KB060555

무정한 빛

무정한 빛

사진과 정치폭력

The Cruel Radiance

수지 린필드 나현영 옮김

바다출판사

어둠 속에서도 볼 수 있었던 제이에게

E. W.를 추억하며

우상을 믿는 자는 크게 수치를 당하고 쫓겨나리라

이사야서 42장 17절

긴급 사항…… 사진을 찍을 수 있을지도 모름……
최대한 빨리 필름을 보낼 것.

아우슈비츠 수감자 유제프 치란키에비치와 스타니스와프 크워진스키가
1944년 폴란드 레지스탕스에게 보낸 비밀 쪽지

차례

서문 **블랙북**

내가 세 살 무렵, 언니는 '독서'라는 새 놀이를 발견했다. 언니는 부모님도 모르게 냉큼 그 놀이를 전수해주었다. 곧 아버지의 서재를 뒤지기 시작한 언니와 나는, 어느 날 누구나 볼 수 있는 책꽂이 앞줄 뒤에 남몰래 보는 책들이 한 줄 더 꽂혀 있음을 알게 되었다.

뒷줄에는 섹스, 예술, 정치를 망라한 온갖 책이 꽂혀 있었다. 언니와 나는 비밀을 함께 알아냈다는 사실에 몹시 신이 났다. (금기가 얼마나 유혹적인지는 굳이 강조하지 않아도 알 것이다.) 그러나 비밀 수집물 중에는 언니한테도 말 못한 채 오랜 시간 혼자 보고 또 보았던 책이 하나 있었다. 책에 쓰인 내용을 온전히 이해하는 데는 한참 시간이 걸렸지만, 책에 실린 사진은 처음부터 나를 사로잡았다. 지금까지도 그 사진은 생생히 기억난다. 지금 내 앞에는 그때 보았던 책과 같은 책이 놓여있다. 제목은 《폴란드 유대인 블랙북*The Black Book of Polish Jewry*》으로, 1943년 뉴욕에서 출판되었다. 책에는 나치가 폴란드 유대인을 절멸시킨 과정이 글과 사진으로 자세히 담겨 있다. 물론 집단학살 수용소를 기록하는 일은 불가능했기에 가장 비참한 순간이 담기지는 않았지만 충분히 암

11

울한 책이다.

나는 이 책에서 '홀로코스트'라는 단어를 처음 들었다. 그러나 사진 속의 사람들에게 내가 이해하지 못하는 무슨 일이 벌어졌다는 사실을 알고 있었다. 또 비참하고 무력한 사진 속 유령들이 나처럼 유대인이라는 사실도 알았다. 그들은 나와 같았지만 또 다르기도 했다. 사진을 보며 슬픔과 분노와 혐오와 혼란을 느꼈다. 그러나 (지금에야 깨닫게 된) 가장 압도적인 감정은 수치심이었다. 나는 속으로 물었다. '내가 이 가련한 사람들과 같은 핏줄이라고? 어떻게 이 사진 속 사람들을 내가 알고 사랑하는 사람들, 가족, 친구와 나란히 놓고 볼 수 있지? 내가 아는 사람들은 전부 당당하고 솔직하고 생기가 넘치는데?'

《폴란드 유대인 블랙북》은 집단학살과 잔학행위를 찍은 사진, 즉 비통한 역사를 담은 사진의 세계로 들어가는 입문서였다. 이 책이 내 유년 시절을 지배했다고 말할 수는 없지만, 깨끗이 잊었다고 하기도 어렵다. 그럼에도 10여 년 전까지는 이런 사진에 큰 관심이 없었다. 그러다가 사진을 들여다보는 시간이 점점 늘어남을 깨닫게 되었다. 대개 신문이나 잡지에서, 때로는 인터넷이나 미술관, 박물관에서 보게 되는 사진들은 시에라리온, 라이베리아, 콩고, 소말리아, 르완다, 우간다, 보스니아, 체첸의 끔찍한 학살 장면을 담고 있었다. 이 사진들이 냉전 이후 등장한 새로운 세계 질서에 관해 무엇을 말하며 무엇을 말하지 못하는지 궁금했다. 이 사진들은 당시 유행하던 세계 평화와 민주주의의 승리를 자축하는 낯간지러운 문구에 부정까지는 아니더라도 반발하는 듯 보였기 때문이다. 이렇게 충격적인데도 사람들의 관심에서 밀려난 사진들은 우리가 어서 당장 알아야 할 것이 있으며, 동시에 사진이 담고 있는

현실의 진짜 모습은 오직 또는 주로 사진을 통해서 알 수는 없다고 말하고 있었다.

이 책은 방금 말한 역설에 대한 대답이다. 또 폴란드 유대인의 사진에 이끌리면서도 굴욕감을 느꼈던 어린 시절의 내게 보내는 대답이기도 하다. 내가 보았던 사진과 그 사진이 증언하는 역사를 이해하고 맞서 싸우려는 시도인 셈이다.

이 책은 이론서가 아닌 비평서다. 이 책은 영화비평가 제임스 에이지James Agee와 폴린 케일Pauline Kael, 무용비평가 에드윈 덴비Edwin Denby와 알린 크로스Arlene Croce, 연극비평가 케네스 타이넌Kenneth Tynan, 음악비평가 그레일 마커스Greil Marcus가 옹호한 '반응의 자유'가 사진비평에도 허용되어야 한다고 요구한다. 나는 수전 손택Susan Sontag의 사진비평을 반박하는 데 이 책의 상당 부분을 할애했다. 손택이 틀렸기 때문이 아니다. 오히려 손택의 통찰은 대개 예리하고 정확하다. 그러나 손택은 사진비평을 의심하고 불신하는 분위기를 만들었으며, 사진을 지적으로 본다는 것의 의미가 사진을 폄하하는 것이라고 가르친 책임이 있다. 이 책은 더 나아가 손택의 포스트모던 및 포스트구조주의 후계자들의 비평을 반박하며, 이들이 냉소적이고 오만하게도 다큐멘터리 사진의 전통과 실천과 이상에 대해 품고 있는 경멸을 반박한다. 나는 이 비평가들과 달리 사진을 조각조각 해체하기보다 사진에 반응하고 사진으로부터 배워야 한다고 믿는다. 이 비평가들과 달리 제임스 에이지가 "존재의 무정한 빛"[1]이라 부른 것에 눈길을 돌려 깊이 들여다볼 필요가 있다고 믿는다. 사진은 존재를 들여다보게 하는 좋은 도구다. 그러니 사진의 가치를 믿는 비평 역시 좋은 도구가 될 것이다.

이 책은 또한 마음속으로 큰 저항을 느끼기는 하지만 진보적 역사관을 반박한다. 계몽주의 시대부터 자유주의자와 좌파는 현대사의 궤적이 자유와 정의 쪽으로 기울어 있다는 믿음을 고수해왔으며, 최근에는 일부 신보수주의자까지 여기 가세했다. 나 역시 이런 전통 아래 자랐고, 이 전통을 소중히 간직하고 있다. 그러나 나는 수많은 사람들의 삶과 대부분의 역사를 규정하는 것은 모욕당하고, 비참함을 느끼고, 폭력의 희생자로 패배한 경험이라고 믿게 되었다. 이런 경험을 겪은 뒤 구속에서 벗어난 사람들이 꼭 더 나은 세계를 창조하는 것은 아니다. 오히려 고통으로 비뚤어진 희생자가 때로는 눈 깜짝할 사이 박해자와 폭군으로 둔갑할 가능성이 크다. 먼저 민주주의와 정의와 인권이 부정당한 경험을 이해하지 않고는 민주주의와 정의와 인권이 살아있는 세계를 건설하는 일에 의미 있고 현실적인 이야기를 하기 힘든 이유다. 이 책에서 '공감'은 이런 이해를 쌓으려는 시도를 말하며, 우리는 앞으로 이 가치를 몇 번이나 언급하게 될 것이다. 공감 없는 인권의 정치학은 추상이나 낭만적 어리석음, 또 다른 잔학함으로 퇴보하고 만다. 이런 생각을 하게 되기까지 많은 학자들과 작가들의 영향을 받았는데, 특히 장 아메리Jean Améry, 한나 아렌트Hannah Arendt, 프리모 레비Primo Levi는 각자 매우 명징하고 용기 있는 방식으로 우리 인간이 이 세계에서 만들어낸 참상과 싸웠다.

이 사상가들이 사진을 주제로 글을 쓰거나 사진에 관심을 가졌던 것은 아니다. 그러나 나는 사진이야말로 고통의 경험에 가장 가까워지는 길이라고 믿는다. 다른 어떤 예술이나 저널리즘보다 말이다. 그러나 사진은 우리를 고통의 경험으로 데려가는 한편으로, 평범한 삶과 정치

적 트라우마를 겪은 평범하지 않은 삶을 가르는 엄연한 간극을 비추기도 한다. 문명은 진보하고 인간의 본성은 선하다고 믿는 사람은 폴란드에 설치된 나치의 죽음의 수용소나 크메르루주가 만든 수용소에서 벌어진 일들을 쉽게 받아들일 수 없다. 이런 의미에서 사진은 우리가 인간을 이해하는 데 실패했다는 사실을 가르쳐준다. 이 필연적 실패는 이 책을 관통하는 역설이기도 하다.

이 책의 각 장은 다양한 사진과 역사적 사건을 담고 있지만 줄곧 같은 질문을 던진다. 폭력과 고통이 담긴 사진을 본다는 것은 무슨 의미인가? 이런 사진을 보지 않겠다고 거부하는 행위는 희생자를 존중하는 행위일까? 왜 이런 사진은 관음증을 자극하는 착취적이고 선정적인 사진이라고 비난받는가? 이런 사진 속의 사람들과 연대한다는 것은 무슨 의미일까? 사진이 없다면 우리는 세계를 어떻게 이해할 것이며, 왜 일부 사상가들은 이미지 없는 세상이 더 나은 세상이 되리라고 믿는가? 타인의 고통을 끌어안는 것이 불가능함을 너무 잘 알고 있을 때 타인의 고통을 인정한다는 것은 무엇을 의미하는가? 사진이 정치적 트라우마와 정치적 사건의 증인을 다루는 방식은 지난 80년 동안 전쟁의 방식과 목적에서 일어난 급진적 변화에 어떻게 대응해왔는가?

'논쟁'이란 제목이 붙은 이 책의 1부에서는 사진비평의 역사와, 특히 발터 벤야민Walter Benjamin, 지크프리트 크라카우어Ziegfried Kracauer, 베르톨트 브레히트Bertolt Brecht 같은 바이마르 공화국 시대 비평가들이 끼친 엄청난 영향력을 살펴본다. 이들의 영향력이 항상 적절했던 것만은 아니다. 또 1부에서는 사고와 감정을 대립시키지 않는 새로운 비평, 즉

15

사진에 대한 새로운 반응을 전개할 것이다. 2장에서는 인권 이념이 사진을 찍는 행위와 어떻게 긴밀히 얽히며 발전했는가를 고찰한다. 지난 20세기 동안 인간이 만든 참상을 담은 사진이 무수히 찍히고 전시되었다. 이 충격적인 이미지들은 세계의 고통을 아주 조금이라도 줄이는 데 기여했을까?

2부의 제목은 '장소'다. 여기서는 역사적인 순간 넷과 그 순간을 기록한 사진을 다룬다. 먼저 시작은 홀로코스트 사진이다. 특히 나치가 직접 찍은 사진을 소개하며, 이런 사진을 보는 데 강경히 반대하는 입장을 함께 살핀다. 중국의 문화대혁명을 찍은 사진에서는 마르크스주의 윤리의 전통대로 인간의 존엄성을 천명하는 데서 출발한 이 운동이, 점차 수치와 굴욕을 혁명적 변혁의 수단으로 삼게 된 충격적인 과정을 추적한다. 다음 장에서는 시에라리온과 다른 아프리카 국가의 내전에 동원된 소년병과 신체장애를 입은 어린이 희생자의 사진을 살핀다. 여기서는 점점 비정치적이 되어가는 현대전의 성격과 그 결과를 알아볼 것이다. 2부 마지막 장에서는 아부 그라이브 교도소에서 찍힌 이라크 포로 학대 사진을 다루는 한편, 무슬림 세계의 자살폭탄 테러와 참수, 그밖에 여러 형태의 만행을 기념하는 이미지의 범람을 놓고 벌어진 문화적 논쟁을 분석한다. 우리는 가장 양극단에 있다고 생각되는 아부 그라이브 이미지와 무슬림 세계의 이미지가 실은 가장 닮은 거울상임을 알게 될 것이다. 아프가니스탄, 파키스탄, 이라크, 이스라엘-팔레스타인에서 벌어진 전쟁에서 찍힌 사진 또한 살펴볼 텐데, 독자들이 이 책을 읽을 무렵 이 전쟁들이 끝나 있기를 바라지만 그럴 가능성은 많지 않다.

마지막 3부의 제목은 '인물'이다. 여기서는 포토저널리스트 셋을 중

점적으로 다룬다. 이들의 사진은 전쟁에 대한 중대한 정치적 질문과 사진에 대한 미학적 질문을 불러일으켰다. 가장 먼저 등장하는 로버트 카파Robert Capa는 가장 뛰어난 전쟁사진가로 널리 인정받는 인물이다. 카파는 20세기 중반 포토저널리즘이라는 흐름의 기준을 세웠고, 또 바꿨다. 그 다음 등장하는 제임스 낙트웨이James Nachtwey와 질 페레스Gilles Peress는 우리 동시대의 사진작가다. 어떤 의미에서 카파의 후예라고 말할 수 있지만, 이들의 사진은 카파의 사진과 근본적으로 다르다. (그리고 물론 서로와도 다르다.) 여기서는 현대 포토저널리즘이 20세기 후반의 두 가지 새로운 국면에 어떻게 대응했는지를 자세히 살필 것이다. 먼저 20세기 후반에는 폭력과 정치가 분리되며 비이데올로기적이고 놀랍도록 끈질긴 전쟁들이 생겨나 분열을 낳았다. 둘째, 진실과 리얼리티라는 개념이 포스트모더니즘의 공격을 받았다. 진실과 리얼리티는 다큐멘터리 사진이 전통적으로 몹시 기대고 있던 개념이기도 하다.

이 책은 대개 사진 자체에 초점을 맞추고 있으나 사진이 생겨난 역사적 맥락과 사진과 관계된 회고록, 픽션, 정치철학을 탐구하는 경우도 자주 있다. 독자들이 이를 단순히 곁가지로 보지는 않으리라 믿는다. 이 책의 핵심이 바로 여기 있기 때문이다. 아주 간단히 말하자면 다큐멘터리 사진을 볼 때 우리는 그 사진을 탄생시킨 역사, 정치 그리고 한 세계를 보는 것이다. 전자는 후자를 한층 더 깊이 성찰하는 계기가 될 때 가장 잘 이해되며, 가장 큰 의미를 갖는다.

물론 나는 사람들이 이 책을 읽고 이 책에 담긴 생각들에 관심을 갖기를 바란다. 그러나 또 한편으로는 독자들이 이 책에서 다룬 사진과, 또 다루지 않은 다른 사진을 찾아보고 그 사진들이 증언하는 비참한 역사

에 대해 생각해보기를 바란다. 내가 어린 시절《폴란드 유대인 블랙북》을 탐독하며 불현듯 깨달았듯이 이것은 우리 사진이며 우리 역사인 까닭이다. 이 사진들을 보기로 하든 안 하든, 심지어 이 사진들이 우리와는 아무 상관없는 척하더라도 이 사실에는 변함이 없다. 아, 그러나 역사와 사진은 '블랙북' 한 권에 담기에는 너무 많은 비극을 낳았다.

2010년 3월
뉴욕 브루클린에서

논쟁

———

1 **사진비평의 짧은 역사** 왜 사진비평가는 사진을 혐오하는가?

1846년 샤를 보들레르는 〈비평의 소용은 무엇인가?〉라는 제목의 짧은 글을 썼다. 사실 이 질문은 모든 비평가들이 어느 순간 스스로에게 묻지만 대다수가 대답하기 힘들어하는 질문으로, 무력감과 절망과 자기혐오를 낳는다고 알려져왔다. 보들레르는 비평이 세계를 구원할 거라고 생각하지 않았지만 아주 쓸모없는 일이라고도 생각하지 않았다. 보들레르에게 비평은 사고와 감정의 종합을 의미했다. 그는 말한다. 비평에서 "열정은…… 이성을 새로운 경지로 이끈다."[1] 그리고 동료 비평가들에게 "의식적으로 감정의 흔적을 배제한"[2] '차가운' 글쓰기를 피하라고 권고한다. 몇 년 후 보들레르는 다시 비평이란 주제를 꺼내며, 비평을 통해 자신은 "쾌감을 지식으로 바꾸려"[3] 한다고 말한다. 비평이 어때야 하는지를 설명하는 간결하고도 탁월한 문장이다. 보들레르와 동시대에 살았던 미국의 비평가 마거릿 풀러Margaret Fuller 역시 비슷한 관점을 갖고 있었다. 풀러는 동료들에게 "진실한 감정"을 위해 자신이 "표면적 일관성"[4]이라 부른 도그마를 거부하라고 말한다. 비평가는 자신과 독자 사이에 '나와 너'의 관계를 창조해야만 하며, 독자들이 "이전까지 진정으로

사랑했던 것을 현명하게 사랑하도록"[5] 인도해야 한다는 것이다.

보들레르와 풀러가 '쾌감'과 '사랑'이라는 말을 쓰기는 했지만 그렇다고 비평가가 자기가 좋아하거나 칭찬하고 싶은 내용만 써야 한다는 의미는 아니다. 이들이 하려는 말은 비평가는 기본적으로 비평하고자 하는 예술가, 예술작품, 예술 장르에 정서적 유대감을 갖고 있어야 한다는 의미다. 에드먼드 윌슨Edmund Wilson이 문학을 사랑했으며, 그에게 문학은 인생의 나머지 대부분보다 더 중요했다는 사실을 누가 의심하겠는가? 폴린 케일에게 이 세계가 가장 도전적이고, 의미 있고, 생생할 때는 어두운 영화관에 앉아 있을 때이며, 케네스 타이넌 또한 연극을 대할 때 같은 기분이라는 사실을 누가 의심하겠는가? 제임스 에이지가 처음 영화에 관한 글을 쓰기 시작했을 때도 그 중심에는 이와 같은 직관적 유대감이 있었다. 에이지는 1942년 《네이션》 독자들에게 자신을 소개하며, 자신이 어릴 때부터 영화에 홀딱 빠졌고, 그럼에도 독자들과 마찬가지로 아직도 영화를 잘 모르는 '아마추어'일 뿐이라고 말한다. 따라서 그는 "무지를 인정하면서도 스크린에서 눈으로 직접 본 것에 대해 변명할 필요를 느끼지 않았다."[6] 알린 크로스라는 젊은 여성도 비슷한 감정적 친밀감에 끌렸다. 무용을 전혀 몰랐던 크로스는 1957년 저녁, 뉴욕 시립발레단의 공연에서 인생이 바뀌는 경험을 한 후 무용비평가의 길로 들어서게 되었다. 크로스는 그 공연이 "나를 광팬으로 만들었다"[7]라고 말한다. 발란신George Balanchine의 모더니즘을 유례없이 날카롭게 해석하는 비평을 발전시킨 크로스는 20세기 가장 뛰어난 무용비평가가 되었다. "여러분께 말씀드릴 수 있는 것은 무용이 내 인생에 가장 큰 충격을 안겨주었다는 사실입니다."[8] 크로스의 말이다.

이들 비평가와 근대 전통의 중심에 있다고 생각하는 나머지 비평가들에게 좋은 비평을 쓰기 위한 핵심 단계는 바로 이런 생생한 경험에 대한 감각을 기르는 일이었다. 이들의 출발점은 항상 자신의 주관적이고 직접적인 경험이었으며, 그러기 위해 스스로에게 솔직해야 했다. 랜들 자렐Randall Jarrell은 말한다. "비평은 비평가에게 지독한 적나라함을 요구한다…… 결국 길잡이로 삼아야 할 것은 자신의 고유한 반응이며, 그러한 반응을 만들고 그러한 반응이 구성한 자아다."[9] 앨프리드 케이진Alfred Kazin도 그의 말에 동의하며 이렇게 주장한다. 비평가의 솜씨는 "자신의 직관적 반응에 주의를 기울이고 그 반응을 바탕으로 비평을 쌓아올리는 데서 시작된다. 비평가는 당면한 문제에 열정의 정점에서 통찰력으로 대응한다."[10] 이런 비평가들에게 감정적 반응과 비판적 능력은 동의어가 아니었으나, 그렇다고 반의어도 아니었다. 이 비평가들은 사상과 감정 사이의 비옥한 변증법을 추구했고 달성했다. 이들은 동시에, 아니면 적어도 같은 글 안에서 사고하고 느낄 수 있었다.

사진비평은 이런 접근법으로부터 가장 멀리 동떨어져 있다. 사진비평가의 이야기 중에 사랑, 지독한 적나라함, 열정의 정점을 주제로 한 이야기는 눈곱만큼밖에 없다. 감정적 반응─만일 그런 반응이 조금이라도 있다면─은 경험하고 이해해야 할 반응이 아니라 주의 깊게 예방해야 할 장애물이다. 비평은 감상주의라는 바이러스를 예방하기 위한 치료제고, 쾌감은 자기탐닉으로 질타를 받는다. 이들은 사진에, 특정 사진, 특정 사진가, 특정 장르가 아닌 사진 자체에 의혹과 불신과 분노와 두려움을 갖고 접근한다. 케이진이 스스로 주제를 선택해 모인 "관심 공동체"[11]라 부른 집단에 들어가기보다 갑주로 꽁꽁 몸을 싸매고 그 집단과

대적하고 있는 것이다. 이들에게 사진은 포용하고 관계를 맺는 경험이 아니라 우리를 무력화하는 강력하고 부정직한 힘이다. 이쯤 되면 아주 영향력 있는 비평가들까지 포함해 사진비평가의 대다수가 정말은 사진, 또는 사진을 보는 행위 자체에 큰 애정이 없다는 생각을 하지 않을 수 없다.

포스트모더니즘 비평의 사진 혐오

　수전 손택의 《사진에 관하여On Photography》는 1977년 출판되었으나, 책에 수록된 에세이 각각이 발표되어 반향을 불러일으키기 시작한 것은 1973년부터다. 이 책의 논지는 지금 읽어도 놀라울 만큼 예리하며, 다른 사진비평가들의 사고에 엄청난 영향을 미쳤다. 이 책은 또한 사진비평의 특정한 논조를 만드는 데 지대한 영향을 미치기도 했다. 예를 들어 손택이 책의 첫 장에서 사진을 어떻게 기술하는지 보라. 이 기술이 만들어내는 어조와 태도와 접근법은 이 책 끝까지 시종일관 유지된다. 손택은 사진이 "거창하고" "기만적이며" "제국주의적이고" "관음증적이고" "약탈적이고" "중독되기 쉽고" "환원주의적"이라고 기술한다.[12] 우리는 사진이 "유혹하는 성향"과 "교훈적 경향"을, "수동성"과 "공격성"을 동시에 지니고 있음을 알게 된다.[13] 손택의 냉정하고도 비우호적인 어조는 계속되며, 사진은 "승화된 살해" 즉 "부드러운 살해"[14]로, "가장 정신적 오염을 피할 수 없는 형식"[15]으로 기술되기에 이른다. 손택의 전형적인 문장은 다음과 같다. "카메라는 강간하거나 소유하지 않는다. 하지만 추

정하고, 침범하고, 침입하고, 왜곡하고, 착취하고, 가장 극단적인 은유를 쓰자면 암살할 수는 있다. 이 모든 행위는 성적인 밀고 당김과 달리, 거리를 두고 어느 정도 무심함을 가져야 할 수 있는 일이다."[16] 이 얼마나 기가 막힌 은유인가!

손택의 책이 발표되고 3년 후 롤랑 바르트Roland Barthes의《카메라 루시다Camera Lucida》가 발표되었다. 섬세하고 유쾌한 이 책은 사진에(그리고 바르트의 죽은 어머니에게) 보내는 러브레터다. 바르트는 사진이 불러일으키는 변덕스럽고 즉흥적인 반응을, 또는 적어도 사진이 그 자신에게 불러일으키는 변덕스럽고 즉흥적인 반응을 찬미했다. "사진의 푼크툼punctum은 나를 찌르는(그러나 동시에 나를 멍들게 하며 사무치게 하는) 우연이다."[17] 그럼에도《카메라 루시다》는 아주 기묘한 밸런타인데이 카드며, 손택과 문체는 다르지만 같은 지적 접근법을 취한다. 바르트는 사진가는 "죽음의 대리인"이고, 사진은 "단조롭고" "진부하고" "어리석고" "무교양적"인 "재난"이며, 인정사정없이 한마디로 말하자면 "비변증법적"이라고 기술한다.[18] 사진은 "내게 아무것도 가르쳐주지 못했다."[19] 바르트는 말한다. 사진이 "인간 세계의 갈등과 욕망을 완전히 비현실화"[20]하기 때문이다.

사진비평의 이런 전통은 사진 역사상 도덕적으로 가장 설득력 있고 정서적으로 가장 통찰력 있는 비평가인 존 버거John Berger에게까지 이어진다. 버거는 이렇게 썼다. "사진에 처음 끌렸을 때 내 관심은 몹시 뜨거웠다."[21] 그의 글을 읽으면 과연 그렇다는 것을 알게 된다. (젊었을 때 버거의 꿈은 사랑 시와 사진을 결합한 책을 내는 것이었다.) 버거는 자신의 책에 자주 사진을 싣는다. 더 중요한 것은 그가 사진은 "역사에 대한 반

대"[22]를 표상하며, 보통사람은 사진을 통해 모더니티, 과학, 산업자본주의가 산산조각낸 주관적 경험을 확인한다고 주장한다는 점이다. "그래서 수억 장의 사진들, 부서지기 쉬운 이미지들은 심장과 가까운 곳에 고이 간직되거나 침대 머리맡에 놓여 역사적 시간이 파괴할 권리를 갖지 못한 무언가를 지시하는 데 쓰인다."[23] 손택처럼 버거는 현대인의 삶에 사진이 차지하는 중심적 위치를 날카롭게 인식하고 있다. 그러나 손택과 달리 전 세계 사람들이 사진을 이용하는 평범하지만 의미 있는 방식을 존중한다.

그럼에도 버거 역시 고전에 가까운 자신의 에세이에서 사진을 비관적으로 보았으며, 특히 정치폭력을 기록한 사진에 비판적이었다. 그는 이런 이미지는 기껏해야 쓸모없고 나쁘게 말하면 자기도취적이어서 보는 이를 깨우치고 분노하고 행동하게 하기보다 의식적인 무력감을 느끼게 한다고 주장했다. 당시 진행 중이던 베트남전쟁을 찍은 돈 맥컬린Don McCullin의 사진을 고찰하며 버거는 "맥컬린의 가장 전형적인 사진들은 갑자기 닥친 고통스러운 순간, 공포와 부상, 죽음과 비통한 외침이 가득한 순간을 기록한다"[24]라고 말한다.

> 이런 순간들은 실제로 일반적인 시간과 완전히 단절되어 있다……
> 그러나 이런 사진에 시선을 뺏긴 독자는 이 단절을 자기 개인의 도덕적 무능으로 느끼는 경향이 있다. 그리고 이런 생각이 들자마자 사진으로부터 받은 충격의 감각은 분산되어버린다. 이제 자신의 도덕적 무능이 전쟁에서 자행되고 있는 범죄만큼이나 충격적인 일이 되는 것이다…… 이런 순간들이 생겨난 원인인 전쟁이라는 문

제는 사실상 탈정치화되고 만다.[25]

버거는 원자폭탄으로부터 떠올렸음이 분명한 은유를 사용해 더 일반적으로, 사진 즉 모든 사진은 "카메라를 통해 형상을 그 기능으로부터 분리하는 핵분열"[26]이라고 묘사한다. 그렇지만 버거가 자신의 글에서 언급한 베트남전쟁이라는 특수한 사례는 그의 논지를 뒷받침하기보다 약화시킨다. 베트남전쟁을 찍은 사진은, 에디 애덤스Eddie Adams가 찍은 즉결 처형 사진이나, 닉 우트Nick Ut가 찍은 네이팜탄을 피해 울부짖으며 달리는 벌거벗은 소녀의 사진에서처럼 도덕적 무능이라는 감정을 불러일으키지 않았다. (맥컬린의 사진도 마찬가지다.) 반대로 이 사진들은 전쟁에 반대하는 정치적 움직임을 결집시키는 계기가 되었다.

바르트 역시 폭력적인 장면을 찍은 사진을 지지하지 않았다. 파리에서 열린 '충격-사진'전을 보고 쓴 글에서 바르트는 "관객에게 충격을 줄 목적으로 전시된 사진들 대다수가 전혀 충격적이지 않았다"[27]라고 말한다. 이런 이미지들은 지나치게 완성도 있고 지나치게 완벽하기에 "과도하게 구성되어"[28] 있다는 것이 바르트의 주장이었다. 이와 같이 사진은 우리에게서 반응의 자유를 빼앗는다. "우리는 각각의 경우에서 판단의 기회를 빼앗긴다. 누군가 우리를 대신해 몸서리를 치고, 우리를 대신해 심사숙고하며, 우리를 대신해 판단을 한다. 사진가는 우리에게 아무것도 남기지 않는다."[29] (곧 보게 되겠지만 발터 벤야민 역시 사진이 독립적인 판단을 그르칠까 우려했다.)

손택은 한발 더 나아간다. 손택은 파국의 장면을 보여주지만 파국의 역사나 원인은 한마디도 설명하지 못하는 사진이 과연 정치적·윤리

적 힘을 가질 수 있는지 몹시 의심스러워했다. 손택은 "도덕적 감정은 역사, 즉 구체적 인물이 등장하고 늘 특수한 상황에 놓인 역사에 뿌리를 박고 있는"[30] 반면, 사진은 전형적인 관념을 보여준다고 주장했다. 지금은 일반적 통념이 된 주장대로, 이런 사진들이 누적된 결과 사회가 도덕적으로 무감각해진다고 주장한 것이다. "잔학행위를 찍은 사진이 주는 충격은 반복해서 볼수록 퇴색된다…… 지난 수십 년에 걸쳐 쏟아진 '사회참여적' 사진들은 우리의 양심을 일깨운 것 못지않게 둔감하게 만들어버리기도 했다."[31]

손택과 버거와 바르트의 포스트모던, 포스트구조주의 후예들은 1970년대 중반부터 활약을 시작하며 사진을 회의적으로 바라봤던 스승들의 입장을 노골적인 적의로 대체했다. 예컨대 앨런 세큘러Allan Sekula는 1981년 발표한 한 영향력 있는 글에서 사진은 "원시적이고 유아적이며 공격적"[32]이라고 매도했다. 실제로 포스트모던 시대에는 모더니즘 사진에, 그리고 사진가가 진정성, 창조성, 유일무이한 주관성을 갖고 있다는 믿음에 주저 없이 반대하는 것이 윤리적 태도가 되었다. 물론 나는 포스트모던 비평가들의 태도가 더 병적인 것에 가깝다고 생각하지만 말이다. 동시에 포스트모던은 사진에 매혹되었는데, 바로 (무한한 기술복제 능력을 갖춘) 사진이라는 매체가 모더니즘이라는 사과를 좀먹는 벌레라고 생각했기 때문이다. 더글러스 크림프Douglas Crimp가 쓴 것처럼, 포스트모더니즘은 사진을 공격하며 모더니즘이 "주장하는 독창성이 허구에 지나지 않음을 입증하여"[33] 이들의 주장을 약화시키려 했다. 크림프는 계속해서 포스트모더니즘의 목적은 "겉으로 보이는 사진의 진실성을 바로 그 사진에 반대하는 데 이용"[34]하고 "이른바 자율적이고 단일한

자아"[35]가 "불연속적인 재현, 복제, 위조의 연쇄에 지나지 않음"[36]을 폭로하는 것이었다고 말한다.

이 비평가들은 사진 자체를 잘 알지는 못했다. 사진이 드러내는 세계는 더 말할 것도 없었다. 이들이 사진, 특히 '차용appropriation' 기법을 사용하는 포스트모던 사진에 매혹된 까닭은 무엇이었을까? 로절린드 크라우스Rosalind Krauss는 사진이 "독창성, 주관적 표현력, 형식적 특이성 개념을 패러디"[37]하고, "원본과 복제본의 구별을 무의미하게"[38] 만들며, "예술가가 독창성의 원천이라고 인정하기를 거부"[39]하기 때문이라고 말한다. 간단히 말해 포스트모더니즘 비평가들이 사진을 공격한 배후에는 "예술이 자기로부터 멀어지고 분리되게" 하려는 더 큰 "해체의 기획"이 있었던 셈이다.[40] 사진, 특히 하이모던 사진과 다큐멘터리 사진을 공격한 것은 모더니즘의 보루를 습격한 것이나 마찬가지였다.●

포스트모던의 관점에서 사진은 자본주의에 저항하지 않는 것처럼 보인다는 점에서 원죄를 갖고 있었다. 특히 사진이 계급과 문화를 뛰어넘는 객관적 진실이라는 (틀렸음이 분명한) 주장은 많은 반발을 낳았으며, 이런 주장 때문에 사진은 특별히 위험한 이데올로기적 도구로 지배계급 체제에 대한 비판적 사고를 방해한다고 여겨졌다. 포스트모더니즘은 객관성과 객관성의 가까운 사촌인 중립이라는 허구를 거부했고, 이는 포스트모더니즘이 이룩한 진정한 지적 성취였다.

그러나 손택이 발전한 산업자본주의는 이미지의 끊임없는 생산을

● 물론 포스트모더니즘과 포스트구조주의는 철학과 문학까지 아우르는 더 크고 복잡한 주제다. 여기서는 이 사상들이 사진비평에 끼친 영향만을 다룬다.

필요로 한다고 썼던 반면, 그녀를 따르는 비평가들은 훨씬 더 환원주의적이었다. 포스트모던 비평가에게 사진은 자본주의의 필수적 일부였을 뿐 아니라 충직한 노예이기도 했다. 예를 들어 애비게일 솔로몬고도 Abigail Solomon-Godeau는 다큐멘터리 사진은 "이중의 정복행위"[41]를 저지르며, 그 안에서 불운한 대상은 먼저 억압적인 사회적 힘에, 그 다음으로는 "이미지의 지배"[42]에 희생된다고 비난했다. 존 태그John Tagg는 더 나아가 사진은 "궁극적으로 국가의 한 기능"[43]이며, 지배계급의 "이데올로기 통제장치" 및 "순종적인 노동력을…… 재생산하는 일"에 깊이 연루되어 있다고 설명했다. 그는 사진은 "시각의 세계를 원료로 쓰는…… 생산양식"[44]이라는 특별히 부적절한 은유를 덧붙인다. 마사 로슬러Martha Rosler는 "제국주의는 문화생활의 모든 국면에서 제국주의적 감수성을 양산"[45]하며, 사진은 나중에 밝혀진 것처럼 그중에서도 가장 제국주의적인 매체라고 선언했다.

사진가는 보통 새로운 것에 끌리고 흥분한다. 대조적으로 포스트모던 사진에는 깊은 피로감이 스며 있었고, 비평가들은 이를 찬미했다. 1986년 비평가 앤디 그룬드버그Andy Grundberg는 포스트모던 사진은 "이미 이 세계에 이미지가 차고 넘치기 때문에 사진가가 새로운 이미지를 찍으려고 애쓸 필요가 없는 이미지 세계의 고갈을 암시한다"[46]라고 말했다. 프레드릭 제임슨Fredric Jameson은 이를 무기력한 세계관이라 부른다.

> 양식상의 혁신이 더 이상 가능하지 않은 세계에서 남은 일은 죽은 양식을 모방하는 것뿐이다…… 컨템포러리 또는 포스트모던 예술에는…… 예술과 미학의 필연적 실패와 새로운 시도의 실패, 그로

인한 과거로의 유폐가 포함될 것이다.[47]

　포스트모던 비평과 사진은 이런 지겨운 반복의 감각을 구현하고 사실상 찬미하여 주목을 받았다. 화가 리처드 프린스Richard Prince가 새롭게 만들기 위해서는 "다시 만들어야 한다"[48]고 했던 것처럼 말이다.

　포스트모던 비평은 존 자코우스키John Szarkowski 같은 하이모더니즘 비평가의 형식주의에 전쟁을 선포하며 이들이 사진을 사회적이고 정치적인 맥락으로부터 고립시켰다고 비난했다. (포스트모던 비평가들은 자코우스키를 냉정한 공무원으로 매도했지만, 그가 자신들보다 훨씬 뛰어난 공감 능력과 통찰력을 갖고 사진에 관한 글을 썼다는 사실은 알아채지 못했다.[49]) 그러나 이들은 사회와 정치에 뿌리를 둔 다큐멘터리 사진에도 똑같이 반대했다. 진보, 진실과 같은 낡은 관념에 매달리는 자유주의적이고 사회적으로 의식 있는 포토저널리스트를 비웃는 것이 의무는 아니지만 흔한 일이 되었다. 예를 들어 로슬러는 "자유주의적 다큐멘터리는 마치 긁어서 가려움을 없애는 것처럼 보는 이의 양심에 일어난 가책을 달랜다…… 다큐멘터리는 공포영화와도 비슷해서 공포의 외양을 띠고 위협을 판타지로 바꿔버린다"[50]고 비난했다. 이와 유사하게 세큘러는 사진가 폴 스트랜드Paul Strand가 가졌던 "인간적 가치" "사회적 이상" "품위" "진실"[51]과 같은 믿음이 우리의 "적"[52]이라고 비난했는데, 나로서는 언제 들어도 충격적인 발언이 아닐 수 없다.

　힘없고 약한 사람들을 사진에 담는 작업은 언제든 생색으로 변질될 수 있는 까다로운 과제다. 그러나 이 비평가들은 이를 빌미로 너무 손쉬운 경멸을 쏟아낸다. 캐럴 스콰이어스Carol Squiers는 포토저널리즘의

고통 묘사는 "극도의 비참함을 재현한 장면"[53]에 지나지 않는다고 일축했다. 로슬러는 사회 다큐멘터리 작가를 향한 반감이 거세지는 틈을 타 이들이 생산하는 이미지는 "불쌍하고 무력하고 의기소침한 희생자의 식"[54], "괴물이 된 희생자"[55], "소외되고 불쌍한 사람들"[56]의 이미지에 지나지 않는다고 혹평했다. 로슬러는 더 나아가 컨템포러리 포토저널리즘을 "돈 있는 자들의 총아이며, 몸서리가 나도록 교활한 데카당, 구미를 당기는 이국적 활기를 즐기는 취미"[57]라 묘사한다. 물론 나는 이런 묘사에 들어맞는 다큐멘터리 사진도 일부 있다고 생각한다. 그러나 로슬러와 그 동료들이 당시 특히 이란에서 질 페레스와 아바스Abbas가, 니카라과에서 수전 마이젤라스Susan Meiselas가, 남아프리카에서 데이비드 골드블랫David Goldblatt이, 미국에서 유진 리처즈Eugene Richards가, 세계 각지에서 돈 맥컬린이 진행하고 있던 도전적 작업들을 무시한 것은 이상한 일이다. 이들의 난해하고 불편한 사진에 다양한 반응이 있을 수 있으나, 이런 이미지가 가려운 부분을 긁어주거나 구미를 당기는 유행을 불러일으킨다는 말은 의심스럽다.

포스트모던 비평가의 대다수가 여성이었던 것은[58] 우연이 아니다. 감상주의를 가장 염려한 이들은 여성 지식인, 그중에서도 특히 진보적 대중을 대상으로 고급문화보다는 대중문화를 분석하는 글을 쓰는 이들이었다. (폴린 케일은 신선한 예외였다. 케일은 소녀 같은 열정으로 영화에 관한 글을 쓰면서도 예리함을 잃지 않았고 지나치게 소녀처럼 보이지도 않았다.) 가벼워 보일까 두려워했던 비평가들의 불안은 사진을 부정적으로 바라보는 습관이 대담한 지성과 동의어라는 잘못된 관념으로 발전했다. 메리 매카시Mary McCarthy는 연극비평가로 있던 당시를 뒤돌아보며

《파르티잔 리뷰*Partisan Review*》에 같은 문제를 제기했다.

> 미학적 청교도주의는…… 모든 청교도주의처럼 위선적 경향을 지
> 닌다. 타고난 취향과 본능을 부정하는 것이다. 내가 손튼 와일더
> Thornton Wilder의 《우리 마을*Our Town*》을 좋아한다는 사실을 깨닫고
> 얼마나 마음이 불편했는지 기억한다. 친구들이 내가 변절했다고
> 생각할까 봐 그 작품을 호평하는 글을 쓰기가 두려울 정도였다.[59]

하지만 포스트모던의 이 경직된 부정적 시선보다 더 나쁜 영향을
미친 것은 이들이 자유를 전적으로 부인했다는 사실이다. 포스트모던
비평가들은 사진가든 감상자든 털끝만큼의 자율성도 가질 수 없다고 주
장했다. 즉 사진을 바라볼 때 사진가는 결코 놀라움이나 독창성, 통찰의
순간을 제공할 수 없고, 감상자 또한 그것들을 찾을 수 없다고 주장한
것이다. 사진에 의미를 부여하는 것은 항상 슬픈 망상이다. "총체성, 일
관성, 정체성처럼 우리가 묘사된 장면의 속성이라고 보는 것들은 일종
의 투사이며, 상상 속에나 존재하는 충만함을 지키기 위해 빈곤한 현실
을 부인하는 행위다."[60] 빅터 버긴Victor Burgin의 말이다. 이런 비평가들의
관점에서 세계를 새롭게 보는 일은 불가능하다. 우리는 모두 자본주의
이데올로기라는 찢을 수도 없는 강철 거미줄에 걸린 거미로 세뇌당한
무력한 존재이기 때문이다. 사실 버긴은 사진비평가의 입장이라기엔 참
으로 이상하게도, 본다는 행위 자체를 비난했다. 그는 "무엇을 사진으로
찍을지 자유롭게 선택할 수 있다는 믿음에는 본다는 행위 자체에 동원
된 우리의 공모행위가 은폐되어 있다"[61]라고 말하며, 사진은 "자기도취

적 동일시"와 "관음증"[62] 사이에서 암울한 '소피의 선택'●을 하게 할 뿐이라고 주장한다. 간단히 말해 포스트모던 비평가들은 일반적으로 사진을 '추잡한 비즈니스'로 보았다. 이 안에서 사진은 감옥이며 보는 행위는 범죄나 마찬가지다. 이들의 글을 읽으며 종종 진창 속을 걷는 기분이 드는 이유가 여기 있는지도 모른다.

컨템포러리 사진비평가 중에는 포스트모던이 태생적으로 갖고 있는 사진에 대한 반감을 거부한 건강한 비평가들도 있다. 특히 1960년대 초반부터 꾸준히 글을 쓰기 시작했던 막스 코즐로프Max Kozloff와, 더 젊은 비평가 중에는 굴복하지 않고 포스트모던 비평에 대응해 온 리베카 솔닛Rebecca Solnit, 데이비드 리바이 스트로스David Levi Strauss, 제프 다이어 Geoff Dyer 등이 떠오른다. 사실 포스트모더니즘이 품었던 "사진에 대한 해로운 해석학적 아이러니"[63]는 더 이상 유행하지 않는 것처럼 보일지 모른다. 그러나 세큘러와 로슬러가 쓴 것과 같은 글들이 지금은 적어졌다면, 그 이유는 어느 정도 이들의 생각이 무수히 많은 학계, 예술 저널, 박물관, 미술관 사람들에게 흡수되고 수용되었기 때문이다. 이론가 W. J. T. 미첼Mitchell은 "반성적이고 비판적인 우상파괴가…… 오늘날의 지적 담화를 지배한다"[64]라고 말한다. 이렇게 마치 사진의 진리가치를 묻는 질문이 미련 없이 역사의 쓰레기통에 던져진 듯, 최근 출판물에서 "한때 사진에 부여되었지만 지금은 아무도 믿지 않는 진정성"[65]과 같은 문장이

● 윌리엄 스타이런William Styron이 1979년 발표한 동명의 소설에서 아우슈비츠에 끌려간 여주인공 소피는 아들과 딸 중 한 명을 살려줄 테니 누구를 살리겠냐는 질문을 받는다. 이 소설 속 상황에서 유래한 표현으로, 한쪽을 구하면 다른 한쪽이 죽는 딜레마 상황에서의 선택을 가리킨다. ―옮긴이 주

아무렇지 않게 쓰이는 걸 발견하는 일이 점점 늘어간다. 이런 생각들은 일반 대중에게 스며들어 다큐멘터리 사진을 깊은 생각 없이 경멸하게 하기에 더 나쁘다. 이유는 이런 이미지들이 조작과 착취의 온상이기 때문이라는 것이다. 군이 왜 이런 이미지를 보아야 하는가? 이런 다큐멘터리 이미지에서 눈길을 돌리기는 너무나 쉬워졌고, 실제로 눈길을 돌리는 일이 미덕으로 여겨지는 세상이다.

바이마르 시대 세 독일 비평가의 그늘

희생자화를 두려워하는 포스트모던 비평가들의 강박과, 자유를 허용하지 않는 태도, 태생적인 괴팍함, 이 모두를 폴린 케일이 1969년에 발표한 에세이 〈쓰레기, 예술, 영화Trash, Art, and the Movies〉의 첫머리와 비교해보면 몹시 흥미롭다. 케일 또한 독자와 다른 비평가에게 다음과 같이 자신만의 확고한 비평관을 피력한다.

> 좋은 영화는 흔히 영화관을 잠식하는 따분한 우울과 절망을 잊게 하는 영화다. 좋은 영화는 새삼 살아있음을 느끼게 하고…… 다시금 가능성들에 관심을 갖고 믿게 한다…… 영화가 위대할 필요는 없다. 영화는 어리석을 수도 공허할 수도 있지만, 그럼에도 우리는 훌륭한 연기를 보고 기쁨을 느끼거나 훌륭한 대사 한 줄에 기쁨을 느낀다. 배우의 찌푸린 얼굴, 작은 전복적 몸짓, 누군가 순진함을 가장한 얼굴로 툭 던진 비열한 말로 세상은 약간의 의미를 갖게 되

는 것이다.[66]

《사진에 관하여》가 탁월한 회의론자가 쓴 글이라면, 〈쓰레기, 예술, 영화〉는 영화에 완전히 반한 애호가가 쓴 글이다. 그리고 케일이 보여주려 한 것은 애호가도 회의론자만큼이나 명료하게 그리고 똑똑하게 볼 수 있다는 사실이었다.

케일은 〈쓰레기, 예술, 영화〉에서 두 가지 뛰어난 통찰을 내보였다. 첫째, 보통 '쓰레기'라고 평가되는 작품은 판단에 나쁜 영향을 미치기는커녕 감상자가 자율적인 미학을 발전시켜 예술로 향하도록 돕는다. 둘째, 영화를 경험하는 방식 중에서 정말로 포괄적이고 성숙한 단 한 가지 방식이 있다면, 결코 배척해서는 안 되는 가장 깊은 감정적 반응과 그 반응에 대한 철저한 분석을 결합하는 것이다. 케일은 일부 사람들의 오해처럼 아무것도 섞이지 않은 '순수한' 감정이나, 무비판적인 팬덤을 옹호하지 않았다. 그녀는 영화에 생각 없이 감정적으로만 접근하는 감상자가 "자신의 모든 감정적 약점은 물론 오감을 모두 사용해 반응하는…… 사람보다 결코 더 자유롭지 않다. 오히려 덜 자유롭고 덜 충실하다"[67]라고 주장했다. 케일은 미적, 지적, 도덕적 삶의 핵심인 감정을 되찾아야 한다고 말했다. 감정은 비판적 사고를 약화시키기보다 오히려 강화시킬 수 있기 때문이다.

그렇지만 케일의 주장은 결국 보들레르가 "쾌감을 느끼는 이유"를 추적하는 글에서 보여주었던 통찰과 같다. 또 랜들 자렐이 좋은 비평가는 "사실에 대한 감각"과 "개인적 진실"[68]을 결합시켜야 한다고 설명했을 때와 같은 관점이며, 앨프리드 케이진이 "사고와 감정의 종합은 비평

가의 지성이 열정적으로 작용하는 곳에 실제로 존재한다"[69]라는 주장으로 전달하고자 했던 바이기도 하다. 이렇게 사고와 감정의 종합을 추구하는 방법은, 그리고 그것이 암시하는 기본적으로 우호적으로, 최소한 개방적으로 예술에 접근하는 방법은 비평가들이 몇 세대에 걸쳐 추구했으며, 특히 20세기 미국 비평가들이 과제로 삼았던 중요한 기획이었다. 그렇지만 사진비평가들은 바로 이 기획을 거부했다. 나의 물음은 이것이다. 도대체 왜?

사진은 근대의 발명품이다. 사진은 처음부터 종사자와 비평가, 감상자 사이에서 무수한 갈등과 염려를 불러일으켰다. 사진에 대한 이야기는 사실상 모더니티에 대한 이야기다. 사진이 불러일으키는 의혹은 모더니티가 불러일으키는 의혹이기도 하다. 사진은 근대적 삶과 근대적 삶에 대한 불만족의 대용물이며, 이렇게 생각하면 사진이 그토록 큰 기대를 모았다가 쓰라린 실망을 낳고, 마침내 신랄한 혹평을 얻은 과정이 잘 설명된다.

처음부터 사진의 본성은 혼란스러웠다. 사진은 범주들을 모호하게 만드는 경향이 있었고, 그 결과는 매우 흥미롭거나, 매우 불안하거나, 둘 다였다. 사진은 예술 형식인가, 상업 형식인가? 저널리즘의 형식인가? 그것도 아니면 감시의 형식인가? 사진은 과학의 형식인가, 마술의 형식인가? 사진은 창조성의 표현인가, 아니면 실재와 모방적 관계, 또는 단지 기생적 관계를 맺었음에 불과한가?

한 가지는 분명했다. 사진이 대단히 민주적인 매체라는 사실 말이다. 랠프 월도 에머슨은 사진을 가리켜 "회화의 진정한 공화주의적

양식"[70]이라 불렀다. 또 사진은 처음부터 사회적인 매체로 여겨졌다. 1839년 프랑스 하원은 루이 다게르의 새로운 발명품이 개인의 특허로 남아서는 안 되며, 프랑스 인민과 전 세계의 소유가 되어야 한다고 선포했다. 비평가 아리엘라 아줄레Ariella Azoulay는 프랑스는 이렇게 선포함으로써 "사진술 자체를 민주화의 상징으로 바꾸려 했다"라고 말했다. "사진은 국민에게 주어진 선물로, 국민에게 부여된 축복으로, 국민에게 허락된 권리로 묘사되었다."[71]

그러나 이런 새로움, 특히 평등주의적 새로움은 보들레르 같은 위대한 모더니스트까지 몹시 불안하게 만들었다. 보들레르는 여러 가지 이유로 사진을 싫어했는데, 그중에는 사진이 전방위적 유용성과 엄청난 대중성을 지니고 있다는 이유도 있었다. 1859년 그는 이렇게 경고했다. "이 개탄스러운 시대에 새로운 산업이 생겨났다."[72] 그에게 사진은 무지한 폭민의 지지를 받는 산업이었다. 보들레르는 구약성서에 나오는 선지자처럼 준엄히 꾸짖는다.

우리 혐오스러운 사회는 나르키소스처럼 자신의 모습을 담은 금속판 위의 하찮은 이미지에 푹 빠져 있다. 광기, 비정상적 광신의 한 형태가 이 새로운 태양숭배자들을 사로잡았다. 낯설고 사악한 물건이 스스로를 드러낸 것이다.[73]

보들레르는 실재를 포착하는 사진의 우월한 능력이 회화를 말살할까 봐 걱정했다. "예술의 영역을 침범한 산업이 곧 예술의 원수가 되는 것은 간단한 상식"[74]이기 때문이었다. 그는 계속해서 다음과 같이 말한다.

시와 진보는 본능적으로 서로를 증오하는 두 야심가와 같다……
하루하루 지날수록 예술은 점점 더 자신감을 잃고, 외부의 현실 앞
에 굴복해 엎드리며, 화가는 점점 더 자신이 꿈꾸는 것이 아니라
자신이 바라보는 것을 그리게 된다.[75]

"꿈꾸는 것이 아니라 바라보는 것"을 그린다는 기술복제에 대한 강
력한 비난은 아무리 열정적인 사진가(또는 비평가)도 망설이게 할지 모
른다. 사진술을 폐기해야 한다고 외쳐봤자 소용없음을 알긴 했지만, 보
들레르는—물론 똑같이 소용없이—사진이 엄격히 사실을 기록하는 용
도로만 쓰여야 한다고 주장했다. "사진이 박물학자의 서재를 장식하고,
아주 작은 곤충을 확대하고, 천문학자의 가설을 강화하도록 놔두어야
한다."[76] 예술은 예술가의 몫으로 남겨야 했으며, 예술가의 범주에 카메
라를 들이대는 대중이 포함되지 않음은 분명했다.

플로베르 역시 사진이라는 새로운 형식과 회화라는 기성 예술 사
이의 대립을 언급했다. 그의 유작 《부바르와 페퀴셰Bouvard and Pécuchet》에
등장하는 "통상 관념 사전"의 '사진' 항목에는 딱 이 말만이 적혀 있다.
"회화를 몰아내게 될 것."[77] 조지 버나드 쇼 역시 사진이 예술을 패배시
키리라 예측했다. 그러나 쇼는 회화의 죽음을 교양 없는 자들의 복수로
여기며 두려워하기보다 일종의 해방으로 환영했다. 실제로 사진을 놓
고 보들레르의 반대편에 있는 인물을 말해보라면 쇼가 떠오를 것이다.
1901년 쓴 글에서 쇼는 자신이 본 그림이 회화의 조잡한 매너리즘에 빠
져 있으며, "구식의 조악한 얼룩과 젖은 자국…… 모조와 위조"[78]에 불
과하다고 조소했다. 사진의 근대적이고 사실적인 명징성을 좋아한 쇼는

사진의 승리를 예고했다. "낡은 수법은 끝났다…… 카메라는 예술적 재현의 도구로서 연필과 붓을 압살했다…… 화가와 그 숭배자들에게는 경멸의 콧방귀를 뀔 뿐이다. 졸작들의 시대는 끝났다."[79] 그리고 쇼는 이런 말을 했다고 한다. "만일 그리스도를 찍은 스냅사진이 한 장이라도 존재한다면, 나는 그리스도를 그린 그림 전부와 그 사진을 기꺼이 바꿀 것이다!"[80] 이런 말 덕분에 그는 컨템포러리 포토저널리스트들이 가장 사랑하는 작가가 되었다.

사진의 발명과 거의 동시에, 적어도 영국, 독일, 프랑스, 미국과 같이 산업화된 나라들에서는 푸줏간 주인이나 빵집 주인까지 사진 복제품을 구입할 수 있음이 분명해졌다. "가난한 사람들도 곁에 없는 소중한 사람들의 모습을 담은 썩 괜찮은 초상을 간직할 수 있다."[81] 1859년 스코틀랜드의 작가 제인 웰시 칼라일Jane Welsh Carlyle의 말이다. 직접 사진을 찍을 수도 있었다. "다게르의 은판사진에는 누구나 할 수 있는 조작 말고 다른 조작은 필요 없다." 물리학자 도미니크 프랑수아 아라고Dominique François Arago는 프랑스 하원의원들에게 설명했다. "회화 예술을 전혀 몰라도 은판사진을 찍을 수 있으며 어떤 특별한 솜씨도 필요하지 않다."[82] 푸줏간 주인과 빵집 주인뿐만 아니라 여자 가정교사와 학교 교사도 사진을 찍을 수 있음이 드러났다. 사실 사진술은 19세기에 여성과 남성이 거의 평등하게 참여할 수 있는 소수의 활동 중 하나였다. 다게르 본인도 "사진의 간편함이 숙녀분들께 큰 만족을 줄 것"[83]이라고 쓴 바 있다. 사진 앞에서는 계급도 없었다. 1857년 엘리자베스 이스트레이크Elizabeth Eastlake 여사는 사진은 "늘 사람들 입에 오르내리는 단어이자 탐

나는 물건이 되었으며" "가장 호화로운 살롱과 가장 허름한 다락방……수사관의 주머니와 죄수의 감방에서 동시에 발견된다"[84]라고 썼다. 이토록 다양한 사람들에게 이토록 빨리, 이토록 많은 용도로 쓰인 발명품도 드물다.

평범한 사람들이 사진을 찍을 수 있었다는 사실보다 더 놀라운 것은 평범한 사람들이 훌륭한 사진을 찍을 수 있음을 알았다는 점이었다. 사진은 처음부터 이런 특징 때문에 다른 분야와 구별되었다. 어쨌든 대개의 사람들은 뛰어난 그림을 그리거나 뛰어난 희곡을 쓰지 못한다. 그러나 어떤 훈련도, 경험도, 교육도 받지 않고, 어떤 지식도 없는 평범한 사람 다수가 뛰어난 사진을 찍었다. 때로는 널리 인정받는 사진계의 거장들보다 더 뛰어난 사진을 말이다. (자신의 책에서 "사진은 당황스러울 만큼 너무도 쉽게 찍힌다"[85]라고 했을 때 손택이 하려던 말도 이것이었으리라.) 그렇지만 쉽게 찍힌다는 말, 그리고 이 말이 함축하는 평준화 경향 또한 문제다. 이런 평등주의가 가능한 분야라면 모든 탁월함이 파괴될 날도 머지않은 게 아닐까? 사진이 내건 민주주의의 약속은 항상 보통사람들의 위협을 내포했다.

또 사진은 기술에 대한 양가감정을 불러일으킨다. 회화, 무용, 작곡, 저술 및 구술과 달리 사진술은 현대문명과 접촉하지 않은 수천 년 전의 순수한 사람들이 아니라, 200년도 채 안 된 세속적 근대인의 역사와 함께 시작되었다. 사진술은 다른 표현 형식들과 달리 기계와 화학적 처리과정에 의존한다. 한마디로 사진술은 순수하지 못한 '불안정한' 예술(또는 기예)이며, 우리는 기계시대 자체를 대했을 때와 같은 기대와 불신, 빛나는 낙관과 무시무시한 비관이 혼합된 모순을 안고 사진을 대해

왔다. 사진은 과학기술 유토피아주의도 과학기술 공포증도 모두 똑같이 수용한다. 그렇다면 사진비평 역시 낙관주의와 실망, 양가감정과 경멸을 아우를 수밖에 없었을 것이다.

그럼에도 사진비평이 사진이라는 주제에 특유의 적대감을 갖는 근저에는 이 모두를 뛰어넘는 무언가 다른 이유가 있다. 손택, 버거, 바르트, 포스트모던 비평가와 포스트구조주의 비평가를 비롯한 20세기 사진비평가 대부분은 우울한 프랑크푸르트학파 사상가들로부터 상당히 많은 영향을 받았다. 그중에 특히 지그프리트 크라카우어와 발터 벤야민, 그리고 벤야민을 통해 접한 그의 친구이자 동료였던 베르톨트 브레히트가 있었다. 암울함이 더해가는 유럽의 점점 짙어지는 그림자 속에 살던 이들은 사진을 주된 주제로 삼아 글을 쓰지는 않았다(하지만 크라카우어는 영화비평가로 출발해 나중에 영화이론가가 되었다). 그러나 이들이 쓴 글은 현대 비평가들에게 합당한 지적 존경은 물론, 합당하지 않은 일종의 근본주의적 숭배를 받았다.

벤야민이 어떤 측면에서 사진 산업에 몹시 비판적이기는 했지만, 사진을 싫어했다는 말은 거짓일 것이다. 오히려 그 반대다. 변증론자로서 그는 사진이 해방적이며, 사실은 혁명적인 가능성을 드러낸다고 믿었다. 1931년 처음 발표한 〈사진의 작은 역사〉에서 벤야민은 사진이 "새로운 방식의 바라보기"[86]를 창조했다고 주장했다. 이 시각은 일반 대중이 세계에 더 가까이 다가가며, "예술작품을 통제"[87]할 수 있게 했다. 몇 년 후, 오늘날 대단히 중요한 글이 된 〈기술복제 시대의 예술작품〉에서 벤야민은 영화와 사진이 전통을 깨부수는 데 어떻게 기여했는지 설명했다. "기술복제를 통해 예술작품은 종교의식에 봉사해온 기생적 의존 관

계로부터 해방된다…… 종교의식에 근거를 두고 있던 예술이 또 다른 실천, 즉 정치에 근거를 두기 시작한 것이다."[88]• 벤야민에게 사진은 이 세계가 세속화되는 과정의 일부로, 말하자면 모더니티의 고통스럽지만 꼭 필요한 임무의 일부였다.

이 "새로운 방식의 바라보기"는 때로 어떤 고백을 이끌어내기도 했다. "현실로부터 분장을 지워버리는 일에 착수"[89]했던 사진가 외젠 아제 Eugène Atget는 벤야민을 움직여 다음과 같이 가장 열정적이고도 가장 아름다운 문장을 쓰게 했다.

> 외젠 아제는 타성에 젖은 쇠퇴기의 인물사진술이 퍼뜨린 질식할 듯한 분위기를 최초로 소독한 사람이다. 그는 이런 분위기를 그야말로 말끔히 씻어낸다…… 이런 사진들은…… 침몰하는 배로부터 물을 빨아내듯이 현실로부터 아우라를 빨아낸다.[90]

벤야민이 사진의 주체적 힘을 이해했다는 사실 또한 중요하다. 사진이 묘사하는 세계로 들어가 때로는 그 세계를 바꾸고 싶게까지 만드는 음산한 능력 말이다. 바로 이 동일시와 행동을 잠재적으로 불러낸다는 사실이 사진과 회화를 구별하는 결정적인 차이가 된다. 벤야민에게 사진은 죽어 있는 고정된 것이 아니라 반대로 과거, 현재, 미래를 모두 포용하는 무엇이었다. 사진은 바로 역사와 더불어 가능성의 기록인 까

• 오늘날 이 에세이는 아주 중요하게 평가되고 있지만, 벤야민의 동시대인들이 모두 그렇게 생각했던 것은 아니다. 브레히트는 이 글을 일종의 허튼소리로 간주하며 일기에 이렇게 적었다. "모든 것이 신비주의일 따름이다…… 오싹하다고나 할까."

닭이었다. 벤야민은 한 남자와 그 약혼녀를 찍은(그녀는 나중에 자살했다) 19세기 은판사진을 보면서 "그림은 결코 다시 우리에게 줄 수 없는" 사진의 "마술적 가치"[91]를 찬양했다. 그는 생각에 잠겨 이렇게 말한다.

> 사진을 보는 사람은 이런 사진에서 현실이 (이를테면) 피사체를 연소시켜온 우발성의 작은 불꽃, 지금 이 순간의 작은 불꽃을 찾고 싶은 참기 힘든 충동을 느낀다. 그가 오래 잊고 있던 순간의 즉각성 안에서 찾고자 하는 것은 과거를 뒤돌아봄으로써 재발견할지도 모르는, 눈에는 잘 띄지 않으나 그토록 뚜렷이 미래가 깃들어 있는 바로 그 지점이다.[92]

그러나 벤야민이 사진에 부정적 견해를 가진 것 또한 사실이었다. 벤야민은 사진이 자신이 두려워하는 수동적이고 예술화된 사회를 만드는 데 일조한다는 혐의를 두고 있었다. 그는 "거대한 집회"에서부터 스포츠 경기, 전쟁에 이르는 대규모 사건들은 모두 "복제 및 촬영 기술의 발달과 밀접한 관련이 있다"[93]라고 썼다. 그는 사진이 신비화의 한 형식이라고 생각했는데, 그 이유는 사진이 "수프 깡통 하나에도"—워홀의 시대를 예견했던 것일까?—"거창한 의미를 부여하지만, 그 깡통을 둘러싼 인간관계의 단면은 단 하나도 포착할 수 없기"[94] 때문이다. 벤야민은 대상을 미화하는 능력 때문에 사진을 불신했다. 사진은 "극도로 비참한 빈곤을…… 흥밋거리로"[95] 만들며, "인류의 고통을 소비 대상으로"[96] 탈바꿈시킨다. 하지만 사진이 가진 정반대의 속성, 즉 사실성 또한 불신을 낳기는 마찬가지였다. 사진은 의심의 여지없이 명확한 현실을 묘사

한다고 표방했지만, 벤야민에게 이것은 독자적이고 변증법적인 사고를 위협한다고 여겨졌다. 사진술의 성장을 놓고 그는 이렇게 썼다. "새로운 현실이 펼쳐진다. 개인의 결정에 어느 누구도 책임을 질 수 없는 현실이." 대신 "사람들은 렌즈에 호소한다."[97] 벤야민은 무오류적이며 객관적이라고 여겨지는 카메라의 판단이 한낱 인간의 주관적이고 흠 많은 판단을 대체하게 될까 봐 두려워했다. 사진 세계의 단순성 때문에 인간 세계의 복잡성을 놓치게 될까 봐 말이다.

크라카우어는 벤야민보다도 한발 더 나아가 사진이 인간을 축소시킨다고 생각했다. 사진을 옹호하는 사람들은 사진이 다양한 인간상을 아주 직접적이고 흥미롭게 보여준다고 주장했지만, 크라카우어는 "사진은 인물이 아니라 그 인물로부터 벗겨낸 것들의 총체"며 "사진은 개인을 무화시킨다"[98]라고 주장했다. 사진을 주제로 얘기할 때 크라카우어는 이유는 다르지만 거의 보들레르처럼 분노에 가까운 어조를 띤다. "역사가 스스로를 드러내게 하기 위해 사진이 제공하는 표피적 일관성은 파괴되어야만 한다."[99] 크라카우어는 사진이 이전까지 감춰져 있던 현실을 드러내기는커녕 은폐한다고 믿었다. "사진에서 인물의 역사는 겹겹이 쌓인 눈에 파묻히듯 묻혀 있다."[100]

바이마르 시대에 크라카우어는 이론가라기보다 저널리즘 비평가로 글을 쓰면서, 자유주의 성향의 일간지 《프랑크푸르트 차이퉁Frankfurt Zeitung》에 거의 2000개의 기사와 리뷰를 실었다. 그럼에도 그는 전간기 베를린에 우후죽순으로 발간되어 불협화음을 내던 신생 언론에 불안감을 느꼈다. 수백 개에 이르는 이 신생 저널, 타블로이드, 신문, 잡지는 보통 아낌없이 사진을 삽입했는데, 크라카우어와 동시대의 사람들

45

일부에게 사진이라는 새로운 매체를 때로는 놀랄 만큼 적극적으로 사용하는 언론의 등장은 모더니티의 도래를 알리는 영광스러운 전령이었다. (한편으로는 고용의 기회이기도 했다. 십대 시절 로버트 카파가 사진가로 활동하기 시작한 것도 바로 이런 언론들을 통해서였다.) 화가이자 사진가였던 요하네스 몰찬Johannes Molzahn은 '읽지 말고 보라!'라는 제목의 1928년 기사에서 의기양양하게 외친다. "사진! 이 현재의 가장 위대한 물리적이고 화학적이고 기술적인 경이이자 엄청난 성과를 낳은 승리는 오늘날의 문제를 밝히고 노동과 삶의 조화를 되살리는 가장 중요한 도구가 되었다!"[101]

그러나 크라카우어가 큰 감명을 받지 못한 것은 분명하다. 그는 "사진의 홍수가 기억의 댐을 휩쓸어버린다"라고 비난했다. "자기 자신에 대해 이토록 무지한 시대는 이전까지 결코 없었다. 통치 사회의 손아귀에서 사진 화보가 들어간 잡지의 발명은 '해석'을 거부하는 파업의 가장 강력한 조직 수단이 되었다…… '이미지화된 관념'이 관념을 몰아낸다. 사진의 범람은 결국 우리가 사태의 진정한 의미에 무관심하다는 사실을 드러낸다."[102] 크라카우어는 사진이 관조와 맞선다고 주장했다. 간혹 사려 깊은 사람이나 정치적 급진주의자, 지식인이 새로운 포토저널리즘을 실천한다 해도, 포토저널리즘이 호소하는 대상은 지식인이 아니었기에 몹시 의심스러웠다. 크라카우어는 벤야민처럼 이 새로운 매체 형식들이 나타낸다고 생각한 모더니티의 문화적 분열이 대중을 급진화할지 모른다고 믿었으며, 사진이야말로 이 세계사적 과정의 핵심 도구라고 생각했다. 그는 이렇게 썼다. "자연에 사로잡힌 의식은 자신의 물적 기반을 인식할 수 없다. 이전에는 성찰하지 못했던 이 자연의 토대를 드러내

는 것이 사진의 임무다. 사진은 역사상 최초로 자연의 고치 전체에 빛을 비춘다. 비활성의 세계가 인간과 무관하게 처음으로 스스로를 드러내는 셈이다."[103]

크라카우어는 코러스걸, 아케이드, 베스트셀러, 서커스 등의 대중문화를 극도로 진지하게 분석한 글을 썼다. 그러나 그는 대중 친화적이지 않았으며, 반대로 일반 대중을 향한 경멸을 숨기지 않았다. (그는 특히 여성 대중이 "어리석고 편협한 마음"[104]을 가지고 있다고 폄하했다.) 대중문화의 산물은 흔히 혐오감이나 최소한 경멸을 불러일으킬 뿐이었다. 예를 들어 〈필름 1928〉이라는 제목의 에세이에서 크라카우어는 1928년 발표된 극영화, 다큐멘터리, 뉴스영화, 예술영화를 비롯한 모든 장르의 영화 작품을 공격하며 거의 시종일관 부정적인 평을 내린다. 그럼에도 나는 크라카우어의 반감은 경멸보다는 성급한 기대에 기인한 바가 더 크다고 생각한다. 그는 대중문화가 바이마르 공화국에 곧 닥칠 것으로 내다봤던 현재진행형의 파국을 방지하는 데 도움이 되길 간절히 바랐다. 따라서 그의 글이, 사진은 의식을 근본적으로 변화시킬 가능성을 열어 보임으로써 "역사의 끝장 게임이 된다"[105]라고 주장할 때처럼 종말론적 어조를 띠게 되는 것이다.

크라카우어의 좌파 동료들이 모두 그처럼 대중매체에 반감을 가진 것은 아니었다. 공산주의 예술가 조지 그로스George Grosz와 존 하트필드 John Heartfield는 자신들의 작품을 소책자, 포스터, 책표지, 신문처럼 쉽게 접하는 대중적 형식으로 전파하고자 했다. 이들에게는 더 값싸고 더 흔한 것이 더 좋은 것이었다. 하트필드의 작품은 일반 대중을 대상으로 한 사진과 신문 없이는 상상할 수 없으며, 그로스는 미국 팝문화의 열렬한

옹호자였다. 그러나 사진에 관한 글을 쓰는 후속 세대의 문화비평가들 사이에서 인기를 얻은 것은 크라카우어의 고상하고 흔히 지나치게 비판적인 어조였다.

그렇지만 그 누구보다 사진비평에 큰 그림자를 남긴 이는 브레히트로, 그의 감수성은 지금까지도 사진비평을 규정하고 있다. 나는 브레히트가 정말로 사진을 혐오했고, 좋게 말해봐야 깊이 불신했다고 말해도 틀리지 않다고 생각한다. 1931년 그는 이렇게 썼다. "포토저널리즘이 엄청나게 발전했지만 실제로 이 세계의 조건을 둘러싼 진실을 드러내는 데 기여한 바는 전혀 없다. 반대로 사진은 부르주아지의 손에 들어가 진실에 맞서는 끔찍한 무기가 되었다."[106] 〈사진의 작은 역사〉에서 벤야민은 브레히트의 다음과 같은 말을 인용한다. "단순한 현실의 재현은 그 어느 때보다도 현실에 대해 아무것도 드러내지 않는다. 독일의 거대 군수업체인 크루프 공장이나 전자산업체 아에게AEG를 찍어봤자 사진은 이 업체들에 대해 거의 아무것도 알려주지 않는다."[107]

비평가들은 이 두 문장이 마치 복음이나 되는 듯 무비판적인 믿음을 보내며 무한정 인용해왔다. 이 문장들은 분명 손택, 바르트, 버거와 기타 포스트모던 비평가들이 사진을 고발하기 시작한 계기가 되었다. (브레히트로부터 40여 년이 지나는 동안 무수히 많은 포토저널리즘 작품이 발표되었음에도 세큘러는 거의 동일한 주장을 한다. 그는 다큐멘터리 사진이 "대개 스펙터클, 시각적 자극, 관음증, 공포, 질투와 향수를 불러일으키지만, 사회 세계를 비판적으로 이해하는 데 기여하는 바는 지극히 적다"[108]라고 비난했다.) 어떤 점에서는 분명 브레히트의 말이 옳다. 사진은 세계가 작동하는 방식을 설명하지 않으며, 이유나 원인을 내놓지도 않는다. 응집

성이 있거나 시작, 중간, 끝을 구별할 수 있는 이야기를 들려주지도 않는다. 사진은 역사적 사건의 이면을 파고들어 그 안에 있는 내적 역학을 밝히지 못한다. 사진이 구체적인 것을 기록하는 것은 사실이지만, 때로 매우 위험하게도 정치적이고 역사적인 특징을 모호하게 만든다. 1937년 폭격당한 바르셀로나의 아파트를 찍은 사진은 1945년 폭격당한 베를린의 아파트를 찍은 사진과 매우 유사해 보이며, 1972년 폭격당한 하노이의 건물을 찍은 사진과도, 1999년 베오그라드를 찍은 사진과도, 바로 지난 주 카불을 찍은 사진과도 비슷해 보인다. 그러나 아주 천박한 환원주의자 내지 철저한 평화주의자가 아니고는 이 다섯 개 도시, 다시 말해 다섯 번의 전쟁이 같은 상황, 같은 역사, 같은 원인을 갖고 있다고 말할 수 없으리라. 그럼에도 이 사진들은 똑같아 보인다. 폭격당한 건물 하나를 봤다면 모두를 본 것이나 마찬가지인 셈이다.

이런 기만적인 유사성은 인물사진에서도 발견된다. 나는 이 글을 쓰면서 2009년 1월 25일 《뉴욕타임스》에 나란히 실린 두 사진을 보고 있다. 한 사진에서는 어떤 팔레스타인 남성이 푹 숙인 머리를 손으로 감싸고, 가자에서 이스라엘군이 죽인 하마스 전사 네 명의 죽음을 슬퍼하고 있다. 다른 한 사진에서는 이스라엘군 무리가 서로 부둥켜안고 눈물을 흘리며 하마스가 죽인 전우들의 죽음을 애도하고 있다. 두 이미지의 도상은 놀랄 만큼 유사하며, 《뉴욕타임스》도 바로 이런 이유 때문에 이 둘을 나란히 실었음이 틀림없다. 그러나 두 사진의 남자들은 정반대의 정치적 임무를 띤 적과 아군의 사이인데, 사진만으로는 결코 이 사실을 알 수 없다. 비평가들, 그중에서도 특히 좌파 성향의 비평가들이 맹렬히 비난하며 분노를 감추지 못한 것은 바르트가 사진의 어리석음이라 부른

사진의 이 반설명적이고 반분석적인 성격이다.

그렇지만 사진이 비난을 받은 이유가 사진의 무능함 때문만은 아니었다. 내 생각에 브레히트와 그 동시대 추종자들에게 더 큰 문제는 사진의 어떤 유능함이었다. 사진은 우리를 즉각적이고 본능에 가까운 감정으로 세계와 연결시키며, 이런 점에서 다른 어떤 예술 형식이나 저널리즘의 형식을 능가한다. 사람들은 글로벌 자본주의의 내적 모순이나 르완다 집단학살의 원인, 또는 중동 갈등의 해결책을 알기 위해 사진을 보는 것이 아니다. 사람들, 즉 바로 우리가 사진에 관심을 갖는 이유는 다른 데 있다. 바로 이 세상의 잔학하거나 낯설거나 아름답거나 때로는 비참한 모습, 사랑과 질병, 자연의 경이와 예술적 창조, 부패한 폭력의 모습을 엿보기 위해서다. 우리는 이런 타자성 또는 타자를 마주했을 때 우리가 어떤 직관적 반응을 보이는지 알고 싶어서 사진에 눈을 돌린다. 우리는 분명 다른 무엇보다 감정을 통해 사진에 접근하는 것이다.

브레히트에게 감정을 통해 접근하는 방식은 가장 나쁜 방식이었다. 브레히트가 쓴 시와 희곡은 감상성뿐 아니라 감성도 배격했으니, 그에게 이 둘은 한 가지나 다름없었다. 그는 아마도 분노를 제외한 대부분의 감정이 부정직하고 제멋대로라고 보았는데, 이때의 감정은 자본주의 자체의 혼돈 및 비합리성과 깊이 결부되어 있었다. 어떤 농담기도 없이 이런 말을 할 수 있는 사람은 분명 브레히트뿐일 것이다. "나는 글을 쓸 때가 아니라 두통이 있을 때만 감정을 느낀다. 글을 쓸 때는 생각을 하고 있기 때문이다."[109] 언젠가 조지 그로스가 말했듯이 브레히트는 "분명 심장 대신 섬세한 전자계산기를 원했을 것"[110]이다. 조지 그로스는 브레히트의 친구임에도 이런 말을 했다.

브레히트의 감정적 엄격함을 뒷받침하는 사례는 많다. 초기 시에서 자신의 인생에 등장했던 여자들을 앉혀놓고 "당신들 앞에 있는 이 사람은 도무지 믿을 수 없는 사람이오"[111]라고 선언하는 남자에게 경의를 표할 따름이다. 정당한 명분을 갖고 있다 해도 폭력적인 감정엔 대가가 따른다는 사실을 단순하고도 아름다운 시 다섯 행에 펼쳐보인 이도 브레히트다.

> 그러면서 우린 알게 되었다.
> 천박한 것을 증오해도
> 얼굴이 일그러지고
> 불의에 대한 분노도
> 목소리를 쉬게 한다는 것을.[112]

하지만 사람들은 흔히 브레히트와 프랑크푸르트학파 비평가들이 특정한 시공간에 살면서 특정한 사건을 목격했던 이들이며, 영원한 진리를 발견한 신성한 사제가 아니라는 사실을 놓치곤 한다. 바이마르 시대 독일이라는 시공간에서 이들이 겪은 매일의 일상은 유달리 어지럽고 유달리 충격적이었다. 1926년 크라카우어가 말했듯이 "베를린 거리에서 사람들은 어느 날 갑자기 이 모든 것이 펑 터져버릴 것만 같은 찰나의 기분에 휩싸인다."[113] 바이마르 공화국은 이전에는 없었던 대중정치와 대중문화의 형식을 받아들이는 동시에 휘청거리고 있었다. 사회민주주의자, 공산주의자, 나치가 언론에서, 의회에서, 거리에서 싸움을 벌이는 10여 년 동안 바이마르의 역사는 재앙에서 재앙으로 비틀거리며 나

아갔다. 바이마르는 모더니티의 위기가 가장 비극적으로 부풀려진 장소였으며, 브레히트가 살던 곳은 바로 이 재앙이 펼쳐지는 한복판이었다.

　브레히트는 천재성을 발휘해 바이마르 공화국이 파멸로 향하는 과정에 성찰되지 않은 감정이 중요한 역할을 하고 있음을 간파하고, 이를 전복시키는 예술작품을 창작했다. 브레히트는 자신의 동포가 유독한 감정의 홍수에 빠져 죽어가고 있음을 '정확히' 알았다. 그 감정이란 제1차 세계대전 패배에 대한 분노와 유대인, 지식인, 좌파에 대한 원한 ressentiment, 자기연민과 감상벽과 두려움과 혐오였다. 브레히트는 점점 몸집을 부풀려가는 감정과 스스로 힘을 받는 주술적 음모론이 한데 만나 파시즘이라는 유독성 이념의 완벽한 요람이 되었음을 '정확히' 알았다. 이 비이성의 해일에 맞서 그는 재미와 이성을 강조하고 관객을 각자의 망상 밖으로 끄집어내는 충격요법을 시도했다.

　브레히트와 그의 동료들이 살았던 시대는 특정한 정치적 순간임과 동시에 사진술이 발달한 특정 시기이기도 했다. 사진은 매일의 생활과 문화에 없어서는 안 될 일부가 되었으나, 한편으로는 생경하고 혼란스럽기도 했다. 바이마르 시대 독일인들은 이미지의 홍수에 현혹되어 혼란에 빠졌다고 해도 과언이 아니다. 사진은 때로는 엄청난 조작과 변형을 거쳐 정당의 선전 형식으로 사용되었으며, 점점 과열되어가는 정치 상황의 핵심적 일부가 되었다. 그럼에도 사진이 단지 대중의 아편(또는 무책임한 선동 수단)에 그치지 않음을 알리는 징조들이 있었다. 어떤 동시대 평론가가 "사진이자 다이너마이트"[114]라 부른 하트필드의 신랄하고 대담한 포토몽타주는 공산주의 신문 및 여러 인쇄매체에 실리며 사진예술에서 당연하게 여겨지던 자연주의를 무너뜨렸다. '노동자-사진

가' 운동이 일어나 노동계급의 가혹한 삶을 기록하는 좌파 성향의 작업물들이 생겨나기도 했다. 이 운동의 지지자들은 사진술이 사회주의적 실천의 한 형식이라고 생각했다. 얼마 후 등장한 로버트 카파와 스페인에서 활약한 그의 동료들은 새로운 분야를 개척해 대중에게 파시즘 침략이 가져온 참상을 생생히 보여주었다. (스페인 내전은 벤야민의 〈기술복제 시대의 예술작품〉이 발표된 1936년과 같은 해 터졌다.) 브레히트는 사진이 "부르주아지의 손"[115]에 들어갔다고 비난했지만, 그의 말은 틀렸다. 전 세계에 걸쳐 다큐멘터리 사진술의 실천은 자유주의자와 좌파의 몫이 되었다.

브레히트처럼 우리는 착취와 불평등과 폭력이 만연한 암울한 시대를 살고 있다. 그럼에도 우리 시대의 암울함과 브레히트가 살던 시대의 암울함 사이에는 실질적인 차이가 있다. 우리는 트레블링카와 소비보르 같은 집단학살 수용소의 탄생을 예비했거나, 실제로 탄생하게 한 시대를 살고 있지는 않다. 2010년의 미국은 1933년의 독일이 아니며, 둘을 합쳐서 얻는 통찰보다는 잃는 것이 더 많다. 우리는 80년 전의 베를린 사람들보다 대중문화를 탐색하는 데 훨씬 능숙하다. 사진술은 사진술에 대한 이해 및 쓰임이 발전함에 따라 함께 성숙해지고 변화했다. 정치와 예술에서(그리고 아마도 심리적 측면에서) 반드시 감정과 거리를 두어야 한다는 브레히트의 주장은 그의 시대에는 꼭 필요했을지 모르나, 전혀 다른 시대에 살며 전혀 다른 도전에 직면한 이후 세대의 사진비평가들에게 지나치게 무비판적으로 답습되었다.

사실 오늘날 우리 모두는 브레히트의 후예거나, 적어도 뛰어난 아이러니스트다. 우리는 열정을 조롱하고 감상을 비웃는 데 누구보다 탁

월하다. 특히나 이 디지털 시대에 사진과 감정적 거리를 두는 데 누구보다 능숙하기도 하다. 청소년이면 누구나 사진을 조작하고, 찢고, 가짜로 치부하는 일에 익숙하다. 대신 우리가 잃어버린 것은 사진, 특히 정치폭력을 찍은 사진에 시민으로서 대응하는 능력이다. 이때의 시민은 사진으로부터 유용한 것을 배우고 사진을 통해 타인과 관계 맺고자 하는 사람을 일컫는다. 이제 우리는 사진에 대한 반감만으로는 한계를 느끼는 시점에 다다랐다. 브레히트와 프랑크푸르트학파 비평가들의 통찰에 영향을 받을 수 있다 해도 그들의 안내를 무작정 따를 수는 없다.

감정을 자극하는 사진의 불편한 힘

브레히트와 그의 동료들은 관객의 조건반사적이고 순응주의적인 반응을 두려워하며 그것에 맞서 싸웠다. 크라카우어는 대중문화가 "은행장부터 점원, 유명 여가수부터 속기사까지 모두가 동일한 반응을 보이는 동질의 코즈모폴리턴 관객을 만들어낸다"[116]라고 비난했다. 나는 포스트모더즘 비평가들은 여기에 더해, 실은 정반대의 불안으로부터 동기를 얻는다고 생각한다. 이들은 감상자의 순응적이고 자동적인 반응뿐 아니라 비순응적이고 정치적으로 올바르지 못한 반응을 두려워한다. 우리의 여과되지 않은 시선, 즉 직관적 반응이 우리에 관한 불리한 사실을 드러내지 않을까, 또 잠재되어 통제 불가능한 성가신 감정들이 이들이 우리 주위에 구축하려고 애써온 이데올로기의 갑주를 뚫고 나오지 않을까 염려하는 것이다.

이런 두려움에 근거가 없지는 않다. 사실은 아마도 이들의 생각이 맞을 것이다. 사진은 다른 이미지보다 더욱 예상과 통제를 벗어난 반응을 불러일으킨다. 막스 코즐로프가 말했듯이 사진은 "놀랍도록 부조화스러운 경향 속에 삶은 그 나름의 목적을 갖고 있고 어떤 계획과도 무관함을 내보인다."[117] 때로 어떤 반응은 그리 바람직하지 않다. 굶주린 사람의 사진을 보고 혐오를 느낄 수도 있고, 어린아이의 사진을 보고 성적 흥분을 느낄 수도 있으며, 대학살의 현장을 찍은 사진에 따분함을 느끼거나 반대로 지나친 흥미를 느낄 수도 있다. 사진을 들여다보는 행위는 정말로 우리 안에 억압된 것을 회귀시킨다. 사진을 보며, 특히 우리 인간이 서로에게 저지르는 무자비한 짓들을 알려주는 사진을 보며 '올바른' 감정을 유지하기는 쉽지 않다.

나는 최근 다국적 포토저널리스트들이 찍은《이라크의 목격자*Witness Iraq: A War Journal, February-April 2003*》라는 제목의 사진집을 보면서, 반갑지 않은 감정을 환기하는 사진의 불편한 능력을 다시 한 번 실감했다. 이 책에는 바그다드 외곽의 황량한 모래색 묘지를 배경으로 여섯 명의 여자들을 찍은 사진이 양면에 걸쳐 컬러로 실려 있다. (바그다드의 묘지는 분주한 장소다. 사진 후경에 갓 만들어져 아직 비어 있는 무덤 두 기와 마감되지 않은 구조물의 비계가 보인다.) 여자들은 양면을 아랍어로 장식한 목관을 둘러싸고 있다. 다섯은 서로를 보며 대화 중인 것으로 보인다. 그 중 하나는 펼친 손바닥을 관에 얹고 다른 한 손으로 얼굴을 괴고 있다. 사진 전경에 있는 여섯째 여자는 머리를 왼쪽으로 기울이고 양팔을 포갠 채 다른 여자들로부터 돌아앉아 카메라를 향하고 있다. 여자들은 모두 검은 아바야를 둘렀고 몇몇은 머리와 몸뿐 아니라 얼굴까지 가렸다.

2003년 3월 29일이라는 날짜가 박힌 이 사진은 연합통신AP 소속의 프랑스 전쟁사진기자 제롬 들레이Jerome Delay가 찍었으며, 아래에는 이런 설명이 붙어 있다. "무함마드 자비르 하산의 친척들이 그의 관 앞에서 죽음을 애도하고 있다…… 22세의 하산은 바그다드 술라 지구의 혼잡한 시장에 떨어진 폭탄으로 사망했다. 이 폭탄으로 52명의 사망자와 다수의 부상자가 발생했다."[118]

이 인물사진에 담긴 깊은 슬픔은 비통함과 이어진다. 다른 여자들과 일행임이 분명하나 이들로부터 소외된 듯 보이는 사진 전경의 여자는 눈과 입을 가리고 있다. 보이는 것은 평퍼짐한 코와 살집이 있고 깊이 주름진 뺨이 전부다. 그러나 이 주름은 얼마나 많은 이야기를 담고 있는가! 이 안에 담긴 무언가가 무한한 고통을 대변한다. 마치 축적된 일생의 경험, 슬픔의 우주가 하나의 곡선 안에 압축된 것과도 같다.

그럼에도 말해둘 것이 있다. 들레이의 사진을 보았을 때 그런 우주는 나를 에워싸거나 끌어당기지 않았다. 이 이미지는 나와 이 이라크 여인들 사이에 어떤 유대도 만들어내지 않았다. 나는 느낄 수 있기를 바라고 느껴야 한다고 생각했던 공감이나 연민, 고통이나 죄책감을 느끼지 않았다. 대신 조바심과 심지어 분노를 느꼈다. 이 애도자들을 안아주기보다 잡고 흔들고 싶었다. 사진으로는 이 여자들의 구체적인 생각을 알 수 없으며(이런 지식을 전달하지 못하는 것이 사진의 중요한 단점이다), 무함마드 자비르 하산은 아마도 부당한 죽음을 맞은 무고한 시민이었을 것이다.[119] 그러나 이 사진은 검은 장막을 쓰고 아들의 죽음을 슬퍼하는, 그러고는 흔히 아들을 순교자로 추어올리며 다른 이들을 새로운 죽음의 위업으로 내모는 여자들을 찍은 무수히 많은 다른 사진을 떠

올리게 했다.

　이런 종류의 애도와 이런 종류의 칭송은 아주 오랫동안 계속되어 왔고 앞으로도 거의 틀림없이 오랫동안 계속될 것이다. 사실 무수한 묘지의 무수한 여자들이 애도와 칭송을 멈추고 대신 적극적인 시민으로 인정받기를 요구하기 전까지는 이런 슬픔이 과연 줄어들지조차 의문이다. 인권이론가 토머스 키넌Thomas Keenan의 말처럼 "한탄하고 울부짖고 흐느끼는 사적인 고통의 표현은 담화, 인류애, 정치적 영역 바깥의 행위로, 타인에게 어떤 주장도 펼칠 수 없다."[120] 이 여자들이 정확히 이런 주장을 하는 모습과 그것을 찍은 사진을 목격하게 된 때는 2009년 여름이다. 수십만 명의 이란 여성들이 거리를 점령해 시아파 신도로서, 애도자로서, 어머니로서가 아니라 그저 시민으로서 정치적 발언권과 정치적 힘을 요구했다. 반대시위 중 찍은 사진 하나에는 수염 난 남자의 목말을 타고 군중 위로 올라선 검은 복장의 젊은 여자가 보인다. 승리의 천사처럼 양쪽 팔을 벌린 여자는 한쪽 손에 당당하게 소형 카메라를 들고 있다.

　홀로코스트를 찍은 사진 일부를 비롯해 바닥이 안 보이는 무력한 고통을 담은 사진들을 보며 나는 들레이의 사진이 촉발한 것과 같은 조바심을 느껴왔다. 물론 좋은 반응은 아니다. 하지만 달리 어떻게 반응해야 할까? 희생자의식, 고통, 상실 그리고 이것들이 증언하는 비통한 역사와 우리의 관계는 다른 어떤 관계보다 더 골치 아프고 까다롭다. 희생자는 최대한으로 도움과 보호, 연민을 받을 자격이 있다. 그러나 희생자에게 바람직하다거나 이행해야 할 어떤 책임도 없다는 뜻은 아니다. 고통이 희생자를 고귀하게 만든다거나 공감적 동일시를 불러일으킨다고

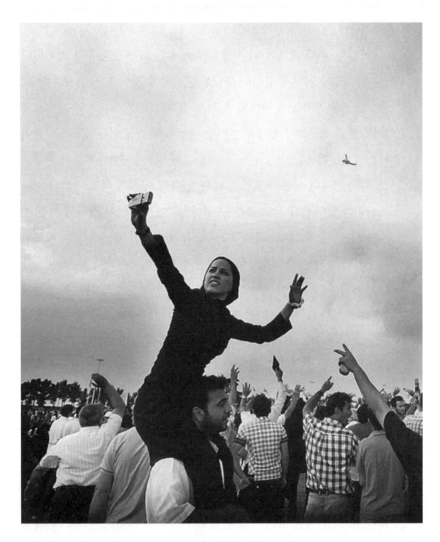

파르누드Farnood, 아흐마디네자드 재선에 대한 항의시위. 이란 테헤란, 2009. 이란은 2009년 여름, 마흐무드 아흐마디네자드 대통령의 재선 조작 이후 일련의 대규모 시위로 몸살을 앓았다. 이 사진에서는 민주주의를 지지하는 한 시위자가 카메라를 높이 쳐들고 있다. 활동가들이 찍은 수천 장의 아마추어 사진과 저항 사진은 인터넷을 통해 전 세계에 곧바로 전송되었다. Photo: Farnood/Sipa Press.

가정해서도 안 된다. 오히려 그 반대로 이라크 반체제인사 카난 마키야Kanan Makiya가 지적하듯 "희생자의식은…… 타인과의 연대를 해치는 요인 중 생각해낼 수 있는 가장 큰 요인이다."[121]

이라크를 찍은 사진 중에서 내게 가장 깊은 인상을 준 사진은 전쟁의 한복판에서 찍혔지만 폭력이나 죽음을 직접 드러내지 않는다. 바로 아흐메드 디야Ahmed Dhiya라는 이름의 이라크 치과의사가 별다른 시설은 없지만 양지바른 바그다드 학교의 운동장을 찍은 광각 컬러사진이다. 2004년 찍힌 이 사진은 《데이라이트Daylight》라는 작은 사진잡지에 실렸다. 밑에는 이런 설명이 붙어 있다. "알후세인이 쉬는 시간에 친구들과 함께 있다."[122] 후경에는 수다를 떨며 노는 아이들 10여 명이 더 보인다. 여자아이들 대부분은 흰 셔츠와 어두운 점퍼스커트의 교복 차림이고 그 중 하나는 과자봉지에 든 과자를 먹고 있다. 교사로 보이는 여자는 여자아이들은 하지 않은 머리 스카프를 하고 있다. 이 사진은 전경에 있는 두 소년에 초점을 맞추고 있는데, 소년들은 움직이는 급우들 한복판에 꼼짝도 하지 않고 서 있다. 청색 청바지와 밝은 티셔츠의 말쑥한 차림인 소년들은 약 열 살가량으로 보인다. 알후세인은 정면으로 카메라를 보고 있고 로스앤젤레스의 멋쟁이들을 떠올리게 하는 짙은 선글라스를 쓰고 있다. 약간 비스듬히 옆으로 비켜난 곳을 보고 있는 친구의 얼굴에서는 큼지막하고 우스꽝스러운 귀가 도드라져 보인다. 친구는 일상적이고 친밀한 포즈로 알후세인의 어깨에 오른팔을 두르고 있다.

소년들은 반듯하게 생겼지만 내 눈을 사로잡은 것은 이들의 표정에 담긴 엄숙함이다. 알후세인의 꼿꼿한 태도에 비해 친구는 약간 수줍고 어색해 보이지만, 그럼에도 둘에게는 타고났음이 분명한 위엄이 서려

있다. 자신들에게는 전혀 잘못이 없다고 말하는 듯한 태도와 한눈에 보이는 서로를 향한 애정은 이 소년들에게 호기심을 갖게 했다. 이들이 무슨 생각을 하고, 무엇을 느끼며, 이 세계와 자신들의 미래를 어떻게 생각하는지 알고 싶어진 것이다. 전쟁이 이 소년들에게 어떤 영향을 미쳤는지도 궁금하다. 10년쯤 뒤에 우연히 만나 어떤 남자가 되었는지 알고 싶기도 하다. 이 사진은 비전문가가 찍은 정적인 사진이며, 엄밀히 말해 전쟁사진이라고 할 수도 없다. 하지만 아흐메드 디야의 사진은 지금까지 보았던 그 어떤 이라크의 이미지보다 나를 움직이고, 호기심을 품게 하고, 겸허하게 만들었다.

들레이와 디야의 사진이 가치 있는 이유는 바로 이 사진들이 이라크전쟁을 둘러싼 복잡한 정세에 해답을 내리지 않은 채 내버려두는 열린 결말의 형식을 취하고 있기 때문이다. 이 사진들은 우리가 무엇을 느껴야 하는지 알려주려 하기보다 머리로 이해하지 못하는 것들을 가슴으로 느끼게 함으로써 더 깊은 탐구와 사고를 가능하게 한다. 이런 사진을 볼 때 중요한 점은 완벽하게 이해할 욕심에 형식적으로 분석하지 않는 것이다. 이런 사진을 허약하고 불완전한 진실로 치부해서는 안 되며, 당연히 이런 사진이 불러일으키는 때로는 불편하고 때로는 낯선 반응을 거부해서도 안 된다. 대신 모호성을 발견의 출발점으로 이용할 수 있다. 사진과 사진이라는 틀 바깥의 세상을 연결시킴으로써 사진이 더 제대로 살아 숨 쉬게 만드는 것이다. 마찬가지로 이런 이미지를 의심 없이 수용하거나 경멸하며 부정하거나 둘 중 하나인 고정된 대상으로 바라보는 대신, 대화가 시작되는, 탐구가 출발하는 어떤 과정의 일부로 보아야 할지 모른다. 우리는 이 과정에 의식적으로 신중히 발을 디

더야 할 것이다.

　상황이 바뀌면 접근방식도 바뀌어야 한다. 우리는 브레히트처럼 사진을 감정이라는 치명적 세균의 매개체로 볼 필요가 없다. 영국 빅토리아 시대 처녀들이 성행위를 피하듯 감정을 피하는 포스트모던 비평가들을 따라할 필요가 없다. 사진이 그저 자본주의의 심복이나 압제의 도구라고 여길 필요도 없다. 세큘러에게는 미안하지만 '적'은 사람들의 상처와 절망을 기록하는 이들이 아니라 사람들에게 고통을 안기는 이들이다. 비평가들은 끈질긴 의혹을 품고 사진에 접근하여 이미지를 손쉽게 해체할 수 있게 만들었지만, 같은 이유로 이미지를 감상하는 일은 거의 불가능해졌다. 비평가들은 존 버거가 "세계의 거기에 있음thereness"[123]이라 부른 것을 파악하는 우리 능력에 심각한 손상을 입혔다. 그러나 이 세계의 '거기에 있음', 즉 외부세계가 지닌 질감과 풍성함이야말로 우리가 철저하게 탐구해야 하는 것이다. 사진은 이 과정을 돕는다.

　바이마르 시대에 퍼졌던 사진에 대한 반감은 (모든 급진주의자가 공유한 것은 아니지만) 급진적이고 혁명적이기까지 한 기획의 일부였다. 오늘날은 그렇지 않다. 적어도 이 책에서 다룬 비평가를 비롯한 대부분의 현대 사진비평가가 스스로를 좌파로 정의하지만, 이들의 사진 혐오는 체제 전복적 태도와는 거리가 멀다. 사실 이들은 개탄스러운 후진성을 보이는 이들과 일렬 선상에 놓여 있다. 예컨대 무함마드를 풍자한 덴마크 만화가를 처형하라고 외치는 카불과 카라치, 다마스쿠스, 테헤란의 광분한 군중과 같은 선상에 있다. 이미지를 증오하고 상상력을 감시하는 데 열을 올리는 이 지점에서 근대 이전과 근대 이후는 하나로 합류

한다.[124] 이 시위자들 역시 이미지를 착취로, 모욕으로, 신성모독으로, 정말 제국주의자의 '정복행위'로 생각하기 때문이다.

사진비평가들이 냉담한 태도를 버릴 때가 왔으며, 또 버릴 수 있다. 이들은 과장된 비애감이나 감상에 빠지기보다 감정과 보는 경험을 통합시킴으로써 에이지와 케일 그리고 다른 많은 훌륭한 비평의 전통에 합류할 수 있다. 이들은 분석과 감정 사이의 끝나지 않는 전쟁을 조장하기보다 감정을 분석의 자극제로 사용할 수 있다. 또 이 세계의 고통을 참상으로 외면하게 하기보다 적극적으로 개입하게 할 수 있다. 한마디로 사진비평가들은 스스로가 그리고 독자가 온전한 인간으로서 사진에 다가가게 만들 수 있다. 지적 능력과 감정, 즉시성과 역사를 동시에 지닌 인간으로서 말이다. 보들레르와 더불어 이들은 쾌감 또는 그 반대를 지식으로 바꿀 수 있다. 풀러와 더불어 이들은 우리에게 더 현명하게 보는 법을 그리고 아마도 더 현명하게 사랑하는 법을 가르칠 수 있다.

하지만 비평이 이런 방법으로 꽃핀다 해도, 즉 W. J. T. 미첼이 말하듯 사진을 "산산조각내는" 대신 "공명하며 울리게" 한다 해도,[125] 남은 일련의 문제가 있다. 사진은 그 자체로 이 세계를 더 살기 좋게 만들 수 있을까? 사진이 침묵하는 이들에게 목소리를 주고 힘없는 이들이 겪는 곤경을 드러낸다는 주장은 정당화될 수 있을까? 사진은 서로 다른, 때로는 적대적이기까지 한 두 문화를 결합시키는 역할을 할 수 있을까? 사진은 어둠을 비출 수 있을까?

2 **포토저널리즘과 인권** 코닥이 초래한 재앙

"문명의 기록임과 동시에 야만의 기록이지 않은 기록은 없다."[1] 발터 벤야민의 유명한 말이다. 사진에서는 그 반대 역시 참이다. 비참과 굴욕, 공포와 절멸을 담은 모든 야만의 이미지는 때로는 자신도 모르게 그 정반대를 포용한다. 모든 고통의 이미지는 '이런 일이 일어나고 있다'라고 말하는 동시에 '이것은 일어나서는 안 될 일이다'라는 뜻을 함축하고 있으며, '이런 일이 계속되고 있다'라고 말하는 동시에 '이 일은 중단되어야 한다'라는 뜻을 함축하고 있다. 고통의 기록은 저항의 기록이다. 이 기록은 우리가 세상을 파괴할 때 무슨 일이 일어나는지를 보여준다.

고통을 찍은 사진의 진수에 있는 것은 바로 이 변증법이며, 희망이다. 그러나 이 변증법과 희망 안에 자리 잡은 것은 복잡하고 파괴적인 역설이다. 브레히트, 손택, 세큘러에게는 미안한 말이지만 사진이 20세기의 어떤 매체보다 전 세계 수많은 사람들에게 폭력을 가장 많이 노출시켰음은, 즉 폭력을 가시화했음은 분명하다. 그럼에도 사진의 역사는 또한 이 노출이 지극히 제한적이고 불충분함을 보여준다. 본다는 행위는 반드시 믿고, 관심을 기울이고, 행동하는 행위로 바뀌지 않는다. 이것

이 고통을 찍은 사진의 진수에 있는 변증법, 또는 실패다.

그렇다면 사진은 불의를 드러내고 착취와 싸우고 인권을 증진하는 일에 어떤 역할을 담당하는가? 포토저널리스트는 역사가 새뮤얼 모인 Samuel Moyn이 "과도한 신체적 침해와 고통에만 몰두하는…… 피투성이 스펙터클"[2]이라 부른 것의 주된 창작자이자 유포자다. 지난 한 세기 동안 이 암울한 이미지의 스펙터클이 거둔 성과가 있다면 과연 무엇일까? 그리고 왜 지금 특히 이런 사진에 반발이 이는 것일까?

인권은 부재를 통해 드러난다

카메라가 발명되기 반세기 전 미국 혁명가들이 삶과 자유, 행복을 추구할 '양도할 수 없는' 권리를 선포했다. 프랑스 역시 곧 뒤를 따라 지금도 우리를 고무하는 "자유, 재산, 안전, 압제에 대한 저항"[3]이라는 단어로 정의되는 인간과 시민의 '천부적' 권리를 선언했다. 존 버거가 말했듯이 "카메라가 발명되던 해 성년이 된"[4] 마르크스는 19세기에 국경을 초월한 전 세계의 프롤레타리아를 상상했다. 그러나 현실에서는 아니더라도 의식 속에서나마 '보편적 인권'이라 불릴 만한 것이 자리 잡은 시기는 겨우 20세기 후반이었다. 새로운 주장, 대부분의 인간 역사에 터무니없지는 않더라도 이상하게 들릴 주장은 우리 시대에 와서야 보편성을 갖게 된 것이다. 이 주장은 다음과 같다. 빈민, 비백인, 이방인, 여성, 어린이, 국적 없는 난민을 포함하여 인간은 누구나 존엄성과 안전과 자유를 누릴 권리가 있다.

그럼에도 인권이라는 개념이 20세기 후반 다시 대두된 이유는 바로 200년 전 선포된 이 이상이 현실이 되지 않았기 때문이다. 우리가 '인권'이라는 개념을 아는 까닭은 지구상 대부분의 사람들에게 인권이 존재하지 않는 세상에 살고 있기 때문이다. 역사가 린 헌트Lynn Hunt의 말처럼 "우리는 인권이 침해되는 현장에 섬뜩함을 느낄 때 인권이 문제임을 가장 확신하게 된다."[5] 특히 홀로코스트 이후 이상주의보다는 고통이 인권의 인큐베이터가 되었다. 인권은 부재를 통해 존재를 드러낸 셈이다.

1948년 갓 결성된 유엔UN이 승인한 '세계인권선언'은 인권의 실패와 부정성을 반영한다. 세계인권선언은 더 낙관적인 시절이었던 20세기 초반에는 선포되지 않았으며, 프랑스혁명과 미국혁명을 직접적이고 무매개적으로 계승한 결과라기보다 유대인을 비롯한 무수한 생명이 말살된 결과였다. 즉 세계인권선언은 후유증에 빠진 세계의 잔해 한복판에서 태어났다. 불가해할 만큼 사악한 폭력에 휩쓸렸던 이 세계는 인간을 인간답게 만드는 것이 있다면 과연 무엇일까 고민할 수밖에 없었던 것이다. 끔찍한 아이러니는 수백만 구의 시체가 쌓이고 난민수용소가 늘어만 가는 오늘날, 이제는 불명예가 된 인간이라는 이념이 호소할 수 있는 유일한 권위가 되었다는 점이다. 자연, 신, 역사는 기껏해야 인간과 무관해진 것이 전부다. 따라서 한나 아렌트는 1951년 다음과 같이 쓸 수밖에 없었다. "18세기의 인간이 역사에서 해방되었듯이 20세기의 인간은 자연에서 해방되었다. 역사와 자연은 똑같이 인간에게 낯설어졌다…… 인간성은…… 오늘날 모면할 수 없는 사실이 되었다."[6] 오늘날처럼 1951년에도 이 "모면할 수 없는 사실"은 그리 희망적이지 않았다. 곧이어 아렌트가 쓴 글처럼 현대인은 "서구 철학과 종교가 인지하지 못

한, 의심해보지도 못한 가능성을 드러내 보였기"[7] 때문이다.

현대 인권운동은 20세기 우리가 성취한 결과에 대한 자부심으로부터 성장한 것이 아니라 우리가 파괴한 것에 대한 부끄러움으로부터, 실은 공포로부터 성장했다. 홀로코스트는 알고 싶지 않지만 그럼에도 차마 무시할 수 없었던 우리의 본모습을 알려주었다. "인권은 유럽 문명의 우월성을 과시하기 위해서가 아니라 다른 세계가 유럽의 실수를 되풀이해서는 안 된다고 경고하기 위해 선포되었다."[8] 인권이론가 마이클 이그나티에프Michael Ignatieff는 이렇게 말하며 "세계인권선언은 인간이 타고난 속성 안에서는 전혀 인권의 근거를 찾을 수 없음이 입증된 바로 그 역사적 순간에 맞춰 인권 이념을 재수립하기 시작했다"[9]라고 결론짓는다.

이런 관점에서 인권이라는 이념은 더 나은 미래를 건설하고자 우리의 본성, 아니면 최소한 우리의 역사를 극복하려는 시도를 대표한다. 따라서 인권운동의 목표는 인간의 오래된 진짜 본성으로 돌아가기보다 새롭고 인공적인 본성을 창조하는 것이다. 인권의 수립은 인류의 사활을 건 기획으로, 문화, 민족, 종교, 인종, 계급, 젠더, 정치보다 더 깊고 강력한 일종의 '종種으로서의 연대'를 구축하려는 시도다.

이런 기획에 어떤 의미가 있을까? 단지 희망 이상의 어떤 강력한 근거가 있는 것일까? 철학자 리처드 로티Richard Rorty는 대개의 역사를 통틀어 대개의 사람들에게 보편적 인류애라는 이념은 (떠오르기조차 힘든 생각이었음은 물론) 터무니없다고 여겨져왔다고 지적한다. 로티는 말한다. "대부분의 사람들은 왜 생물 종의 구성원인 것만으로 도덕적 공동체의 구성원이 되기 충분한지 이해하지 못한다. 이들이 충분히 이성적이지 않아서가 아니다. 일반적으로 자신의 도덕적 공동체 의식을 자신의

가족, 일족, 종족을 넘어서는 범위까지 확장시키기에는 너무 위험한, 정말로 종종 비정상적일 만큼 위험한 세계에 살고 있기 때문이다."[10] 테오도어 아도르노Theodor Adorno는 자신이 인간의 '냉혹함'이라 부른 낯선 이의 고통을 쉽게 잊는 경향이 인간 DNA의 핵심이자 치부라고 생각했다. "타인과 동일시가 불가능하다는 것은 의심의 여지없이 가장 중요한 심리적 조건으로 아우슈비츠와 같은 일이 일어날 수 있었다는 사실을 뒷받침한다."[11]

로티는 똑같이 중요하지만 자주 인정되지는 않았던 사실을 말한다. 산업화된 계몽 이후 사회의 일원인 우리가 인권을 인식하지 못하는 사람들을 바라볼 때 당혹스러움과 거부감을 느끼듯이, 그들 역시 우리를 바라볼 때 똑같은 감정을 느낀다고 말이다.

> 칸트의 편에 서서 우리가 공통으로 지닌 것, 즉 우리의 인간성이 사소한 차이보다 훨씬 중요함을 알리려 해도 아무 소용이 없다. 우리가 설득하려고 애쓰는 사람들은 그런 것은 전혀 느낀 바가 없다고 대답할 것이다. 이런 사람들은 혈육이 아닌 누군가를 형제처럼, 흑인을 백인처럼, 동성애자를 이성애자처럼, 불신자를 신자처럼 대해야 한다는 가정만으로도 도덕적 불쾌감을 느낀다. 자신이 인간으로 간주하지 않는 사람들을 인간으로 대해야 한다고 생각하기만 해도 불쾌해지는 것이다.[12]

이런 관점에서 연대, 또는 적어도 관용과 보살핌이 장애물에 부딪히는 이유는 이성적 능력이 부족하기 때문이 아니라 참여적 동일시의

능력이 부족하기 때문이다. 사정이 그렇다면 합리적인 논증은 인권 증진에 큰 도움이 되지 않을 것이다.

인권 개념의 핵심에 있는 이 치명적인 역설을 이전의 그리고 이후의 어느 누구보다 예리하게 꿰뚫어본 학자가 아렌트다. 아렌트는 홀로코스트와 홀로코스트의 서곡이 된 세월이 인권 원리의 구제할 길 없는 실패를 보여주었다고 주장했다. 전간기 동안 유럽을 떠돌던 반갑지 않은 불법 난민과 망명자 수백만 명은 자신들이 몸을 피한 '문명' 국가에서 살 자격이 있는 동료 인간으로 인정받지 못했다. 아렌트는 말한다. "무고한 사람이 믿기 힘든 고난을 겪는 일이 계속 늘어나며 전체주의 운동이 냉소적으로 주장했던 바처럼 양도 불가능한 인권이란 존재하지 않음이 실제로 증명되었다. '인권'이라는 말 자체는 관계자, 즉 희생자, 박해자, 방관자 모두에게 인권이 가망 없는 이상주의 내지는 어설픈 의지 박약자들의 위선임을 입증하는 증거가 되었다."[13]

반갑지 않은 망명자가 쇄도하며 인권 원리의 진짜 핵심에 있는 추악한 비밀이 드러났다. 바로 인권처럼 모호하고 취약한 개념에 호소하는, 호소해야만 하는 사람은 모든 것을 박탈당해 더 이상 인간으로 인식되지 못하는 사람이라는 점이다. 집, 땅, 가족, 직업, 국가를 말이다. 망명자는 인간과 동물을 구별하는 모든 특징을 빼앗겼다. 그렇다면 남은 것은 무엇인가? 이 집 없고 국가 없는 사람들은 프랑스 혁명가가 마음속에 그렸던 권리를 가진 고귀하고 이상적인 개인보다 버림받은 국외자 pariah의 굴욕적 현실을 체화한다. "한번 고향을 떠나면 고향 없는 이로 남으며, 한번 국가를 떠나면 국가 없는 이가 된다. 한번 인권을 박탈당하면 이들은 아무런 권리도 없는 사람, 지구상의 인간쓰레기가 된다."[14] 아

렌트는 말한다. 이런 인간쓰레기는 어디서 찾을 수 있었을까? 포로수용소, 난민수용소, 게토 그리고 최종 도착지인 강제수용소에서다. 이런 곳은 반갑지 않은 이들을 환영하는 유일한 장소였다. (나는 항상 아우슈비츠가 일종의 미치광이들이 만든 '인터내셔널' 조직과 비슷하다고 생각해왔다.) 인권은 다시 한 번 부재를 통해 드러난다. "어엿한 한 인간이었던 남자는 다른 사람들이 그를 동료 인간으로 대할 수 있게 했던 특징들을 잃어버린 듯 보인다."[15] 아렌트에게 권리에 실질성을 부여하고 권리를 가진 사람을 보호해주는 것은 추상적인 도덕성이나 인도주의적 감상이 아니라 민족국가에 뿌리박은 구체적 정치였다. 다시 말해 권리는 자연적 속성이라기보다 정치적 성과물이다.

그렇다면 인권 이념을 뒷받침하는 철학은 부재를 중심으로 세워졌다고 할 수 있다. 그리고 나는 사진이야말로 인권이라는 이상의 한복판에 뚫린 구멍을 비추는 완벽한 매체라고 주장한다. 인권을 사진에 담기는 몹시 어렵다. 도대체 인권이 어떤 모습을 하고 있단 말인가? 사실 권리에는 어떤 모습도 없다. 그렇다면 인권을 가진 사람은 어떤 모습을 하고 있는가? 글쎄, 아마도 인간과 같은 모습일 것이다. 그것이 전부다. 그러나 사진가가 할 수 있으며 특히 잘하는 일은, 권리가 없는 사람들의 모습이 어떠한지, 또 권리의 부재가 개인에게 어떤 영향을 미치는지를 보여주는 것이다. 또 사진가는 권리를 위해 싸우는 사람들이 승리와 패배의 순간에 어떤 모습인지를 보여줄 수 있고 보여줘 왔다.

포토저널리스트는 19세기 말부터 이 부재와 패배와 승리를 기록하기 시작했다. 제이콥 리스Jacob Riis와 같은 다큐멘터리 사진가는 너무 처

참하고 규모가 커서 희생자를 동물과 같은 생활로 몰아넣은 빈곤의 참상을 담았다. 정치권력과 싸우는 민중의 모습을 보여주는 사진가도 있었다. 로버트 카파와 심Chim이라는 약칭으로 불린 데이비드 시모어David Seymour는 파리 인민전선에서 사회주의자 및 파업 중인 노동자와 어울렸다. 요세프 쿠델카Josef Koudelka는 프라하에서 사회주의자의 봄이 스탈린주의자의 혹독한 겨울로 바뀌는 순간을 목격했다. 대니 라이언Danny Lyon은 미국 남부에서 초기 민권운동가들이 보인 금욕적 위엄을 기록했다. 피터 마구바네Peter Magubane는 인종분리 정책을 취했던 남아프리카공화국에서 소웨토 학생들의 필사적이었지만 그럼에도 환희에 넘쳤던 항쟁을 기록으로 남겼다.

이들이 찍은 사진을 통해 우리는 모든 전쟁 중인 국가의 모습을 볼 수 있었다.[16] 카파, 게르다 타로Gerda Taro, 심은 공화국을 지키기 위해 싸운 스페인을, 마르크 가랑제Marc Garanger는 프랑스 제국주의에 저항하는 알제리를, 필립 존스 그리피스Philip Jones Griffiths는 미군과 전투 중인 베트남을 찍었다. 이들은 돈 맥컬린이 키프로스, 콩고, 북아일랜드, 레바논에서 가슴 에는 사진을 보냈듯이 전쟁의 충격적인 참상을 보여주었다. 사라져가는 국가를 보여주는 사진가도 있었다. 제임스 낙트웨이는 체첸을, 론 하비브Ron Haviv는 보스니아를 찍었다. 동시다발적인 전쟁 한복판에 있는 나라를 보여주는 사진가도 있었다. 애슐리 길버트슨Ashley Gilbertson, 주앙 실바João Silva, 타일러 힉스Tyler Hicks는 이라크에서 겁먹은 민간인을 심문하는 건장한 젊은 미군에서부터 자살폭탄 테러범이 초래한 참상까지 모든 것을 카메라에 담았다. 정치적 광기가 어떤 모습인지를 보여주는 사진가도 있었다. 리전성李振盛은 중국 문화혁명을 신문 사

진에 담았고, 아바스는 봉기에서 압제로 이행해가는 이란혁명을 기록했다. 대량 살육의 현장을 보여주는 사진가도 있었다. 질 페레스는 르완다에서 선언적인 사진을 보냈고, 세바스치앙 살가두Sebastião Salgado는 인재人災인 사헬의 기근을 찍은 비통한 사진으로 대량 살육에 맞서 싸웠다. 또 같은 정치폭력임이 분명하지만 가장 친밀한 관계에서 발생하는 사례를 보여주는 사진가가 늘고 있다. 울리크 얀트센Ulrik Jantzen이 찍은 방글라데시 여자들의 사진을 보라. 비명을 지르고 있거나, 피를 흘리고 있거나, 검게 그을리거나, 상흔을 입은 이 여자들은 결혼을 거부한 벌로 화가 난 '구혼자'에게, 또는 이혼을 요구했다는 이유로 남편에게 산성물질 테러를 당했다. 새까맣게 타버린 아프가니스탄의 소녀와 여자도 있다. 이들에게 분신자살은 강제 결혼을 피해 도망치는 유일한 길이었다.

포토저널리스트는 우리에게 거주에 적합하지 않은 세계를 보여준다. 이들은 인간이 같은 인간에게 무슨 짓까지 저지를 수 있는지를 보여주며 우리 상상력의 한계를 넓혔다. 비록 슬프고, 놀랍고, 두렵고, 혐오스러운 방식일 때가 많았지만 말이다. 이렇게 하여 사진가는 우리가 더 나은 세계를, 또는 적어도 덜 나쁜 세계를 상상하게 한다. 그러나 동시에 그런 세계를 만드는 일은 좀처럼 쉽지 않음을 암시하기도 한다.

왜 사진은 인간의 잔학함을 보여주는 일에 이리도 탁월할까? 어느 정도 그 이유는 사진이 문학도 회화도 획득하지 못한 사실적이고 정확한 방식으로 신체적 고통의 리얼리티를 전달하기 때문이라고 생각한다. "배고픔은 배고픔으로 죽어가는 사람의 모습을 하고 있다."[17] 우루과이 작가 에두아르도 갈레아노Eduardo Galeano는 세바스치앙 살가두의 사진을

보며 이렇게 말했다. 비평가가 공격하는 사진이 하지 못하는 일, 즉 인과와 과정과 관계를 설명하는 일은 사진이 아주 잘하는 일과 밀접한 관련이 있다. 즉 우리를 스스로에게, 서로에게 신체적 존재로 내보이는 일이다. 사진은 인간의 신체가 일레인 스캐리Elaine Scarry의 말을 빌리자면 어떻게 "현실의 근원지"[18]가 되는지를 드러낸다. "몸에 기억된 것이 더 잘 기억된다."[19] 몸은 우리의 제1의 진리며 벗어날 수 없는 숙명이다.

이것이 바로 장 아메리가 게슈타포에게 고문당하는 순간에 직면했을 때 놀라움을 멈출 수 없었던 이유다. 인간이 "자신의 영혼, 정신, 의식, 정체성"이라고 생각할지 모르는 모든 속성은 "어깨관절에 금이 가고 쪼개질 때 파괴된다."[20] 고문과 아우슈비츠는 자부심을 가진 지식인이었던 아메리에게 그의 신체가 꼼짝없이 현실에 붙박여 있음을(그리고 그의 말에 따르면 그의 이념이 마찬가지로 아무 짝에도 쓸모없음이 드러났음을) 가르쳤다. 사진은 우리가 얼마나 쉽게 그저 육신으로 환원될 수 있는지를, 즉 우리의 몸이 얼마나 쉽게 훼손되고, 굶주리고, 쪼개지고, 얻어맞고, 불타고, 찢기고, 으스러질 수 있는지를 보여준다. 사진은 간단히 말해 육신에 가해지는 잔학함과 그 앞에서 속수무책인 우리의 연약함을 보여준다. 모든 인간은 이 연약함을 공유한다. 잔학함은 인간이라는 것이 지닌 의미를 인식하는 감각 그 자체를 산산조각낸다. 카난 마키야는 말한다. "인간의 신체를 침해하는 행위는…… 본능적이고 비이성적이며, 돌이킬 수 없는 특징을 갖고 있다. 이것이 인간이 서로에게 저지르는 모든 끔찍한 짓의 바탕에 깔린 본질이다."[21]

고통을 찍은 사진은 보는 이에게도 구체적이고 개별적인 고통의 경험을 전달한다. 인권 유린의 희생자는 착취와 압제를 겪다가 절멸당하기

까지 하는 더 큰 집단의 일부다. 그러나 각자는 유일무이한 자아라는 프리즘을 거쳐, 우리 모두가 그러한 것처럼 오롯이 자기 몫의 고통과 죽음을 겪는다. 사진이 모호하고 추상적이라는 크라카우어나 손택 같은 저자의 비판은 어느 정도까지만 참이다. 오히려 그 반대가 참인 경우가 더욱 많기 때문이다. 사진은 대중으로부터 개인을 선별해 우리에게 그 고통의 특수성을, 그 끔찍한 고독을 대면시킨다. (개인의 가치를 강조하는 것 자체가 인권의 주장이다.) 비록 사진 속 인물의 이름이나 생애를 모르는 경우가 많은 것이 사실이기는 해도 렘브란트나 루치안 프로이트Lucian Freud의 인물화에 대해서도 같은 말을 할 수 있다. 최고의 인물사진은 최고의 인물화와 마찬가지로 전기적 정보가 아니라 영혼을 전달한다.

'포르노그래피'라는 낙인

1장에서 보았듯이 다큐멘터리 사진이 우리가 항상 이해하거나 간파하는 것은 아니며, 그럴 수도 없는 고통의 강력한 이미지와 우리를 대면하게 한다는 사실은 때때로 다양한 비평가들의 독설에 찬 공격을 불러일으켰다. 특히 제2차 세계대전 이후, 이른바 제3세계의 폭력과 빈곤을 찍은 사진은 오만하고, 제국주의적이고, 인종차별주의적이라고 비난받았다. "하위주체subaltern의 이미지는 이들의 실패와 불충분함, 수동성, 숙명론, 불가피함을 강조하는 거의 신제국주의적이기까지 한 이데올로기를 상기시킨다."[22] 인류학자 아서 클라인만Arthur Kleinman과 조앤 클라인만Joan Kleinman은 기아로 고통 받는 수단 어린이를 찍은 사진을 보고

이렇게 비난했으며, 다른 많은 이들도 이런 주장을 되풀이했다.

특히 고통을 찍은 사진을 놓고는 포르노그래피라는 혐의가 마구잡이로 퍼져나간다. 이런 혐의는 부분적으로는 1978년 다큐멘터리 사진을 주제로 앨런 세큘러가 발표한 에세이로까지 거슬러 올라갈 수 있다. 이 글에서 세큘러는 다큐멘터리 사진을 "인간의 비참함을 '직접적으로' 재현하는 포르노그래피"[23]라고 부르며 조소했다. 프레드릭 제임슨이 '본다는 것' 전체를 통틀어 한 말은 이런 반감을 재확인했다. "시각적인 것은 본질적으로 포르노그래피적이다. 즉 완전히 몰입해 아무 생각 없이 빠져들게 만드는 것을 목표로 한다."[24] 손택은 생전 마지막으로 발표한 책에서 이 뻔한 소리를 반복한다. "매혹적인 신체가 침해당하는 장면을 전시하는 모든 이미지는 어느 정도 포르노그래피적이다."[25] 셀 수 없이 많은 비평가들과 예비 비평가들이 같은 용어를 선택했다. 사실 '포르노그래피적 사진'이란 단어는 수없이 반복되는 판에 박은 문구가 되었다. 이와 같이 전쟁사진은 '전쟁 포르노'로 쉽게 일축되는 한편, 인도적 지원을 받는 국가의 가난한 취약계층을 찍은 사진은 '개발 포르노그래피'로 매도된다. 덴마크의 인권단체 활동가 요르겐 리스너Jorgen Lissner는 이런 관점을 압축해 보여주는 글에서, 아프리카 기근 희생자를 찍은 사진이 "인간 삶에서 섹슈얼리티만큼이나 미묘하고 지극히 개인적인 것, 즉 고통을 노출했기에" 일종의 "사회 포르노그래피"[26]가 되었다고 비난했다.

'포르노그래피'라는 용어의 사용이 전적으로 부적절하기만 한 것은 아니지만, 이 단어는 중대한 혼란을 감춘다. 포르노그래피는 인간 섹슈얼리티를 표현함으로써가 아니라 배신함으로써 보는 이를 매혹한다. 남이 보아서는 안 되며, 보았을 때 그 가치가 감소하는 무언가를 폭로하는

전략이다. 그러나 고통 받는 사람들, 고통에 빠진 신체를 찍은 사진은 사정이 전혀 다르다. 이런 사진은 존재하지 말아야 할 것을 폭로한다. 우리는 섹스가 사적인 영역에 남아야 한다고 주장할 수 있다. 하지만 고문, 착취, 잔학함의 문제에서 프라이버시는 바로 그 문제의 핵심적 부분이다.

포르노그래피 논의에는 다른 혼란도 많다. 모든 포르노그래피가 '나쁘지는', 즉 착취적이거나 모멸적이거나 폭력적이지는 않다. 비방의 목적으로 '포르노그래피'라는 단어를 사용하는 것이 이치에 맞지 않는 이유다. 기근으로 어린아이가 굶어 죽는 상황에, 남녀가 육체적 사랑을 나누는 행위에 사용하는 의미로 개인적이고 사적인, 더 정확히 말해 개인적이고 사적일 뿐인 문제라는 말을 붙일 수 있는지도 확실치 않다. 오히려 반대로 기근은 다른 많은 슬프고 비참한 재난이 그러하듯 모두에게 공통된 사회적 조건이다. (아마 전쟁은 비통함의 집단화라 말할 수 있을지 모른다.) 이런 고통을 폭로하는 것은 잘못이고, 숨기는 것은 옳은 일일까? 왜 사태의 진상보다 진상을 알린 사람이 더 외설적이라는 비난을 받을까? 어쨌든 이 세계에는 우리의 관심을 끌 만한 외설도 있는 게 아닐까?

사실 '포르노그래피적'이라는 단어는 이제 다큐멘터리 사진에 관한 논의에서 너무나도 광범위하고 다양하게, 감히 말하건대 '난잡하게' 소환되어, 원래 의미가 무엇인지, 또 어떻게 더 깊은 이해로 이어지는지를 전혀 알 수 없게 되었다. 고통에는 별로 관심이 없으면서 자기도취적 동일시에만 열중하는 반응, 상황에 맞지 않게 무감각하거나 반대로 지나치게 흥분하는 반응, 타인의 고통에 태만할 만큼 무관심하거나 반대로 섬뜩할 만큼 집착하는 반응 등, 의아할 정도로 다양한 모순적 반응이

포르노그래피라는 한 단어로 뭉뚱그려진다. 역사가 캐럴린 J. 딘Carolyn J. Dean은 말한다. "포르노그래피는 무한히 합성 가능한 용어로 보인다. 수사적 힘과 설명적 힘이 지나치게 극대화된 나머지 실제 그 의미가 설명되지 않기 때문이다. '포르노그래피'라는 용어를 남발해 공감의 실종을 설명하는 것은 손쉬운 일이다. 게다가 이 용어는 아무것도 설명하지 않는 것으로 드러났다⋯⋯ 인간 신체의 존엄성이 산산이 부서지는 광경을 설명 없이 '설명'하는 셈이다."[27] '포르노그래피'라는 용어는 '오리엔탈리즘'처럼, 실제 현상을 조명하기보다 주로 비난하고 싶은 사람에게 수치심을 안기고 자유로운 논의를 침묵시키는 무기로 사용된다. 사실 포르노그래피라는 비난이 적용되는 집요한 방식과 이 모두를 둘러싼 열기는 현대 예술이 '타락'했다고 비난한 나치를 생각나게 한다.

포르노그래피의 생산자와 착취자로 가장 심한 조롱을 받는 사진가들은 아이러니하게도 가장 성실히 작업하며 피사체를 대상화하기를 가장 의식적으로 꺼렸던 이들이다. 8장에서 더 자세히 다루게 될 제임스 낙트웨이는 이런 공격의 주요 표적이다. 오랜 기간 피사체와 함께 생활하며 사진을 찍는 것으로 유명한 브라질 사진가 세바스치앙 살가두도 마찬가지다. 마르크스주의 경제학을 공부하다가 포토저널리스트가 된 살가두는 수십 년에 걸쳐 제3세계 농민과 육체노동자, 난민, 기근 희생자, 실향민을 기록했다. 데이비드 리프David Rieff가 "세계화라는 거대한 게임의 패배자"[28]라 말한 이들이었다. 살가두는 굶주리거나 난민수용소에서 생활하는 사람들을 찍었다. 자갈투성이 농장과 정글의 대규모 농장, 선박과 철도, 공장, 유정, 다이아몬드 광산과 석탄 광산에서 고된 노

동을 하는 노동자도 찍었다. 이들은 손에 정글도를 들고, 머리에는 무거운 보따리를 이고, 팔에는 말라비틀어진 아기들을 안고 있다. 이들의 신체는 흔히 굽었거나, 휘거나, 부자연스럽다. 살가두의 사진에서 '등골이 휜다'라는 말은 그냥 비유가 아니다. 대개의 사람들은 믿기 어려울 만큼 가난하다.

살가두의 사진은 그럼에도 이 사람들이 워싱턴의 정계 실력자나 월스트리트의 금융 재벌 못지않게 우리 시대 영웅 서사의 중심이라고 주장한다. 살가두는 자신의 피사체에게 거의 경의에 가까운 한없는 존경을 바치며, 어쩌면 패배자일지도 모르는 이들을 마치 유명인처럼 칭송한다. 벨벳처럼 흐르는 그의 흑백 이미지는 면밀하게 계산된 구도와 극적인 과장, 마치 회화에서처럼 빛을 사용하는 특징을 갖고 있으며, 거대하고 오싹할 만큼 아름답다. 그러나 이 아름다움은 한편으로 무시무시하기도 하다. 그의 피사체는 땀, 먼지, 진창에 절어 있으며, 누더기를 입고 있다. 굶주리고 기진맥진하여 집을 잃고 떠돌며, 극도로 성난 자연 앞에 압도된 이들이다.

갈레아노나 포르투갈의 공산주의 작가 주제 사라마구José Saramago와 같은 일부 좌파 지식인들은 살가두를 찬미하며 그에 관한 글을 즐겨 썼다. 이런 찬미의 목소리는 주로 미국 밖에서 찾아볼 수 있다. 미국에서 살가두의 평가는 훨씬 덜 호의적이며, 그의 사진은 "감상적인 관음증을 보이는"[29] "불쾌한" "당혹스러운"[30] "저속한" "자기과장이 심한" "겉만 번지르르한", 심지어는 "모욕적인"[31] 사진이라고 공격당한다. 유명 연예 잡지의 편집장이기도 했던 비평가 잉그리드 시시Ingrid Sischy가《뉴요커》에 쓴 글에는 경멸이 넘쳐난다. "살가두는 사진 구도를 신경 쓰고, 비탄

에 빠진 피사체의 비틀린 형태에서 '우아함'과 '아름다움'을 찾느라 바쁘다…… 그의 사진은 극적인 연출로 보는 이를 계속 뒤흔드는 일종의 감정적 협박과 같다."[32]

살가두의 사진이 사회주의 리얼리즘 시대를 상기시키는 향수 어린 낭만주의로 변질될 가능성이 있는 것은 사실이다. 기념비적 스케일은 얼핏 거창해 보이며, 그가 선호하는 명암은 지나치게 예술적으로 보일지 모른다. 그가 의식적으로 참조한 종교적 요소 역시 지나치게 의식적으로 보일 여지가 있다. 그러나 살가두가 내가 아는 어떤 사진가보다 뛰어난 통찰력과 배려와 순수한 관심을 갖고 전 세계의 노동자를 기록한 것 또한 사실이다. 그의 사진은 노동가치론의 시각적 구현과 다름없었다. 또 살가두는 노동의 가치를 실현하고 있는 개개인의 모습을 보여주었다. 그의 인물사진에 등장하는 솔직담백한 사람들은 '하위주체'가 아닌 동등한 사람으로서 관심을 끈다. 그럼에도 오늘날, 특히 놀랍게도 (미국) 좌파 사이에서 살가두를 폄하하는 것은 자신이 지적으로 세련된 사람임을 입증하는 필수조건이 되었다. 손택은 살가두의 인물사진이 "유명인 숭배와…… 결탁"[33]되어 있다고 비난했다. 아무리 좋게 보려 해도 당황스러운 비난이 아닐 수 없다. 비평가 뤽 상테Luc Sante는 한술 더 떠 살가두의 사진이 정치적 수동성으로 이어지는 "비참함의…… 공허한 보편성"[34]으로 가득하다고 말하며 다음과 같이 덧붙였다. "이런 위험하기 그지없는 태만을 저지르는 사진가는 결코 용서받을 수 없다."[35] 그러나 이런 관점으로는 이 '위험하기 그지없이 태만'한 사진가가 어떻게 국경없는의사회, 국제사면위원회와 더불어 세계에서 가장 황폐한 곳에서 일했으며, 브라질의 투사들과 땅을 잃은 농민들을 오랫동안 지지하

고 함께 행진까지 할 수 있었는지 설명하지 못한다. 또 살가두의 피사체들이 어떻게 그리고 왜 그를 믿고 그토록 사적인 사진을 찍게 허락했는지도 설명할 수 없다.

질 페레스와 달리 살가두는 철학적으로나 미학적으로 급진적이지 않다. 그는 어떻게 보느냐 또는 어떻게 아느냐는 질문을 제기하지 않으며, 이런저런 근거로 그의 사진을 비판하는 것은 가능하다. 그러나 살가두의 사진(그리고 살가두 자신)에 쏟아지는 지나친 악평이 증명하는 바는 따로 있다. 바로 사람들은 가난한 자들 가운데서도 아름다움, 즉 위엄과 상냥함과 우아함이 꽃필 수 있다는 가능성 자체에 맹렬한 반감을 갖고 있다는 사실이다. 아름다움을 찾으면 안 되는 곳에서 아름다움을 찾을까 봐 두려워하는 이런 태도는 아무 사진이나 포르노그래피로 매도하는 마구잡이식 비난과 밀접한 관련이 있다. 먼저 양쪽 다 위선적이며, 지극히 청교도주의적이라는 공통점이 있다. 그리고 그 바닥에는 이미지에 대한 '바람직한 반응'과 '바람직하지 않은 반응'을 강요할 필요가 있다는 생각과, 세상을 너무 자유롭고 솔직하게 바라보았을 때 부딪힐지 모르는 예측 불가능하고 복잡한 문제를 두려워하는 마음이 깔려 있다.

이 두려움과 청교도주의는 미적으로 창피할 만큼 형편없는 사진을 옹호하게 하는 결과를 낳았다. 이제 살가두가 구현한 모든 것, 즉 기교와 정교함, 구성, 시각적 강렬함을 갖춘 포토저널리즘 사진은 도덕적으로 의심받는 반면, 엉성함은 진정성과 선의의 표시가 된다. 소설가 짐 루이스Jim Lewis는 온라인 잡지 《슬레이트Slate》에서 시시를 따라 이렇게 주장한다. "나는 진정 잔학행위를 찍은 사진이 뛰어난 사진, 아름다운 사진, 멋들어진 구도의 사진이어야 한다고는 생각하지 않는다…… 그런 사진

은 우연한 구도로, 급히 찍은 듯한 프레임으로, 그저 알맞게 인화되는 편이 낫다."[36] 이 말은 마치 상대적으로 안전하고 상대적으로 유복한 처지인 우리가, 베옷을 입고 잿더미 위에 앉아 참회하는 것처럼 스스로를 삼가는 사진을 통해서만 행운을 속죄할 수 있다는 말처럼 들린다. 그렇다면 완성도가 심히 떨어지는 사진이라도 감상에는 아무런 문제가 없게 된다. 그러나 이런 사진의 미학은 참여의 미학이 아니라 자기도취의 기운이 서린 죄책감의 미학이다. 도덕의 무게를 미학적 어설픔과 혼동하는 행위이며, 희생당한 피사체의 고통보다 감상자의 떳떳함을 더 신경 쓰는 행위다.

이것이 오늘날 포토저널리스트가 봉착한 딜레마다. 이들은 지나치게 아름다운 사진을 찍는다고 비난받는 한편, 눈 뜨고 볼 수 없을 만큼 추악한 사진을 찍는다는 책망을 듣기도 한다. 역겨울 만큼 사실에 충실한 리얼리즘을 고수한다고 비난받는 동시에, 지나치게 낭만주의적으로 접근한다고 비난을 받는다. 감상자 역시 책임이 있다. 비평가들은 감상자의 반응이 지나치게 냉혹하거나 지나치게 감성적이라고, 쓸데없이 복잡하거나 터무니없이 단순하다고, 감상에 흠뻑 젖거나 감정이 메말랐다고 말한다. 우리는 관음증이거나, 무신경하거나, 무신경한 관음증이다.

문제는 이 비난의 일부가 부당하다는 것이 아니다. 반대로 때로는 이런 비난이 모두 사실이라서 문제다. 고통을 묘사한 사진을 찍고 보는 행위가 앞으로도 늘 몹시 불완전하고 몹시 불순한 행위이리라는 점이 문제가 되는 것이다. 아도르노는 이 출구 없는 역설을 포착했다. 모든 예술, 모든 재현은 보여줄 수 없는 것을 펼쳐보이고 말할 수 없는 것을 말하려 할 때 이 역설 안에 있는 자신을 발견하게 된다. 1947년 쇤베르크

가 작곡한 칸타타 〈바르샤바의 생존자〉에 관해 쓴 글에서 아도르노는 말한다.

> 희생자는 예술작품으로 뒤바뀌어 자신을 완전히 파멸시킨 세계에 다시 삼켜진다. 총 개머리판으로 얻어맞은 사람의 적나라한 신체적 고통을 묘사한 이른바 예술적 표현에는 아무리 조금이라도 쾌감을 느낄 가능성이 포함된다…… 상상도 하기 힘든 일들이…… 변형을 거쳐 공포가 제거된 안전한 무엇이 된다. 이것만으로도 희생자에게 불의를 저지르는 일이며, 희생자를 외면하는 예술은 정의의 요구 앞에 떳떳하지 못하다. 절망의 소리조차 이 사악한 긍정에 바쳐진다.[37]

오늘날 비평가들은 사실상 해결하기가 불가능한 이런 어려움을 정면으로 직시하기보다 문제가 되는 이미지를 포르노그래피로 치부하고 포토저널리스트에게 인신공격을 퍼붓는다. 이 비평가들은 존재하지 않는 이상을 찾고 있다. 한 점 티끌 없이 깨끗한 사진가의 시선이라는 것이 희망과 절망, 저항과 패배, 친밀함과 거리감 사이에서 나무랄 데 없이 균형을 잡는 이미지를 생산하기를 바라는 것이다. 이들은 사진이 사진가와 피사체 사이에 완벽한 호혜관계를 구현해야 한다고 주장한다. 그러나 이런 관계는 최선의 상황에서조차 도달하기 힘든 이상이다. 비평가들은 지구상에서 가장 끔찍한 일, 지구상에서 가장 고통스럽고 부당한 일이 미완성이거나 불완전하거나 혼란스럽지 않은 방식으로 재현되기를 바란다. 한 개인의 몰락을 보여주면서도 아무런 문제가 없는 방식

이 과연 있을까? 한 민족의 죽음을 아무런 동요 없이 묘사할 수 있을까? 용서할 수 없는 폭력을 누구에게도 불쾌하지 않게 기록할 수 있을까? 이런 문제를 바라보는 올바른 방식이라는 것이 과연 존재하는가? 결국 다큐멘터리 사진을 '포르노그래피'로 비난하는 경건주의적 태도가 드러내는 바는 아주 간단하다고 생각한다. 바로 이 세계의 가장 잔인한 순간들을 보고 싶지 않은 마음, 따라서 무죄로 남고 싶은 마음이다.

동정피로는 거짓이다

고통을 찍은 사진이 우리를 둔감하게 만든다는 말은 우리 시대의 가짜 진리며 실은 우리 시대의 클리셰다. 끔찍한 이미지의 과잉이 우리가 느끼는 공포를 희석시킨다는 것이다. 《사진에 관하여》에서 사진이 양심을 마비시킨다는 손택의 경고는 몇 번이나 되풀이된다. 사실 이런 생각에 반박하는 것은 진화를 부정하거나 '평평한 지구학회'에 가입하는 것만큼 어리석어 보일지 모른다. 바비 젤리저Barbie Zelizer는 홀로코스트 사진을 주제로 한 고전적 연구에서 손택의 주장을 되풀이한다. "사진은 그동안 억압될 수밖에 없었던 잔학행위의 일상화에 가장 직접적으로 기여할지 모른다…… 이제 우리는 사람들을 행동하게 하는 대신 무언가를 보게 하기 시작하고 있다."[38] 무수히 많은 다른 비평가들 역시 이른바 동정피로를 가져왔다는 이유로 포토저널리즘을 비난하며 이 점을 지적했다. 때로는 동의하는 사진가도 생긴다. 존경스러울 만큼 자기반성적인 개념예술가로 주로 사진을 이용한 작품을 만드는 알프레도 자Alfredo

Jaar는 "이미지의 폭격이…… 우리를 완전히 마비시켜왔다"[39]라고 매도했다.

그러나 이런 주장은 전혀 입증된 바 없으며 기본적인 논리조차 결여하고 있다. 이러한 주장은 전 세계 사람들이 타인의 고통에 공감과 관용으로 답하며, 타인을 구하려고 행동에 나선 황금시대가 존재했음을 암시한다. 그러나 묻고 싶다. 언제 그런 유토피아가 존재했는가? 20세기 초? 19세기? 18세기? 아니면 12세기나 9세기에? '선한 사마리아인'이 지구에 번성했다고 하는 그 때와 장소는 과연 어디인가?

사실 사진이 우리를 둔감하게 만든다는 논의는 정확히 틀렸다. 대개의 역사에서 대개의 사람들은 무명인 또는 이방인의 고통에 대해 거의 알지 못했으며 관심 또한 없었다. "인류애의 감정은 모든 인류를 포괄할 때 증발하고 점점 희미해진다. 인류애의 범위는 동료 시민에게만 국한하는 편이 적절하다."[40] 루소의 말이다. 루소가 살았던 시대에 가장 중요한 것은 가족, 일족, 종족, 민족, 종교 공동체나 국민이었다. 우리 시대도 여전히 마찬가지다. 유일한 차이가 있다면 오늘날 이 세계의 일부에서는 직접적 관심사가 아닌 것도 가끔은 중요해진다는 점이다. 아주 소수나마 우리가 타인의 고통에 도덕적으로 실천적으로 연결되어 있다는 신념을 정치적·도덕적 정체성의 기둥으로 삼고 있는 사람도 있다.

또한 카메라—스틸카메라, 필름카메라, 비디오카메라, 지금의 디지털카메라—는 인간의 양심을 전 지구 단위로 확산하는 데 가장 큰 기여를 했다. 20세기의 나쁜 소식들을 가져다준 것은 카메라다. 간단히 말해 오늘날 "나는 몰랐다"라고 말하기는 불가능하다. 사진이 몰랐다고 변명할 구실을 앗아갔기 때문이다. 우리는 조상들에게는 절대 불가능했

을 방식으로 멀리 떨어진 세계 여러 지역에서 일어나는 참상들을 안다. 또 어떤 조건의 어떤 장소에서 우리가 보는 이미지는 우리의 관심은 물론 응답을 요청한다. 사진은 우리의 감각을 둔하게 만들기는커녕, 인권 이론가 메리 캘더Mary Kaldor가 "인간이 된다는 것의 의미에 관한 의식의 성장"[41]이라 부른 것을 형성하는 핵심 요소인 셈이다. 사진을 한 번도 본 적이 없는 사람의 지적, 정치적, 윤리적 세계가 어떤 모습일지 잠깐이라도 상상해보라.

브레히트와 손택은 감상에 젖는 일 역시 두려워했지만, 이 감상성이야말로 사진을 통해 이방인과 만나는 경험을 중요하게 만드는 열쇠다. 타인의 곤경에 가슴 아파하고, 타인도 상처받는다는 사실을 이해하고, 그 이해에 책임감을 느낄 수 있는 가능성과 능력을 갖게 되면서 인권의식에도 큰 변화가 일어났기 때문이다. 로티는 "왜 혐오하는 습성을 지닌 사람에게까지…… 마음을 써야 하는가?"라는 질문을 던지며, 가장 적절한 대답은 아마 "그의 어머니가 슬퍼할지도 모르기 때문"[42]일 것이라고 말한다. 카메라는 이런 공감의 도약을 가능하게 하는 핵심 수단이 되어왔으며, 아마도 가장 중요한 핵심 수단일 것이다.

사진으로는 잔학행위를 중단시킬 수 없을뿐더러 예방할 수도 없다. 우리는 이 점에서 이미 오래전에 순진함을 버렸다. 사진이 진실을 드러냄으로써 구원하는 힘을 갖고 있다는 믿음은 더 이상 지속될 수 없다. 저널리스트 마사 겔혼Martha Gellhorn의 환멸은 오늘날의 저널리스트, 다큐멘터리 사진가, 인권단체 활동가에게 전혀 낯설지 않다. 겔혼은 아마 1930년대에 "우리를 인도하는 저널리즘의 불빛은 개똥벌레의 불빛보다도 희미"[43]함을 배웠을 것이다. 일례로 정보가 충분하다 못해 넘쳐났음

에도 어떤 국가도 나서서 르완다의 대학살을 멈추지 않았고, 다르푸르에서도 사정은 별반 다르지 않을 것이다. 그러나 비록 사진이 현실을 바꾸지는 못했다 해도, 국가 내에서 벌어지는 만행이 해당 국가만의 문제가 아니라는 생각을 발전시키는 데는 핵심적인 역할을 했다. 사진 이전의 시대에는 국제사면위원회, 국제인권감시기구, 국경없는의사회 같은 초국가적 단체를 상상하는 것 자체가 불가능했다.

우리 시대의 국제주의가 기이하다는 점은 인정한다. 이 국제주의의 초점이 되는 대상은 혁명을 조직하는 착취당한 노동자나 자결을 위해 싸우는 식민지 주체가 아니라 외부의 원조를 필요로 하는 고문, 투옥, 기근, 절멸의 희생자들이다. 이런 주제는 좋든 나쁘든 오직 사진 이미지의 대량 보급과 함께 등장할 수 있었다. 마이클 이그나티에프는 "키갈리, 카불, 베이징, 요하네스버그의 감옥에서 일어나는 일은 전 세계 텔레비전 시청자의 주요 관심사가 되었다"라고 말한다. 그는 또 이미지의 도덕성은 "결국 오직 희생자에게만 주목하도록 배운…… 종군기자의 도덕성"[44]이라고 덧붙인다. 사회주의자, 공산주의자, 아나키스트가 거의 200년 동안 꿈꿨던 도덕성 또는 국제주의는 아닐지 모른다. 이 국제주의는 억압받는 이들의 행동보다 주변인의 행동에 더 역점을 두고, 정치적 위기와 인도주의적 위기를 함부로 뒤섞는다. 그러나 이것이 바로 우리가 갖고 있는 도덕성이자 국제주의다.

국제적 인권의식이 사진과 어떻게 밀접한 관계를 갖고 성장했는지는 가장 초창기의 인도주의 운동을 살펴볼 때 특히 분명히 드러난다. 19세기 말 벨기에 국왕 레오폴드 2세가 개인 식민지 콩고에서 자행한

범죄를 중단시키기 위해 일어난 영미권의 반대운동이 대표적이다. 레오
폴드 2세가 저지른 범죄에는 노예노동, 채찍형, 고문, 강간, 신체 절단,
처형이 있었다. 역사가들은 1880년부터 1920년 사이 콩고인 1000만 명
이 과로, 기아, 체온 저하, 질병, 명백한 살인으로 사망했다고 추산한다.
콩고 개혁운동 당시 "인류에 반하는 범죄"[45]라는 문구가 최초로 등장했
다고 추정되는 것도 그리 놀라운 일은 아니다.

　인권이론가 샤론 슬리윈스키Sharon Sliwinski와 역사가 애덤 혹실드
Adam Hochschild는 오늘날 '잔학행위를 찍은 사진'이라 불리는 사진을 사
람들에게 보여주는 것이 이 운동의 핵심 전략이었다고 말한다. 이런 이
미지는 서구 신문에 실리기도 했지만, 더 자주 그리고 가장 극적으로 미
국, 영국, 유럽 전역의 청중으로 가득 들어찬 강연이나 항의 집회에서 환
등기 쇼의 슬라이드로 상영되었다. (같은 시기 제이콥 리스는 환등기 쇼
를 통해 뉴욕 공동주택의 빈곤을 폭로했다.) 빅토리아 시대의 청중에게 이
사진들은 충격적이었고 그야말로 간담을 서늘케 했다. 손택과 알프레도
자에게는 미안하지만 이 사진들은 여전히 충격적이다. 우리가 바르샤바
와 우지, 캄보디아, 보스니아, 수단, 시에라리온에서 훼손된 신체들을 보
아왔다 해서 이 사진들의 충격이 줄어들지는 않는다. 오히려 뒤이어 펼
쳐진 잔학행위의 실상을 뻔히 아는 상태에서 콩고의 사진들을 보고 있
노라면 더 끔찍한 기분을 느끼게 된다. 100년 전 청중과 달리 우리는 콩
고가 마지막 장이 아니라 그 이후로도 계속된 이야기의 서장일 뿐임을
알기 때문이다. 이런 잔학행위를 찍은 사진은 시대착오적으로 보이지
않는다. 사실 슬프도록 현대적으로 보인다.

　당시 콩고에서 찍힌 사진 중에 나이를 가늠하기 힘든 두 소년을 찍

은 사진이 있다. 피부는 석탄처럼 검고, 머리칼은 짧다. 당시 사진 아래 쓰인 설명에 따르면 곡선 등받이 나무의자에 앉은 몰라라는 이름의 소년은 털이 없는 맨가슴을 드러낸 채 허리부터 아래까지 흰 천을 둘렀다. 요카라는 이름의 다른 소년은 흰 튜닉과 역시 흰색의 긴 치마를 입고 옆에 서 있다. 둘 다 발에는 아무것도 신지 않았다. 그리고 우리는 두 소년의 오른손이 손목 바로 아래부터 잘려나가 없음을 똑똑히 볼 수 있다(몰라의 왼손 역시 훼손되었다). 이 검고 뭉툭하게 잘린 끝, 눈처럼 흰 옷과 미묘한 대조를 이루는 손목이 우리를 괴롭힌다. 몰라와 요카는 카메라를 정면으로 바라보고 있다. 몰라가 마치 분노를 억누르듯 미간을 살짝 찌푸리고 있다면, 요카의 멍한 얼굴은 망연자실해 보인다.

또 다른 사진에는 바닥에 앉은 은살라라는 이름의 남자가 보인다. 팔로 무릎을 끌어안은 남자는 맨발에 거의 옷을 걸치지 않았다. 남자는 앞에 놓인 어떤 흐릿한 덩어리를 응시하고 있다. 사진 아래 설명을 보고서야 은살라가 영국-벨기에 고무회사의 아프리카 대리인들이 훼손하고, 살해하고, 먹어치운 다섯 살짜리 딸의 손과 발을 보고 있음을 알게된다. 은살라의 아내 역시 고무 생산 할당량을 채우지 못했다는 이유로 마을이 습격당했을 때 함께 살해당해 먹혔다.

청중이 레오폴드 2세의 잔인함을, 한 남자가 한때 자기 딸이었던 버려진 살덩이를 바라보는 모습을 직접 눈으로 보지 않을 수 없게 한 콩고개혁운동의 전략은 새롭고도 강력했다. 이 청중들은 분명 어떤 점에서는 잘난 체하는 거만한 사람들이었을지 모르며, 어쩌면 인종차별주의자나 제국주의자였을지도 모른다. 이들의 동료애는 우리의 동료애와 마찬가지로 완벽과는 거리가 멀었다. 그러나 이들은 또한 진심으로 슬퍼하

고 분노했으며, 무엇보다 행동에 나섰다. 이들이 본 사진은 동정심과 감상을 불러일으켰지만, 단지 그것에 그치지 않았다. 이 사진들은 사람들이 실제로 지역, 문화, 인종을 초월한 조직을 결성하게 했다.

마크 트웨인은 1905년 발표한 블랙유머로 가득한 풍자소설《레오폴드 왕의 독백*King Leopold's Soliloquy*》에서 사진의 힘을 인정했다. 트웨인의 소설에 나오는 콩고의 미친 왕은 그의 권력에 전례 없는 방식으로 도전하는 '코닥'이라는 "짜증나는 재앙"[46]에 격분한다. 레오폴드 왕은 좋았던 과거를 회상한다. 이전에는 잔학행위를 고발하는 증언을 "참견하기 좋아하는 미국 선교사와 격분한 외국인"이 퍼뜨린 "중상모략"[47]으로 반박할 수 있었다. 왕은 말한다. "그렇지, 좋았던 그 시절에는 모든 일이 순리에 따라 기분 좋게 흘러갔지." 그러나 아뿔싸! 카메라가 모든 것을 바꿔놓았다. "그런데 갑자기 날벼락이 떨어진 거야! 그러니까 그 꼬장꼬장한 코닥이 나타나면서 순리가 어그러진 거지!"[48] 레오폴드 왕은 슬프게 깨닫는다. 카메라는 "유일한 목격자지…… 뇌물로 매수도 못해…… 종교계와 언론에서 아무리 나를 노상 칭찬해도…… 어린아이 주머니에도 들어갈 크기의 그 하찮은 코닥 나부랭이가 등장해 말 한마디 하지 않고도 모두를 꿀 먹은 벙어리로 만들어버린다니까!"[49]

그럼에도 카메라는 여전히 그 자체로는 아무런 힘도 없으며, 인간의 의지를 대신할 수도 없다. 레오폴드 왕의 독백이 낙관적인 어조로 끝나는 이유다. 왕은 "우리는 보고 싶어하지 않으며"[50], 대개의 사람들은 그가 저지른 범죄의 증거를 "몸서리치며 외면하려"[51] 할 것임을 알고 있다. 레오폴드 왕은 도덕적 무관심이 앞으로도 지속될 것임을 믿는다. 누가 그를 어리석다 하겠는가? 왕은 마구 떠벌린다. "그러니 나는 무사할

거야. 나는 인간이란 종족을 잘 알거든."[52]

깊숙한 감정을 불러일으키는 것은 사진이 가진 엄청난 힘이다. 그러나 이 힘은 동시에 위험이기도 하다. 바로 사진이 더 큰 서사나 정치적 맥락, 분석과 분리되어 있기 때문이다. 아이러니하게도 이미지가 강력할수록, 즉 더 쉽게 더 빨리 '이건 틀렸다'는 반성 이전의 직관적 감각을 불러일으킬수록 오독의 소지도 더 커진다.

돈 맥컬린이 1967년부터 1970년까지 나이지리아 – 비아프라 내전 기간 동안에 찍은 기괴하게 여윈 아이들의 사진을 예로 들어보자. 주로 벌거벗은 채 볼품없는 깡통을 들고 있는 비아프라 아이들은 차마 쳐다보기 힘들 만큼 비틀리고 팽창되고 일그러져 있다. 꼬챙이 같은 다리와 풍선처럼 부푼 배, 생기 없는 깊은 웅덩이 같은 눈을 한 아이들을 찍은 이 사진은 전 세계에 충격과 분노를 불러일으켰고, 내전은 국제적 관심사가 되었다. 인도주의적 지원을 다시 생각하게 만들고 1971년 국경없는의사회의 탄생에 결정적인 기여를 한 계기가 바로 이 비아프라 내전이다.

그러나 사진은 위기를 드러내는 데는 많은 역할을 하지만, 위기를 설명하는 데는 그다지 큰 역할을 하지 못한다. 때로 사진은 감상자를 잘못 인도한다. 국경없는의사회의 설립자이며, 1982년부터 1994년까지 회장을 맡아온 로니 브로망Rony Brauman은 비아프라 분리독립운동의 지도자인 추쿠에메카 오두메구 오주쿠Chukwuemeka Odumegwu Ojukwu 대령을 자국 민족을 고통에 빠뜨린 주범으로 고발했다. 브로망은 오주쿠가 자신의 정치적 목적을 포기하느니 "모든 비아프라 주민이 죽는 모습을 볼 각오가 되어 있다고 선언"[53]하고 절실히 필요한 지원을 받아들이기를 거

부했다고 설명했다. 다시 말해 비아프라 주민은 불행히도 자신들을 모두 의도적으로 죽음으로 내몬 결정을 내린 지도자를 가졌던 것이다. 그러나 맥컬린의 사진이 보여줄 수 있는 것은 오직 죽어가는 이들뿐, 그 배후의 이유가 아니었다. 또 널리 사진으로 찍혀 알려진 다른 사건을 예로 들어보자. 르완다에서 벌어진 집단학살 이후 자이르의 고마에 후투족 100만 명이 몰려들었다. 이들이 불결한 환경 속에 거주하며 콜레라로 고통을 받은 것은 사실이다. 그러나 이들 중 대다수가 집단강간범이자 살인자였던 것 또한 사실이다. 이들을 찍은 사진은 드러내지 못했으며, 인도적 지원을 하는 단체에 성금을 보낸 사람들은 알지 못했거나 알고 싶어하지 않은 사실이다.

굶주린 비아프라 아이들 또는 병에 걸린 르완다 난민들의 이미지가 거짓이란 뜻은 아니다. 반대로 이런 사진이 묘사하는 고통은 부정될 수 없으며 부정되어서도 안 된다. 그러나 우리 감상자들은 이런 사진이 생겨난 복잡한 현실을 이해하기 위해 프레임 바깥을 바라보아야 한다. 이런 포괄적인 시각은 자연스러운 시각이 아니라, 인권처럼 반드시 의식적으로 창조해나가야 할 무엇이다.

루반카와 투올슬렝에서 가해자가 찍은 사진들

초창기 포토저널리즘에 종사했던 낙관주의자들은 상상조차 못했던 종류의 사진이 있다. 아마 레오폴드 왕이라면 상상할 수 있을지 모르는 이 사진은 인간의 잔학성을 비난하기보다 기념하는 사진이다.

불행히도 이런 사진은 오랜 역사를 갖고 있다. 미국에는 린치 장면을 찍은 수천 장의 사진이 존재한다.[54] 주로 1870년부터 1940년 사이에 찍힌 사진이지만 반드시 이때의 사진만 있는 것은 아니다. 이런 사진에는 목이 부러진 채 나무에 걸린 밧줄에 매달려 흔들리는 흑인들이 찍혀 있다. 얻어맞아 부어오른 흑인의 주검은 불에 그슬려졌거나 거세되어 있다. 더 나쁜 것은 이런 사진에 흔히 백인 군중이 등장한다는 점이다. 가끔은 일요일에 입는 가장 좋은 옷을 입고 아이들까지 데리고 나온 이 보통사람들은 훼손된 주검을 보며 미소 짓고, 웃고, 환호성을 지른다.

린치 장면을 찍은 사진은 전 세계에 걸쳐 가해자가 자신들의 권력을 기록하고 기뻐하기 위해 찍은 거대한 그리고 비열한 사진 장르에 속한다. 나치와 그 지지자들은 수백만 장의 사진을 찍었다. 다음 3장에서 나는 그런 이미지의 일부와 그것들을 보는 행위에 담긴 도덕적 함의를 살펴볼 것이다. 비록 나치가 유례없이 부지런하게 가학중의 자기 기록을 남기기는 했지만, 역사적으로 이런 행동을 한 자들이 결코 나치만은 아니었다. 사담 후세인의 바스당 지지자들은 자신들이 저지른 고문, 강간, 공개 처형의 일부를 사진과 영상으로 기록했다.[55] 시에라리온 혁명연합전선 반군들은 믿기 힘들지만 잔학행위와 살인을 저지르는 도중의 자신들을 찍었다.[56] 라이베리아의 군벌지도자 프린스 존슨Prince Johnson은 정적인 새뮤얼 도Samuel Doe 대통령을 고문하는 부하들을 영상에 담았다. 새뮤얼 도 대통령은 곧 상처로 인한 출혈로 죽었다. 촬영의 결과물인 2시간짜리 비디오테이프에는 피바다 한가운데 벌거벗고 앉아 있는 도의 귀를 절단하는 장면이 포함되어 있다. 몬로비아에서 소식을 전한 저널리스트 리샤르트 카푸시친스키Ryszard Kapuściński에 따르면 이 비디오테

이프는 "마을에서 가장 불티나게 팔리는 물건"[57]이 되었다. 악명 높은 세르비아의 준군사조직 스콜피온스는 스레브레니차의 비무장 보스니아 무슬림을 처형하는 영상을 찍었다.[58] 이 비디오테이프는 시드의 한 평범한 비디오 가게에서 어떤 저널리스트에게 발견되었다. 이 모든 이미지는 포토저널리즘의 바탕이 되는 원칙을 무너뜨린다. 즉 가해자는 자신이 저지른 범죄를 은폐하려 하며, 이 범죄를 만천하에 드러냄으로써 더 나은 세상, 더 정의로운 세상을 이룩할 수 있으리라는 믿음 말이다.

스탈린이 만든 감옥의 간수들은 폴 포트가 만든 감옥의 간수들과 마찬가지로 사형당하기 직전 수감자의 얼굴을 사진으로 찍어 남겼다. 두 경우 모두 꼼꼼하게 정리된 기록이 보존되어 있다. 이 사진들은 20세기의 가장 중요하고 가장 끔찍한 기록에 속한다. 이 감옥 사진들은 분명 전형적인 포토저널리즘의 예시는 아니지만, 고통을 찍은 사진이 지닌 엄청난 힘과 약점을 드러낸다. 이 사진들은 가해자가 찍었음에도 희생자를 대변하며, 희생자의 편에 있다. 본래의 의도를 파괴하는 이 사진들은 자기 자신을 비트는 뜨거운 자기고발이다. 그러나 한편으로 자신이 묘사하는 사람을 구원하지 못하는 사진의 무능함을 특별히 잔인한 방식으로 요약해 보여주기도 한다.

데이비드 킹David King이 2003년 발표한 책《평범한 시민Ordinary Citizens》에는 이런 충격적인 이미지들이 다수 실려 있다. 바로 스탈린의 비밀경찰이 잡아 가둔 정치범들의 인물사진이다. 배경은 모스크바의 루뱐카 감옥으로, 프레임에 꽉 차게 찍은 이 흐릿한 사진 대부분의 날짜는 1930년대까지 거슬러 올라간다. 각각의 사진에는 수감자의 출생지와 출생일, 주소, 직업이 짤막하게 적혀 있으며 정치적 성향, 체포되어 재판받

고 사망한 날짜 역시 기록되어 있다. 수감자는 모두 엉터리 재판에서 유죄 판결을 받았고, 모두 보통은 재판 당일 그리고 때로는 집단으로 총살당했다. 이들의 죄목으로는 사보타주, 간첩행위, 테러, "조국에 대한 반역", 게슈타포, 또는 유대인 반파시스트 위원회와의 결탁, "의적 활동", 파시즘 찬양 그리고 당연히 트로츠키주의로의 일탈 등이 있었다. 수감자 각각은 자백서를 작성해 서명하도록, 따라서 마지막으로 패배를 시인하고 사형에 동의하도록 강요받았다. 사형 이후 수감자들의 주검은 아무런 표시도 없는 공동묘지에 던져졌다. 이 사진들은 깔끔하게 타이핑되어 잘 정리된 심문 및 자백과 더불어(킹은 히틀러에게서 도망친 독일 동지들의 합류가 자료를 효율적으로 정리하는 데 큰 도움이 되었다고 말한다) 고르바초프의 개방정책으로 빛을 보게 될 때까지 감춰져 있었다.

스탈린 치하의 러시아가 단색의 단조로운 사회였다고 생각하는 사람은 킹의 책을 읽고 놀랄 것이다. 스탈린이 만든 감옥의 수감자는 헝가리인, 폴란드인, 인도인, 일본인, 한국인, 핀란드인, 유고슬라비아인, 리투아니아인, 터키인까지 다양했다. 전부는 아니지만 대개는 자국의 공산당원이었다. 부하린 또는 레닌의 옛 동지로 볼셰비키당이 그 이름을 얻기도 전부터 합류했던 노혁명가도 있었으며, 그 수는 적지만 십대 후반도 있었다. 우리는 공장 노동자, 학생, 농민, 경제학자, 교수, 과학자, 저널리스트, 군인, 예술가, 상인, 석판인쇄공, 은행원, 의사, 전기기사, 가정주부, "소련의 영웅", 비밀경찰, 순회 수도사에 이르는 다양한 사람들을 만나게 된다. 사형선고를 받은 사람의 대부분은 널리 알려진 인물이 아니었다. 이들은 결국 '평범한 시민'이었다. 하지만 킹은 몇몇 이름난 인물들을 보여주기도 한다. 그리고리 지노비예프는 거칠고, 슬프고, 화

가 난 듯 보인다. 오시프 만델스탐은 머리를 꼿꼿이 세우고 턱을 내밀고 있다. 이사크 바벨은 체포되는 도중 안경이 부서져 앞을 보지 못하는 상태다. (바벨의 사진은 마치 보이지 않는 그의 시야를 반영하는 듯 흐릿하게 나와 있다.)

수감자 중 어느 누구도 죄수복을 입지 않았다. 이들이 걸친 옷과 개인용품은 갑작스럽게 끝나버린 이들의 이력과 마찬가지로 이들이 속해 있던 사회적 환경을 추측하게 한다. 어떤 이는 프롤레타리아의 평범하고 투박한 재킷과 싸구려 셔츠를 입었다. 어떤 이는 말쑥한 재킷과 타이 또는 섬세하게 수를 놓은 셔츠나 얇은 철사 테두리 안경을 보란 듯이 걸치고 있다. 폴란드의 공산주의자 저널리스트 얀 이오시포비흐 비슬리아크는 모피로 가장자리를 두른 코트를 입고 있다. 검은 머리의 여배우 에밀랴 마르코브나 심케비치는 아름다운 줄무늬 스카프를 그대로 둘렀다. 가정주부 발렌티나 디벤코 세댜키나는 예쁜 물방울무늬 원피스를 입은 채로 사형장에 갔을 것이다.

끔찍한 목적으로 끔찍한 조건에서 찍히기는 했지만 이 사진들은 서둘러 찍은 범죄자 식별용 사진이라기보다 엄연한 인물사진이다. 간수는 노출시간이 긴 카메라를 사용했고, 플래시 없이 자연광으로 찍었다. 수감자들은 아마 곧 죽을 자신의 운명이나 혁명의 경로, 이웃의 배신이나 당의 편집증적 광기에 충격을 받은 상태였을지 모른다. 그러나 적어도 카메라는 매복했다가 이들을 습격하지 않았다. 이 사진들은 스냅사진과는 정반대의 느린 사진이다. 그래서 일련의 반응이 드러날 시간, 즉 희생자의 성격이 드러날 시간이 있다. 이 소련의 시민 각각은 임박한 죽음에 직면해 이미 사라진 것들을 이 순간으로 데려온다.

턱수염과 콧수염을 잔뜩 기른 우크라이나 예술가 게오르기 블라디미로비치 도브로데예프는 자신을 괴롭힌 사람들을 비난하듯 이마를 찌푸리고 위풍당당한 표정으로 카메라를 보고 있다. 번쩍거리는 눈빛에 긴 머리카락을 뒤로 묶은 농장 노동자 예카테리나 알렉세예브나 자하로바는 무언가에 홀린 유령처럼 보인다. 경제정책을 놓고 논쟁을 벌이다 당에서 탈퇴한 자물쇠 수리공 알렉세이 그리고리예비치 젤티코프는 두려움에 거의 이성을 잃은 모습이다. 당원이며 공무원인 유디프 글라시테인의 아몬드 모양의 커다란 검은 눈은 슬픔으로 가득 차 있다. 레닌 도서관의 연구원 에메리크 비톨도비치 로젠 안드레예프는 수수께끼 같은 교활한 미소를 띠고 카메라를 쳐다본다. 그러나 저널리스트 아프라임 미하일로비치 샬리토의 얼굴에 떠오른 미소는 사뭇 다른 기색을 띠고 있다. 그 미소는 염세적인 아이러니를 담고 묻는 듯하다. "브루투스, 너마저?"

폴 포트 정권 아래 수감된 이들의 운명은 앞서 소련 감옥에 수감됐던 이들의 운명보다 훨씬 더 비참했다. 캄보디아의 투올슬렝 감옥 역시 사형 전에 수감자의 사진을 찍었다. 그 결과물인 5000장에 달하는 사진의 일부를 묶은 책이 1996년 《킬링필드_The Killing Fields_》라는 제목으로 출판되었다.[59]

아우슈비츠처럼 투올슬렝 감옥(일명 S-21)은 '세계의 항문_anus mundi_'이라는 말로 정확히 묘사될 수 있다. 한때 학교 건물로 쓰였던 이곳에서 국가의 적으로 간주된 사람들이 심문을 받고, 고문을 당하고, 굶주리고, 흔히 머리가 박살나 죽었다. 눈가림에 불과한 재판마저 없었다. (캄보디아 말에서는 '수감자'와 '죄인'이 같은 뜻이다.[60]) 고문을 통해 의무적으

로 자백을 받아냈고, 사형선고를 받은 사람들은 집단 처형을 당하기 전에 스스로 무덤을 팠다. 수감자가 저질렀다고 주장되는 죄목에는 CIA의 첩자로 일한 죄, 구체제를 찬양한 죄, 쌀을 숨긴 죄, 과일을 훔친 죄, "'자유'를 사랑한 죄"[61] 등이 있었다. 소련의 수감자들처럼 이 캄보디아 수감자들은 자신의 유죄를 인정하는 이력서를 지어내고 마구 날조된 자백서에 서명하도록 강요당했다. 투올슬렝은 나름의 방식으로 놀라운 성공을 거두었다. 1975년부터 1979년 사이 수감된 대략 1만 4000명의 수감자중 오직 7명만이 살아남았다고 알려졌으니 말이다. 1979년 베트남군이 투올슬렝을 해방시켰을 때 외부인의 눈앞에 펼쳐진 것은 철제 간이침대에 사슬로 묶인 시체와 피로 얼룩진 바닥, 쇠고랑, 사슬, 가매장된 시체 더미, 고문 방법을 자세히 적은 안내서였다.

《평범한 시민》을 이미 연구한 내게도 투올슬렝 감옥의 사진은 충격이었다. 이 사진들 앞에서는 마음의 준비를 한다는 것 자체가 어불성설이다. 사형선고를 받은 이들 대다수는 눈가리개를 한 채 감옥에 막 도착해 이곳이 어딘지, 자기가 왜 이곳에 있는지 전혀 몰랐다. 일부는 다른 수감자와 사슬로 묶여 있었다. 사진에 삭막하고 생기 없고 기묘하게 '순수한' 느낌을 주는 눈부신 조명이나 플래시를 비춘 얼굴들은 불안과 두려움에 탈진한 표정으로 우리를 응시한다. 사진 속에 과학자나 저널리스트는 그리 많지 않아 보인다. 사실 폴 포트의 캄보디아에 이런 사람들은 그때까지 거의 남아 있지 않았다. 우리는 보통은 헐렁한 검은 셔츠와 바지 차림인 햇볕에 탄 깡마른 농민들을 보게 된다. 슬퍼 보이는 얼굴, 애처로운 얼굴, 화난 얼굴, 겁먹은 얼굴 등등이 있지만 가장 많은 것은 아무런 표정도 없는 얼굴이다. 아마 인식할 수 있는 감정의 한계를 넘은

까닭이리라.

투올슬렝 감옥의 관리자들은 방대한 기록을 남겼으나―베트남군은 수천 점의 문서를 발견했다―이곳의 희생자들은 모두 신원불명이다. 정보의 부재가 이곳의 사진을 더욱 야만적으로 보이게 만든다. 수감자들이 느낀 방향감각 상실은 이들을 둘러싼 정보의 구멍으로 한 번 더 반복된다. 이름도, 주소도, 직업도, 죄목도, 사망날짜마저도 없다. 이들이 누구였는지 알려주는 정보는 사실상 없는 셈이다. 이제 이들은 순수한 희생자에 가깝다. 그러나 그럼에도 각각은 독특하게 구별된다.

6번●, 백발이 성성한 나이 지긋한 남자는 다른 몇몇처럼 울 것 같은 표정이다. 573번은 왼쪽 눈이 빠지고 없다. 17번의 젊은 남자는 위에 아무것도 입지 않았으며, 그의 번호는 맨가슴에 핀으로 고정되어 있다. 399번, 160번의 두 젊은이는 알랑거리는 미소를 띠고 있다. 번호가 표시되어 있지 않은 주름이 쪼글쪼글한 노인은 입을 꾹 다물고 있으며, 또 다른 노인의 깊게 주름진 얼굴에는 조국의 슬픈 역사가 압축되어 있는 듯하다. 가장 놀라웠던 사진은 (번호가 가려져 보이지 않는) 한 젊은 여자의 사진이다. 주름 하나 없이 매끈한 얼굴에 창백한 피부, 가는 타원형의 눈, 짧게 자른 앞머리의 이 여자는 자신을 체포한 사람들을 더할 나위 없이 고요하게 응시한다. 마치 내가 인간임을 인정해보라고 도발하는 듯하다.

많은 여자들이 아기와 함께 체포되었다. 아기는 엄마와 같은 운명

● 여기서 번호는 수감자의 사진이 특정 날짜에 찍힌 순서를 말한다. 같은 번호가 붙은 수감자가 여럿일 수도 있다.

을 맞았다. 73번의 땀에 젖은 가무잡잡하고 주름진 얼굴은 더없이 음울해 보인다. 거의 프레임 밖으로 잘려나간 그 옆에는 막 걸음마를 뗀 검은 옷의 토실토실한 아기가 카메라를 올려다보고 있다. 462번은 창백한 피부에 멍한 표정을 한 조금 더 젊은 여자다. 여자의 팔에는 잠자는 젖먹이가 안겨 있다. 246번 여자의 둥글넓적한 얼굴에는 펑퍼짐한 코가 자리 잡고 있다. 여자의 아기는 어울리지 않게 명랑한 방울이 달린 손뜨개 모자를 썼다. 320번 여자는 더러운 시멘트 바닥에 앉아 있다. 그 뒤의 철제 침대에는 발가벗은 아기가 성기를 노출한 채 눕혀져 천장을 올려다보고 있다.

그러나 가장 충격적인 사실은 많은 아이들이 단독으로 사진 찍힌 뒤 반혁명분자나 반혁명분자의 타락한 후손으로 고문당해 죽었다는 것이다. 《킬링필드》는 칠흑같이 까만 페이지가 서너 장 계속되다가 일곱 살쯤 되어 보이는 소녀를 찍은 고요한 느낌의 사진으로 시작한다. 소녀가 입은 단추 달린 단정한 회색 셔츠에는 살짝 구겨져 우아한 곡선을 그리는 무고한 어린이의 칼라가 달려 있다. 소녀의 눈동자는 깨끗하고 눈썹은 살짝 숱이 많다. 까만 머리칼은 귀 밑까지 단정히 잘려 있으며 한쪽 끝이 위로 솟았다. 소녀는 말이 없고 위엄에 가득 찼으며 놀랄 만큼 침착하다. 그러나 소녀가 우리를 바라보는 것처럼 소녀를 바라보는 일은 심연으로 들어가는 일이다.

소녀에 뒤이어 나오는 무수한 아이들의 행렬은 축제에 나선 어린이 퍼레이드의 기괴한 패러디처럼 보인다. 1번은 일곱 살쯤 되어 보이는 소년으로 머리숱이 많으며 입술이 두껍다. 소년의 목에는 사슬이 채워져 있다. 186번은 사나워 보이는 아홉 살가량의 깡마른 소년이다. 얼굴

작가 미상, 크메르루주의 어린이 수감자. 캄보디아 투올슬렝, 날짜 미상. 1975년부터 1979년까지 크
메르루주의 가장 악명 높은 고문 센터 투올슬렝에 1만 4000명이 수감되었다. 살아남은 수는 단 7명
이었다. 폴 포트가 만든 감옥은 스탈린이 만든 감옥과 마찬가지로 사형당하기 직전 희생자들의 사
진을 찍어 남겼다. 5000장이 넘는 희생자들의 상반신 사진이 발견되었다. 이 캄보디아 수감자들의
범죄 혐의는 CIA 간첩 행위에서부터 "'자유'를 사랑한" 혐의까지 다양했다. 위 사진의 이름 없는
소녀 같은 어린아이마저 반혁명분자 혐의로 사형당했다.

에는 맞은 흔적이 있으며 몸은 함께 사슬로 묶인 어른 때문에 뒤틀려 있다. 열두 살가량 되어 보이는 어린 소녀에게는 번호가 없다. 줄무늬 셔츠를 입고 얼굴을 찌푸린 소녀의 잘 빗질된 매끈한 머리는 마치 학교나 파티에 갈 준비가 된 것처럼 머리핀으로 고정되어 있다. 438번은 열 살이 채 안 되어 보이는 소년으로 걷잡을 수 없는 슬픔에 눈썹을 찌푸리고 있다. 3번, 거의 청소년에 가까운 마른 소녀는 얼이 빠진 듯 보인다.

홀로코스트 이후 아도르노는 "고통을 표현하려는 욕구가 모든 진리의 조건"[62]이라고 썼다. 루반카와 투올슬렝의 사진은 이 모든 표현의 전적인 필요성과 전적인 무능함을 다시 한 번 눈앞에 보여준다. 그 표현이 언어적 형식이든 시각적 형식이든, 외침이든 속삭임이든, 거침없든 제한되었든, 자발적으로 표현되었든 소련과 캄보디아의 사진에서처럼 강제로 찍혔든 마찬가지다. 서술, 기록, 증언은 이 광적인 학살의 여파로 턱없이 부족해졌다. 자비는 꼭 필요한 순간에 없었다. 이성은 꼭 있어야 할 때 사라졌다. 바로 이것이 우리가 마주치게 되는 사실이며, 마주침에 저항하는 사실이다. 이런 사진을 보는 행위는 꼭 필요하지만 예정된 것은 실패뿐이다. 가까이 들여다볼수록 이해할 수 있는 세계와는 멀어진다. 더 많이 알수록 이해되는 것은 더 적어진다. 분명 예레미야 선지자가 말한 "치유할 수 없는…… 슬픔"이다.

희생자와 단순한 동일시는 불가능하다. 《킬링필드》 맨 마지막에 역사학자 데이비드 챈들러David Chandler는 이렇게 쓰고 있다. "이 책에 실린 사진을 보며 우리는 원하든 원치 않든…… 자신의 어두운 면과 대면하게 된다. 우리는 S-21 안에 있다. 페이지를 넘기며 우리는 차례로 심문자와 수감자, 방관자가 된다."[63] 나는 오히려 그 반대라고 생각한다. 루반

카와 투올슬렝에 수감되었던 사람들의 죽음을 애도할 수 있고, 애도해야 하며, 무엇이 언제, 어떻게 일어났는지 반드시 알아야 하지만, 이것을 친밀함과 착각해서는 안 된다. 우리는 이 감옥 안에 있지 않다. 감옥 안에 있었던 것은 그들이다. 우리의 지옥은 그들의 지옥이 아님이 거의 확실하다. 사진을 보는 행위와 어린아이를 고문하는 행위 사이의 차이 역시 쉽게 생략하지 말아야 한다. (아도르노가 "희생자와 사형집행인의 경계가 희미해지는 안이한 실존주의적 분위기"[64]에 대해 경고했을 때 하고 싶었던 말도 이것이라고 생각한다.) 고문하는 자를 그 희생자와 혼동하고, 게다가 우리가 그 둘 중 하나라고 생각하는 것은 연대의 표현이 아니다. 이런 사진이 가져다주는 극복하기 힘든 엄청난 곤란, 즉 이해도 불가능하고, 애도도 불가능하고, 행동도 불가능하다는 데서 오는 곤란을 회피하는 결과밖에 되지 않는다. 우리는 S-21의 수감자를 구할 수 없듯이, S-21의 수감자가 될 수도 없다. 그럴 수 있다거나 그랬다고 상상하는 것은 용서받지 못할 일이 될 것이다.

이런 사진을 보지 말아야 한다거나, 인식하지 말아야 한다거나, 알지 말아야 한다거나, 단념해야 한다거나, 눈을 가려야 한다는 말이 아니다. 죽을 운명에 처한 이 사람들의 사진을 본다고 해서 이들을 착취하는 것은 아니다. 이들을 망각한다고 해서 존중하는 것이 아님과 마찬가지다. 그러나 너무 쉽게 지식을 얻으려 하거나, 희생자들과 입에 발린 동일시를 하거나, 값싼 해결책을 찾으려 하지 않는 편이 낫다. 휴머니즘도 역사도 이쪽에서 보고 있는 우리와 저쪽에 있는 5번 사이의 간극을 메우지 못한다. 우리는 5번이 될 수 없다. 5번과 자리를 바꾸거나 역사를 돌이켜 그를 지킬 수도 없다. 우리는 그저 너무 늦었다. 아도르노가 말한

"정의의 요청"[65]은 결코 응답받지 못하고, 응답받을 수도 없으며, 희생자의 고통은 결코 구제받지 못할 것이다.

정치폭력을 찍은 사진을 어떻게 쓸 것인가

초창기의 포토저널리스트는 불의를 드러내는 사진을 보고 감상자가 행동에 나서리라 기대했다. 사진은 소외의 표현이 아니라 세계에 개입하는 수단으로 여겨졌다. 델리아 팰코너Delia Falconer가 1997년 발표한 애상적인 소설 《구름의 도움The Service of Clouds》에는 이런 희망이 아름답게 표현되어 있다. 소설은 주인공인 20세기 초 오스트레일리아의 여성 사진작가가 우리에게 이런 말을 남기며 끝난다. "나는 이런 생각을 해요. 알맞은 상황과 알맞은 조명만 있으면 사람들이 보고 있기가 너무 괴로워 눈을 돌리고 싶어하는 사진을 찍을 수 있다고요. 그러면 사람들은 어서 빨리 사진 속의 세상으로 들어가 잘못된 걸 바로잡고 싶은 충동을 느끼게 될 거예요."[66]

이미지에서 세상으로 관심을 돌려 잘못된 것을 바로잡는 것. 오늘날까지도 사진이 품고 있는 이상이다. 그러나 다른 여느 이상들처럼 이 이상은 경험의 시험을 받았다. 이제 우리는 사람들이 고통을 찍은 사진을 그저 못 본 척하며 더 나쁘게는 즐기기까지 한다는 사실을 안다. 이제 우리는 고통을 찍은 사진이 인류를 하나로 만드는 출발점이 될 수 있으며, 죽음을 부르는 복수의 판타지에 종지부를 찍을 수 있음을 안다. 이제 우리는 보는 것, 관심을 쏟는 것, 이해하는 것, 행동하는 것 사이에 존

재하는 중대한 차이를 안다.

따라서 사진과 인권을 생각할 때 중요한 질문은 얼마나 많은 이미지를 보느냐, 그것이 얼마나 잔인하고 노골적이고 '포르노그래피적'이냐가 아니다. 또 사진이 폭력을 퇴치하지 못했다고 비난해서도 안 된다. 언젠가 제임스 낙트웨이가 주장했듯이 "가장 위대한 정치가도, 철학자도, 인도주의자도…… 전쟁을 종식시키지 못했다. 그런데 왜 사진에 그런 임무를 요구하는가?"[67] 진짜 중요한 문제는 잔학행위를 찍은 이미지를 어떻게 활용하느냐다. 잔학행위를 찍은 이미지는 우리가 현재와 과거의 의미를 찾는 데 도움이 될까? 만일 그렇다면 우리가 찾아야 할 의미는 무엇이며, 그것에 의거해 어떻게 행동해야 할까? 이런 질문에 대한 궁극적인 대답은 사진이 아닌 우리 안에 있다. 포토저널리스트는 보여주는 윤리를 지켜야 하지만 우리는 보는 윤리를 지켜야 한다. "우리의 역사적 책무는 사진을 찍는 것뿐 아니라 사진이 말하게 하는 것"[68]이라고 아리엘라 아줄레는 말한다. 그러기 위해서는 사진과 우리의 관계를 수동적이고 일방적으로 불만을 토로하는 관계에서 창조적이고 협력적인 관계로 바꾸어야 한다. 다시 말해 희생자를 기록하는 사진가가 아니라, 바로 그 희생자의 인권을 침해하는 자들을 진짜 '죽음의 대리인'으로 보아야 한다는 뜻이다.

바이마르 시대의 독일 시민이 자신이 처한 시각적 환경에 익숙해지기 힘들었듯, 우리 역시 우리 시대의 새롭고 혼란스러운 시각적 환경을 이해하는 데 어려움을 겪을지 모른다. 벤야민이나 크라카우어처럼 갈등을 겪고 있을 가능성도 있다. 이미지는 인쇄매체, 영화, 텔레비전 등의 낡은 방식은 물론 휴대폰, 아이팟, 위성방송, SNS, 인터넷을 통해 우리

세계로 홍수처럼 쏟아져 들어온다. 어떻게 대응해야 하는가? 불안한 요소들은 차고도 넘치며 아주 타당한 이유도 있다. 인터넷상에서는 모든 사진이 동등하다. 변조된 사진, 조작된 사진, 구성된 사진, 의미 있는 맥락이 전혀 없는 사진, 또는 완전히 거짓된 맥락의 사진까지 포함해서 말이다. 그래서 앤디 그룬드버그는 "어떤 구속도 없이 제멋대로인 이미지 환경은 축복이라기보다 교묘한 압제이며, 카메라의 민주주의는 뒤틀린 파시즘임이 증명될지 모른다"[69]라고 경고했다. 분명 새로운 시각 테크놀로지는 정보와 선전과 전쟁 사이의 관계를 바꿔놓았다. 불경하다는 이유로 사진, 영화, 텔레비전을 금지했던 탈레반마저 이제는 지하드 선전물, 즉 자살폭탄 테러와 공개 처형 선전물을 웹에 올리는 비디오 제작부를 운영하고 있다. (이 부분에 대해서는 6장에서 더 자세히 다룬다.)

그럼에도 디지털사진과 인터넷은 질 페레스를 비롯한 일부 사진가들이 주장하는 지금까지 없었던 새롭고 더 평등주의적인 시각적 참여의 형식을 예고하는 한편, 세계 곳곳의 인권운동가들에게 큰 축복이 될지 모른다. 포스트모더니즘 비평가들의 바람대로 디지털사진 때문에 감상자가 사진의 리얼리티를 더욱 의심하게 된 것이 사실이라면, 디지털사진 때문에 사진을 찍고 전송하고 감상하는 과정이 비교하기 힘들 만큼 값싸고 쉬워진 것 또한 사실이다.[70] (보들레르는 못마땅해하겠지만 말이다.) 물론 탈레반이나 (역시 미디어 제작부를 운영하는) 알카에다 같은 집단 역시 사진 기술의 발달에 도움을 받았다. 그러나 이 새 테크놀로지는 난민과 거리의 아이들에게 포토저널리즘을 통해 자신의 처지를 호소하도록 가르치는 포토보이스PhotoVoice 같은 초국가적 단체를 탄생시키기도 했다. 뉴미디어 기관이자 웹사이트인 픽셀프레스PixelPress는 인권단체

들과 협력해 이들이 아니었다면 알려지지 않았을 다큐멘터리 작품을 전파한다. '시민 저널리즘' 웹사이트이자 사진 에이전시인 데모틱스Demotix는 프로와 아마추어를 막론하고 사진가들에게 다음과 같이 약속한다. "사진을 찍으세요. 우리가 내보내겠습니다."

2009년 이란의 반정부 시위에서 목격한 때로는 유혈 충돌 장면을 담은 고무적인 사진들은 새로운 미디어가 민주주의를 촉진할 것이라고 주장하는 낙관적인 해석에 신빙성을 부여한다. 비전문가들이 휴대폰으로 찍은 이 사진의 대다수는 눈 깜짝할 사이 전 세계로 퍼졌고, 주요 일간지부터 페이스북까지 실리지 않은 곳을 찾기 힘들 정도였다. 하지만 나는 이 사진들이 촉발한 테크노유토피아주의가 대단히 과장되었거나 아직 미숙한 단계라는 인상을 받았다. 어떤 저자들은 이것을 "트위터 혁명" 내지 "유튜브가 만든 시네마 베리테 혁명"[71]이라 부르며 환호했지만, 결국 이란에서 반정부 시위의 향방을 결정하는 이들은 경찰, 혁명군, 군대라는 전통적 세력 내지 무력집단이다. 이 책을 쓰고 있는 지금도 이란 법정에서는 여론 조작용 재판이 한창이다. 이란 감옥은 반대파들로 넘쳐나고, 정치범의 사형 집행이 잇따르고 있으며, 강간 혐의와 국가기관이 주도하는 고문 혐의가 끊이지 않는다.

이란의 사례는 민주주의적 이미지로 민주주의를 강화할 수는 있으나, 새롭게 창조할 수는 없음을 거듭 알게 했다. 다음 장에서는 폭력을 저지르는 자들과 폭력의 이미지 사이의 관계가 때로는 우리의 직관을 거슬러 어떻게 반복적으로 전개되어 갔는지를 보게 될 것이다. 폭력이 만들어내는 변증법은 근본적으로 불평등하지만, 그렇다고 희망이 없지는 않다고 주장하고 싶다.

장소
—

3 바르샤바, 우지, 아우슈비츠 죽음의 대합실에서

몇 년 전 눈에 띈 책이 한 권 있다. 한 번도 본격적으로 파고들지 못했지만 그렇다고 완전히 내려놓지도 못했다. 그 책과 나는 해결되지 않은 어려운 관계를 맺고 있는 셈이다. 제목은《바르샤바 게토에서In the Ghetto of Warsaw》로, 하인리히 외스트Heinrich Jöst라는 43세의 독일군 병장이 찍은 흑백사진 137장이 내가 특히 선호하는 두꺼운 무광택지에 인쇄되어 있다. 1941년 9월, 자신의 생일날 하루 휴가를 얻은 외스트는 롤라이플렉스 카메라를 들고 바르샤바 게토를 돌아다니며 겁먹고 굶주리고 장티푸스로 고생하는 유대인을 찍었다. (외스트는 그날 저녁 예정되었던 생일 파티를 취소했다.) 나는 이 책에 실린 사진들을 보며 역겨움과 깊은 슬픔을 느꼈다. 이런 사진을 남긴 외스트에게 분노했다가 다시 감사를 느끼기도 했다.

사진은 오랫동안 죽음과 결부되어왔다. 예를 들어 크라카우어는 시간을 정지시키는 듯 보이는 사진에 매혹을 느끼는 이유는 인간의 필멸성을 부정하고 싶은 욕구에서 기인한다고 말한다. 그러나 이 강박을 가장 잘 발전시킨 이는 바르트일 것이다. 죽은 어머니에게 바치는 경애로

가득한 애가《카메라 루시다》는 그의 어머니가 다섯 살의 어린 여자아이였을 때 찍은 사진을 매개로 하고 있다. 바르트는 이 사진과 다른 사진들을 곰곰이 뜯어본 후 유쾌한 멜랑콜리에 젖어 모든 사진은 "죽은 것의 살아있는 이미지"[1]이자 "삶을 보존하려고 애쓰면서 죽음을 생산하는 이미지"[2]이며, "미래의 죽음"[3]에 대한 예언이고, 한마디로 말해 "파국"[4]이라는 결론을 내린다. 비록 죽음에 대한 병적인 집착에 흠뻑 빠져있지만─바르트는 "사진은 이미 죽었다"[5]라고 주장한다─《카메라 루시다》는 날카롭고 유쾌한 위트로 장식되어 있다.

하인리히 외스트의 사진은 이와는 전혀 다르며, 전혀 다른 방식으로 사진과 죽음의 관계를 질문한다. 외스트의 책에서 "살아있는 이미지"는 계획적인 유대인 말살을 포착했다. "삶을 보존"하려는 노력은 불가능하고, 죽음은 결코 먼 미래의 일이 아니며, "파국"은 불가해할 만큼 도처에 널려 있었다. 외스트의 사진은 역겨운 동시에 절대 뇌리를 떠나지 않으며, 바르트의 책에서 장난스러워 보였던 관념은 그의 사진을 보자마자 거의 외설에 가깝게 바뀐다. 아마 이 사진들은 외설이 맞을 것이다. 하지만 외스트의 이미지가 바르트의 관념과 모순되는 것은 아니다. 다만 이론의 영역에 있던 관념을 가혹한 현실 영역으로 옮겨 맹렬히 실현했을 뿐이다. 이 독일 군인은 바르트의 관념을 뒤집기보다 현실에 굳건히 발을 딛게 했다.

외스트가 찍은 것과 같은 사진은 결코 드물지 않다. 이런 사진은 내가 도덕적으로 가장 까다롭다고 생각하는 사진 장르, 즉 곧 죽게 될 사람을 찍은 사진 장르에 속한다.[6] 이미 앞서 보았듯이 스탈린이나 폴 포트가 만든 감옥에서 이런 사진이 찍혔다. 또 우지와 바르샤바 게토에서,

나치의 강제수용소에서, 제2차 세계대전 당시 동부전선에서도 찍었다. 이런 사진 또는 적어도 내가 이 장에서 다루고자 하는 사진은 우리 시대 성행했던 대량 살상 계획의 결과로 산더미처럼 쌓인 시체를 보여주는 사진이 아니다. 물론 그런 이미지는 무수히 존재하지만 말이다. 이 장에서 다루는 사진은 단어 그대로의 엄밀한 의미에서 시종일관 폭력적인 사진은 아니다. 시종일관 유혈이 낭자한 사진도 아니다. 때로 사진 속 사람들은 제법 정상적으로 보이기까지 한다. 이런 사진 중 일부는 단순한 인물사진이다. 죽은 사람을 찍은 사진이 아닌 것이다.

아니, 사진 속의 사람들은 아직 살아있기는 하지만 대개는 오래 살지 못할 사람들이다. 사진 속 사람도, 셔터를 누르는 사람도 보통 알고 있으며, 우리도 언제나 아는 사실이다. 이것은 공포를 찍은 사진이다. 이데올로기로서의 공포가 아니라 실천으로서의 공포, 무엇보다 경험으로서의 공포다. 이런 사진은 권력자의 고삐 풀린 잔학함과 이들에게 사로잡힌 사람들의 철저한 무력함에 기초한 인간관계를 묘사한다. 이런 사진에서 가장 끔찍한 것이 항상 이미지 그 자체만은 아니다. 견딜 수 없을 만큼 끔찍한 이미지도 있지만, 가장 끔찍한 것은 사진이 찍힌 맥락, 말하자면 사진이 증언하는 역사다. 이런 사진은 장 아메리가 바르샤바 게토를 회상하며 쓴 책에서 "죽음의 대합실"[7]이라 부른 곳에 거주하는 이들을 찍은 사진인 셈이다.

이런 사진을 찍은 사람이 보통 가해자나 가해자 편에서 일하는 사람이라는 논리적이면서도 동시에 반직관적인 사실은 누구나 같은 일에 부끄러움을 느끼는 것은 아님을 증명하는 듯하다. 물론 이런 일에 증명이 더 필요하다면 말이다. 그럼에도 부끄러움이라는 자연스럽고 보편적

인 감정의 부재는 다큐멘터리 사진을 성립하게 하는 기본적 원리를 쓸 모없게 만든다. 특히 초창기에 사진의 긍정적 역할을 옹호했던 사람들 은 사진이 인간과 인간을 서로 연결하는 본질적 유사성을 조명함으로 써 '인간 가족'을 더욱 공고하게 만들어주리라 기대했다. 그리고 사진 은 가끔 이런 목표를 달성했다. 그것도 매우 아름답게 말이다. 그러나 사 진, 특히 이 장에서 논의하는 사진은 또한 인간이 서로 무척이나 다르다 는 사실을 보여준다. 특히 상상하기도 힘들 만큼 범죄적이고 혐오스러 운 것이 무엇이냐, 또는 반대로 영웅적이고 유쾌하고 즐거운 것이 무엇 이냐를 정의하는 문제를 놓고 다양하게 갈리는 것이다.

사형선고를 받은 이들을 찍은 사진을 보며 나는 스스로에게 물었 다. 이 사진을 볼 때 우리는 어떤 책임감을 가져야 하는가? 이 사진이 가 르쳐주는 것은 무엇이며, 감추어야만 하는 것은 무엇인가? 특히 홀로코 스트를 찍은 사진의 경우, 왜 이런 사진을 보는 데 그토록 많은 터부가 존재하는가? 또 반대로 이런 사진에 그토록 큰 상상적 희망을 부여하는 이유는 무엇인가?

홀로코스트 사진에 대한 거부

제1차 세계대전과 제2차 세계대전 사이의 격동기에 독일은 카메라 에 미쳐 있었다. 이미 보았듯이 사진이 수록된 잡지와 신문이 최초로 등 장하고, 로버트 카파와 알프레트 아이젠슈테트Alfred Eisenstaedt 같은 사진 가들이 사진 기술을 배운 곳은 바이마르 시대 독일이었다. 전 세계에 사

진 촬영의 대혁명을 일으킨 소형 카메라 에르마녹스와 라이카 역시 바이마르 시대 생산이 급증한 독일의 발명품이었다. 크라카우어와 벤야민을 포함해 초기의 영향력 있는 사진이론가—또는 반反사진이론가—가 등장한 곳도 이곳이다.

나치가 권력을 획득했다고 해서 사진에 대한 열광이 수그러들 이유는 없었다. 오히려 그 반대로 나치는 카메라를 국가 건설의 핵심 도구로 보았고, 라이카의 셔터는 멈추지 않았다. 제3제국은 독일 가정에 아리아인의 가치와 우월성을 반영한 "인종적으로 우수한"[8] 사진 앨범을 만들라고 권고했다. 1933년 《포토프로인트Photofreund》라는 잡지에서 설명한 바에 따르면 진정한 독일인은 누구나 "독일의 심장"과 "독일의 정신"[9]에 고무된 새로운 사진을 찍는 데 참여할 수 있었다. 나치 정부와 언론은 경악스러울 만큼 잔인한 장면까지 유포했다. 틀림없이 누군가는 독일의 심장과 독일의 정신의 일부로 기꺼이 받아들여져서는 안 된다고 생각할 장면이었다. 1936년 《일루스트리르터 베오바흐터Illustrierter Beobachter》에서 펴낸 '다하우 강제수용소'라는 제목의 사진 에세이가 좋은 예로, 여기엔 미화되었음이 분명하나 충분히 무시무시한 사진들이 실렸다. 실제로 나치 독일과 나치 군대만큼 자기 기록에 열중한 국가나 군대는 어디에도 없을 것이다. 좋은 장비를 갖춘 작가, 사진가, 영화제작 팀이 전선으로 파병되는 모든 독일 부대와 동행했다. 그리고 먼 타국에서 나치 군인은 유대인을 학대하고 사진 찍는 취미를 쌍둥이처럼 공유한 비슷한 사람들과 마주쳤다. 독일군 이등병이었던 요에 J. 하이데커Joe J. Heydecker는 나중에 동부전선에서 대량학살이 일어났을 때 호기심 많은 "민간인들이 때로는 그냥 수영복 차림으로 손에 카메라를 들고" 지켜봤으며 "학살을

담당한 부대도 아무런 이의를 표시하지 않았다"[10]라고 회상했다.

　나치가 찍은 많은 사진들이 우연히 소실되었거나 고의로 파기되었지만, 아직도 100만 장 이상이 남아 있다고 추정된다. 이 사진들은 때로 상부의 공식적인 승인을 받아 찍혔으며, 때로는 현장에 있는 군인이 자발적으로 찍었다. 헬름노나 소비보르 집단학살 수용소를 찍은 사진은 없다고 알려져 있다. 그러나 아우슈비츠를 찍은 사진은 수천 장이나 된다. 아우슈비츠에는 나치친위대 소속 공식 사진가가 둘이나 있었으며 수감자를 조수로 썼다. 이 공식 사진가 중 한 명은 전범으로 유죄 선고를 받았다. 바르샤바 게토는 관광객으로 넘쳐났으며 하인리히 외스트도 그중 하나일 뿐이었다. 관광객의 면면은 선전부대의 일원부터 자발적으로 찾아온 군인, 나치의 여가단체 '기쁨을 통한 힘'을 통해 여행을 온 노동자까지 다양했다. 유대 역사를 가르치는 교사였던 미하엘 질베르베르크Michael Zylberberg는 게토에서 쓴 일기에 독일 관광객을 이렇게 묘사했다. 이들은 "특히…… 일요일, 여자친구와 묘지를 방문해…… 신나 하며 죽은 이들의 사진을 찍었다. 이들에게 게토는 영화관이라기보다 유원지였다. 유족은 이들을 경멸하고 혐오했다."[11]

　전쟁과 전쟁범죄가 계속되며 나치는 무단으로 사진 찍는 행위를 금했다. 그러나 큰 소용은 없었다. 떠벌리지 않고는 못 배기는 범죄자처럼 제3제국에서는 "전염병처럼 멈출 수 없는…… 이미지의 확산"이 일어났다. "곳곳에서 사진이 유통되었다."[12] 게토, 집단학살 수용소, 점령 국가, 전투가 벌어지는 전선을 찍은 이 모든 나치 사진들은 차마 바라보기 힘들 정도다. 어떤 사진은 정신적 고문에 가깝다. 여러 매체에 실린 바 있으며 몇몇 기록보관소에 보관된 사진 한 장을 예로 들어보자. 출처는

불분명하다. 1939년부터 1944년 사이 폴란드, 리투아니아, 라트비아 중 한 군데서 찍힌 사진일 것으로 추측된다.

사진에는 다음과 같은 것들이 보인다. 먼저 숲처럼 보이는 곳에 마련된 흙구덩이 가장자리에 벌거벗은 남자 둘이 서 있다. 각각은 마지막 자존심과 비슷한 것을 지키려는 듯 두 손을 앞으로 모아 생식기를 가리고 있다. 약간 떨어진 뒤편에 역시 벌거벗은 노인이 한 명 서 있다. 다리는 앙상하고 몸은 약간 앞으로 굽었으며, 한쪽 발에는 신발인지 양말인지를 아직 신은 상태다. 이 셋의 왼쪽으로 둘이 더 보인다. 약간 옆으로 기우뚱해 있는 벌거벗은 남자와 역시 벌거벗었지만 모자를 쓴 소년이다. 오직 소년만이 손을 뒤로 하고 있다.

이 벌거벗은 다섯 명의 희생자 뒤에는 더러는 제복을 입고, 더러는 말쑥한 민간인 복장(코트, 타이, 중절모)을 한 남자 여섯이 서 있다. 희생자와 나란히 제복을 입고 선 군인 한 명의 옆모습도 보인다. 옷을 입은 남자들, 즉 가해자 다수의 손에는 지팡이나 막대기처럼 보이는 것이 들려 있고, 군인들의 손에는 당연히 총이 들려 있다. 프레임의 맨 오른쪽에는 제복을 입은 또 다른 군인이 작은 흙더미 위에 선 것이 보인다. 군인은 고개를 돌려 카메라를 바라보며 (찍지 않기가 힘든 광경임에도) 어서 찍으라는 듯 아래쪽 광경을 손가락으로 가리키고 있다. 이 사진을 놓고 벌어진 논쟁의 역사를 감안하면, 사진 밑에 달린 설명글이 제각각인 것도 그리 놀랍지 않다. 런던 소재의 폴란드지하저항운동 연구트러스트에서 소장하고 있는 사진 밑에는 폴란드어를 번역한 이런 설명이 달려 있다. "스니아틴—처형당하기 전 학대받는 유대인. 11. V. 1943."[13]

이런 사진을 본다는 것은 어떤 의미인가? 우리는 이런 사진을 봐야

115

하는가? 왜? 만일 봐야 한다면, 어떻게?

이런 사진을 보지 말아야 한다고 주장하는 사람이 많다. 실제로 홀
로코스트 이미지는 사람들이 이른바 잔학행위를 찍은 사진의 존재 자체
와 이것을 보는 행위에 가장 크게 분노하고 반대하는 이유가 된다. 어떤
비평가는 이런 사진을 보는 행위는 스스로를 물리적으로뿐만 아니라 도
덕적으로 최초로 사진을 찍은 사진가의 입장, 다시 말해 살인자의 입장
에 놓는 것과 다름없다고 주장한다. 우리 역시 코트를 입고 타이를 매고
중절모를 쓴 채, 의복과 존엄성과 삶을 박탈당한 타인을 보고 있는 것이
나 마찬가지라는 것이다. 이들은 이때 우리에겐 동정심도 체면도 똑같
이 존재하지 않으며, 다른 사람들이 겁에 질려 무너지는 모습을 안전한
곳에서 구경하며 우쭐거릴 뿐이라고 말한다. '거부파'라 할 수 있는 이
비평가들의 주장에 따르면 희생자의 동의 없이 희생자를 비하할 목적
으로 찍었을 게 뻔한 이런 사진은 잔학행위의 기록일 뿐 아니라 실천이
기도 하다. 이런 지적은 분명 옳다. 하지만 이런 입장이 문제가 되는 까
닭은, 더 나아가 이런 사진을 찍는 행위가 아닌 보는 행위가 희생자들의
희생을 한 번 더 반복하고 최초의 범죄를 재현하는 행위라고 주장하기
때문이다. 이들의 관점에서 우리 모두는 이미 나치와 다름없다. 소금 기
둥으로 변해버린 롯의 아내처럼 돌아보지 말아야 할 것을 감히 돌아본
대가로 말이다.

야니나 스트루크Janina Struk는 자신의 책《홀로코스트 사진: 증거의 해
석Photographing the Holocaust: Interpretations of the Evidence》에서 이렇게 말한다. "나치는
희생자에게 굴욕감을 주고 비하하기 위해 사진을 찍었다. 이런 사진을

전시하는 것은 나치와 결탁하는 게 아닐까? 우리에게 사람들이 죽음을 맞이하기 직전의 마지막 순간을 공개할 권리가 있는가……? 수백만 명이 겪었던 학대와 죽음이 전 세계의 박물관 벽에 재현되어 수백만 명의 구경거리가 되어야만 하는가?"[14] 스트루크는 이런 사진을 박물관과 공공장소의 일반 관람객 앞에 "과시"[15]할 게 아니라 기록보관소에 돌려보내 전문가들의 연구 목적으로 써야 한다고 주장한다. (하지만 이런 입장대로라면 스트루크의 작업도 실질적으로 제약을 받지 않을 수 없다. 스트루크의 책 맨 앞에는 앞서 내가 묘사한 '죽음의 구덩이' 사진이 전면에 실려 있기 때문이다.) 스트루크는 희생자들에 대해 이렇게 결론짓는다. "희생자들에게는 사진 찍히는 것 말고 다른 선택의 여지가 없었다. 이제 이들에게는 후대에 전시되는 것 말고 선택의 여지가 없다. 이미 첫 번째에 고통은 충분히 겪은 것이 아닐까?"[16]

　　이런 관점에서 이런 사진의 구조 자체, 그리고 이런 사진이 만들어진 극악한 상황은 가해자의 이데올로기를 재생산한다. 거부파라 할 수 있는 비평가는 이런 이미지가 문자 그대로의 의미로 전체주의적이라고 주장한다. 오직 하나의 반응만을 허락하는 까닭이다. 이들에 따르면 파시스트 미학은 파시스트 국가가 그러하듯 모든 반응을 지시하며, 이 이미지들은 게토, 유대인을 실어 나르던 가축 운반차, 집단학살 수용소만큼이나 밀폐되어 있다. 예컨대 독일 미디어 역사가 게르트루트 코흐 Gertrud Koch는 이런 사진을 반파시스트적 관점에서 바라보기는 불가능하다고 말한다. "사람들은 이런 이미지에 어떤 힘이 내재되어 있어 남용되면 성스러운 저항과 같은 것을 불러일으키리라고 가정한다. 그러나 유감스럽게도 나치가 생산한 이미지의 경우 이런 가정은 들어맞지 않는

다."[17] 또 나치 이데올로기와 인종에 위계가 있다고 생각하는 그 기괴한 사상이 이 세계의 참모습이 아니라 그 지지자들의 망상에 부합하는 거짓이기에, 나치가 찍은 사진은 부정직한 이미지, 무의미한 이미지, 지식 또는 진실을 전할 수 없는 이미지라는 결론이 뒤따른다. 이런 이유로 프랑스의 영화감독 클로드 란즈만Claude Lanzmann은 감독들이 흔히 하는 대로 홀로코스트 사진을 사용하지 않고, 아니 사실상 모든 다큐멘터리 사진을 사용하지 않고 1985년에 영화 〈쇼아Shoah〉를 찍었다.

란즈만이 틀렸다고 하기는 어렵다. 수용소를 찍은 이미지를 포기하기로 결정했기에 그의 영화는 도덕적 과오를 밝혀내고 헤아릴 수 없을 만큼 많은 죽음에 대해 묵상하는 영화가 될 수 있었다. 그럼에도 홀로코스트 이미지를 거부하는 부류의 비평가들에게는 심각하고 정말로 극복할 수 없는 문제가 있는데, 바로 이들이 형식적 금욕주의와 지적 무기력이 이상하게 결합된 태도로 홀로코스트 이미지를 바라보고 있기 때문이다.

나치가 찍은 사진이 비평가들이 '나치의 시선'이라 부르는 것을 재생산할 수밖에 없다는 주장은 아돌프 히틀러의 《나의 투쟁》을 읽으면 히틀러에 심취할 수밖에 없다는 주장만큼이나 근거가 희박하다. 나는 《나의 투쟁》을 읽으며 어느 미치광이의 모습을 발견했고, 매혹적이라기보다 역겹다고 느꼈다. (《나의 투쟁》이 한낱 책으로만 그쳤다면 그저 어리석다고만 여겼을 것이다.) 죽음의 구덩이 옆에서 벌벌 떠는 벌거벗은 사람들이나, 꾀죄죄한 몰골에 생기 없는 눈빛을 한 게토 주민을 찍은 사진에서 내가 보는 것은 나치의 의도와는 달리 비열하고 나약한 유대인의 이미지가 아니다(또는 오직 그 이미지만은 아니다). 내가 보는 것은 나치

의 만행이다. 사실 이 사진들은 유대인에 대해, 또는 유대인을 절멸시킬 목적으로 벌어진 전쟁에 대해 말해주기보다 독일 정복자들에 대해 조금 더 많은 것을 말해준다. 그렇다, 이 사진들은 유대인의 나약함과 패배를 보여주는 증거다. 그러나 그보다 먼저 유대인을 대상으로 저질러진 범죄를 보여주는 증거이며, 그런 의미에서 나치의 타락을 담은 자화상이다. 사진 하나하나가 나치가 인간임을 알아볼 수 있는 영역을 얼마나 멀리 벗어났는지 측정하는 척도인 것이다. 사진은 피사체를 설명하는 만큼이나 그 피사체를 찍은 사진가를 설명한다.

이 사진들은 찍혔을 당시조차, 아니 특히 그 당시에 나치가 완전히 예상하지 못한 방식으로 이용되었다. 1933년부터 나치 범죄를 기록한 사진이 독일 밖으로 반출되었다. 그러나 1939년 독일이 폴란드를 침공하고 2년 뒤 소련까지 침공하며 훨씬 더 많은 사진들이 갑작스럽게 공개되었다. 서구 정부와 대사관, 신문, 반파시스트 조직에는 잔학행위를 찍은 이미지가 넘쳐났다. 일부는 유대인, 특히 폴란드 파르티잔이 남몰래 찍은 것이었다(폴란드 지하조직은 복잡한 사진 네트워크를 운영했다). 일부는 소련군 소속으로 일하는 사진가들이 찍었다. 그러나 이런 사진의 대부분은 나치 군인, 나치 장교, 나치 지지자가 찍은 것이었다. 그런 다음 이 이미지들은 찍은 자들을 배신했다.

이를테면 조지 오웰의 출판인으로도 유명한 빅터 골랜츠Victor Gollancz는 1936년 영국에서 저자 미상의 책《노란 표식The Yellow Spot: The Extermination of the Jew in Germany》을 출판했다. 나치가 찍은 사진을 실은 책이었다. 2년 뒤 출간된 반나치 책《독일이 만든 폴란드의 신질서The German New Order in Poland》와 앞서 언급한《폴란드 유대인 블랙북》도 마찬가지였다.

1942년 소련에서 출판되었으나 영어권 독자를 대상으로 한《우리는 용서하지 않겠다!*We Shall Not Forgive!*》에는 나치가 찍은 섬뜩한 사진이 가득 실렸으며, 지면이 허락될 때마다 소련에서 입수한 독일군 사망자 명단이 공개되었다. 연합국 신문은 공개 굴욕과 구타, 강제 추방, 총살, 교수형, 기아, 집단 처형을 비롯한 나치 범죄의 사진 증거를 공개했다. 이런 이미지의 "압도적 다수"[18]는 나치 측에서 나왔다. 역사가 라울 힐베르크Raul Hilberg가 건조하게 말하듯이 "유대인은 홀로코스트 사진에 가장 많이 등장하는 인물이지만, 사진 기록을 남기는 데는 가장 적게 기여했다."[19] ●

간단히 말해 나치가 찍은 사진은 현실의 나치 국가가 전 세계를 위협하고 있을 때 나치의 야만성을 폭로하는 데 이용되었다. 이런 사진을 보는 행위는 '결탁'의 한 형태가 아니라, 그 반대로 살인자들에 맞서 분노하고 행동할 것을 촉구하는 시도였던 셈이다. 그렇다면 이제 와 나치의 관점을 극복할 수 없다고 볼 이유가 무엇이란 말인가? 뉴욕, 베를린, 파리 등지의 비교적 안락한 환경에서 이런 사진을 감상하는 21세기의 우리가 바르샤바의 지하 저장고, 프랑스의 험준한 산맥, 스탈린그라드의 길거리에서 저항을 조직했던 이들보다 나치의 세계관에 더 겁을 먹어야 할 이유가 있을까? 이 사진들이 실은 파시스트적인 가치를 강화하기보다 폭로한다는 사실을 간파하지 못할 이유가 있을까? 이 이미지들을 군말 없이 미련하게 믿는 대신 적극적이고 비판적인 시선으로 바라

● 하지만 제2차 세계대전 내내 서구 정부와 서구 언론은 잔학행위를 찍은 이미지와 기록에 신빙성이 없으며 이것이 소련이나 유대인 측의 과장된 선전이라고 생각하는 경향이 있었다. 입수한 이미지의 극히 일부만이 언론에 공개되었다. 게다가 이런 사진을 공개했을 때 대개 기대했던 반응을 얻지 못하는 일이 반복되자, 홀로코스트 이후 대중이 끔찍한 이미지의 과포화로 인해 폭력에 익숙해졌다고 확신하는 이들은 더더욱 공개를 망설이게 되었다.

보지 못할 이유가 무엇일까?

홀로코스트의 가장 상징적인 이미지일지 모르는 사진을 떠올려보자. 반바지에 모자를 쓴 검은 머리칼의 작은 소년이 항복의 의미로 두 손을 높이 쳐들고 있는 사진이다. 소년은 게토에서 체포되어 강제 추방을 당하는 도중이었다. 1943년 5월 어느 나치 군인이 찍은 이 사진은 '스트로프 보고서'에 실린 다수의 사진 중 하나다. 위르겐 스트로프Jürgen Stroop 장군이 작성한 이 보고서는 나치의 지도력과 바르샤바 게토의 유대인이 성공적으로 "청산"[20]되었음을 증명할—사실은 자랑할—목적으로 쓰였다. 하지만 오늘날은 물론이고 하물며 1943년에도 스트로프 장군의 시선으로 이 소년을 바라볼 사람이 몇이나 될까? 내게 이 사진은 살인자들의 감탄할 만한 효율성을 칭송하는 사진이 아니라 소년의 무력함과 공포를 항변하는 사진이다. 그리고 이런 관점에서 나는 위르겐 스트로프보다 훨씬 더 보통사람에 가깝다고 확신한다.

만일 우리의 시선을 제약하는 나치의 시선이라는 것이 정말로 존재했다면, 아마 그것을 쉽게 알아볼 수 있을 것이다. 나치의 계획은 단순히 전통적 반유대주의나 전쟁의 익숙한 양상을 계승한 것이 결코 아니었기 때문이다. 반대로 나치의 계획은 가장 극명한 역사적, 문명적, 도덕적 단절을 대표했으며, 그런 까닭에 오늘날까지 우리 뇌리에서 떠나지 않는다. 분명 당시 나치의 계획 아래 찍힌 사진은 매우 강력하고 오해의 여지없는 표식을 갖고 있을 것이다. 그리고 어떤 사진은 틀림없이 그렇다. 가해자나 사디스트를 제외하고 과연 누가 죽음의 구덩이에 사람을 묻는 장면을 꾸며 사진으로 찍을 수 있겠는가? 독일 군인들은 채찍을 휘두르고 낄낄대며 늙고 노쇠한 유대인들에게 굴욕의식을 강요했다. 아우슈비

츠에서 유대인을 대상으로 저지른 '의학' 실험은 또 어떠한가?

그렇지만 홀로코스트 이미지는 이외에도 무척이나 다양하며, 그중에서도 특히 게토를 찍은 사진을 볼 때면 누가 왜 이런 사진을 찍었는지 설명하기가 항상 쉽지만은 않다. 사진을 찍은 이는 누구인가? 독일 군인? 유대인 노예? 나치 공무원? 파르티잔? 사진가의 정체와 그 목적은 그가 찍게 될 사진의 종류를 결정하는 수많은 요소 중 겨우 두 가지일 뿐이다. 불편한 진실이지만 나치 사진가가 훌륭한 사진을 찍은 경우도 있었다. 진실을 드러내는 사진 말이다. 더 당황스러운 것은 이들이 의도하지 않았을 때조차 공감과 슬픔과 분노의 가장 깊은 바닥을 건드리는 사진을 찍을 수 있었다는 사실이다.

사실 저항의 한 형태로 찍힌 이미지와 불순한 출처에서 나온 이미지는 쉽게 분리될 수 없으며, 이 둘은 흔히 한데 뒤섞인다. 1993년 발표된 책《1941년 여름 바르샤바 게토에서In the Warsaw Ghetto, Summer 1941》는 빌리 게오르크Willy Georg라는 나치 군인이 찍은 사진과 게토 거주자들이 쓴 비밀 일기에서 발췌한 글을 한데 묶었다. 물론 게오르크의 사진을 보는 것도 고통스럽지만 더 고통스러운 것은 유대인 거주자들이 쓴 글을 읽는 일이다. 이들이 쓴 글은 나치가 퍼뜨린 공포가 사람들 사이의 연대를 파괴하는 과정을 생생하게 기록하고 있기 때문이다. 아마 가장 이상한 것은 게오르크의 사진이 유대인들의 일기에 폭로된 내용과 상충하지 않으며, 오히려 잘 어울리는 듯 보인다는 점일지 모른다. 게오르크가 찍은 사진 중에는 냉정하고 잔인한 사진도 있지만, 슬픔에 깊이 잠긴 듯한 사진도 있다. (스트루크는 게오르크가 찍은 사진을 자기 책의 표지에 실었다.) 이와 비슷하게 사후 출판된 우지 게토 주민 다비트 시에라코비아크

Dawid Sierakowiak의 일기에도 게토의 수석 회계사이자 물론 나치 공무원이 었던 발터 게네바인Walter Genewein이 찍은 유대인 남학생의 사진이 삽입 되었다.

게네바인은 노예처럼 일하는 게토의 유대인에게 어떤 연민도 품지 않았지만, 그의 무자비한 눈은 희생자와 그 자신에 대해 스스로 상상한 것보다 훨씬 많은 것을 드러냈다. 놀랍게도 화려하고 조잡한 컬러로 찍혀 꼼꼼하게 분류된 그가 찍은 수백 장의 사진은 우지를 벌집처럼 활기가 넘치는 장소로 묘사하고 있다. 그의 사진에는 귀중한 상품을 충실히 생산하는 상점과 공장, 무두질 공장 등이 담겨 있다. (전쟁 전에 우지는 '폴란드의 맨체스터'로 알려져 있었으며, 게토의 생존 전략은 필사적으로 생산성을 높이는 것이었다.) 그러나 게네바인의 탐욕과 오만은 이 사진들에서도 완전히 감추어지지 않는다. 한 슬라이드 필름에서 그는 활짝 열린 여행가방에 강탈한 전리품이 가득 담긴 모습을 보여준다. 가방 안에 여기저기 흩어진 몇 개의 신발짝은 무척이나 외로워 보인다.

게토를 정상적인 장소로 보이게 하려는 게네바인의 책략은 거듭 실패한다. "우지 게토에서의 '상거래'"라는 제목이 붙은 슬라이드 필름에는 타이를 고르는 게토의 민간 사령관 한스 비보브Hans Biebow가 등장한다.• 비보브 앞에는 살해당한 유대인들에게서 몰수한 형형색색의 줄무늬가 있거나, 무늬가 있거나, 단색인 훌륭한 타이 수집품이 펼쳐져 있다.

• 프리모 레비는 나중에 비보브를 이렇게 묘사했다. "그는 게토의 유대인이 겪는 고통에 책임이 있었지만, 그 책임은 오직 간접적이었다. 그는 죽도록 일할 노예 노동자를 원했고, 따라서 유대인이 굶어 죽기를 바라지 않았다. 그의 도의심은 딱 거기까지였다…… 유대인 악마론을 진심으로 믿기에는 너무 냉소적이었던 작은 자칼 비보브는 게토의 해체를 영원히 연기하고 싶었을 것이다. 게토는 그에게 사업상 아주 훌륭한 거래였던 까닭이다."

우리는 그가 특별히 눈길을 끄는 타이 하나를 만져보는 장면을 보게 된다. 그 옆에는 공손한 태도로 서 있는 타이 '판매원'이 보인다. 비쩍 마른 유대인 남자인 그는 노동자들이 주로 쓰는 모자를 쓰고, 밝은 노란별이 달린 검정 코트를 입고, 그렇다, 빨간 타이를 매고 있다. 사령관 비보브와 게토 주민인 판매원 뒤로는 철책선이 보인다.

일상적인 풍경과는 거리가 먼 이 사진은 게토를 둘러싼 충격적인 상황을 드러낸다. 비보브가 세심하게 타이를 선별하는 장면은 나치가 유대인을 선별하는 장면을 연상시킬 따름이다. 유대인 판매원의 공손하려고 애쓰는 태도는 애처로울 만큼 명랑한 색의 타이로 구체화되어 그의 추레함과 확연히 드러나는 수척함을 더 부각시킨다. 모든 면에서 이 사진은 사진을 찍은 자의 이데올로기적 목적을 배반한다. 학자 울리히 베어Ulrich Baer는 다음과 같이 예리하게 지적했다. "상거래라는 우스꽝스러운 단어는 이 근본적으로 불평등하고 착취적인 조건에 어울리지 않으며…… 햇빛을 듬뿍 담은 이 사진은 나치가 게토 주민을 착취해 죽음에 이르게 한 복잡하고 충격적이며 결국엔 파국으로 끝나는 이야기를 들려준다."[21]

아이러니하게도 희생자에 가까운 사람들일수록 사진 출처의 순수성을 따지는 데는 큰 관심이 없는 듯하다. 차마 보기 힘든 장면으로 가득한 《우리는 잊지 않았다We Have Not Forgotten》는 제2차 세계대전 후 '자유와 민주주의를 위해 싸우는 바르샤바 투사연맹'이 펴낸 책이다. 주로 나치가 찍은 참혹한 사진들로 이루어진 이 책에는 스트루크가 발표와 동시에 감추고 싶어했던 '죽음의 구덩이' 이미지도 양면에 걸쳐 실려 있다. 독일 잡지 《슈테른Stern》이 맨 처음 거절한 이후, 외스트가 찍은 게토

사진을 사들여 전 세계에 전시한 것도 이스라엘의 야드 바셈 박물관이었다. 이스라엘 기록보관소는 《사진으로 보는 홀로코스트 역사*The Pictorial History of the Holocaust*》라는 제목의 두꺼운 책을 펴내기도 했는데, 이 책 역시 출처를 밝히지 않은 채 나치와 유대인과 레지스탕스가 찍은 사진을 무차별적으로 섞었다. 확실히 이스라엘 큐레이터들은 화자보다 이야기 자체, 또는 더 정확히 말해 다양한 화자의 다양한 이야기에 훨씬 더 관심을 가진다. 이스라엘 큐레이터들은 순수주의자가 부정하고 싶어하는 끔찍한 난제를 현실로 옮겨놓았다. 죽음 이후에조차 학살자와 희생자, 저항자와 부역자, 사냥꾼과 사냥감이 분간이 불가능할 정도로 뒤얽혀 있다는 난제 말이다. 뒤얽힌 이 모든 것들을 분간할 수 있는 강력한 통찰력은 없으며, 그런 통찰력에 대한 선택권도 없다. 그렇다면 프랑크푸르트의 유대인 박물관이 발터 게네바인의 역겨운 한편으로 매우 귀중한 슬라이드 필름의 유일한 완전판을 소유하고 있는 것도 아마 적절한 일일 것이다.

로스와 그로스만 – 두 게토 유대인의 사진

거부파 비평가들의 주장처럼 잔학행위를 찍은 사진을 보고 '잘못된' 반응을 보이는 사례가 흔한 것도 사실이다. 그중에는 희생자를 경멸하거나, 말로만 공감하거나, 거의 쾌락에 가까울 정도의 외설적인 매혹을 느끼는 사례도 있다. 비록 올바른 반응이 무엇일지 나 역시 확신하기 어렵지만 말이다.

사실 홀로코스트 사진에 자연스럽게, 또는 평범한 인간의 직관에 근거해 '올바로' 반응하는 것 자체가 불가능하다는 점이 나치가 품은 계획의 가장 사악한 측면이다. 정상적인 인간 본능이 범죄가 되는 불가사의한 세상으로 희생자를 떠밀어 넣기 위해서는 이런 방식이 꼭 필요했다. 그곳에서 누군가 살아남는다는 것은 누군가의 죽음을 의미했다. 그곳에서 이전에는 상상조차 못했던 형식의 모욕들이 일상이 되었다. 그곳에서 희생자는 무자비하고 악랄한 선택을 강요당했으며, 선택을 한 대가로 육체가 미처 다 파괴되기도 전에 영혼이 먼저 말살되는 경험을 했다. 나치는 희생자들이 죽기에 앞서 이들을 파괴하는 것이 목적이었고, 그러기 위해 주로 자존감과 공감과 상호의존의 끈을 파괴하는 방식을 택했다. 이 셋은 항상 좋은 결과를 낳은 것은 아니었지만 어쨌든 문명을 가능케 했던 특징들이었다.

간단히 말해 나치의 계획은 새롭고 독창적이었으며, 프리모 레비가 말했듯이 "전례를 따르지 않았다."[22] 목표는 두 가지였다. 초인과 열등인간의 창조. 이렇게 나치의 계획은 수백만 명의 인간 개개인은 물론 인간이라는 개념 자체를 공격 대상으로 삼았다. 도대체 여기에 어떤 정상적이고 자연스럽고 적절한 반응을 할 수 있겠는가?

나치 시대에 찍힌 사진은 비록 약화된 형태가 분명하기는 해도 이 광기에 빠진 세계를 환기시킨다. 이런 사진을 볼 때 고통에 대한 전형적인 반응과 전혀 다른 반응을 보이는 일이 잦은 이유도 여기 있다. 이런 이미지를 보는 일은 근본적인 방향감각 상실을 동반하며, 우리는 흔히 어떤 종류의 홀로코스트 이미지가 더 나쁜지 결정하는 데 어려움을 겪는다. 공포를 드러내는 이미지와 공포를 감추는 이미지, 둘 중 더 나쁜

이미지는 과연 무엇일까? 헨리크 로스Henryk Ross라는 폴란드 유대인이 찍은 사진을 모아 그의 사후에《우지 게토 앨범Lódz Ghetto Album》(2004)이라는 이름으로 출간한 사진 모음집에는 이런 혼란이 집약되어 있다.

로스는 1910년에 태어났다. 전쟁 전 바르샤바에 있는 한 신문사의 스포츠 사진기자로 일했던 그는 우지 게토에 수용된 이후 통계부가 고용한 두 명의 사진가 중 하나로 일했다. 로스는 게토 나치 행정부를 위해 공식 사진을 찍었다. 물론 게토 안의 삶과 죽음의 민낯을 기록한 수천 장의 사진을 은밀하게 찍기도 했다. 로스와 그의 아내 스테파니아는 나치의 학살에서 살아남은 5퍼센트의 게토 주민에 속했다. 종전 이후 두 사람은 우지에 남았다가 1950년 이스라엘로 이주했고, 그곳에서 로스는 사진가와 아연제판공으로 일했다. (1961년에는 아이히만의 전범 재판에서 증언을 하기도 했는데, 이 재판에는 그의 사진 일부가 증거로 채택되었다.) 로스는 1991년 사망했다.

로스가 공적으로 찍은 사진은 바르샤바에서 습득한 전문적 기준을 유지하려고 안간힘을 쓴 것처럼 구도에 매우 신경을 쓴 사진으로 보인다. 하지만 이제 피사체는 위업을 달성한 운동선수에서 파멸한 인간으로 바뀌었다. 책에서 편집자가 '공적인 사진'이라 이름붙인 부분에서 로스는 게토 주민과 점령군 눈앞에서 펼쳐진 게토의 절망과 퇴락을 묘사한다. 꾀죄죄한 차림에 맨발인 사람들이 다 찌그러진 깡통수프 그릇을 들고 거리로 나와 있고, 인도에는 미처 매장하지 못한 시체들이 널브러져 있다. 공개 처형 장면도 있다. 인간 노새들이 허덕이며 육중한 분뇨 수레를 끌고 간다. (수레를 끄는 사람들은 곧 발진티푸스로 죽을 운명이다.) 1942년 9월 어린이, 노인, 병자를 대상으로 한 강제 이송에서 죽임을 당

한 이들의 깊은 상처로 망가진 피투성이 얼굴이 보인다. 이때 찍힌 가장 끔찍한 사진은 게토 병원의 창문으로 탈출하려고 필사적으로 몸부림치는 병자들이 유대인 경찰에게 붙들린 사진이다. 이 병자들은 죽음의 수용소에 이송되기로 예정되어 있었다. 로스의 이미지에는 어디에나 증오의 아주 작은 불꽃과 닮은 '유대인'의 별이 보인다. 이 별은 완장에, 겉옷의 앞뒤에 꿰매어져 있거나 어린아이의 목에 펜던트로 매달려 있다. (나치는 이 어린아이들이 자신이 유대인임을 잊을까봐 걱정했던 걸까?) 게토 안에 손바닥만 한 땅뙈기를 지키는 허수아비마저 노란별을 달았다.

그러나 이전에 발표된 적 없던 '사적인 사진'이라는 이름이 붙은 로스의 또 다른 사진들은 몹시도 충격적이다. 맨 처음엔 나뭇가지 아래 햇살이 어른거리고 웃음과 건강과 사랑이 넘치는 이 사진들이 매우 반가워 보일지 모른다. 예컨대 여기 바닥에 앉아 밥을 먹는 다섯 아이들을 찍은 사진이 있다. 이미 앞서 보았던 누더기를 걸친 왜소하고 주름진 아이들과 달리 이 아이들은 진정 아이다워 보인다. 얼굴은 매끄럽고 주름 하나 없으며 뼈대에는 포동포동 살이 올라 있다. 말쑥한 옷과 신발, 양말을 신었고, 주눅 들어 보이지도 매 맞은 것처럼 보이지도 않는다. 머리에 리본을 묶은 한 소녀는 맛있는 수프 건더기처럼 보이는 것을—대체 뭘까?—먹으려고 입을 크게 벌리며 장난꾸러기처럼 웃고 있다.[23] 더 뒤의 사진에서는 물방울무늬 수영복을 입은 여성이 녹음이 무성한 뒤뜰에서 통통한 알몸의 아이에게 밥을 먹이며 웃고 있다. 또 다른 사진에는 거의 자기 몸집만큼이나 큰 곰인형과 나란히 있는 수줍은 어린 소년이 보인다. 이 사진들에서 아이들은 남달리 잘 지내는 듯 보인다. 모두의 얼굴에는 웃음이 떠나지 않으며 놀고 있거나 뽀뽀 세례를 받는 장면도 흔하다.

어른들 역시 좋아 보인다. 한 사진에서는 결혼 축하연에 참석한 멋지고 예쁘고 잘 차려입은 참석자 무리를 볼 수 있다. 술병과 촛대, 도자기, 은식기로 가득한 긴 탁자에 앉은 이들은 담배를 피우며 떠들썩하게 웃고 즐긴다.

맨 처음 이 사진들은 놀랍도록 평범해 보일 것이다. 상황이 전부 그렇게 나쁘지만은 않았다고까지 생각될지 모른다. 그러나 어디에나 존재하는 노란별을 제외하고라도 어딘가 심각하게 잘못된 구석이 있다. 사진 아래 실린 설명글을 읽고 우리는 한창 행복한 아이들을 찍은 사진이 1943년 가을 무렵 찍혔음을 알게 된다. 게토의 어린아이 대부분이 헬름노로 이송되자마자 가스실로 보내진 시점으로부터 거의 1년 후다. 살아남은 아이들은 주로 게토 행정부의 아이들로, 이들의 부모는 다른 이들을 죽음으로 내모는 데 동의했다. (나라면 어떻게 했을까?) 사실 여전히 건강하고 인간다운 모습을 하고 있는 이 사진 속 사람들 대부분은 거의 틀림없이 게토의 이른바 엘리트였다. 경찰이거나 유대인 평의회에 속해 있거나 부유한 이들이었던 것이다. 최악의 경우 이들은 이웃을 배신하고 형제들의 끔찍한 죽음을 앞당겼다. 그 대가는 고작 주위의 고통으로부터 보호받고, 그런 상황에 익숙해지는 것이었다. 그리고 하나가 더 있었다. 1년 이내 이들의 거의 대부분은 아이들과 함께 똑같이 가스실로 가는 운명을 맞게 되었기 때문이다.

이런 사진, 또는 더 정확히 말해 이런 사진 속의 사람들을 어떻게 바라보아야 할까? 이들은 타인에게 끔찍하게 무관심했거나 곧 닥칠 자신들의 운명에 비극적일 만큼 무지했던 자들일까? 이들이 희생자임은 분명하지만 동시에 공모자이기도 한 것은 아닐까? 끔찍한 대가를 치렀

고, 아주 잠시 동안이지만 소수나마 목숨을 건졌다는 사실을 다행으로 생각해야 하는 걸까? 거의 최후까지 몇이나마 '정상적인' 가정을 유지할 수 있었다는 사실은 기뻐할 만한 일일까? 다른 아이들을 죽음으로 내몬 대가로 자기 아이들의 목숨을 구한 선택을 어떻게 받아들여야 하는가? (나라면 어떻게 했을까?) 로스의 사진은 용기 있는 행동을 보여주는 사진일까, 역겨운 행동을 보여주는 사진일까? 한마디로 말해 만일 나라면 죽음의 대합실에서 어떻게 행동해야 할까? 이런 사진을 본다는 것은 이런 질문들 사이에서 우왕좌왕하다가 답을 꼭 찾아야 하지만 찾을 수 없음을 깨닫는다는 뜻이다.

로스가 찍은 가장 인상적인 이미지 중 하나에는 그의 동료 멘델 그로스만Mendel Grossman이 등장한다. 그 역시 게토 행정부의 공식 사진가로 일했다. 로스의 이 광활한 광각 사진은 형식적 측면에서 스니아틴에서 찍힌 '죽음의 구덩이' 사진과 놀랄 만큼 닮았다. 오른쪽 전경에 그로스만이 보인다. 검은 머리의 젊은이인 그는 회색 레인코트를 입었다. 그로스만은 삽을 들고 있는 한 무리의 남자를 찍고 있다. 그들은 그로스만의 한참 아래 거대한 자갈투성이 구덩이에 서 있다. 그들 사이에 어두운 제복을 입은 남자들이 흩어져 있다. 사진 아래 설명에 따르면 구덩이를 파는 남자들은 오물통을 파는 중이다. 제복을 입은 남자들은 게토의 유대인 경찰이다. 하나같이 작게 보이는 이 사람들은 마치 얼어붙기라도 한 듯 꼼짝도 하지 않고 서서 그로스만을 올려다보고 있다. 사진은 기괴하고 오싹한 활인화를 연상시킨다. 홀로코스트가 마치 의지대로 멈출 수 없는 연극이기라도 한 것처럼 말이다.

그로스만은 1913년 우지에서 유대교 신비주의 종파인 하시디즘 가정에서 태어났다. 전쟁이 일어나기 전에는 화가이자 조각가이자 사진가로 일했다. 게토가 해체된 후에는 독일의 강제노동 수용소로 이송되었다가 종전 직전 강제로 동원된 행군에서 32세의 나이로 사망했다. (그는 이 최후의 행군에 몰래 감춰두었던 카메라를 가져갔고, 카메라를 지닌 채로 죽었다.) 로스처럼 그로스만 역시 사진 수천 장을 은밀히 찍어 숨겼으며 대부분은 종전 후 발견되어 이스라엘로 보내졌다. 그러나 사진을 받아 보관하고 있던 키부츠가 1948년 이집트군에 패하자 그로스만의 사진 원판 대다수가 소실되거나 파괴되었다. 1970년 남은 사진 일부가《게토 안의 카메라*With a Camera in the Ghetto*》라는 제목으로 파르티잔과 홀로코스트 생존자가 갈릴리에 설립한 박물관 게토 파이터 하우스에서 출판되었다.

그로스만이 찍은 사진은 외스트나 로스가 찍은 사진과는 대조적으로 거칠고 선명하지 못하며 가끔은 흐릿하기도 하다. (1970년 출판된 책에 실린 사진은 원판보다 주로 프린트에서 복제되었다.) 그의 사진은 보통 서둘러 찍느라 초점을 벗어난 것처럼 보인다. (외스트와 로스는 더 전통적인 방식을 따른다.) 그리고 비록 피사체들이 그를 신뢰했음이 분명하지만 인물사진은 거의 찍지 않았다. 외스트는 굶주린 사람들이 구걸을 하는 장면에 흥미를 느꼈지만 그로스만은 이런 장면에 초점을 맞추지 않았다. 그로테스크하거나 불쌍한 장면에도 흥미가 없었다. 게토 엘리트에 초점을 맞춘 것도 아니었다.

그로스만은 '죽음의 기계'가 어떻게 작동하는지 드러내고 싶어했다. 그의 사진 속에서 사람들은 항상 이동 중인 것처럼 보인다. 그러나 이 이동은 그로스만의 조수 아리에흐 벤 메나헴Arieh Ben-Menahem이 나중

에 썼듯이, "죽음을 향한 이동"[24]이다. 그로스만의 사진에서 사람들은 먹을 것을 구하기 위해 딱딱한 자갈투성이 땅을 파고, 맨발로 보급품과 분뇨를 나르고, 가구를 팔아 땔감을 사고, 빵과 구호금을 돌리고, (1940년 이후로는 이런 모습도 사라졌지만) 유월절에 먹는 무교병을 굽는다. 그로스만은 게토에 새로 도착한 사람들, 게토 안에서 우편배달을 하는 사람들, 지하조직들 간의 은밀한 만남을 사진에 담았다. 이 사진들에는 절박함이 있다. 마치 그가 빠짐없이 모든 것을 기록해야 한다는 사실을 알았던 것처럼 말이다. 너무 늦기 전에—이미 너무 늦었지만—마지막으로 남은 사람들이 죄다 사라져버리기 전에.

그로스만의 사진에는 일광이 없다. 대부분은 겨울에 찍혔다. 거리는 눈과 얼음으로 뒤덮였으며 피곤에 절은 사람들은 낡은 코트를 걸치고 머리에 해진 스카프를 둘렀다. 매우 가까이에서 찍은 듯 보이는 연작에서 그로스만은 강제 이송당하는 이들과 이별하는 장면을 사진에 담으며 정다움과 비통함을 동시에 포착해낸다. 그가 찍은 유명한 사진 중에 고개를 반대 방향으로 젖힌 두 여자가 철책 사이로 열렬한 키스를 나누는 사진이 있다. 배경에는 또 다른 여자가 마치 두 사람을 따라하듯 고개를 갸웃하며 호기심 어린 눈길로 지켜보고 있다. 이들을 쳐다보며 미소 짓는 네 번째 여자의 얼굴도 살짝 보인다. 그러나 우리 눈길을 붙잡는 것은 키스 그 자체, 그 갈급함과 갈망, 생에 대한 확신이다. 전경에 있는 여자가 빛에 휩싸인 것과 대조적으로 그녀가 키스하는 상대방의 목은 어둠에 잠겨 있다. 그리고 이 빛과 어둠의 유희 속에서 우리는 죽음과 싸우는 에로스를 본다.

이 연작의 또 다른 사진에서는 검은 머리의 두 여자가 쪼그리고 앉

아 철책에 기대어 있다. (한 명은 평범한 주부처럼 앞치마를 둘렀다.) 여자들은 반대편에 있는 아마도 둘 중 하나의 아들일 어린 소년에게 말을 하고 있다. 책상다리를 하고 앉은 소년은 여자들을 향해 있기에 우리에게는 소년의 등만 보인다. 소년의 머리는 짧고 귀는 조금 많이 크다. 겉옷 등에 큼지막하게 꿰매 붙인 노란별이 시선을 사로잡는다. 소년의 맞은편, 여자들과 나란히 소년의 쌍둥이 형제일지도 모르는 남자아이가 앉아 있다. 같은 키에 같은 귀, 같은 모자를 썼다. 또 다른 소년의 얼굴에는 걱정스럽게 찡그린 표정이 떠올라 있다. 이 사진은 나는 결코 풀 수 없는 질문을 던진다. 내 아이든, 남의 아이든 간에 죽음의 길로 끌려가기 직전의 아이에게 어떤 작별의 말을 건넬 텐가?

그로스만의 생기 없는 겨울 이미지에는 비록 눈물을 흘리는 장면은 어디에도 없지만 위로할 길 없는 절망이 서려 있다. 이 사진들은 어떤 위안이나 용서를 허락하지 않으며 연민이나 동정을 구하지도 않는다. (이 점에서 그로스만은 란즈만이 찍은 〈쇼아〉의 등장을 예고한다.) 대신 이 사진들은 결코 흔들리지 않는 분노를 품고 주의를 기울일 것을 요구한다. 이것이 인간이, 한 민족이 파괴되는 방식이니 똑똑히 보라고.

외스트와 하이데커 - 두 나치 병사의 시선

하인리히 외스트의 사진은 결코 조잡한 선전 사진은 아니었지만 전혀 다른 종류의 논쟁을 불러일으켰다. 외스트는 이 사진을 사적인 용도로 찍었고 전쟁이 끝나고도 수십 년 동안 혼자만 간직했다. (그는 당시에

는 가족에게 게토에 가봤다고 말하거나 그곳에서 찍은 사진을 보여주지 않았다. "아내나 친척들을 불편하게 만들고 싶지 않았습니다."[25] 나중에 그는 이유를 말했다.) 1982년 외스트는 사진을 들고 나치 전쟁범죄에 관한 글을 쓰는 독일 저널리스트 귄터 슈바르베르크Günther Schwarberg를 찾아갔다. 2001년 슈바르베르크가 편집한 《바르샤바 게토에서》가 독일에서 출판되었다. 이 책에는 출판사 측에서 "지옥을 통과하는 산책"이라 부른 경험을 되짚는 외스트의 회상이 들어가 있다. 슈바르베르크가 인터뷰했을 당시 이 사진가는 여든넷이었다. 외스트의 회고는 사진 밑에 설명글로 달렸다.

외스트의 설명으로는 나치 가해자 세대가 과거를 매듭지었으리라는 희망을 갖기 어렵다. 그가 특별히 증오에 가득 찬 인간이어서가 아니다. 그런 증거는 전혀 없다. 그는 그저 별 생각이 없는 사람이라 1941년의 그날 자신이 본 것은 물론 게토 주민과 자신의 관계에 대해 몇십 년이 지나서까지 이상할 만큼 무관심해왔던 것으로 보인다. 이를테면 외스트는 한 젊고 매력적인 여자의 사진을 찍을 '권리'가 있는지 자문해보았다고 회상하지만 그 이유가 단지 그 여자가 잘 차려입어서였다고 시인한다. "이상하게도 초라하게 입은 사람들을 찍으면서는 그런 생각이 나지 않았다."[26] 그는 한 여자가 "마치 도움을 바라는 것처럼 나를 쳐다보았다"[27]라고 쓴다. (그는 돕지 않았다.) 그는 누군가, 심지어 어린아이가 길에서 쓰러져도 행인들은 결코 멈추는 법이 없었다는 점을 언급한다. 분명 죽음이 게토에서 가장 흔한 사건이며 게토의 목적은 유대인의 죽음이었음을 모르는 말투다. (바르샤바 유대인의 공식적인 식량 배급은 1일 184칼로리였다.) 살짝 어리둥절한 인류학자처럼 외스트는 나체의 시체

더미를 매장할 때 "이상한 고무장갑"[28]을 착용한다든가, 심신을 갉아먹는 굶주림 속에서도 열렬히 책을 읽는다든가 하는 유대인의 이상한 습관을 관찰한다.

외스트는 조국의 역사에서 결정적인 사건이 불가사의하게도, 자비롭게도 그를 비껴갔음을 암시하는 무지한 질문을 던진다. "가끔 생각해보곤 한다. 내가 사진 찍은 사람들 중 생존자는 누구였을까⋯⋯?"[29] 거리의 사람 무리를 보면서는 이렇게 묻는다. "이들은 모두 무엇을 기다리고 있을까?"[30] 낡은 속옷을 팔려는 여자들을 보고는 생각한다. "누가 저딴 것을 산단 말인가?"[31] 외스트는 공동묘지에 던져진 비쩍 마른 시체들의 사진을 많이 찍었다. 무덤 파는 사람들이 관 뚜껑을 열어놓아서 더 가까이 볼 수 있었다. 이곳에서도 그는 기묘하게 자기 지시적인 질문을 던진다. "어떻게 이런 걸 찍을 생각을 하지?"[32] (바로 거부파들이 던지는 질문이며 제임스 낙트웨이 같은 전쟁사진가가 종종 마주치는 질문이기도 하다.) 외스트의 실존주의를 흉내 낸 외침은 이 중에서도 가장 압권이다. "오 신이시여, 하늘 아래 어찌 이런 곳이 있을 수 있단 말입니까?"[33]

그러나 외스트가 미칠 듯이 둔감하다 해도 그의 사진은 그렇지 않다. 여기 카메라는 항상 사진가가 보는 것 이상을 본다는 주장을 뒷받침하는 증거가 있다. 외스트는 전쟁 전에는 아마추어 사진가였다. 그의 사진은 항상 정면을 향해 있고 구도는 보통 고전적이다. 그로스만 사진을 특징짓는 불안정한 느낌과 대조적으로 외스트의 이미지는 훨씬 더 정적이다. 외스트의 피사체는 그 숙명 안에 동결되어 있다. 흔히 위에서 찍은 그의 사진은 마치 유대인을 발아래 두는 자기 권력을 강조하는 것처럼 보인다. 그러나 그의 사진은 유대인의 신체적 고통과 파멸을 그 어떤 감

정의 동요도 없이, 로스 또는 그로스만이 찍은 사진보다 훨씬 생생히 묘사한다. 외스트는 유대인에게 무슨 일이 벌어지고 있는지 이해하지 못했을지도 모른다. 그러나 그의 카메라는 아니었다.

외스트가 찍은 대부분의 이미지, 즉 나체의 시체들이 높이 쌓인 구덩이와 거리에서 죽음을 맞는 간신히 숨만 붙은 해골들은 곧 등장할 집단학살 수용소의 예고와 같았다. 그의 피사체들은 보도 위를 말 그대로 기어가고 있다. 다리는 성냥개비처럼 말랐고, 얼굴은 고통, 분노, 광기로 일그러졌다. 게토에는 버림받은 아이들과 고아가 넘쳤으며, 외스트는 서로를 돌보는 가련하고 불가능한 임무에 애쓰는 여윈 아이들을 사진에 담았다. 이런 사진 중에 머리를 스카프로 감싸고 보도에 주저앉은 두 소녀를 위에서 찍은 사진이 있다. 한 명은 카메라를 올려다보고 있으며 다른 한 명은 자매인지 친구인지를 곁눈질하고 있다. 그러나 이 소녀들은 내가 본 어떤 소녀와도 닮지 않았다. 이들의 얼굴은 그냥 퀭하기만 한 게 아니라 완전히 무너진 것 같다. 한마디로 이미 죽은 거나 다름없는 얼굴이다. 외스트의 인물사진은 1942년 8월에 쓰인 게슈타포 보고서를 시각적으로 완벽하게 재현한다. 이 보고서는 단도직입적으로 "유럽의 유대인은 이번 전쟁에서 살아남지 못하리라는 사실이 게토 주민의 얼굴에 점점 분명히 드러나고 있다"[34]라고 말하고 있다.

외스트가 찍은 가장 슬픈 사진에는 죽음이나 기아의 분명한 흔적이 보이지 않는다. 대신 아직 노인은 아닌 (아마 2년 전에는 젊은이였을지도 모르는) 남자가 거리에 놓인 의자에 앉아 바이올린을 연주하고 있다. 프레임의 왼쪽 아래 구석에는 놀란 어린아이가 카메라를 쳐다보며 서둘러 지나가는 모습이 흐릿하게 찍혔다. 연주자는 최근 수척해진 얼굴에

는 지나치게 커 보이는 중절모를 썼으며, 어두운 색 셔츠에 하얀 완장이 뚜렷한 대조를 이룬다.● 밑에는 너무 커서 헐렁하지만 상태는 좋아 보이는 바지를 입었다. 남자는 왼쪽 어깨에 바이올린을 걸치고 오른손에 활을 들고 꼿꼿이 앉아 의자 등받이에서 몸을 조금 앞으로 기울이고 있다. 뇌리에서 지워지지 않는 것은 외스트, 그리고 지금은 우리를 바라보는 이 연주자의 표정이다. 그는 살짝 얼굴을 찡그리고 있다. 자신이 바닥까지 몰락했다는 사실은 알지만 어떻게, 왜 이런 일이 일어났는지는 이해하지 못하는 것처럼, 문명세계와의 마지막 끈인 음악이 그를 구원해주지 못할까 봐 두려워하는 것처럼, 인간다운 인간을 알아볼 수 있는 순간이 오기를 갈망하지만 그런 순간은 오지 않을 것임을 거의 확신하는 것처럼 말이다. 존엄성을 지키려고 안간힘을 쓰고 있는 남자는 자신이 처한 당혹스러울 만큼 수치스러운 상황을 지나치게 잘 인식하고 있다. "남자는 바이올린으로 계속 한 음만을 켜고 있었다. 눈으로 나를 좇으면서."[35] 외스트는 회상한다.

더 슬픈 사진은 주름진 얼굴에 짧은 밝은 색 머리칼의 초췌한 여자가 거리에 서 있는 사진이다. 뒤로 보이는 벽에는 너덜너덜하게 뜯긴 교향악단 연주회 포스터들이 붙어 있다. 여자는 헐렁한 검은색 코트 안에 꽃무늬 원피스를 입었으며, 이상한 각도로 흰 원통형 붕대 같은 기묘한 물건을 주렁주렁 매달고 있다. 어떤 것은 안전핀으로 옷에 고정되었고, 어떤 것은 몸통에서 옆으로 뻗은 왼손에 매달려 있으며, 허리에는 흰 천으로 만든 띠가 걸려 있다. 여자는 일종의 행상인으로 붕대처럼 보이는

● 바르샤바 게토의 유대인은 노란별 대신 파란 다윗의 별 무늬가 있는 하얀 완장을 착용했다.

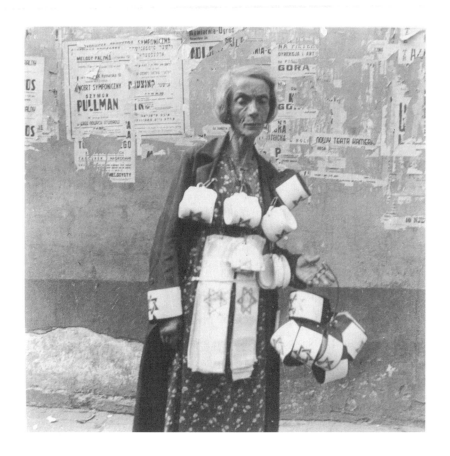

하인리히 외스트, 유대인 완장을 파는 여인. 나치가 점령한 폴란드의 바르샤바 게토, 1941. 제복을 입은 나치 군인 하인리히 외스트는 자신의 생일날 게토를 돌며 죽어가는 피폐한 주민들을 촬영했다. 게토 유대인이 꼭 차야 하는(그리고 꼭 사야 하는) 완장을 팔고 있는 이 여자는 그로테스크한 행상인의 모습을 하고 있다. "여자는 금방이라도 쓰러져 다음 순간 바로 숨을 거둘 것처럼 보였다." 외스트는 수십 년이 지나 덧붙였다. Photo courtesy Yad Vashem.

것과 흰 천은 다윗의 별 완장이며, 그중에서도 다윗의 별을 덧댄 종류다. (완장 착용이 의무였지만 무료로 배부하거나 모두 똑같은 도안을 사용하는 것은 아니었다. 완장 중에서는 수를 놓은 완장이 가장 최상품으로 꼽혔다.) 여자의 눈은 거의 감기다시피 했다. 지쳐서인지, 병 때문인지, 슬픔 때문인지 우리는 알 수 없다. "여자는 금방이라도 쓰러져 다음 순간 바로 숨을 거둘 것처럼 보였다."[36] 외스트의 말이다.

나는 이것이 외스트가 찍은 가장 역겨운 사진이라고 생각한다. 뼈만 남은 시체들을 찍은 사진보다 더욱 역겹다. 이 사진은 유대인에게 굴욕감을 안기고 죽이는 것이 목적이었던 시스템 안에서 유대인들이 강제로 공모하게 되는 과정을 보여준다. 나는 이 지치고 패배한, 아마도 실성했을 여자의 사진을 수없이 들여다보았지만, 그럼에도 결코 다시 보고 싶지 않다. 내가 보고 싶은 것은 반란과 저항과 복수의 이미지다. 에드먼드 윌슨이 다른 맥락에서이기는 하지만 "수모와 압제를 떨쳐내는 자랑스러운 인간 정신"[37]이라 부른 것을 보고 싶다.

자랑스러운 인간 정신을 보여주는 사진은 실제로 존재한다. 그리고 이런 사진을 발견하며 우리는 압도적으로 밀려오는 부끄러움과 애도의 물결에서 잠시나마 숨을 돌리게 된다. 야드 바셈에서 펴낸 암울한 책을 훑어보던 내가 보기 좋게 살이 올라 웃고 있는 젊은 남녀 16명이 경쾌한 작은 모자를 쓰고 총을 든 사진을 보고 기쁨과 안심을 느낀 이유이기도 하다. 이 젊은이들은 코브노에서 온 유대인 파르티잔으로 공격의 거점으로 삼았던 숲에서 포즈를 취하고 있다. 이 사진은 내가 어릴 적 《폴란드 유대인 블랙북》에서 보았던 사진에 대한 뒤늦은 답변처럼 느껴졌다. 가능하기만 하다면 이 파르티잔 사진, 이들의 웃음과 들고 있는 총을 영

원히 들여다볼 수도 있으리라. 문제는 이런 사진이 극히 드물다는 것인데, 그 원인은 단지 전시에 필름이 부족해서가 아니라 파르티잔 자체의 수가 많지 않았다는 데 있다. (야드 바솀에서 펴낸 책은 거의 400페이지에 달하지만 유대인의 저항을 다룬 부분은 20페이지에 불과하다.) 홀로코스트는 유대인이 승리한 이야기가 아니며, 홀로코스트가 야기한 고통은 결코 고귀하지 않다.

그리고 그 아주 분명한 증거가 게토 사진이다. 누가 찍었는지는 전혀 상관없다. 고립과 기아, 추위, 과잉수용, 질병, 구타, 굴욕, 살해, 숨통을 조이는 미래에 대한 공포. 게토가 의미하는 바는 이것이다. 이것이 유대인을 패배시킨 것이다. 물론 완전히 패배로만 끝나지는 않았으며, 외스트의 사진에는 이야기의 중요한 부분이 빠져 있다. 외스트는 유대인의 비밀 학교, 지하 예배, 사랑과 존엄성과 연대와 용기가 빛나는 많은 순간을 보지 못했다. 물론 바르샤바 게토 봉기를 준비하는 사람들도 볼 수 없었다. 외스트는 나치 이데올로기, 나치 제복, 나치 권력에 취해 있었다. 그러나 잔학함과 진실은 반대말이 아니다. 오히려 그 반대다. 외스트의 바로 그 이데올로기, 제복, 권력이 중요한 현실을 기록으로 남기게 했다. 외스트의 이미지에서는 그 잔학함이야말로 그것이 갖고 있는 진실이 된다. 그는 신체와 영혼이 붕괴하는 과정을 보여준다. 같은 과정이 게토에서 발견된 일기장들에 기록되었다. 생각하기도 끔찍한 일이기는 하지만, 조심스러운 마음에, 또는 존중하는 마음에 이 사진들을 보시 않는다고 해서 희생자들을 기리는 행동이 되는 것은 아니다.

외스트처럼 요에 J. 하이데커는 나치 군인이었다. 1916년 뉘른베르

크의 자유주의 기독교 가정에서 태어난 하이데커는 프랑크푸르트에서 도제식 교육을 통해 사진가로 훈련을 받았다. 1933년 하이데커의 가족은 위험이 아니라 혐오를 느껴 독일을 떠났다. "나는 이런 나라에서 계속 살 수 없다."[38] 하이데커의 아버지는 나치가 집권했을 때 아들에게 이렇게 말했다. 젊은 하이데커는 1930년대 유럽 전역을 여행하며 많은 책을 읽고 토론을 하고 "아직은 자유로운"[39] 공기를 마셨으며, 특히 폴란드에서 많은 유대인을 만났다. 하지만 1938년 비엔나에 진군한 나치를 목도하게 된 그는 독일 시민으로 히틀러의 군대에 징집되어 독일이 패망할 때까지 복무했다. 전쟁 기간 동안 얼마간은 바르샤바에 주둔했는데, 바로 이곳에서 선전부의 군 소속 현상실 기사로 일하게 되었다.

하이데커 역시 바르샤바 게토의 사진을 찍었으나 그 동기는 외스트와 사뭇 달랐다. 하이데커는 1941년부터 1944년까지 서너 번 게토를 방문했다. (마지막 방문은 1944년 11월로, 그때는 이미 게토도 유대인도 사라진 후였다.) 하이데커는 자신이 찍은 사진이 저항까지는 아니더라도 항거의 형식이라고 생각했다. 그가 찍은 이미지는 동료 병사 두 명의 도움으로 은밀히 현상되어 어디인지는 분명치 않으나 어쨌든 "밀반출"[40]되었다. 자신이 나치의 패망을 간절히 바랐다는 하이데커의 주장은 믿을 만해 보인다. 1945년 그는 게토에서 직접 목격한 것을 독일인에게 알리는 라디오 방송국을 만들었다. 아마 독일인이 독일인을 대상으로 목격담을 증언한 최초의 방송이었으리라. 그리고 그는 뉘른베르크 재판을 취재했다. 1960년 하이데커와 가족들은 브라질로 이민을 갔지만, 그는 40년이 더 흐를 때까지도 자신이 찍은 사진을 발표하지 않았다. 이렇게 경과한 시간에 대해 그는 나중에 이렇게 썼다. "나는 설명할 말을 찾기

가 힘들었다…… 그저 이 말들을 쓸 여력이 없었다…… 나는 아직도 불가능하다고 느낀다."[41]

하이데커의 증언 중 가장 흥미로운 부분은 게토에 관련된 부분―우리는 이제 그가 보고 전달했던 것들을 대부분 알고 있다―이 아니라 집단학살 계획을 누가 그리고 언제 알았느냐다. 하이데커의 아내인 마리아네 역시 바르샤바에 발령받아 나치 민간 행정부의 사무직을 보고 있었다. 하이데커는 1942년 바르샤바의 여름을 이렇게 회상했다.

> 그 당시 바르샤바에서는 유대인을 가스실로 보낸다는 얘기가 전쟁 상황만큼이나 공공연히 사람들의 입에 오르내렸다. 아내는 위로는 가장 높은 직책의 임원으로부터 아래로는 비서까지 민간 행정부의 모든 공무원이 아우슈비츠와 트레블링카, 그리고 조금의 반대도 없는 유대인 제거 계획 얘기로 떠들썩했다고 말해주었다. 이 이야기는 하루 만에 퍼졌다가 다른 평범한 화제들처럼 곧 사람들의 관심에서 사라졌다.[42]

동부전선의 대량학살에 관해 하이데커는 1941년 다음과 같이 언급했다.

> 동부에서 당시 일어나고 있던 일은 결코 비밀이 아니었다. 정도의 차이는 있을지언정 전후방의 모든 부대가 일반적으로 알고 있는 내용이었다…… 눈멀고 귀먹은 병사가 아니라면 결코 모를 수가 없었으리라. 모든 계획은 전문적인 군사 용어로 이야기되었다……

실제로 이 모두를 비밀에 부치는 것이 상부의 의도였다 해도 계획 자체의 규모가 워낙 광대해 비밀이 불가능했다…… 사람들은 분명 알고 있었다.[43]

게토에 사진을 찍으러 간 하이데커는 외스트와 달리 그의 '독일성'에서 나오는 자신의 권력이 무엇을 의미하는지를 통절히 인식하고 있었다. "나는 그로테스크한 대상이자 다른 행성에서 온 일종의 자동기계로 게토의 거리를 따라 행군했다…… 제복이 마치 카인의 표식처럼 내 몸에 뜨겁게 낙인찍히는 듯했다."[44] 하이데커가 찍은 대부분의 사진은 비록 스튜디오가 아닌 거리에서 찍히기는 했지만 중산층의 인물사진처럼 보인다. 마치 그가 게토 주민에게 위엄을 부여하려고, 또는 적어도 정상적으로 보이게 하려고 애쓰는 것 같다.

하이데커가 수치심 때문에 사진가로서 제 실력을 발휘하지 못한 결과 외스트보다 평범한 사진을 찍게 되었다는 사실은 무척 아이러니하다. 하이데커가 거리를 유지한 것은 존중의 한 형태였다. 그러나 그 결과 그의 이미지에는 강렬함과 신랄함이 결여되었다. 외스트의 거짓된 순진함은 분노를 불러일으키기는 했지만, 덕분에 그의 시선은 솔직할 수 있었다. 유대인의 지독한 몰락은 외스트의 사진 속에 생생하게, 노골적으로 존재한다. 외스트에게는 그것을 못 본 척할 만한 염치가 없었으며, 이것이 몇십 년이 지난 지금 그의 사진이 우리에게 이토록 많은 것을 보여줄 수 있는 이유다. 하이데커는 더 나은 사람이었지만, 외스트는 더 나은 사진을 찍었다.

여기서 궁금증이 생긴다. 더 나은 사람? 도덕적 지식이 있지만 그대

로 행동하기를 거부한 사람이 윤리적 진공 상태에서 사는 사람보다 더 나은 사람일까? 답이 무엇인지는 확신할 수 없지만 하이데거는 확신하는 듯 보인다. 게토 여행으로부터 몇십 년이 지나 이렇게 쓰고 있기 때문이다.

> 나는 죄인이다. 행동에 나서는 대신 가만히 서서 사진을 찍은 까닭이다. 그때도 나는 이 끔찍한 딜레마를 알고 있었다. 그때 내가 무엇을 할 수 있었겠느냐고 묻는 것은 겁쟁이의 물음이다. 무엇이든 했어야 했다. 하다못해 총검으로 감시병 하나라도 죽일 수 있었으리라. 장교를 향해 소총을 겨눌 수도 있었으리라. 탈영을 해 다른 편으로 전향할 수도 있었으리라. 군복무를 거부할 수도 있었으리라. 사보타주. 명령 불복종. 생명까지 바칠 수도 있었으리라. 오늘날 나는 변명의 여지가 없다고 느낀다.[45]

희생자를 모독하는 사진의 금지

야나 스트루크나 게르트루트 코흐 같은 비평가가 효과적으로 전복될 수 없다는 이유로 나치가 생산한 사진이 공개되지 말아야 한다고 생각한다면, 또 다른 비평가 집단은 저항의 목적으로 찍은 사진마저 오염되었다고 주장한다. 이런 관점에서 히브리어로 홀로코스트를 뜻하는 '쇼아'의 모든 이미지는 어떤 의미에서 신성모독이다. 이런 관점에서 모든 이미지는 희생자를 배반한다. 희생자가 직접 찍은 사진이라 하더라

도 예외는 없다. 이것은 이른바 '거부파' 입장의 논리적 귀결인 동시에 이들의 주장이 오류임을 보여주는 증거다. 그럼에도 이 비평가들은 더 크고 중대한 문제를 제기한다. 나치가 계획한 인간성 말살을 묘사하는 방법 중 희생자의 경험을 경시하거나 아도르노가 비난한 희생자에 대한 "불의"[46]를 저지르지 않는 방법이 과연 존재하는가?

이 문제를 둘러싼 논쟁의 윤곽은 2001년 파리에서 열린 '수용소의 기억' 전, 그중에서도 특히 전시회 사진의 일부였던 1944년 아우슈비츠 수감자들이 찍은 네 장의 사진을 둘러싼 논란에서 가장 잘 드러난다. 지극히 프랑스적인 방식으로 철학자, 역사가, 란즈만과 장뤼크 고다르Jean-Luc Godard 같은 영화감독, 《카이에 뒤 시네마Cahiers du Cinéma》와 《레 탕 모데른Les Temps Modernes》 같은 저널, 심지어 가스실 사진이 없는 것이 가스실 자체가 원래 없었다는 증거라고 주장하는 홀로코스트 부정론자까지 참여한 논란이었다. 어떤 비평가가 "격렬한 폭발"[47]이라고 묘사한 대부분의 논쟁은 전통적인 좌파 사상의 테두리 안에서 이루어졌다. 그러나 사진에 대한 독설에 찬 모욕적인 공격은 몇십 년 전 포스트모던 비평가들이 퍼부었던 공격을 연상시켰다. 우리는 다시 한 번 사진이 유치한 극단주의를 불러일으킴을 알 수 있다. 즉 모든 것을 말할 수 없다면 사진은 아무 말도 하지 말아야 하며, 온전한 진실을 드러낼 수 없다면 사진은 거짓임이 틀림없다는 주장이다.

'수용소의 기억' 전에 전시된 사진 대부분은 당연히 해방군 측인 연합군 아니면 나치가 찍은 사진이었다. 그러나 전시회에는 비밀리에 찍힌 몇 점의 이미지—누가 보아도 분명한 이유로 몹시 드문—역시 전시되었으며, 앞서 언급한 아우슈비츠 사진 네 장도 여기 포함되었다. 이

런 사진이 전시된 데 더해 예술사학자 조르주 디디-위베르망Georges Didi-
Huberman이 이 전시를 옹호하고 나섰다는 사실이 사람들의 양극화된 반
응과 분노를 불러일으켰다. 한 비평가의 말에 따르면 디디-위베르망은
"관음증 환자이자 이교적 우상숭배자, 무책임한 탐미주의자, 페티시즘
에 빠진 변태"[48]라는 비난을 받았다고 한다.

　　이 네 장의 흐릿하게 흔들린 이미지는 어떤 상황에서 찍혔을까?
1944년 여름 아우슈비츠의 화장터는 2개월도 안 되는 기간 동안 헝가
리 유대인 40만 명이 몰려들며 과부하에 걸렸다. 시체 처리에 문제가 생
기자 해결책으로 가스실에서 사망한 희생자의 주검을 옥외로 반출해 불
태우게 되었다. 두 장의 사진은 바로 이 장면을 담고 있다. 사진에는 이
른바 '특수임무반Sonderkommandos'에 속한 수감자들이 나체의 시체 더미
를 소각하는 모습이 보인다. 한 사진에서는 특수임무반에 속한 수감자
가 균형을 잡으려는 듯 두 팔을 벌리고 시체 더미를 발로 걷어차며 지나
가고 있다. 검은 테두리가 있는 이 사진은 가스실 안쪽에서 찍혔을지도
모른다. 더 흐릿한 또 다른 사진에는 벌거벗은 여성 한 무리가 숲을 지
나 가스실로 향하고 있다. 가장 흐릿하고 심하게 기울어진 마지막 사진
에서는 하늘과 나무밖에 보이지 않는다.

　　이 네 장의 사진을 찍는 데는 분명 여러 사람의 목숨을 건 노력이
필요했으리라. 한 소규모 특수임무반 무리가 이 사진들을 찍을 계획을
세웠고, 폴란드 지하조직과 접촉해 모종의 경로로 카메라를 입수했다.
사진을 찍은 이는 알렉스라는 이름의 그리스 유대인이었던 것으로 보인
다. 이 네 장의 이미지는 현상되지 않은 필름의 형태로 치약 속에 숨겨
져 수용소 밖으로 반출되었다. 1944년 9월 필름은 크라쿠프 레지스탕스

의 손에 들어갔다. 폴란드 정치범으로 아우슈비츠에 수용되어 이 필름을 밀반출한 두 남자는 다음과 같은 쪽지를 동봉했다. "긴급 사항. 6×9 롤필름 두 개를 최대한 빨리 보낼 것. [더 많은] 사진을 찍을 수 있을지도 모름…… 최대한 빨리 필름을 보낼 것."[49]

특수임무반은 아우슈비츠 내에서 특히 악랄하고 특히 유례없는 지위를 차지했다. 주로 유대인으로 구성된 이들은 희생자를 소각장으로 옮기는 역할을 했다. 희생자는 때로 자기 가족이거나 이웃이었다. 희생자들의 숨이 끊어지면 특수임무반이 이들의 주검을 태웠고, 그 전에 머리카락을 자르고, 옷을 벗겨 가져가고, 금니를 뽑는 등의 다양한 방식으로 주검을 훼손했다. 그 대가로 특수임무반은 더 많은 식량을 배급받았으며 몇 주에서 몇 개월까지 목숨을 연장받았다. 그러나 단지 잠시의 유예일 뿐이었다. 특수임무반이 실상을 폭로할까 봐 두려웠던 나치는 정기적으로 이들을 학살했고, 새로 만들어진 특수임무반은 입문 의례로 전임자들의 주검을 불태웠다.

프리모 레비는 이 특수임무반이 "부역의 극단적 사례"[50]를 대표하면서도 판단을 벗어난 "회색지대"에 머물러 있다고 썼다. 특수임무반의 존재는 "국가사회주의의 가장 악마적인 범죄"를 형상화한다. 나치는 이들을 통해 "죄의 책임을 다른 사람들, 특히 희생자에게 떠넘기려고 시도했으며, 그 결과 희생자는 무고함이라는 위안마저 박탈당했다."[51] (아마 놀랍지도 않겠지만, 특수임무반은 〈쇼아〉에서도 중요하게 등장한다.) 레비는 나치 친위대에게 "이제 자기들만큼이나 비인간적인 동료"로 인정받은 특수임무반이 "강제 부역이라는 더러운 고리로 나치와 함께 묶였다"라고 비난한다.[52]

이런 인간성 타락의 현장 앞에 저항이니 추모니 연대니 하는 인간적 능력을 말하는 것은 터무니없고 불가능해 보인다. 그러나 아주 터무니없고 불가능하지만은 않다. 1944년 10월, 특수임무반 소속의 수감자 무리가 세 번 화장터를 파괴했다. 아우슈비츠에서 유일하게 알려진 조직적 반란의 예다. 게다가 일부 수감자들은 자신들이 던져진 지옥 같은 과정을 일기에 기록해 몰래 땅에 묻었다. 이들의 희망은 만일 정상인 세상이 사라지지 않고 남는다면, 언젠가 자신들이 남긴 기록을 발견해 그 의미를 알아주는 것이었다. 1944년 8월, 죽음에 봉사하는 자신들의 작업을 사진으로 남기기로 결정한 특수임무반 소속의 수감자들은 여럿이 힘을 합쳐 치밀한 준비를 해야 했다. 이들이 다른 수감자 및 바깥세상과 거의 완전히 격리되어 있었기에 이런 준비는 몹시 어려웠다.

그렇다면 이 네 장의 사진은 가장 타락한 사람들이 다시 인류에 합류한 순간을 대표한다. 이들은 문명세계가 이 집단학살을 두 눈으로 똑똑히 보고 설명해야 한다고 판단하고 눈에 보이는 증거를 남겨야 한다는 요구에 응답한 것이다. 디디-위베르망이 말하듯 이 사진들은 "이들에게 저항은 불가능하다고 믿은 세계로부터…… 용케 건져낸"[53] 것이다. 이 사진들은 그 자체로 저항 행위며 자신이 인간이라는 주장이다. 이 사진들은 절대 멈출 수 없을 것처럼 보이는 죽음기계의 한복판에서 절망적인 무력감에 빠져 있기를 거부하는 움직임이다. 이런 의미에서 이 사진은 가스실에 대해서보다 이것을 찍은 사람들에 대해 그리고 인간의 가능성에 대해 더 많은 것을 말한다. 이 사진들은 나치 범죄의 중대한 증거지만, 내 관점에서는 이런 사진이 찍혔다는 사실이 이 사진이 무엇을 보여주느냐보다 더욱 중요하다.

물론 이 네 장의 사진은 아우슈비츠의 현실을 완전히 기록하지 못하며, (설명이란 말이 무엇을 뜻하든) 설명은 더더욱 하지 못한다. 이 네 장의 사진은 (총체적 포괄이 가능하든 아니든) 집단학살을 총체적으로 포괄하지도 못한다. 이 사진들은 더 큰 현실을 빠르고 불완전하게 비춘 섬광이다. 이 사진들은 순간적이고 조각나 있고 몹시 불완전하며, 이것이 증언하는 권력과 범죄에 견주어보았을 때 애처로울 만큼 작고 힘이 없다. 이 사진들은 한나 아렌트가 아우슈비츠에 관해 쓴 글에서 "진실의 순간"이라 부른 것이다. 그러나 아렌트는 덧붙인다. 이러한 순간은 "사실 이 공포 속의 혼란에 질서를 부여하기 위해 우리가 가진 전부다."[54]

　　그러나 비평가들은 '수용소의 기억' 전을 전혀 다르게 보았다. 이들에게 아우슈비츠 사진은 너무 강력한 동시에 너무 약했다. 이들의 관점에서 이 사진들은 재현 불가능한 것이 재현될 수 있고, 이해 불가능한 것이 이해될 수 있음을 암시했다. 그런 사진은 금기이자 이단이고, 죽은 이들에 대한 모욕이었다. 비평가들은 더 나아가 아우슈비츠 사진이 집단학살이 일어난 정확한 장소—물론 가스실 자체를 말한다—를 보여주지 않기에 아무것도 보여주지 않는 것이나 다름없다고(그리고 이런 경우 홀로코스트 부정론자들만 즐겁게 할 뿐이라고) 주장했다. 만일 어떤 가치도 보여주지 않고 가르쳐주지도 않는다면, 이런 사진을 보는 행위는 그저 죽은 이를 착취하는 것에 지나지 않는다. 따라서 엘리자베트 파뉘Elisabeth Pagnoux는 이런 사진을 보는 것은 본질적으로 기만적인 행위로 "목격자 없는 사건이라는 아우슈비츠의 현실을 왜곡"[55]한다고 비난했다. 결코 메울 수 없는 "침묵을 메우고"[56] 최초의 범죄를 "영속화"하여 희생자를 "끝나지 않는 절멸"[57]의 상태에 가둔다는 것이다.

이 모든 논쟁을 굽어보는 곳에 클로드 란즈만이 있다. 실제로 디디-위베르망과 아우슈비츠 사진을 비판하는 영향력 있는 글들은 장 폴 사르트르가 창간하고 란즈만이 편집장으로 있는 저널 《레 탕 모데른》에 실렸다. 자신의 영화에 일체의 기록 이미지를 사용하지 않기로 한 란즈만의 결정은(물론 〈쇼아〉도 이미지 자체의 연속이기는 하지만) 우리가 해방된 수용소를 찍은 특정 사진들에 지나치게 익숙해져 있다는 맥락에서 완전히 납득이 가는 결정이었다. 란즈만은 우리가 너무 익숙해진 이미지에 너무 익숙한 방식으로 반응하기보다 다시 새롭게 생각하기를 그리고 아파하기를 원했다. 더구나 〈쇼아〉는 독일의 강제수용소가 아니라 헬름노, 소비보르, 트레블링카를 비롯한 폴란드의 "순수한" 집단학살 수용소에 초점을 맞췄다. 이곳에는 현장을 찍은 어떤 사진도 없고 사실상 어떤 생존자도 없다. 란즈만은 집단학살 수용소의 바로 그 텅 비어 있음—집단학살 수용소는 오로지 인간을 파괴함으로써 진공을 창조할 목적으로 만들어졌다—때문에 몸소 "사라진 자취"를 찾게 되었노라고 설명했다. "그곳에는 아무것도 없었다. 오로지 순전한 무無밖에. 나는 이 무를 바탕으로 영화를 만들었다."[58] 〈쇼아〉는 부재에 관한 이미지와 침묵에 관한 말로 이루어진 영화다.

〈쇼아〉의 목적은 충격과 아픔을 주는 것이었고, 그 목적을 달성한다. 이 영화는 홀로코스트에 관한 대화를 새롭게 시작할 의도로 만들어졌고, 그 목적을 달성했다. 9시간 반이라는 상영 시간이 끝날 무렵 영화는 히브리 예언자들을 연상케하는 황량하고 광포한 힘을 획득한다. 란즈만은 가해자, 방관자, 생존자를 가리지 않는 대단히 무자비한 고발자며, 그가 만든 영화는 통렬한 고발과 가슴 아픈 애도를 동시에 담고 있

다. 물론 이 영화는 '사실주의적'인 구술사가 아니라 탁월하게 구성된 예술작품이기도 하다.

란즈만이 일체의 다큐멘터리 이미지를 배제한 것이 〈쇼아〉의 핵심이지만, 그는 이 특정한 배제를 더 포괄적인 '도상 혐오'로까지 확대했다. 이렇게 란즈만은 그가 "기록 이미지의 우스꽝스러운 숭배"라 부른 관행을 비난한다. 그는 말한다. "나는 항상 기록 이미지는 상상력이 부재한 이미지라고 주장해왔다. 기록 이미지는 사고를 굳어버리게 만들고 새롭게 환기하는 힘을 죽인다. 훨씬 더 가치 있는 일은 내가 했던 작업이다."[59] 특히 그는 나치가 생산한 사진을 전부 무가치한 "선전 이미지"[60]로 일축하며 이런 사진을 사용하는 역사가와 영화감독을 비웃는다.•

기록보관소 대신 란즈만은 사람과 사람의 증언에 의존한다. 〈쇼아〉에서 란즈만은 생존자의 고통을 전달하는 데 그치지 않고 이들의 고통을 나누어 지려고 애쓴다. 이런 동질감 때문인지 그는 결코 목격자의 증언에 심각한 한계가 있다고 말하지 않는다. 란즈만은 사진의 본질이 공허함이라고 생각하고, 이와 대조되는 목격자 증언은 일종의 순수하고 심오하고 궁극적인 진실이라 여기는 듯하다. 그러나 프로이트 이전에도 우리는 기억이 얼마나 파편적이고 애매하며 믿을 수 없는 상상으로 가득한지 알고 있었다. 특히 트라우마로 형성되고 변형된 기억은 더더욱 그렇다. 극한에서 살아남은 사람들이 나머지 우리가 알지 못하는 어떤

• 대조적으로 란즈만과 극명히 반대되는 입장을 취하는 장뤼크 고다르는 〈쇼아〉가 "아무것도 보여주지 않는다"라고 비난했다. 이 두 영화감독은 이미지와 홀로코스트의 윤리적 관계를 놓고 벌어진 기나긴 적대적 논쟁에 휘말렸다. 고다르에게 영화의 '원죄'는 집단학살 수용소의 존재를 증명하지도, 폭로하지도 못했다는 데 있었다. 란즈만이 홀로코스트 이미지가 너무 넘친다고 생각했다면, 반대로 고다르는 너무 부족하다고 생각했다.

것들을 안다는 점에서 특권을 가지고 있음은 사실이다. 그러나 극한에서 살아남은 사람들이 나머지 우리가 아는 것을 알지 못하는 손상을 입은 것 또한 사실이다. 고통은 진실을 비출 수도 있지만 진실을 가릴 수도 있다. 흔히 고통은 두 가지를 한꺼번에 수행한다.

란즈만은 유대인을 가스 살해하는 장면을 보여주는 나치 영화가 발견된다면 어떨까를 묻는 가정적 질문에(그런 영화는 존재하지 않는다) 이렇게 말한다. "나는 인간이라면 누구도 그런 영화를 볼 수 없으리라 생각한다…… 차라리 그것을 파괴해버리는 편을 택하리라. 우리는 그것을 보아서는 안 된다."[61] 나 역시 그런 영화는 결코 볼 수 없으리라. 나 역시 그것을 "보아서는 안 된다"라고 생각하리라. 그러나 나의 선택을 그런 영화를 파괴할 권리와 혼동하지는 말아야 한다. 란즈만은 나치 역시 그런 영화를 불태웠으리라는 사실을, 물론 모르지 않겠지만 모르는 것처럼 말한다. 그렇다면 어떤 의미로 그는 나치 대신 일하는 셈이 된다. 아이러니하게도 여기서 양극단이 하나로 만난다. 인도적 차원에서 잔학행위를 찍은 이미지를 꺼리는 마음이 자신들의 범죄를 지우고 싶은 가해자의 욕망과 공모하는 것이다.

스페인 작가이자 공산주의자로 부헨발트 강제수용소 생존자인 호르헤 셈프룬Jorge Semprún은 이미지에 훨씬 더 너그러웠다. 그의 책《문학이냐 삶이냐Literature or Life》는 강제수용소 체험기라기보다 "우리가 겪은 것, 즉 아득한 한계까지 경험한 죽음"[62]을 이해하려는 그리고 그것으로 무언가를 실천하려는 투쟁의 기록이다. 셈프룬에게 부헨발트는 "궁극적 현실"이었으며, "결코 떠난 적 없는", 심지어 놀랍게도 "일종의 고향과

도 같은"[63] 장소였다. 동시에 강제수용소라는 것이 완전히 비현실적으로 보이기도 했지만 말이다. 셈프룬은 자신이 소화할 수 없는 무언가를 경험했다. 믿을 수 없는 무언가를 경험했다. 그럼에도 그 경험이 그의 존재의 핵심을 구성했다.

사진은 셈프룬이 스스로 무엇을 경험했는지 깨닫는 데 도움을 주었다. 해방되고 몇 개월 후, 그는 로카르노의 한 극장에 앉아 부헨발트 해방의 순간을 담은 뉴스영화를 보게 되었다. 셈프룬은 극장에서 본 이미지를 통해 자신이 어떻게 현실로 돌아오게 되었는지, 어떻게 그 자신으로 돌아오게 되었는지를 인상적으로 묘사한다. 그의 태도는 란즈만과 다른 거부파 비평가들이 보이는 도상 혐오와 대단히 흥미로운 대조를 이룬다. 셈프룬은 회상한다. "그 겨울날이 오기 전까지 나는 나치 강제수용소가 찍힌 영상 이미지를 어떻게든 피해갔다. 나는 내 기억 속의 이미지만을 갖고 있었다."[64] 그러나 영화를 보면서 예상치 못한 일이 벌어진다.

갑자기…… 조용한 극장 한가운데서…… 속삭이고 웅얼거리는 소리가 두려움과 연민의(그리고 아마도 역겨움의) 무거운 침묵으로 잦아들며, 스크린 위에 구현된 익숙한 이미지들은 내게 낯선 것이 되었다. 그 이미지들은 또한 기억과 검열을 반복하던 나를 악순환에서 벗어나게 했다. 그것은 더 이상 나의 고유한 특성, 나의 고뇌, 내 인생을 좀먹는 재산이 아니었다. 그것은 마침내 거대한 악이 외면으로 드러난 극단적 현실에 지나지 않게 되었다. 오싹하면서도 타는 듯이 뜨거운 거대한 악의 모습……

연합군의 영상 기록 덕분에 내 인생의 관중이자 내 경험을 관음하

는 자가 된 나는 기억의 고통스러운 불확실성에서 탈출하고 있는 것처럼 느꼈다. 언뜻 이상하게 들리겠지만, 가장 엄격한 다큐멘터리 이미지까지 포함해 모든 영화 이미지에 내재한 비현실의 차원, 허구의 문맥이 내 가장 깊숙한 기억에 의심의 여지없는 현실의 무게를 주는 것 같았다. 물론 한편으로는 내 깊숙한 기억을 빼앗긴 것이지만, 다른 한편으로는 그 기억이 현실임이 확인되었다. 부헨발트는 내 상상의 산물이 아니었다.[65]

사진에 대한 란즈만의 반감은 "아우슈비츠 이후 시를 쓰는 건 야만"[66]이라는 아도르노의 유명한 경구(비록 나중에 철회하기는 했지만)를 둘러싼 오랜 논쟁에 다시금 불을 붙였다. 나는 항상 이 말을 홀로코스트를 소재로 예술작품을 만드는 것은 희생자를 배반하는 행위라는 뜻으로 받아들였다. 그러나 내 생각에 이 논쟁은 잘못된 질문을 만들어낸다. 아도르노의 금지는 도덕적으로 타당할지 모르나 현실적으로 불가능하다. 인간은 시를 쓰고, 이야기를 꾸미고, 그림을 그리고, 사진을 찍는다. 우리가 형제들을 죽이는 것처럼 말이다. 우리는 자신의 그리고 타인의 경험을 축적한 다음 그것으로 사물을 창조한다. (몇몇 수용소에서조차 수감자들은 예술작품을 만들었다.) 나치는 이 변형하고자 하는 충동을 파괴하지 못했기에, 이런 행위는 배반이 아니라 승리다. 비록 그 결과물이 경험을 위조하더라도―위조할 수밖에 없다― 말이다.

아도르노가 시를 금지하려 했던 것은 란즈만이 사진을 금지하려 했던 것과 같지 않다. 그럼에도 이 둘은 아주 밀접히 연결되어 있다. 둘 다 인간의 표현에 성공한 적 없고, 성공할 수 없으며, 성공해서도 안 되는

엄격함을 부과하려 한다. 아도르노와 란즈만에게 절대적 순수(란즈만에게는 생존자의 증언)와 비열한 키치(란즈만에게는 사진) 사이에는 아무것도 존재하지 않는다. 그러나 이 양 극단 사이의 간격은 사실 꽤 넓다. 그 안에 모든 예술과 모든 재현이 그리고 〈쇼아〉가 있다. 홀로코스트를 기록하는 또는 그저 언급하는 모든 작업에는 결함과 잘못이 따르며 지독하게 불완전하다. 모든 재현은 그것이 묘사하려는 현실 앞에 명백한 이유로 빛을 잃는다. 그러나 그렇다고 재현이 모두 무가치한 모욕인 것은 아니다. 때로는 이미지가 현실을 복원하거나 현실을 깊이 이해하게 한다. 호르헤 셈프룬에게 그랬던 것처럼. 이미지를 본다고 누군가를 모독하는 것은 아니며 죽이는 것은 더더욱 아니다.

죽은 이들을 어떻게 기억할 것인가

거부파 비평가는 홀로코스트 사진을 통해서는, 또는 적어도 나치 측이 찍은 대다수의 사진을 통해서는 아무것도 얻을 수 없다고 믿는다. 이 스펙트럼의 반대쪽 끝에는 홀로코스트 이미지와 이런 이미지를 보는 행위 자체에 높은 정신적, 도덕적 의미를 부여하는 사람들이 있다. 이런 비평가들을 '초월파'라 부를 수 있으리라. 우리가 이런 사진 속으로 그리고 희생자의 경험 속으로 들어가 희생자의 고통을 상징적으로나마 덜어줄 수 있다고 믿기 때문이다. 초월파 비평가가 믿는 것은 성찬의 빵과 포도주가 그리스도의 몸과 피로 변하는 것과 같은 일종의 시각적 성변화聖變化로 그 안에서 희생자의 아픔은 구경꾼에 의해 흡수되며, 고통의

짐은 경감되거나 사라진다. 거부파 비평가가 우리의 세계와 수용소, 게토, 킬링필드 사이에 신성하고도 엄격한 거리가 있어야 한다고 생각한다면, 초월파 비평가는 이런 거리 자체를 잘 인식하지 못한다.

초월파 비평가에게 홀로코스트의 치유될 수 없는 상처를 치유하려는 노력은 흔히 사진적 재현을 중심으로 한다. 여러 매체에 자주 실리며 매번 대단히 상이한 반응을 불러일으키는 사진 한 장을 떠올려보자. 사진에는 머리를 스카프로 가리고 느릿하게 길을 걷고 있는 한 여자의 옆모습이 보인다. 어깨와 등이 굽어 나이 들어 보이는 여자는 체크무늬 상의와 품이 넓은 검은 치마를 입고 왼팔 밑에 누더기 한 보따리를 끼고 있다. 여자의 옆에는 어두운 머리칼의 작은 아이가 너무 긴 코트에 파묻혀 있다. 아이의 손을 잡은 것은(아이는 혼자 걷기에는 너무 어려 보인다) 엉성한 코트를 입고 머리에 스카프를 단단히 두른 조금 더 나이 많은 아이—아마도 언니?—다. 언니의 긴 양말은 짝짝이고 손에는 작은 흰 꾸러미를 들었다. 이 세 명 뒤로 약간 더 키가 큰 소녀가 느릿느릿 따라오는데 어깨는 굽었고 머리는 스카프로 감쌌으며 맨다리에 양말이 늘어져 있다. 고개를 숙이고 우리의 시선으로부터 물러나고 있기 때문에 이 가족—만일 이들이 가족이라면—의 얼굴은 보이지 않는다. 그러나 우리에게는 도로 쪽으로 뻗은 선로와 가시철조망으로 이은 쇠기둥이 보인다. 저 멀리 바닥에 앉은 희미한 사람이 하나 보인다.

이 사진은 슬프고 지친 분위기를 풍긴다. 사진 속의 모든 사람이 등을 구부리고 있으며 짙은 패색을 띠고 있다. 사진을 둘러싼 상황을 모르더라도 느껴지는 분위기다. 사실을 알게 되면 막연했던 슬픔이 두려움과 비통함으로 바뀐다. 사진이 찍힌 때는 1944년 5월 말, 장소는 아우슈

비츠 - 비르케나우며, 여자와 아이들은 생의 마지막 순간에 가스실로 걸어 들어가는 중인 헝가리 유대인이기 때문이다. 사진을 찍은 이는 나치 사진가로, 이것은 릴리 제이콥 또는 릴리 마이어 앨범이라고 알려진 사진의 일부다.•

이 사진을 똑바로 보기는 어렵다. 그렇다고 사진에서 눈길을 돌리기도 어렵다. 야니나 스트루크는 이 이미지가 빈번하게 복제되었으며, 특히 1999년 바로 그 수용소의 폐허에 전시되었다는 사실에 즉각적인 분노를 표했다. 스트루크는 이렇게 말한다. "당신이라면 자신이 굴욕을 겪고 상상할 수 없을 만큼 무참히 죽은 마지막 순간을 전 세계에 보란 듯이 전시하고 싶겠는가? 희생자의 사진을 비르케나우에 전시하는 것은 최종적인 굴욕일지 모른다."[67] (그럼에도 스트루크 역시 자신의 책에 이 사진을 실었다.) 《홀로코스트를 읽다Reading the Holocaust》에서 오스트레일리아 역사가 잉가 클렌디넨Inga Clendinnen은 자신의 책 표지로 사용되기도 한 같은 이미지를 놓고 숙고하여 상반된 결론에 다다른다. "나는 이 사진을 쉽게 볼 수 없다."[68] 클렌디넨은 말한다. 그러나 클렌디넨은 특히 사진 속의 조금 더 나이 많은 소녀에게 주목한다. "소녀는 다소 독립적인 분위기를 풍기며 단호하게 걸어가고 있다." 클렌디넨은 추측한다. "이 또래의 소녀들에게는 독립이 중요한 문제였으리라."[69] 그녀의 생각

• 이 앨범은 나치 사진가들이 아우슈비츠에서 찍은 200장이 넘는 사진으로 이루어졌으며, 아우슈비츠에 도착한 헝가리 유대인 한 무리가 선별을 거쳐 가스실로 보내지기까지의 과정을 기록하고 있다. 이 사진들은 전쟁이 끝날 무렵 또 다른 수용소에 수용되어 있던 릴리 제이콥Lily Jacob이라는 아우슈비츠 수감자에 의해 발견되었다. 놀랍게도 사진에는 릴리 제이콥과 학살된 그녀의 가족들 역시 찍혀 있었다. 전체 사진은 《아우슈비츠 앨범The Auschwitz Album》이라는 이름으로 다시 묶여 출간됐다.

은 계속 뻗어나간다. "만일 이 소녀가 생존했다면, 지금쯤은 노인이 되었으리라. 사진은 언제나 그대로이며, 소녀는 영원히 나의 손녀로 있을 것이다. 맞지 않는 큰 신발을 신고 죽음을 향해 터덜터덜 걸어가며."[70] 야드 바셈 박물관의 아브너 샬레브Avner Shalev에게 이 사진은 "우리 안에 있는 모든 인간적인 부분을 강화시키고 희망을 불어넣는 사랑의 신호이자 상징"[71]이다.

이런 상이한 반응들은 각자 고결한 목적에서 나오기는 했지만 어딘가 조금씩 이상하다. 스트루크는 엿보는 시선으로부터 희생자를 지키려 하지만 희생자를 지킬 수 있는 시한은 이미 오래전에 지났으며, 이 초라한 가족의 문제는 사진 찍혔다는 사실이 아니라 죽임을 당했다는 사실임을 인정하지 않는다. 마치 실제 사건을 사건의 이미지로 대체해 전자에 대한 분노를 후자에 퍼붓는 것처럼 말이다. 다른 한편으로 클렌디넨은 이미 죽은 희생자를 지키려 할 뿐 아니라 구하고 싶어한다. 그녀는 마치 상상 속에서 소녀 중 한 명을 손녀로 삼기라도 한 것처럼 보인다. 그러나 클렌디넨이 이런 상징적 구원을 상상할 수 있다는 사실 자체가 이 사진 속 사람들의 고립무원한 처지에 대한 기만이다. 클렌디넨은 소녀 중 한 명을 손녀로 삼는 자신의 상상적 행위에서 위안을 찾을지 모른다. 자신이 추구하는 "전적으로 상상적인 참여"[72]에 더 가깝게 다가갈지 모른다. 그러나 여기서 생략된 것은 사진 속의 삶이 아닌 실제 삶에서는 구조된 어린아이가 너무나도 적다는 사실이다. (1933년부터 1945년 사이 비유대인 '조부모'가 유대인 손주를 구조하고 싶어한 사례는 거의 없었다. 클렌디넨이 이때 살았다면 정말로 유대인 아이를 입양했을까?) 문제의 어린 소녀는 '영원히' 클렌디넨의 손녀가 아니며, 그렇게 될 수도 없다. 오

직 소녀의 끔찍한 죽음만이 영원할 뿐이다. 마지막으로 이 끔찍한 사진에서 인도주의적 가치를 찾으려는 샬레브의 시도는 근본적으로 부적절해 보인다. 구제불능으로 삐뚤어진 도착증이 아니고는 죽으러 가는 이 무고한 이들의 이미지를 영감의 원천으로 읽지 못할 것이다.

그렇다면 여기서 다시 질문이 생긴다. 우리는 왜 보는가? 홀로코스트 사진을 보는 행위에 문제의 소지가 많음은 사실이다. 홀로코스트 사진은 "위안 없는 이야기"[73]의 시각적 등가물이며, 아무리 보아도 희생자를 구할 수 없고 도울 수조차 없다. 감상자는 이런 사진을 통해 가해자의 혐오스러운 관점에 휘말릴 수 있다. 비록 앞서 주장했듯이 빠져나오지 못할 덫은 아니라 해도 말이다. 이런 사진에 삶을 긍정하게 하는 요소는 거의 없으며, 사실 희생자를 향한 혐오에서 인간이라는 종을 향한 자기혐오까지 다양한 감정을 불러일으킨다. 또 이 사진들은 "비인간적이라 불리는 행위 중…… 정말로 인간적이지 않은 행위는 단 하나도 없다"[74]라는 셈프룬의 말을 증명하는 듯 보인다. 그럼에도 이런 이미지를 보아야 할 이유가 거부파 비평가가 반대하는 이유보다 더 크다.

홀로코스트는 목격자 없는 사건으로 계획되었다. 나치의 목표는 한 인종을 말살하고 그 범죄에 대한 기억을 지워버리는 것이었다. 유대인의 고통은(그리고 유대인이 이룬 모든 성취는) 영원히 감춰져야 했으며, 유대인의 비명은 영원히 들리지 않아야 했다. 이런 이유로 모든 장소의 모든 유대인을 죽여야 한다는 강박이 뒤따랐다. 유대인의 언어, 역사, 경험, 전망에 이르기까지 모든 것이 깡그리 말소되었다. 아렌트는 이것을 나치가 구현하려 했던 "망각의 구멍"[75]으로 묘사한다.

이런 이유로 나는 아무리 혹독하고, 역겹고, 영혼을 파괴하는 사진이라도 그 사진을 보며 일말의 엄숙한 만족감을 느낀다. 보고, 인정하고, 공부하고, 아는 행위를 통해 학살당한 수백만 명을 되살릴 수는 없지만 거대한 망각의 구멍을 만들려 했던 히틀러의 계획을 좌절시킬 수는 있다. 희생자는 결코 살아 돌아올 수 없지만—살아 돌아오는 것만이 유일하게 참다운 정의일 테지만—이들이 우리 공통적 삶의, 앞으로 만들어나갈 공통적 미래의 일부가 되게 하는 방법을 찾지 못했다는 것은 해결되지 않은 채 반복되는 문제다. 우리 자신의 역사를 만들어나갈 때 이 비극적인 역사를 어떻게 참조할 것인지는 아직 과제로 남아 있다. 이들의 고통에 대해 더 깊이 이해하는 시간을 거치지 않고는 불가능한 일일 것이다.

사진, 인물사진에만 국한되지는 않지만 그중에서도 특히 인물사진은 우리가 개인의 자격으로 개개인을 만나게 한다. 바로 전체주의 이데올로기가 금지했던 일이다. (노란별은 결국 유대인이 구별 불가능한 대중으로 이루어져 있음을 강조하기 위한 장치가 아니었을까?) 홀로코스트를 생각할 때 600만 구의 주검을 떠올리기는 쉽지 않다. 그러나 늘어진 양말을 신고 가스실로 걸어 들어가는 어린 소녀의 경험을 실감하기는 훨씬 더 어렵다고 말하고 싶다. 600만이라는 숫자가 비현실적이라는 뜻이 아니다. 이 숫자는 오직 우리가 이 엄청난 숫자에 포함된 개개인의 경험을 망각할 때 비현실적이 된다. (폴란드 시인 즈비그니에프 헤르베르트 Zbigniew Herbert가 특수함을 윤리적 특성으로 생각한 이유이기도 하다. 헤르베르트는 자신의 시 〈코기토 씨가 정확함의 필요성에 관해〉에서 이렇게 말한다. "잘못해서는 안 된다 / 단 한 건도."[76]) 사진은 우리가 이해하려고 노

력해야 할 대상은 죽은 이의 숫자만이 아니라 그들이 죽어간 과정임을 상기시킨다. 사진은 우리가 이미 알고 있는 역사적 사실로서의 홀로코스트가 아니라 아직 알지 못하는 인간 경험으로서의 홀로코스트에 다가가도록 초대한다.

그럼에도 사진의 힘은 몹시 제한되어 있다. 루뱐카 감옥이나 S-21에서 찍힌 사진처럼 홀로코스트 사진을 본다고 해서 희생자를 부활시키거나 고통에서 구제할 수는 없다. 우리의 시각이 희생자를 순교자로 변형시키거나 이들의 죽음에 선택권이나 의미를 부여하지도 못한다. 사실 우리는 죽은 사람을 그 무엇으로도 변형시킬 수 없다. 다시 한 번 말하지만, 우리는 너무 늦었다. 그리고 희생자가 거쳐야 했던 시간이나 죽임을 당해야 했던 이유도 결코 상상할 수 없다. 셈프룬이 보여주었듯이, 이것은 생존자에게조차 불가능한 일이다. 사진은 외면할 수도, 움켜잡을 수도 없는 현실을 어렴풋이 엿보게 함으로써 우리는 결코 과거를 손아귀에 넣을 수 없다는 사실을 가르친다. 인간의 한계와 인간의 실패를 가르치는 셈이다.

하지만 때로 이 한계와 실패는 포기로, 고통의 신비화로 이어지기도 한다. 수전 손택은 자신의 유작 《타인의 고통》의 마지막 장에서 캐나다의 선도적 예술가 제프 월Jeff Wall의 디지털 합성사진을 고찰한다. 제프 월은 1992년 제작한 이 사진에 '죽은 군대는 말한다(매복 뒤의 소련 정찰군 모습, 아프가니스탄 무쿠르 인근, 1986년 겨울)'라는 제목을 붙였다. 손택은 월의 환상적 이미지를 "기록물의 안티테제"[77] —아마 이는 손택이 기록물에 신뢰를 잃었기 때문일 것이다—라 설명하며 "사색적이고 강력한 본보기"[78]라고 칭찬했다.

거대하고 초현실적인 윌의 작품에는 소련 군복을 입은 13명의 배우가 등장한다. 비록 '죽은' 몸에, 피로 칠갑이 되어 있기는 하지만 이 병사들은 즐거워 보인다. 전쟁이 비극이 아니라 놀이인 것처럼 말이다. "분위기는 따뜻하고 유쾌하고 우애가 넘친다." 손택은 윌의 사진을 보며 이렇게 말한다. "서로를 희롱하고 있는 병사 셋이 있다. 복부에 큰 부상을 입은 한 병사가 엎드려 있는 다른 병사 위에 올라탔고, 엎드린 병사는 무릎을 꿇은 세 번째 병사를 향해 웃고 있으며, 이 마지막 세 번째 병사는 살점 하나를 자신의 눈앞에서 장난스럽게 흔들어 보이고 있다."[79] 손택은 다음과 같이 결론짓는다.

> 이 병사들이 우리 쪽으로 돌아서서 말을 걸 것만 같은 상상에 빠질 수도 있다. 그러나 사진 밖을 바라보고 있는 병사는 전혀, 단 한 명도 없다…… 이 죽은 병사들은 살아있는 것에 더할 나위 없이 무관심하다. 자신들의 목숨을 앗아간 사람들과 자신들의 목격자, 즉 우리에게 말이다. 이들이 왜 우리의 시선을 끌려고 노력해야 하는가? 이들이 왜 우리에게 말을 걸어야 하는가? '우리', 즉 이들이 겪은 일을 전혀 겪어보지 못한 모든 사람인 '우리'는 이해하지 못한다. 알아듣지 못한다…… 이해할 수도, 상상할 수도 없다.[80]

인상적인 진술이지만 이 진술은 매우 잘못되었다. 손택은 희생자가 우리에게 무관심할 것이라고 추정하며, 이를 "우리는 알아듣지 못한다"라는 부인할 수 없는 사실과 뒤섞는다. 그러나 폭력적인 격변의 시간을 겪은 사람들은 살아있는 것에 "더할 나위 없이 무관심"하지 않다. 무

관심하기는커녕 세상에 아주 할 말이 많으며, 그 말을 전달하기 위해 수단과 방법을 가리지 않는다. 나치가 말살 정책을 펼치는 동안 게토의 유대인은 굶어 죽을 지경에 처해서도 몰래 숨어 일기를 쓰고 기록을 보관했다. 유대인은 게슈타포 감옥 벽에 (오늘날에도 전 세계의 고문실에 갇힌 사람들이 그러하듯이) 돌로, 피로 이름과 날짜를 새겼다. 이들은 목숨이 붙어 있는 한 최대한 오래 지하 저항운동을 벌이며 사진을 찍고 수기를 쓰고 신문을 발행했다. 고문당하고 죽을 것이 거의 확실한 상황에서도 말이다. 이들은 살아남을 희망조차 산산조각난 후에도 쪽지와 사진을 수용소 밖으로 빼돌렸다. 그렇다, 가장 상상하기 힘든 상황에서까지 유대인은 자신이 누구인지 알아달라고 간청했다. 이들에게 자행되는 범죄를 알아보고 멈춰주기를 그리고 이들이 어떻게 살고 어떻게 죽었는지 (그리고 살아있을 때의 모습이 죽은 후의 모습과 얼마나 달랐는지!) 알아주기를 바랐다. 수용소가 해방된 이후에도 이러한 소통의 필요성은 줄어들지 않았다. 어떻게 증언할 것인가? 프리모 레비는 물었다. 어떻게 증언할 것인가? 호르헤 셈프룬은 물었다. 생존자들에게 엄청난 고통을 안기는 물음이었다. 그럼에도 계속 물은 것은 옳았다. 그리고 생존자들이 물음을 포기하지 않았다는 점에서 우리는 운이 좋다. 이들은 문명의 가장 기본적인 전제는 세대 간의 연속성을 형성하는 것임을 이해했다. 이 연속성이 없다면 우리에게 남는 것은 블랙홀뿐이리라.

"벌어진 일들에 대해 숙고하라."[81] 레비는《이것이 인간인가*Survival in Auschwitz*》의 서두에서 그답지 않은 분노 어린 어조로 명령한다. 그 다음 그는 자신의 말을 듣지 않는 사람들에게 닥칠 재앙을 기술한다. 과거를 숙고한다고 해서 과거를 이해하게 되거나 재앙을 모면하리라는 보장은

없다. 레비도 이를 아주 잘 알고 있었다. 그럼에도 더 건강한 미래는 우리가 가진 몇 안 되는 희망 중 하나이기에 이런 불완전함을 한탄해도 소용없는 짓이다. 프리모 레비는 수전 손택보다 훨씬 더 올바르게 이해하고 있었다. 죽은 이들이 우리에게 아무 할 말도, 보여줄 것도, 가르칠 것도 없는 것이 아니다. 죽은 이들의 말에 귀 기울이고, 보고, 배우지 못하는 쪽은 바로 우리다.

4 **중국** 말로의 존엄성에서 홍위병의 수치까지

리전성李振盛의 이름은 "드높아지는 노랫소리처럼 명성이 전 세계 사방에 미치리라"[1]라는 뜻이다. 1963년, 리는 스물셋의 나이에 하얼빈 지역 신문사의 사진기자가 되는 행운이자 불운을 동시에 맛보았다. 그로부터 3년 뒤 중국의 사실상 모든 제도를 뒤바꾸고 폐지시킨 프롤레타리아 문화대혁명이 일어났다. 리는 비록 중간에 2년 동안 재교육 수용소에 있기는 했지만, 18년간 신문사에서 일했다. 다른 수백만 명처럼 그 역시 운동가로, 박해자로, 희생자로 문화대혁명에 몸담았다.

신문사의 사진기자로서 그리고 잠시 동안이나마 열성적이었던 혁명가로서, 리는 10년 동안 중국을 뒤흔든 정치적 대격동을 칭송하는 사진 수만 장을 찍었다. 그러나 그중에는 수천 장의 다른 사진도 있었다. 이 사진들은 혁명적 실험의 어두운 이면을 폭로했고, 리는 기름 먹인 천으로 싼 원판을 아파트 마룻널 밑에 수년 동안 보관했다. 그가 "'부정적인' 음화"[2]라 부른 원판들이었다. 문화대혁명이 완전히 끝난 1988년에는 이 이미지 중 20점이 베이징에서 전시되었다. 1990년대에 대학교수가 된 리는 이 이미지들을 미국으로 몰래 반출하기 시작했다.

2003년, 사진 285점과 상세한 사진 설명, 역사적으로 중요한 글, 신문 복사본, 리의 회고를 함께 묶은 매력적이지만 비참한 사진으로 가득한 영문판 책이《뉴스를 전달하는 붉은 병사*Red-Color News Soldier*》라는 제목으로 출판되었다. 책의 제목은 당시 리가 소속되어 있던 혁명여단의 이름이기도 했다.

문화대혁명의 시각적 이미지들은 잘 알려져 있지만 그 수는 극히 한정되어 있다. 우리 중 특정 연령대의 사람들은 대개 맹렬히 구호를 외치는 홍위병이 줄 맞춰 행진하며 '마오쩌둥 어록'을 흔드는 상징적 장면을 떠올릴 것이다. 리의 사진에는 이런 장면도 있지만 문화대혁명을 압축해 보여주는 시각적 클리셰 이외의 다른 장면도 많다. 리의 사진에서 문화대혁명은 단지 익명의 수백만 명이 집단으로 참여한 정치 드라마가 아니라, 역사를 만드는 동시에 그 역사 속에서 살아남으려 한 개인들이 펼치는 인간 드라마가 된다. 특히 리는 이 운동에 희생된 사람들의 현상학, 즉 희생자들이 겪은 굴욕과 신체적 상해와 공포를 놀랍도록 그리고 유례없이 생생히 보여준다.

비록 문화대혁명은 널리 불명예를 얻은 혁명이 되었으나 대충 살피고 넘기기에는 아까운 정치적이고 철학적인 쟁점을 제기했다. 문화대혁명을 다른 혁명과 구별하는 독특하면서 가장 무시무시한 특징은 공개적으로 수치를 주는 이른바 '굴욕의식'을 정치 변혁 및 사회 결속의 도구로 사용했다는 점이다. 역사적으로 이런 방식을 사용한 사례가 중국에

● 사진의 원판인 음화를 뜻하는 단어 'negative'가 보통은 '부정적'이라는 뜻으로 쓰이는 데서 착안한 말장난이다.—옮긴이 주

만 있는 것은 아니지만, 어쨌든 문화대혁명은 우리 내면에 순수함을 열망하는 마음이 얼마나 큰지, 우리가 다수에 따르고 싶은 유혹에 얼마나 쉽게 굴복하는지, 타인에게 굴욕을 가하는 일에는 또 얼마나 큰 재능을 갖고 있는지 알게 했다. 또 문화대혁명은 조직 원리로서 존엄성을 잃어버린 사회에 무슨 일이 일어나는지 그리고 앙드레 말로André Malraux 같은 20세기 중반 작가들로 대표되는 혁명적 인본주의자들이 왜 존엄성이라는 특성을 그토록 강조했는지를[3] 말해준다. 문화대혁명의 가장 추악한 측면이야말로 우리가 가장 면밀히 들여다볼 필요가 있는 지점이다. 그리고 이런 작업을 하는 데 리의 사진은 회고록이나 역사적으로 중요한 설명보다 더 즉각적이고 직관적인 무엇을 제공한다.

아니, 무언가를 엿보게 한다고 말하는 편이 낫겠다. 리의 사진은 많은 것을 폭로하지만 사진적 통찰의 한계를 여실히 보여준다. 리의 사진은 감상자가 나서서 역사, 정치이론, 회고록, 소설 속에서 '왜'라는 질문에 대한 대답을 찾게 한다. 사진이 그 무엇으로도 대체하지 못할 역사의 기록이지만, 그럼에도 단독으로는 이해될 수 없음을 보여주는 전형적인 예라 하겠다.

내가 리의 사진에 매혹된 이유가 하나 더 있다. 나는 스스로가 아주 사소하게나마 이 사진들과 무관하지 않다고 느낀다. 서구에서 문화대혁명의 성난 기상과 반항 정신은 나이를 막론하고 모든 청소년에게 호소력을 가졌다. 나 역시 문화대혁명에 마음을 뺏겼다. 몇 년 동안 스스로를 일종의 마오주의자로 생각할 정도였다. 말하자면 고등학생 때 내 말을 들어주는 극히 소수에게 문화대혁명을 주제로 열변을 쏟고, 나중에는 대학 기숙사에 푸근한 모습의 마오 포스터를 멍청하게도 아주 자랑스럽

게 걸어놓았다는 뜻이다. 마오주의자가 된다는 게 정말로 무슨 뜻이었는지 제대로 설명하기는 힘들다(아마 장 폴 사르트르라 해도 제대로 설명하지는 못하리라). 수치에 관한 사진인 리의 사진은 내 안에 있는 수치심까지 건드렸다. 내가 몰랐던 또는 알고 싶어하지 않았던 수치심, 즉 멀리 떨어진 타인들이 경험하고 일으킨 엄청난 고통에는 무지하면서 이들의 투쟁을 낭만화하기는 얼마나 쉬운지를 깨달았을 때의 부끄러움이다.

수치와 굴욕의 퍼레이드

1966년 시작해 1976년 끝난 문화대혁명은 그 시절을 통과한 사람이나 그 시절을 연구한 학자에게 온건한 평가를 받지 못한다. 공산주의 혁명의 본래 목표에 공감하는 일부 학자를 포함한 대표적인 서구 학자 사이에서 이 운동은 "무시무시한 파국"[4] 내지 "거대하고 폭력이며 비극적인 대격동"[5]으로 불렸다. 어떤 역사가는 문화대혁명 기간 동안의 중국을 "정신병동"[6]에 비유했다. 당사자인 중국인은 이 기간을 "대재앙의 10년"[7]이라 부른다.

그러나 이 재앙은 많은 질문과 역설을 배태하고 있다. 이 운동은 포악했지만 그럼에도 해방의 희망을 구현했다. 일부 참여자와 학자는 문화대혁명이 중화인민공화국 건국 이래 중국의 가장 자유로운 순간을 대표한다고 주장한다. 사회학자 크레이그 칼혼Craig Calhoun과 역사학자 제프리 N. 와서스트롬Jeffrey N. Wasserstrom이 썼듯이, 이 운동의 선봉대인 청년들은 자신들이 "급진적 민주주의에 헌신"한다는 생각에 고무되었으

며, "많은 홍위병들은 자신들이 새로운 지적·정치적 영토를 만들어나가고 있다는 것에 대해 진심 어린 호기심을 갖고 흥분하고 있었다."[8] 문화대혁명이 전부 실패였다고 말하고 싶은 유혹이 있지만, 이런 주장은 아마 당시 많은 서구 지식인들이 이 운동을 무비판적으로 수용했던 것만큼이나 어리석은 일일 것이다.●

비록 실패한 혁명이지만 문화대혁명은 확실히 현대 중국의 발전 경로를 뒤바꿨다. 현대 중국이 초자본주의로 급작스럽게 전회한 후 세계 열강으로 경이롭게 부상하고, 그럼에도 민주화에 극심한 두려움을 갖고 있는 이유를 이해하려면 반드시 문화대혁명이 각인한 깊은 흔적을 살펴보아야 한다. (천안문 광장에서의 대학살로 막을 내린 1989년의 민주화 운동은 문화대혁명에 대한 거부이자 계승 둘 다였다. 이 운동의 가장 가까운 조언자 일부는 전직 홍위병이었기 때문이다.) 현재 중국 지도부가 문화대혁명과의 관계를 부인하는 데 엄청난 열성을 쏟는 것처럼 무언가를 부인한다고 해서 그 영향력에서 벗어나는 것은 결코 아니다. 문화대혁명은 오늘날 중국의 억압된 무의식을 대표한다.

문화대혁명은 1966년 5월, 마오쩌둥이 청년들에게 낡은 사상, 낡은 문화, 낡은 풍속, 낡은 관습의 '사구四舊'를 타파하고, 계급의 적인 파벌을 숙청할 것을 촉구하며 시작되었다. 이 계급의 적이라는 범주는 무한히 확장 가능했는데, 그 안에는 곧 주자파, 수정주의자, 부르주아 우

● 서구 지식인들의 구애는 일방적이었음이 분명하다. 마오는 서구의 신좌파에 큰 애정이 없었으며, 1972년 미국 대통령 리처드 닉슨에게 이렇게 말했다. "나라면 선거에서 당신을 뽑았을 것이오…… 나는 우파를 좋아하오."

파, 극좌파, 오만한 보황파保皇派, 주구走狗, 첩자, 우귀사신牛鬼蛇神, 마귀, 요괴, 변절자, 반역자, 노동귀족, 출세주의자, 흑색분자 등이 포함되었다. 곧 중국의 초중고와 대학이 문을 닫았고, 중무장을 한 홍위병 수백만 명이 똑같이 광적인 '파벌'들과 대치하는 무수한 그룹으로 쪼개져 거리로 쏟아져 나왔으며, 적색 테러가 시작되었다. 이 운동은 점점 더 통제하기 힘든 기괴한 방향으로 흘러가 중국을 내전 직전까지 몰고 갔다. 더러는 아직 십대에 불과했던 홍위병 파벌들은 서로 고발하고, 사냥하고, 고문하고, 싸우고, 때로는 죽였다. 문화대혁명은 마오가 "하늘 아래 큰 무질서"[9]라 부른 것을 창조하지 않으면 안 되었고, 정말로 그렇게 했다.

군중 앞에서 공개 굴욕과 고문을 당하는 '비투회批鬪會(비판투쟁대회)' 의식은 문화대혁명만의 특징이었다. 비투회에 회부된 사람들은 정신적 불구에 이르렀을 뿐 아니라 때로는 신체적으로 상해를 입거나 죽기까지 했다. 고발은 본질적으로 임의적일 수밖에 없었으며—사실은 임의적이어야만 했으며—재판이라고 인정할 만한 절차는 없었다. 비투회가 구현한 것은 폭민정치로, 그 구성원은 마을 주민 같은 친밀한 집단에서 경기장에 모여 발작적인 조롱을 퍼붓는 도시 군중까지 다양했다. 어느 경우든, 보통 용감한 사람이 아니고는 이 폭민들에게 맞설 수 없었다. 비투회는 적어도 한 가지 중요한 의미에서 소련의 비밀스러운 숙청 재판과 정반대였다. 중국의 굴욕의식이 가진 힘은 그 공개적인 성격에서 나왔기 때문이다. 중국의 굴욕의식은 몰래 감춰야 할 범죄가 아니라 자랑스럽게 퍼뜨려야 할 선전으로 여겨졌다. 말 그대로 잔혹한 연극이자 스펙터클로서의 혁명이었다. 그러니 이 비투회를 사진으로 기록하게 한 것도 그리 놀랍지 않다.

보통 폭력의 현장 한복판에서 황급히 찍은 리의 기사사진은 이 비방의 잔치를 지금까지 내가 본 다른 어떤 사진보다 생생하게 보여준다. 수치심이라는 것은 특히 인간의 내면에서 일어나는 현상으로, 고통이나 기쁨, 증오보다 훨씬 더 담아내기 어렵다. 그러나 모욕과 경멸 속에 낙서로 뒤덮여 몸을 굽히고 머리를 숙인 이 '죄인'들을 찍은 사진이 담고 있는 것은 다름 아닌 수치심이다. 리의 사진은 존중받을 자격을 뺏은 것이 신체적 상해를 입히는 것보다 더 충격적이고 아마도 더 오랜 상처를 남기는 방식일 수 있음을 암시한다. (굴욕은 개인의 자주의식을 훼손하거나 인간 무리에서 강제로 추방하는 수단으로 정의된다. 비투회는 이 두 가지를 모두 수행했다.) 비록 리가 찍은 비투회의 이미지가 중복되기는 하지만, 그렇다고 그 이미지들이 덜 끔찍해지지는 않는다. 반대로 리의 책이 그토록 끔찍하게 여겨지는 이유는, 바로 이 같은 장면들이 누적되며 이 장면들이 기록하는 프로젝트의 극악무도함이 반박의 여지없이 드러난다는 점이다. 이 운동을 낭만화하려는 사람, 또는 지금 당장 부활시키려는 사람이 있다면, 공개적으로 매도당하고 증오의 표적이 된 기구한 '인민의 적'들을 먼저 생각하는 시간을 가져야 하리라.

고발된 이들은 대개 '주자파' 내지 '반혁명적 수정주의자'로 매도된 중년의 당간부였다. 리의 사진은 이들이 군중 앞에서 강제로 서 있거나, 장시간 꼿꼿이 의자에 앉아 있거나, 고문과 같은 이른바 '비행기 자세'를 취하는 모습을 보여준다. 커다랗게 엑스 표시를 한 고발된 이의 이름과 그의 죄목을 플래카드에 낱낱이 적어 때로는 무거운 쇠사슬로 목에 걸기도 했다. 리에 따르면 죄목은 보통 "권력, 지식, 부를 가진 죄"[10]로 요약되었다. 홍위병은 옆에서 소리치고 밀치고 때리며 이들에게 계속

욕설을 퍼붓는다. 빙 둘러선 젊은 구경꾼 무리는 전혀 즐거워 보이지 않는다. 이곳은 68년 5월 혁명 때의 파리가 아니었다. 조롱하는 기미조차 없이 지독하게 심각할 뿐이다. 눈썹을 잔뜩 찌푸리고 입을 꾹 다문 구경꾼 무리는 가끔 분노한 것처럼 보이기까지 한다.

고발된 이들은 흔히 길쭉한 고깔 모양의 '바보 모자'를 썼다. 각종 구호와 색종이로 괴상하게 장식한 이 모자 때문에 고발당한 이들은 저절로 머리를 앞으로 내밀고 숙여야 했다. 종이로 만든 이 모자는 아이들이 만든 것처럼 조잡하고 엉성해 마치 어딘가 요란한 생일 파티 자리에서 가져온 것만 같았다. 천안문 광장에서 열린 한 집회를 찍은 사진에서 리는 자기 키만큼이나 큰 고깔 모양의 바보 모자를 쓴 광둥성 당서기 런중이任仲夷를 보여준다. 런중이의 몸이 앞으로 쏠리게 만든 이 길고 흰 모자는 리의 사진을 수평으로 날카롭게 분할하며 문화대혁명이 어떻게 희생자들의 삶을 파멸시켰는지를 암시한다.

사람을 괴롭히는 방법은 무수하고, 청년들은 이를 생각해내는 데 능하다. 리가 지적하듯 "홍위병은 끝도 없이 악랄한 수법들을 창안했다."[11] 때로는 죄인들의 얼굴에 냄새가 나는 먹물을 마구 문질러, 리가 나중에 자신의 사진을 보며 썼듯이, "어느 것이 피고, 눈물이고, 먹물인지 구별하지 못할 지경"[12]이었다. 리의 사진은 구체적인 장면을 기록한다. 특히 거칠게 찍힌 여덟 장의 연작 사진이 있다. 사진의 주인공은 공개적으로 폭행을 당한 어우양시앙이라는 젊은이로, 실각한 자기 아버지를 편드는 죄를 지었다는 것이 이유였다. 우리는 홍위병이 어우양의 머리칼과 어깨를 움켜잡고 군중을 향해 말을 하지 못하도록 입에 장갑을 쑤셔 넣은 장면을 보게 된다. 어우양의 얼굴은 일그러져 있다. 그는 홍위

병에게서 벗어나려고 몸부림치고 있으며, 금방이라도 질식할 것처럼 보인다. (어우양시양은 며칠 후 유리창 밖으로 밀쳐져 죽었지만, 공식적으로 발표된 사인은 자살이었다.) 또 다른 사진 연작에서는 마오 주석과 비슷하게 머리를 잘랐다는 이유로 탄핵을 당한 헤이룽장성 성장 리판우李范伍가 괴롭힘을 당하는 모습이 보인다. "머리를 다 밀어버려!"[13]라는 외침과 함께 완강한 홍위병 넷이 달려들어 그의 머리칼을 거칠게 잘라낸다. 그중 한 명은 아직 아이처럼 볼이 매끄럽고 통통한 찌푸린 얼굴의 소녀다. 리판우는 2000번이 넘게 비판을 받았다.

리가 찍은 가장 극적인 사진은 천레이라는 당간부가 홍위병 넷에게 거칠게 밀쳐지는 사진이다. 이 사진은 서둘러 찍은 것이 분명한 어설픈 구도로 비스듬히 찍혔으며, 홍위병 중 한 명은 머리가 잘려 있다. 이 사진에 시각적 힘은 물론 도덕적 힘을 부여하는 것은 바로 이 앵글이다. 리는 고개를 푹 숙인 천레이의 일그러진 먹물 범벅의 얼굴 앞에 카메라를 정확히 수평이 되도록 놓음으로써 천레이를 괴롭히는 사람들보다 천레이에게 더 공감함을 암시한다. 우연이든 아니든, 리가 찍은 사진은 권력자보다 박해받는 이들과 공감대를 생성하게 만든다.

리의 사진에는 거의 위안은 되지 않지만 문화대혁명의 다른 측면 또한 담겨 있다. 바로 마오쩌둥 열풍이다. 우리는 마오의 명판을 만드는 노동자와 마오의 무대차를 나르는 퍼레이드 참석자를 보게 된다. 인민공사 소속 노동자들은 마오가 독려한 수영 훈련을 했고, 극장에 간 사람들은 마오가 스크린에 등장할 때마다 열광적으로 환호했다. 유치한 유아증적 행동이었지만, 이 운동이 아이들의 십자군으로 시작되었던 것을 생각하면 그리 놀랍지는 않다. 파면된 승려 한 무리는 "불교 경전 따위

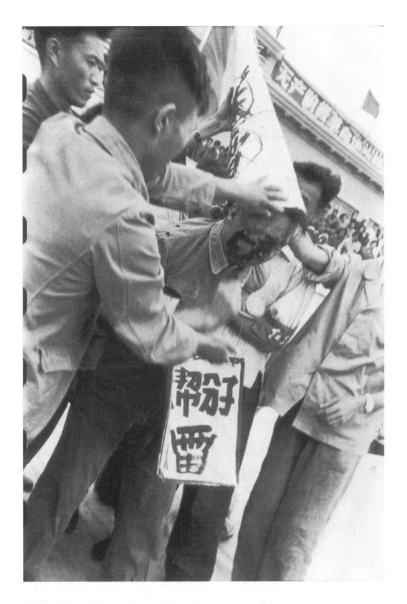

리전성, 문화대혁명 비투회. 중국 하얼빈, 1966. 젊은 사진기자 리전성은 수십만 명이 폭
언과 폭행을 당하고 때로는 죽기까지 한 문화대혁명 '비투회'의 광기를 기록했다. 이 사
진에서는 천레이라는 이름의 지역 당간부가 맹렬한 비판을 받고 있다. 리는 원래 문화대
혁명을 지지했지만 대부분 희생자의 고통에 공감하는 사진을 찍었다.

는 집어치워라. 경전에 쓰인 건 모두 개소리다"[14]라는 플래카드를 들고 있다. 반지성주의 및 도서관과 오래된 사원을 파괴하는 탈레반 같은 행위가 만연했다. 리의 사진은 양쪽을 모두 보여준다. (문화대혁명의 지식인 박해는 마오주의자들을 폭력배로 간주하는 서구의 더 전통적인 마르크스주의자들, 특히 볼셰비키의 영향을 받은 더 나이 많은 세대의 경멸을 불러일으켰다.)[15] 기이한 상징물도 등장했다. 리의 사진에는 거대한 마오의 초상과 석고상, 유리상자를 들고 행진하는 깃발을 든 시위대가 찍혀 있다. 유리상자에 담긴 것은 바로⋯⋯ 망고다. 리는 이 망고가 "1968년 8월 파키스탄 사절단이 마오에게 선물한 진짜 망고 일곱 개"의 오마주며, "마오가 노동계급에게 망고를 하사한 일화가 마오의 노동계급을 향한 신뢰를 상징하게 되었다"[16]라고 설명한다. 망고 열풍은 이렇게 시작되었다. 사람들은 이 과일을 포름알데히드에 절여 제단에 모셨고, 망고의 이미지는 접시에, 항아리에, 찻주전자에, 수건에 수백만 번 복제되었다.

그러나 문화대혁명이 대단히 강압적이었음에도 그리고 리의 사진에서 보듯이 흔히 우스꽝스러웠음에도(국가 전체가 망고에 열광하는 현상을 보고 달리 무슨 말을 할 수 있겠는가?), 초기 문화대혁명을 지지한 수백만 명이 스스로 더 공정하고 평등한 사회를 만들고 있다는 진정한 신념에 의해 움직였음은 분명하다. 리 역시 그렇게 믿었고, 그의 사진이 이를 증명한다. 리의 이미지와 텍스트 대부분에 스며 있는 연대와 기쁨, 흥분, 참여의 감각이 그저 위조일 리는 없다. 리는 마오쩌둥 어록 학습회에 가는 열의로 가득한 초등학생들을 보여준다. 대학생들은 미소를 지으며 밝고 극적인 혁명 포스터를 그리고 있다. 농민 한 무리가 함께 모여 서로 어깨동무를 하고 당 중앙위원회에서 최근 발표한 통지를 낭

독할 때의 강렬함은 또 어떤가. 베이징으로 가는 만원 열차에서 남녀노소를 막론하고 일제히 주먹을 치켜들고 혁명 구호를 외치는 승객들도 인상적이다.

　이 사진들을 선전으로 일축하기는 쉽지만 그것이 다가 아니다. 문화대혁명은 중국 시민들이 서로에게 총칼을 겨누게 한 어마어마한 규모의 마녀사냥이었지만, 우리 대다수는 상상조차 하기 힘든 미래의 가능성에 빛나는 신념을 품게 했다. ('상처받은 문학'으로 알려진 문화대혁명 회고록을 통해 이들이 품었던 유토피아 이상주의를 확인할 수 있다.) 바로 이런 이유로 20여 년 뒤 한 전직 홍위병은 역사가 앤 F. 서스턴Anne F. Thurston에게 문화대혁명 당시 많은 고초를 겪긴 했지만 "진심으로 그 시절을 사랑했다"[17]라고 말할 수 있었다. 일부 역사가는 문화대혁명이 가차 없이 당을 비판하게 만들고, 나중에는 실패로 인한 고통스러운 자기 심판의 시간을 갖게 함으로써 중국인에게 한층 더 독립적으로 사고하는 능력을 남겼다고 생각하기도 한다. 아마 대부분의 사람이 동의하겠지만 독립적으로 사고하는 능력은 민주주의의 전제조건이기도 하다.

　문화대혁명은 우리에게 수수께끼를 선사한다. 리의 사진은 힌트를 주지만 해답을 주지는 못한다. 질투, 분노, 개인적 원한 그리고 권력욕이 피의 숙청을 이끈 동기였다는 사실은 슬프지만 그리 놀랍지는 않다. 그러나 어떻게 수천만 명의 사람들이 도덕적으로 그토록 추악한 비투회가 정의의 기본 토대라고 믿었는지 궁금하지 않을 수 없다. 이 시대를 연구하는 뛰어난 역사가가 눈에 띄게 절제된 표현으로 물었듯이, 문화대혁명 기간 동안 어떻게 "그토록 많은 중국인이…… 그토록 비정상적으로

행동"[18]할 수 있었을까? 굴욕의식을 찍은 리의 무수한 사진들이 암시하는 것은 일종의 집단정신병으로, 그 안에서 사회 전체는 의도적으로, 열성적으로 사회적 선으로서의 굴욕을 가하는 행위에 헌신하게 된다.

처벌과 굴욕은 그저 한 주제의 변주일 뿐일까? 나는 오히려 이 둘은 정반대라고 주장한다. 법의 지배에 근거한 처벌은 정의와 한편이 될 수 있지만, 잔학행위와 굴욕은 그럴 수 없기 때문이다. 비폭력적 처벌은 적어도 그것이 오직 죄를 겨냥하고 올바로 시행되었을 때에 한해 불법적인 행위로 무너진 도덕적 질서를 바로 세우려는 시도일 수 있다. 그러나 굴욕은 역으로 범법자의 자존감을 무너뜨리고, 버림받은 자로 만들며, 경멸을 기반으로 공동체를 결속시킨다. 처벌은 적어도 이론적으로는 진정한 죄책감과 후회로 이어질 수 있지만, 굴욕은 단지 자기혐오와 분노로 이어질 뿐이다. 굴욕은 항상 사회적 죽음의 형식이었다.

문화대혁명이 전체주의의 아주 좋은 예로 보이기도 하지만, 어떤 점에서는 중국 학자들이 "덕치德治"[19]라 부른 근본적으로 비정치적인 이상으로의 회귀이기도 했다. 이 운동은 국가 건설 기획이라기보다 거대한 정화의식에 가까웠는데, 목적은 마오주의 이론가들은 반혁명분자라 부르고 종교이론가들은 이단이라 부르는 부류를 당에서 깨끗이 제거하는 것이었다. 반혁명분자와 이단이 항상 그렇게 멀리 떨어져 있는 것은 아니다.

구약 시대부터 피비린내 나는 유럽의 종교전쟁을 거치는 수천 년 동안 순수성이라는 개념은 종교적 개념이었다. 순수하지 못함은 죄가 많음을 뜻했고, 죄가 많으면 위험했으니, 신의 무시무시한 분노를 살 위험이 있는 까닭이었다. 그러므로 이 죄 많은 자들을 어떤 수단을 동원해

서라도 제거해야 했다. 공동체의 생존은 바로 여기 달려 있었다. 목적을 이루기 위해서라면 고문을 하든, 참수를 하든, 산 채로 불태우든, 떼로 죽이든, 그 어떤 일을 저질러도 잘못으로 여겨지지 않았다.

그러나 순수성을 찾는 일이 이토록 신의 은총과 밀접하게 관련되어 있다면, 정치적 삶이 보편화된 근대에 와서는 시들해져야 논리적으로 마땅하다. 그러나 역사가 배링턴 무어Barrington Moore Jr.가 주장했듯이, 그 반대의 일이 일어났다. 프랑스혁명은 도덕적 순수성이라는 이념을 세속화했으며, 이것을 종교적 명령에서 정치적 명령으로 탈바꿈시켰다. 종교적 독실함의 표현으로서 불관용, 박해, 잔학행위, 대량학살에 부여되었던 가치는 혁명적 미덕의 표현으로서의 불관용, 박해, 잔학행위, 대량학살의 가치로 바뀌었다. "프랑스혁명은 역사상 최초로 유일신적 종교 없이 도덕적 순수성에 대한 강렬한 관심만으로도 엄청난 규모의 잔학행위가 존재할 수 있음을 보여주었다. 우리는 유일신론의 자리에서 혁명적 순수성이라는 개념에 의거한 학살의 도덕적 정당화를 발견한다."[20] 무어는 말한다. 해석학적 올바름에 대한 강박은 정치적 올바름에 대한 강박으로 대체되었으나, 이단을 배척하는 살인적 혐오는 그대로 남았다. 이단자는 반혁명분자가 되었다. 오염된 인간을 제거할 필요성은 예전처럼 여전히 존재했다.

이 순수성을 추구하는 무시무시한 열정은 문화대혁명의 여러 측면에서 관찰된다. 이 열정은 사생활의 시시콜콜한 부분에 이르기까지 광적으로 따라야 할 규범을 만들었다. 아주 내밀한 부분까지 말이다. (리는 침실 벽에 걸어놓은 마오의 초상화 아래서 성관계를 했다는 이유로 벌을 받은 신혼부부의 사진을 보여준다.) 교조적 올바름의 광적인 추구, 거칠고

독살스러운 언어●, 지치지 않는 복수에의 열망, 완벽함을 믿는 유치한 신념, 공격성과 비굴함의 기묘한 조합, 관용을 나약함과 동일시하는 태도 안에도 이 열정이 관찰된다. 무엇보다 이 열정은 자신이 위반자로 인지한 이들을 쳐부수려는 혁명가들의 독선적 열정, 다시 말해 모든 혁명의 생명줄이라 할 만한 혁명 속 인간관계에까지 미쳤다. 타인을 모욕하고 싶은 욕망은 보통 때라면 병적인 징후로 여겨졌을 테지만 여기서는 공산주의자의 가장 고귀한 자질이 되었다.

쓸쓸한 아이러니다. 초창기 중국 혁명은 존엄성의 개념과 따로 떼어 생각할 수 없는 도덕적 교화 프로젝트로 여겨졌기 때문이다. 혁명의 목표는 정치적이고 경제적이었지만, 윤리적인 동시에 존재론적이기도 했다. 이런 비전을 앙드레 말로보다 더 분명히 표현한 이는 없는데, 말로는 혁명의 격동기에 있던 중국을 배경으로 첫 소설《정복자들Les Conquérants》과 대표작《인간의 조건La Condition Humaine》을 썼다.

새벽녘의 재채기 - 인간적인, 너무나도 인간적인

1928년 발표한《정복자들》은 1925년 일어난 광저우 총파업을 배경으로 하고 있으며, 5년 후 발표한《인간의 조건》은 1927년의 상하이 폭동을 배경으로 하고 있다. 그러나 말로의 소설은 중국 혁명을 다큐멘터

● 한 홍위병 일파가 다른 일파에게 보내는 전형적인 서신은 이렇게 시작했다. "베이징대학 부속 중학교의 개잡놈들에게…… 이 미친 돌대가리 잡놈들아 조심하는 게 좋을 거다!"

리적으로 설명하지 않으며 전형적인 의미에서의 역사소설 또한 아니다. 사실 말로가 평생 사람들 뇌리에 심었던 자신에 대한 낭만적 이미지와 달리, 후대 전기작가들은 그가 소설로 쓴 사건들을 목격한 적이 없고, 가끔 암시했듯 중국에서 공산당 요원으로 활약한 적도 없음을 보여준다.[21] 말로는 언젠가 《인간의 조건》이 '르포르타주'라고 설명한 적이 있는데, 실제 그는 어떤 전기작가의 말처럼 "상상에 바탕을 둔 책밖에는 쓴 적이 없다."[22]

중국을 배경으로 한 이 소설들, 특히 《인간의 조건》은 분명 개인과 당의 관계 그리고 만일 그런 것이 있다면 테러리즘과 고문의 도덕성과 같은 정치적이고 시사적인 주제를 다룬다. 그러나 《인간의 조건》은 정치적 담론보다 철학적 상상의 산물에 가까우며, 말로는 그 안에서 고독, 고통, 연대의 본질과 이것들이 인간의 조건을 규정하는 비극적이고도 역설적인 방식을 탐구한다. 그럼에도 말로가 이 거대한 주제들을 다루는 배경으로 중국이라는 무대를 택한 것은 우연이 아니었다. 1920년대에도 말로는 중국 혁명이 장차 세계사적 중요성을 갖게 될 것임을 인식하고 있었다. 존엄성의 획득을 혁명적 프로젝트의 핵심으로 삼은 것 역시 우연이 아니다. 말로는 소설 안에서 인간의 존엄성이라는 주제, 즉 흔들림 없이 진지하게 자신의 가치를 믿고 또 똑같이 흔들림 없이 타인 안에서 이 가치를 발견하는 덕목이야말로 혁명 윤리의 뿌리라는 사실을 몇 번이나 강조한다.

《인간의 조건》의 주인공 기요 지조르는 지식인이자 공산당원이다. 기요에게 중국 혁명의 목적은 빈곤과 착취를 근절하는 것이다. 이 운동은 당연히 "방적기를 돌리는 직공들, 어릴 때부터 하루 16시간씩 혹사당

한 노동자들, 궤양에 걸리고, 등이 굽고, 배고픔에 시달리는 사람들"[23]로 채워질 것이다. 그러나 혁명가들은 단순한 경제적 정의보다 더 큰 무엇을 실현하고자 했다. 말로는 기요의 "삶에는 뚜렷한 의미가 있었으며, 그는 그것이 무엇인지 잘 알았다. 바로 수많은 사람들에게 저마다…… 자신의 존엄성을 느끼게 하는 것이었다"[24]라고 쓴다. 말로와 마찬가지로 기요에게 많은 희생과 피를 무릅쓸 값어치가 있는 혁명운동은 각 사람들로 하여금 자신이 노동자로서 경제적 힘을 갖고 있을 뿐 아니라 한 인간으로서 누구도 대체할 수 없는 가치를 갖고 있음을 일깨워야 했다.

말로는 자신의 존엄성을 자각할 때 타인의 고통 또한 인식하게 되리라고 믿었다. 존엄성은 공감으로 향하는 길이며, 그 반대도 마찬가지다. 그러나 말로는 공감이 반드시 '당연한' 미덕이 아님을 안다. 희생자인 사람들이라 하더라도, 또는 아마도 특히 희생자이기 때문에 공감하지 못하는 경우도 있다. 고통은 인간을 하나로 묶을 수 있지만 멀어지게 할 수도 있다. 이것이 《인간의 조건》이 전달하는 진짜 주제다.

소설 속의 어떤 중요한 장면에서 이제 감방에 갇힌 기요는 간수가 이웃 감방에 수감된 나이 많은 정신이상자를 채찍질하는 소리를 들으며 괴로워한다. 그러나 이 장면이 특히 전율을 불러일으키는 이유는 간수가 저지르는 폭력 때문이 아니라 진심으로 낄낄대며 폭력에 환호하는 다른 수감자들의 반응 때문이다. "아무런 악의도 없는 광인을 두들겨 패는 장면을 가만히 서서 구경하며 이런 고문을 용납한다는 사실 자체가…… 그의 정신이 미처 옳고 그름을 판단하기도 전에 항거할 수 없는 전율을 불러일으켰다."[25] 말로의 이야기 구조에서 인간에게 수치를 가하는 행위는 부유한 자본가 페랄이 자기 정부들에게 창피를 주는 것

을 즐기는 것처럼 자본주의의 특징인 반면, 상대방을 염려하며 자신과 동일시하는 능력은 혁명가의 자질에 속한다. 따라서 공산주의를 신봉하는 테러리스트로《인간의 조건》에서 무자비한 살인 행위의 포문을 여는 첸과 같은 인물이라 할지라도, 끔찍한 부상을 입은 채 꽁꽁 묶인 남자를 도와야겠다는 생각을 하게 된다. 비록 이데올로기적으로는 서로 적이라 할지라도 말이다. "그가 느낀 감정은 연민보다 훨씬 더 강렬했다. 마치 자신이 그 손발이 묶인 남자인 것만 같았다."[26] 첸은 진정 "참을 수 없는" 것은 "고통 속에 허우적대는 인간의 무력함을…… 목격하는 것"[27]임을 깨닫는다.

그렇지만 말로는 공감과 존엄성이 얼마나 연약하며 인간이 얼마나 쉽게, 허망할 만큼 쉽게 망가지는지 안다. 그리고 그때 인류애라는 것도 영영 사라지고 말 것임을 안다.《인간의 조건》에 등장하는 가학적인 경찰서장 쾨니히는 증오에 찬 어조로 '존엄성'이라는 단어를 내뱉는다. 쾨니히는 자신의 존엄성은 타인을 죽일 때 생겨나며, 자신은 오직 그럴 때만 한 인간으로 되돌아간다고 단언한다. 그리 놀랍진 않지만 쾨니히 역시 굴욕을 아주 뼛속 깊이 새긴 과거가 있음이 드러난다. 쾨니히는 러시아에서 백군으로 복무하다가 볼셰비키군에게 사로잡혀 고문을 받았다. 그는 말한다. "그들은 내 양 어깨에 못을 박았소. 손가락만 한 못을! 잘 들으시오…… 나는 계집애처럼 엉엉 울었소. 송아지처럼…… 그놈들 앞에서 울부짖었단 말이오. 무슨 뜻인지 아시겠소?"[28] 말로는 쾨니히의 말이 무슨 뜻인지 안다. 소름끼치는 선견지명 ─ 이 소설들은 어쨌든 20세기 가장 끔찍한 사건들이 일어나기 전에 쓰였다 ─ 으로 말로는 "중국과 시베리아에서 벌어진 내란의 참화"가 우리에게 "철저한 세계 부정

을 초래할 깊은 굴욕감"[29]을 가르칠 것임을 예측한다. 말로는 1920년대와 1930년대 초반이 유럽의 평화기가 아니라 또 다른 전쟁의 불안한 서곡임을 잘 알았다.

《인간의 조건》은 발표와 동시에 천재적인 작품으로 환영받았으며, 이러한 평가는 성급하기는 했지만 옳았다. 이 소설이 이런 힘을 가질 수 있었던 이유는 모든 등장인물(적어도 타국의 모험가, 러시아 혁명가, 프랑스 자본가, 중국 테러리스트, 경찰, 학자, 아버지, 아들, 남편, 동지, 적, 이상주의자, 기회주의자를 비롯한 모든 남성 등장인물)에게 다면적이고 때로는 모호한 인간성을 부여한 말로의 재능과, 선한 인물도 악한 인물도 패배와 고독과 죽음이라는 실존적 운명을 벗어날 수 없게 한 고집 덕분이었다.

바로 이 인간의 유한성 때문에 말로는 인간이 자유롭다는 증거인 불완전함과 자발성에 가장 큰 경의를 품었다. 자유는 죽을 수밖에 없는 운명에 처한 인간에게 주어진 가장 위대한 선물이었다. 말로는 아무리 억압적인 환경이라 해도 인간의 자발성을 완전히 짓밟을 수는 없다고 주장했다. 그의 주장은 러시아 혁명군이었으며 이제는 중국에서 활약하는 카토프가 러시아혁명 당시 백군이 저지른 대량학살을 회상하는 쓰라린 장면에서 가장 분명히 드러난다. 리투아니아 전선에서 체포된 볼셰비키군 병사들은 자신들을 모두 파묻을 구덩이를 파라는 명령을 받게 된다. 말로는 이 장면을 묘사한다. 현대 소설이 묘사한 가장 참혹한 순간 중 하나지만, 그 안에는 희망의 씨앗이 배태되어 있다.

빨리 구덩이를 팔수록 죽음이 가까워지건만 병사들은 몸을 덥히려고 일을 서두르고 있었다. 몇몇이 재채기를 하기 시작했다…… 이

들 뒤, 전우들 건너편에는 남녀노소를 막론한 마을 사람들이 거의 옷도 제대로 입지 못한 채 담요를 둘둘 말고 모여 있었다. 이 본보기를 보라고 억지로 끌어낸 사람들이었다. 대부분의 마을 사람들은 보지 않으려고 애쓰며 고개를 돌렸지만 이미 공포에 사로잡혀 있었다…… "바지를 벗어!" 누더기로 감은 부상 부위가 하나씩 드러났다. 기관총이 낮게 발포되었기에 거의 모두가 다리에 부상을 입고 있었다. 대다수의 병사들은 바지를 곱게 개어 놓았다…… 병사들은 다시 이번에는 기관총을 마주보고 구덩이 가장자리에 줄을 지어 섰다. 눈을 배경으로 맨살과 속옷이 희묽게 드러났다. 추위에 얼이 빠진 이들은 이제 하나씩 차례로 걷잡을 수 없이 재채기를 하고 있었다. 처형을 집행하는 새벽에 이 재채기가 너무나도 인간적이어서 기관총 사수들도 쏘지를 못하고 기다렸다. 이 무분별한 생명의 발작이 잦아들기를 기다린 것이다. 마침내 사수들은 발포를 결정했다. 이튿날 저녁 적군赤軍이 마을을 탈환했다. 미처 사살하지 못한 열일곱 명이 살아남아 목숨을 건졌다. 카토프도 그중 한 사람이었다. 새벽의 푸르스름한 눈밭에 희묽게 빛나던 그림자들, 기관총 앞에서 발작적으로 재채기를 하며 휘청이던 그 투명한 그림자들이 여기 이 중국의 비 내리는 밤에 떠오르는 것이었다.[30]

이 "너무나도 인간적인" 재채기, 발터 벤야민이 "우발성의 작은 불꽃"[31]이라고 부른 이 통제할 수 없고 예측할 수 없는 생명력의 표출이야말로 전체주의 운동이 거부하고자 한 것이었다. 그리고 리의 가장 뛰어난 사진들을 특징짓는 순간들이기도 하다.

리의 사진에서 보이는 이 '재채기'의 순간은 다음과 같다.

한 농민이 마오의 초상화를 동료에게 보이고 있다. 때는 1966년이다. 사람들은 둥그렇게 모여 이 '위대한 키잡이'의 퉁퉁한 얼굴을 열심히 들여다보며 미소 짓고 있다. 그러나 잠깐, 죽은 이미지보다 자기 눈앞에 있는 살아있는 사진가의 모습에 더 큰 매혹을 느꼈음이 분명한 어린 소년이 고개를 돌려 리의 카메라를 마주보고 있다. 소년의 흥미를 끄는 것은 혁명이 아니라 카메라를 든 흥미로운 이방인이다. 리는 소년의 '결정적 순간'을 포착하였으며, 소년의 입은 리에게 막 무슨 말을 건네려는 것처럼 벌어져 있다……하지만 아쉽게도 우리는 소년이 하려던 말이 무엇인지 결코 알지못할 것이다.

1966년 천안문 광장에서 열린 시위의 한복판에서 십대 홍위병 시서우원이 마오의 자동차 행렬이 스쳐 지나간 정확한 시간을 자신의 마오쩌둥 어록에 적고 있다. 이런 개인숭배를 얼마든지 비웃어도 좋지만, 그녀 주위로 모인 친구들의 얼굴에 떠오른 빛나는 기쁨의 표정까지 묵살하기는 어렵다. (적어도 이런 비교적 온건한 순간에 마오주의는 비틀즈 광풍의 중국 버전처럼 보일지도 모른다.) 땋은 머리를 하고 씩 웃고 있는 살짝 뻐드렁니의 소녀는 시서우원 쪽으로 수줍게 몸을 기울이고 이 중요한 새 친구와 눈을 맞추려 하고 있다. 그러나 시서우원은 진지하게 무언가를 계속 적고 있으며, 아마 그녀의 청춘에 가장 중요한 순간을 기록하는 데 열심이다.

다음 사례는 아주 심한 재채기라 할 만하다.

> 반혁명분자와 일반 범죄자로 구성된 남자 일곱과 여자 하나를 뒤
> 에 태운 트럭이 하얼빈 시내를 돌고 있다. 범죄자 중에는 여자의
> 남편을 죽이려고 음모를 꾸민 불륜 커플이 있었다. 반혁명분자 중
> 에는 공장 노동자 우빙옌과 왕용쩡이 있었는데, 이들은 '북쪽을 보
> 라'라는 제목의 광고 전단을 찍었다가 이것이 당시 중국과 반목 중
> 이던 소련에 대한 충성의 표시로 해석되는 바람에 잡혀오게 되었
> 다. 리는 사형선고를 들은 우가 남긴 말을 전한다. "그는 하늘을 쳐
> 다보며 이렇게 중얼거렸다. '세상이 너무 어두워.'"[32]

이 일련의 처형기를 찍은 리의 사진은 추악하고, 불쾌하고, 뚜렷이
반영웅적이며, 사태의 무자비함을 드러낸다. 이 연작의 초기 사진 하나
에서는 거리에 나온 아이들이 사형선고를 받은 사람들을 구경하며 손
가락질하고 있다. 다른 이미지에서는 엄청난 군중이 길을 따라 늘어서
서 처형장으로 가는 사람들의 행렬을 구경한다. 죄수들은 도시 외곽의
공동묘지에 인접한 황량한 공터로 끌려간다. 그곳에서 우리는 우빙옌과
왕용쩡을 아주 가까이에서 보게 된다. 우는 눈을 꽉 감았고, 얼굴은 고통
으로 일그러졌다.

사형선고를 받은 자들은 모두 수치스러운 내용을 적은 플래카드를
들고 정렬해 있다. 뒤로는 구경을 하러 몰려온 군중들이 보인다. 죄수들
은 두 손이 뒤로 묶여 무릎을 꿇고 앉아 있다. 죽음을 목전에 둔 상황에
서 불필요한 잔학행위의 마침표를 찍듯 한 간수가 불륜에 빠진 연인을

떼어놓으려 한다. 그 다음은 총살대의 차례다. 리는 죄수들 앞, 총살대 뒤의 공간에 먼저 자리를 잡는다. 그가 찍은 마지막 이미지에서는 손이 뒤로 묶인 주검들이 땅바닥에 엎어져 있다. "시체들을 클로즈업해서 찍으라고 한 사람은 없지만, 나는 그렇게 했다." 리는 회상한다. "아주 가까이 다가가야 했다. 어찌나 가까웠던지 뇌수와 피에서 풍기는 비린내를 맡을 수 있을 정도였다."[33]

리는 당시 문화대혁명을 지지했다. 그러나 이 암울한 사진들에는 어떤 찬미의 낌새도 없다. (후일 그는 토할 것 같은 기분을 느꼈다고 쓴다.) 오늘날까지 리는 이 처형당한 죄수들의 이야기를 들려줄 때 목소리를 낮춘다. 이들의 혼령이 그의 앞에 나타나지 않기를 빌며.

혁명 전야의 중국 소묘

오늘날 중국은 경제강국이자 정치강국이 되어 서구의 감탄과 분노, 공포를 불러일으키고 있다. 문화대혁명 당시 중국이 세계에서 가장 고립되고 빈곤한 나라였다는 사실을 기억하기는 어려울지 모른다. 당시 중국은 유엔에서 제외되고, 미국으로부터 금수 조치를 당했으며, 미소 초강대국 모두와 더 격렬한 냉전을 치르고 있었다. (혁명 깃발에서 "존슨 타도!"와 "브레즈네프, 코시긴 타도!"[34]를 동시에 외칠 수 있는 나라는 오직 중국뿐이었다.) 중국의 극심한 빈곤과 사회 문제는 아마도 러시아와 인도를 제외하고는 그 규모와 종류에서 필적할 나라가 없을 지경이었고, 따라서 이런 문제들이 말로의 시대와 리의 시대 모두에 가장 극단적인

해결책을 촉발하게 된 것도 그리 놀랍지 않다.

실제로 수백 년까지는 아니지만 수십 년 동안, 중국의 비참한 현실은 동정적인 국외자들에게까지 두려움과 혐오의 대상이었다. 여기 말로의《정복자들》의 화자는 공포에 질리고 죄책감에 짓눌려 이렇게 말한다.

> 유럽에서라면 상상도 할 수 없는 비참한 광경이 펼쳐진다. 널리 퍼진 피부병 때문에 엉망이 되어서도 흐릿하고 텅 빈 눈에 어떤 호소나 증오심도 보이지 않는 동물들의 비참함이다. 이런 사람들을 보고 있으면 내 안에 똑같이 원초적이고 동물적인 분노가 솟구친다. 수치와 공포, 이들 중 하나가 아니라는 비열한 안도감이 뒤섞인 감정이다. 연민이라도 생기는 건 오직 이들의 수척한 몰골, 잔뿌리 같이 마른 팔다리에 넝마를 걸치고 푸르죽죽한 살갗에는 손바닥만큼이나 큰 딱지가 앉은 꼬락서니와, 이미 표정을 잃고 흐릿해 눈을 뜨고 있을 때조차 인간적인 부분이라곤 전혀 느껴지지 않는 그 눈들이 더 이상 보이지 않을 때다.[35]

아마도 픽션일 것이다. 그러나 1941년 일본과 전쟁 중인 중국에 특파원으로 있었던 마사 겔혼 역시 비슷한 생각을 했다. 겔혼은 이렇게 말한다.

> 나는 중국인이라는 것은 순수한 비극이라고 느꼈다. 인간으로서 중국인으로 태어나 중국에서 산다는 것 이상의 불운은 없었다……
> 나는 중국인 모두를 가엾게 여겼으니, 이들의 앞에는 어떤 희망적

인 미래도 없는 듯했다. 탈출하고 싶은 마음이 간절했다…… 아주 오래된 비참함과 불결함과 절망으로부터 말이다.[36]

중국의 빈곤은 리가 피사체로 삼은 대상이 아니지만, 그의 사진에서 반복적으로 마주치는 이 나라의 충격적인 저개발상을 외면하기는 불가능하다. 강제로 끌려나와 군중 앞에 머리를 조아리고 있는 이른바 '부유한' 농민은 볼품없는 누더기 상의에 잔뜩 구겨진 더러운 바지와 작업화를 신고 있다. 아마 다른 나라에서였더라면 빈곤하다고 간주되었을 차림새다. 드문 정물사진에서 리는 "치부致富"[37]를 이유로 고발된 한 남자의 증거물을 나열한다. 하나는 시곗줄이 없어 보이는 시계 세 점, 브로치 두 점, 인조가죽 핸드백 세 점이다. "지주의 저택"[38]은 흙투성이 바닥에 마감되지 않은 천장, 전등갓도 없이 달랑 켜진 전구 하나가 전부다. 농장 노동자들을 찍은 사진은 기막힐 정도인데, 이 농민들은 때로는 쩍쩍 갈라진, 때로는 꽁꽁 언 황무지를 맨손으로 일군다. 까마득한 옛날도 아닌 1960년대 중반에 말이다! 특히 우울한 어떤 사진에서는 임신부가 꽁꽁 언 흙을 나르고 있다. 중국 도시에서의 삶이 시골보다 훨씬 나았던 건 분명하지만, 서구의 그리고 틀림없이 대부분의 소련 도시 거주자들은 이 사실을 인식조차 하지 못했을 것이다. 이 책에서 리는 별 생각 없이 자신의 아파트를 묘사한다. 전 소유주가 사치로 고발을 당했던 아파트였다. "난방, 가스, 하수 시설은 없었다. 사람들은 모두 땅바닥에 구덩이를 파고 나무로 벽을 세운 임시 변소 하나를 공용으로 사용했다."[39] 리의 책은 아마도 무심코, 중국이 왜 즉각적인 현대화, 기술의 마법, 또는 대약진이라는 환상에 심하게 이끌렸는지를 드러낸다.

혁명은 그것이 약속하는 변혁의 그림에 비추어 판단해야 한다. 또 고통을 종식시키려 하는 혁명이 그 와중에 어떤 고통을 발생시키는지까지 고려해 판단해야 한다. 그러나 오직 혁명의 죄에만 초점을 맞추고 혁명의 원인이 되었던 거대한 고통을 잊는 것은 너무 편리한 사고방식이다. 혁명은 가혹하지만, 풍족한 환경에서는 혁명이 일어나지 않는다. 혁명은 충격적이지만, 혁명을 촉발한 조건도 충격적이기는 마찬가지다. 이는 여느 나라에서처럼 중국에서도 사실이다. 이런 점들은 여전히 잘 알려지지 않은 잭 번스Jack Birns라는 미국 사진가의 사진 속에 잘 드러난다. 리처럼 시기를 잘 포착한 번스는 문화대혁명 이전, 국민당과 공산당의 내전이 막바지에 달했던 격변기의 중국에 있었다.

그리고 리처럼 번스는 젊고 야망에 가득 차 있었다. 제2차 세계대전 이후 번스는 《라이프》지의 프리랜서로 일했다. 1947년 이 잡지는 번스가 경험이 부족하고 중국어를 전혀 하지 못한다는 사실에 아랑곳하지 않고 그를 중국으로 보냈다. 번스는 당시를 이렇게 회상한다. "나는 배가 고팠고, 열심히 일했다. 우리를 움직인 것은 독점 기사, 즉 '특종'을 얻어 이 업계에서 경쟁하는 다른 모든 매체를 따돌리고, 더 나아가 《라이프》 내에서 지면 싸움을 하는 다른 사진기자들을 따돌릴 수 있을지 모른다는 기대였다…… 신참인 내게 큰 기회가 아닐 수 없었다."[40] 번스의 나이는 스물여덟이었다.

번스가 찍은 사진의 원판은 리의 사진과 마찬가지로 수십 년 동안 잠들어 있었다. 번스의 경우는 거의 50년이었는데, 뉴스 사진기자에게는 무척이나 긴 시간이다. 일이 이렇게 된 데는 어느 정도 이유가 있었다. 먼저 비참한 가난과 국가주의적 폭력의 실상을 담은 그의 사진이 열

렬한 반공주의자이자 장제스 지지자인《라이프》발행인 헨리 루스Henry Luce 마음에 들지 않았으며, 또 번스의 담당 편집자가 평범한 중국인 수백만 명의 일상이 큰 뉴스거리가 아니라고 생각한 까닭이기도 했다.

번스는 거듭되는《라이프》지의 퇴짜에 썩 기분 좋지는 않았지만 그래도 꽤 낙관적이었다.

> 《라이프》편집자는 아무 설명도 없이 내 기사를 퇴짜놓았다……
> 그러나 이 일상의 장면들은 그저 뉴스 가치가 없는 것으로 여겨졌다. 내 사진이 실리지 않아 화가 났지만 록펠러 센터에서 보는 관점은 내가 상하이에서 보는 관점과 달랐다. 이건 결국 그들의 잡지라고 생각했다. 나는 사진을 찍었고, 그들은 선택을 했다.[41]

2003년 번스의 사진이《상하이에서의 임무: 혁명 전야의 사진 *Assignment Shanghai: Photographs on the Eve of Revolution*》이라는 제목으로 출판되었다. 상하이는 중국에서 가장 코즈모폴리턴적인 도시이자 가장 호전적인 도시다.《인간의 조건》에 나오는 노동자 봉기가 일어난 곳도 바로 상하이며, 문화대혁명 당시 '극좌주의'의 중심이 된 도시이기도 하다. 사진 속 도시만큼이나 분주한 사진을 통해 번스는 상하이의 활기찬 에너지를 전달한다. 자전거, 서양의 자동차, 삼륜차, 상인, 거지, 보행자가 한데 뒤엉켜 북적이는 거리다. 과장된 광고판이 담배와 비누를 선전하고 있다. (그러나 아직 혁명은 아니다.) 중국 문화와 서양 문화가 활발하게 혼합─또는 충돌?─된 광경이다. 1949년 중국혁명이 일어나기 직전의 문화적 혼란과 정치적 폭력, 충격적인 빈곤상을 기록한 번스의 사진은 리의 사진

을 예고하는 귀중한 서곡이자《인간의 조건》의 생생한 후기가 된다.

마르크스주의자가 아니더라도―그리고 번스는 분명 마르크스주의자가 아니었다―혁명 직전 중국의 엄청난 경제적 불평등에 충격을 받기는 충분했다. 실제로 부자와 빈자의 대조가 너무도 극명해 시각적 클리셰로 귀결될 위험이 다분했다. 번스의 몇몇 사진은 다음과 같이 너무 뻔한 구도를 보여준다. 잘 차려입은 서양인 여자가 작은 애완견을 산책시키고 누더기를 입은 중국 소년이 그 뒤를 따른다. 모피 코트를 입은 한 중국 여자가 미국 영화배우 라나 터너가 나온 광고판 옆을 지나간다. 거지 한 명이 삼륜차 옆을 따라가지만 승객들은 거지를 못 본 척한다. 그러나 어떤 사진은 훨씬 독특하고 흥미로운 장면을 담고 있다. 마치 디킨스가 썼을 법한 소설의 한 장면 같은 연작 사진에서 번스는 이른바 목화 도둑의 최후를 보여준다. 먼저 위에서 찍은 사진에서 우리는 한 무리의 여자들과 아이들이 목화를 가득 실은 트럭 뒤를 쫓아 달려가는 모습을 본다. 이들은 트럭 주위로 날리는 목화송이를 필사적으로 낚아채려 하고 있다. 팔면 푼돈을 벌 수 있기 때문이다. 다음 장면에서 현장으로 간 번스는 도둑 중 한 명을 때리는 경찰을 찍는다. 튼튼한 중년 여자인 이 도둑은 경찰의 구타를 피해 인도에 앉아 있다. 마지막 사진에서는 또 다른 도둑 모녀가 붙잡혀 땅딸막한 경찰에게 끌려간다. 엄마의 얼굴은 무표정하고 수척하고 어두우며, 햇볕에 타 거의 갈색으로 보인다. 딸의 얼굴은 공포로 가득 차 있고 발가락은 다 해진 슬리퍼에 아무렇게나 꿰어져 있다. 이 발가락은 가장 애처로운 형상을 한 바르트의 푼크툼이다. 엄마와 딸은 노획한 짐승처럼 밧줄로 한데 묶여 있다.

마오의 군대가 도시를 포위하기 시작하자 공산당원들은 연달아 파

업을 조직했다. 번스는 이 심각해져가는 계급전쟁에 초점을 맞췄지만 루스의 총애를 되찾는 데는 도움이 되지 못했다. 한 사진에서 파업 중인 방적공장 노동자 셋이 각자 피투성이 머리에 수건을 대고 호송차에 앉아 있다. 칠흑 같은 어둠을 배경으로 밤에 찍은 사진에는 맵시 있게 파마를 한 방직공장 노동자가 보인다. 이 여성 노동자는 경찰 둘이 몸수색을 하는 동안 양팔을 위로 올리고 있다. 경찰과 여성 노동자의 손은 모두 분필처럼 하얗다. 그 다음 우리는 그녀의 뒤에서 하얀 손을 치켜들고 있는 동료 파업 참가자들을 발견하게 된다. 괴상하게 육체로부터 분리된 것 같은 이 하얀 손들은 초현실주의적인 꿈을 상기시킨다. 무도장의 여종업원마저 파업 중이다. 번스는 흰 플래카드를 높이 치켜들고 서로 밀치는 성난 군중의 모습도 카메라에 담았다. 면허료 인상에 반대해 지방 관공서를 급습한 이들이었다.

일상이 항상 암울하지만은 않았다. 적어도 몇몇에게는 말이다. 옥외 가정용품 가게를 운영하는 부부와 아들이 미소를 짓고 있다. 나무 빗자루, 노끈, 유리상자 안에 진열되었거나 천장에서부터 늘어진 알 수 없는 물건들은 한데 뒤섞여 마술적인 분위기를 자아낸다. 이 장면은 우리에게 평범한 사물의 아름다움과 독창성을 상기시킨다. 번스는 어떤 품위 있는 노사업가를 찍기도 했다. 둥근 철테 안경을 끼고 성긴 회색 턱수염을 기른 그는 자신의 사진관 앞에 서 있다. 다른 사진에서 뱀과 특허약을 파는 노점상 앞에 모여든 손님들은 약장수를 깊은 의혹의 눈길로 바라본다. 씩 웃고 있는 풋내기 미국 손님들과 함께 있는 접대부들도 있다. 미국 남자 하나가 '데이트 상대'의 엉덩이를 꽉 움켜쥐고 있다. 또 다른 사진에서는 검게 칠한 눈썹의 중국인 접대부가 조용히 탁자에 앉

아 혼자 카드놀이를 하며(우리는 그녀가 다이아몬드 에이스와 스페이드 에이스를 갖고 있음을 알 수 있다) 담배를 피운다. 사진 밑에는 임박한 전쟁 때문에 장사가 예전 같지 않다는 설명이 적혀 있다.

그러나 대부분의 일상은 끔찍했다. 번스는 둥근 모자를 쓴 남자가 담배를 피우며 자전거 뒤에 달린 수레에서 무언가를 무심하게 끄집어내는 장면을 찍었다. 그 무언가는 말라빠진 어린아이의 가늘고 긴 주검이다. 갈비뼈가 앙상하게 드러났고 축 처진 머리가 뒤로 젖혀져 있다. 남자는 이 주검을 시체안치소로 실어가는 중이다. 누더기를 덮은 덩어리들이 길가에 줄지어 있다. 집 없는 떠돌이들이다. 머리에 검은 두건을 두른 왜소한 꼬부랑 노파가 야외에 위치한 푸커우 기차역의 플랫폼에 앉았다. 노파는 허리를 숙여 짚으로 만든 빗자루로 플랫폼을 쓸고 있다. 번스의 설명에 따르면, "벼 낱알이나 석탄 부스러기"[42]를 찾기 위해서다. 노파 뒤로 길게 펼쳐진 광활한 플랫폼과 어딘가로 이어진 선로는 노파에게는 결코 허락되지 않은 열린 미래를 닮았다. 또 다른 사진에는 이엉으로 지붕을 이은 초가집이 즐비한 음울한 판자촌이 보인다. 집들은 당장이라도 쓰러질 것 같다. 그리고 여기 또 '재채기'의 순간이 있다. 빈민촌 한가운데 왠지 우아해 보이는 여자가 누비로 된 긴 검은 코트를 입고 그녀의 빨랫줄에 자랑스레 걸려 있는 눈처럼 흰 셔츠 앞에 서 있다. 여자의 얼굴에는 옅은 미소가 어려 있다.

내전의 야만성을 기록한—당시 미국인들은 보지 못했던—번스의 사진은 이제 리의 사진을 직접적으로 예고하는 전조로 읽을 수 있다. 어떤 경우 거의 동일한 주제가 등장하기도 한다. 1949년 5월의 연작 사진에서 번스는 암거래상과 공산주의자로 고발당한 죄수들을 가득 태운 트

력이 군중들이 줄지어 선 길을 따라 행진하는 장면을 보여준다. 그 다음엔 아주 가까이에서 체포된 공산주의자 중 하나의 얼굴을 보게 되는데, 그는 말쑥한 제복 차림에 밝은 흰색 헬멧을 쓴 경찰 대여섯 명에 둘러싸여 있다. 문화대혁명의 예언이었을지도 모르는 이 사진에서 공산주의자는 흰색의 긴 노에 뒤로 손이 묶여 있다. 노에는 검은색 글씨로 그의 죄목이 나열되어 있다. 다음 사진에서 공산주의자는 머리에 총을 맞았다. 번스의 설명에 따르면 선택된 무기는 콜트 자동소총이었다. 총알의 세기 때문에 그의 머리카락이 위로 솟구쳐 있다. 다음 사진에는 두 번째 공산주의자의 처형 장면이 나온다. 이번에는 라이플총이다. 번스는 총알이 관통하는 순간 남자의 얼굴에 일어난 찡그림을 포착할 만큼 가까이 있었다. 전경에는 한 경찰이 첫 번째 처형당한 남자의 피범벅된 주검 위로 몸을 굽히고 있다. 이제 쏠 것은 남아 있지 않지만 경찰의 권총은 여전히 아래를 겨누고 있다.

1948년 2월 쑹장에서 찍은 (역시 발표되지 않은) 연작 사진은 더 몸서리가 쳐진다. 번스는 공산당 게릴라 10여 명이 처형된 현장을 보여준다. 팔다리가 묶여 있으며 배가 갈라진 이들의 주검은 강둑 가장자리에 던져져 있다. 마치 물에 씻겨 내려온 쓰레기 같은 모양새다. 다음 사진은 제복을 입은 국민당군이 참수된 머리를 줄에 매다는 장면이다. 우리는 그 머리가 공산당 조직 지도자의 머리임을 알게 된다. 멀리서 들개 무리가 죽은 몸뚱이를 뜯어먹으려고 기다리고 있다. 다음 사진에서 머리는 벽돌담 위에 올려져 있다. 마을 주민들에게 보내는 경고로 추정된다. 벽돌담 앞에는 피에 흠뻑 젖은 지도자의 주검이 땅바닥에 놓여 있다. (그의 머리가 있었어야 할 자리에는 누더기 천이 아무렇게나 덮였다.) 번스가

"음침하다"[43]라고 묘사한 적은 수의 군중이 구경을 하러 모여들었다. 리처럼 번스는 이 장면들에 구역질을 느꼈다. "분노와 역겨움뿐 아니라 욕지기가 치밀어 올랐다."[44] 그는 쓰고 있다.

그러나 내 뇌리에 가장 깊이 박힌 사진은 별다른 폭력을 담지 않은 이 연작의 첫 번째 사진이다. 이 사진에서 우리를 노려보는 공산당 파르티잔 여섯은 금방 체포되어 아직 자신들이 곧 죽게 될 거라는 사실조차 모르는 상태다. (배경에는 같은 공산당 동지들이 이들을 둘러싸고 있다.) 이들은 서로 편안하며 심지어 태평해 보인다. 죄수 하나는 쭈그려 앉았고, 하나는 책상다리를 했으며, 나머지 넷은 서 있다. 바지를 걷어 올려 다친 무릎을 드러낸 남자는 동지의 어깨에 팔을 걸쳤다. 누빈 겉옷을 입은 남자들의 옷차림은 허름하고 맨머리에 맨발이다. 몇몇은 서로를 부둥켜안았다. 춥거나, 겁을 먹었거나, 둘 다임에 틀림없다. 넓적하고 평평한 얼굴에는 광대뼈가 두드러지며 뺨은 축 늘어져 보인다. 이들은 무력하게 패배했다는 사실에 망연자실해 보이지만 그리 놀란 것 같지는 않다. 이들은 아무것도 요구하지 않으며 기대는 더더욱 하지 않는다. 여기, 기요지조르가 진정 목숨 바쳐 싸웠던 사람들이 있다. 노예같이 일하며 질병과 배고픔에 시달렸던 사람들이다. 이 사진에 담긴 것은 압제당한 이들의 연대며, 혁명은 이들을 고통에서 구하기 위해 일어났다. 모든 것을 잃은 사람들을 찍은 이 이미지는 《인간의 조건》의 표지에 더할 나위 없이 어울리는 이미지다.

번스가 찍은 사진 중 가장 마음 불편한 사진은 유혈이 낭자한 사진이 전혀 아니다. 양면에 걸쳐 실린 사진에는 야외 마당에 서 있는 15명의 여자들이 보인다. 나이는 십대에서 중년까지 다양하다. 이들 뒤에는

흰 글씨가 칠해진 벽돌담이 있다. 5열종대로 늘어선 여자들은 어딘가 섬뜩한 분위기의 합창단처럼 보인다. 키는 거의 비슷하다. 모두 맨머리이며 귀 바로 밑에 오는 길이로 똑같이 머리를 잘랐다. 모두 솜으로 누빈 두꺼운 더블 코트와 바지, 작업화를 신은 차림이며 소수만이 장갑을 끼고 있다. 여자들은 팔을 옆구리에 붙이고 다리를 모은 차렷 자세로 서 있다. 도대체 이들은 무슨 연유로 함께 모여 어떤 종류의 '일'을 하는 걸까? 프레임의 전경에는 안경을 쓰고 털로 가장자리를 두른 모자를 쓴 제복 입은 군인이 서 있다. 그는 살짝 기분 나쁜 미소를 지으며 자기가 담당한 이 여자들을 살펴본다. (그는 땅바닥으로 시선을 떨어뜨리고 부끄러운 미소를 띠고 있는 맨 앞줄의 소녀를 보고 있는 듯하다.) 이 사진이 불길해 보이는 까닭은 군대식으로 정렬한 여자들이 머리칼을 엄격하게 같은 길이로 잘랐음은 물론 대부분의 얼굴에 괴롭고 침울한 표정이 서려 있기 때문이다. 나는 이 사진을 보자마자 극심한 두려움을 느꼈다. 번스가 붙인 설명은 길진 않지만 내가 느낀 두려움을 설명하기 충분하다. "국민당 장교가 공산당의 '위안부'로 알려진 여자 죄수들을 호위하고 있다. 선양, 1948년 1월."[45] 이 사진을 보면 마음이 더없이 심란해진다. 오래 들여다볼수록 더 오싹한 사진이다.

번스의 책은 공산당이 상하이를 함락하기 한 달 전 이곳에서 탈출한 한 가족의 사진으로 끝난다. 엄마와 어린아이 셋이 수레에 올라타 있다. 번스가 뒤에서 찍은 이 가족은 엄마가 꼭대기에, 아이들이 그 아래 위치한 피라미드형으로 자리를 잡았다. 둘둘 만 이불, 땔감 한 짐, 바구니, 뒤집힌 의자, 나무 책상 같은 가재도구가 정신없이 사방을 굴러다닌다. 아슬아슬하게 균형을 유지하고 있는 세간은 풍전등화와 같은 신세

가 된 가족의 운명을 암시한다. 수레를 끌고 가는 남자의 얼굴은 보이지 않는다. 그러나 우리는 이 가족의 얼굴을 볼 수 있다. 이들은 번스와 우리를 그리고 앞에 있는 미래보다 자신들이 남기고 떠나는 것들을 돌아보고 있다.

근심 어린 표정으로 이맛살을 찌푸린 고운 얼굴의 엄마는 피난민의 성모마리아처럼 보인다. 책상다리를 한 이 엄마는 자신을 지켜주는 물건이라도 되는 듯 이불더미를 꼭 끌어안았다. 그 밑에는 여자아이 둘과 남자아이 하나가 고개를 돌려 카메라를 바라보고 있다. 다른 시간, 다른 장소였다면 귀엽다고 불렸을 아이들이다. 옷은 해졌지만 절망한 기색은 없다. 심각한 얼굴로 주위를 경계하고 있지만 겁을 먹지는 않았다. 여섯 살쯤 되어 보이는 맏이인 여자아이는 땋은 머리에 다 해진 원피스를 입고 있다. 여자아이는 눈썹을 살짝 치켜들고 우리를 빤히 바라본다. 아이와 동생들은 곧 닥칠 문화대혁명을 맞을 준비가—지나치게?—되어 있다.

문화대혁명은 이데올로기가 폭주할 때, 특히 이데올로기와 무기가 청소년의 손에 들어갔을 때 무슨 일이 벌어지는지를 보여준다. 다음 장에서는 더 위험한 반대 경우를 살펴본다. 폭력—여기서도 역시 그 주체가 청소년인—이 이데올로기, 이념, 정치 변혁의 비전이라는 고삐에서 풀려날 때 과연 무슨 일이 벌어질까?

5 시에라리온 슬픔과 연민을 넘어

《배너티 페어Vanity Fair》는 독자에게 그리고 독자가 아닌 사람에게까지 유명인의 일거수일투족을 다루는 기사와 역시 유명인의 일거수일투족을 찍는 애니 리버비츠Annie Leibovitz의 사진으로 잘 알려져 있다. 그러나 이 잡지에는 다른 종류의 기사와 사진 역시 실린다. 이 잡지의 2000년 8월호에는 서배스천 영거Setastian Junger가 '시에라리온의 공포'라 이름 붙인 장문의 기사가 올라왔다. 이 기사는 야만성으로 악명을 떨친 내전의 최전선에서 보내온 소식을 전해주었다. 편집자들은 "냉혹한 이 해타산이 반군의 광기를 부채질한 새로운 증거"[1]를 내놓겠다고 약속했다. 이렇게 선정주의적인 문구를 내건 것에 발끈하기는 했지만, 보도의 정확성에 이의를 제기할 수는 없었다. 함께 실린 사진은 네덜란드의 포토저널리스트 퇸 부턴Teun Voeten이 찍은 것으로, 이전에 유고슬라비아 내전을 취재한 경험이 있던 그는 1998년 시에라리온으로 처음 취재를 떠났다.

부턴이 찍은 사진 중 전면으로 실린 한 여자아이의 인물사진이 있다. 사진 설명에 따르면 아이의 이름은 메무나 만사라Memuna Mansarah다.

아이는 당시 세 살로, 프리타운의 난민수용소에서 살고 있었다. 메무나의 뺨은 통통하고 머리칼은 짧고 곱슬곱슬하며, 커다란 검은 눈동자엔 생기가 넘친다. 아이가 입은 프릴 달린 깨끗한 흰 민소매 원피스는 아이의 짙은 검은 피부와 극명한 그리고 아름다운 대조를 이룬다. 아이의 왼쪽 귀에는 빛나는 작은 귀걸이가 달랑인다. 메무나는 작지만 완벽한 손톱을 갖춘 작은 왼쪽 손에 커다란 빵조각을 쥐고 있다. 아이의 오른팔은 팔꿈치 바로 위에서 절단되었다. 이른바 혁명연합전선RUF이라 불리는 동족의 짓이다. 통통하고 매끄러운 팔이 있었어야 할 자리에 지금은 잘린 끝만 남았다.

메무나의 표정을 읽기는 쉽지 않다. 어떻게 보면 살짝 웃는 것처럼 보이지만, 즐거워서 웃는다기보다 즐거워할까 말까 생각 중인 웃음이다. 한편으로 아이는 분명 아이 같은 매력을 갖고 있음에도 나이를 초월해 늙어버린 것처럼 보인다. 마치 우리에게 알려줄 것이 있지만 우리가 그것을 원치 않을지도 모른다는 사실을 아는 것 같다. 아이의 표정이 원망에 가까워 보일 때도 있다. 틀림없이 아이는 이 세상을 만든 사람들에게 세상을 이렇게 만들 수밖에 없었냐고 따져 묻는 듯하다. 메무나에게는 분명 자기만의 사정이 있을 것이다. 나는 언젠가 메무나가 그 이야기를 할 수 있기를 바란다. 그러나 그 사정을 모른다 해도 부턴의 끔찍한 사진이 용서받지 못할 행동의 기록임은 변하지 않는다. 어떤 정치적 원인도, 어떤 상황의 연속도, 어떤 일련의 사건도 메무나에게 가해진 폭력을 정당화할 수는 없다. 메무나는 남은 평생 이 폭력의 흔적을 안고 살아야 한다. 영구히 손상된 메무나의 신체는 우리에게 "나는 고발한다 J'accuse"라고 말한다.

나는 메무나의 사진을 몇 번이나 보고 또 보고, 생각에 생각을 거듭하고, 친구들에게 설명하고, 지금은 이 사진에 관한 글을 쓰고 있다. 그러나 이런 일을 잘하는 건 고사하고 어떻게 해야 하는지조차 확신할 수 없다. 이 사진을 보며 느끼는 내 생각과 감정은 시간이 지나며 다양하게 바뀌었지만, 그럴수록 자꾸 커져가는 근본적인 절망, 즉 메무나 앞에서 느끼는 무력감에서 벗어나기는 더욱 어려워진다. 정치철학자 주디스 쉬클라Judith Shklar는 자신의 책《평범한 악Ordinary Vice》중 '가장 큰 악은 잔인함이다'라는 제목의 장에서 이 사진이 우리에게 제기하는 문제를 이렇게 설명한다.

> 희생자를 어떻게 고려하는 것이 최선인지 정말로 아는 이가 누구인가? 누구나 희생자가 될 수 있기에 희생자는 단지 모든 인류의 공정한 표본일 뿐이다. 누구나 희생자가 될 수 있다. 희생자가 되는 이유는 개인적 특성 때문이 아니다…… 우리는 모두 상황의 희생자인가? 우리 모두는 언제 어느 때나 희생자와 가해자로 나뉠 수 있는가? 우리 모두는 서로가 서로에게 잔인한 이 영원한 드라마에서 단지 역할만 바꾸고 있지는 않은가?[2]

이런 질문은 희생자를 어떻게 대할 것인가의 문제 자체를 넘어 우리가 갖고 있는 가장 뿌리 깊은 신념들에 도전한다. 쉬클라가 말하듯 "희생자에 대해 생각하기 시작하면 책임, 역사, 개인의 독자성, 공공의 자유, 모든 정신적 성향에 관한 질문들이 머릿속을 어지럽힌다. 특히 우리 시대의 대량학살은 더더욱 이런 경향을 부추긴다."[3]

그러나 우리는 메무나를 보며 쉬클라의 질문에 대답을 찾기보다 어떤 점에서 그 질문을 회피하는데, 메무나가 겨우 세 살이며, 따라서 지구상의 어느 누구보다 순수한 희생자에 가깝기 때문이다. 어린아이는 절대적으로 우리의 보호가 필요한 존재로 묘사되거나 또는 적어도 그렇게 묘사되기로 되어 있다. 체첸 분리주의자, 이라크 자살폭탄 테러범, 탈레반 등 어린아이를 살해하는 정치집단⁴이 다른 사안에는 결코 의견을 같이하지 않는 다양한 집단으로부터 비난을 받는 이유도 여기 있다. 메무나는 상황의 희생자이지만, 결코 다른 사람을 희생시킨 적이 없으며 메무나가 등장인물이 된 잔인한 드라마는 결코 상호적이지 않다. 이것이 메무나의 사진이 단지 고통스러울 뿐 아니라 곤혹스러우며, 폭력에 희생된 어린아이의 사진이 어떤 점에서 고통을 사유하기에 가장 쉬운 이미지지만 어떤 점에서 가장 어려운 이미지이기도 한 이유다.

어린 희생자: 연민과 분노에서 공감과 연대로

처음 메무나의 사진을 보았을 때 나는 충격과 역겨움과 분노를 느꼈다(아직까지도 느끼고 있다). 충격과 역겨움은 거의 생리적인 반응이었지만, 분노의 감정은 더 복잡했으며 여러 단계에 걸쳐 표출되었다. 처음 분노는 메무나를 장애로 만들고, 무수히 많은 사람들에게 같은 짓을 저지른 가짜 혁명가들에게 향했다. 그러나 나는 된 부턴과 서배스천 영거,《배너티 페어》의 편집진에게도 똑같이 분노를 느꼈다. 메무나의 가해자에게 느꼈던 분노는 메무나에 대한 연민으로 바뀌었지만, 나는 내

감정이 조작되었으며 속임수에 빠졌다고 느꼈다. 이토록 뻔하고 이토록 쓸모없는 연민이라는 감정으로 무엇을 할 수 있단 말인가? 나의 알량한 연민을 혐오하는 마음—이제는 유감스럽게도 자기연민이 된—이 이 사진에 대해 느끼는 내 반응의 중심이 되며, 메무나는 뒷전으로 밀려나기 시작했다.

나는 나중에야 내가 거의 존 버거의 말대로 행동하고 있었음을 깨달았다. 존 버거는 정치폭력을 기록한 이미지를 볼 때 감상자가 느낀 "충격의 감각은 분산되어버린다. 이제 자신의 도덕적 무능이 전쟁에서 자행되고 있는 범죄만큼이나 충격적인 일이 되는"[5] 것이라고 말한다. 베트남전쟁을 찍은 이미지에 비추어 보았을 때는 그의 논지에 의문이 들었지만(이 의문은 1장에서 다루었다), 메무나의 사진을 보면서는 훨씬 더 잘 납득이 되었다. 버거는 폭력을 기록한 사진을 보는 이들에게 타인의 고통보다 박탈된 자신의 정치적 자유를 위해 싸울 것을 촉구했다. 그는 이것이 선진국의 사회주의 혁명으로 이어질 거라고 생각했거나 적어도 그러기를 바랐다. 그러나 버거의 말이 메무나의 사례에 빈틈없이 들어맞기는 하지만, 그의 정치적 처방이 옳다고 단언하기는 어렵다(사회주의의 부활이 임박해 보이지는 않는다). 메무나를 볼 때 궁금해지는 부분은 이것이다. 연민과 혁명 사이의 자리, 즉 적당한 중간은 없을까?

연민은 도덕 철학자와 도덕 사상가 사이에서 평판이 나쁜 감정이다. 쉬클라는 연민은 "대개 비열한"[6] 감정이라고 묘사했다. 한나 아렌트는 도스토예프스키 소설《카라마조프 가의 형제들》에 등장하는 대심문관이 인류에게서 자유를 박탈하려 했던 것은 악의 때문이 아니라 연민 때문이라고 생각했다. 철학자이자 인권운동가 파스칼 브뤼크네르Pascal

Bruckner는 제3세계와 관련해서 연민은 착취의 이면이라고 주장했다. "연민 속에는 가학심과 타인의 고통에서 비롯된 과시적 즐거움이 있다······ 우리가 멀리 떨어진 '타자'에 대해 갖고 있는 이미지가 오직 연민에 근거해 있을 때, 연민은 혐오의 한 형태가 된다."[7] 프리모 레비는 연민과 친절함이 전혀 별개임을 알고 있었다. 그래서 그는 아우슈비츠의 경비원에 대해 이렇게 언급했다. "일차적이고 본능적인 감정인 연민은 적절히 배양되기만 하면 매우 잘 자란다. 특히 우리에게 명령을 내리는 야수들의 원시적인 마음에도 말이다."[8]

우리 대부분은 연민의 심각한 결점을 우리 자신의 더 일상적인 경험을 통해 배웠다. 연민의 대상이 되어본 사람은 누구나 연민이 어떻게 분노의 감정을 파생시키는지를 알고 있다. 연민은 한 사람의 권력이 다른 사람의 취약함을 내포하고 있는 상하관계를 만들어내기 때문이다. 이 불평등한 관계는 짜증스럽게도 너그러운 미덕이라는 외관으로 포장된다. 특권을 가진 자와 도움이 필요한 자 사이의 격차를 유지하고 인간을 주체와 객체로 나누는 수단으로 쓰일 때, 연민은 아주 쉽게 잔인함의 반대말이 아닌 잔인함의 한 형태가 된다.

그러나 연민을 못마땅하게 생각하는 저자들도 연민의 대안이 무자비함이거나 무관심이거나 타인의 고통을 못 본 척하는 것이라고 생각하지는 않을 것이다. 아렌트는 연민에 대항하는 감정으로 공감을 제시하는데, 공감은 거리를 유지하기보다 둘 사이에 다리를 놓으려는 감정이다. 우리 대부분은 역시 살면서 겪은 익숙한 경험을 통해 공감이 어떻게 연민보다 더욱 구체적이고 포괄적이며, 위계적인 관계 대신 '나-너' 관계를 만들려 하는지 알고 있다. 공감은 우리의 경험이나 상황이 전적으

로 같다고 말하지는 않지만, 우리가 인간으로서 같은 조건을 공유하고 있을 가능성을 인정한다.

아렌트는 공감을 일종의 "공통의 고통"[9]이라 불렀다. 그러나 아렌트는 다소 놀랍게도 공감은 "정치적 측면에서 무의미하다"[10]라고 덧붙인다. 아렌트에게 정치적인 것의 영역은 이성적인 토론, 논쟁, 합리적 판단의 영역이었던 반면, 공감은 직관적이고 감정적이고 논쟁이 불가능한 영역이었다. 공감 그리고 그 객관적 형태인 인도주의적 행동이 정치적으로 중요할 뿐 아니라 정치의 중심이 되었다는 사실은 아렌트의 시대와 우리 시대 사이에 큰 간극이 있다는 신호다. 베를린 장벽 붕괴 이후 인도주의적 개입의 문제는 정치적 논쟁의 가장 뜨거운 감자가 되었고, 국경없는의사회나 옥스팜 같은 인도주의 단체들은 의약품 및 식량 원조는 물론 세계 위기 상황에 도덕적이고 정치적인 중재자 역할을 하리라고 기대된다.

아렌트는 연민과 공감보다 높은 자리에 연대를 놓았다. 연대는 아렌트가 올바로 지적했듯이 감정이 아니라 인간이 "억압받고 착취된 사람들과 이해의 공동체"[11]를 만드는 원리다. 연대는 낡은 이상이지만 그럼에도 지금까지 계속 영감을 준다. 우리는 연대라는 강력한 인간관계를 통해 국가, 인종, 계급의 경계를 없애고, 역사의 가장 깊은 상처를 치유할 수 있으리라는 희망을 계속 갖고 있다. 연대는 분열이 아닌 통합을 전제하며, 고독이 아닌 인류애를, 포기가 아닌 지지를, 약함이 아닌 강함을 전제한다. 마르크스 이래 연대는 좌파의 성배이자 가장 엄숙한 책무였으며 가장 온건한 사회민주주의자부터 가장 전투적인 공산주의자까지 누구나 연대를 선포했다. 그럼에도 불안한 21세기 초에 살고 있는 우

리는 20세기의 산산조각난 희망을 목격했고, 우리 중 일부는 연대를 찾거나 만들어가는 일이 어려움을 경험으로 배워 알고 있다. 거창한 수사학을 동원해 연대를 선언하는 것보다 불완전하게나마 실천하기가 훨씬 더 어려움은 분명하다.

메무나 만사라와 연대를 이룬다는 것은 무슨 뜻일까? 또 퇸 부턴의 사진 또는 다른 누군가의 사진이 도움이 될 수 있을까?

메무나의 사진을 보고 느낀 분노로 나는 선량한 사람들, 적어도 다수의 사람들 틈에 끼게 되었다. 분노 그리고 그다지 매력적이지 않은 그 형제인 화는 특권을 가진 세계에 사는 감상자가 전쟁, 기근, 빈곤의 희생자를 보았을 때 가장 흔히 보이는 반응이다. 그러나 분노는 대개 사진, 또는 (살가두의 경우처럼) 사진을 찍은 사람, 또는 바로 희생자를 향한다. 앞서 보았듯이 로슬러와 세큘러 같은 비평가는 폭력과 고통을 찍은 사진을 보는 행위는 특권을 행사하고 관음증에 탐닉하는 행위라고 말하며 우리를 귀에 못이 박히도록 타이른다. 이런 비평가는 고통, 착취, 폭력을 기록한 사진이 무언가를 보여주는 것을 못마땅해한다.

그러나 이런 이미지에는 똑같이 강력한 비판적 어조를 담고 있지만 내용은 정반대인 반응이 있다. 바로 이런 사진이 보여주지 않는 것에 대한 분노다. 이 비평 전통은 손택과 버거가 발전시켰는데, 이들은 사진에는 서사가 없기 때문에 의미, 특히 인과관계에 따라 달라지는 정치적, 도덕적 의미가 부재하다고 주장한다. 이런 비평가는 고통, 착취, 폭력을 기록한 사진이 무언가를 보여주지 못한다는 사실을 못마땅해한다.

고통받는 어린아이를 찍은 사진에는 이 두 가지 비평 전통, 이 두

가지 반응, 이 두 가지 불충분함의 혐의가 뒤섞여 있다. 어린아이를 찍은 사진은 우리에게 너무 많이 보여주는 동시에 너무 적게 보여준다.

사진가는 언제나 아이들에게서 가장 때 묻지 않고 가장 자연스러운 인간의 표상을 찾는다. 어린아이는 '원인urhuman'의 표상이다. 세계적 유명세를 얻었고 그만큼 비판도 많이 받았던 1955년의 '인간가족전'을 예로 들면, 어린아이는 인간 조건의 가장 타락하지 않은 희망적인 부분 그리고 동시에 가장 평범하고 보편적으로 공유하는 부분을 상징했다.●

무고함을 표상한다는 바로 그 이유로 어린아이는, 특히 상처입고 착취당하고 학대당한 어린아이는 사회 질서의 가장 부당한 측면, 전쟁의 가장 가학적인 측면을 제시하는 데 이용될 수 있다. 이것이 부상을 입은 어린아이가 급진운동이나 개혁운동과 손잡은 다큐멘터리 사진가의 특별한 관심사가 된 이유다. 예컨대 여전히 준엄하고 여전히 충격적인 루이스 하인Lewis Hine의 아동노동 사진을 떠올려보라. 아동 착취는 고삐 풀린 자본주의의 무자비함을 요약해 보여주는 것이었다. 비슷하게 가장 상징적인 홀로코스트 사진이 바르샤바 게토에서 체포되어 두 손을 높이 쳐들고 있는 어린 소년의 사진인 것도 우연이 아니다. 가장 잘 알려진 베트남전쟁 사진이 화상을 입은 벌거벗은 아홉 살 소녀가 네이팜탄을 피해 도망치는 사진인 것도 마찬가지다. 연약하고 죄가 없기에, 즉 가장 순수한 의미의 희생자이기에, 어린아이의 고통을 묘사하는 일은

● 하지만 이때 사람들이 기대하는 인간 조건은 본질적으로 무성無性적인 것이었다. 벌거벗은 어린아이를 찍은 샐리 만Sally Mann의 사진을 놓고 벌어진 어마어마한 논란을 보면 알 수 있다.

유달리 본능적인 반응을 불러일으킨다. 그리고 그래야만 한다. 이런 이미지에 마음이 움직이고, 충격과 분노를 느끼는 것은 순진함의 결과나 감상벽이 아니다.

그러나 동시에 어린아이의 사진은 다른 사진과 마찬가지로 의미를 전달하지 않는다. 다시 말해 정치적 설명을 하지 않는다. 이런 사진은 무고한 이의 상처를 폭로하지만, 그런 상처가 어떻게 생기게 되었는지, 가해자는 누구인지, 어떻게 하면 가해를 중단시킬 수 있는지는 알려주지 않는다. 그럼에도 이런 이미지는 직관적인, 거의 조건반사적인 연민과 분노의 반응을 불러일으킨다. 비록 때로는 어디를 향해야 할지 알 수 없는 감정들이라 해도 말이다. 사실 어린아이의 고통은 결코 용납할 수 없는 일이라 감상자는 그 고통을 최대한 빨리 끝낼 수만 있다면 그리고 그 고통이 끼치는 불편함을 해소할 수만 있다면 무엇이든 할 것만 같은 충동을 느낀다. 이런 사진을 퍼뜨리는 사람은 이 사실을 잘 알고 있으며 종종 이런 반응을 노린다. 여기서 고통받는 어린아이를 찍은 사진의 역설이 생긴다. 우리의 가장 고귀하고 이타적이고 자애로운 자아에 호소함으로써, 이런 이미지들은 조작과 천박한 단순화, 선전의 완벽한 전달자가 되기 때문이다. 데이비드 리프가 언젠가 "독재자와 국제 구호 운동가의 공통점 하나는 어린아이 옆에서 포즈 취하기를 좋아한다는 점이다"[12]라고 말한 이유다.

어린아이를 찍은 사진에 감상자의 사려 깊은 판단력이 쉽게 흔들린다는 사실 때문에, 이런 사진은 지혜로운 정치적 해법보다 단순한 해결책과 경솔한 복수를 부추기는 안성맞춤의 매개가 될 수 있다. 나는 2003년 미국이 이라크를 침공하는 쪽으로 마음을 굳혀갈 때, 이라크 국

제연대위원회라고 자신들을 칭하는 사람들이 뉴욕 길거리에서 종종 내밀던 전쟁 반대 전단을 기억한다. 이 전단에는 보통 굶주리거나 울부짖는 아이들의 사진과 함께 이라크 제재를 중단해야 한다고 주장하는 호소문이 실려 있었다. 사진들은 인도적 차원에서 이라크 어린이들의 고통을 종식시켜야 한다고 주장했다. 이견의 여지가 없는 주장이다. 그러나 정치적 차원에서 보면 사안은 좀 더 복잡해진다. 전단에 실린 글과 사진의 명백한 함의는 미국의 제재가 이라크 어린이들을 굶어 죽게 했다는 것이었다. 이들에게 제재 종식에 반대하는 행위는 아이들의 죽음을 지지하는 행위나 마찬가지였다. 비록 나는 이라크 어린이와 노인이 고통받는 주원인은 미국의 제재가 아닌 사담 후세인 정권 때문이라고 의심했지만 말이다. 그러나 이라크 어린이의 이미지는 감상자의 내부에서 일어나는 어떤 사고 과정도, 어떤 정치적 논의도 차단하도록 고안되었다. 이 이미지는 오직 한 가지 감정, 즉 죄책감을 불러일으킬 목적으로 전단에 실렸고, 죄책감은 오직 한 가지 행동으로만 덜 수 있었다. 바로 제재 반대였다. 나는 전단을 쓰레기통에 버렸다.

어린 희생자의 사진은 가끔 더 신중히 사용되기도 한다. 1936년 11월 12일, 공산당 기관지 《데일리 워커Daily Worker》에는 '나치 폭격으로 스페인 어린이 70명 사망'이라는 표제의 기사가 어린이의 주검 몇 구가 뒹구는 끔찍한 사진과 함께 실렸다. (그중 한 소년의 주검에는 안구가 튀어나와 있었다.) 그러나 신문은 이 표제 바로 아래 '우리가 이 사진을 실은 이유'라는 제목의 설명을 달았다. 독자들에게 반드시 해야 한다고 생각했음이 분명한 설명이었다. 편집자는 이전에는 신문에 이런 사진을 싣는 것을 삼갔다고 말한다. "그 이유는 그저 공포심을 안겨주는 것만으

로는 가장 큰 목적, 즉 파시즘과 싸우고 민주주의를 수호하기 위한 결의를 다지는 목적을 달성하지 못할 것 같았기 때문이다. 그러나 이번에 이 사진을 실은 이유는 단지 공포심을 안겨주기 위해서가 아니다. 이 사진은 파시즘이 스페인 국민을 끌어들인 내전의 가장 우려스러운 측면을 보여준다."[13] 이 사진들은 틀림없이 《데일리 워커》의 독자를 집결시켜 똑같은 슬픔과 분노를 느끼게 하기 위한 의도로 실렸다. 그러나 파시스트 전쟁의 핵심이며 당시로서는 전혀 새로웠던 관행, 즉 전투원과 민간인의 구별이 없어진 것을 분명히 보여주려는 의도도 있었다. 이 사진들은 이라크 제재를 반대하는 전단의 사진처럼 당파적 목적으로 사용되었지만, 가장 중요한 정치적 사실을 애매하게 만들기보다 진실하게 밝히는 데 사용되었다.

메무나의 사진은 《데일리 워커》의 독자들이 폭격으로 사망한 스페인 어린이를 보았을 때 느꼈음이 분명한 반응과 상당 부분 똑같은 반응을 불러일으켰다. 즉 사람들은 충격과 슬픔, 분노와 역겨움을 느꼈다. 그러나 둘 사이엔 중대한 차이가 있다. 1936년 《데일리 워커》의 독자들은 오늘날의 독자들이 느끼는 무력함과 혼란을 느끼지 않았다. 우리와 달리 그들은 무엇을 해야 할지 잘 알고 있었다. 메무나의 사진이 스페인 어린이의 사진보다 더 받아들이기 힘든 이유다. 메무나가 연루된 분쟁은 길고 끔찍했지만, 스페인 내전과 달리 전통적인 정치적 목적과 이해의 영역을 벗어났다. 시에라리온 내전이 어떤 '큰 목적'을 갖고 있는지 알아차리기는 매우 어렵다. 메무나가 스페인 어린이들보다 덜 고통받았다는 뜻이 아니다(메무나는 더 많은 고통을 겪었을지도 모른다). 메무나의 목숨이 스페인 어린이의 목숨보다 덜 소중하다는 뜻도 아니다. 다만 메

무나의 사진에 충격과 공포, 분노, 역겨움 이외의 다른 반응을 보이기는 대단히 어렵다는 뜻이다. 메무나의 사진을 어떻게 이용해야 하는지, 아니 그저 메무나의 사진을 어떻게 받아들여야 하는지조차 알기 어렵다. 그리고 바로 이런 이유로 메무나의 사진을 보는 행위는 윤리적 문제가 된다. 메무나의 사진은 우리 시대 특유의 단절을 보여준다. 우리는 이 세계에서 일어나는 일에 관해 엄청나게 많은 지식을 가질 수 있고, 엄청나게 많은 감정을 느낄 수도 있지만, 이런 지식과 감정은 정치적 행동으로 자연스럽게 이행되지 않는다.

메무나의 사진을 볼 때 혼란스러운 이유가 하나 더 있다. 메무나는 어린 희생자이고 그러므로 무고하다. 그러나 스페인 어린이들의 사례와 달리, 메무나의 가해자가 똑같은 어린이일 가능성이 정말로 존재한다.

야만적 허무주의 시대의 사진

냉전과 양극 체제가 종식되고 전쟁의 성격에는 어떤 변화가 생겼다. 폭력이 정치적 목적과 하나로 묶이는 일이 줄어들면서 폭력은 말하자면 더 허무하고 '자율적'이 되었다. 나는 이 진술이 참이라고 생각하지만, 이렇게 쓰자마자 이 말은 무척이나 오해의 소지가 큰 거짓된 일반화로 보인다. 전쟁은 언제나 잔인하고 혼란스러웠다는 것이 올바른 주장일 것이다. 전쟁은 언제나 참가자와 희생자를 제외한 대부분의 사람들에게 무의미해 보였다. 전쟁은 언제나 무장하지 않은 민간인의 죽음을 초래했으며, 언제나 가학적인 충동을 촉발했다. 오늘날의 전쟁이 과거의

전쟁보다 반드시 더 나쁜 것은 아니다. 아니 더 낫다고 말할 수도 있으리라. 적어도 아우슈비츠와 같은 사건은 반복되지 않았기 때문이다.

이 모두가 사실이다. 그럼에도 전쟁의 성격에는 어떤 변화가 생겼다. 1930년대와 제2차 세계대전 그리고 그에 따른 반식민주의 독립전쟁을 특징짓는(그리고 18세기까지 거슬러 올라가는 거의 모든 혁명을 구별짓는) 이데올로기에 기초한 분쟁은 훨씬 그 빈도가 줄어들었거나, 경우에 따라 한때 가졌던 이데올로기적 존재 이유를 상실했다. 관습적인 전쟁은 냉전이 종식된 1989년의 희망처럼 평화로 대체되지 못했고, 분열의 전쟁이라 불러야 할지 모를 다른 종류의 분쟁이 그 자리를 대신했다. 이런 분쟁은 제국주의적 팽창이나 민족 해방, 사회주의 혁명, 심지어 파시즘 반혁명의 표출이 아니라 자기파멸에 더 가깝다. 이 새로운 전쟁은 대개 국내에서 일어나며 명백히 여성과 아이를 표적으로 하는 "충격적일만큼 끔찍한 폭력"[14]으로 특징지어진다. 새로운 전투원들의 목적은 물론 권력을 얻는 것으로, 권력 획득은 전사들의 전통적 목적이기도 했다. 그러나 이들은 자신들의 사회제도, 특히 가정을 파괴하고 미래 세대에 치명적인 손상을 입힘으로써 목적을 달성하려 한다는 점에서 전통적 전투원과 다르다. 영토가 아닌 민족을 대상으로 한다는 점이 다르기는 하지만, 궁극적인 '초토화 정책'이라 불릴 만하다. 프랑스 철학자이자 저널리스트 베르나르 앙리 레비Bernard-Henri Lévy는 이런 전쟁에 대해 이렇게 말했다. "개인은 자살을 저지른다. 나라라고 그러지 못할 이유가 무엇인가?"[15]

이런 설명에 들어맞지 않는 현재진행형의 분쟁도 있다. 예를 들어 이스라엘, 팔레스타인, 레바논 사이의 여러 전쟁은 꼭 달성 가능한 것은

아니지만 뚜렷한 정치적 목적을 갖고 있다. 보스니아 내전도 마찬가지였다. 그러나 일부는 10년, 20년 동안 계속된 현재진행형이거나 최근 종결된 많은 전쟁을 들여다보면 정치적 '이유'를 찾기가 어렵다. 부룬디, 시에라리온, 콜롬비아, 라이베리아, 소말리아, 우간다, 콩고와 같은 곳에서 벌어지는 전쟁의 전투원에게는 흔히 이행하고자 하는 공약도, 실현하고자 하는 정부 모델도, 구축하고자 하는 제도도, 현실화하고자 하는 정의의 비전도 없다. 자유, 평등, 우애 중 어느 것도 이들의 의제가 아니다. 의제라는 것이 있기라도 하다면 말이다. 이 놀랄 만큼 흉포한 전쟁들은 바로 이 정치적 목적이 부재하기에 장기화되는 듯 보이며, 시에라리온의 신체 절단, 콩고의 여성 할례, 우간다의 아동 납치와 같은 민간인을 대상으로 한 조직적 잔학행위는 합리적인 정치적 계획의 일부로도, 심지어 부의 쟁탈 과정의 일부로도 설명될 수 없다. 이런 일부 전쟁은 단순히 장기화되고 있는 것만이 아니다. 수단의 야만성이 이들이 한때 가졌을지 모르는 정치적 동기마저 모호하게 만든다. 또한 이런 전쟁이 흔히 전통적인 정치적 목적에서 벗어났기 때문에 전투원, 또는 적어도 이들의 지도자는 평화를 얻기보다 전쟁을 지속시키는 것이 더 얻을 게 많거나, 얻을 게 많다고 믿는다. 평화는 반드시 군축으로 이어지기 때문이다. 따라서 이 새로운 세기의 시작에 마르크스주의 역사가 에릭 홉스봄 Eric Hobsbawm이 썼던 것처럼, 우리는 "기꺼이 폭력을 사용할 의지를 제외하고 어떤 공통된 특징도, 지위도, 목적도 갖지 않은 쌍방"[16]이 무장 대치를 한 세상에 있게 된다.

그렇다고 이런 전쟁에 아무런 이유가 없는 것은 아니다. 모든 사건에는 나름의 이유가 있다. 이런 전쟁이 분석되지 말아야 한다는 의미도

아니다. 그러나 이유와 분석이 이런 전쟁이 전개되는 방식을 항상 설명 해주는 것은 아니다. 즉 빈곤과 국가 붕괴에서 메무나의 팔이 절단되는 상황으로, 또는 콩고의 콜탄 매장량을 둘러싼 이권 다툼에서 여아의 성기 할례로 비약하는 과정을 설명하지 못한다. 국경없는의사회의 선도적 활동가이자 이론가 프랑수아 장François Jean이 일찍이 1991년 초에 말했듯이, "칼라시니코프 소총을 들고 다니는 자들에게는 그 무엇도 거칠 게 없다…… 이들에게는 정치가 없다. 어쨌든 쉽게 이해 가능한 정치는…… 우리가 대변한다고 주장하는 [계몽주의적인] 가치는 거의 감지되지 않는다."[17]

사진가는 이런 분쟁을 기록하는 일을 저널리스트보다 더 잘 해낸다. 저널리스트는 바로 이 상식을 배반하는 특성 때문에 가끔 이런 분쟁들을 무시하는 까닭이다. 아프가니스탄이 소련-아프가니스탄 전쟁에서 승리하고부터 7년 후인 1996년, 제임스 낙트웨이가 카불에서 찍은 사진을 예로 들어보자. 석기시대를 연상시키는 폐허가 된 으스스한 도시는 다른 누구도 아닌 카불 주민들의 손에 먼지가 되었다. 우리는 한때 외국 침략자에게 정복되었다가 열성적으로 스스로를 파괴하기 시작한 한 국가를 보게 된다. 전쟁은 마치 적과 상관없이 지속되어야 하는 것처럼 보인다. 전쟁이 살아있는 생물처럼 생존을 위해 투쟁하는 셈이다. 이교도 한 무리를 쳐부수자마자 다른 이교도들이 즉시 그 자리를 차지한다. 결코 스스로는 소멸하지 않는 전쟁이다.

캔디스 샤수Candace Scharsu가 시에라리온 프리타운 내에 위치한 머리타운 절단 피해자 정착촌을 찍은 사진을 볼 수도 있다. 이 작은 마을에는 노인과 어린아이가 수용되어 있다. 사진에는 팔이 절단된 아기가 울

고 있는 모습과, 두 다리가 무릎 아래로 절단된 비대한 여자가 머리를 손에 괴고 있는 모습이 보인다. 모하메드 바라는 이름의 잘생긴 이발사의 솜씨 좋은 팔, 즉 가위를 드는 쪽의 팔은 어깨 아래로 절단되었다. 그러나 샤수는 바가 매우 진취적인 남자라고 말한다. 바는 정착촌 안에 새 이발소를 차렸고, 가위질을 다시 배우느라 여념이 없다(바는 잘린 팔을 수건을 드는 데 쓴다). 이브라힘이라는 이름의 열 살짜리 소년은 잘린 팔로 머리를 괴고 우리를 바라본다. RUF 반군은 그의 손에 휘발유를 붓고 불을 붙인 뒤 그의 어머니를 강간하고 살해했으며, 아버지의 목을 베었다. 일곱 살인 이사 세세이는 네 살 때 RUF에게 유괴를 당했다. 사진은 소년의 옆모습을 담고 있는데, 꽤 잘생긴 소년의 얼굴에는 뺨에서 입까지 물집 같이 생긴 흉터가 나 있다. 싸우기를 거부하자 RUF는 소년의 얼굴을 불 속에 처박았고, 뺨과 입술이 녹아 붙어버렸다. 이사의 손 역시 훼손되어 이제는 쓸모없는 갈고리 같은 모양이 되었지만 이사는 자기 손을 찍는 것을 원치 않았다.

그리고 여기 샤수의 렌즈를 통해 메무나를 한 번 더 보게 된다. 메무나는 레이스가 달린 예쁜 꽃무늬 원피스를 입었다. 메무나의 미소는 이번에야말로 진짜 장난스러워 보이며, 메무나의 괜찮은 쪽 손은 바로 뒤에 앉아 있는 아빠의 튼튼한 허벅지에 놓여 있다. 메무나의 아빠는 광대뼈가 두드러진 강인한 인상의 남자로 옅은 콧수염을 길렀다. 아빠는 유감스러운 표정이기는 하지만 카메라를 똑바로 쳐다보고 있다. 아빠의 오른쪽 귀는 잘려나갔고 오른팔 역시 딸의 팔과 마찬가지로 잘려나갔다.

전쟁에서 일어난 이 커다란 변화를 감지한 이들은 정치분석가, 인

도주의 활동가, 저널리스트, 사진가 들이었다. 질 페레스는 1989년 이전 "분쟁은 정치적 동기로 일어나는 경우가 훨씬 더 많다. 동양과 서양의 대립, 공산주의와 자본주의의 대립, 계급투쟁 등이 그렇다"[18]라고 말했다. 이제 그는 전쟁은 이데올로기보다 감정의 표출이며, 전쟁의 목적은 적을 정치적으로 패배시키는 것이 아니라 존재 자체를 "말살"[19]하는 것이라고 말한다. 영국의 정치이론가 존 킨John Keane은 이런 분쟁을 일컬어 "비문명적 전쟁"이라 칭했다. 이런 전쟁의 참가자들에게는 "사람, 재산, 사회기반시설, 역사적으로 중요한 장소, 심지어 자연 그 자체를 파괴한다는 규칙 말고는"[20] 어떤 규칙도 없다. 킨은 이런 전쟁은 그가 "인간 성격의 생태"[21]라 부르는 것을 영구히 훼손하며, 타인과 "연대하여 행동하는…… 능력"[22]을 손상시킨다고 말한다.

이런 전쟁은 또한 이들과 연대하여 활동하는, 또는 심지어 이들과의 연대를 구체적으로 상상하는 우리 능력까지 손상시킨다. 베르나르 앙리 레비는 이 새로운 분쟁 지역에서 보낸 소식들을 모은《전쟁, 악, 역사의 종말War, Evil, and the End of History》에서 그가 목격한 폭력들을 나름대로 소화하려고 헛되이 애쓴다. 레비는 자신이 "낡은 반사작용"이라 부르는 것에서 계속 위안을 구하며 "좋은 편은 누구인가? 나쁜 편은? 그 경계는 어디인가?"[23]라고 묻는다. 그러나 레비는 "새로운 현실 그리고 우리의 눈에는 거의 상상도 할 수 없는 현실"[24]을 다루고 있음을 깨달을 수밖에 없었다.

믿음도 법칙도 없는 끔찍한 전쟁, 헤겔의 전쟁 논리에 낯선 만큼이나 클라우제비츠의 전쟁 논리에도 낯선 전쟁. 이 전쟁의 희생자는

새로운 계몽을 위해, 민주주의의 승리와 인류의 권리를 위해, 또는 제국주의의 패배를 위해 싸우고 있다고 말할 희박한 근거조차 갖지 못했기에 두 배로 저주받은 것처럼 보인다.[25]

이 전쟁은 "목적도 없고, 이데올로기적으로 뚜렷한 이해관계도 없으며, 기억도 없다." 이런 전쟁이 어떻게 "다른 수단에 의한 정치의 연속"[26]이 될 수 있는지는 알기 힘들며, 이런 이유로 이 전쟁은 해결 불가능해 보인다.

이런 전쟁에 그리고 여기 휩쓸린 이들에게 우리는 어떤 책무를 지고 있는가? 이들의 요구는 무엇이며, 우리는 무엇을 줄 수 있는가? 우리는 누구를 지지해야 하는가? 어느 편에 서야 하는가? "희생자가 우리에게 도움을 요청하지 않았다는 핑계로 이 침묵의 살육에서 손을 떼도 되는 걸까?"[27] 레비는 묻는다. 쉬운 대답은 아마 '그렇다'일 것이다. 솔직히 말하면 그리 불합리한 대답도 아니다. 그러나 나는 레비가 단호하게 아니라고 말해주어 기뻤다. 우리는 우리 시대 분쟁의 성격을 선택할 수 없다. 서로가 이해하는 지점, 또는 공유하는 이상이 없다고 해서 특권을 가진 국가에 사는 사람들이 희생자의 절망을 외면할 구실은 되지 못한다. 이들의 절망에 귀 기울여야 하는 또 하나의 이유는 우선 이것이 현실적인 이해利害의 문제이자, 그 다음으로 윤리적 자존의 문제이기 때문이다. 혼돈에 빠진 지역은 아무리 멀리 떨어져 있는 것처럼 보여도 실제로 전 세계의 안전을 위협할 수 있다. 특히 9·11 이후로 세계는 아주 작아지고 있다. 마찬가지로 중요한 사실이 있다. 만일 우리가 존중할 만하다고 생각하는 희생자나 인정과 납득이 가능한 폭력의 희생자만을 포용한다면,

흔히 우리가 지키고 있다고 주장하는 이른바 '보편적 인권'의 의미도 퇴색하다 못해 아무 짝에도 쓸모없어지리라는 점이다.

그렇지만 이런 반응 또한 변화의 산물이다. 1917년 이래 정치적 관련성을 지닌 조직들, 즉 러시아의 볼셰비키, 스페인의 인민전선파, 알제리의 반식민주의자, 베트남과 쿠바의 공산주의자, 헝가리와 체코슬로바키아의 반스탈린주의자, 칠레의 반파시스트, 니카라과의 산디니스타, 남아프리카공화국의 반아파르트헤이트 운동가, 보스니아의 민주주의자 등은 좌파국제주의라는 기반을 갖고 있었다. 좌파국제주의의 낭만은 말로의 소설, 겔혼의 저널리즘, 카파의 사진에서 전형적으로 드러난다. 이들은 현재에 위축되고 좌절해 반감을 갖기보다 미래의 뜨거운 희망에 고취되었다. 단지 무력한 희생자를 보호하고 염려할 뿐 아니라 대의를 위해 싸우는 투사와 자신들을 긍정적으로 동일시함으로써 정신과 활력을 끌어냈다. 냉전 이후의 전쟁에서 이런 종류의 유대 또는 우애 정신은 점점 더 찾기 힘들어지고 있다. 사실 이런 유대는 우리가 더 이상 감당하지 못할 사치일지 모른다.

이념적 결속이 사라지자 1989년 이후 서구 지성인들이 대규모의 고통과 대량학살에 무관심하다는 사실이 자주 증명되었다. 사실 우리 시대의 지도 원리는 '연대를 끊어라'일지 모른다. 중동, 예를 들어 팔레스타인은 여전히 뜨거운 화두다. 쓰나미나 허리케인 같은 자연재해로 인한 인도주의적 위기도 마찬가지다. 그러나 부룬디의 대학살, 소말리아의 분열, 알제리의 잔학행위, 아이티의 끊임없는 위기, 차드의 노예가 된 아이들에게 누가 정말로 신경을 쓴단 말인가? 레비의 책과 샤수의 사진은 우리의 디스토피아 시대를 특징짓는 후퇴와 회피를 고발한다. 이 철

학자와 사진가는 둘 다 서구를 깊이 잠든 밤에서 깨우고자 하지만, 낮이 올 거라는 거짓 약속은 하지 않는다. "아무도 보고 싶어하지 않는다. 아무도 듣고 싶어하지 않는다."[28] 레비는 이 세계의 거대한 폭력과 비참에 대해 이렇게 말한다. "그렇다면 우리는 사람들이 보지 않을 수 없게 만들어야 한다. 시선을 테러해야 한다."[29]

시선을 테러하라. 멋진 표어다. 이 표어는 새로 발견된, 아니 차라리 새롭게 만들어진 국제주의에 호소한다. 격렬하고 극단적인 행위가 저들의 전유물은 아니라고 주장한다. 그러나 한편으로 우리가 완전히 그리고 아마도 돌이킬 수 없이 환상에서 깨어났음을 인정하는 표어이기도 하다.

새로운 전쟁에 소년병이 널리 이용된다는 사실에서 느끼는 소름끼치는 당혹감은 차마 말로 표현하기 힘들다. 21세기 초 모든 나라는, 아니 모든 대륙은 몰록•에게 바친 어린아이로 가득 차 있다. 그러나 이 아이들을 구하고 복수해 줄 정의의 신은 없다.

소년병 – 괴물로 키워진 아이들

아프리카의 소년병을 '군인'이라 부르는 것은 아우슈비츠를 보호소라 부르는 것이나 마찬가지다. 사실관계만 따지면 틀린 말은 아니나 본질을 놓치고 있는 것이다. 비록 소년병이 현대의 발명품은 아니지만, 최

• Moloch, 고대 셈 족이 섬기던 신으로 어린아이를 제물로 바쳤다. —옮긴이 주

근 유일하게는 아니더라도 주로 아프리카의 내전에서 보이는 양상은 매우 예외적이다.[30] 오늘날의 소년병 현상은 대부분의 사회와 저항운동이 오랫동안 지켜온 관습을 배반한다. 전통적으로 미래 세대의 보호와 양육을 가장 엄중한 윤리적 책임으로 여겼던 아프리카 사회의 관습을 포함해서 말이다. 이제 이런 것은 모두 옛이야기가 되었다. Q. 사카마키 Sakamaki가 라이베리아에서 찍은 사진은 세대 간의 새로운 사회계약을 보여준다. 제복을 입은 정부군이 어린 소년에게 AK-47 소총을 쏘는 법을 시범으로 보여주고 있다. 소년—우리는 소년의 나이가 열한 살임을 알게 된다—은 잔뜩 집중해서 큰 총을 붙들고 있고, 소년의 '선생'은 아이를 위해 소총이 흔들리지 않게 붙잡아주고 있다.

1980년대 초부터(그러나 수가 엄청나게 늘어난 것은 그 후 10년 동안이다) 수십만 명의 어린아이가 전쟁에 징집되었다. 보통 십대지만 가끔은 열 살 이하도 있다. 대개는 집에서 잡혀오지만, 간혹 먹을 것과 쉴 곳을 찾아, 또는 가족의 복수를 꿈꾸며 전투원에 '제 발로' 합류하는 경우도 있다. 아이들은 반군 측에서 싸우거나, 정부군 측에서 싸우거나, 가끔은 양쪽 모두에서 싸운다. 강력한 마약에 취해, 두들겨 맞고 겁에 질려, 아이들은 민간인, 다른 아이들, 자기 가족과 이웃에게 신체를 절단하고, 강간하고, 몽둥이로 때리고, 총으로 쏘고, 불로 태우고, 배를 갈라 살인하는 등의 잔학행위를 저지르도록 강요된다. 동시에 소년병은 동일한 범죄의 희생자이기도 하다. 어린 소녀는 특히 성노예로 착취당하며 강간, 집단강간, 여성 할례, 강제 출산 등의 피해자가 된다. 캔디스 샤수는 시에라리온에서 이런 소녀 중 한 명의 사진을 찍었다. 얼굴을 보이기를 거부하고 이름을 밝히고 싶어하지도 않지만, 소녀의 가슴에는 캐슈너트

에서 추출한 산성 물질로 새긴 것으로 추측되는 'RUF'라는 낙인이 찍혀 있다. 파트마타 카마라라는 이름의 또 다른 소녀는 훨씬 협조적이다. 카마라는 열세 살로 열한 살 때 RUF에 납치되었다. 프랑코 파제티Franco Pagetti가 찍은 사진에서 카마라는 카메라를 응시하며 줄무늬 셔츠를 들어 보인다. 사춘기 소녀의 작은 가슴과 청바지 위로 완만하게 펼쳐진 배의 곡선이 보인다. 그리고 우리는 카마라의 여린 가슴에 남은 보기 싫게 허연 화상 흉터 역시 보게 된다. 도망치려 한 벌이었다. 서구의 식민주의와 인종차별의 역사를 생각하면 아프리카와 관련해 '야만적'이라는 단어를 쉽사리 쓰기 힘든 것이 당연하다. 그러나 어린이를 병사와 성노예로 삼는 문제라면 야만적이라는 단어를 입에 올리는 데 오래 망설여서는 안 된다.

어린아이에게 저질러지든, 어린아이가 저지르든, 이런 잔학행위의 목적은 전쟁에서 이기는 것이 아니다. 어린아이가 자기 형제를 죽이거나 이웃을 강간하거나 노파의 입술을 자르게 해서 얻는 군사적 이익은 분명 없다. 목적은 오히려 이 어린이들을 모든 식별 가능한 도덕적, 가족적, 사회적 세계로부터 분리해내는 데 있다. 약물과 굴욕과 공포를 통해 혼란에 빠뜨린 뒤 공포, 죄책감, 심지어 이들을 통치하는 지휘관을 향한 비뚤어진 감사로 한데 묶으려 하는 것이다. 가장 중요한 목적은 아이들이 희생자일 때조차 가해자로 탈바꿈시키는 것이다. 이런 잔학행위의 목적은 한마디로 인간 윤리의 DNA를 뒤죽박죽으로 뒤섞고—특히 아이들은 고통을 가하는 데서 희열을 느끼는 법을 배운다—희생자와 가해자의 도덕적 차이를 희석시키며, 아이들을 프리모 레비가 말한 회색지대로 밀어넣는 것이다.* 이런 실험이 비뚤어진 악의로 가득 차 있다는

사실은 아무리 과장해도 지나치지 않다.

　이런 실험의 성공은 의심의 여지가 없다. 어린아이의 본성은 선할지도, 선하지 않을지도 모르나, 분명한 것은 유연하다는 점이다. 그리고 문화대혁명의 사례에서 보았듯이 타인에게 고통을 가하는 데 열과 성을 바칠 뿐 아니라 그 이상까지 할 수 있다. "이 어린아이들은 흔히 모든 전투원 중에서도 가장 냉혹하고, 잔인하고, 거칠고, 의욕적이고, 광적이다."[31] 레비는 자신이 만난 소년병들에 대해 이렇게 말했다. 어린 시절의 무고함은 어린 시절의 무도덕성으로 변질될 수 있다. 많은 시에라리온 사람들이 경험에서 배웠듯이 말이다. 마흔두 살의 비서인 아다마라는 이름의 여자는 프리타운 인근에 찾아온 소년병에 관해 국제인권감시 기구에서 이렇게 증언했다.

> 우리는 소년병을 두려워했어요. 그 아이들은 잔인하고 냉혹했죠. 어른보다 훨씬 더요. 그 아이들은 동정이 무엇인지 몰랐어요. 선과 악이 무엇인지도요. 나이가 있는 전투원한테 빌면 잘 설득해 목숨을 건질 여지가 있었죠. 하지만 어린 전투원일 경우에는 동정도 자비도 없었어요. 오랫동안 반군에 있었던 애들은 단 한 번도 그런 걸 배운 적이 없는 거죠…… 소년병들은 정말 사악했어요. 개미 새끼 하나 살려두는 법이 없었죠.[32]

● 하지만 나치 수용소와 소년병을 징집하는 정권 사이에는 차이가 있다. 전자의 목적이 완전히 패배한 수동적 희생자, 즉 완벽한 노예를 만들어내는 것이었다면, 후자는 무엇보다 잔학행위에 적극적으로 참여하는 것을 가장 중요하게 여긴다. 이들이 추구하는 인간상은 완벽한 반사회적 인격장애자다.

자신의 회고록《집으로 가는 길*A Long Way Gone*》에서 이스마엘 베아 Ishmael Beah는 시에라리온 내전 당시 가장 큰 근심거리라곤 부모님의 불화가 전부였던, 셰익스피어를 인용하던 소년이 잔학행위를 멈추지 않는 살인도구가 되기까지의 자전적인 이야기를 전한다. (하지만 베아는 다시 원래대로 돌아왔다. 베아가 책을 쓸 수 있었다는 사실 자체가 그가 회복되었음을 보여준다.) 이 책에서 가장 충격적인 부분은 비록 끔찍하긴 하지만 베아가 저지른 폭력이 아니다. 베아와 다른 소년들이 그 안에서 느낀 희열이다. 베아의 책에서 웃음은 가장 불길한 소리다. 내게 베아의 책에서 최악의 순간은, 그가 목 자르기 시합에서 이겼음을 알고 자랑스러움을 느낀 순간을 이야기할 때였다.

베아는 RUF 반군 쪽이 아니라 그가 "소위 군대"[33]라고 부르는 시에라리온 정부군 쪽에서 싸웠다. 그러나 무리의 전술에는 거의 차이가 없었다. 베아는 자기 부대가 반군 무리와 마주쳤을 때를 이렇게 설명한다. 이때 그의 나이는 열셋가량이었다.

"이 놈들을 총으로 쏘는 건 총알 낭비야." 중위가 말했다. 그래서 우리는 반군에게 삽을 주고 총구를 겨누며 자기 무덤을 스스로 파라고 명령했다. 우리는 오두막에 앉아 마리화나를 피우며 반군이 빗속에서 구덩이를 파는 모습을 지켜보았다. 속도가 늦어질 때마다 우리는 그들 주위로 총을 쐈고 그들은 다시 더욱 빨리 구덩이를 팠다. 구덩이를 다 파자 그들을 묶고 총검으로 다리를 찔렀다. 몇몇은 비명을 질렀고, 우리는 낄낄대고 웃으며 발길질을 해 닥치게 했다. 그 다음엔 각각을 구멍 안으로 굴려 넣어 축축한 진흙으로

덮었다. 반군은 모두 겁에 질려 있었으며 우리가 그들 위로 다시 흙을 덮자 일어나 구덩이 밖으로 나오려고 애를 썼다. 그러나 총구가 구덩이를 가리키는 걸 보고는 다시 누워 겁에 질린 슬픈 눈으로 우리를 쳐다보았다. 그들은 흙 밑에 깔려서도 전력을 다해 발버둥쳤다. 밑에서 조금이라도 숨을 확보하려고 고통스럽게 신음하는 소리가 들렸다. 곧 그 소리도 사라지고 우리는 그곳을 떠났다. "그래도 무덤에는 묻혔군." 누군가 말하자 우리는 크게 웃었다.[34]

그러나 베아는 탈출했다. 정부군에 합류한 지 2년 후 베아는 유니세프UNICEF 보호소로 옮겨졌고, 뉴욕에 사는 한 여성에게 입양되어 사립학교에 진학했다. 베아는 뒤이어 오벌린 대학을 졸업했고, 그가 쓴 책은 베스트셀러가 되었다. 레비처럼 베아도 구명된 사람 중 하나다. 그러나 레비와 달리 베아가 괴로워하는 이유는 오직 자신이 잃은 것―베아의 가족은 모두 죽임을 당했다―때문만이 아니다. 그는 또한 스스로 타인에게 저지른 광포한 범죄 때문에 괴로워한다. 베아는 사냥꾼이자 먹이였고 범죄자이자 희생자였다. 그는 큰 고통을 느꼈고 남에게 큰 고통을 주기도 했다. 뉴욕에서 안전하게 지내고 있지만 밤마다 피가 솟구치고, 살점이 불타고, 창자가 쏟아지고, 뇌수가 흘러나오는 악몽을 꾼다.

소년병들의 성격이 뒤죽박죽인 것처럼 이런 사진을 보는 우리의 반응도 뒤죽박죽이다. '아동매춘'이라는 단어처럼 '소년병'이라는 단어에는 무언가 본질적으로 반직관적인, 부자연스럽고 외설적인 느낌이 있다. 행위와 나이가 들어맞지 않는 것이다.* 아이가 어릴수록 가냘픈 몸

집과 대비되는 둔중한 무기를 들고 다니는 광경은 더욱 충격적이다. 이 광경의 어떤 것도 조화를 이루지 않는다. 합쳐지지 않고 납득이 되지도 않는다. 이런 사진을 마음 편하게 볼 방법은 없다.

인정하는 것 자체가 죄를 짓는 일 같지만, 대개 칠흑같이 검은 피부에 끌로 조각한 것 같은 얼굴, 우아하고 유연한 근육질인 소년병의 신체가 아름다운 것은 분명하다. 그러나 이들의 신체는 흔히 탈진, 질병, 부상과 같은 시련을 겪으며, 시련의 원인이 되기도 한다. 단순히 이런 사진을 보는 것만으로 도덕적 죄책감을 느낄 수 있다. 감상자의 시선은 안전하게 착륙할 자리를 찾지 못하고 아름다움과 폭력 사이에서 튕겨져 나간다. 그저 동정하는 것도 불가능하다. 이 아이들은 포로임과 동시에 범죄자이기도 하기 때문이다. 뷘 부턴은 단순한 자기비판 수준을 넘어 다음과 같이 인정한다. "소년병은 좋은 피사체다. 작은 흑인 아이들이 큰 총을 들고 돌아다닌다…… 귀여운 작은 악당들이 전쟁게임을 한다. 사라진 순수함…… 은유가 넘쳐난다."[35]

소년병 사진의 대부분은 슬픔으로 얼룩져 있다. 거대한 총, 총검, 탄띠, 로켓 추진 수류탄과 누더기 같은 기이한 복장보다 우리의 시선을 잡아끄는 것은 소년 병사들의 눈에 담긴 슬픔이다. 때로 아이들은 자신이 아직 인간임을 인정해 달라고 애원하는 듯 보인다. 하인리히 외스트의 사진에 찍힌 게토 주민들처럼 말이다. 스벤 토르핀Sven Torfinn은 콩고에

• 전쟁과 아동매춘은 쉽게 구분되지 않는다. 2007년 페르-안데르스 페테르손Per-Anders Petersson 은 에스테르 안다콰라는 이름의 콩고 소녀를 찍었다. 밝은 무늬의 녹색 원피스를 입은 소녀는 더 나이 많은 두 소녀가 머리를 만져주는 동안 담배를 피우고 있다. 설명에 따르면 에스테르는 아홉 살의 매춘부다.

서 이런 인물사진을 찍었다. 큰 귀의 소년 하나가 큰 총을 들고 있다. 소년은 깊고 맑은 눈으로 우리를 응시하며 고개를 살짝 기울이고 있다. 마치 집행유예라도 청하는 것 같다. 그러나 다른 사진에서 이 소년의 눈은 냉담하게 죽어 있다. 너무 많은 것을 보고 너무 많은 것을 저지른 눈이다. 빛은 꺼졌다. 그저 끔찍할 뿐인 다른 사진들도 있다. 이 무자비한 표정들이 그저 무시무시한 인상에 그치지 않는다는 것은 아다마를 비롯한 다른 무수한 희생자들이 증명한다. 이런 사진 중 크리스 드 보데Chris de Bode가 찍은 사진은 경고처럼 보인다. 과감히 클로즈업한 이 사진에는 신의 저항군LRA 측에서 싸우는 열네 살 우간다 소년이 찍혀 있다. 소년은 입을 꾹 다물고 콧구멍을 벌름거리고 있으며, 노란색 테두리를 두른 눈동자는 몹시 냉혹해 보인다. 눈 밑에는 걱정 때문인 듯 작게 불룩한 주름이 잡혀 있다. 이 사진의 타협 없이 직설적인 분위기—드 보데는 소년의 머리 윗부분을 프레임에서 잘랐다—는 위험이 임박한 느낌을 한층 더한다. 사진을 보며 소년이 폭발할지도 모른다는 두려움을 느끼게 된다. 이것은 공감적 동일시를 불가능하게 만드는 인물사진이다. 이 사진 속의 얼굴은 '세이브 더 칠드런' 광고 같은 데서 보는 얼굴과는 다르다.

이런 장르에서 가장 빈번히 찍히는 어떤 종류의 사진에서는 소년병이 카메라를 갖고 노는 듯 보인다. 즐기는 듯, 대담하게, 소년병은 자기 무기를 휘두른다. 자신의 행동이 충격과 경악을 유발함을 잘 알기 때문인 것으로 보인다. 특히 부턴의 사진에 이런 측면이 잘 드러난다. 라이베리아에서 찍은 한 사진에서 부턴은 기껏해야 십대로 보이는 중무장한 전투원 다섯이 트럭에 걸터앉은 모습을 보여준다. 우리에게 가장 가까

이 앉은 한 명은 쾌활하게 웃으며 마치 휴가지에서 사진이라도 찍는 양 부턴에게 손을 흔들고 있다. 아이들은 보는 이를 조롱하며 이렇게 말하는 듯하다. '지금 우리를 보고 있다면 당신은 그 어느 것도 해결하지 못한 채 우리 악몽에 가담하고 있을 뿐이야. 만일 눈을 감고 있다면 경건한 체하는 겁쟁이에 불과하지. 괴물이 되어가는 우리 앞에서 자기보호에만 급급하니까.'

때로 이 전사들은 모든 것을 조롱하는 듯 보인다. 콩고의 한 버려진 교실에서 십대 전투원 두 명을 찍은 리카르도 간갈레Riccardo Gangale의 컬러사진을 떠올려보자. (소년들 뒤의 칠판에 가득한 낙서 속에서 프랑스어로 '좋은 생각이야……'라고 쓰인 문장을 알아볼 수 있다.) 이 껑충한 소년들은 나무의자에 앉아 긴 다리를 아무렇게나 쭉 펴고 있다. 한 명은 모자가 달린 메시 소재 트레이닝복 상의에 진청색 바지를 입고 오렌지색 슬리퍼를 신었다. 그리고 한쪽 손에는 AK-47 소총을, 다른 쪽 손에는 대형 라디오카세트를 들고 있다. 전형적인 십대처럼 말이다. 다른 소년은 남자의 얼굴이 프린트된 파랗고 노란 티셔츠에 녹색 슬리퍼, 파란 반바지를 입었다(소년의 다리는 지저분하다). 총은 무릎 위에 가로질러 놓여 있다. 소년들은 각자 아주 희미한 미소를 띠고 흔들림 없는 시선으로 카메라를 쳐다본다. "결국 이렇게 되었군." 이들은 이렇게 말하는 듯하다. 이 사진은 전형적인 학교 사진의 우울한 그리고 우울하게 웃긴 패러디다. 바로 학교라는 공간에 있는 소년들의 모습을 찍음으로써 간갈레는 문명의 제도와 그 '좋은 생각'이 소년들이 사는 세상에서 어떻게 영향력을 상실해갔는지를 보여준다.

이런 사진은 대개 소년병의 오만한 모습을 담고 있는데, 여기서 역

설이 발생한다. 이 아이들은 지독한 상처를 입었지만 한편으로는 아이들의 판타지 속에나 존재하는 삶을 살고 있기도 하다. 전지전능한 존재를 꿈꾸는 유아적 판타지 말이다. 그러나 소년병에게는 비밀스러운 판타지가 치명적 현실이 되었다. 아이들은 가장 보호되어야 할 바로 그 충동에 굴복했다. 어떤 사진은 전체 사회가 뒤집혀 아이들이 지배하고 어른과 노인은 공포에 떠는 이 전도된 상황을 암시한다. 자코모 피로치 Giacomo Pirozzi가 찍은 시에라리온의 검문소 사진에서는 온갖 종류의 부적을 주렁주렁 매달고 커다란 총을 든 작고 마른 소년이 한 남자 어른의 신분증을 검사하고 있다. 남자는 걱정스러운 얼굴로 소년의 명령을 순순히 따른다. 아이들의 거친 태도와 겉으로 보이는 자신감은 비록 아무리 조잡하고 한심할지라도 권력에 중독성이 있음을 분명히 보여준다. 소년병으로서의 삶이 비참함에도 많은 아이들이 인도주의 활동가의 구조에 저항하는 이유이기도 하다. 갱생 보호소에서 찍은 사진 한 장에는 작은 콩고 소년이 찍혀 있다. 소년은 분노로 주먹을 꽉 쥐고 그의 칼을 뺏으려는 덩치 큰 어른 둘과 싸우는 중이다.

이스마엘 베아 역시 구조에 저항했다. 베아는 유니세프 보호소로 끌려갔을 때 "끓어오르는…… 분노"[36]를 느꼈다고 말한다. "민간인에게 이래라저래라 명령을 듣는 것은 정말 짜증나는 일이었다. 민간인들의 목소리는 심지어 아침을 먹으라고 부를 때조차 나를 격분하게 만들었다…… 불과 며칠 전만 해도 우리는 이들의 생사여탈권을 쥐고 있었다."[37] 포악한 습성은 쉽게 사라지지 않았다. 한번은 보호소에서 베아와 친구가 또 다른 소년을 어쩌면 죽음에 이를 만큼 폭행한 일이 있었다. "그 남자애가 의식을 잃은 건지 죽은 건지 알 수가 없었다. 관심도 없었

다."[38] 베아를 치료하려 한 사회복지사들과 "유니세프 셔츠를 입고 항상 만면에 웃음을 띤 사람들"[39]은 그의 경멸만을 불러일으켰다. 그리고 베아가 그중에서도 특히 가장 싫어한 일이 하나 있다. 어른들이 선의로 몇 번씩이나 되풀이하는 "네 잘못이 아니야"[40]라는 말이었다.

물론 아이들의 잘못이 아니다. 유엔 주재의 시에라리온 전범 재판에서 15세 이하는 내전 동안 저지른 죄를 물어 재판하지 않겠다고 결정한 이유다. 그러나 물론 이것으로 모든 문제가 끝난 것은 아니다. 수십만 명의 소년병이 아직도 싸우고 있으며, 아프리카 청소년의 적어도 한 세대는 세계에서 가장 가난한 나라에 갱생 치료를 절실히 요하는 상태로 살고 있다. "상처는 치유될 수 없다. 시간이 지날수록 더 커질 뿐이다."[41] 레비는 말한다. 이스마엘 베아는 이 운명에서 도망쳤을지도 모른다. 또 도망칠 수 있는 소년병은 몇 명이나 될까?

나는 우간다에서 찍은 기쁜 사진을 한 장 보고 있다. 전직 소년병이 가족과 재회하는 장면이다. 소년은 아래를 내려다보고 있으며 얼굴 표정은 알아보기 힘들다. 그러나 그 어머니의 표정에는 어떤 애매모호함도 없다. 어머니의 얼굴은 한없는 기쁨을 띤 미소로 가득하다. 그러나 전직 소년병 대다수는 결코 자기 부모를 다시 웃게 만들지 못할 것이다. 고아가 되었거나 영원히 떠돌이 신세가 되었기 때문이다. 소녀 대다수는 강간의 결과로 영원히 버려질 운명의 아이들을 낳는다. (크리스 새틀버거Chris Sattlberger가 앙골라에서 찍은 불길한 사진은 미래의 가족상을 암시한다. 전혀 웃지 않는 십대 소년병 둘과 울고 있는 아기다.) 전직 소년병 중 극소수만이 기술을 습득하거나 교육을 받는다. 일부는 약물 중독자가

되고 일부는 영구히 장애를 입는다. 일부는 쓰레기 처리장이나 묘지에서 하릴없이 빈둥거린다.

그리고 일부는 미쳐버린다. 앙골라에서 스튜어트 프리드먼Stuart Freedman이 찍은 사진에는 이제 "비공인 정신질환 센터"[42]의 환자인 한 전직 소년병이 등장한다. 텅 빈 석조로 된 방에 등을 돌리고 앉아 있는 소년은 어느 기계부품에 사슬로 묶여 있다. 차드에서 팀 A. 헤더링턴Tim A. Hetherington이 찍은 사진에서는 전직 소년병이었던 한 십대 소년이 중세 지하감옥처럼 보이는 석조 독방에 갇혀 있다. 소년의 팔은 심하게 짓이겨진 것처럼 보이지만, 우리의 시선을 멈추게 하는 것은 그의 얼굴이다. 소년은 불가해한 공포를 담은 눈을 크게 뜨고 우리를 응시하고 있다. 말 그대로 '이글이글 타오르는 듯한 눈'이다. 그럼에도 소년의 모습은 어딘가 이상하게 낯익어 보인다. 나는 이 표정을 전에 본 적이 있음을 깨닫는다. 말하자면 이 소년은 1948년 데이비드 시모어의 사진으로 길이 그 이름을 남긴 어린 폴란드 소녀 테레스카Tereska가 성별이 바뀐 모습이다. 이 소년과 비슷한 테레스카의 놀란 얼굴은 불가능한 공포를 암시하며 세대를 거듭해 감상자들을 사로잡았다. 테레스카는 강제수용소에서 자란 아이였다.

프레임 밖으로의 연대

11년에 걸친 시에라리온 내전은 2002년에 막을 내렸다. 선거가 치러졌고, RUF는 무장해제되었다. 불행히도 RUF의 지도자 포데이 산코

Foday Sankoh는 전범으로 재판을 기다리던 중 사망하고 말았다. 그러나 라이베리아 전직 대통령이며 산코의 전우인 찰스 테일러Charles Taylor를 헤이그의 재판소에 세운 것은 만족스러운 성과다.

아무리 따져보아도 시에라리온은 여전히 폐허다. 그리고 빠른 해결책도 없어 보인다. 내전 전에조차 시에라리온은 세계에서 가장 비참한 나라 중 하나였다. 국가정보위원회 프로젝트에서 작성한 한 보고서는 시에라리온 내전이 "죽은 시체에 뀐 구더기의 소행에 불과"[43]하다고 묘사했다. 2007년부터 2008년, 시에라리온은 인적자원 개발 정도를 평가하는 유엔 인간개발지수HDI에서 꼴등을 차지했고, 국제위기그룹은 이 나라의 국가 건설에 수십 년의 지원이 필요할 것이라고 추산했다. 원조국이 보통 조바심을 내면서 인색하게 베푸는 관심이 아닌 한결같은 관심이 말이다. 여기 이른바 '인간개발'에 담길 이야기의 일부를 암시하는 흑백사진 한 장이 있다. 엄밀히 말해 전쟁사진은 아니지만, 분명 평화로운 시기를 담은 사진도 아니다. 스튜어트 프리드먼이 찍은 이 사진에는 휑한 방에 앉은 한 어린 소년이 보인다. 소년은 나무로 된 학교 의자에 걸터앉았지만 다리가 너무 짧아 땅바닥에 닿지 않는다. 방은 아주 텅 비어 있지는 않으나 을씨년스럽다. 방에는 또 다른 의자 셋과 아무렇게나 흩어진 슬리퍼 한 짝, 잡동사니가 잔뜩 쌓인 탁자가 하나 있다. 마지막으로 태양빛이 들어오는 문턱에는 뿌옇게 분간할 수 없는 사람의 형체 하나가 서 있다. 맨 처음 사진은 몽환적이고 평화로워 보인다. 그러나 소년은 방문객을 무시한 채 무언가를 골똘히 생각하고 있다. 맨바닥 한가운데 수직으로 세워져 있는 것은 소년의 아버지가 사용하는 의족 한 쌍이다.

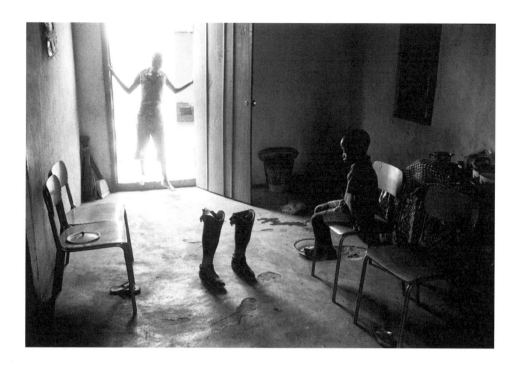

스튜어트 프리드먼, 어버지의 의족을 바라보는 소년. 시에라리온 마케니, 2004. 얼핏 평화로워 보이기는 하지만 시에라리온은 아직도 폐허다. 스튜어트 프리드먼은 이 사진에서 '인간개발'이라는 이 나라의 암울한 난제를 포착해냈다. 이 어린 소년은 아버지의 의족을 응시하고 있다. Photo: Stuart Freedman/Panos Pictures.

시에라리온은 서로 죽고 죽이는 일을 그만두지 못했고, 그만둘 수 없었다. 나이지리아가 주도한 서아프리카 평화유지군도, 유엔 평화유지 군도 전쟁을 종식시키지 못했다. 서아프리카 군대는 너무 야만적이었고, 유엔의 군대는 너무 서툴렀다. 전쟁은 과거 시에라리온을 식민통치 했던 영국이 2000년부터 시작해 이후 2년 동안 개입하고서야 끝을 맺었다. 영국 내에서도 애초에 논란이 많은 개입이었다. 보수파는 공상적 박애주의자라는 소리를 들을까 두려워, 좌파는 신식민주의자라는 소리를 들을까 두려워 선뜻 나서지 않았다. 그러나 예상 밖의 성공을 거둔 영국군은 산코를 체포하고 반군을 물리쳐 통제 불가능한 국가의 국민이었던 사람들에게 안보의 수단을 제공해주었다.

메무나를 생각할 때 이 모두를 기억하는 것이 중요하다. 메무나의 사진을 적어도 명징하게, 또는 통찰력 있게 보려면 사진이 보여주지 않는 것을 보는 과정이 필요하다. 사진보다 앞서 일어났으며, 그럼에도 우리 시선을 사로잡는 메무나의 특정 이미지를 있게 한 선택과 역사를 살펴보는 과정 말이다. 메무나를 본다는 것은 메무나가 어떻게 지금의 모습이 되었는지를 본다는 의미다. 또 시에라리온이 무신경한 전 세계가 지켜보는 가운데 발작과도 같이 잔학함의 수렁에 빠진 과정을 본다는 의미다. 식민주의의 값비싼 대가와 아프리카에 요구된 새로운 세계질서 그리고 식민지에서 독립한 무수히 많은 정권이 참담한 실패를 거듭하며 자국민을 몇 번이나 배반하는 모습을 본다는 의미다. RUF 반군과 같은 집단의 진정 반정치적인 정치를 있는 그대로 들여다본다는 의미다. 이런 집단에게 폭력은 '반식민주의의 무기'가 아니라 허무주의적인 '폭력을 위한 폭력'이기 때문이다. 메무나를 본다는 것은 또한 영국이 멈출

수 없을 것처럼 보였던 대학살을 막는 과정을 본다는 뜻이기도 하다.

　이런 사실을 알아가는 과정은 아무리 불충분하더라도 메무나와 연대하는 과정의 출발점이다. 아렌트가 말하는 공동체의 비전에 미치지 못할까 우려되며, 혁명적 변화를 꿈꾸는 버거의 희망에는 미치지 못함이 분명한 연대지만 말이다. 우리에게는 어떤 겸허함이 요구된다. 스페인 내전에서처럼 전 세계의 청년이 국제여단을 결성해 서아프리카로 달려가는 일은 없을 것이다. 파리, 런던, 뉴욕, 베이루트에서 시에라리온의 어린이를 도울 것을 요구하며 시위대가 거리를 행진하는 일도 없을 것이다. 내가 마음속에 그리는 연대가 메무나나 메무나의 아빠, 이들이 잃어버린 세계를 회복시키지는 못할 것이다. 그러나 이 연대는 우리가 메무나에게 빚진 책임이 메무나의 절단된 신체에서 느끼는 충격이나 혐오에 멈추지 않게 한다. 메무나와의 연대는 메무나의 손상된 신체를 우리와 연결된 더 큰 현실 안에 위치시키고, 메무나의 조국의 운명에 정치적으로, 경제적으로, 윤리적으로 투자하기를 멈추지 않음을 의미한다. 물론 그 중간에 도덕적으로 타락하거나, 괜찮은 미래를 가로막는 난관과 마주칠지도 모른다는 사실을 미화하지 않고서 말이다.

　불완전하며 영광과는 거리가 먼 이런 종류의 연대는 아무리 오래, 열심히 들여다본다 해도 사진을 보는 행위만으로는 생겨나지 않는다. 이 연대는 우리가 프레임 바깥의 세상에 얼마나 몸을 담느냐에 달려 있다. 메무나의 희미한 미소를 이해하기 위해 우리는 돌아오리라는 희망을 품고 메무나로부터 멀리 여행을 떠나야 한다. 솔직히 말하자면 그때조차 우리는 정의의 실현도 구원도 하지 못하며, 메무나가 겪은 불의를 바로잡을 수도 없다. 그러나 메무나의 현재에 아무런 관심 없이 그저 메

무나의 과거에 충격을 받아 연민을 퍼붓기보다, 무력하게 메무나의 미래를 두려워하기보다, 더 굳세고 현명하고 쓸모 있는 무언가를 할 수 있다. 또는 그럴 수 있기를 바란다.

내전을 기록한 사진이 잔학성을 담고 있음은 부인할 수 없다. 그러나 더 최근에 유행하는 일련의 이미지와 비교하면 이 잔학성마저 어떤 점에서 무색해지는데, 바로 서구와 무슬림 세계 양쪽의 가해자가 만든 고문과 처형의 이미지다. 이 양쪽의 이미지들은 서로 치열하게 경쟁하면서도 서로를 보완한다. 양쪽은 공동의 목표를 공유한다. 사람들 간의 연대라는 이념 자체를 부정하는 것, 아니 짓밟아 으스러뜨리는 것이다.

6 아부 그라이브와 지하드 문명과 문명이 만나 추는 춤

모든 다큐멘터리 사진은 사건을 기록한다. 그러나 아부 그라이브 교도소의 포로 학대 사진은 그 자체가 사건이었다. 이것으로 아부 그라이브 사진은 이미 앞 장에서 일부 논했던, 잔학행위를 묘사할 뿐 아니라 기념하는 사진의 길고도 불명예스러운 목록에 이름을 올렸다. 아부 그라이브 사진은 매우 비도덕적인 행동을 기록했다. 그러나 이 사진이 거대한 혼란을 불러일으킨 이유는 사진에 보이는 대로 가해자가 즐거워하는 것이 틀림없는 상태에서 찍혔다는 바로 그 사실 때문이다. 문명은 사람들이 결코 서로를 해치지 않으리라는 기대에 기초해 성립하지는 않는다. 만일 그렇다면 이 지구상에는 어떤 문명도 존재하지 않을 것이다. 그러나 문명은 사람들이 타인에게 해를 끼치는 행동을 저지르며 부끄러워하거나 적어도 그 결과를 두려워할 것이라고 가정한다. 부끄러움과 두려움이 없을 때, 다시 말해 가학적 충동과 면죄부만 난무할 때, 우리 모두는 위협을 느낀다. 나의 고통, 또는 너의 고통이 다른 이의 자랑거리이자 기쁨이 되는 세계를 신뢰하기는 어렵다.

이미 수십억 명의 전 세계 사람들이 아부 그라이브 이미지를 보았

다. 이것은 아마 지금까지 가장 널리 퍼진 이미지일지 모른다. 아부 그라이브 이미지는 2004년 4월 말 처음으로 공개된 지 며칠, 아니 몇 시간 만에 전 세계로 퍼졌다. 동서양을 막론하고 셀 수 없을 만큼 많은 신문과 잡지에, 무수한 웹사이트와 텔레비전 프로그램에, 간판에, 전단에, 포스터에 이 이미지가 실렸다. 수백만, 아니 수천만 통의 이메일에 이 이미지가 첨부되었다. 뉴욕 박물관의 여백 많은 현대적인 벽에서부터 테헤란 거리의 육중하고 오래된 석벽에 이르기까지 세계 곳곳의 벽에 이 이미지가 걸렸다. "우리는 복수할 것이다"[1]라는 다짐과 함께 가자의 묘지에 이 이미지가 걸렸다. 심지어 아랍 세계 곳곳의 시장에서 팔리기까지 했다.[2] 다른 모든 사진처럼 대단히 이질적인 용도로 사용된 이 이미지는 테러리스트를 모집하는 비디오의 자료로 이용되는 동시에 인권단체의 기금을 모금하는 인쇄물에도 이용되었다. 사실 이 이미지는 온갖 종류의 선전에 이용된다. 인터넷에서는 이스라엘 국기에 겹쳐놓은 아부 그라이브 사진 '로고'를 쉽게 찾을 수 있다. 이 모두는 국제사회의 혐오와 분노는 물론 많은 논의를 불러일으켰다.

아부 그라이브 사진의 정치적 의미를 이해하는 방법은 시모어 허시 Seymour Hersh나 마크 대너Mark Danner, 제인 메이어Jane Mayer 같은 탐사 저널리스트들이 잘 기록해 남겼다. 여기서 내가 흥미를 갖는 부분은 이 사진들을 문화적으로 이해하는 길이다. 그리고 문화적 논쟁에는 처음부터 지나치게 단순화된 무익하고 이상해 보이는 측면이 있었다. 좌파에게 고문 사진은 본질주의자의 자기혐오가 폭발하는 기폭제가 되었다. 아부 그라이브 문제를 놓고 뉴욕에서 벌어진 공개 토론회에서 참석자들은 미국을 파괴를 일삼는 유일무이하게 타락한 세력으로 묘사하며, 아부 그

라이브 사진이야말로 미국의 '민낯'을 드러내는 증거물이라고 자못 의기양양하게 주장했다. 우파는 반대로 필사적으로 도덕적 상대주의에 매달리며 미국이 범죄를 저지르기는 했지만 아랍과 무슬림 정권 역시 미국 못지않게 포로들에게 고문을 저질렀다고 지적했다. 《월스트리트저널》의 한 칼럼니스트는 분노한 목소리로 물었다. "텔레비전에서는 아부 그라이브 사진이 하루 24시간 일주일 내내 나온다. 그런데 왜 사담 후세인이 저지른 인류에 반하는 범죄를 다룬 방송은 55분도 채 나오지 않는가?"[3]

양쪽 반응 모두 더 복잡하고 까다로운 의미를 모호하게 만들었으며, 미국이 악의 편에 있다고 생각하든 선의 편에 있다고 생각하든 미국 예외주의에서 벗어나지 못했다. 그러나 나의 관점에서 아부 그라이브 사진과 이 사진을 둘러싼 논란이 드러내는 것은 미국이 무슬림 세계보다 본질적으로 더 야만적이라든가 그 반대가 아니다. 오히려 이 사진은 9·11 이후 의기투합한 동서양이 악마의 2인무를 추듯 경쟁적으로 폭력적 이미지와 행동에 몰두한 다양한 방식을 보여준다. 비행기가 초고층 빌딩과 충돌하고 전 세계가 그 장면을 지켜본다. 강력한 미사일과 폭탄은 사람들에게 충격과 공포를 안기는 것을 목표로 한다. 중세에나 있을 법한 참수형이 가정용 컴퓨터에서 곧바로 재생된다. 알몸의 포로들이 먼저 납치범의 카메라에, 그 다음으로 전 세계의 카메라에 괴롭힘을 당한다. 자살폭탄 테러 현장은 부지런히 찍혀 그 즉시 열성적인 시청자들에게 전송된다. 이 야만성의 형식들은 그저 이미지만으로 또는 행동만으로 그치지 않고 이미지인 동시에 행동이 되도록 고안된다. 이 형식들은 스펙터클과 위업을 선전한다. 목적은 서로 혐오하거나 서로 두려워

하는 것 둘 중 하나다. 우리는 타나토스(죽음본능)의 기호와 실재를 통해 증오하는 '타자'에 묶여 있다.

고문 사진의 원인으로 지목받은 대중문화

미국 언론은 미군이 아부 그라이브 교도소의 이라크 포로들을 고문하게 된 방법과 원인 그리고 고문 장면을 사진 찍게 된 방법과 원인을 설명하며 두 가지 사고의 흐름을 보인다. 첫 번째 설명은 정치에서 원인을 찾는다. 아부 그라이브의 군인들이 학대를 하게 된 직접적 원인은 9·11 이후 부시 행정부가 펼친 전례 없는 사법 정책과 특히 제네바 협약을 무시한 처사에 있다는 것이다. 《워싱턴포스트》는 '타락한 문화'라는 제목의 아부 그라이브 관련 사설에서 조지 W. 부시 대통령이 전쟁의 표준 규범을 저버렸다고 말했다.

두 번째 분석 역시 때로 자유방임의 문화라 불리는 타락한 문화에 원인을 돌린다. 이런 관점에서 범인은 미국 팝문화에 일상적으로 스며든 잔학성에서 찾을 수 있으며, 인터넷 포르노그래피, 비디오게임, 랩뮤직, 피가 난무하는 영화와 텔레비전 쇼 어디에나 이 잔학성이 내포되어 있다. 미국 팝문화는 진짜 폭력의 공포를 느끼지 못할 뿐더러 즐기기까지 하는 도덕적 백치 세대를 만들어냈다는 비난을 받았다. 아부 그라이브 사진이 매체에 공개되자마자 이 문화 디스토피안들의 목소리가 최고조에 달했다. 뉴욕대학교 심리학과 명예교수인 폴 비츠Paul Vitz는《워싱턴포스트》에서 아부 그라이브 사진은 "생각할 필요도 없는 문제"[4]로,

젊은이들이 "미국 팝문화의 포르노그래피와 폭력"[5]에 빠진 결과가 분명하다고 말했다. 보수적인 헤리티지 재단 대변인 레베카 해글린Rebecca Hagelin은 《로스앤젤레스 타임스》에 기고한 글에서 아부 그라이브는 단순히 "대중문화가 완전히 미쳐 돌아가고 있다는 사실을 보여주는 최신의 증거"[6]라고 썼다. 대중매체에 만연한 "문화적 부패"를 언급하며 해글린은 "우리는 부도덕한 문화라는 하수구를 너무 오랫동안 미끄러져 내려온 탓에 우리가 악취 가득한 오물에 파묻혀 있다는 사실조차 깨닫지 못한다"[7]라고 경고했다.

《뉴욕타임스》칼럼니스트 프랭크 리치Frank Rich는 이 문화적 반동주의자들이 "우스울 만큼 터무니없다"[8]라고 조롱하며 덧붙였다. "자칭 도덕적 지도자들이 아부 그라이브를 미국 선거철마다 벌어지는 문화전쟁의 또 다른 전선에 편입시키며 도덕적으로 변명의 여지가 없는 일을 변명하고 있다."[9] 그러나 해악의 원인이 문화라는 관점을 지지하는 사람들이 보수파나 종교적 우파에만 있는 것은 아니다. 아부 그라이브를 다룬 글 중에서 가장 많이 읽히고 가장 많이 논의되는 수전 손택의 글 역시 이 문화적 논쟁에 크게 기대고 있기 때문이다. 《뉴욕타임스 매거진》커버스토리로 실린 이 글은 곧 브라질부터 발칸 지역에 이르기까지 20개 이상의 해외 출판물에 재수록되었다. 이 글에서 손택은 말한다. "대부분의 사진은 고문과 포르노그래피가 만나는 더 큰 합류 지점의 일부로 보인다. 아부 그라이브 포로들에게 가해진 성적 고문이 인터넷에서 손쉽게 접하는 광대한 포르노 이미지에 얼마나 큰 영향을 받았는지를 알면 놀라지 않을 수 없을 것이다."[10] 손택은 비디오게임과 신고식을 언급하며 "미국은 폭력의 판타지와 실천이 좋은 오락거리, 재미로 여겨지는 나

라가 되고 있다…… 아부 그라이브 사진들이 실증하는 것은 바로 이 뻔뻔한 잔학성을 찬양하는 부끄러움 없는 문화다"[11]라고 비난한다.

손택 자신은 결코 재미에 푹 빠져본 적이 없는 사람이었다. 따라서 이 글은 대중문화의 유혹과 배신을 경고하는 프랑크푸르트학파의 낡고 자기검열적인 메아리로 들릴 수 있다. 손택 역시 경고한다. "재미를 목적으로 삼는 이런 삶의 방식은 안타깝게도 점점 더…… '미국의 진정한 본성과 마음'의 일부가 되고 있다. 미국인이 일상에서 잔학성을 얼마나 더 많이 용인하게 되었는지 측정하기는 어렵지만 그 증거는 도처에 있다."[12] 다른 문화비평가들 역시 손택의 사고 흐름을 앞장서 따랐고 그중에는 마르크스주의 철학자 슬라보예 지젝Slavoj Žižek도 있었다. 지젝은 이렇게 썼다. "누구든 미국적 삶의 방식에 익숙한 사람은 이 [아부 그라이브] 사진에서 미국 팝문화의 외설적 이면을 알아볼 것이다. 이라크 포로들은 사실상 미국 문화로 편입되는 입문식을 치르는 중이었다…… 굴욕을 당한 이라크 포로의 사진에서 우리가 얻는 것은 바로 '미국식 가치'에 대한 통찰이다."[13]

손택의 글에 신경이 쓰이는 이유는 그 어조를 선호하지 않아서이기도 하지만 손택의 주장에 일부 동의할 수밖에 없다는 사실을 알기 때문이다. 평등주의를 지향하는 내게도 팝문화의 상당 부분은 당황스럽거나 혐오스럽다. 손택도 아마 그러했겠지만, 나는 스스로를 보호하는 문화적 방패를 세워놓고 팝문화를 자유롭게 섭렵하면서도 추악하거나 어리석거나 지나치게 폭력적이라고 생각하는 대부분의 문화를 멀리하는 편이었다.

그러나 여전히 나는 스스로를 왼쪽에 놓든 오른쪽에 놓든, 자유방

임주의와 팝문화를 매도하는 사람들을 의심한다. 흔히 미국의 존경할 만한 인물과 혼동되는 자칭 미국 도덕성의 수호자들은 백 년도 훨씬 넘게 대량생산된 문화 형식에 반대하는 운동을 해왔다. 그 표적은 사진, 영화, 텔레비전 쇼에 그치지 않고 소설, 연극, 만화, 음반까지 포괄했다. 그렇지만 감히 인민위원을 자임하는 이들이 정말로 반대한 것은 형식 그 자체가 아니라, 이것이 교양 없는 일반대중이 접하기 쉬운 형식이기 때문인 경우가 많았다. 특히 성적 방종을 매우 설득력 있게 전달하는 팝음악의 경우가 대표적이었다. 그 반대로 미국의 가장 예리한 문화비평가(에이지, 케일, 길버트 셀데스Gilbert Seldes, 그레일 마커스 같은)들이 미국식 대중문화의 형식과 미국식 재미, 즉 미국식 자유와 자발성, 관능성이 뒤엉킨 방식을 이해했던 것은 우연이 아니다. 이런 미국식 형식의 결과물은 형편없는 경우가 많지만, 쾌감을 주며 심지어 천재성까지 느끼게 하는 참신한 작품도 가끔 등장한다. 문화적 보수주의자가 미국을 비난하는 목소리와 이슬람 근본주의자가 미국을 비난하는 목소리는 놀랍도록 유사하다. 이란 출신의 저자 루즈베 피로즈Rouzbeh Pirouz는 무슬림 극단주의자들이 서구 문화를 일컬어 "퇴폐적이고 불온하며…… 변태성과 사악함, 가학성이 뒤섞여 있다"[14]라고 묘사한다고 말한다. 내게 이들의 주장은 손택이나 지젝의 주장과 아주 흡사하게 들린다.

흔히 미국 팝문화가 폭력을 찬양하기는 하나, 팝문화가 폭력의 필수조건은 아니다. 20세기 그리고 21세기 초, 인터넷 포르노그래피와 슬래셔 무비, 비디오게임과 상관없이 이전에는 상상할 수 없었던 형식의 폭력이 폭발적으로 증가했다. 아부 그라이브에서 벌어진 포로 학대 사건의 주범 중 하나인 린디 잉글랜드Lynndie England 일병의 정신은 미국의

저질 팝문화에 물들었는지도 모른다. 그러나 니콜라스 버그 참수 동영상을 찍은 지금은 사망한 아부 무사브 알자르카위Abu Musab al-Zarqawi 같은 테러리스트 지도자나 학교, 모스크, 병원을 기꺼이 표적으로 삼은 파키스탄, 이라크, 아프가니스탄 자살폭탄 테러범의 정신을 물들인 것은 이와는 아주 다른 무언가가 분명하다. 린디 잉글랜드가 서구 세계의 천덕꾸러기라면 알자르카위는 무슬림 세계의 영웅이라는 점도 다르다.

간단히 말해 문화적 보수주의자는 좌우파를 막론하고 잘못된 주장을 펼치고 있다. 오늘날 이 세계에서 가장 무자비하고 생생하며, 기념을 목적으로 '공들여' 찍은 폭력 사진은 미국 팝문화의 쾌락주의에 반대하는 것이 너무도 분명한 진영으로부터 나온다. 아랍의 주요 텔레비전 채널에서는 매일매일, 하루 종일 폭력적인 장면이 무한 반복되며, 이슬람 웹사이트에는 차마 눈뜨고 보기 힘든 처형 장면과 자살폭탄 테러 장면이 올라온다. 이런 웹사이트는 대단히 인기가 있어 이들을 따라하는 서구 웹사이트까지 등장할 정도다. 전 지구가 연대하는 멋진 본보기를 보여주듯, 서구 웹사이트는 지하드 스너프 필름이 공개되자마자 이것을 자신의 사이트에 올린다. (버그의 참수 동영상은 몇 개월 만에 1000만 건 이상의 다운로드 수를 기록했다.[15]) 나의 요지는 아부 그라이브 사진으로 증명된 '우리'의 폭력이 '그들'의 폭력보다 덜 잔학하다고 주장하려는 게 아니다. 아부 그라이브와 같은 참사를 설명할 때 언제나 팝문화를 핑계 삼아 손쉽게 악의 근원으로 비난하는 행위에 경종을 울리자는 것이다. 미국 문화의 지배권 밖에 거주하는 이들, 또는 적어도 거주하고 싶어하는 이들이 카메라로 남을 찍는 즐거움이나 가학적 충동에서 오는 즐거움, 또는 이 둘의 조합이 주는 즐거움을 모르지 않음이 너무도 분명한 까닭이다.

그러나 아부 그라이브 사진은 미국 문화나 미국인의 영혼의 문제를 진단하는 데는 큰 쓸모가 없는 대신, 법률의 규제가 없는 곳에서 인간의 잔학성이 너무도 쉽게 흘러넘친다는 사실을 다시 한 번 상기시킨다. (자신을 얼마나 신뢰할 만하다고 생각하는지와 상관없이 법률이 필요한 이유다.) 이 사진들은 역겨우며, 이 역겨움은 자주 볼수록 줄어들기는커녕 더 심해진다. 다시 세부를 들여다보자. 강제로 자위를 하게 된 이라크 포로들은 당혹감과 무기력함 속에 구부정한 자세를 취하고 있다. 으르렁거리며 덤벼드는 개 앞에서 구석에 몰린 공황 상태의 벌거벗은 남자는 무릎을 굽히고 엉덩이를 뒤로 쭉 뺀 채 두 팔을 머리 위로 올린 기묘한 자세로 엉거주춤 서 있다. 피로 얼룩진 콘크리트 바닥에 피투성이로 벌거벗고 누운 포로의 얼굴은 고통의(또는 분노의?) 울부짖음으로 일그러졌다. 강제로 구강성교를 흉내 내는 포로들의 머리에는 번쩍거리는 보기 흉한 검은 두건이 비스듬히 얹혀 있다. 이 사진들은 따로 떼어 볼 때보다 연결해서 볼 때 무시무시한 힘을 얻는다. "원시적 지하감옥을 찍은 것 같은 장면이 카메라에 이토록 적나라하게 포착된 적은 없었다."[16] 필립 고레비치Philip Gourevitch가 2008년 발표한 자신의 책《표준운영절차 Standard Operating Procedure》에서 한 말은 아마도 사실일 것이다.

사진 이면의 진실 혹은 무신경한 가해자들

아부 그라이브 사진이 찍힌 것은 끔찍한 일이지만 이 사진들이 세상에 알려진 것은 한편으로 다행이다. 그러나 이 사진들이 드러낸 것은

정확히 무엇인가? 이것이 바로 고레비치의 책 및 에롤 모리스Errol Morris
가 찍은 동명의 영화를 이끄는 질문이다. (고레비치의 책은 모리스의 인터
뷰에 기초해 쓰였다.) 고레비치의 책은 특히 손택과 비슷한 접근법을 취
한다. 사실 이 책은 내가 아는 한에서 "엄밀히 말해, 단 한 장의 사진으
로는 그 어떤 것도 이해할 수 없다"[17]라는 손택의 주장을 가장 분명히 현
실로 옮긴 책이다. 《표준운영절차》는 사진 증거의 심각한 한계를 설명
할 의도로 쓰였으나 우연히 다른 무언가를 드러낸다.

　고레비치는 아부 그라이브 사진 공개가 "공익에 엄청난 기여"[18]를
했다고 평가했다. 그러나 그는 이 사진들의 선정적 측면 내지는 아마도
사진의 본성으로 인해 사람들이 "쉽게 이 사진들이 이야기의 전부인 것
처럼 생각할까 봐"[19] 염려한다. 이 염려 때문에 고레비치는 각각의 이미
지 배후에 숨은 이야기를 찾아다니고, 충분히 예상 가능하듯 사진이 스
스로 말해주지 않는 속사정을 취재한다. 어떤 사진은 사람들에게 가장
충격적으로 받아들여졌지만 그 안에 담긴 행동은 상대적으로 덜 끔찍했
다. 가장 잔학한 어떤 사진은 상대적으로 크게 주목받지 못했으며, 가장
끔찍한 어떤 고문은 사진에 담기지 못했다. 가장 큰 범죄, 특히 마나델
알자마디Manadel al-Jamadi라는 이름의 테러 용의자 살해는 젊은 미군 병사
들이 의기양양하게 웃고 있는 소름끼치는 장면에 묻혀버렸다.

　고레비치는 특히 공개되자마자 일종의 상징이 되어버린 두 장의 사
진에 초점을 맞춘다. 린디 잉글랜드가 불평했던 것처럼 그녀를 "이라크
전쟁의 포스터 걸"[20]로 만든 첫 사진은 잉글랜드가 '거스'라는 별명의 꾀
죄죄한 나체의 포로를 무표정하게 내려다보는 장면을 보여준다. 거스는
한쪽 팔을 가슴 앞쪽으로 구부리고 바닥에 누워 있으며 잉글랜드는 그

의 목에 걸린 개줄을 들고 있다. 고레비치에 따르면 거스는 독방에서 일반 감방으로 이감되는 중이었다. 잉글랜드는 그를 묶은 줄을 끈 게 아니라 잠시 들고만 있었으며, 그사이 잉글랜드의 애인이자 그녀를 파멸로 이끈 장본인 찰스 그레이너Charles Graner 상병이 사진을 찍었다. (잉글랜드와 그레이너의 연애는 고레비치의 책에 반복해서 등장하는 주제로, 죄책감을 느끼면서도 빠져나오기 힘든 여흥을 제공한다.) 거스는 "고통에 몸부림치는"[21] 것처럼 보이나, 고레비치의 설득력 있는 주장에 따르면 거스가 직전까지 감금되어 있었던 "창문도 없고, 빛도 없고, 물도 없고, 화장실도 없고, 가구도 없이 출입구만 하나 뚫린 콘크리트 독방"[22]이 더 고통스러웠으리라. 하지만 이 독방을 찍은 사진은 없다.

두 번째로 악명 높은 것은 '두건을 뒤집어 쓴 남자'의 사진이다. 이것은 아부 그라이브 사진 중에서 가장 많은 사람이 보았으며 가장 많이 복제된 사진이 되었다. 사진에는 (병사들이 '길리건'이라는 별명을 붙인) 한 포로가 검은 두건과 일종의 임시로 만든 튜닉 같은 헐렁한 담요를 걸치고 있다. 남자는 상자 위에 서서 십자가 위의 예수처럼 양팔을 벌리고 있다. 남자의 몸에는 전깃줄이 부착되었는데, 아부 그라이브에 관한 초기 언론 보도에서는 전기가 통하는 상태라 만일 그가 움직였다면 생명을 잃었을 것이라고 보도되었다. 실제로 미군 병사들이 길리건에게 한 말도 이와 같았다. 그러나 협박은 거짓이었다. 길리건은 전혀 위험하지 않았다. 물론 당시에는 알지 못했지만 말이다. 이 모의 전기사형은 일부가 원래 상상했던 것처럼 길리건이 탈진할 때까지 밤새도록 계속된 것이 아니라 약 15분간 계속되었다. 새브리나 하먼Sabrina Harman 상병은 나중에 이렇게 증언했다. "그 남자가 감전사하는 일은 없으리라는 걸 알고

있었어요. 그래서 그 상황을 심각하게 받아들이지 않았죠…… 그날 밤이 끝날 무렵에는 우리가 자기에게 해를 끼치지 못할 걸 알았는지 남자도 우릴 보고 웃었어요."[23] 이 사건 이후 길리건의 운은 더 나아졌다. 고레비치는 길리건이 "미군 헌병들이 가장 좋아하는 수감자 중 하나가 되었"으며 "수감동에서 일하는 특권을 얻었다"라고 전한다. 새브리나 하먼은 "그 사람은 그냥 아주 재밌는 남자였어요. 만일 포로 중 누군가를 미국에 데려가야 했다면, 나는 틀림없이 그를 데려갔을 거예요"[24]라고 말했다. 나중에 미국으로 돌아간 하먼은 길리건의 모습을 팔에 문신으로 새기기도 했다. 그러므로 길리건을 둘러싼 그리고 거스를 둘러싼 진상은 적어도 사진만으로 판단했을 때 짐작했던 것과는 다를지 모른다.

그러나 그렇다고 해서 무엇이 달라지는가? 〈쇼아〉처럼 《표준운영절차》는 주로 증언에 의지하거나, 의지하는 듯 보인다. 여기서 그 증언은 아부 그라이브 교도소에 주둔했던 미군 병사들의 증언이다.● 이 책의 주요 주제는 미군 병사들이 사진을 둘러싼 엄청난 논란에, 특히 가장 격렬한 반응을 불러일으킨 사진에 어리둥절해했다는 것이다. 잉글랜드에게 개 목줄 사진은 "그냥 사진에 불과"[25]했다. 다른 학대와 비교해 이것이 가장 치욕스럽고, 위험하고, 고통스러운 학대가 아니었음은 사실이다. 하먼도 비슷하게 두건을 뒤집어 쓴 남자의 사진이 불러일으킨 격분에 어리둥절해했다. 고레비치는 이렇게 쓴다. "하먼은 대중이 아부 그라이브의 모든 이미지 중에서 하필 길리건의 사진에 관심을 쏟는 이유

● 《표준운영절차》에 주석이 거의 없고 구체적인 출처를 밝히지 않은 부분이 많다는 사실은 이 책에 담긴 정보의 진위를 판단하기 어렵게 만든다. 모리스의 영화 역시 주요 사건의 '재연'에 의존하고 있어 문제는 더 악화된다.

를 이해하지 못했다. 하먼은 이렇게 말했다. '사람들은 그 남자가 고문당하고 있다고 생각했나 봐요. 전혀 그렇지 않았는데 말이죠. 더 심한 사진도 많아요. 내 말은 그 남자한테는 어떤 나쁜 일도 일어나지 않았다는 거예요. 정말로.'"[26] 고레비치는 이 모든 증언을 들어 사진이 우리를 어떻게 잘못 인도하는지를 보여주려 한다. 즉 우리가 사진에 적절치 않을지 모르는 이야기나 설명, 판단을 투사하면서도, 카메라가 없는 데서 자행되는 더 큰 범죄는 못 본 척한다는 사실을 보여주려 한 것이다.

고레비치는 자신이 사진의 한계에 "굴복"[27]하지 않으려 한다고 말한다. 클로드 란즈만이었다면 틀림없이 지지했을 태도다. 그러나 고레비치가 란즈만처럼 이 한계 밖으로 발을 디딜 때 그의 발길이 향하는 곳, 즉 병사들의 증언은 사진 자체만큼이나 편향적이고 오류투성이로 판명난다. 우리는 아부 그라이브 사진에 보이는 정황과 그 배후의 실제 정황 사이의 간극에서보다—결국 각각의 사례에서 끔찍한 일이 정말로 일어나고 있었다—당사자인 병사들의 해명에서 드러나는 심각한 사실적, 도덕적 한계에 더 충격을 받는다. 병사들의 질리도록 둔감한 모습과 낯 뜨거운 자기합리화에 충격을 받게 되는 것이다. 고레비치의 책을 읽고 모리스의 영화를 보며 1945년 독일에서 마사 겔혼이 쓴 글이 떠올랐다. "전 국민이 남에게 책임을 전가하는 모습은 그리 교훈적인 광경은 아니다."[28]

사실상 아부 그라이브의 미군 병사들은 전가할 책임조차 없다고 느끼는 듯하다. "이 남자에게도 가족이 있다고는 정말로 미처 생각을 못했던 것 같아요."[29] 하먼은 고레비치가 반어적으로 "기념사진"[30]이라 부른, 알자마디의 구타당한 주검과 찍은 사진에 관해 이렇게 말했다. "그

건 그냥, 이봐요, 그냥 죽은 사람이었을 뿐이에요. 죽은 사람 옆에서 사진을 찍는 건 멋진 일이잖아요."[31] 하면은 덧붙였다. 병사들이 수감자들에게 강제로 여성용 팬티를 입게 한 엽기적이고 굴욕적인 일에 관해 제프리 프로스트Jeffery Frost 병장은 진지하게 설명한다. "티팬티는 아니었지만 엉덩이를 다 가리는 팬티도 아니었습니다. 볼기가 반쯤 보이는 팬티였죠…… 노출이 있어 정말은 남자한테 아주 잘 어울리는 팬티는 아니었습니다."[32] 참으로 교훈적이지 않은 장황한 변명은 군사정보부 소속 로먼 크롤Roman Krol이 다음과 같이 시인할 때까지 계속 이어진다. "사진으로 보니 훨씬 끔찍해 보인 건 사실입니다…… 수감자들이…… 바닥을 기어 다니고, 실오라기 하나 걸치지 않은 모습이 정말 보기 불편했죠. 하지만 그걸 고문이라 부를 수는 없습니다. 아주 심한 굴욕이기는 합니다만 그건 고문과는…… 다른 것입니다."[33] 《표준운영절차》가 폭로하는 것은 사진만이 불완전한 이해를 제공하는 것이 아니라 목격담이나 관계자 증언을 포함한 모든 출처가 불완전한 이해를 제공한다는 것이다. 조르주 디디-위베르망은 묻는다. "불충분함은 우리가 세계를 지각하고 묘사하는 데 사용하는 모든 수단의 특징이 아닌가? 언어 기호는 비록 방식이 다르기는 하지만 이미지만큼이나 '불충분'하지 않은가?"[34] 그의 질문은 아우슈비츠 사진을 의심하는 회의론자를 겨냥하고 있지만, 아부 그라이브 사진을 의심하는 회의론자에게도 들어맞는다.

그럼에도 고레비치는 란즈만과 손택처럼 오직 사진만이 불완전하며 오해의 소지를 갖고 있다고 보는 듯하다. 고레비치의 동료인 에롤 모리스는 한층 더 나아간다. 모리스는 《뉴욕타임스》 블로그에 실은 사설에서 사진은 어떤 진리가치도, 어떤 기록적 가치도 갖지 못한다고 주장

한다. 모리스의 관점에서 언어를 벗어나서는 어떤 실재도 존재하지 않는다.

> 사진의 진실 또는 거짓의 문제는 사진에 관한 진술과 관련해서만 의미를 갖는다. 진실과 거짓은 사진 자체가 아니라 사진에 대한 진술과 '결합'한다…… 아무런 사진 설명 없이 맥락에서 분리한 사진은 진실도 거짓도 되지 못한다…… 제대로 검토한다면, 진실은 사진과 세계의 관계가 아니라 언어와 세계의 관계에서 따져야 할 문제임이 분명한 까닭이다.[35]

그러나 아부 그라이브 사진은 정반대를 입증했다. 고레비치가 인정하다시피 "사진이 없었다면 세상을 떠들썩하게 한 스캔들도 없었을 것이다."[36] 그리고 이것이 사람들이—포스트모던 이론으로부터 40년, 포토샵 발명으로부터 20여 년이 지난 지금까지—사진은 일어난 일을 기록한다고 알고 있는 이유다. 아부 그라이브 이미지는 대중을 충격에 빠뜨리고 미국 정부를 겁먹게 했다. 바로 이것이 사진이기 때문이었다. 사진은 그럴듯하게 지어내거나, 부인하거나, 얼버무려 넘어갈 수 없으며, 다양한 방식으로 해석될지언정 어떤 의미도 갖지 않게 만들 수는 없다. 아부 그라이브 이미지는 전 세계 수많은 사람들에게 직관적이고 본능적인 혐오를 불러일으켰다. 전후사정을 완전히 알고 보인 반응은 아니지만 틀린 반응 역시 아니었다. 아마추어가 디지털로 찍은 아부 그라이브 이미지는 실재의 기록으로서 사진의 지위를 약화시키기는커녕 강화했다. 고문을 글로 풀어 설명했다면 이런 파급력을 갖지 못했을 것이다.

고레비치와 모리스에게는 미안하지만 우리는 아직까지 사진이 "육안으로 확인할 수 있는 증거"[37]를 제공하기를 기대한다. 1968년 소련의 프라하 침공을 기록한 체코 사진가 요세프 쿠델카가 자기 사진을 러시아에 가져가 전시한 이유다. 이 사진들은 역사를 부인하는 자들에게 내놓은 그의 논거다. 쿠델카는 최근 사진잡지 《애퍼처Aperture》와의 인터뷰에서 이렇게 말했다.

> 이 사진들은 일어난 사실의 증거입니다. 러시아에 가면 가끔 퇴역군인을 만날 때가 있습니다…… 그 사람들은 말하죠. "우리는 당신들을 해방시키러 갔습니다……" 나는 말합니다. "이봐요, 실상은 전혀 달랐습니다. 나는 사람들이 죽임을 당하는 걸 봤어요." 그들은 다시 이러죠. "아뇨, 우린 결코…… 발포를 한 적이 없습니다. 없고 말고요." 그래서 내가 1968년 프라하에서 직접 찍은 사진을 보여주며 말합니다. "자, 내가 찍은 사진입니다. 내가 거기 있었어요." 그 사람들로서는 내 말을 믿을 수밖에 없죠.[38]

　　"자, 내가 찍은 사진입니다." 많은 결함에도 불구하고 사진은 여전히 우리에게 말을 한다. 우리가 항상 그 말에 귀를 기울이는 것은 아니라 해도 말이다. 사진은 우리를 기만하고, 오해에 빠뜨리고, 혼란하게 할 수 있다. 그러나 사진은 또한 우리 눈에 보이는 세계를 기록한다. 다른 그어떤 사진보다 아부 그라이브 사진에는 이 사진의 속성들이 한꺼번에 들어 있다. 그리고 사진으로서 계속 복제되고, 유통되고, 감상되며, 계속해서 굴욕과 분노를 안기고 비난과 싸움을 일으킬 것이다. 그리고 이 일련

의 과정은 이라크에서 미군이 철수한 이후에도, 이라크전쟁이 끝나고도, 아니면 이라크전쟁의 미국 버전이 끝나고도 오랫동안 계속될 것이다.

무슬림 세계에서 보내온 스너프 필름

그렇다면 아부 그라이브의 '거울상'은 어떠한가? 아부 그라이브의 거울상, 즉 무슬림 세계로부터 나와 무슬림 세계를 휩쓴 '죽음의 사진'은 두 가지 주요한 유형의 이미지로 나뉜다. 먼저 레바논, 이라크, 아프가니스탄, 카슈미르, 특히 점령된 팔레스타인 영토에서 벌어진 전쟁에서 부상을 입거나 사망한 무슬림 민간인을 담은 다큐멘터리 영상이 있다. 그 다음으로 많은 유형은 자살폭탄 테러, 고문, 참수 장면을 담은 자체 제작의 선전 영상물이다. 전자의 이미지는 무슬림을 세계에서 가장 핍박 받는 희생자로 만들 목적으로 만들어졌다. 반대로 후자는 무슬림이 세계 최고의 전사라는 이미지를 내세운다. 이런 이미지를 유통하는 것 역시 "공익에 엄청난 기여"를 하는 일일까?

이런 이미지는 은밀하게 유통되지 않는다. 서구에서 종종 포르노그래피적이라고 묘사하는 것과 다르게, 이 이미지들은 완전히 공개된 영역에서 운용된다. 카타르의 알자지라, 두바이의 알아라비아, 하마스의 알아크사 TV, 헤즈볼라의 알마나르와 같은 대중적인 아랍 텔레비전 방송국에서는 머리가 날아가고, 눈알이 튀어나오고, 시체 잔해가 산산이 흩어지는 전쟁 다큐멘터리 영상이 끊임없이 흘러나온다. 《뉴욕타임스》 칼럼니스트 토머스 프리드먼Thomas Friedman은 이 시각적 대학살을 "아랍

세계의 배경음악Muzak "³⁹이라고 묘사했다. 특히 강조되는 이미지는 피를 흘리거나, 비명을 지르거나, 신체에 장애를 입거나, 죽어가거나 죽은 아기와 어린아이의 이미지다.⁴⁰ 《뉴욕 매거진》의 미디어비평가 마이클 울프Michael Wolff는 다음과 같이 썼다. "알자지라의 일반적인 뉴스 방송 시간에 유혈 장면이 나오는 수위를 충분히 설명하기는 매우 어렵다. 유혈 장면으로 눈길을 뺏는 이 뉴스 프로들은…… 거의 스너프 필름 등급에 가깝다."⁴¹ 이란계 미국인 저널리스트 아자데 모아베니Azadeh Moaveni는 2002년 웨스트뱅크에서 일어났던 이스라엘-팔레스타인 분쟁의 알자지라 보도에 관해 카이로에서 이렇게 보도했다.

> 조용히 이동하는 화면은 [팔레스타인인의] 시체를 상상 가능한 모든 상태로 보여준다. 시체들은 피웅덩이에 누웠거나, 죽기 직전 부릅뜬 눈을 감지 못했거나, 계단에 구겨졌거나, 층층이 쌓였거나, 꽃무늬 담요로 둘둘 말렸거나, 팔다리가 비어져 나온 채 어설프게 자루에 담겼거나, 짐짝처럼 트럭에 실렸거나, 흰 자루에 담겨 흙길에 줄지어 놓여 있다. 그날 뉴스에 유혈 사태가 없다 해도 화면에는 저장되어 있는 피투성이 이미지가 줄지어 흘러나온다. 이런 이미지는 사방에 넘쳐흐른다…… 끝나지 않는 피바다의 향연은 이런 장면을 숱하게 보아온 사람에게까지 버겁게 느껴질 정도다.⁴²

두 번째 유형의 이미지가 등장한 시기는 지난 10년간, 특히 9·11 이후다. 이 이미지들은 아부 그라이브 이미지처럼 카메라 앞에서 의도적으로 연출한 폭력행위를 담고 있다. 이런 이미지를 찍는 데는 몇 가

지 이유가 있다. 먼저 무슬림 세계의 거주민, 특히 세속주의자, 여성, 민주주의자를 위협하고, 서구 시청자에게 겁을 주기 위해, 또 지하디스트의 명분을 지지하는 자들을 부추기기 위해서다. 처형 같은 사건은 보통 은밀히 집행되는 대신 최대한 널리 공표된다.《뉴요커》의 스티브 콜Steve Coll은 2008년 파키스탄에서 시아파로 의심되는 자들의 공개 처형을 목격하고 다음과 같이 보도했다. "검은 터번을 두른 무장단체가 핸드헬드 카메라 앞에 희생자들을 공개한 뒤 정글도 또는 일반 칼로 이들의 목을 벴다. 탈레반 선전 부대는 이 참혹한 비디오를 파키스탄 전역에 배포했다."[43] 이 폭력의 목적은 폭력을 가시화하는 것이다. 문화대혁명 비투회처럼 밖으로 내보여야만 하는 잔학행위인 셈이다.

참수 비디오에 관해 말하자면 이 비디오는 동양만큼이나 서양에서도 기괴한 형태의 오락거리가 되었다. 2004년 이슬람 테러리스트가 젊은 일본인 인질을 참수하는 장면이 도쿄 동쪽 도시에서 열린 록 밴드의 콘서트 현장에서 대형 스크린에 중계되었다.[44] 때로 뮤직비디오 형태로 변형된 잔학행위의 스펙터클은 전 세계 수억 명의 시청자를 둔 유튜브나 구글 비디오는 물론[45], "죽음과 사지절단 영상으로 가득한 거대한 슈퍼마켓"[46]으로 묘사되는 네덜란드의 오그리시닷컴Ogrish.com과 같은 서구 웹사이트에 방송된다. 동양과 서양은 경멸의 시선을 주고받고 서로에게 경악하면서도 서로에게 눈을 떼지 못한다는 점에서 공생관계를 맺고 있다.

새로운 지점은 이런 이미지들이 손쉽게 유통될 뿐 아니라, 폭력행위와 그 기록이 밀접한 관계를 맺고 있다는 사실이다. 이 둘을 구별하기는 어렵다. 오늘날 어떤 테러리스트 집단은 정기적으로 카메라맨을 파

견해, 마치 나치가 했던 것처럼 이라크와 이스라엘에서의 공격을 포함한 자신들의 임무를 기록한다.[47] 특히 이라크에서 벌어지는 자살폭탄 테러는 발생하자마자 사진으로 기록돼 곧바로 전송된다. 런던의 《파이낸셜 타임스》가 논평하듯 "사진과 영상을 사용하는 것은 늘 현대 선전전의 핵심이었으나, 이슬람 극단주의의 새로운 변종이 차별화되는 이유는 이들이 제공하는 스펙터클이 인터넷을 통해 촬영되고 배포될 수 있도록 연출된 것처럼 보이기 때문이다."[48] 세계에서 가장 평등주의적인 매체는 세계에서 가장 강력한 선전도구이기도 하다. 이 매체는 때로는 상상할 수 없을 만큼 잔혹한 이미지를 지구 곳곳에 유통시킨다.

지하디스트가 생산한 참수, 자살폭탄 테러, 처형 장면을 담은 비디오는 전통적인 다큐멘터리 사진과는 매우 다른 방식으로 작동한다. 지하디스트에게 이런 비디오는 목격의 형식이 아니라 전쟁의 형식이다. 또 '순수한' 기록보다 상업 광고에 더 가깝기도 하다. 예컨대 대니얼 펄Daniel Pearl의 처형 장면을 담은 테이프에 죽은 (짐작컨대 팔레스타인) 아기와 어린아이의 이미지에 더해 이스라엘 총리 아리엘 샤론과 조지 부시의 이미지를 삽입하는 식이다. 저널리스트 브루스 샤피로Bruce Shapiro는 이 비디오를 보고 난 후 이런 감상을 남겼다.

대니얼 펄 처형 비디오는 직접 보지 않은 상태에서 생각할 수 있는 범위보다 훨씬 더 그로테스크하고 역겹고 충격적이다. 단지 잔혹하거나…… 펄이 테러리스트들이 작성한 반유대주의적 대본을 굴욕적으로 따라 읽고도 헛되이 목숨을 잃었기 때문만은 아니다. 이런 비디오가 제작된다는 사실 그 자체가 문제인 것이다. 처음 나는

신문 제목의 글자를 오려 붙인 몸값 요구 쪽지처럼 옛날 수법을 써서 조잡하게 찍은 비디오를 예상했다. 그러나 펄 비디오는 비교적 전문적이고 능숙하며 편집증적이기까지 한 몽타주 기법으로 그다지 관계없는 이미지들을 엮어, 죽은 기자를 전 지구적 규모의 유대인 음모론과 이슬람 복수 판타지의 한복판에 놓았다. 이 안에 담긴 것은 미국의 극우파 린든 라로시Lyndon LaRouche가 주장하는 것과 같은 광신의 논리와 스너프 필름의 이미지다.[49]

정지한 이미지보다 움직이는 이미지로 이루어졌다는 사실은 이런 선전이 치명적인 힘을 갖는 비결 중 하나다. 사진은 어떤 의미에서 판타지다. 사진은 시간을 기록하나 시간을 멈추기도 한다. 사진은 우리가 숙고하는 데, 생각하는 데, 참여하는 데 필요한 판타지인 것이다. 특히 폭력적인 장면을 찍은 사진인 경우 더욱 그렇다. 사진이 우리를 사진의 세계로 데려감을 부인할 수는 없으나, 정지한 이미지는 이미지와 감상자 사이에 공간을 창조한다. 그리고 감상자는 바로 이 공간을 이용해 이미지와 그 창작자로부터 스스로를 분리하고 필요하다면 저항할 수 있다. 사진은 우리에게 가장 긍정적인 의미에서 소격alienation의 가능성을 제공한다.

영화와 비디오에서 소격을 확보하기는 훨씬 어렵다. 필름의 속도는 정지한 '죽은' 사진은 결코 획득하지 못하는 매우 현실적이고 현재적인 전환점을 부여한다. 발터 벤야민은 유사하게 회화와 영화를 나누며, 영화가 비판적 사고력을 감소시킨다고 말했다.

회화는 보는 이를 관조의 세계로 초대한다. 회화 앞에서 그는 자신을 연상의 흐름에 내맡길 수 있다. 그러나 영화 프레임 앞에서는 그럴 수 없다. 영화의 장면은 눈에 들어오자마자 곧 다음 장면으로 바뀌어버리기 때문이다. 장면은 포착될 수 없다. [조르주] 뒤아멜Georges Duhamel은…… 이런 상황을 다음과 같이 설명했다. "나는 더 이상 내가 생각하고자 하는 대로 생각할 수 없게 되었다. 내 생각은 영화 이미지로 대체되었다."…… 영화의 충격 효과는 바로 이런 과정을 거쳐 완성되며, 다른 모든 충격처럼 평정심을 강화함으로써 해소하여야 한다.[50]

한마디로 움직이는 이미지는 때로는 우리 의지를 거슬러 우리를 그 안으로 휩쓸어버린다. (케일은 영화는 "총체적이며 모두를 아우른다"[51]라고 묘사했다.) 움직이는 이미지는 독보적으로 우리를 항복시키는 힘을 갖고 있으며, 그 덕분에 그토록 효과적일 수 있다. 영화가 전달하는 메시지에 감상자가 의식적으로 저항한다 해도 마찬가지다. 다큐멘터리 사진가 대니 라이언은 워싱턴 DC의 홀로코스트 박물관을 방문했을 때 자기 의지와는 상관없이 영화에 등장하는 히틀러에게 홀렸던 경험을 전한다.

히틀러는 물론 독일어로 말하고 있었다. 나처럼 독일어를 들으며 자란 사람에게는 충분히 따뜻하고 그리운 언어다…… 영화에서 히틀러는 이렇게 외친다. "당이 곧 총통이며, 총통이 곧 당입니다!" 이제 모두가 외치고 있다. 모두 히틀러를 사랑한다. 금발머리를 땋은 소녀들이 그를 사랑한다. 어린아이들이 그를 사랑한다. 어딘가

에서 독일 행진곡이 더 많이 흘러나온다. 내 발이 저절로 장단을 맞추고 있음을 깨닫는다. 그러지 않을 수가 없다…… 나 역시 히틀러에게 충성을 맹세하고 싶어진다. 모두 그러고 있으니까. 드디어 위대한 독일을 이끌 위대한 지도자가 등장한 것이다![52]

이슬람 공개 처형 비디오를 보면서 역겨움을 느끼기가 불가능하다거나, 영화에 담긴 히틀러의 모습에 저항감을 느끼기가 불가능하다는 뜻이 아니다. 그러나 감상자는 눈앞에 펼쳐지는 행동에 흔히 자신을 내맡기기 마련이며, 그렇기에 그 이후 자주성을 되찾고 자신이 아는 것과 재접속하려는 노력을 해야 한다. 움직이는 이미지와 하나로 용해되었던 과정을 다시 원상태로 되돌림으로써 개별성과 "강화된 평정심"을 되찾아야 하는 것이다.

존 버거는 이런 질문을 던진 적이 있다. 베트남전쟁 사진을 본 사람은 보지 않은 사람보다 더 잘 싸울까? 이런 질문은 지하디스트 선전 영상의 사례에 훨씬 더 잘 들어맞는다. 실제 서구 매체에서는 참수 비디오의 공개 여부를 놓고 크고 떠들썩한 논쟁이 벌어졌다. (펄 처형 비디오를 주제로 쓴 샤피로의 글 제목은 '절대 보지 마시오'였다.) 어떤 사람들에게 이런 비디오를 보는 행위는 가해자의 만행에 가담하는 한편 지하디스트의 계략에 굴복하는 행위다. 나치가 찍은 사진과 마찬가지로 이런 사진을 보는 행위가 공모나 다름없는 까닭이다. 하지만 또 다른 사람들은 이런 비디오를 보는 게《뉴 리퍼블릭*New Republic*》이 말한 "악의 사실성"[53]에 대항하기 위해 꼭 필요한 수업이라고 생각한다.

여기서 흥미로운 부분은 양측 모두 아마도 문명세계의 감상자에

게는 이런 비디오를 볼 때 오직 한 가지 반응만이 가능하다고 가정한다
는 점이다. 따라서 펄 비디오를 다룬 기사에서 《뉴 리퍼블릭》은 이렇게
주장했다. "비디오의 마지막 '크레디트'가 올라갈 때 보는 이의 가슴에
남는 것은 단순한 역겨움이 아니라, 이 각양각색의 반미주의에 올바로
그리고 적절히 대응하는 유일한 방법은 미국의 힘밖에 없다는 확신이
다."[54] 《보스턴 피닉스Boston Phoenix》 발행인 스티븐 민디치Stephen Mindich는
신문 웹사이트에 펄 비디오의 링크를 걸기로 한 논쟁적인 결정을 옹호
하며 비슷한 말을 했다. "유대인 혐오주의자가 아닌 전 세계 모든 사람
이…… 이 차마 입에 담기 힘든 살해를 저지른 가해자와 조력자에 맞서
해야 할 일이 있다면 바로 이 비디오를 보는 것이다."[55]

이들이 감상자의 반응을 지시하려고 하는 이유는 이런 비디오가 이
것을 보아야 한다고 촉구하는 이들에게까지 매우 극심한 불안을 불러일
으키기 때문이다. 충분히 이해할 만한 불안이지만 그럼에도 반응을 통
제하려 애쓰는 모습은 가식과 위선의 냄새를 풍긴다. 더 젊은 세대의 감
상자는 수치스럽지만 금지된 폭력에 매혹되어 불순한 반응을 보이는 자
신의 모습을 훨씬 더 솔직히 인정한다. 젊은 작가인 베키 올슨Becky Ohlsen
은 다음과 같이 말한다.

> 누구도 나서서 말은 못하지만, 대니얼 펄 참수 비디오와 같은 영상
> 을 보면 얼마간 짜릿함을 느끼게 된다. 몰래 나쁜 짓을 하고 있다
> 는, 보아서는 안 되는 것을, 아예 존재해서는 안 되며 보아서는 더
> 욱 안 되는 것을, 하물며 안전한 자기 방에 혼자 틀어박혀 보아서
> 는 더더욱 안 되는 것을 본다는 짜릿함이다. 시청자는 펄의 살해

장면을 아무런 위험 부담 없이 볼 수 있다. 이런 장면을 직접 기록하기 위해 불가피하게 해야 할 일을 할 필요도 없다. 정치적 처형의 현장에 있기 위해 자신의 정치적 신념에 따라 행동할 필요도 없다. 집을 떠날 필요조차 없다. 이미 자기 임무를 다한 카메라 뒤에 숨어 그냥 보기만 하면 되는 것이다.[56]

또 다른 젊은 비평가 찰리 와일더Charly Wilder는 이런 비디오를 보는 일이 본질적으로 비윤리적이라고 생각한다. 정치적 저항을 일깨우기보다 억압된 욕망에 호소한다는 바로 그 이유 때문이다. "인정하기 불편하겠지만 이 거친 화면에 나오는 소름끼치는 장면을 볼 때 우리가 느끼는 부정적인 매혹은 양심의 각성보다 일종의 비틀린 욕망의 도착에 가깝다. 펄 비디오는 양심을 전복시킨다."[57] 정치적 교육의 일환으로 또는 증인이 되기 위해 이런 비디오를 본다는 주장에 대해 와일더는 "착각과 자기합리화의 산물"[58]이라고 말한다. 이런 비디오에 "매혹되는 배경에는 진실을 찾고자 하는 욕망이 아닌 피학적 욕망"[59]이 자리 잡고 있기 때문이다.

그렇다면 이런 비디오는 포르노그래피에 가깝다고 일축되어야 할까? 금지되거나 아마도 란즈만이라면 바랐을지 모르듯이 폐기되어야 할까? 양쪽 주장에 대한 내 대답은 아니오다. 처형 비디오를 볼 때 필요한 태도는 도덕주의를 내세우기보다 양심적으로 정직한 반응을 보이는 것이다. 그 다음으로는 설사 비열한 진실로 인도할지 모른다는 것을 알면서도 이 반응들을 면밀히 살피는 능력이 필요하다. 카일이 쓰레기 같은 작품도 우리를 예술로 인도할 수 있다고 주장하듯이, 올슨과 와일더

같은 젊은 작가들은 이 세계에서 가장 끔찍한 이미지에 노출되고 나서도 자신만의 윤리적 비전을 세울 수 있다고 주장한다. 정말 감탄스러운 용기가 아닐 수 없으며, 이들의 믿음이 옳기를 바랄 뿐이다.

정치폭력 사진을 어떻게 바라볼 것인가

아프가니스탄과 이라크를 침공하기 시작하면서부터 부시 행정부는 이 전쟁의 이미지를 미화하려고 시도했다. 특히 아부 그라이브 사진을 생각해보면 우스꽝스럽기 그지없는 계획이었다. 그 일환으로 부시 행정부는 성조기로 덮인 미군 전사자들의 관을 찍는 것을 금지했다. 군인 가족의 프라이버시를 침해한다는 터무니없는 이유에서였다. 많은 이들이 정부의 이런 행동과 쌍을 이루는 미국 언론의 태도를 비난하며, 미국 언론이 이 전쟁에서 아프가니스탄군과 이라크군과 미군의 전사자 수를 적어도 사진상으로는 밝히지 않으려 했다고 주장했다. 이런 주장에는 일리가 있다. 실제로 《뉴욕타임스》는 2008년 '미군 전사자 4000명, 보도된 이미지는 한 줌'라는 제목의 기사로 이 사실을 인정했다. 기사에서는 이렇게 말한다.

베트남전쟁은 저널리스트라면 누구나 자유롭게 취재 가능한 전쟁이었다. 밤마다 뉴스 프로그램에서 피비린내 나는 장면들이 너무 많이 보도되어 비판을 받을 정도였다. 그러나 이라크전쟁은 정반대의 극단에 있는 사례일지 모른다. 이라크전쟁이 발발하고 5년이

지나며 4000명 이상의 미군 전사자가 생겼으나, 이와 관련된 조사 및 인터뷰에 실린 사진은 대여섯 장이 채 안 된다.[60]

그러나 한편으로는 이라크, 아프가니스탄, 기타 여러 곳에서 전쟁과 테러리즘에 희생된 사람들을 기록한 극적이고 엄숙한 이미지가 등장한 것 또한 사실이다.* 타일러 힉스가 2006년 이스라엘‒레바논 전쟁 당시 티레에서 찍은 5단 컬러사진에는 온통 핏방울이 튄 두 소년의 모습이 실렸다. 하디 미즈반Hadi Mizban은 머리와 코를 붕대로 감싼 이라크 자동차 폭탄 테러 생존자를 찍었다. 맥스 베처러Max Becherer가 키르쿠크 병원에서 찍은 밝은 컬러사진에는 출혈 과다로 사망한 것으로 보이는 남자가 찍혀 있다. 남자는 자동차 폭탄 테러의 또 다른 희생자다. 아마 가장 악명 높은 사진은 힉스가 2001년에 찍은 연작 사진일 것이다. 이 사진에는 아프가니스탄 북부동맹 부대가 옷이 반쯤 벗겨져 피를 흘리는 탈레반 병사를 잔인하게 처형하는 장면이 담겨 있다. 이 사진은 북부동맹이 '우리' 편에서 싸우는 아군이었기에 특히 충격적이었다.

내 관점에서 더 중요한 것은 실제의 폭력을 담은 이미지가 아니라 폭력이 야기한 절망적 슬픔을 담은 이미지다. 존 무어John Moore가 찍은 한 파키스탄 남자의 대형 컬러사진처럼 말이다. 사진에서 남자는 팔을 좌우로 펼치고 고개를 들어 하늘을 보며 비탄의 소리를 지르고 있다. 그가 서 있는 곳은 신발과 뒤죽박죽이 된 주검과 뒤집힌 자전거, 새까맣게

* 여기서는 특히 《뉴욕타임스》에 소개된 이미지를 중점적으로 살펴보겠다. 《뉴욕타임스》는 미국 언론의 기준과 의제 설정에 주요한 역할을 담당한다.

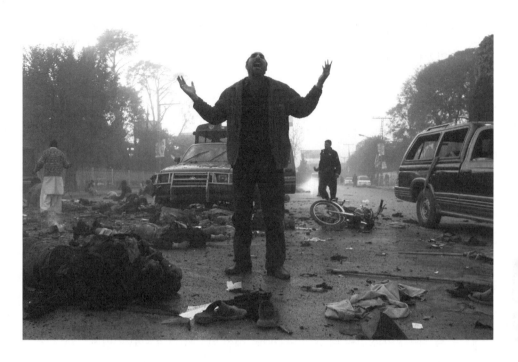

존 무어, 자살폭탄 테러 현장의 남자. 파키스탄 라왈핀디, 2007. 자살폭탄 테러가 일어난 자리에서 한 남자가 비통해하고 있다. 이 폭탄 테러로 여성 정치인 베나지르 부토Benazir Bhutto를 비롯해 대략 15명이 사망했다. 존 무어가 찍은 이 사진은 《뉴욕타임스》에 몇 번이나 실렸다. 테러리스트의 폭력과 그 폭력이 불러온 절망의 묘사는 최근 10년을 요약하는 듯하다. Photo: John Moore/Getty Images.

탄 잔해로 가득한 2007년 자살폭탄 테러의 현장 한복판이다. 테러가 뿌린 비통함과 처절한 무력감이 드러나는 순간은 9·11 이후 10여 년 동안을 대표하는 상징적 이미지다.

　이런 이미지가 충분한지 아닌지 나는 잘 모르겠다. 과연 얼마가 있으면 충분한 걸까? 다른 미국인들이 이런 이미지를 어떻게 봐야 하는지, 그전에 봐야 하는지 말아야 하는지조차 잘 모르겠다. 그러나 가장 중요한 문제는 그 자체로 좋든 나쁘든 사진이 담고 있는 내용이 아니다. '취향'의 문제도 아니다. 진짜 문제는 왜 이런 이미지를 보아야 하며, 어떤 맥락에서 이 사진들을 논의해야 하는가다. 브레히트와 프랑크푸르트학파 비평가들은 80여 년 전 바로 이 문제를 제기하고 또 염려했다. 이런 사진들이 전파되고, 비평되고, 이해되어야 할 시민적 장은 어디일까?

　여기서 따져보아야 할 핵심적 요소는 미학적 투박함이 아닌 의도다. 즉 피투성이 장면이 더 많이 나온다고 해서 반드시 더 정직한 이미지는 아니라는 것이다. 예를 들어 페미니스트 세속주의자들의 웹사이트 아프가니스탄 여성혁명연합RAWA에서는 이슬람 근본주의자들에게 구타당하거나 죽임을 당한 여성이나 강제 결혼을 피하려고 분신자살을 시도한 여성, 미국의 폭격으로 눈이 멀거나 장애를 입은 어린아이, 탈레반의 공개 처형 이미지를 꾸준히 게시한다. RAWA는 사이트에서 정중하게 밝힌다. "이런 게시물을 올리는 것을 사과드립니다. 그러나 이것이 바로 아프가니스탄 사람들이 처한 현실입니다."[61] 이들이 올리는 사진과 비디오는 글로 쓴 텍스트와 연동되며 폭력적 선동이 아님이 분명한 맥락 안에 놓인다. 목적은 아프가니스탄의 현실을 알리고 공감을 구하는 한편, 저항과 정치적 지지를 요구하는 것이다. RAWA가 규탄할 목적으로 처형

장면을 내보낸다면, 탈레반은 기념을 목적으로 처형 장면을 내보낸다.

이스라엘 언론은 중동에서 단연 가장 자유로운 언론으로 꼽히며 많은 논란의 중심에 있지만, 팔레스타인 자살폭탄 테러 희생자의 주검이 그대로 보이는 사진을 지면이나 화면에 공개하지 않는다(인터넷으로는 얼마든지 이런 이미지를 접할 수 있다 해도 말이다).[62] 비위가 약하거나 테러에 관대하기 때문이라고 오해해서는 안 된다. 이스라엘 안에서는 이런 이미지가 대중을 교육하거나(이스라엘인 중에 이런 사안에 정통하지 않은 사람이 과연 있겠는가?) 정치적 논의를 진전시키는 데 아무런 도움이 되지 않는다는 여론이 널리 형성되어 있다. 그리고 나 역시 당연히 이 생각에 동의한다. 이런 이미지는 반대로 걷잡을 수 없는 복수욕을 자극할 따름이다.

또 이런 방침의 배후에는 이스라엘인들이 "피바다 속에서 허우적거린다"[63]라고 표현하는 장면을 시각적으로 내보이기를 꺼리는 오래된 터부가 있다. 그래서 2004년 봄 아부 그라이브 사진이 공개된 직후, 이스라엘에서는 폭발한 이스라엘 장갑차 주위에서 팔레스타인인들이 환호하는 소름끼치는 이미지를 매체에 내보내야 하느냐를 놓고 논쟁이 일어났다. 이스라엘 병사 6명이 산산조각나 죽었고, 팔레스타인인들은 새까맣게 탄 이들의 시신 조각을 신이 나서 전시했다. 이에 관해 이스라엘의 일간지《하아레츠Haaretz》는 다음과 같이 보도했다.

> 가자 주민들은 올해 초 발생한 이스라엘 측의 하마스 지도자 암살에 대한 복수로…… 가자 지구 자이툰의 거리로 쏟아져 나왔다. 광적인 열기에 휩쓸린 군중은 산산조각난 장갑차 파편을 의기양양

하게 처들고 희생자 6명 중 1명의 머리를 베어 자랑스레 전시했다. 팔레스타인 텔레비전과 아랍 전역의 방송국은 군중의 반응을 상세히 중계하며 흥분한 군중 하나가 시신 조각을 자기 집 냉장고에 보관하는 모습까지 내보냈다…… 나중에 이스라엘의 주요 텔레비전 방송국이 병사들의 사망 소식을 보도하며…… 과격분자들이 폭발 현장에서 주운 시신 잔해를 이리저리 휘두르는 장면을 내보냈지만, 자세한 부분은 이스라엘 시청자들이 알아보지 못하도록 불투명하게 처리되었다.[64]

2008년부터 2009년까지 계속되며 가자 주민의 엄청난 희생을 낳은 이스라엘 – 하마스 전쟁에서 아랍 언론은 그때까지 공개된 이미지 중 가장 충격적인 이미지들을 공개했다. 예를 들어 팔레스타인 일간지 《알아얌Al-Ayyam》은 일부는 참수된 듯 보이는 피투성이 어린이 '순교자'의 사진을 제1면에 실었다.[65] 그러나 지면으로 공개되든 화면으로 공개되든 이런 이미지는 희생자들의 고통에 반대하기보다 환호하는 듯 보였다. 이런 이미지가 정치적 사유를 촉진하는 데 도움이 되리라 상상하기는 힘들다. 튀니지 출신의 작가 압델와하브 메데브Abdelwahab Meddeb는 다음과 같이 비난한다. "아랍 텔레비전 방송국은(특히 알자지라) 때로는 고통으로 일그러지고 때로는 생명이 꺼진 피투성이의 훼손된 얼굴을 자기들 좋을 대로 확대하여 공포에 기름을 붓는다. 이 이미지들은 아랍 여론을 자극하려는 의도로 고안된 음울한 편집 논리에 따라 꼬리에 꼬리를 잇는다…… 이런 매체는 감정에 호소하며 정치적이고 전략적인 분석을 생략하게 만든다."[66]

이런 죽음 이미지의 발작적 분출은 다른 맥락, 다른 장소에서였다면 파시스트적이라 불렸을 것이다. 하지만 사진 보도를 극히 꺼리는 미국 언론의 경향 때문에 일부 서구인은 아랍 매체의 잔혹물 사랑을 낭만화하기에 이르렀다. 마이클 울프는 미국 저널리스트들이 알자지라에 대한 "짝사랑"[67]을 키워왔다고 말한다. 그러나 아랍 언론이 고안한 죽음과 대혼란의 악의적 고리도 미국 언론의 결벽증만큼 거짓되고 조작적이긴 마찬가지다. 사실 양 극단은 감상자의 위험한 판타지를 조장한다. 미국 매체는 감상자의 눈을 가려 현재 싸우고 있는 전쟁의 신체적 현실을 보지 못하게 만든다. (그리고 전쟁은 하나부터 열까지 신체적 진실에 지나지 않는다.) 반대로 아랍 매체는 감상자를 프랑크푸르트학파 비평가들이 두려워한 일종의 충격적인 폭력의 광기에 푹 빠뜨린다. 이때 형성되는 '이미지화된 관념'은 크라카우어가 경고했듯이 사고를 몰아내고 정말로 그 자리를 대체한다. 양쪽 접근법 모두 절실히 필요한 시기에 분석적 능력과 역사적 이해를 갖추고 정치적으로 성숙하는 길을 가로막는다는 공통점이 있다.

결국 무엇을 보고 무엇에 주의를 기울일 것인가의 문제는 정치적일 뿐 아니라 개인적인 문제기도 하다. 나는 모든 미국인이 아부 그라이브 사진을 보고, 이것에 관해 생각해야 할 의무가 있다고 주장한다. 미국 지도자가 시작한 미국의 전쟁에서 미군이 이런 고문을 저질렀다. 이 이미지들이 무엇을 보여주는지(그리고 무엇을 보여주지 않는지) 뼛속 깊이 느끼고 주의 깊게 숙고할 필요가 있다. 아부 그라이브 사진을 무시하거나, 부인하거나, 끊어낼 선택권은 없다. 참수 비디오와 그 비디오에 대한 우

리의 관계는 이와 다르다. 이런 비디오를 보는 것은 선택의 문제다. 가장 보고 싶어하지 않는 사람은 현재의 정치적 상황에 가장 절망한 이들일지 모른다. 저널리스트 론 로젠바움Ron Rosenbaum은 "나 같은 비관주의자의 영혼에 남은 한 줌의 낙관주의를 잃을까 봐"[68] 이런 비디오를 보지 않는다고 썼다. 나 역시 열심히 이런 비디오를 피해 다니고 있다. 이것을 보는 것이 정치적으로 올바르지 않다고 생각해서가 아니라 나 스스로 감당할 수가 없을 것 같아서다.

대니얼 펄을 살해한 자들과 그 동료들이 내게 가르쳐준 것이 있다. 이 책은 우리가 살고 있는 세계에서 벌어지는 폭력을 들여다볼 필요가 있다고 거듭 주장한다. 그러나 내가 허용하고자 하는 시각적 잔학함에도 한계가 있다. 대니얼 펄이나 다른 가련한 이들의 머리가 몸에서 분리되는 광경을 보고 싶지 않다. 자살폭탄 테러범이 이라크나 아프가니스탄, 이스라엘 사람을 멀쩡한 인간에서 흩어진 살점으로 탈바꿈시키는 장면도 보고 싶지 않다. 복잡한 도덕이나 정치적 원칙의 문제가 아니라 단순히 나라는 인간이 얼마나 버티느냐의 문제다. 이것이 바로 내가 '충분'하다고 말하지 않고 '지나치다'고 말하는 지점이다.

인물

7 **로버트 카파** 낙관주의자

전쟁에서는 누군가를 미워하거나 사랑해야만 한다.
어느 한쪽의 입장에 있지 않으면 주위 상황을 견뎌낼 수 없다.
─로버트 카파

때로 우울한 기분이 들 때 나는 특히 좋아하는 로버트 카파의 사진을 본다. 이 사진을 전쟁사진이라 부를 수도 있겠지만, 사진 속의 두 남자는 서로 싸우는 대신 춤을 추고 있다. 농부 아니면 노동자 출신으로 가난할 것이 거의 분명한 남자들은 작업복 바지와 흰 셔츠 차림이다. 검은 베레모를 쓰고 우리 쪽을 향해 있는 남자는 콧수염이 난 얼굴에 웃음을 가득 띠운 채 두 팔을 벌려 춤을 추고 있다. 춤을 추는 두 남자를 반원형으로 둘러싸고 구경하는 일곱 명의 남자들 얼굴엔 흥이 가득하다. 좋은 소식을 담은 사진이 으레 그렇듯, 사진에는 관대한 열정이 뿜어져 나온다. 사진은 우리를 안으로 끌어들이는 동시에 프레임 밖으로 나가 이 남자들과 이들의 삶 그리고 이들이 어떤 대의를 위해 싸웠는지를 더 알고 싶게 한다.

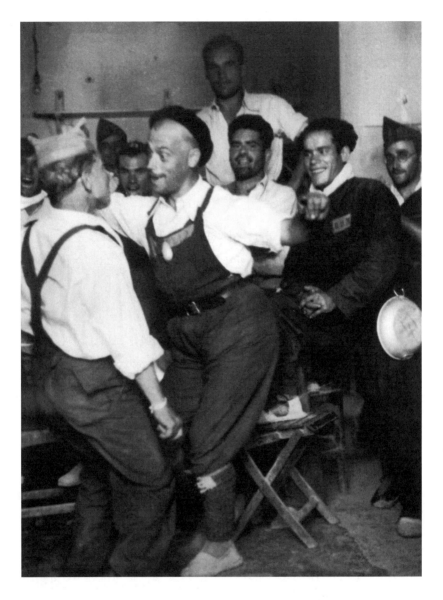

로버트 카파, 춤추는 마르크스주의 통일노동자당 대원들. 스페인 아라곤 전선, 1936. 로버트 카파는
스페인 내전 초창기에 이 사진을 찍었다. 남자들은 마르크스주의 통일노동자당POUM의 일원이다.
카파는 열렬한 반파시스트였으나, 전쟁이 영광스러운 임무라기보다 고통스럽지만 피할 수 없는
일이라고 보았다. 프랑코의 승리 이후 카파는 다시는 스페인으로 돌아가지 않았다. Photo: Robert
Capa; © Cornell Capa/Magnum Photos.

카파는 1936년 8월 아라곤 전선에서 이 사진을 찍었다. 스페인 내전 초기 낙관적인 분위기가 지배적이던 시절이었다. 사진에 등장하는 남자들은 마르크스주의자지만 스탈린에 반대한 마르크스주의 통일노동자당POUM의 일원으로, 조지 오웰도 이들 편에서 싸웠다.[1] 카파는 이 전쟁을 흥미진진한 뉴스로 다루었으며, 실제로도 그러했다. 그러나 카파가 이 전쟁을 취재한 것은 유대인이자 망명자, 좌파, 민주주의자로서 그 자신이 열렬한 공화파이자 반파시스트주의자였으며, 전쟁의 결과가 가난하고 주변적이며 낙후되어 있던 스페인의 국경 훨씬 너머까지 중대한 영향력을 끼치리라 믿었기 때문이기도 했다.

로버트 카파는 흔히 포토저널리즘의 전성기로 언급되는 1930년대부터 1950년대 중반까지, 즉 텔레비전이 등장하기 이전까지 가장 전형적인 전쟁사진가로 전 세계에 이름을 떨쳤다. 정치적으로 헌신을 다하고 사람들과 쉽게 동지가 되며 용기를 갖췄던 카파는 단지 유명할 뿐 아니라 깊이 존경받는 사진가가 되었다. 1938년 영국 잡지《픽처 포스트 Picture Post》에는 카파의 연인 게르다 타로가 스페인에서 찍은 카파의 잘생긴 인물사진이 실렸다. 무비 카메라 파인더를 들여다보고 있는 카파의 옆얼굴 밑에는 이런 설명이 붙었다. "그는 열렬한 민주주의자이며, 사진을 찍기 위해 사는 사람이다."[2] 카파의 사진을 싣는 잡지는《라이프》같은 미국의 주류 잡지부터《픽처 포스트》같은 영국의 자유주의 잡지, 공산주의 계열 잡지《르가르드 Regards》와 프랑스의《스수와르 Ce Soir》에 이르기까지 그와 독점적인 관계를 맺고 있다고 자랑했다. 이 잡지들은 카파를 "우리의 특사"[3]라 부르며 그가 전하는 승전보를 잡지 표지에 실었고, 공공연히 파르티잔을 지지하는 그의 사진에 상당한 지면을 할애해주었

다. 오늘날의 포토저널리스트와 달리 카파는 관음증 환자나 거머리, 포르노그래피 제작자라는 조롱을 받지 않았다. 카파가 1954년 베트남에서 취재를 하던 중 겨우 40세의 나이로 사망하자 전 세계가 그의 죽음을 애도했다.

겉보기에 아무 두려움 없이 전장에 뛰어드는 것은 카파의 주특기가 되었다. 《라이프》는 카파가 카메라를 들고 이전의 어느 누구보다 전장 깊숙이 들어갔다고 자랑했다. 《르가르드》는 그를 일컬어 "대담하다"[4]고 치켜세웠고, 저널리스트 빈센트 시언Vincent Sheean은 친구이기도 했던 카파의 사진에 대해 "사진을 볼 때마다 이런 사진을 찍고도 살아 돌아왔다는 점이 놀랍다"[5]라고 썼다. 카파는 감상자들을 위험 가득한 새로운 장소로 데려간다. 참호 속으로, 모래 부대 뒤로, 총알이 핑핑 날아다니는 전장으로. 카파는 위험과, 죽음과 친구였다. 그는 일본 침략 이후 중일전쟁을 필름에 담았고, 1944년 겨울엔 연합군과 꽁꽁 얼어붙은 유럽의 동토를 묵묵히 행군했으며, 1945년에는 17공수부대와 함께 낙하산을 타고 독일에 투입됐고, 노르망디 상륙작전 디데이에는 오마하 해안에 처음으로 발을 디딘 보병들과 동행했다. 카파는 독립을 선언하던 날의 이스라엘에 있었고, 최초의 아랍-이스라엘 전쟁 역시 목격한 셈이며, 베트남이 프랑스의 과업 대신 미국의 과업이 된 전쟁이 일어나기 10년 전의 베트남을 찍기도 했다. 카파의 가장 유명한 사진 '쓰러지는 병사'는 어느 공화파 파르티잔이 총을 손에 든 채 총알에 맞아 쓰러지는 바로 그 순간을 포착했다. 이 사진은 20세기를 대표하는 전쟁 이미지이자 반전 이미지가 되었다.[6]

그럼에도 카파 사진의 핵심에는 역설이 존재한다. 비록 전쟁사진가

였지만 그의 주된 관심사는 신체적 고통이나 잔학행위, 전투나 죽음이 아니었다. 지금은 이토록 친숙해진 인간의 비참상을 담은 암울한 사진은 카파가 특히 싫어한 것이었으며, 그의 가장 뛰어난 사진은 전쟁 자체를 찍은 사진이 아니다.

대신 카파는 무엇을 보여주었는가? 스페인에서 그는 공화파 민병대의 인물사진을 다수 찍었다. 때로는 충격적일만큼 늙고 때로는 충격적일만큼 젊은 민병대원들의 얼굴은 맨 처음 희망과 미소로 빛난다. 한편으로 고단하고, 주름지고, 진지하고, 결의에 차 있고, 근심 어리기도 한 이 얼굴들은 마침내 비탄에 빠지고 만다. 카파의 사진은 이 사람들이 전쟁을 근사한 모험이라기보다 가슴 아프지만 불가피한 일로 간주하고 있음을 암시한다. 카파는 공포에 질린 도시와 시골의 민간인들이 하늘을 쳐다보며 폭격을 피해 달아나는 장면을 보여준다. (스페인 내전은 새로운 유형의 총력전이었다.) 웃고 있는 두 여자와 한 남자가 함께 빨래를 하는 장면은 평등주의적인 사회관계를 상징한다. (스페인 내전은 새로운 유형의 혁명이었다.) 바르셀로나의 여성 민병대원이 총을 앞에 받쳐놓고 의자에 앉아 패션 잡지를 읽고 있다. 마드리드 전선의 병사들이 추위에 해진 옷을 잔뜩 껴입고 말없이 체스를 두고 있다. 국제여단이 강제로 철수하던 참담한 날, 바르셀로나 시민들이 발코니에 매달려 있다. 카파는 집단농장을 만든 농부와 병사들이 노천 회의를 열어 자신들이 바라는 군대의 모습을 놓고 토론하는 장면을 보여준다. 카파는 새로운 사회가 건설되는 과정과 그 사회가 무너지는 과정을 보여준다. 그가 묘사하는 것은 공포와 슬픔, 마지막으로 패배다. 특히 모든 것을 잃고 비틀거리며 쫓기는 피난민을 찍은 사진은 부끄러움과 죄책감을 불러일으킨다. 그러

나 그는 허무주의나 도덕적 붕괴를 기록하지는 않았다. 마사 겔혼은 공화국이 붕괴했어도 스페인 사람들의 "정신은 고스란히 남아 있다"[7]라고 보도했고, 이것이 카파가 이들을 표현하는 방식이었다. 병사든 민간인이든 카파의 피사체는 항상 인간적인 모습을 보였고, 결코 낯설거나 괴물 같거나 혐오스러워 보이지 않았다.

카파의 사진과 동시대 전쟁사진가가 찍은 사진의 차이는 극명하다. 부상과 장애를 입은 신체의 시각적 묘사는 카파의 시대 이후로 그 종류와 양이 급격히 증가했다. 잔학행위를 강조하여 묘사하는 경향이 포토저널리즘의 근본적 변화를 보여주는 듯하지만, 내 생각에 이는 오히려 전쟁과 폭력, 정치 자체의 근본적 변화를 보여준다. 카파의 작품을 보며 우리는 그의 세계와 우리의 세계가 얼마나 멀리 떨어져 있는지를 깨닫는다. 카파가 사진가로 처음 이름을 남긴 사진은 1932년 코펜하겐에서 레온 트로츠키가 '러시아 혁명의 의미'를 격정적으로 연설하는 장면을 찍은 사진이었다. 하지만 카파 역시 현대 사진가라는 사실은 부인할 수 없으며, 그의 사진에 반영된 중요한 정치적 쟁점의 일부는 오늘날까지 매우 중요한 의미를 갖는다.

파시즘 시대의 유대인 망명 사진가

로버트 카파의 본명은 안드레 프리드만André Friedmann으로 1913년 부다페스트에서 태어났다. 그의 부모는 세속 유대인으로 아주 큰 양장점을 운영했다. 카파의 학업 성적은 뛰어나지 않았으나, 전간기의 부다

페스트는 그 자체로 커다란 학교였다. 정치적 논쟁의 한복판에 놓인 이 교양으로 가득한 도시는 예술가, 과학자, 지식인이 활발히 활동하는 공동체의 산실이 되었고, 헝가리에서 망명을 떠난 이들 대다수는 서구 현대 문화에 엄청난 영향을 끼쳤다. (나중에 카파는 이런 농담을 하곤 했다. "재능을 가진 걸로는 부족합니다. 헝가리 사람이여야 해요."[8]) 1920년대와 1930년대 헝가리의 주요 수출품이 정치적 억압과 반유대주의 정서가 심해져 헝가리를 떠난 인텔리겐치아라고 말할 수 있을 정도다.

섭대 시절 카파는 헝가리어로 '작업 범위'를 뜻하는 사회주의자, 아방가르드 예술가, 사진가, 지식인 집단 문커쾨르Munkakör에 경도되었으며, 파시즘 초창기의 미클로시 호르티Miklós Horthy 정권에 반대하여 때로는 폭력까지 동원한 시위에 가담했다. 그러나 정치적 참여에 열성을 보였다고 해서 불손한 장난을 치지 않은 것은 아니었다. 한 시위에서 카파는 군중이 "우리에게 고철을 달라!"[9]라는 엉뚱한 요구를 하도록 유도했는데, 이유는 단지 "군중이 아무 말이나 외치게 할 수 있음"을 증명하기 위해서였다. 1931년 그는 비밀경찰에게 체포되어 구타를 당하고 감옥에 갇혔다. 요행히 프리드만 양장점의 단골손님이었던 한 경찰관 아내가 당장 헝가리를 떠난다는 조건으로 카파를 석방시켜주었다. 카파는 헝가리를 떠나 자유주의적인 독일 정치대학에서 공부할 목적으로 베를린에 갔다. 아이러니하게도 그곳은 이미 반유대인적인 할당제를 도입한 헝가리 대학교보다 유대인에게 더 우호적이었다. 카파는 저널리즘을 전공했고, 평생 사진이 예술보다는 저널리즘의 한 형태라고 생각했다.

베를린에서 카파는 태어나서 처음으로 배고픔을 겪었다. 전 세계적 공황이 헝가리를 덮치며 프리드만 가문의 사업은 기울어졌고, 부모님

은 더 이상 아들을 지원할 수 없었다. 일자리가 절실했던 카파는 저널리즘에서 사진으로 진로를 바꾸기로 결심했다. 그 이유는 나중에 그가 설명했듯이 사진은 "[널리 쓰이는] 언어를 모국어로 갖지 않은 사람이 선택할 수 있는 저널리즘에 가장 가까운 분야"[10]라는 데 있었다. 더구나 사진은 쉬워 보였다. 경량의 신제품 카메라가 보급되며 누구나 사진을 찍을 수 있었다……그렇지 않은가? 다만 누구나 잘 찍는다는 보장은 없었지만, 카파는 실제로도 사진을 아주 잘 찍었다. 그는 극적인 효과 및 서사 장치를 연출하고, 감정적 통찰력을 발휘하고, 새로운 것을 드러내는 세부 묘사를 배치하는 데 타고난 눈썰미를 갖고 있었다. 그가 가진 것은 미학적 능력이라기보다 윤리적 능력이었다. 카파는 간단히 말해 이 세계에 남달리 예민했다. 그러나 카파의 사진이 (제임스 낙트웨이의 사진처럼) 형식적으로 완벽하거나 (질 페레스의 사진처럼) 형식적으로 대담하지 않은 것 또한 사실이다. 1950년에 파리에서 열린 파티에서 당시 젊은 매그넘 사진가였던 이브 아널드Eve Arnold는 저널리스트 재닛 플래너Janet Flanner에게 카파 사진이 "그리 잘 구상된" 사진은 아니라고 생각한다고 고백한 바 있다. 플래너는 측은하다는 듯 아널드를 보며 이렇게 대꾸했다고 한다. "저런, 역사도 잘 구상되지 않은 건 마찬가지라오."[11]

카파는 바이마르 공화국이 붕괴하던 시기에 베를린에 도착했다. 1932년 찍은 (카파의 사진은 아닌) 두 장의 기사사진은 이 가공할 만한 붕괴의 강렬함과 모순을 암시한다. 흐릿한 한 장의 사진은 공산주의자와 나치와 경찰이 베를린 변두리 시가에서 벌인 혼란스러운 대규모 폭력 사태를 보여준다. 하지만 누군가는 더 큰 비극은 사회민주주의자와 공산주의자를 너무 늦어버릴 때까지 연합하지 못하게 만든 격렬한 반목

이라고 주장할지 모른다. 앞선 사진만큼 시끌벅적하지는 않지만 더 놀라운 사진이 있다. 베를린의 낡은 공동주택 골목에 나온 몇몇 어린이와 유모차를 모는 한 남자를 비롯한 주민들을 찍은 사진이다. 이 주택 세입자들은 집세 지불 거부 운동을 벌이는 중이다. 마당 벽에 페인트로 "음식 먼저! 집세는 나중에"라고 쓴 구호가 보인다. 세입자들이 창문으로 내건 깃발 역시 보인다. 나치를 상징하는 하켄크로이츠 깃발과 공산당을 상징하는 '낫과 망치' 깃발이 공존이라는 미덕의 기괴한 패러디처럼 나란히 휘날리고 있다. 이 거부 운동이 양쪽 당 모두의 지지를 받고 있음을 알 수 있다.

바이마르 공화국은 모더니티의 실험실이었으니, 바이마르 시대의 사회적 관습, 성생활과 지적 생활, 예술에서 꽃핀 창조성에 관해 쓴 책들이 많이 나와 있다. 그러나 저널리즘과 보도사진 분야의 발전에 바이마르 시대 베를린이 얼마나 큰 기여를 했는지 언급하는 책은 상대적으로 많지 않다. 독일은 1918년 언론 검열을 폐지했는데, 이 결정은 곧 신문, 잡지, 타블로이드 신문의 홍수로 이어졌다. 1920년대가 되면 베를린에만 일간지 47종과 주간지 약 50종이라는 경이로운 숫자의 정기간행물이 발간되었다. 당시 베를린 언론이 맞은 황금기를 짐작해볼 수 있는 사진이 하나 있다. 풍만한 부르주아 계급의 귀부인이 보석을 주렁주렁 매단 듯, 포츠다머 광장의 넓은 가판대에 신문이 말 그대로 주렁주렁 매달린 사진이다.

사진은 새로운 저널리즘에서 가장 중요한 부분을 차지했으며, 최신 패션, 유명 영화배우에서부터 사회문제, 자연재해, 정치적 격변에 이르기까지 모든 것을 기록했다. 이미 살펴보았다시피 이런 출판물들에

는 비판의 여지가 많았으며, 실제로 비판이 제기되었다. 독일 언론이 바이마르 시대 후기의 정치적 마비 상황과 반유대주의의 심각성을 뒤늦게 깨달은 것은 사실이다. (비록 출판물 중 대다수가 자유주의적 성향이었으며 편집진이 유대인인 경우도 많았지만 큰 소용은 없었다.) 크라카우어가 비난했듯이 독자에게 무차별적인 이미지 공세를 퍼부은 것도 사실이다. 이들은 가장 의미 있는 이미지보다 가장 선정적인 이미지를 찾기 일쑤였다. 1932년 《베를리너 일루스트리르테 차이퉁Berliner Illustrirte Zeitung》의 편집자 쿠르트 코르프Kurt Korff가 사진가 제임스 애비James Abbe에게 "히틀러가 유대교 회당에서 나오는 사진을 찍어오라"[12]라고 했다는 일화는 유명하다.

그러나 화보 잡지는 독자에게 잡지를 보는 새로운 방식을 가르쳤고, 세계를 더 넓은 코즈모폴리턴적 시각으로 보게 해주었다. 정치적 사건들은 역사보다 뉴스에 더 가까워졌다. 1919년의 독일공산당 무장봉기 같은 대격변은 독자에게 거의 실시간으로 보도되었다. 정치인을 보는 시각도 전에 없이 달라져 이젠 자연스럽고 솔직하고 결함 있는 모습이 그대로 드러났다. 정치적 시위와 혁명과 처형이 벌어지는 현장은 물론 탄광, 공장, 빈민가, 노숙인 쉼터, 약물 중독 치료소, 진보적 학교 내부의 일상이 기록되었다. 멀리 떨어진 나라에서 벌어지는 사건들도 마찬가지였으니, 그 결과 이제는 그 나라들이 그리 멀리 떨어져 보이지도 않았다. 《베를리너 일루스트리르테 차이퉁》의 코르프나 《뮌히너 일루스트리르테 프레세Münchner Illustrierte Presse》의 슈테판 로란트Stefan Lorant 같은 선구적 편집자들은 사진 에세이라는 새로운 형식을 개발했는데, 여기서 사진은 따로 감상되기보다 영화 같은 서사를 만드는 데 쓰였다. (이런 연작 중 하

나에는 '신문에 매료되다'라는 적절한 제목이 붙기도 했다.) 이 탐욕스러운 새로운 언론에 사진을 보급하는 사진 에이전시들이 생겨났다. 가장 유명한 에이전시의 이름은 데포트Dephot였는데, 이 에이전시의 설립자로 역시 헝가리 출신 망명자이자 다다이스트 및 스파르타쿠스 동맹 모두와 친분이 있었던 시몬 구트만Simon Guttmann이 바로 안드레 프리드만에게 첫 일감을 준 인물이었다. 크라카우어나 브레히트와 달리 구트만은 사진이 정치적으로 진보적 힘을 갖고 있다고 보았다. 구트만은 데포트가 "국가와 계급의 모든 경계를 넘나드는 데 헌신"했으며 "새로운 시도를 하는 사람과 순응을 거부하는 사람의 곁에 함께할 것"[13]이라고 썼다.

야만이 승리하기 직전, 2년이라는 귀중한 시간 동안 카파는 이 실험적이고 민주적인 저널리즘 문화의 세례를 받았다. 이 문화 속에는 언어와 이미지가, 급진적 정치사상과 아방가르드가, 기자와 지식인이 유동적으로 혼합되어 있었다. (카파와 "광란의 기자"로 유명한 공산주의 저널리스트 에곤 에르빈 키슈Egon Erwin Kisch는 발터 벤야민처럼 같은 카페를 자주 다녔다.) 바이마르는 라슬로 모호이너지László Moholy-Nagy, 마틴 문카치Martin Munkácsi처럼 놀라운 생산력을 자랑하는 헝가리 디아스포라 사진가와, 로란트, 코르프, 테오도어 볼프Theodor Wolff 같은 유명 편집자, 에리히 잘로몬Erich Salomon, 팀 기달Tim Gidal, 알프레트 아이젠슈테트 같은 저명 포토저널리스트의 고향이었다. 히틀러는 이 활기차고 다루기 힘든 언론을 제거해나가기 시작했다. 그가 보기에 이 언론들은 그 회의주의적이고 창조적인 성격으로 보나, 인력 구성 및 소유권으로 보나 지나치게 유대인적 색채가 짙었다. 1933년 초부터 베를린 저널리스트와 사진가 대다수는 요주의 인물이 되었다. 같은 해 8월 활동 중인 사진가 중 유

대인이나 외국인으로 밝혀진 이들의 명단이 《도이체 나흐리히텐*Deutsche Nachrichten*》에 게재되었고, 대량 숙청이 뒤를 이었다. 저널리스트 공동체는 신속히 흩어졌지만 당시로서는 드문 일도 아니었다. 브레히트가 언젠가도 썼듯이 망명자들이 나라를 "신발보다 더 자주"[14] 갈아 치우는 시대였던 까닭이다. 대다수는 운이 좋아 팔레스타인이나 영국, 미국에 정착할 수 있었다. 그러나 모두가 운이 좋은 것은 아니었다. 볼프는 게슈타포의 손에 살해당했고, 잘로몬과 그 가족은 아우슈비츠에서 사망했다. 그리고 1933년 화재로 무너진 독일 제국의회 의사당의 잉걸불이 아직 타오르고 있을 때, 당시 겨우 19세로 여전히 안드레 프리드만이라는 이름으로 불렸던 무명의 카파는 빈으로 떠났다. 빈에서도 파시즘이 위세를 떨치는 광경을 목격하고 부다페스트로 돌아왔지만, 그곳 역시 반유대주의의 물결에 휩쓸려 있긴 마찬가지였다. 마침내 파리로 간 카파는 그곳에서 사진가로서, 한 남자로서 성년을 맞았다.

파리에서 카파는 그의 인생에 가장 중요한 인물이 될 세 사람을 만났다. 게르다 타로와 다비트 시민David Symin, 앙리 카르티에 브레송Henri Cartier-Bresson이다. 본명은 게르타 포호릴레Gerta Pohorylle인 타로는 독일계 유대인 망명자이자 좌파 활동가였으며, 신예 사진가로 카파의 하나뿐인 연인이자 동료가 되었다. 나중에 데이비드 시모어로 이름을 바꿨지만 여전히 심Chim이라는 약칭으로도 불렸던 시민은 폴란드계 유대인 지식인으로 카파와 나란히 무수한 전투를 기록했으며, 카파는 늘 그가 자신보다 뛰어난 사진가라고 생각했다. 프랑스의 상류층 부르주아 출신인 카르티에 브레송은 초현실주의와 좌파에 경도되어 있었으며, 많은 이들

이 그를 20세기 가장 위대한 포토저널리스트로 꼽는다. 타로가 사진가로 활약하며 카파와 연애한 시기는 무척이나 짧았다. 1937년 7월 26세의 나이로, 타로는 브루네테 전투에서 공화파 쪽의 탱크에 깔리는 사고를 당한다. 카파는 그녀의 죽음을 평생 잊지 못했다. 카파는 1947년 심과 카르티에 브레송, 조지 로저George Rodger와 함께 포토저널리스트 그룹 매그넘을 창립한다. 심은 그로부터 9년 뒤 수에즈 운하 분쟁을 찍다가 이집트군의 기관총에 맞아 사망한다.

파리에서 안드레 프리드만은 로버트 카파가 되었다. 이름을 바꾸는 것은 별로 관리할 일도 없었지만 어쨌든 카파의 매니저가 된 타로의 아이디어였다. 빈털터리 헝가리 사진가는 그리 드물지 않았기에 편집자들은 카파의 사진에 그다지 관심이 없었다. (그래서 카파의 라이카 카메라는 전당포에 맡겨지기 일쑤였다.) 영리하게도 찍는 사람이 누구냐가 결과물만큼이나 중요할 수 있음을 간파한 타로는 프리드만이라는 이름을 카파로 바꿀 것을 제안한다. 카파라는 이름은 아마도 미국의 영화감독 프랭크 카프라Frank Capra에서 따왔으리라 추측된다. 타로는 잠재적 고객들에게 카파의 사진을 아낌없이 뿌리며 카파가 부유하고 유명하고 "엄청나게 성공한"[15] 미국인이라고 말했다. 아마 가난한 무명의 실패한 헝가리인이라는 말보다는 훨씬 매력적으로 들렸을 것이다. 거짓 전략이 들통난 후에도 카파는 이 이름을 계속 고수했다. 타로 역시 파리에 사는 일본인 화가의 짧고 선명하며 현대적인 느낌을 주는 성을 따 자기 이름으로 삼았다. 카파는 무엇보다 도박을 좋아했고 친구들에게 무엇이든 퍼주는 성격이라 평생 부와는 거리가 멀었지만, 유명하고 성공한 미국 시민은 될 수 있었다. 그의 생애 내내 사람들은 카파가 스스로 창조한 허

구의 인물과 그의 사진이 고집스레 견지하는 리얼리즘 사이의 모순에 매혹되었다. 1947년 존 허시John Hersey는 이렇게 썼다. "엄청난 공을 들여 자신의 인격을 창조한 카파는 현실의 덫에 빠진 사람들에게 매우 깊은 인간적 연민을 품고 있었다."[16]

파리에서 보낸 시간은 카파가 세계를 무대로 하는 사진가로, 세계를 바꾸려는 정치적으로 헌신적인 한 인간으로, 연인을 깊이 사랑하고 그럼으로써 상실의 깊은 슬픔을 아는 한 남자로 성장하는 데 매우 중요한 시간이었다. 평생을 두고 파리—부다페스트도, 베를린도, 뉴욕도, 심지어 마드리드도 아닌—는 카파의 길잡이별이 되었다. 연합군과 함께 초토화된 유럽을 행군하면서도 결국 그가 마지막으로 도달하고 싶어했던 곳은 해방된 파리였다. 1944년 8월 25일, 그는 결국 옛 스페인 공화파 동료 몇몇과 함께 탱크에 올라 파리에 입성했다. 카파가 찍은 그날의 사진은 소박하지만 진귀한 순간을 기록하고 있다. 자유를 되찾았기에 더 이상 비굴해질 필요가 없는 사람들의 특별한 환희가 담긴 순간이다. "이렇게 이른 아침에 이렇게 많은 사람이 이렇게 행복한 모습은 본 적이 없었다."[17] 카파는 나중에 이렇게 회상했다. 이제껏 무수한 참상을 보았고, 이제껏 냉정을 잃지 않았지만, 이날 카파의 뷰파인더는 눈물로 얼룩졌다.

보통사람들의 일상적 영웅주의

카파가 1930년대의 파리에서 영혼의 단짝을 얻었다면, 수많은 전쟁과 수많은 슬픔을 기록하면서는 그를 존재하게 하는 무언가 다른 것을

얻었다. 카파는 특히 독일에서 파시즘이 가져온 참사를 목격한 이후 열렬한 인민전선파가 되었다. 1936년 프랑스의 총선에서 인민전선이 승리하면서 카파와 심에게는 훌륭한 피사체가 생겼다. 그때까지 대체로 무명이었던 카파와 이미 《르가르드》에 소속된 사진기자였던 심은 대규모 시위가 벌어지는 거리에서부터 술에 취해 왁자하게 논쟁을 벌이는 노동자들의 카페, 각종 회의와 대회 현장, 투표소와 노동자들의 장례식장, 일터를 점거한 파업 현장에 이르기까지 모든 곳을 찾아갔다. 이 시기 카파가 찍은 사진 중 특별한 애정이 어린 사진이 있으니 말쑥하게 차려 입은 여점원—"매장 아가씨demoiselles des rayons"[18]—다섯을 찍은 사진이다. 이 아가씨들은 고급 백화점 갤러리 라파예트를 상대로 연좌 농성을 벌이는 중이었다.

　　인민전선파 병사들을 찍은 사진에서 카파가 역동성을 선호하고 세부 묘사에 밝은 자신만의 독특한 스타일을 발전시키고 있다고 볼 수도 있다. 파리에서 카파는 시위대 안으로 파고드는 법을 배웠다. 어떤 시위는 전혀 얌전하지 않았고, 이 비법은 곧 스페인의 무수한 전투에서 유용하게 쓰였다. (이런 시위를 구경하는 것은 즐거운 일이었다. 시위대가 부루퉁한 얼굴의 늙수그레한 이란 최고지도자나 십대 자살폭탄 테러범의 초상 대신 졸라, 볼테르, 디드로, 고리키 같은 이들의 초상을 들고 행진했기 때문이다.) 카파가 기록하고 또 기록하는 대상이 보통의 평범한 사람들임을 확인할 수 있기도 하다. 그의 사진에는 신문이나 벽보를 꼼꼼히 살피는 사람들, 팔짱을 끼고 거리를 행진하는 사람들, 점거한 공장에서 쪽잠을 자는 사람들 그리고 아마 그 무엇보다 자주 활발히 토론하는 사람들이 등장한다. 파리 사람 전체가 토론을 하지 않고는 배기지 못하는 것처럼

보인다. 이 사진들은 내가 카파가 가장 좋아하는 주제라고 생각하는 것을 탐구한다. 민주주의의 표현, 인류애로 뭉친 사람들, 새로운 역사를 창조하려는 노력이다.

물론 프랑스의 정치 현실은 녹록하지 않았다. 좌파는 소련의 개입으로 분열되었고, 또 한 번의 세계대전이 임박한 듯 보였다. 프랑스는 대공황으로 인한 위기 속에서 위태롭게 휘청였고 그로 인한 절망은 깊어만 갔다. 파시스트 집단과 반유대주의 집단이 점점 힘을 얻게 되었다. 1936년 봄 카파는 경쾌한 모자를 쓰고 자전거를 탄 젊은이의 뒷모습을 찍었다. 젊은이는 멈춰 서서 공산당 벽보를 보고 있다. 벽보에는 "그것에 반대한다Contre ça!"라고 크게 쓰인 문구 아래 입에 커다란 칼을 물고 우리를 노려보는 아돌프 히틀러의 우스꽝스러운 그림이 그려져 있다.

카파와 심은 낙관주의자였으나 나라 없는 유대인 망명자로서 마냥 어리석게 낙관하고 있을 수는 없었다. 이들은 파시즘이 득세하면 어떤 위험이 생기는지 알고 있었고, 실제로 몇 년 후 가까운 가족과 친구가 죽임을 당하며 이들이 알던 세계는 붕괴되고 말았다. 그럼에도 당시 이들이 찍은 사진에는 위험보다 강렬한 기쁨이 느껴진다. 노랫소리와 발 구르는 소리가 들리고 흥분과 희망이 고조되는 분위기를 느낄 수 있을 정도다. 존 허시는 나중에 카파가 찍은 인민전선파 병사들의 사진을 일컬어 "경이롭다"[19]라고 표현했으며, 정말로 그러했다. 카파와 심은 암울한 시대를 살았으나 인민전선파에 몸담은 시절은 이들에게 값을 따질 수 없을 만큼 귀중한 선물, 오늘날 포토저널리스트 대부분에게는 결여된 선물을 주었다. 미래에 대한 확신, 연대로서의 정치 그리고 아주 잠시 동안이나마 승리를 생생히 체험하게 해주었던 것이다.

더없이 큰 정치적 가능성을 확인한 이 살아있는 지식은 영원히 카파에게 각인되었다. 나는 그가 가장 큰 관심을 가졌던 주제는 정치라고 생각한다. 이때 정치는 넓은 의미로 사람들이 자신의 세상을 더 자유롭게, 더 공정하게, 더 소중하게 만들기 위해 노력하는 방식을 말한다. 카파는 반전주의자는 아니었다. 때로 전쟁이 불가피할 때가 있으며, 이 사실을 더 빨리 깨달을수록 더 바람직하다고 보았다. 그러나 전쟁은 결코 목표나 찬미의 대상이 아니었다. 전쟁은 정치가 실패했을 때 발생하는 사건이었다. 그렇다고 전쟁이 카파를 사로잡거나, 자극하거나, 흥분시키지 않은 것은 아니다. 언젠가 그가 이렇게 썼듯이 말이다. "전쟁특파원에게 침공 순간을 놓치는 것은 5년 동안 교도소에서 복역한 직후 라나 터너와의 데이트를 거절하는 것과 마찬가지다."[20] 또 카파는 저항이, 또 투쟁이 자부심의 원인이 될 수 있다고 믿었다. 스페인과 유럽의 기타 지역, 중국과 이스라엘에서 찍은 그의 사진에 그 분명한 증거가 넘쳐난다. 그럼에도 카파는 결코 제임스 낙트웨이가 말한 것처럼 전쟁사진가가 되고 싶다고 말할 수 없었다. 카파에게 전쟁은 반드시 기록되고 목격되고 노출되어야 했는데, 특히 1936년부터 1945년 사이 전쟁이 무수한 사람들에게 생사가 걸린 피할 수 없는 현실이 되었기에 더욱 그러했다. 그러나 그를 가장 강력하게 움직인 힘은 사람들의 삶과 그들이 만들어낸 사회였다.

예를 들어 낙트웨이나 다른 현대 포토저널리스트가 1945년 카파가 선택했듯이 죽음의 수용소를 사진 찍을 기회를 포기하리라고 상상하기는 불가능하다. 회고록《그때 카파의 손은 떨리고 있었다*Slightly Out of Focus*》에서 카파는 당시를 이렇게 설명한다. "나는 라인 강에서부터 오데르 강

에 이르기까지 사진을 찍지 않았다. 강제수용소는 사진가들로 우글우글했고 참상을 담은 사진들은 새로 찍힐 때마다 전체적인 효과를 떨어뜨릴 뿐이었다."[21] 그러나 나는 이 이유가 전부라고 생각하지 않는다. 카파는 사회주의 리얼리스트나 승리주의자가 아니었다. 고통이나 패배를 묘사하는 일을 피하지 않았다는 말이다. 앙드레 말로처럼 카파는 인간 존재가 쉽게 망가질 수 있다는 사실을 결코 회피하지 않았다. 그러나 그의 모든 작품이 입증하듯이, 그는 알아보기 힘들 만큼의 고통을 겪고 순전한 희생자가 된 사람들의 절대적 무기력과 철저한 굴욕을 사진으로 담는 데 선천적 반감을 느꼈다. 이런 사람들을 일컫는 다른 이름은 '무젤만*', 살았으되 죽은 사람들, 프리모 레비가 "노예, 지쳐 빠진…… 부서진, 정복된 사람들"[22]로 기억하는 이들이다. 카파가 강제수용소의 참상을 부인하거나 외면한 것은 아니다. 적어도 헝가리계 유대인으로서 그런 일은 불가능했을 것이다. 다만 모든 인간적인 것이 단호하게 부정되는 강제수용소에서 아무 의미도 찾을 수 없었을 뿐이다. 어빙 하우Irving Howe는 다음과 같이 썼다. "고전적 비극에서 인간은 패배한다. 홀로코스트에서 인간은 파괴된다."[23] 카파가 캐내려 했던 것은 비극적 의미의 광맥이지 허무주의적 공허가 아니었다.

디데이 사진은 카파가 찍은 가장 유명한 전쟁사진이지만, 가장 뛰어난 솜씨와 가장 섬세한 이해를 보인 사진은 최전방의 뒤에서 찍은 사진이다. 이탈리아 군사작전에서 찍은 두 장의 사진은 이를 가장 잘 보여

• Muselmann, 무슬림을 뜻하는 독일어로, 나치 수용소에서 아사 상태에 이르러 곧 가스실로 보내지게 될 수감자들을 일컫는 은어였다. 몸을 가누지 못해 엎드린 모습이 무슬림이 기도하는 자세와 닮았다 하여 이런 이름이 붙었다고 한다. —옮긴이 주

준다.

1943년 10월 1일, 카파는 연합군과 함께 독일군에게 파괴된 나폴리에 입성했다. 이튿날 그는 연합군이 도착하기 직전 무기를 들고 일어섰다가 죽임을 당한 소년 유격대원 20명의 장례식을 사진에 담았다. 장례식은 학교에서 거행되었다. 소년들을 이끈 유격대 대장 역시 같은 학교의 교사였다. 카파는 검은 옷을 입은 여자 문상객들의 얼굴에 초점을 맞추는데, 그 이미지가 어찌나 강렬한지 우리 역시 장례식에 참석한 듯 숨을 죽여야 할 것 같은 기분을 느끼게 된다. 이 사진에서 가장 인상적인 부분은 몹시 구체적이고 다양한 방식으로 슬픔을 전달하고 있다는 점이다.

전경에 있는 검은 머리를 뒤로 묶은 세 여자는 기도를 하기 위해서라기보다는 고통을 견디기 위해 깍지를 끼고 있으며, 얼굴은 고통으로 일그러져 있다. 첫 번째 여자는 더없이 황량한 슬픔이 무엇인지를 집약해 보여준다. 흐느껴 우느라 크게 벌린 입은 그녀가 다시는 위안을 얻지 못하리라고 말하고 있다. 그녀의 옆에는 아들임이 분명한 젊은이의 사진을 쥔 여자가 있다. 알파벳 O자 모양으로 둥그렇게 벌어진 그녀의 입은 비탄뿐 아니라 지금 이 상황을 믿을 수 없음을 암시한다. 그 옆에 서 있는 또 다른 여자는 울고 있지 않다. 가늘어진 눈과 팽팽하게 긴장된 입매는 순수한 분노에 찬 냉소를 보이고 있다. 복수를 요구하는 죽음의 천사이자, 나폴리의 장 아메리인 그녀 앞에서 용서는 단지 불가능한 일일 뿐 아니라 죄가 된다. 카파는 나중에 이렇게 쓰고 있다.

학교로 들어가니 달콤하지만 어딘가 역겨운 꽃과 시신이 뒤섞인 냄새가 났다. 안에는 조악한 관 스무 개가 놓여 있었다. 꽃은 전체

를 덮기엔 부족했고, 관은 너무 작아 아이들의 더러운 작은 발이
삐죽 튀어나와 있었다. 독일군과 싸우다 죽임을 당할 만큼은 컸
지만 어린이용 관에 들어가기엔 조금 넘치는 아이들…… 이 아이
들의 발은 유럽에서 태어난 나를 처음 맞이한 유럽의 환영인사였
다…… 나는 모자를 벗고 카메라를 꺼내들었다. 슬픔으로 몸을 가
누지 못하는 여자들에게 렌즈를 맞추었다…… 이 사진들은 내가
찍은 진정한 승리의 사진이었다.[24]

시칠리아에서 찍은 또 다른 사진은 전쟁이 일어나야만 했던 이유를
시각적으로 상기시킨다. 온 세상이 보통사람의 품위와 일상의 자유가 어
떤 모습인지 잊어버린다면 어떨까? 이때 그 잊어버린 품위와 자유는 아
마 이런 모습을 하고 있을 것이다. 거의 부부가 틀림없는 쉰쯤 되어 보이
는 중년 남자와 여자가 독일군에게서 해방된 지 이틀 만에 체팔루의 양
지바른 거리를 거닐고 있다. 어깨가 넓고 가슴이 풍만한 여자는 보기 좋
게 살이 붙었다. 그녀는 흰색 옷깃의 물방울무늬 드레스에 하얀 통굽 구
두를 신었다. 단정하게 빗어 가르마를 탄 칠흑 같은 까만 머리칼이 햇빛
을 받아 빛난다. 옆에는 좀 더 체구가 작고 호리호리하며 말쑥하게 입은
남편이 있다. 그는 검은 밴드가 달린 흰 밀짚모자를 썼다. 양복 단추는
꼭꼭 잠겼고 타이는 어디 한군데 비뚤어진 곳 없이 똑바로 매여 있다. 왼
팔을 구부린 남편은 위로 향한 손바닥에 빵 한 덩이를 마치 귀중한 보석
처럼 조심스럽게, 하지만 단단히 들고 있다. 남편을 똑같이 흉내 내듯이
왼팔을 구부린 아내의 팔목엔 쇠줄이 달린 작고 검은 핸드백이 달랑거
린다. 그녀 역시 다른 쪽 손에는 빵을 들고 있다. 이 부부는 완벽하게 꼿

꼿한 자세로 서서 곧은 시선으로 당당히 카파의 카메라를 응시한다. 아내는 햇빛 때문에 눈을 살짝 찡그렸다. 이 이미지는 파시즘과 전쟁이라는 모멸의 순간을 거치고도 조용하지만 흔들림 없는 자부심 속에 스스로에 대한, 자기 세계에 대한, 우주 속 자기 위치에 대한 믿음을 지켜온 사람들의 이미지다. 이 부부의 소박한 산책은 개선 행진보다 더욱 감동적이다. 이들이 보여주는 것이 바로 일상의 영웅주의인 까닭이다.

스페인 내전: 진행형의 죽음

이것이 바로 카파가 《진행형의 죽음Death in the Making》에서 기념하는 대상이다. 제목과는 달리 이 책은 새로운 스페인의 탄생을 찬미하는 책이다. 이 책이 출간된 1938년은 공화파에게는 불운한 한 해였다. 그러나 책 속의 사진들은 마드리드가 함락되기 전 그리고 국제여단이 추방되기 전인 1936년과 1937년에 찍혔다. 《진행형의 죽음》은 카파의 이름으로 출간되었지만 공동의 역작이기도 했다. 카파와 타로가(그리고 오늘날 짐작하는 바로는, 이름은 올라 있지 않지만 심이) 함께 사진을 찍었고, 카파가 짧고 간단한 설명을 붙였다. 서문을 쓴 《시카고 트리뷴》 특파원 제이 앨런Jay Allen은 스페인에서부터 이 전쟁을 보도한 인물이었다. 디자인은 카파의 친구이자 헝가리인 동료로 그때 이미 유럽에서 가장 유명한 사진가 중 하나였던 안드레 케르테스André Kertész가 맡았다. 카파가 책에 쓴 헌사는 다음과 같았다. "스페인 전선에서 1년을 보냈고, 영원히 그곳에 남게 된 게르다 타로에게."[25] 그리고 타로의 작은 사진을 함께 실었다.

전형적인 포토저널리즘 책이라는 것이 있다면 《진행형의 죽음》은 그 기준에 맞지 않는 책이다. 이 책은 문제를 보여주는 데 그치지 않고 해결책, 그것도 매우 구체적인 해결책을 제시한다. 다시 말해 이 책은 유럽인과 미국인에게 스페인 공화국을 적극적으로 지지해야만 하는 이유를 납득시킬 의도로 쓰였다. 본질적으로 사진 에세이의 연장인 이 책은 희망과 두려움을 공평하게 고취시키고, 그럼으로써 파괴와 창조 사이의, 비극과 가능성 사이의 시각적 대화를 구축하도록 계획되었다. 비록 《진행형의 죽음》이 그 무엇보다 독자를 스페인 사람 및 그들의 명분과 연결시킬—더 나아가 결합시킬—목적으로 쓰였다 해도 말이다. 카파는 또한 그 밑에 깔린 동기가 연민이나 죄책감보다 존중과 연대와 자신의 이해에 따른 것이기를 바랐다.

카파는 목적을 이루기 위해 여러 방식을 시도했다. 먼저 인물사진을 통해 독자에게 공화파 민병대를 소개했다. 민병대는 스스로의 자유를 수호하기 위해 싸우는 자생적 인민군의 일원으로 그려졌다. 카파는 "총력전"[26]의 의미를 보여주기도 했는데, 여기서 총력전은 진정한 의미의 전방도 없고, 민간인도 없으며, 모든 문명 시설이 공격 대상이 되는 전쟁을 뜻한다. 이렇게 그는 마드리드대학교 철학과 건물에 몸을 숨긴 공화파 무장 병사들을 찍었다. 당시로서는 처음 접하는 전투 양상인 공습을 피해 떠나는 지치고 비탄에 빠진 민간인 피난민을 찍기도 했다. 카파는 공중 폭격을 "하늘로부터 떨어진 기발한 파멸"[27]이라고 묘사했다.

그러나 카파는 스페인을 단지 구조가 필요한 희생자들의 국가로 다루지 않았다. 카파는 여전히 기능하는 나라로서의 스페인을, 또 해방을 위해 싸울 가치가 있는 명분을 지닌 나라로서의 스페인을 똑똑히 보여

주었다. 카파는 자랑스레 주먹을 치켜들고 있는 신생 집단농장의 가난한 먼지투성이 농부들을, 문맹 퇴치 프로그램에 참석해 아동용 책상에 웅크리고 앉아 읽는 법을 배우는 성인 남녀를 사진에 담았다. 오랫동안 굶주린 이들에게 빵을 배급하는 모습, 예전에 결코 언론의 자유를 누리지 못했던 사람들 사이에서 열띤 토론이 벌어지는 모습, 오랫동안 종속당했던 여성들이 새롭게 자기주장을 펼치는 모습을 담기도 했다.

그렇지만 무엇보다 카파는 저항을 보여주었다. 카파는 스페인은 아직 패배하지 않았다고 주장했다. 사진으로 또 글로 아스투리아스 광부와 바스크 전사의 강인함을, "스페인의 전함 포템킨"에 비유되던 전함 하이메 1세를 탈취한 수병들의 강인함을, 인민전선파의 구호 "파시스트는 통과할 수 없다No Pasaran!"를 외친 마드리드 민병대의 강인함을 극찬했다. 《진행형의 죽음》은 (조지 오웰이 끝까지 반대했던 바로 그) 전문화된 신식 공화파 군대를 찬미하며 끝난다. 카파는 스페인이 유럽의 마비된 국가가 아니라 유럽의 미래로 보이길 원했다. "스페인에서 새로운 군대가 벼려져왔다. 스페인에서 새로운 국가가 벼려지고 있다."[28]

카파는 국제적 개입을 희망하며 《진행형의 죽음》을 끝맺는다. 그는 "바깥으로부터 화답하는 진동이 느껴진다"[29]라고 썼다. 그러나 이 희망은 점점 더 야만적이 되어간 3년이라는 긴 전쟁 기간 동안 몇 번이나 배반당했고 배반당할 것이었다. 이 배반은 타로의 죽음과 함께 카파의 인생에서 가장 큰 좌절이었을지 모른다. 카파는 공화국이 붕괴할 때까지 스페인에 머물렀으나, 그 이후 프랑코의 나라가 된 이 나라에 다시는 돌아가지 않았다. "그 무엇도, 승리조차도 / 피로 물든 이 끔찍한 공허를 메우지 못하리라."[30] 파블로 네루다Pablo Neruda가 쓴 전쟁 시는 카파의 마

음을 대변하는 것이기도 했다.

카파가 살았던 시대의 정세가 우리 시대와는 매우 동떨어진 것처럼
보이지만, 그의 사진은 놀라울 만큼 우리 시대가 안고 있는 정치적 난제
들을 떠올리게 한다. 카파는 군사행동을 질색하는 현대 좌파의 조건반
사적 혐오—문화비평가 엘런 윌리스Ellen Willis가 미국의 탈레반 전복 이
후 신랄하게 썼던 것처럼 현대 좌파의 "천박한 반전주의"[31]—를 전혀
감지하지 못했을 것이다. 카파는 전쟁이 늘 끔찍하다는 걸 알았지만, 그
렇다고 늘 피해갈 수 없다는 사실도 알고 있었다.

카파의 젊은 시절이었던 전간기의 좌파는 제1차 세계대전의 대학
살에 깊은 혐오를 느낀 탓에 매우 반군사주의적인 태도를 지니고 있었
다. 실제로 좌파는 또 한 번의 세계대전을 치르는 데 확고히 반대하는
근본적 입장을 지켰으며, 우파가 견지하는 군사주의 미화와 뚜렷이 거
리를 두었다. 좌파의 이런 입장은 당시의 글뿐 아니라 사진에서도 분명
히 드러났다. 예를 들어 공산주의자가 중심이 된 베를린 반전 시위를 찍
은 1929년 사진에는 방독면을 쓰고 카메라를 응시하는 여섯 명의 시위
자가 찍혀 있다. 이들은 죽은 사람처럼 보이는 동시에 카니발 참가자들
처럼 보이기도 한다. 이 시기에 찍은 심의 가장 인상적인 사진 중 하나
에는 1936년 프랑스 생클루에서 열린 평화 집회가 있다. 여기서 우리는
실물보다 크게 제작된 대단히 현대적이고 그래픽적으로 강렬한 일련의
포스터를 보게 된다. 한 포스터에는 철모를 쓴 군인이 십자가에 못 박혀
고개를 떨구고 있다. 또 다른 포스터에는 정확히 "전쟁은 미친 짓이다!"
라고 쓰여 있다. 세 번째 포스터에는 우람한 가슴을 노출한 근육질의 거

대한 남자—현대판 삼손—가 무릎으로 라이플총을 두 동강 내고 있다. 남자의 머리 위에는 단 한 글자 "군비축소"가 적혔으며, 남자의 뒤로는 일본국기와 미국국기를 비롯한 여러 나라의 국기들이 휘날린다.

그럼에도 카파와 동시대에 살던 좌파는 반전주의자나 고립주의자가 아니었고, 무력의 효과를 의심하지도 않았다. 특히 우파 운동이 득세하며 카파가 소속된 좌파는 파시즘의 특징인 폭력의 찬미와 단순한 무력행사를 엄격히 구별했다. 제1차 세계대전 이후를 회상하며 겔혼이 쓴 글은 다른 많은 이들의 생각을 대변한다. "우리는 프랑스-독일 간의 화해 없이는 유럽에 평화가 불가능하다고 믿었다. 옳은 생각이었지만, 나치가 등장했다…… 1936년이 되자…… 나는 반전주의자이기를 그만두고 반파시스트가 되었다."[32] 분명 스페인 내전이 터지며 국제적인 군사 개입—또는 최소한 무기 금수 해제—을 요청한 쪽은 좌파였고, 고립주의를 택한 쪽은 우파였다. 카파가 도덕적 이유로나 전략적 이유로나 군사개입에 찬성했음에는 의심의 여지가 없다. 그는 겔혼, 오웰, 말로, 시언과 같은 저널리스트들처럼 스페인 공화국이 무너지면 더 끔찍한 전쟁이 불가피해질 것임을 똑똑히 알았다. 오늘날 '진보주의자' 대다수가 취하는 판에 박은 반군사주의적 입장은 카파에게 그저 낯선 것이었다.

더 개인적인 차원에서 카파는 대부분의 시간을 병사들과 보냈으며, 이들의 사진을 즐겨 찍었다. 스페인 공화파, 중국의 반제국주의자, 미국 이등병, 프랑스 레지스탕스, 이스라엘 병사가 그들이었다. 사진에 담긴 편안하고 친밀한 분위기는 카파가 병사들과 얼마나 즐거운 시간을 보냈으며, 이들과 함께할 때 얼마나 편안해했는지를 보여준다. 한 동료는 당시를 이렇게 회상한다. "그는 모든 병사들과 쉽게 친해졌습니다. 흥미진

진한 이야기보따리와 항상 뒷주머니에 넣어 가지고 다니는 브랜디 병으로요. 그의 발길이 닿지 않는 곳은 없었습니다."[33] 카파는 진심으로 전쟁 없는 세상이 오기를 갈구했다. "나는 전쟁사진가이지만 생을 마칠 때까지 실업자로 남고 싶다."[34] 제2차 세계대전이 끝났을 때 그는 이렇게 썼다. 그러나 카파는 정치적 현실주의자였고, 선한 명분을 수호하는 선한 전사들을 찬미했다. 카파의 전쟁사진을 보면서 우리는 평화를 사랑하면서도 압제에 저항해야 하는 난제를 함께 고민하지 않을 수 없으며, 양쪽을 동시에 해낸다는 것이 가끔은 불가능한 임무임을 이해하게 된다.

카파가 스페인에서 찍은 사진은 감상자들을 전쟁터 한복판으로 데려갔다. 불안하고, 신경을 건드리며, 오싹하게 만드는 그의 방식은 지금은 상징화되어 거의 진부해 보이기까지 하지만, 당시로서는 급진적일만큼 새로웠다. 카파의 사진은 이전에 찍힌 어느 사진보다 가깝고 빠르고 치밀했다. 카파는 전쟁의 목격자라기보다 전쟁의 시각적 참가자에 가까웠다. 그러나 카파가 전쟁의 감춰진 진짜 이야기와 가장 뛰어난 사진과 의미는 총알이 빗발치는 최전방에서 멀리 떨어진 곳에서 찾을 수 있음을 배운 곳도 스페인이었다.

카파의 사진은 전 세계로 퍼져 그를 스타로 만들었다. 카파의 이미지는 오늘날에는 상상하기 힘들 만큼의 도덕적이고 정치적인 영향력을 갖게 되었다. 오늘날의 우리가 잔학행위가 넘쳐나고 사진이 넘쳐나는 시대에 살고 있는 데 반해, 카파의 사진을 본 사람들은 죽음의 대량생산과 이미지의 대량생산이 막 시작되는 지점에 살고 있었기 때문이다. 카파가 찍은 새로운 유형의 전쟁을 기록한 새로운 사진은 그에게 강렬히

사로잡힌 감상자들에게 깊은 인상을 남겼다. 미디어 역사가 캐롤라인 브라더스Caroline Brothers는 이렇게 썼다. "작가부터 정치인, 리버풀의 실업자에 이르기까지 모든 사람이 어느 한쪽의 편을 들고 나서는 것처럼 보이는 가운데, 스페인 내전은 전에 없이 빠르게 사람들의 기억에 남아 여론을 형성하고 이미지로 재현되었다. 스페인 내전을 찍은 사진은 그저 분쟁을 찍은 사진에 그치지 않고 분쟁을 일으키는 사진이 되었다. 이전의 어떤 전쟁사진도 그리고 아마도 이후의 어떤 전쟁사진도 하지 못한 일이었다. 그리고 스페인 내전을 찍은 사진 중 관심을 불러일으키지 않는 사진은 단 한 장도 없었다."[35]

스페인에서 카파는 겉으로 보기에 일상적인 세부 묘사와 평범한 순간에 상징적 중요성을 부여하는 독특한 재능을 완성했다. 그의 사진은 다른 사람이 찍은 사진보다 더 구체적이고 어떤 이유에서인지 더 충만하다. 한 사진에서 카파는 마드리드 지하철역에서 노숙을 하는 민간인 무리를 보여준다. 폭격을 피해, 또는 아마도 폭격으로 집을 잃어 이곳을 찾은 사람들이다. 계속된 공습에 지친 한 남자가 아기를 안고 있다. 고개를 숙이고 손으로 얼굴을 감싼 여자도 있다. 몇몇은 바닥에 담요를 깔고 잠을 청한다. 이 슬프고 지친 사람들 뒤에 붙은 형형색색의 유쾌한 포스터는 값비싼 자동차에서 매매춘 폐지까지 모든 것을 광고하며 현재 이들의 비참한 모습과 희망 없는 처지를 잔인하게 조롱하는 듯 보인다.

1937년 빌바오에서 찍은 사진은 전시에 상냥함과 공포, 일상과 비정상이 어떻게 공존하는지를 보여준다. 여자 넷과 아이 하나가 모래주머니에 앉아 있다. 공습경보가 위험을 알리면(어떨 땐 아침에만 공습경보가 스무 번이나 울리곤 했다) 지하로 대피해야 할지 말지를 알아보러 나

와 있는 참이다. 여자들은 뜨개질을 하고 수다를 떨며 시간을 보낸다. 다리를 달랑달랑 흔들며 머리에는 뜨거운 볕을 피할 요량으로 종이 냅킨으로 접은 뾰족 모자를 썼다. 하지만 전쟁이 길어지며 정감 있는 장면도 점점 드물어진다. 카파가 1939년 찍은 사진에는 후줄근한 차림새로 피난을 가는 두 여자가 찍혀 있다. 한 명은 눈물을 훔치며 간청하듯 한쪽 손을 뻗었고, 다른 한 명은 울고 있는 아기와 대머리 인형을 안고 있다. 전쟁이 어떻게 고통받는 여성들의 공동체를 만들어내는지 짐작하게 되는 장면이다.

카파의 사진에서는 물리적 폐허조차 주관적 의미를 부여받는다. 카파는 사람들에게 더불어 삶을 영위할 장소가 필요하다는 사실을 잘 알았다. 장소가 파괴될 때 사람들을 한데 묶은 사회구조도 함께 파괴된다. 이와 같이 카파는 1936년 폭격당한 마드리드 아파트의 내부를 보여준다. 바닥에는 잔해가 높이 쌓였고, 천장은 무너졌으며, 한때 위풍당당했던 책상 서랍은 도둑이 왔다 갔음을 보여주듯 뒤집어엎어졌다. 그러나 복잡한 무늬의 아름다운 벽지와 웃고 있는 가족의 초상화가 그대로 남은 온전한 벽은 폭격당하기 전 문명세계의 모습을 상기시킨다.

그렇지만 스타일 이야기가 나오면 카파는 자신에게는 어떤 스타일도 없다고 부인했다. 스페인에서 그는 "스페인 자체가 사진이니 그저 찍기만 하면 된다"[36]라고 주장했다. 짐짓 겸손함을 꾸몄거나, 의도적으로 지나치게 단순화했거나, 지식인에 대한 반감을 표현했거나, 아마 셋 다일 것이다. 그러나 한편으로는 정확한 평가이기도 하다. 일상조차 고도의 긴박감과 고도의 위험이 서린 곳에서 그의 작업 방식은 본능적으로 신속히 작동하는 것처럼 느껴졌을 것이다.

특히 카파가 옳은 쪽과 그른 쪽이 너무도 명백하다고 생각했던 스페인에서라면 더더욱 그렇다. 카파와 타로는 내전이 터진 지 채 3주도 안 되어 스페인으로 달려갔으며, 망설임 없이 파르티잔 쪽에 섰다. 비록 전부는 아니지만 스페인 출신의 지식인 대부분도 이 전쟁에 모여든 외국 지식인 거의 전부와 마찬가지로 프랑코에 반대하는 파르티잔 진영에 섰다. (스페인 내전은 그 역사가 패자의 시선으로 기록된—그리고 사진 찍힌—몇 안 되는 전쟁일지 모른다.) 카파에게 당파성은 문제가 아니라 해결책이었다. 카파는 좋은 친구가 된 겔혼에게 이렇게 말했다. "전쟁에서는 반드시 누군가를 미워하거나 사랑해야만 합니다. 어느 한쪽의 입장에 있지 않으면 주위 상황을 견뎌낼 수 없어요."[37] 정치적 입장은 시야를 가로막는 대신 시야를 갖게 했다. 정치는 카파가 하는 작업의 방해물이 아니라 목적이었다.

스페인 내전은 카파의 이후 사진들이 있게 한 거푸집이 되었다. 일본군에 맞선 중국군의 전쟁, 나치에 맞선 유럽의 전쟁, 아랍에 맞선 이스라엘의 전쟁에 이르기까지 이후 그가 취재한 거의 모든 전쟁은 스페인의 프리즘을 통해 조명되었다. 다시 말해 민주주의와 파시즘, 자유와 압제, 정의와 억압 사이의 투쟁으로 조명된 것이다. 카파는 자신이 어떤 쪽에 서야 할지 결코 망설이거나 상의한 적이 없었고, 한국전쟁과 같이 그의 양심에 곧바로 호소하지 않는 분쟁의 경우에는 멀찍이 떨어져 있었다. 예외가 있다면 아이러니하게도 프랑스와 베트남 사이에서 벌어진 인도차이나 전쟁이었다. 이 전쟁에 관해 그가 어떤 굳은 신념을 가졌다는 얘기는 전해지지 않는다. 카파가 인도차이나에 갔다는 소식에 놀란 친구들도 있었으며, 그가 그곳에 간 이유에 대해서는 아직까지 의견이

분분하다. (돈이 필요했던 참에 마침 보수가 매우 좋았다는 설도 있고, 매카
시즘의 광풍이 한창일 때 미 국무부의 비우호적인 태도에 직면해 자신이 반
공산주의자임을 증명할 필요가 있었다는 설도 있다.[38]) 카파는 프랑스군에
대단한 존경을 품었고 프랑스 사람들에게 애착을 갖고 있었으나, 프랑
스의 식민지 정책까지 지지했는지는 확실하지 않다. 그럼에도 그가 파
시즘 초창기 흔들림 없는 파시즘 반대자였던 것처럼 1954년 틀림없이
'이른 반식민주의자'였다고 말할 수는 없다. 사실이야 어쨌든 그는 프랑
스군이 디엔비엔푸에서 패전한 직후 베트남에 갔다. 당시 그는 베트남
에서의 전쟁은 이걸로 끝이라고 생각했다.

이스라엘: 진행형의 삶

제2차 세계대전 이후 이스라엘로 흘러든 유럽의 잔존 유대인들은
박해받은 상처가 있지만 이상주의를 간직하고 있었다. 이들은 카파에
게 스페인 공화파와 스페인에서의 전투를 떠올리게 했다. 스페인처럼
이스라엘에서도 사람들은 동지의식을 갖고 뜨거운 정치적 논쟁을 펼쳤
고, 무기가 절대적으로 부족한 비공식 군대를 두었으며, 엄청난 고난에
부딪혔다. 그러니 카파가 이스라엘에서 찍은 사진 대부분이 스페인 시
절 찍은 사진을 똑똑히 연상시키고, 때로는 거의 복제에 가깝다 해도 그
리 놀랍지 않다. 카파 전기를 쓴 어느 작가의 말에 따르면 아랍 – 이스라
엘 전쟁은 카파의 가장 개인적인 전쟁"[39]이었다. 카파는 이스라엘 건국
초기 이주를 고민했고, 1948년부터 1950년 사이 이곳을 세 차례나 왔다

갔다. (하지만 1948년에는 텔아비브 해안에서 벌어진 군함 알탈레나호 공격에서 가벼운 부상을 입기도 했는데, 나중에 지인에게 이런 농담을 했다고 한다. "가는 길도 모욕이었겠군. 만일 유대인 손에 죽었다면 말이야!"[40]) 이때 찍은 사진 일부가 이스라엘에서 가장 저명한 좌파 저널리스트 I. F. 스톤Stone이 1948년 발표한 책《이곳이 이스라엘이다This Is Israel》에 실렸다. 다른 사진은 카파의 포커 친구 어윈 쇼Irwin Shaw가 쓴《이스라엘 보고서 Report on Israel》에 실려 2년 후 출판되었다. 특히 스톤의 책은 그가 영국과 미국의 제국주의적이고 반시오니즘적인 정책으로 간주한 것을 맹렬히 비판했다. 스톤의 책은 건국 초기 이스라엘이 좌파의 이상이었던 이유를 다시 한 번 상기시킨다.

아마 이 책들을 한데 묶어 '진행형의 삶Life in the Making'이라 이름 붙여도 좋을 것이다. 여기 참여한 저자와 사진가는 유대인이 이리저리 쫓겨 다니는 국외자에서 자기 영토를 가진 시민이 된 것을 기뻐한 이들이다. 카파는 스페인에서와 마찬가지로 이스라엘에서도 민주적이고 문화적인 제도가 수립되고 인민군이 창설되는 과정을 찍었고, 육체노동을 꺼리지 않고 군사적으로 용맹한 이스라엘 사람들을 기념했다. 아마 가장 중요한 것은 카파가 다시 한 번 스페인에서처럼 모든 이의 얼굴을 빛내는 일종의 결연한 희망을 발견했다는 점일 것이다. 자신감에 찬 토박이 이스라엘인에서부터 조로하여 등이 굽은 강제수용소 생존자들에 이르기까지 모든 이의 얼굴엔 희망이 빛났다.•

● 카파는 1948년 아랍–이스라엘 전쟁에서 아랍령 예루살렘의 사진을 찍으려 했지만 이스라엘 당국의 제재로 무산되었다. 유대인에다가 유명인이었던 카파는 생포되자마자 죽임을 당했을 것이 거의 틀림없다.

망명자이자 영원한 방랑자로서 카파는 셀 수 없이 많은 난민들의 고역을 기록했는데, 이스라엘에서는 특별히 새로운 국가의 이주민에게 관심을 가졌다. 특히 이들 난민이 죽음으로부터(또는 무서워서) 도망치기보다 새로운 삶의 희망을 안고 이주하고 있었다는 점에서 더욱 그러했다. 한 사진에서는 나이든 터키인 부부가 임시 수용소 안을 걷고 있다. 검은 머리에 풍만한 몸매, 굵은 발목의 아내는 꽃무늬 드레스를 입고 아래를 내려다보고 있으며, 양복에 조끼, 중절모, 선글라스 차림의 어쨌든 여전히 멋을 부린 남편은 기타를 담은 자루를 소중히 들고 카파를 똑바로 바라보고 있다. 또 어떤 매우 기이한 사진—훨씬 친절하기는 하지만 다이앤 아버스Diane Arbus의 사진을 예고할 만큼 기이한—에서는 꽃무늬 드레스를 입은 활기 넘치는 어린 소녀가 서로 손을 맞잡은 검은 머리의 세 남자를 이끌고 부조화스러운 산책을 하고 있다. 남자 중 하나는 군복을 입었으나 맨발에 지팡이를 짚었다. 다른 하나는 다이아몬드 무늬의 스웨터에 바지를 입고 모자를 쓴 말끔한 차림새다. 마지막 하나는 찢어지고 여기저기 기운 옷을 걸쳤다. 사진 밑에는 이들이 맹인을 위해 세운 마을에 살고 있다는 설명이 붙어 있다.

스페인에서처럼 카파가 찍은 이스라엘 사진의 진수는 개인 인물사진에서 볼 수 있다. 대개 정면으로 프레임에 가득 차게 찍은 사진이다. 사진 속 사람들이 항상 행복해 보이지는 않지만 항상 카파에게, 곧 우리에게 마음을 열고 있는 것처럼 보인다. 흰 수염을 기르고 깊이 주름진 이마에 매듭으로 묶은 머리끈을 두른 나이가 아주 많아 보이는 남자가 있다. 그의 나이가 겨우 마흔이며, 강제수용소에서 9년을 보낸 생존자라는 사실을 알게 된다. 대머리에 철사 테두리의 안경을 쓴 위엄 있는 신

사가 웃음기 없는 얼굴로 땅바닥에 앉았다. 신사 옆에는 펼쳐진 여행가방이 보인다. 자기가 파는 갖가지 장난감들에 둘러싸인 신사의 손에는 어린아이들이 갖고 노는 바람개비가 들려 있다. 햇빛을 받으며 서 있는 검은 머리의 젊은 토박이 이스라엘인은 우스꽝스럽게 생긴 작은 모자를 쓰고 까칠하게 수염이 자란 얼굴에 온화한 미소를 띠고 있다. 이 사진은 카파가 찍은 공화파 청년의 사진과 놀랍도록 똑같이 닮았다. 금발을 땋아 머리에 두른 젊은 여군이 유혹하듯 한쪽으로 머리를 기울이고 있다. 군복 차림에 목에는 카메오 목걸이를 걸고 큰 선글라스를 낀 그녀는 카파에게 눈부신 미소를 짓고 있다.

《이스라엘 보고서》의 마지막 이미지는 카파가 오랫동안 견지해온 태도를 상당 부분 압축해 보여준다. 바로 신체적 힘을 찬미하는 태도와 정치에 대한 친밀감이다. 한 전신사진에 밭을 가는 젊은 남자의 옆모습이 나와 있다. 남자의 머리는 그의 온 관심이 쏠린 쟁기 쪽으로 우아하게 기울었다. 이 사진은 고결하고 열중하게 만드는 힘을 가진 행위로서의 농사를 그린 초상이다. 햇빛을 가리는 작은 흰 모자를 쓴 남자는 청바지와 소매 없는 흰 러닝셔츠 차림이다. 팔뚝과 어깨에서 잔물결 치는 근육이 두드러져 보인다. 우리는 남자가 프랑스 레지스탕스의 일원이었음을 알게 된다. 이제 남자는 포도 농사를 지을 땅을 갈고 있다.

하지만 카파가 찍은 이스라엘 사진에서 내가 가장 좋아하는 이미지는 훨씬 더 일상적이며, 전쟁이나 노동 속에 전통적으로 압축되게 마련인 힘이라는 개념에 호소하지 않는다. 1949년에 찍은 이 사진에는 텔아비브의 한 노천카페에 네 여자가 앉아 있다. (다섯 번째 여자는 프레임에서 잘렸다.) 여자들의 나이는 30대 후반에서 40대에 걸친 듯 보인다. 모

두 짧고 말쑥한 검은 곱슬머리를 하고 있다. 한 명은 진주 목걸이를 했고, 한 명은 작은 모자를 썼으며, 한 명은 작은 진주 귀걸이 한 쌍을 달았다. 손톱에 짙은 매니큐어를 칠했고 짧은 소매의 원피스에는 줄무늬와 꽃무늬가 가득하다. 앞에 놓인 작은 탁자에는 유리잔 하나, 담뱃갑 하나, 안경 하나가 놓였다. 이 네 여자는 유럽에서 온 망명자로 보인다. (이스라엘 토박이들은 더 편안하고 덜 차려입은 옷을 입었다.) 곧 각자가 차마 말로 못할 사연과 견딜 수 없는 상실의 아픔을 간직하고 있을 가능성이 아주 높다는 얘기다. 하지만 이 사진에서 여자들은 예쁜 여름용 원피스를 입고 야외에서 대화를 나누며 시간을 보내고 있다. 이 장면의 평범함이야말로, 또 느긋한 동료애의 분위기야말로 이 사진을 조용한 승리의 증거로 만드는 열쇠다.

카파의 사진이 다른 사진들과 다른 점

카파의 사진, 특히 이스라엘과 스페인에서 찍은 사진은 유달리 날카롭게 묻는다. 사진은 우리에게 얼마나 많은 것을 말해줄 수 있는가? 또 우리가 사진에 추후 알게 된 지식을 부여하는 일은 얼마나 많은가? 반대로 자신의 신념과 편견과 감정을 사진에 투사하는 일은 또 얼마나 많은가? 이미 살펴보았듯이 브레히트부터 포스트모던 비평가에 이르는 긴 목록의 비평가들이 특히 정치적 윤리와 관련해 사진은 어떤 내재적 의미도 갖고 있지 않다고 주장했다. 손택은 "사진이 도덕적 영향력을 가질 수 있느냐는 그에 상응하는 정치의식이 존재하느냐에 따라 결정된

다"[41]라고 말했다. 의식이 부재한다면, 또는 생겨나기도 전이라면 사진은 우리에게 아무것도 말해주지 않는 것일까?

어떤 점에서 이런 질문은 성립 불가능하다. '춤추는 사람과 춤을 나누는 일'은 그것이 사진의 문제일 때 특히 어렵다. 분명 카파의 일부 인물사진에서 누가 누군지를 구별하기는 어려울 것이다. 그 인물의 행적과 동기는 말할 것도 없다. 예를 들어 카파의 자서전에는 파리가 해방되던 날 찍은 젊은 레지스탕스 투사의 사진이 실려 있다. 높은 광대뼈에 강인한 턱, 숱 많은 머리가 흐트러진 이 잘생긴 젊은이는 눈을 살짝 찌푸리고 멀리 있는 무언가를 응시한다. 젊은이는 단호하고 생각에 잠긴 듯 보인다. 아마 결코 보고 싶지 않았던, 또는 하고 싶지 않았던 많은 일들을 회상하는 것이리라. 이 젊은이는 카파의 자서전에 실린 또 다른 젊은이와 나이도, 얼굴형도, 표정까지도 충격적일 만큼 똑같다. 똑같이 잘생기고, 똑같이 깎아놓은 조각 같으며, 똑같이 진지한 이 장교는 하지만 노르망디에서 체포된 나치 친위대원이다. 우리는 카파가 사진 속의 파르티잔과 친위대원에게 동일한 감정을 품지 않았음을 충분히 추측할 수 있다. 실제로 회고록에서 카파는 연합군과 이탈리아 남부를 지나가며 "모든 독일인[군인]은 죽거나 감옥에 있"[42]음을 실감하고 "기분이 얼마나 좋아졌는지"[43]를 회상한다. 그러나 젊은 독일 군인을 찍은 인물사진에 카파의 진심을 암시하는 요소는 거의 없다. 두 젊은이는 형제이기라도 한 양 똑같아 보인다.

카파가 스페인에서 찍은 공화파 민병대의 인물사진은 이 질문의 가장 좋은 시험대로 보인다. 카파의 이름으로 가장 많이 소개되고, 책과 전시를 통해 전 세계에 알려진 사진들이다. 또 카파가 찍은 가장 감동적

인 사진이며, 사실 내가 본 사진들 중 가장 마음을 뒤흔드는 사진이기도 하다. 사진에 실린 아마추어 병사들은 풍상에 시달린 주름투성이 노인부터 매끈한 얼굴에 우물쭈물한 미소를 담은 기껏해야 십대 초반의 청소년까지 다양하다. 병사들의 얼굴은 비굴하지 않은 겸손과 악의 없는 힘, 잔인함 없는 확신을 암시한다. 이들은 고된 삶을 살았지만—스페인은 서유럽에서 가장 가난하고 억압적인 나라였다—메마르거나 분노에 차 있지 않다. 이들은 모종의 방식으로 자기 안에 뿌리를 내리고 있으며, 그럼에도 아낌없이 세계를 향해 열려 있는 듯 보인다. 인류애에 얼굴이 있다면 바로 이런 얼굴일 것이다. 그러나 이 사람들이 내게 이렇게 보이는 이유는 내 정치적 충성심이 확고하고 역사적 판단이 이미 형성돼 있어서가 아닐까? 다 해진 옷과 조악한 수준의 화기, 급조된 부대를 제외하면 파시스트 병사나 그 지지자들을 찍은 사진과 과연 다른 점이 있을까?

어떤 의미에서 이것 역시 대답할 수 없는 질문이다. 스페인 내전 기간 동안 무수히 많은 사진이 찍혔으며—스페인은 현대적 의미에서 언론이 취재한 최초의 전쟁이었다—어떤 일반화도 반박을 불러올 것이다. 《르 마탱Le Martin》처럼 공공연한 친프랑코파 신문 역시 사진가를 파견해 전쟁을 기록하게 했다. 비록 내가 알기로 친프랑코파 사진가가 찍은 사진 중에 카파와 심이 찍은 일련의 사진과 (또는 스페인 사진가 아구스티 센테예스Agustí Centelles나 독일의 반파시스트 사진가 한스 나무트Hans Namuth, 게오르크 라이스너Georg Reisner 같은 동시대 작가의 사진과) 견줄 만한 사진은 없지만 말이다. 하지만 파시스트를 지지하는 사진가도 자기네 병사를 용감하고 헌신적이고 강인하고 극기심 강한 모습으로 그렸음

은 분명하다. 파시스트 병사는 똑같이 대의명분을 위해 싸우는 모습으로 그려졌다. 오웰 본인도 톨레도 성채를 "방어한 무리를 찍은 사진"이, 즉 성채 안의 프랑코파 반군과 민간인을 찍은 사진이 "공화국 정부군을 찍은 사진과 너무 비슷해 설사 둘을 서로 바꿔치기한다 해도 누구도 그 차이를 모를 것"[44]이라고 말한 바 있다.

이 역시 때로는 사실이다. 그러나 항상 사실은 아니며, 전투 장면을 담지 않은 사진에서는 특히 사실이 아니다. 사실 오웰에게는 미안하지만 공화파를 찍거나 공화파가 찍은 사진, 그중에서도 특히 카파와 심이 찍은 사진은 주제와 구도, 숨은 의도의 측면에서 흔히 친파시스트 사진가가 찍은 사진과 확연히 구별된다.

카파의 도상학에서 공화파 병사는 무자비하든 영웅적이든 전쟁광이 아니라 사랑하는 사람들을 지키기 위해 마지못해 나선 평범한 노동자 또는 농민이다. 이 평범한 남녀는 투쟁하는 중에 누군가를 죽인 사람들이 틀림없고, 카파는 그렇게 할 수 있는 이들의 능력을 찬미했다. 그러나 카파의 사진은 결코 이 투쟁과 살인, 또는 죽음이 인간의 가장 큰 소명이자 긍지의 주요 원천이라고 말하지 않는다. 총을 물신숭배하지 않으며 죽음을 찬미하지도 않는다. ('쓰러지는 병사'는 저항의 외침이지 기쁨의 외침이 아니었다.) 카파가 찍은 공화파 병사들은 대의명분을 위해 기꺼이 죽을 각오가 되어 있었으나, 그것을 위해 사는 편을 훨씬 더 좋아했다. 앙드레 말로 식으로 표현하자면, 전쟁을 좋아하지도 않으면서 계속 수행하지 않을 수 없었던 이들이었다.

카파의 목적은 외부인들이 적극적으로, 정말로는 군사적으로 스페인 공화파를 원조하도록 설득하는 것이었다. 그러나 이것은 특별한 종

류의 설득이었다. 카파는 파시스트 이미지가 목표하듯이 군사적 힘이나 의지의 승리로 우리를 현혹시키기보다 "전쟁을 재인간화"[45]하려 했다. 카파가 독자에게 각인시키려 한 것은 압도적인 수나 정교한 무기의 힘이라기보다 어떤 정신의 힘이었다. 카파는 사진을 보는 이들이 스페인 공화파의 명분에 휩쓸린 개개인의 평범한 현실을 느끼고 스페인을 돕길 바랐다. 공화파 병사들의 삶에는 아름다움이, 위엄을 갖고 역경을 헤치는 모습이, 품위가, 무엇보다 사람과 사람 사이의 끈끈한 관계가 있었다. 파시스트 병사도 공화파 병사처럼 분명 전쟁터로 떠나기 전 자기 자식에게 작별의 입맞춤을 했으리라. 그러나 파시스트는 아마 자신들이 그런 행동을 하는 사진을 찍지 않았거나, 설사 찍었다 해도 1938년 《스페인 내전*War in Spain*》이라는 책의 표지에 실린 심의 사진처럼, 《진행형의 죽음》 권두에 실린 카파의 사진처럼 대문짝만하게 싣지는 않았을 것이다. 사람과 사람 사이의 온기는 최전방에서까지 카파 사진의 주요 주제가 되었다. 그가 1938년 찍은 사진에서는 담요를 두른 한 병사가 연필과 종이를 들고 붕대를 감은 피투성이 전우 위로 몸을 굽혀 임종 전 마지막 편지를 받아 적고 있다. 카파의 관점에서 전쟁은 자연재해도, 신화적 모험도, 불가피한 숙명도 아니다. 전쟁은 인간의 언어로 시각화해야 하는 인간의 활동일 따름이다.

발터 벤야민은 파시즘 예술은 피사체와 감상자 모두에게 "주문을 건다"라고 말한 바 있다. "그리고 이 주문에 따라 그들은 스스로를 기념비적으로 보여주어야 한다. 즉 사려 깊고 독립적인 행동을 할 수 없다."[46] 대조적으로 카파가 찍은 공화파 병사들의 인물사진은 이들을 거인이나 비인간적인 전쟁기계로 보여주는 것이 아니라 평범하지만 유일무이한

개개인이 자유롭게 모인 집합으로 보여준다. 솔직하게, 친밀하게, 아무런 경계 없이 카파를 바라보는 이 병사들은 사람들을 위해 싸울 뿐 아니라 스스로 사람이다. 한편 친프랑코파 사진가들은 통일성과 위계적 관계를 강조하며, 캐롤라인 브라더스의 말에 따르면 다음과 같은 점이 눈에 띈다.

> [프랑코파] 반란군과 스페인 인민 사이에는 유대감이 존재하지 않았다…… 이 출판물들은 그 대신 가부장적 이데올로기를 고취했다. 병사는 별개의 부류였다. 병사들은 스페인 인민의 안녕을 위해 싸웠고, 분명 인민의 안녕을 책임졌다. 요구사항은 오직 민간인들이 반란군을 승인함을 보여주는 것이었다…… 반란군 쪽의 선전은 끊임없이 병사들의 우수함에 초점을 맞췄다. 병사들이 나머지 국민과 무슨 관계를 맺고 있는지는 거의 논의되지 않았다.[47]

전쟁 한복판에서 찍었든 민간인 사이에서 찍었든 카파가 스페인에서 찍은 사진은 자발성을 기념하는 사진이었다. 이 사진들은 인간임을 경험하는 것이 전시에조차, 강압 아래서조차 경이로 가득한 매우 기쁜 일임을 암시한다. (우리는 다시 말로의 재채기로 돌아간다.) 특히 내전 초기 희망으로 가득했던 시기 카파의 이미지는 전염성을 가진 에너지로 터질 듯했다. 예를 들어 1936년 마드리드에서 자동차 위에 올라탄 인민전선파 병사 한 무리를 찍은 사진을 보라. 이들의 차림새는 제각각이다. 누구는 군복을 입었고, 누구는 입지 않았으며, 각자 머리에 괴상한 모자들을 얹었다. 이 젊은이들은 '대중'의 일부로 보이지 않는다. 자동차에

서 마구잡이로 쏟아져 나온 이들은 얼굴 가득 따뜻한 미소를 띠고 주먹
을 높이 치켜들었으며, 다들 입을 벌려 소리치거나 환호하거나 우스갯
소리를 하거나 노래를 부르고 있다. 누군들 이들과 하나가 되고 싶지 않
겠는가? 이런 기운은 민병대가 전방으로 떠나는 모습을 찍은 1936년 사
진에서 더욱 분명히 드러난다. 그중 카파가 바르셀로나에서 찍은 사진
에서는 눈에 띄게 예쁜 활기 넘치는 검은 머리의 두 여자가 출발하는 기
차에 매달려 잔뜩 들떠 웃고 있다(당시로서는 전쟁이 길지 않으리라는 기
대감이 있었다). 또 다른 기차에는 "형제에게 보내는 편지에 압제에 동의
하느니 차라리 죽겠다고 맹세하라"[48]라는 슬로건이 페인트로 쓰여 있다.
이를 보면 누구나 공화파는 다른 이의 자유를 짓밟으려는 것이 아니라
자신의 자유를 세상과 나누고 싶어한다고 생각하지 않을 수 없으리라.

카파가 찍은 이 마음에서 우러난 사진을 어떤 친프랑코파 사진가가
파시즘 정당인 팔랑헤당에게 점령당한 말라가에서 찍을 수밖에 없었던
사진과 대조해보자. 사진에 있는 한 무리의 여자들이 오른팔을 들어 파
시스트식 경례를 하고 있다. 여자들은 단지 침울할 뿐 아니라 절망에 빠
진 듯 보인다. 입가는 팽팽히 긴장되었고 눈에는 경계심이 가득하다. 몇
몇은 긴 검은 스카프로 머리를 가렸다. 프릴이 달린 흰 원피스를 입은
작은 여자아이가 맨 앞줄에 서서 얼굴을 찡그리고 있다. 아이 역시 경
례를 하고 있으나 아이의 팔은 파시스트식으로 제대로 뻗지 못하고 구
부정하게 굽었다. 아이 옆에는 좁고 슬픈 빛을 띤 얼굴에 광대뼈가 높은
여자가 있다. 여자의 머리칼은 가르마로 정확히 나뉘었고, 버튼이 촘촘
히 달린 긴 검은 코트에 머리에는 망토를 드리웠다. 여자는 스페인의 성
모 마리아상처럼 보인다. 그러나 사랑의 성모 마리아가 아니라 복종의

성모 마리아다. 오싹하게도 여자는 경례를 하며 바닥에 무릎을 꿇고 있다. 이 사진은 공화파에 거둔 승리는 물론—말라가는 1937년 7월 프랑코에게 넘어갔다—자유 자체의 말살을 기념하는 듯하다. 실제로 이 사진은 파시즘 미학의 거의 완벽한 실례로 보인다. 손택은 파시즘 미학은 "통제 아래 복종적으로 행동하고, 과도하게 노력하고, 고통을 인내하는 상황"에 고착되어 있으며, "겉보기에 정반대인 두 상태, 즉 병적 자기중심주의와 예속 상태를 동시에 지지한다…… 파시즘 예술은 굴복을 찬미하고, 무지를 칭송하고, 죽음을 미화한다"[49]라고 말했다. 카파에게 이보다 흥미 없는 일이 또 있었을까?

하지만 카파가 찍은 스페인 사진이 남다른 이유는 무엇보다 공화파 민병대와 국제여단 병사들의 인물사진에서 드러나는 분위기 때문이다. 다정함과 겸손함과 단호함과 슬픔이 뒤섞인 이 사진들은 한번 보면 잊히지 않는 독특함을 자아낸다. 이런 모습이 파시스트 사진에서 재현된 사례는 본 적이 없다. 사실 이런 모습은 스페인 공화국 자체의 대의명분과 동의어가 되었다. 오웰의 주장에도 불구하고 이 사진들을 볼 때 사람들은 대조적인 양쪽의 차이를 알아차린다. 양쪽의 이미지는 서로 바꾸어도 무방한 이미지이기는커녕 각각의 독특한 특징들을 갖고 있다.

이런 결과는 우연이 아니다. 좌파 내부의 비극적인 내분에도 불구하고 스페인 공화국은 드문 헌신과 동료애의 이상을 고취시켰다. 전투원으로서든 관찰자로서든 스페인에 있었던 이들은 결코 이를 잊지 못할 것이며, 잊고 싶어하지도 않을 터였다. 이 전쟁을 목격하고 열렬한 친공화파가 된 옥타비오 파스Octavio Paz는 나중에 스페인에서 그가 본 얼굴들에서 목격한 표정에는 "'새로운 인간', 새로운 종류의 고독이 드러나 있

었고, 폐쇄적이지도 기계적이지도 않은 그 표정은 초월을 향해 열려 있었다"[50]라고 썼다. 파스는 그 후 다시는 어디서도 이런 표정을 볼 수 없었다고 덧붙인다. 파스가 말한 것은 카파가 그토록 열정적으로, 그토록 자주 포착했던 표정이며, 그토록 간절히 전 세계가 목격하기를 바랐던 표정이다. 고통과 가능성이 기묘하게 결합된 이 표정은 오늘날까지 우리를 이 사진들로 이끈다.

투쟁적 인본주의가 피어나던 순간의 기록

그럼에도 사진 속 얼굴들이 우리에게 모든 것을 말해주지는 않으며, 기만적이라는 악명을 얻을 수도 있다. 범죄자는 결백해 보일 수 있고, 거짓말쟁이는 정직해 보일 수 있다. 겁쟁이는 용감해 보일 수 있고, 악인은 (특히 자기 자식에게 입맞춤을 할 때) 선해 보일 수 있다. 그러나 겉모습이 모든 것을 말해주지 않는다 해도, 무언가를 말해주는 것은 틀림없다. 그게 아니라면 과연 누가 굳이 사진을—또는 세계를—보려 하겠는가? 사진이 우리에게 제공하는 것은—예술이나 저널리즘의 다른 형식에는 해당하지 않는 것은—즉각적인 이미지와 우리가 그것을 보고 떠올리는 더 장기적이고 때로는 무의식적인 연상, 숨은 의미, 방대한 지식 사이의 독특한, 그리고 독특한 힘을 가진 변증법이다. 가장 중요한 것은 프레임 안에 있지 않고 프레임 밖에도 없다. 중요한 것은 둘 사이의 관계며, 다큐멘터리 사진의 의미와 힘은 여기서 찾을 수 있다.

하지만 이 관계는 직선적이지도 않고 단순하지도 않다. 알프레트

아이젠슈테트가 1933년 제네바 국제연맹회의에서 찍은 요제프 괴벨스 Joseph Goebbels의 인물사진을 예로 들어보자. 괴벨스는 야외에 놓인 의자에 앉아 있다. 산뜻한 잔디밭 뒤로는 우아한 흰색 건물이 보인다. 그러나 이 사진은 산뜻하지도 우아하지도 않으며, 아무리 좋게 말해도 팽팽한 불안으로 가득 차 있다. 괴벨스는 의자 팔걸이를 꽉 쥐고 있다. 그의 뒤엔 보좌관이 서서 그를 내려다보고, 오른쪽으로는 또 다른 수행원이 허리를 굽혀 상관에게 종이 한 장을 건네고 있다. 몸을 움츠리고 수행원들사이에 둘러싸인 괴벨스는 (아마도 우연만은 아닐 테지만 독일계 유대인인) 아이젠슈테트를 험악한 얼굴로 올려다본다. 그의 눈은 두꺼운 눈꺼풀로 덮였고, 뺨은 움푹 꺼졌다. 이 사진이 누군가 말한 것처럼 "악이 어떤 모습인지 정확히 가르쳐주는"[51] 사진처럼 보인다고 말해도 그리 놀랍지 않다. 괴벨스는 분명 어딘가 소름끼치고 음울해 보인다.

그럼에도 많은 평론가들이 그래왔듯, 한계보다 더 많은 것을 말할수 없다는 이유로 사진을 끈질기게 조롱하는 것은 비열해 보인다. 사진은 완전한 진실을 표현할 수 없으며, 그런 의미에서 근본적으로 불완전하다. 사진은 가끔 사람들이 그러하듯 우리를 호도하고 기만한다. 이런불완전함, 이런 기만은 큰 실망을 안긴다. 그러나 인생의 많은 것들이 큰실망을 안긴다. 이런 의미에서 사진은 다른 모든 것들과 거의 비슷하게마법과는 거리가 멀며, 이런 결점 때문에 사진을 치죄하는 일은 점점 유익하지 않아 보인다. 왜 사진만의 독특한 감정적 직관성과 사진이 암시하는 더 크고 더 복잡한 역사 중 하나를 선택해야 하는가? 왜 눈으로 보이는 세계에 대한 순진한 신뢰와 우리를 마비시키는 의혹 중 하나를 선택해야 하는가? 이 형편없이 설계된 세상을 이해하려 애쓰고 있다면 차

라리 증언의 형식마다, 기록의 종류마다 제공할 수 있는 것이 다름을 인정하는 편이 훨씬 낫다.

카파의 이미지는 우리가 이 다름을 인정할 수 있게 도우며, 이것이 자꾸 그의 사진으로 돌아가게 되는 이유다. 카파의 사진은 20세기 투쟁적 인본주의가 피어나는 순간을 기록한다. 당시 활동했던 그는 인본주의를 직접 실천했으며, 오늘날의 우리는 그의 사진을 보며 인본주의를 떠올린다. 카파의 이미지는 반파시스트적인데, 그 이유는 흠 많고 상처 많은 인간성을 기록하지만, 흠과 상처를 경멸하기보다 명예롭게 기린다는 데 있다. 카파의 사진은 인간의 고통을 보여주며, 그 고통의 이유를 알고 싶게 한다. 카파의 사진은 인간의 인내를 보여주며, 그 인내의 방법을 알고 싶게 한다. 더 공정한 세상을 바라는 투쟁이 가끔은 성공하지만 대개는 실패하며, 그럼에도 투쟁을 놓지 않는 일은 불합리하지도, 보잘 것없지도 않음을 보여준다.

카파는 부서진 세계의 장면들을 보여주지만 결코 그것이 자연스러운 상태라고 말하지 않는다. 카파는 인간이 증오와 두려움과 무지보다 동료애와 희망과 지성을 바탕으로 뭉칠 때 하나가 될 수 있음을 알았다. 그리고 마침내 이렇게 하나가 되는 장면을 직접 목격했다. 카파의 사진은 이 귀중한 한때를 기록한다. 정치가 자유와 연대, 개별성과 인류애, 독특하고 집단적인 것을 모두 품에 안았던 한때다. 카파는 변화, 특히 바람직한 변화는 아래에서부터 일어난다는 것을 배웠다. 민주주의는 정말로 거리에 있었다. 그는 당연히도 이런 민주주의와 이런 민주주의를 만든 자유로운 사람들이 어떤 모습인지를 보여주고 싶어했다. 카파는 역사의 가능성을 믿은 역사, 즉 스스로를 믿은 역사의 기록자였다.

수십 년이 흐른 지금 카파의 신념은 바보스러울 만큼, 어쩌면 용서
못할 만큼 낭만적으로 보일 것이다. 아마 그럴지도 모른다. 그러나 카파
가 우리는 모르는 많은 일을 겪었고, 따라서 우리가 알지 못하는 진실을
알 가능성 또한 존재한다. 카파의 사진을 볼 때 내가 확신하는 것이다.

8 　제임스 낙트웨이 　파국주의자

어쩌면 신 자신도 타락했을지 모른다.[1]

　　—제임스 낙트웨이

　　로버트 카파의 사진에서 폭력은 정치적이고 도덕적인 맥락 안에 위치한다. 고통이 전시되기는 하지만 의미 없는 고통은 아니다. 이런 의미에서 카파는 많은 혁신을 도입했음에도 서구의 오랜 전통 안에 있다. 종교적 순수성이나 용맹, 애국심, 정치적 원칙, 타인을 위한 희생 등의 이상을 지키기 위해 무고한 사람을 죽이고, 그 살육을 옹호했던 전통이다. 제임스 낙트웨이의 사진에서 우리는 신체에 가해지는 고통이 이런 이상과 결별했을 때 어떤 일이 일어나는지를 보게 된다. 낙트웨이의 이미지는 허무주의적이거나, 흔히 비난받는 것처럼 포르노그래피적이지 않다. 그러나 그의 이미지는 몹시 까다로우며, 새로운 유형의 이미지다. 더할 나위 없이 적나라한 잔학행위를 묘사하지만 그 잔학행위가 종교적, 정치적, 역사적 구원과는 더 이상 거의 아무런 관계가 없는 까닭이다.

　　보스니아 또는 체첸 공화국의 눈을 찡그린 저격수나 장례식장의 크

로아티아 문상객, 고된 일을 하는 인도의 불가촉천민을 찍은 낙트웨이의 사진은 차라리 안도를 느끼게 한다. 사진 속 사람들은 가족을 여의었거나, 겁에 질렸거나, 기진맥진해 있지만—심지어 암살자일지도 모르지만—적어도 두 발로 서 있고, 옷을 입었고, 제법 영양 상태가 좋아 보이며, 최소한 인류의 범주 안에 존재하는 듯 보인다. 하지만 낙트웨이가 찍은 대다수의 사람들에게 이것은 엄청난 사치다. 땅바닥에서 머리를 쳐들고 괴로움에 몸부림치며 굶어 죽어가는 벌거벗은 소말리아인이나 수단인, 이웃에게 난도질당하거나 난민수용소에 도는 콜레라로 죽어간 르완다인, 유기되어 정신이상이 되었거나 에이즈로 죽어가는 기괴하게 뒤틀리고 상처로 뒤덮인 루마니아 고아들(말 그대로 차우셰스쿠의 '아이들'), 몸에 장애를 입고 망연자실해 거의 죽은 사람이나 다름없는 갖은 내전과 기근의 어린 희생자들. 이 버림받은 자이자 희생자, 아렌트가 말한 '인간쓰레기'는 낙트웨이의 사진에서 전혀 새로운 차원의 그래픽적 강렬함을 획득한다. 묘사는 대개 충격적일 만큼 잔인하며 본능적 혐오를 불러일으킨다.

낙트웨이의 사진은 정치적 명확성이 소멸한 자리에 남은 이미지가 얼마나 극단으로 치닫게 되는지를 보여준다. 나는 이 둘 사이의 상관관계가 우연의 일치라고 생각하지 않는다. 그의 사진은 이 문제를 특히 과장된 방식으로 제기한다. 사진이 뒷받침할 수 있는 정치가 더 이상 존재하지 않을 때 다큐멘터리 사진—목격자의 사진—에는 무슨 일이 벌어지는가? 허무주의의 전쟁—메두사의 전쟁—이 피사체가 될 때 다큐멘터리 사진에는 무슨 일이 벌어지는가?

제임스 낙트웨이는 여러 가지 측면에서 로버트 카파를 계승한다.

낙트웨이는 우리 시대를 대표하는 용감한 전쟁사진가로, 그가 찍은 이미지는 순식간에 대중에게 전파된다.《타임》지는 그와 매우 특별한 조건의 계약을 맺고 있으며 그에게 엄청나게 많은 지면과 이례적인 자유를 제공한다. 낙트웨이는 카파가 설립한 사진 에이전시 매그넘의 전 회원이었으며, 로버트 카파 골드 메달을 다섯 차례나 수상한 것을 비롯해 무수한 상을 받았다. 이름과 얼굴이 아주 대중적으로 알려지지는 않았으나 그가 세계를 바라보는 시각은 수백만 사람들의 의식, 또는 적어도 인식 안에 스며들었다고 말해도 지나치지 않을 것이다.

그럼에도 카파의 사진과 낙트웨이의 사진은 이보다 더 다를 수 없을 정도다. 나는 결코 슬플 때 낙트웨이의 사진을 보지 않는다. 실은 기분이 좋은 상태일 때도 그의 사진이 끔찍하다고 생각한다. 낙트웨이의 피사체는 대개 다양한 형태의 폭력으로 심각하게 기이한 모양을 띠며, 역사 및 정치와 무관해 보인다. 이들의 영혼이 온전하다고 믿기는 좀처럼 쉽지 않다. 인간의 신체가 파괴될 수 있는 다양한 방식들을 보여주는 낙트웨이의 사진은 공감보다 혐오감을 더 쉽게 불러일으킨다. 낙트웨이의 일부 사진을 보며 충격과 경악과 감동을 느끼기도 했지만, 그가 찍은 사진이 내가 선호하는 종류의 사진이었던 적은 한 번도 없다.

문화적 상상력 안에서 카파와 낙트웨이는 각자의 사진만큼이나 다른 자리를 차지한다. 카파처럼 낙트웨이는 외국 특파원과 포토저널리스트 사이에서 탁월한 기량과 용기, 뛰어난 운으로 유명하다. 그렇지만 카파가 스타 사진가이자 술과 여자와 경마를 즐기는 국제적인 풍류인이었다면, 낙트웨이는 거의 특색 없는 금욕주의자에 가깝다.[2] 차이는 더 있다. 낙트웨이의 작품은 많은 비평가 집단으로부터 격하게 매도당한다.

카파가 "열정적인 민주주의자"로 묘사되는 반면 낙트웨이는 "죽음의 신"[3] 내지는 "저격수"[4]로 폄하되며, 그의 사진은 "소름끼친다"[5]라는 평가를 받는다. 낙트웨이는 오늘날 포토저널리즘을 놓고 벌어지는 논란이 집중되는 피뢰침이다. 그 가장 큰 이유는 그의 사진이 현대전의 성격과 그것을 찍은 사진이 갖는 의미를 둘러싼 골치 아픈 문제를 제기한다는 데 있다.

폴린 케일은 베르나르도 베르톨루치Bernado Bertolucci의 영화 〈파리에서의 마지막 탱고〉를 보고 "삶의 조각들을 보는 기분"[6]을 느꼈다고 쓰며 "물론, 그 기분을 해결할 수는 없다. 삶에 대해 느끼는 기분은 결코 해결되지 않기 때문이다"라고 말했다. 낙트웨이의 사진을 생각할 때 나 역시 같은 기분을 느낀다. 그는 아무도 보고 싶어하지 않지만 보아야만 하는 용서 못할 범죄를 드러내 보여준다. 그렇지만 그가 보여주는 형식은 흔히 그의 명시적 의도를 의심케 한다. 낙트웨이의 이미지는 카파의 이미지와 달리 불건강하고, 비생산적이고, 그저 잘못된 것처럼 우리의 신경을 거슬린다. 그럼에도 나는 그가 오늘날 세계에서 활동하는 가장 중요한 포토저널리스트 6명 중 하나라고 생각한다. 낙트웨이는 해결할 수 없는 역설과 같은 존재다.

악귀 같은 잔학함의 사진들

제임스 낙트웨이는 1948년 뉴욕 시러큐스에서 태어나 매사추세츠주 레민스터에서 자랐다. 다트머스대학에 진학해 1960년대 후반의 격변

기에 그곳에서 예술사와 정치학을 공부했다. 낙트웨이는 민권운동과 반전운동 현장을 찍은 사진(특히 돈 맥컬린과 래리 버로스Larry Burrows가 찍은 베트남전쟁 사진)을 보며 사진가가 되기로 결심했다고 말한다. 그는 베트남전쟁을 찍은 사진들이 "역사를 전한 것은 물론 역사의 경로를 바꿨다"[7]라고 믿었다.

졸업 후 낙트웨이는 상선 요리사, 트럭 운전수 등 다양한 직업을 거쳤다. 그리고 독학으로 사진 기술을 배워 1970년대 후반 4년 동안 《앨버커키 저널Albuquerque Journal》의 사진기자로 일했다. 이곳에서는 주 박람회에서 주최하는 호박 조각 대회 같은 행사 사진을 찍었다. (그는 좋은 사진을 찍을 준비가 되었다고 느끼기까지 10년의 준비 기간이 필요했다고 말한 바 있다.)

1980년에는 뉴욕으로 이사해 프리랜서 생활을 시작한다. 첫 '분쟁 임무'는 보스턴에서 있었던 인종차별 철폐 학군제를 둘러싼 갈등을 취재하는 것이었다. 1981년에는 북아일랜드로 가 아일랜드공화국군IRA의 단식투쟁을 기록했다. 1986년 그는 매그넘에 가입한다. 15년 후 그와 여섯 명의 동료는 VII라는 이름의 새로운 사진가 집단을 결성했다.

동시대인인 살가두나 페레스와 달리, 선배인 카파와도 달리, 낙트웨이를 매혹하고 자극한 것은 전쟁 그 자체였다. 그는 딱 잘라 말한다. "나는 전쟁사진가가 되고 싶어서 사진가가 되었다. 아주 처음부터 목표는 분명했다."[8] 낙트웨이는 과거로 갈 수 있다면 십자군 전쟁을 찍고 싶다고 말하기도 했다. 아마 "살아남을 가능성은 지극히 희박했겠지만"[9] 말이다.

낙트웨이는 또한 이 세상에 찍지 못할 사진은 없으며, 찍었다고 해

서 후회한 사진도 없다고 말한다. 이 말은 그의 사진 대부분이 거의 쳐다보기도 힘들 만큼 잔학한 장면을 담았음을 의미한다. 그의 사진을 자세히 들여다보려면, 아니 그저 힐끗 쳐다보기라도 하려면 낙트웨이 본인만큼이나 냉정하거나 완전히 둔감해져야 한다. 낙트웨이의 이미지는 고통이 불러일으키는 비애와 뒤틀린 신체가 불러일으키는 혐오와 경멸, 두려움 사이에서 아슬아슬한 줄타기를 한다. 실제 전쟁사진뿐 아니라 전쟁이 낳은 '인간쓰레기'에 초점을 맞춘 사진에서도 이 점은 가장 뚜렷이 드러난다.

낙트웨이가 찍은 사람들을 떠올려보자. 여덟 살쯤 되어 보이는 체첸 폭탄 테러의 어린 희생자가 병원 침상에 벌거벗고 누워 있다. 우리는 연약한 어린이의 피부가 드러난 소년의 맨가슴과 볼록한 배꼽, 작은 성기, 그리고 각각 허벅지 위쪽으로 절단된 두 다리를 보게 된다. 또 여기 헐벗고 굶주린 한 수단 남자를 찍은 사진이 있다. 남자의 허벅지는 손목만큼이나 가늘고, 칠흑처럼 검고 극도로 마른 얼굴에 하얀 이가 유독 도드라져 보인다. 뼈만 남은 울퉁불퉁한 등에 고름과 파리가 들끓는 이 남자는 식량 배급소 쪽으로 네발짐승처럼 기어가고 있다. 해체된 인간성의 완벽한 예시인 남자는 1945년 연합군에게 발견돼 모두를 경악케 한 강제수용소의 살아있는 해골들을 연상시킨다. 한 어린아이가 울부짖으며 철체 침대의 창살 사이로 밖을 내다보고 있다. 낙트웨이가 루마니아의 고아 "수용소gulag"[10]라 부른 곳에 갇혔던 수천 명 중 하나다. 아이의 얼굴은 영원히 메아리칠 것만 같은 분노의 외침으로 일그러졌다. 벌거벗고 굶주리고 괴상한 모양으로 뒤틀린 다른 아이들은 더러운 매트리스 위에 웅크려 있다.

"[고야의] '전쟁의 참화'가 보여주는 악귀 같은 잔학함은 감상자를 자각시키고 충격을 안기며 상처를 입힌다."[11] 수전 손택이 《타인의 고통》에서 말하는 전략은 낙트웨이의 전략이기도 하다. 차이는 오늘날의 포토저널리스트는 19세기 화가와 달리, 이미 시각적 폭력을 몇 번이나 경험하고 산업화된 대량학살, 핵무기, 집단학살에 상시적으로 익숙한 대중을 대상으로 한다는 점이다.

위에 묘사한 모든 사진은 다른 수백 장의 사진과 함께 1999년 낙트웨이가 발표한 사진집 《인페르노Inferno》에 실렸다. 독자들을 겁먹게 할 만큼 두꺼운 이 책은 480쪽에 달하는 분량에 세로 길이가 30센티미터가 넘고 무게만 해도 5킬로그램에 이른다. 어떤 비평가는 이 책을 "검은 평판平板"[12]이라 부르기도 했다. 사진은 고급스러운 무광택지에 깊고 진한 흑백으로 인쇄되었다. 마치 묘비처럼 이 책은 경외심과 두려움을 동시에 불러일으켰다. 가격은 비쌌고(125달러) 내용은 무자비했다. 낙트웨이의 사진 보관소가 된 이 책은 지구상 최악의 장소들을 순회한다. 아마 서구 사람들이 가장 놀란 이유는 1990년대 말, 대체로 평화롭고 번영하는 듯 보였던 시기에 이 책이 등장한 것이었으리라. 낙트웨이는 이 시기가 "끔찍했다"[13]고 주장했다. 《인페르노》는 비평가 리처드 라카요Richard Lacayo가 썼듯이 냉전 이후의 세계에서도 "역사는 여전히 옛날 방식으로, 지뢰와 정글로 이루어진다"[14]는 사실을 보여주었다. 낙트웨이가 수년이나 이런 사진을 찍고 발표했음에도 책은 엄청난 악평 세례를 받았고, 그중에는 자연스럽게 이 책을 지지할 것처럼 보였던 자유주의 성향의 잡지들도 있었다. (《인페르노》는 오늘날까지 낙트웨이의 이름과 함께 가장 많이 언급되는 사진집이다.)

이 책에 반감을 보인 비평가 일부는 책에 담긴 이야기의 서술자 즉 낙트웨이를 비판했다. 정말은 누구도 낙트웨이가 보여주는 것을 보고 싶어하지 않았다. 《뉴요커》의 헨리 앨런Henry Allen은 세상사에 지친, 그러면서도 분개한 어조로 《인페르노》가 우리에게 "혼란"과 "무력함", "참혹한 절망"[15]을 퍼붓는다고 혹평했다. 앨런은 "이 책에는 어마어마한 피로감이 깃들어 있다. 낙트웨이의 세계에서는 신선한 공기조차 오존의 냄새를 풍기는 것 같다"[16]라고 불평한다. 리처드 B. 우드워드Richard B. Woodward는 《빌리지 보이스》에서 억지로 보게 해놓고 보았다는 이유로 "벌을 주는" 낙트웨이의 "무자비한 태도"[17]를 비난한다. 우드워드는 낙트웨이가 "우리의 머리에 총을 들이대고 위협한다"[18]라고 비난하며 강력한 어조로 이렇게 묻는다. "그래서 그에게 감사해야 할까? 그의 안목에 감탄해야 할까?…… 이 끔찍한 유령들을 둘러보고서도 옥스팜에 수표를 보내 돕지 않는다면 이들의 끔찍한 삶에 공모하는 셈이나 마찬가지인 걸까?"[19]

낙트웨이는 자신의 책이 끔찍하게 보이도록 의도했다. 그는 몇 번이나 자신이 감상자의 하루를 "망칠"[20] 목적을 갖고 있다고 말한 바 있다. 이 지나치게 여린 비평가들의 분노에 찬 외침에 공감하기는 어렵다. 이들은 사람들이 서로에게 저지르는 역겨운 짓들보다 그 시각적 재현에 더 불쾌해하는 듯 보인다. 하지만 어떤 면에서 낙트웨이 본인도 비난을 자초하는 측면이 있다. 그의 사진에는 탈출구가 없다. 우리가 본 것에 대한 해결책은 물론이고 가끔은 전후사정을 설명하는 암시조차 없다. 게다가 적어도 다수의 감상자 눈에는 사정이 어쨌든, 당혹스럽게도, 아름답다.

끔찍한 내용과 미학적 형식의 모순어법

낙트웨이는 형식적으로 몰입할 수밖에 없는 사진을 찍는 것으로도 유명하지만 이 형식적 힘 또한 그의 문제점으로 꼽힌다. 낙트웨이가 그로테스크한 사진을 찍을 때조차, 또는 특히 그로테스크한 사진을 찍을 때 형식적 힘은 더욱 두드러진다. 1993년 수단 아요드에서 기근 희생자를 찍은 사진을 예로 들어보자. 한 여자가(여자라고 생각하는 근거는 가슴은 없지만 귀에 작은 귀걸이를 하고 있기 때문이다) 땅바닥에 누워 있다. 곧 부러질 것만 같은 한쪽 팔꿈치로 몸을 지탱하고 있는 여자는 너무 야위어 아직 숨이 붙어 있다는 사실이 기적 같을 정도다. 사진은 절제되어 있지만 한편으로는 뾰족하고 부드러운 것 사이의 시각적 대화이기도 하다. 우리는 여자의 복부를 덮은 피부의 크레이프 같은 작은 겹들을 볼 수 있다. 뼈가 다 드러난 둔부와 팔꿈치는 각진 대조를 이룬다. 마대자루는 마치 비단처럼 여자의 몸 위에 사르르 드리워져 있다. 하얀 이와 눈의 흰자위가 칠흑처럼 검은 피부 위에 유독 도드라져 보인다. 사진 프레임의 왼쪽 위에서 양복을 입은 남자의 팔과 검은 손이 여자 쪽으로 '유니세프'라 적힌 식량 배급권을 내밀고 있다. 여자에게는 간신히 배급권을 붙들 힘밖에 없다. (팔은 여전히 굽은 채다.) 눈은 도움의 손길을 내미는 남자에게 필사적으로 고정되어 있다. 여자의 놀랍도록 야위고 철저히 무기력한 모습은 똑같이 충격을 안기지만, 이 사진을 조금 더 잔인하게 만드는 요소는 이것이 미켈란젤로의 그림 '천지창조'의 패러디처럼 보인다는 점이다.

이처럼 시각적 세련미를 갖춘 사진을 찍는 낙트웨이에게는 (살가두

처럼) 활동 내내 오랫동안 '재난 포르노그래피'를 찍는다는 비난이 따라다녔다. 용납할 수 없는 것을 미학화하며, 내용보다 형식에 더 공을 들인다는 뜻이었다. 비평가 새러 박서Sarah Boxer는 《뉴욕타임스》에서 낙트웨이가 "끔찍히 교활"하다고 비난하며 《인페르노》에 실린 이미지들이 "호화롭게 제작된" 정도가 "거의 괴이할"[21] 지경이라고 덧붙였다. 우드워드는 낙트웨이의 정교한 구도의 사진과 카파의 "단편적이고 때로는 흐릿한 사진"[22]을 비판적으로 비교했다. 덴마크의 비평가이자 예술가 페데르 얀손Peder Jansson은 낙트웨이와 질 페레스 모두를 "비정한 기회주의자"[23]로 묘사한 후 이렇게 썼다. "전쟁 한복판에서, 신체적으로 정신적으로 죽어가거나 죽은 사람들 한가운데서 어떻게 구도나 스타일을 신경 쓸 겨를이 있는지 모르겠다."[24] 이런 비평가들에게 낙트웨이의 미학적 탁월함은 도덕적 해이와 동의어이며, 자신만의 스타일을 내세우는 데 거리낌이 없는 태도는 타락했다는 증거다.

낙트웨이의 미학은 정교하며 때로는 비평가들이 인정하는 것보다 훨씬 더 모순적이다. 흔히 급박한 상황에서 서둘러 사진을 찍는 경우도 있지만 사진에서는 결코 서두른 기미가 보이지 않는다. 그의 사진은 심지어 기울어지게 찍었을 때조차 일부러 그렇게 찍은 느낌을 준다. (낙트웨이는 사람들의 머리가 프레임 밖으로 잘려 나가게 하는 것을 좋아했다.) 살가두의 더 장중하고 중앙에 위치한 이미지와 달리 낙트웨이의 사진 대부분은 황량하며 강렬하고 극적인 기하학적 병치를 포함한다. 낙트웨이는 특히 프레임 바깥 가장자리에서 일어나는 일에 관심이 많으며 보는 이에게 충격을 주는 세부 묘사를 선호한다. 그러나 어떤 이미지는 직관을 거스르는 섬뜩한 평온함을 구현한다. 예컨대 《인페르노》의 어떤

사진들, 특히 죽어가는 아이들을 어르는 어머니와 가족을 찍은 사진은 르네상스 회화와 종교적 성화를 연상시키며, 한편으로는 미니멀리스트의 영향을 받은 활인화처럼 보이기도 한다. 낙트웨이의 사진에서는 비참과 고요함, 도발과 완벽한 통제, 끔찍한 내용물과 양식화된 형식이 기묘하고도 강렬하게 조합되어 있다. 한마디로 시각적으로 표현된 모순어법이라 할 만하다. 그러나 그 완벽한 구도, 이른바 아름다움이 우리의 눈을 속이지는 않는다. 낙트웨이의 사진은 난폭하며 견딜 수 있는 한계 이상을 보여준다.

그러나 결코 필요 이상을 보여주지는 않는다. 낙트웨이는 가학증 환자가 아니다. 그의 이미지는 고통을 기뻐하지 않는다. 그러나 아름다움이 일종의 구성된 통일성을 의미한다면, 그의 사진 일부를 특징짓는 아름다움이 당황스러운 것은 사실이다. 그러나 아름다움이 비윤리적인가? 낙트웨이의 시적인 감각 때문에 피사체의 산문적 고통이 가려지는가? 확실히 답하기는 어렵다. 아니 차라리 그의 작품 전체를 아우르는 대답이란 존재하지 않는다고 해야 할 것이다. 그러나 낙트웨이를 포르노그래퍼, 관음증 환자, 기회주의자로 매도하는 것은 그의 작품이 제기하는 우리 시대의 폭력에 대한 곤혹감을 단순히 회피하는 행위에 지나지 않는다.

낙트웨이 사진이 지닌 형식미가 나머지 모두를 무색하게 만들 때도 물론 있다. 1999년 코소보의 쿠커스에서 찍은 사진이 두드러진 예다. 사진에는 철조망 뒤에 선 두 남자가 보이며 그중 하나는 머리를 거의 다 밀었다. 전경에서 우리는 철조망을 사이에 두고 서로 맞잡고 있는 두 손을 보게 된다. 손은 선명하게 찍혔고 남자들의 모습은 흐릿하다. 그러

나 가장 눈길을 끄는 것은—정말로 눈길을 끈다—수평으로 펼쳐진 가시철선이다. 철선은 무시무시한 억압의 도구라기보다 삐쭉삐쭉하고 흥미로운 대상으로 보인다. 우리에게—그리고 코소보 주민에게—정말로 필요한 것이 과연 포로수용소의 독특하고 과도한 탐구일까?

낙트웨이의 다른 이미지들 역시 우리에게 더 많은 것을 요구하고 더 많은 것을 제공한다. 소말리아 바이다보에서 땅에 묻히기 직전의 기근 희생자를 찍은 1992년 사진을 보자. 위쪽에 위치한 낙트웨이의 카메라는 죽은 남자아이를 내려다보고 있다. 아이는 수평 프레임 한가운데 사각형으로 놓인 얇은 격자무늬 시트에 눕혀졌다. 사진가의 앵글은 굶주림의 고통이 아이의 신체에 어떻게 자신을 아로새겼는지를—실은 강제로—보게 한다. 보기 싫게 두드러진 맨가슴의 흉곽은 대부분이 우리 몸에 있는지도 모르며 자연의 질서에서는 결코 볼 일이 없는 뼈를 보여준다. 아이의 축 처진 성기는 한쪽으로 쓰러졌다. 살짝 굽은 아이의 다리는 나뭇가지 같다. 아주 비참한 죽음임은 분명하다. 하지만 소년은 더 이상 나라가 아닌 나라의 비참한 수용소에서조차 사랑하는 사람들에 둘러싸여 있고, 문명은 아직 완전히 사망하지 않았다. 프레임 주변에서 우리는 아이의 머리를 부드럽게 잡은 한 쌍의 손을 보게 된다. 또 다른 손이 아이의 발목을 다정하게 잡고 있다. 프레임 맨 위에는 쪼그려 앉아 아이의 다리와 팔을 하나씩 붙들고 있는 여자가 있다. 아마 어느 누구도 소년을 살릴 수 있을 만큼 보살피지는 못했으리라. 또는 이쪽이 더 그럴듯하지만, 빠르게 손을 쓰지 못했거나, 돈과 힘이 없었으리라. 그러나 소년은 제대로 장례를 치르는 마지막 존엄성은 지키게 될 것이다.

또 낙트웨이가 카불의 공동묘지에서 남자 형제의 죽음을 애도하는

아프가니스탄 여자를 찍은 사진을 보자. 여자는 부르카로 얼굴과 몸을 완전히 가렸으며, 조악한 묘비 앞에 무릎을 꿇고 있는 동안 바싹 말라 갈라진 땅에 부르카가 흘러내려 있다. 여자는 머리를 앞으로 숙이고 울퉁불퉁하게 마디진 한쪽 손을 뻗어 묘비에 얹었다. 사진은 소련 - 아프가니스탄 전쟁 이후이자 9·11로 인해 이 나라의 참상이 서구의 관심을 끌기 전인 1996년에 찍혔다.

이 사진에서 의미와 겉으로 드러난 모습은 매 고비마다 서로 충돌한다. 부르카는 그로테스크하며 그것을 착용한 여성을 전면의 그물망 안에 가두는 전체주의적인 의복이지만, 그 물결치는 주름이 자아내는 아름다움은 부인할 수 없다. 슬픔은 무자비한 주인이지만 여자의 자세는 우아함에 매우 근접한 온화한 겸손을 암시한다. 메마른 자갈투성이 땅과 여기저기 움푹 팬 고르지 않은 모양의 무덤이 이 나라가 불행히도 빈곤과 폭력을 겪어야 했던 나라임을 말해주지만, 한편으로 사진에는 이상한 평화가 스며 있다. 한마디로 우리가 이 장면에 대해 아는 모든 것이 고통과 파괴를 지시하지만 그 반대 또한 엄연히 존재한다. 이 사진의 아름다움은 박서나 다른 비평가들이 비난했듯이 낙트웨이가 냉정한 탐미주의자임을 암시할지 모른다. 그러나 어쩌면 그 대신 아름다움과 그 동반자인 비극은 평화롭고 부유한 서구의 전유물이 아님을 말하고 있는지도 모른다. 아름다움과 비극은 사회라는 공간이 완전히 파괴된 이 장소들에서조차 굴하지 않고 끈질기게 나타난다. (낙트웨이는 사진 속 여자가 탈레반이 살해한 민간인인 남자 형제의 죽음을 애도하고 있었다고 말했다. 낙트웨이가 이 사진을 찍은 후 여자는 부르카를 들어 올려 그에게 인사를 했다.)

낙트웨이를 둘러싼 가장 흥미로운 비평은 부인할 수 없는 그 형식적인 힘이 아니라 그가 성취한 힘의 종류와 그 힘을 얻기 위해 치른 대가에 초점을 맞춘다. 손택은 '전쟁의 참화'는 "도덕적 감정과 슬픔의 역사에 하나의 분기점이 되는 듯하다…… 고야와 더불어 예술에 고통에 응답하는 새로운 기준이 도입되었다"[25]라고 썼다. 철학자 J. M. 번스타인Bernstein은 그 이유가 고야가 고통을 세속화한 데 있다고 주장했다. "애도는 한때 종교적 관점에서만 가능한 감정이었으나 고야에 이르러 돌연 인간의 강렬한 가능성이 된다."[26] 번스타인의 입장에서 낙트웨이의 사진에 심각하게 결여된 것은 카파와 말로가 그토록 높이 평가한 이 가능성의 느낌, 인간적 자질인 우발성에 기꺼이 열려 있다는 느낌이다. (낙트웨이의 사진에 놀라운 세부 묘사가 찍혔을 때조차 보통 의도적인 배치로 보이는 것도 사실이다.)

번스타인의 관점에서 낙트웨이 사진의 정확한 구도는 그가 찍은 사람들을 가둔 감옥으로, 사람들을 역사로부터, 서로로부터, 우리로부터 격리한다. 번스타인은 주장한다. "그의 모더니즘 형식주의는 이미지 안에서 고요함과 완벽함과 궁극성의 순간을 찾는다. 따라서 이미지가 시간으로부터 고립되는 것은 자연스럽고 불가피해 보이며, 이런 식으로 이미지의 전후 사정을 상상하게 하기보다 이미지 자체에 머물러 있게 만든다. 그의 사진에 담긴 것은 '의미로 가득한pregnant' 순간의 정반대, 즉 완벽한 빈곤의 순간이다."[27] 프랑스 비평가 파스칼 콩베르Pascal Convert 역시 동의한다. 낙트웨이는 "선, 프레임, 컷오프, 대칭과 비대칭"[28]을 강조함으로써 감상자와의 "권위주의적"[29] 관계를 만들어낸다. 낙트웨이의 이미지는 "역사를 비판적으로 읽을 가능성"을 제시하기보다 "이미 쓰인

역사를 담고 있다."[30] 번스타인과 콩베르에게 낙트웨이 사진의 문제점은 그의 단호한 리얼리즘이 아니라, 그의 사진이 감상자 및 그 사진 속에서 고통받는 사람들과 맺는 제한된 관계다. 이런 관점에서 낙트웨이의 이미지는 저항의 외침보다 자유의 부정을 더 많이 담고 있다.

낙트웨이의 사진은 설교적이다. 그가 감상자에게 취하는 태도는 용기 있고 도덕적으로 확고한 교사가 때로는 다루기 힘든 학생을 따끔하게 훈계하는 태도와 비슷하다. (그는《인페르노》서두에 단테의 다음 구절을 인용하기도 한다. "나를 거쳐서 저주받은 무리 속으로 간다."[31]) 낙트웨이가 생생하고 때로는 혐오스러운 소재를 대담하고 인상적인 구도와 섞는 데 특히 강점이 있으며, 이것이 때로 생각은 물론이고 감정의 자유를 유지하거나, 심지어 확보하기 어렵게 만드는 것은 사실이다. 그의 이미지는 압도적이며 보는 이로 하여금 스스로 매우 작아진 기분을 느끼게 한다. (나는 가끔 낙트웨이가 사진계의 리처드 세라Richard Serra 같다는 생각을 한다.) 그의 사진이 지닌 대단한 가치―전혀 타협하지 않는 신체적 고통의 묘사―는 한편으로 한계이기도 하다. 낙트웨이의 이미지는 놀랍지만, 한편으로 경직되어 있다.

그러므로 낙트웨이의 사진을 보는 이는 그 속에서 번스타인과 콩베르가 변명의 여지없는 결점으로 본 궁극성과 고요함을 볼 수도 있다. 그러나 나는 정반대를 주장하고 싶다. 그의 사진에는 분명 모더니즘 형식주의와 완벽주의의 성향이 존재한다. 그러나 이런 특징은 낙트웨이의 기획을 실패하게 만드는 것이 아니라 그의 강점이 된다. 낙트웨이는 가상의 영역―사진의 영역―에서 질서를 찾을 것을 고집한다. 그는 혼돈 속에서 통일성을 암시한다. 허무주의 속에서 형식을 발견한다. 파

편 속에서 연결점을 찾는다. 잔혹함 속에서 우아함을 가려낸다. 낙트웨이는 때로 스스로를 타인의 고통을 전달할 뿐인 목격자—실제로는 종복—로 묘사한다. 그러나 실제로 그가 하는 일은 정반대다. 그의 사진은 피사체의 경험을 직접적으로 표현하기보다 변형시킨다. 피사체의 삶과 죽음의 조건들을 단순히 전달하기보다 정제하고, 구조화하고, 응집시킨다. 프리모 레비가 아우슈비츠에서 노역을 하면서도 단테를 암송했던 것처럼 낙트웨이가 고집하는 구조는 어딘가 다른 곳에 존재할지 모르는 더 정상인 세계를 상기시킨다. 무자비하게 우리를 무정부 상태에 내던질 때조차 말이다. 낙트웨이의 야만의 기록이 한편으로는 문명의 기록이기도 하다고 말할 수 있으리라. 낙트웨이는 우리가 받아들이기를 기대하며 고통에 형상을 부여해 (거의) 인식할 수 있는 형태로 빚어낸다. 그는 모든 특별한 고통을 인간의 숙명으로, 인간이기에 겪는 모든 특별한 숙명으로 제시한다. 공허하거나 착취적인 충동이 아니라 차라리 삶을 긍정하는 충동이다.

낙트웨이는 형식적으로 정교한 사진을 찍음으로써 카파와 같은 초기 사진가의 사실주의적 —즉 "단편적이고 흐릿한"—미학은 물론 더 이후의, 기본적으로 정치에 무관심한 로버트 프랭크Robert Frank, 게리 위노그랜드Garry Winogrand, 윌리엄 클라인William Klein 같은 거리의 사진가들의 즉흥적 스타일에 반격을 가한다. 낙트웨이는 다큐멘터리 사진가가 혼돈과 삶의 무작위성을 흉내 내길 원하고, 이 흉내를 정직함으로 착각하는 비평가들 또한 거부한다. (다른 맥락에서기는 하지만 아도르노는 이런 행위를 "소박함의 연출"32이라 비웃은 바 있다.) 낙트웨이 미학은 삶과 삶을 찍은 사진 사이의 간극을 스스로 인정하며 그것을 변명하지 않는다.

야만을 낭만화하기 거부하다

그럼에도 낙트웨이를 싫어하는 결코 적지 않은 비평가들이 옳을 때는 카파와 대조되는 지점이 결코 미학에만 국한되지 않음을 암시할 때다. 낙트웨이는 카파만큼 우리를 고양시키지 않는다. 낙트웨이가 찍는 이미지도, 그의 태도도 고양과는 거리가 멀다.

낙트웨이가 누구를 옹호하는지는 쉽게 말할 수 있다. 바로 희생자다. 그리고 그는 희생자에게 해를 끼치는 일에 항거한다. 데이비드 리프가 말하듯 낙트웨이는 "모래 위에…… 오직 고통에만 근거한 도덕적 선을 긋는다."[33] 콩고민주공화국을 찍은 2005년 책《잊힌 전쟁Forgotten War》에 실린 낙트웨이의 사진(그리고 VII의 동료들이 찍은 사진)을 예로 들어 보자. "제2차 세계대전 이후 가장 많은 생명을 앗은 전쟁"[34]으로 불린 콩고 내전에는 적어도 아프리카 6개국의 병력과 다수의 준군사조직이 포함되었다. 과거 10년 동안 어림잡아 540만 명 '이상'의 콩고인이 사망한 것으로 추정되며, 수십만 명의 성인 여성과 소녀가 강간으로 돌이킬 수 없는 피해를 입었다. 낙트웨이는 다른 무엇보다 마취 없이 성기 수술을 받아야 하는 한 남자와 강간 피해를 입은 일흔 살 희생자의 극심한 고통을 보여준다. 나는 그가 이 사진들을 찍은 데 감사하며,《잊힌 전쟁》에서 공동 작업을 한 국경없는의사회가 이 고통받는 나라를 포기하지 않았다는 데 더욱 감사한다. 그럼에도《잊힌 전쟁》은 카파의《진행형의 죽음》와 거의 유사점이 없다. 낙트웨이의 콩고 사진과 그 밖의 다른 많은 사진을 보고 난 후 그가 누구를 위해 찍었는지 말하기는 쉽지만, 무엇을 위해 찍었는지 말하기는 어렵다. 카파와 달리 "낙트웨이는 명분을 갖고

있지 않다"[35]라고 비난한 우드워드의 말은 옳다. 그럼에도 이것이 설명하는 것은 낙트웨이의 실패라기보다 콩고의 실패다. 콩고는 낙트웨이뿐만 아니라 당신에게도, 내게도 파르티잔이 되기 힘든 장소다.

문제의 핵심은 여기 있다. 낙트웨이의 태도가 카파의 태도와 같지 않고, 낙트웨이의 이미지가 카파의 이미지와 같지 않은 이유는, 낙트웨이의 세계가 카파의 세계와 같지 않기 때문이다. 카파의 시대보다 오늘날 좋은 사람이 더 드물다는 뜻이 아니라 좋은 명분, 즉 인도주의적 명분과 대조되는 정치적 명분이 드물다는 뜻이다. 낙트웨이와 그의 동료들이 찍은 것, 찍어야만 했던 것은 이미 살펴보았듯이 지난 20여 년 동안 일어난 무수한 분쟁을 규정하는 야만적 허무주의다. 여기엔 종교적 '순교'를 향한 광풍, 민간인을 공격하는 테러리스트들의 타락, 여성과 소녀를 대상으로 한 성고문이 포함된다. 20세기 중반을 살았던 헝가리인과 달리 1989년 이후를 사는 미국인에게는 인민전선도, 총파업도, 스페인 아나키스트나 국제여단도, 태양 아래 키부츠를 건설하는 홀로코스트 생존자도 존재하지 않는다. 로버트 스톤Robert Stone이 앙드레 말로 같은 글을 쓸 수 없듯, 제임스 낙트웨이는 로버트 카파 같은 사진을 찍을 수 없다.

카파는 정치적이고 인도주의적인 충동이 결합된 시대를 살았다. 우리는 그런 충동들이 산산조각난 시대를 살고 있다. 카파는 명분을 가져야 한다고 주장했다. 낙트웨이는 그런 주장을 할 여유가 없다. 체첸 게릴라들은 자결권을 갖기 위해 싸웠을지 모르나, 베슬란에서는 고의로 수백 명의 아이들을 살해했다. 시에라리온 '혁명군'은 학교나 병원을 짓지 않았으며 강간, 사지 절단, 살인을 전문적으로 저질렀다. 용감한 콩고 병사와 민병대는 어린 소녀들의 생식기를 파열시키고 소녀들의 할머니를

집단 강간했다. 이들에게서는 어떤 정치적 계획이나 원칙도 (옹호는 고사하고) 발견하기 힘들다. 예컨대 미국의 이라크 침공과 같은 사안에 반대하는 경우라 할지라도 같은 목적을 가지고 있다고 추정되는 자살폭탄 테러범이나 근본주의 암살단을 지지하기는 어렵다. 낙트웨이의 사진은 카파의 사진이 취한 입장과 같은 입장을 취하지 않는데 — 취할 수 없는데 — 그 이유는 낙트웨이의 입장에서 그러기 위해서는 야만을 낭만화해야 하기 때문이다. 낙트웨이가 거부하는 것은 바로 이것이다.

　게다가 나는 낙트웨이의 사진이 카파의 사진처럼 열린 결말의 낙관적인 미래를 시사하지 않는 것이 낙트웨이가 대개의 우리처럼 미래를 믿지 않기 때문이라고 생각한다. 마이클 이그나티에프가 썼듯이, 우리가 살고 있는 자유주의적 국제주의의 시대는 "인간의 선한 능력을 믿는 낙관보다 인간의 악한 능력을 믿는 두려움에 더 많이"[36] 좌우된다. 낙트웨이가 때로 인간적인 몸짓이나 존엄성이 빛나는 순간을 찾아내는 것은 사실이다. 그러나 더 자주 그는 사람들이 죽고 세계를 피폐하게 만드는 방식에 초점을 맞춘다. 이런 의미에서 낙트웨이는 카파의 후계자라기보다 대립항에 가깝다. 카파는 감상자들에게 그들이 알고 싶어하는 세계의 소식을 가져다주었다. 낙트웨이는 세계 닫혀버린 문을 두드리는 괄시받는 전령이다. 낙트웨이가 그토록 많은 비평가들을 분노하게 만드는 이유도 여기 있다. 그는 우리가 절연하려고 애쓰는 가족을 우리 눈앞에 데려다 놓는다.

　낙트웨이 사진을 둘러싼 수용의 문제는 사진을 전시하는 대개는 불만스러운 방식 때문에 더 악화된다. 《인페르노》 출간과 함께 뉴욕에서

열린 전시회에서 그는 엄청나게 잔인한 사진을 공개하면서도 감상자들에게 지극히 적은 정보만을 제공했다. 더 나쁜 것은 그 정보조차 대체로 사진과 따로 구분되어 대개의 사람들은 자신이 정확히 무엇을 보고 있는지 거의 알지 못했다는 점이다. 이렇게 고의로 난해하게 만든 전시가 일종의 브레히트적인 효과를 노린 것이었다면 결과는 실패였다. 브레히트가 노린 성찰적이고 급진적인 소격 효과를 낳기보다 짜증과 혼란만 낳았기 때문이다.

단지 스타일의 문제만은 아니다. 텍스트와 사진을 분리함으로써 낙트웨이가 스스로 선언한 의도, 즉 이해를 촉진하고 행동을 고무한다는 의도는 약화된다. 그는 《인페르노》에서 독자들이 "스스로의 감정을 분명한 입장으로 바꾸도록"[37] 돕고 싶다고 말한 바 있다. 그러나 그는 대신 아무런 정보 없이 전시를 보게 된 감상자들을 무력한 절망에 빠지게 할 가능성이 훨씬 크다. 어떤 지식도 없을 때 굶주린 사람, 학살당한 사람, 굴욕을 겪고 패배하고 극도의 비참에 빠진 사람들은 모두 똑같아 보이기 시작한다. 더 나쁜 것은 이들의 곤경에 이유가 없어 보인다는 점이다. 그리고 당혹과 절망에서 혐오와 경멸로 가는 길은 매우 짧다.

아마 낙트웨이는 독자들이 부가적인 텍스트에 현혹되는 일 없이 오직 시각적으로만 집중하면 자신의 사진이 더 강력해질 거라고, 또는 '실재'의 가치, 즉 추상 미술에 더 가까워질 거라고 믿은 듯하다. 만일 그렇다면 그의 선택은 완전히 잘못되었다. 마크 로스코Mark Rothko가 자신의 회화에 '검정 위에 밝은 빨강'이라는 이름을 붙이거나, 신디 셔먼Cindy Sherman이 자기 얼굴을 찍은 필름 스틸에 '무제'라는 이름을 붙일 때, 이들은 우리의 상상력을 제한하지 않음으로써 감상자가 작품에서 더 풍부

하고 더 큰 의미를 발견하도록 돕는다. 포토저널리즘에서 사정은 정반 대다. 의미—도덕적인, 정치적인, 미학적인—는 명확해짐으로써 더 깊어진다. 우리가 보는 것이 무엇인지 정확히 알고 나서야 그 상황에 참여하기 시작할 수 있기 때문이다. (이를테면 난민들이 집단학살을 피해 달아났는지 아니면 바로 그 집단학살을 주동했는지 아는 것이 중요하다.) 이런 지식이 낙트웨이가 보여주는 잔혹한 장면에 숙련되게 하지는 못하겠지만 올바른 질문을 시작하도록 도울 것이다.

낙트웨이처럼 이미지를 구체적인 맥락으로부터 분리하는 시도는 새롭거나 유일무이하지는 않다. 사실상 텍스트 없이 사진만으로 기록하는 것은 가장 공공연히 정치적 입장을 표명하는 포토저널리스트들도 흔히 선호하는 방식이다. (말이 사진에 맥락을 부여함으로써 사진을 구원하게 되리라는 벤야민의 희망은 이루어지지 않았다.) 낙트웨이는 단지 추상화가의 전통만이 아니라 대중 잡지에 텍스트가 거의 없는 사진 에세이를 실었던 바이마르 시대 선구적인 포토저널리스트들의 전통을 따르고 있기도 하다. 이런 방식은 독자들, 특히 수십 년 동안 검열 때문에 성장하지 못했던 독일 독자들에게 사진을 창조적으로 해석하고 위험할 정도로 무지하게 오독할 새로운 자유를 선사했다. 벤야민의 염려와 크라카우어의 경멸, 브레히트의 분노를 불러일으킨 것은 바로 이 역설이었다.

인도주의적 개입의 문제

저널리스트들은 때로 낙트웨이에게 그의 작품을 이해하는 데 전혀

도움이 되지 않을 것 같은 질문을 던진다. 한 저술가는 그에게 지금까지 "행복한" 사진을 찍은 적이 있느냐고 물었다. (대답은 "별로 없다"[38]였다.) 또 다른 누군가는 그토록 폭력적인 상황에 직면해 어떻게 사진을 찍을 수 있는지 궁금해했다. (대답은 "내 임무는 기껏 먼 곳으로 가서 벌벌 떠는 것이 아니다"[39]였다.) 거듭해서 받는 질문은 사진 찍고 있는 사람들을 구하기 위해 개입할 의사가 있느냐는 질문이다. 낙트웨이가 특히 야만적인 폭력을 목격하면서도 제지하기 위해 아무런 행동도 하지 않는다는 사실은 그를 인터뷰하는 사람들과 그의 사진을 보는 사람들을 매우 불편하게 만든다. 어떻게 그냥 가만히 있을 수 있지? 사람들은 궁금해한다. 그리고 낙트웨이가 그런다는 사실에 다른 어떤 사진가에 대해서보다 더 자주, 더 분노에 차 묻는다. 낙트웨이는 막스 코즐로프가 "쓸모없는…… 관찰자"를 향한 "고전적인 도덕적 불쾌감"[40]이라 부른 감정을 불러일으킨다. 인도주의적 개입을 둘러싼 모든 성가신 논쟁들이 이곳, 사진 제작의 영역에서 펼쳐지는 것만 같다. 낙트웨이는 가끔은 (특히 린치를 가하는 폭도와 대치할 때나 기근 희생자를 식량 배급소로 데려갈 때처럼) 개입할 때도 있다고 대답한다. 그러나 카파와 마찬가지로 그는 스스로를 국제 구호원도, 의사도, 군인도, 선한 사마리아인도 아닌 저널리스트로 생각한다. 고통의 현장을 찍으며 "도덕적 고뇌"를 느낀 적이 있느냐는 질문에 그의 대답은 그저 "아니오"[41]였다.

낙트웨이가 사람들을 직접 구조하거나 괴로움과 죄책감으로 선량함을 입증하라는 요구를 거부한 것은 옳다고 생각한다. 그렇지만 폭력과 고통을 기록하는 일이 어렵고, 도덕적으로 복잡하며, 특히 처형 사진처럼 (비록 대부분의 경우 개입이 전혀 소용없겠지만) 개입이 꼭 필요해

보이는 사진이 있는 것도 사실이다. 이를테면 지금까지 본 가장 잔학한 사진 중 하나로 거의 50년 전 돈 맥컬린이 찍은 사진이 있다. 사진에서는 사실 소년에 더 가까운 흑인 청년 셋이 찢어진 옷에 붕대를 감고 카메라를 바라보고 있다. 이들은 구타를 당했거나 더 나쁜 일을 당한 것이 분명해 보인다. 한 명은 맥컬린을 응시하고 있고, 한 명은 아래를 내려다보고 있으며, 마지막 한 명의 머리는 프레임에서 잘렸다. 그들 뒤에는 제복을 입고 안경에 살짝 기울어진 베레모를 쓴 흑인 병사가 서서 오른쪽에 있는 소년의 머리에 큰 총을 겨누고 있다. 사진 밑에는 불길한 설명이 이렇게 간단하게만 쓰였다. "스탠리빌에서 콩고 병사가 처형을 앞둔 포로를 학대하고 있다. 1964년."[42] 낙트웨이는 1996년 아프가니스탄에서 찍은 3건의 처형 사진에서처럼 비슷한 장면을 우리의 바람보다 더 가까이 근접해 보여준다. 보고 나면 진이 빠지는 8쪽에 걸친 사진의 마지막에서는 사형수 중 한 명이 눈을 부릅뜨고 우리를 응시한다. 목이 부러져 교수대의 밧줄에 대롱대롱 매달린 채로 말이다.

　사진가들은 대개 낙트웨이처럼 감상을 배제하지만, 때로 가장 재능 있고 헌신적인 전쟁사진가들마저 자신이 하는 일의 도덕성에 의문을 갖고 치러야 할 대가를 염려한다. 맥컬린은 참상의 현장에 뛰어들 때 치르는 대가와 그럼에도 뛰어들지 않을 수 없는 끌림을 이렇게 설명한다. "배고픔, 비참, 죽음에 발을 담그지 않고 그 위를 걸을 수는 없다. 그것들을 기록하기 위해서는 그 속을 헤쳐 나가야 한다…… 나는 나 자신까지 무너질 것 같은 끔찍한 광경을 너무 많이 보아왔다고 느꼈다…… 그럼에도…… 작업을 할 때 만나게 되는 사람들과 정면으로 부딪치지 않고는 이 일을 해나갈 수 없다."[43] 카파는 제2차 세계대전 당시 영국에서 가

벼운 부상을 입은 한 조종사를 만났을 때 카메라를 내려놓을 수밖에 없었다고 말한다. 조종사는 분노에 차서 자신이 이용당하는 것 같다고 말했다. 카파는 당시를 이렇게 떠올린다. "런던으로 가는 기차 안에서…… 나 자신과 직업이 싫어졌다. 이런 사진은 장의사들이나 찍는 것이었다. 나는 장의사가 되고 싶지 않았다." 그러나 그때 그의 생각은 조금 더 나아간다. "이튿날 아침, 푹 자고 나니 기분이 나아졌다. 면도를 하며 기자가 되는 동시에 쉽게 상처받는 연약한 마음을 갖고 있는 게 가능한지 스스로에게 물었다…… 죽은 이들과 부상당한 이들의 사진은 사람들에게 전쟁의 진짜 얼굴을 보여줄 사진이었기에 감상적이 되기 전에 필름 한 롤을 다 찍어놓았다는 사실이 기뻤다."[44]

이런 주제를 가장 흥미롭게 다룬 책이 바로 남아프리카공화국의 두 포토저널리스트 그렉 마리노비치Greg Marinovich와 주앙 실바가 쓴 《뱅뱅 클럽The Bang-Bang Club》이다. (실바는 현재 《뉴욕타임스》에서 주로 아프리카와 이라크 사진을 찍고 있다. 퓰리처상을 수상한 마리노비치는 오늘날까지 남아프리카에서 가장 중요한 이미지를 찍고 있다.) 마리노비치와 실바는 '클럽' 동료 케빈 카터Kevin Carter 및 켄 오스터브로크Ken Oosterbroek와 함께 1990년부터 1994년까지 흑인 거주지역에서 아프리카민족회의ANC와 인카타자유당IFP 지지자들이 벌인 맹렬한 싸움을 취재하면서 이름을 얻었다. 이 시기는 넬슨 만델라 석방 이후 남아프리카공화국에서 최초의 민주적 선거가 치러진 격동의 과도기였다. 저자들은 여러 요인이 한데 뒤섞여 동기가 되었음을 밝힌다. 그중에는 역사가 이루어지는 순간을 기록하고 싶은 욕구도, 불행한 연애에서 벗어나고 싶은 마음도 있었고, 서로에 대한 경쟁의식과 인종차별 정책인 아파르트헤이트에 대한 증오,

행동에 대한 갈망이 있었다. 폭력으로 물든 흑인 거주구역에 끌렸다고 말할 수도 있으리라. 그곳에서는 무언가 독특하고, 신기원적이고, 세계 역사적인 일이 벌어지고 있었기에 이 말은 사실이다. 흥분과 뜨거운 생명력과 재미를 발견하고 "거물들의 사진"[45]을 찍을 수 있었기에 끌렸다고 말할 수도 있다. 그리고 이 말 역시 사실이다.

모두 백인이었던 네 사진가에게 남아프리카공화국의 한 잡지는 '뱅뱅 파파라치'라는 별명을 붙였다. '뱅뱅 클럽'이라는 책 제목은 경솔한 동시에 자기비판적이기도 하다. 마리노비치와 실바는 자신들의 일을 사랑했고, 당연히 중요한 일이라고 믿었다. 그러나 같은 동포끼리 저지르는 폭력, 곧 총격전bang-bang을 이용하고 있다는 것 또한 알았으며, 운명의 보복을 받지 않을까 두려워했다. 그리고 정말로 보복을 받았다. 1994년 선거가 치러지기 전 흑인 거주지역에서 일어난 총격전을 취재하다가 마리노비치는 심각한 부상을 입고 오스터브로크는 사망했기 때문이다. 카터는 퓰리처상을 받았지만 석 달 후인 같은 해 7월 자살했다. (이 남아프리카공화국 사진가들은 외국 사진가를 대개 순진한 호사가로 여기며 경멸했지만 낙트웨이만은 예외였다. 이들은 낙트웨이를 클럽 명예회원으로 간주했고, 그의 이름은 책 전반에 걸쳐 간간이 등장한다. 낙트웨이는 마리노비치와 오스터브로크가 부상을 입고 사망한 총격전 현장에도 함께 있었다. 총알이 그의 머리칼을 스치며 지나가는 유명한 사진이 있다.)

《뱅뱅 클럽》은 주목하지 않을 수 없는 현실의 모험을 담은 책이지만 진짜 주제는 인도주의적인 충동과 저널리스트로서의 사명, 사진 기술적인 요구 사이에서 사진가들이 느끼는 영원한 긴장이다. 이 책을 쓰기 시작할 때 그리고 사진가로서의 이력을 시작할 때 즈음 마리노비치

는 IFP 성향인 줄루족들이 ANC 지지자로 추정되는 한 남자를 린치하는 장면을 목격한다. 마리노비치는 이렇게 쓴다. "줄루족과 나는 남자를 뒤쫓았다. 겁에 질린 먹잇감을 쫓는 집단사냥이었다. 겨우 몇십 걸음밖에 가지 못하고 남자는 넘어졌다…… 칼날이 스르륵 살 속을 파고드는 희미한 소리와 무거운 곤봉이 남자의 두개골을 으깨는 둔탁한 소리가 내 귀에 들려왔다. 이전에 결코 들어본 적 없는 소리였지만 메스꺼운 기분이 들었다."[46] 마리노비치는 폭도들을 말리지 않는다. 살인은 계속되고 카메라도 멈추지 않는다. "겨우 팔 하나 뻗으면 닿을 아주 가까운 거리에서 광각렌즈로 그 장면을 찍고 있는 나는 살인자 무리의 일원이었다. 나는 겁에 질려 속으로 이건 있을 수 없는 일이라고 외치고 있었다. 그러나 겉으로는 착실하게 노출을 체크했다…… 물씬 풍기는 신선한 피 냄새를 의식하는 것만큼이나 사진가로서 지금 내가 무엇을 하고 있는지 의식하고 있었던 것이다."[47] 그리고 "칼날이 작고 연약한 두개골을 깊이 쪼갠 상처" 때문에 죽은 9개월짜리 아기를 발견했을 때는 이렇게 쓴다. "이미 그날 아침 사진을 찍으며 이 모든 피비린내 나는 가슴 아픈 장면에 익숙해져 있었다. 죽은 아기는 이들의 공격이 얼마나 광기 어리고 잔혹했는지를 보여주는 이미지였다…… 그러나 조도가 형편없었다."[48]

아파르트헤이트에 저항하는 더 큰 투쟁은 분명 정당한 투쟁이었지만, 이 젊은 사진가들이 기록한 비공식적 전쟁은 무질서하고 가학적이었으며 그 어떤 영광도 없었다. 저자들이 결코 허무주의나 인종차별주의로 후퇴하지 않은 것은 칭찬할 만하지만 말이다. 그럼에도 전투원들의 잔학함은 종종 충격적이다. 그리고 압제적인 정치체제는 체제에 희생된 사람들의 인간성을 말살시키는 경향이 있음이 다시 한 번 입증된

다. 어느 날 자동차를 타고 토코자 흑인 거주지역으로 가던 실바는 다음과 같은 장면을 목격했다.

> 한 무리의 여자들이 어떤 젊은 여자 뒤를 쫓고 있었다. 젊은 여자는 머리에서 피를 흘렸고 금세 불리한 상황에 처했다. 여자들은 몇초 만에 그녀를 붙잡아 손에 들린 무기로 닥치는 대로 내려쳤다…… 더러운 보도에 쓰러진 젊은 여자가 낮게 지르는 고통의 비명소리는 공격하는 여자들의 기세등등한 함성에 묻혀 거의 들리지 않았다. 주앙은 겁을 먹고 혼란을 느꼈다. 이것은 그가 혼자 상상했던 전쟁사진이 아니었다. 이 상황이 너무 괴상했지만 그는 한 장한 장씩 찍어나갔다…… 그때 한 남자가 프레임 오른쪽으로 걸어들어와 활짝 웃으며 여자 살인자 무리를 엄호했다. 주앙은 본능적으로…… 셔터를 눌렀다.[49]

그리고 여기, 우리 눈앞에 실바가 찍은 사진이 있다. 전경에는 잘생긴 남자가 즐거워 보이기까지 하는 눈부신 미소를 띠고 있고 뒤에서는 여자 살인자 무리가 자신들의 임무를 계속하는 사진이다.

언론의 일원으로서, 특히 백인으로서 이 사진가들은 사진 찍히는 사람들과 비교해 특권적 위치에 있었다. 이들은 그 특권에 취하지는 않았지만 점점 그 존재를 인식하게 되었다. 1994년 초 동료 사진가 압둘 샤리프Abdul Shariff가 캐틀홍 흑인 거주지역을 취재하다가 살해당하는 일이 있었다. 이 책의 저자들은 샤리프의 죽음을 슬퍼했으나, 한 달 후 다시 흑인 거주지역으로 돌아왔을 때 슬픔은 통렬한 자각에 자리를 내주

어야 했다. "우리는 한 판잣집에 들렀다…… 정황을 알아보기 위해서였다. 그곳에서 냉혹한 ANC 전투원 디스턴스를 만났다…… 그날은 조용한 날이어서 우리 중 한 명이 압둘의 얘기를 꺼냈다. 디스턴스는 우리를 쳐다보다가 입을 열었다. '당신네 친구 압둘이 죽은 건 전혀 유감스럽지 않아. 당신네 중 한 명이 죽었다니 참 잘됐군. 개인적인 감정은 없지만 이제 우리가 매일 여기서 무슨 일을 겪는지 실감이 나겠지.'"[50]

마침내 저자들은 냉정한 분석을 하기에 이른다. "우리는 우리가 사진 찍는 사람들처럼 개인적으로 고통을 겪어본 적이 없었다. 그렇다고 그들의 고통에 책임이 있는 것도 아니었다. 다만 그것을 목격했을 뿐이다."[51] 이들이 기록한 투쟁처럼 이들의 작업도 꼭 필요하고 정당한 것이었다. 그러나 그것이 결백하다거나 이타적이라는 뜻은 아니다. 그리고 이 남아프리카공화국의 네 사진가들은 친구이자 동료인 제임스 낙트웨이가 언젠가 "자신을 저격수의 총구 앞에 드러내기로 결심한 순간보다 더 자유로운 순간은 결코 없을 것이다"[52]라고 한 말에—아마도 조금은 겸연쩍게—거의 틀림없이 동의했을 것이다.

9·11 - 두 세계의 충돌

운 좋게도—사진가에게만 국한된 특수한 운이지만—2001년 9월 11일의 테러 공격이 일어나던 날, 낙트웨이는 마침 현장에 있었다. 늘 여행 중인 사진가에게는 참으로 드물게도 그는 뉴욕에 있었다. 게다가 맨해튼 시내에 위치한 그의 아파트는 세계무역센터에서 아주 가까워 눈

으로 보기 전에 이미 첫 번째 공격을 감지할 수 있었다. 몇 분 후 그는 거리로 나갔다. 나중에 밝혀졌듯이 남쪽 타워가 눈앞에서 "증발"[53]하는 순간에 딱 맞춰 나간 것이다. (낙트웨이는 두 번째 비행기가 남쪽 타워와 충돌하는 장면을 보자마자 오사마 빈 라덴을 떠올렸다고 말했다.) 그는 그 날 찍힌 가장 인상적인 사진 중 몇몇 사진을 찍었다. 어떤 사진은 세상의 종말 같은 풍경을 담고 있다. 붕괴된 그라운드 제로를 찍은 온통 회색인 광각 사진은 어찌나 넓게 찍혔는지 마치 뉴욕시 전체가 파괴된 것 같은 느낌을 준다. 또 다른 사진에는 그을음과 흙먼지, 알 수 없는 액체로 뒤범벅된 생존자들이 잔해 사이로 비틀거리며 안전한 곳을 찾아가는 모습이 보인다. 전경에서는 한 여자와 구조대원이 손을 맞잡고 있다.

9·11 이후 낙트웨이는 미국이 일으킨 전쟁과 지하디스트가 일으킨 전쟁이 벌어지는 험난한 지역들, 특히 파키스탄, 아프가니스탄, 이라크에서 사진을 찍어왔다. 그리고 당연하게도, 이 전쟁으로 전투원이나 민간인이 치러야 했던 희생을 어떤 자비도 없이 고통스러울 만큼 생생히 전달했다. 또 그는 이 다양한 분쟁들 사이의 관련성을 인식하는 데서 좌파 다수는 물론 자유주의자 일부 사이에서도 매우 드물고 심지어 인기도 없는 정치적 입장을 표명해왔다. 하지만 파시즘에 대한 저항이야말로 자신이 살았던 시대를 하나로 통합하는 서사라고 생각한 카파라면 그의 관점에 크게 공감했으리라.

이런 관점은 낙트웨이와 VII의 사진을 모아 2003년 출간한 416쪽짜리 인상적인 사진집의 글과 사진에 가장 잘 드러난다. 맨 앞쪽에는 작은 활자로 "미국, 아프가니스탄, 이라크"라는 문구가 인쇄되어 있다. 다음 쪽에는 조금 더 크고 진한 활자로 이렇게만 쓰여 있다. "전쟁WAR."

제목 또한《전쟁》인 이 책은 양면에 걸쳐 실린 낙트웨이가 9·11에 찍은 사진 한 장으로 시작된다. 우리는 한때 세계무역센터였으며 지금은 그라운드 제로인 장소의 불타오르는 을씨년스러운 잔해를 보게 된다. 무너지지 않고 남은 벽의 검은 사선이 사진을 액자처럼 둘러싸고 있다. 잔해 한가운데서 펄럭이는 미국 성조기는 자랑스러워 보이는 동시에 버림받은 것처럼 황량하다. 서두를 이렇게 시작함으로써 이 책의 저자들은 9·11이 단지 테러리스트들이 단독으로 저지른 공격이 아니라 미국에 대한 전쟁 선포임을 강하게 암시한다.[54]

많은 이들이 이슬람과 서구가 전 세계적으로 충돌하고 있다는 생각을 부인하지만 낙트웨이는 분명 그러지 않는다. 오히려 그 반대다. 9·11은 그가 생각의 가닥을 더욱 가다듬는 계기가 되었으며, 레바논, 아프가니스탄, 이스라엘, 체첸 공화국에서 20년 동안 해왔던 작업을 새로운 맥락, 좀 더 정확히 말하면 하나의 맥락에 놓게 했다. 낙트웨이는 이전의 작업에 관해《전쟁》에서 이렇게 썼다. "당시 나는 별개의 이야기들을 찍고 있다고 생각했다. 9월 11일 역사는 수정처럼 투명해졌고, 지난 20년 동안 사실상 같은 이야기의 다른 국면을 찍고 있었음을 깨달았다. 두 세계, 두 가치체계 사이의 갈등, 바로 이슬람과 서구의 갈등 말이다."[55] 당연히 이후 낙트웨이에게는 "이원론적"이고 "반인도주의적"[56] 관점을 채택했다는—내 생각에는 부당한—비판이 쏟아졌다.

무대가 중동과 동남아시아로 바뀌며《전쟁》은 사진기자들의 관습인 흑백을 벗어나 생생한 컬러로 폭동의 진짜 모습을 담아낸다. 그의 사진에는 정교하게 짜인 양탄자의 선명한 빛깔과 거의 부자연스러울 만큼 새파란 이라크의 하늘, 파키스탄 남자들이 입고 있는 눈부시게 새하얀

옷과 높이 쳐든 시아파 깃발의 선홍색이 있다. 극한에 다다른 신체적 고통이나 순수한 희생자의 감각처럼《인페르노》를 지배했던 주제는 여기서 그리 많이 등장하지 않는다.《전쟁》에 실린 사진은 정말로 전쟁사진이다. 기아나 집단학살과는 다른 그 무엇을 찍은 사진인 것이다.

하지만 다르다는 것이 더 친절함을 의미하지는 않는다. 바그다드 병원의 시체안치소에서 찍은 한 소름끼치는 사진에서, 낙트웨이는 한때 사람이었지만 이제는 거의 알아볼 수 없는 숯덩어리를 보여준다. 그는 이것이 미국이 투하한 폭탄에 맞아 "날아간"[57] 사망자라고 설명한다. 가족 두 명이 시신을 수습하러 와 있다. 한 명은 몸을 가리려는 듯 바닥으로 몸을 굽히고 있고, 다른 한 명은 손목으로 눈을 가렸다. 얼굴 마스크와 비닐장갑을 낀 한 남자가 근처를 서성인다. 흑백으로 찍은 또 다른 사진에는 아프가니스탄 쿤두즈에서 북부동맹 부대의 공격으로 치명적 부상을 입은 탈레반 전투원이 보인다. 그의 바지자락으로 앙상한 맨발이 삐죽 튀어나왔고 머리 밑에는 꽃무늬 담요를 벤 채 피로 얼룩진 바닥에 비스듬히 누워 있다. 수를 놓은 그의 모자는 옆으로 떨어졌으며, 고통으로 입을 다물지 못하고 얼굴을 찌푸리고 있다. 프레임 오른쪽으로 불쑥 겨누어진 커다란 총이 보인다. 그러나 굳이 총을 겨눌 필요는 없어 보인다. 설명글에 따르면 그는 이미 피를 너무 많이 흘려 죽어가고 있기 때문이다.

카파처럼 낙트웨이는 전쟁이라는 행위 안으로 잠입하는 법을 안다.《전쟁》에 실린 낙트웨이의 사진은 때로는 과도하게, 때로는 적당히 공격적이다.《인페르노》에서 간간이 느낄 수 있었던 고요함은 이제 거의 사라지고 없다. 바그다드에서 그는 웃고 있는 미 해병대 병사에게 붙잡

힌 이라크 도둑의 땀에 젖은 얼굴에 카메라를 들이댄다. 병사는 도둑의 눈을 뭉툭한 검은 가죽 장갑으로 가렸다. (살가두는 결코 이런 사진을 찍지 않았을 것이다.) 위에서 찍은 또 다른 사진에서 낙트웨이는 한 해병대 병사가 코피를 흘리는 이라크 남자를 제압하는 장면을 찍었다. 이라크 남자는 보도에 납작하게 엎어져 있고 양팔은 활처럼 휜 등 뒤로 묶였다. 해병대 병사는 한쪽 발로 그의 등을 밟고 총을 겨누고 있다. 붙잡힌 이라크 남자의 입은 고통 또는 놀라움의 비명으로 크게 벌어졌다. 사진 전경에는 낙트웨이의 전형적 특징을 보여주는 대상이 있다. 바로 붙잡히는 중에 떨어져 나간 이라크 남자의 의족으로 발에는 양말과 운동화가 신겨져 있다.

카파와 달리 낙트웨이는 분쟁을 한쪽 측면에서만 기록하지 않는다. 미국이 이라크를 침공하기 전날, 낙트웨이는 바스당원들이 증오하는 이스라엘 국기를 불태우고 그들의 기치와 웃고 있는 사담 후세인의 사진과 총을—의기양양하게, 또는 의기양양하다고 생각하며—높이 처드는 자리에 함께 있다. 파키스탄 차르소바에서는 대규모 반미 집회에 함께한다. 눈부시게 흰 가운과 선명한 붉은 깃발, 분노가 한데 섞여 소용돌이친다. 나중에 바그다드로 돌아간 그는 한 건물을 통과해 진격하는 미 해병대의 수색 임무에 동행한다. 엄청난 부피의 장비에 짓눌려 어마어마하게 큰 총기를 휘두르는 미 해병대는 강력해 보이는 동시에 우둔해 보인다.

《전쟁》에서 가장 불길해 보이는 사진은 정치 집회를 찍은 사진도, 전투 장면을 찍은 사진도, 죽음의 현장을 찍은 사진도 아니다. 그것은 양면에 걸쳐 실린 시아파 종교 행렬 사진으로, 크레용처럼 선명한 빛깔의

이 사진은 2003년 4월 이라크 카르발라에서 찍혔다. 전경에는 세 남자가 순례 행렬을 이끌고 있다. 하나는 무언가를 외치며 크고 날카로운 칼을 들어 올리고 있고 다른 하나는 손을 머리에 짚고 있다. 남자들 뒤로는 부드럽고 폭신폭신한 구름에 덮인 화창한 파란 하늘이 보인다. 남자들은 순백색 옷을 입었지만 그 옷은 번들거리고 거의 기름져 보이기까지 하는 선홍빛 피로 흠뻑 젖어 있다. 이들은 1400년 전 이맘 후세인의 '순교'를 기리기 위해 자신들의 머리에 상처를 내고 가슴을 피가 나도록 두드리고 있다. 낙트웨이는 이들에게 근접해 아래에서 위로 윤곽이 두드러지도록 찍었는데, 이렇게 무시무시한 모습이 아니었다면 아마 영웅적으로 보였을지도 모른다. 《전쟁》에 실린 한 에세이에서는 이슬람 급진주의를 "종교적 광기에 이르는 열정"[58]과 관련지어 설명한다. (곧 보게 되겠지만 이는 페레스의 책 《텔렉스 이란》의 주제이기도 하다.) 이 사진은 이런 생각이 시각화된 결과다. 이 피로 젖은 피학적 영광 속에 타인의 고통에 대한 연민이 깃들 자리는 어디인가? 영원히 되살아나는 과거의 패배에 대한 기억 속에 더 관용적인 미래를 바랄 수 있을까? 이 사진 앞에서 민주주의와 모더니티, 화해와 인권 따위를 논할 날이 오리라 기대하는 것은 단지 요원할 뿐 아니라 터무니없는 일처럼 여겨진다.

낙트웨이의 유머감각은 전혀 알려진 바 없으며, 전쟁 또한 전혀 재미있는 소재는 아니다. 그럼에도 비록 부조리극처럼 섬뜩하기는 하지만 재밌다고 느낀 사진이 하나 있다. 2002년 6월, 카불에 있는 한 사진가의 스튜디오에서 찍힌 이 사진에서는 두 여자가 카메라를 앞에 두고 포즈를 취하고 있다. 여자들은 그림을 그린 배경막 앞에 서 있고 두 개의 검은 대형 조명등이 이들을 비춘다. 스튜디오 벽에는 검은 눈에 검은 머

리칼, 가슴이 깊게 파인 검은 상의에 눈화장을 하고 립스틱을 바른 미녀—가수? 배우?—의 포스터가 붙어 있다. 사진을 찍으러 온 두 고객은 자부심을 보이듯 꼿꼿이 서서 밝은 조명과 스튜디오 사진가, 낙트웨이 그리고 우리를 마주본다. 각각은 자수를 놓은 밝은 청색 부르카로 전신을 가리고 있다. 그물망 안으로 속눈썹 한 가닥조차 들여다보이지 않는 부르카다. 봉건적인 아프가니스탄 사람들이 이런 포스트모던식 농담을 하리라고 누가 생각했겠는가? 하지만 여기 그 농담이 있다. 개별성을 보여주는 위대한 기록인 인물사진은 아프가니스탄에서 얼굴 없는 인물사진으로 재창조된다.

낙트웨이는 분쟁 지역에서 자신을 지켜주는 수호천사가 있는 것이 틀림없다는 말을 해왔다. 그게 아니라면 어찌 그런 폭력 현장의 한복판에 뛰어들었다가 멀쩡하게 살아나올 수 있었겠는가? (그는 이미 취재 중에 사망한 카파와 심이 살았던 날보다 더 오래 살았다.) 그러나 낙트웨이의 천사는 이라크에서 잠시 자리를 비운 것이 분명했다.

낙트웨이는 이라크로 가는 것을 두려워했고, 이라크에 전쟁이 일어나지 않기를 바란다는 희망을 피력했다. 그러나 전쟁은 일어났고, 그는 갔다. 2003년 말, 전쟁이 일어난 첫해에 그는《타임》특파원 마이클 와이스코프Michael Weisskopf 및 미군 병사 둘과 함께 차를 타고 바그다드를 지나가고 있었다. 차창 안으로 수류탄 하나가 투척됐다. 와이스코프가 재빨리 수류탄을 창밖으로 내던졌지만 그러는 사이 수류탄이 폭발해 그의 손이 날아갔다. 나머지 두 병사는 심한 부상을 입었고 낙트웨이도 무릎과 복부에 심한 부상을 입었다. 낙트웨이는 몇 군데의 군병원으로 실려

가 수술을 받았다. 그는 2006년 초까지 이라크로 돌아가지 못했으니, 세계에서 가장 중요한 전쟁사진가가 세계에서 가장 중요한 전쟁터를 오랫동안 떠나 있던 셈이었다.

부상을 당해 치료를 받는 과정을 몸소 체험한 낙트웨이는 치료를 담당했던 의료진을 존경하게 되었고, 이를 계기로 2007년 뉴욕 그리니치빌리지의 작은 화랑에서 '희생'이라는 제목의 소규모 전시를 열게 되었다.[59] 전시의 제목은 미 육군병원의 의사와 위생병, 간호사의 희생을 의미한다. 이들은 미국 본토와 바그다드 양쪽에서 심각한 부상을 입은 미국인과 이라크인을 치료하거나 목숨을 구하려 애썼다. 그러나 '희생'이라는 제목은 또한 병사들의 희생 그 자체를 의미하기도 한다. 대부분 사지 절단 수술을 받게 된 이 병사들이 보인 극기와 용기는 낙트웨이를 감동시켰음이 분명하다. 낙트웨이는 평소의 냉철한 시선으로 이들을 찍었지만 그 안에는 동지애보다 더 가깝게 느껴지는, 실은 카파의 사진에 더 가까운 무엇이 있다. "우리 군대를 지지한다"라는 글귀는 반전 활동가들에게조차 필수인 구호가 되었지만 보통 진심 어린 말이라기보다 홍보를 위한 속임수로 느껴진다.* 그러나 낙트웨이는 달랐다. 그는 우리에게 자신의 신체와, 자신의 고통과 싸우는 젊은이들을 보여준다. 그리고 이들이 어떻게 장애를 입은 새로운 자아, 그러나 여전히 존엄성을 가진 자아와 친숙해지는지를 보여준다. 린디 잉글랜드의 어리석고 멍청한 가학성이 전 세계가 보는 미군의 얼굴이 되었다면, 낙트웨이는 우리에

* 저널리스트 조지 패커George Packer는 이라크전쟁은 미군 병사들이 "나치 제복을 입어도 이상하지 않은 사이코패스로" 묘사되는 다수의 미국 영화를 양산했다고 지적한다.

게 전혀 다른 얼굴을 보여준다.

낙트웨이가 찍은 병원 사진의 일부는 하나부터 열까지 잔인하기 짝이 없다. 우리는 한 병사의 잘게 부서지고 구멍이 뚫려 가루가 된 다리와 아직도 군화가 신겨져 있는 발을 아주 가까이서 보게 된다. 사제폭탄의 폭발로 부상을 입은 병사다. 더 멀찍이서 찍은 사진도 있다. 수술실에 있는 한 병사의 부상당한 다리에서 피가 폭포수처럼 쏟아져내린다(이 피의 폭포는 이라크 카르발라에서 시아파 사제가 스스로의 몸에 낸 피와 기묘한 공명을 이룬다). 차마 눈뜨고 보기 힘든 사진들이지만 이 병사들이 결국 사망했음을 알고 나서는 더욱 보기가 힘들어진다. 입으로만 싸우는 모든 사람들은 전투의 영광을 찬양하기 전에 이 사진들을 자세히 보아야 한다. 그렇지만 이 이미지들은 《인페르노》에 넘쳐나는 말로 할 수 없는 잔학함을 담은 이미지가 아니다. 조국을 위해 싸우기로 스스로 선택한 군인은 상황에 쫓기는 맨몸의 무력한 민간인과는 다르다. 낙트웨이의 '희생' 사진은 슬픔이나 감탄, 분노나 자부심을 불러일으킬지 모른다. 어떤 이는 이 사진들을 보고 전쟁을 지지할지도, 또 어떤 이는 반대할지도 모른다. 그러나 이 사진들이 순전히 당혹스러운 혐오감만을 불러일으키리라고 생각하기는 어렵다.

한 장의 사진은 예외다. '부수적 피해'라는 제목의 사진에는 하산이라는 이름의 열네 살 소년이 찍혀 있다. 소년은 똑바로 누웠으나 부축을 받고 있기에 얼굴이 우리 쪽을 향해 있다. 낙트웨이는 침대 발치께에서 소년을 찍었다. 하산의 앙상한 가슴은 붕대로 덮였다. 눈은 감겨 있으며 힘없이 벌어진 다리는 뻣뻣하다. 몸에는 여러 개의 관이 연결돼 있다. 치료를 담당한 미군 남자 간호사 두 명이 소년을 조심스레 침대에서 들

어 올리고 있다. 사진 아래 설명글은 하산이 바그다드 노천시장에서 터진 "폭탄 파편에 맞아"[60] 부상당했음을 말해준다. 하산은 싸우기로 선택한 성인이 아니라 테러의 광기에 휩쓸린 소년에 불과하다. 하산의 고통이 병사들의 고통보다 크다고는 말할 수 없지만, 다른 방식으로 우리의 마음을 아프게 한다. 하산이 겪은 것은 희생이 아니라 학살인 까닭이다.

폭력은 서로 이어져 있다

낙트웨이의 초기 작품에서 그의 사진에 부여된 거의 과도하기까지 한 극적 효과는 그가 단 하나의 아이콘적 이미지—원原 이미지—를 찾고 있었음을 암시한다. 아이콘적 이미지란 그가 기록하고 있는 특수한 위기와 고통과 폭력의 더 일반적인 성격을 하나로 압축해 보여줄 수 있는 이미지다. 이런 시도로 인해 그의 사진은 극적인 힘을 갖게 되었지만, 또 가끔은 과장되어 보이기도 했다. 낙트웨이는 점점 단 하나의 대표적인 이미지—완벽한 순간—보다 과거와 미래의 관계, 말하자면 심층적 사진 에세이에 더 관심을 갖는 듯 보인다. (카파 역시 이런 방향으로 발전해나갔다.)《인페르노》와《전쟁》, 특히 2003년 발표한 책《다시 생각하다: 9·11의 원인과 결과Rethink: Cause and Consequences of September 11》는 낙트웨이가 사용하는 이런 형식의 이점과 한계를 보여준다.

《다시 생각하다》는 탈레반을 전복하고 사담 후세인을 축출하기까지 역사에 다시 없을 순간을 찍은 사진을 엮었다. 9·11부터 이라크전쟁 발발까지 유례없는 일촉즉발의 시간을 담은 책인 셈이다. 지금은 말소

된 모든 선택지와 모든 희망이 당시에는 많은 부분 살아있었다. 도발적이고 가끔은 놀라운 이 책에는 조지 부시부터 놈 촘스키Noam Chomsky까지 다수의 인물이 기고한 연설문, 에세이, 기타 기록이 VII 사진가들이 찍은 수백 장의 엄청난 사진과 함께 실려 있다. 이 책은 분노로 가득하다가 침착해지며, 절망적이다가 냉정해진다. 이 책의 분석은 대단한 선견지명을 담고 있다가도 터무니없는 오류를 담고 있기도 하다.

낙트웨이의 사진은 이 책의 정중앙 부분에 실렸다. 60쪽에 달하는 그의 이미지는 1992년부터 2001년에 걸쳐 찍힌 것이다. 이 부분의 제목은 '알라의 수난'이다. 딱 잘라 지옥으로의 여행이라고 부르지는 않겠지만, 우리 시대 가장 극단적이고 무자비하고 때로는 감당하기 힘든 분쟁—또는 '수난'—들을 통과해 나아가는 여정이다. 낙트웨이는 거리에 있다. 그의 곁에는 제2차 인티파다 기간 동안 마스크를 쓴 웨스트뱅크의 팔레스타인인들이 있다. 인도네시아의 반정부 시위자들이 있다. 보스니아 내전의 저격수와 문상객과 주검이 있다. 파키스탄의 헤로인 중독자들이 있다. 1996년부터 2001년까지 아프가니스탄에서 찍은 사진은 마치 다른 세계 같은 카불의 폐허를 보여준다. 우리는 사지 절단자가 된 지뢰 희생자와 흔히 같은 사람인 기도하는 사람과 총을 쏘는 사람을 보게 된다. 체첸 공화국에는 화염에 휩싸인 그로즈니에서 도망친 두 매춘부가 있다. 이 중년의 여자들은 추위 때문에 온몸을 꽁꽁 싸맸다. 카슈미르에서는 큰 총을 든 인도 병사가 잔뜩 겁에 질린 버스 탑승객들의 신분증과 무기 소지 여부를 검문하고 있다. 소말리아에서는 인간의 뼈로 쌓은 탑을 보게 된다.

이런 사진들이 9·11을 '다시 생각하게' 할까? 어떤 의미에서는 당

연히 그렇다. 아무도 요청하지 않은 역사의 교훈인 9·11은 이미 결론이 났다고 생각한 과거를 재평가하지 않을 수 없게 만들었다. 또 근대성을 역전시키려는 꿈이 수백만 명 속에 살아 숨 쉬고 있으며, 겉으로 별개로 보이는 일련의 전쟁과 운동과 사건이 실제로는 전혀 별개가 아닐지 모른다는 것을 가르쳤다. 9월 11일은 부정적 의미의 세계화를 예언하는 거대한 전조였으며, 세속화된 선진국의 시민과 근대성의 실패(자초했든 아니든)라는 고통을 겪은 시민 사이에 그 어떤 차별점도 없을지 모른다는 경고였다. 9·11은 뉴욕 시민들에게 그리고 수많은 다른 사람들에게, 분노한 파키스탄의 물라mullah(이슬람교 율법학자), 기근에 허덕이는 아프가니스탄 농민, 정처 없이 떠도는 사우디아라비아 학생의 세계 역시 우리 세계임을 깨닫게 했다. "뉴욕과 런던, 브뤼셀 시민들에게 자신들의 안보에 직접적이고 즉각적인 영향을 미치는 결정이 힌두쿠시에서 내려질지도 모른다는 사실은 큰 충격으로 다가왔다."[61] 국제위기그룹 회장 가레스 에번스Gareth Evans는 《다시 생각하다》에서 이렇게 말한다. 마이클 이그나티에프는 더 간단하게 정리한다. 9·11은 "거리를 무너뜨린…… 테러였다."[62] 한편으로는 기묘한 연결이기도 한 이 붕괴는 낙트웨이의 심층적 사진 에세이에 생생하게 드러난다. 그는 자기 사진을 독립된 사진을 모은 연작으로 보지 말고 지리와 정치, 역사를 한데 통합한 연속체로 보아 달라고 말한다.

그러나 모든 것이 연결되어 있음을 발견함으로써 중요한 차이를 못보고 지나칠 수도 있다. 무슬림이 관여하는 전쟁이 무조건 이슬람교에 대한 전쟁인 것은 아니다. 낙트웨이가 찍은 보스니아 내전의 사진이 이슬람교와 무슨 직접적 관련이 있는가? 더 정확히 말하자면 자세한 설명

없이 이슬람교와 관련이 있다고 말할 수 있겠는가? 보스니아에서 무슬림은 다민족의 세속 국가를 지키기 위해 싸웠지 이슬람 국가를 건설하기 위해 싸우지 않았다. 비슷하게 1998년 인도네시아 대통령 수하르토에 반대해 싸운 시위자들은 압제적이고 부패한 군사독재 정권에 맞서 싸웠지 샤리아 율법을 위해 싸우지 않았다. 이제 30년째를 맞는 소말리아 내전에는 수많은 원인이 얽혀 있고, 이슬람교는 그중 하나에 불과하다.

9·11 이후 낙트웨이 사진의 가장 큰 성과는 파편화를 거부한 것이다.《전쟁》과《다시 생각하다》에서 그는 특히 중동과 동남아시아를 크게 휩쓴 폭력이 돌이킬 수 없이 서로 이어져 있다고 주장한다. 서로는 서로와 그리고 우리와 묶여 있다. 9·11 이후 낙트웨이 사진의 가장 큰 실패는 매우 중요한 차별점들을 생략하고 여전히 특정한 미적 추상화를 고집한 것이다. 우리는 그의 사진을 통해 이슬람 세계에 부는 거대한 회오리바람 속으로 휩쓸려 들어간다. 이슬람 세계는 서구와 대결하고 때로는 자기 자신과 대결한다. 그러나 그는 때로 이 '수난'의 극적이고 오싹하기까지 한 시각적 결과물 외에는 그리 많은 것을 알려주지 않는다. 오늘날 그의 사진은 온갖 종류의 기록에 둘러싸여 있지만, 기묘하게도 정작 자신의 이미지에 대해서는 아주 최소한의 정보밖에 드러내려 하지 않는 것처럼 보인다(다시 한 번 말하지만, 사진 설명은 절망적일 만큼 빈약하다). 그는 많은 것을 제공하나 그럼에도 우리는 여전히 박탈감을 느낀다. 압도와 감동을 느끼면서도 여전히 길을 잃은 기분을 갖게 되는 것이다.

제임스 낙트웨이는 수수께끼로 남아 있다. 어쩌면 계속 그래야 할지도 모른다. 우리는 그가 눈앞에 들이미는 고통에 결코 단련될 수 없다. 그러나 피할 수도 없다. 낙트웨이는 자신의 "악귀 같은 잔학함"을 보여

줄 올바른 방법을 찾지 못했지만, 그 이유는 올바른 방법 자체가 없기 때문이다. 그가 목격한 범죄와 파국과 전쟁은 결코 없던 일이 될 수 없으나 그것을 보여주는 일은 틀린 일도, 쓸모없는 일도 아니다. 그의 재능과 한계는 때로 우리를 격분시키지만 사태를 더 가까이 보게 하며 최소한 더 나은 실패를 하게 한다. 그러니 우리에게는 제임스 낙트웨이의 사진이 필요하다. 비록 보고 싶은 사진이 아닐 것은 거의 분명하지만 말이다.

9 **질 페레스** 회의주의자

우리는 아주 빨리 진행되는 역사의 속도와 아주 천천히 진행되는
진보의 속도가 빚어내는 긴장 속에 있다.

—질 페레스

수수께끼처럼 지적인 사진을 찍는 것으로 유명한 질 페레스는 제임
스 낙트웨이와 거의 동시대인이다. 1946년에 태어난 페레스는 1970년
부터 사진을 찍기 시작해 이듬해 매그넘에 가입했다. 1960년대의 정치
적 동요에 큰 영향을 받았다는 점 또한 낙트웨이와 비슷하다. 페레스의
경우 영향을 받은 것은 1968년 5월 프랑스에서 일어난 혁명 내지 혁명
으로 보이는 사건이었다. 그러나 낙트웨이와 달리 이 시대의 사진, 또
는 다른 어떤 시대의 사진도 페레스가 사진가가 되는 데 영향을 끼치지
않았다. 영향 받은 사진가의 이름을 말해 달라는 질문에 페레스는 항상
"아무도 없다"[1]라고 대답한다. 페레스를 사로잡은 것은 영화, 특히 장뤼
크 고다르의 영화였다. 또 비록 낙트웨이처럼 이란, 르완다, 북아일랜드,
보스니아, 코소보, 이라크 등 세계에서 가장 치열한 분쟁 현장을 찍기는

했지만 그는 스스로를 전쟁사진가라고 생각하지 않았고, 사진에 세계를 바꿀 힘이 있다고 말한 적도 드물다.

페레스는 1966년부터 1968년까지 프랑스의 명문인 파리정치대학에서 미셸 푸코Michel Foucault, 에티엔 발리바르Étienne Balibar 같은 좌파의 아이콘들과 정치학 및 철학을 공부했다. "정신분석학, 마르크스주의, 사회학, 민족학, 철학, 인식론, 언어학 사이에서 이종교배가 일어나는 시간이었다."[2] 그는 당시를 매우 생산적이고 흥미진진한 시기로 회상했다. 그러나 68년 5월 이후 좌파의 패퇴에 뒤이어 등장한 프랑스의 마르크스주의자, 포스트모더니스트, 포스트구조주의자는 점점 짜증이 날 만큼 난해한 언어로 생각하고 말하고 글을 쓰기 시작했다. 비평가 모리스 딕스타인Morris Dickstein은 이 시기를 일컬어 이렇게 말했다. "가면을 벗기고 권위에 저항하던 정신은 패배하여 훨씬 더 제한된 영역으로 옮아가 버렸다. 이제 거리에서 패배를 맛본 대립의 전략은 책 속에서 이어진다."[3] 현실, 즉 자아의 내적 현실과 역사의 외적 현실은 "텍스트에 대한 텍스트, 언어에 대한 언어라는 유령 같은 알레고리의 모호한 지시 대상"[4]이 되었다. 그리고 이런 현상은 다른 어느 곳에서보다 파리에서 더욱 심했다.

이 모두가 페레스에게 영향을 미쳐 그의 인생을 바꿔놓았다. 그는 말한다. "언어는 현실과 분리되기 시작했다. 1971년이 되자 언어는 광기의 극한으로 치달았다."[5] 정치적 언어는 "점점 더 지적 질병처럼"[6] 되어갔고, 현실을 바꿀 도구가 되기보다 현실과의 관계를 대신하는 대체물이 되었다. 이에 대한 응답으로 페레스는 말의 세계에서 이미지의 세계로 피신했다. 로버트 카파가 저널리스트의 언어를 갖지 못해 사진가가 된 반면, 페레스는 더 이상 언어를 믿지 못해 사진가가 되었다.

페레스에게 사진은 세계를 생각하는 방식이다. 그의 사진은 그가 보고 있는 것의 기록이라기보다 그것과의 또는 그것에 대한 논쟁인 것처럼 보인다. 페레스의 철학적 배경과 비판적 탐구에 바치는 경의는 그의 이미지에 스며들어 그의 이미지를 정의하기까지 한다. 데이비드 리프가 말했듯이 "페레스는 감성만큼이나 지성을 발휘해 사진을 찍는다. 그의 사진을 보다 보면 만일 필요한 경우 그가 카메라를 내려놓고 글을 쓰거나 영화를 찍을 것 같은 느낌을 받곤 한다."[7] 보통 페레스의 사진은 해석하기 어렵지만 결코 현실성을 결여하고 있지 않다. 그의 주제는 단순히 복잡한 것 이상이다. 현실에서 이런 주제를 찾고, 전달하고, 무엇보다 의미를 부여하기가 어려운 까닭이다. 그리고 어렵고, 실제로 보통은 불가능한 일이기에 페레스의 사진은 실패에 관한 사진이 된다. 고칠 수 있는 개인의 결점으로서의 실패가 아니라 인간 조건의 견딜 수밖에 없는 불가피한 측면으로서의 실패다. 페레스에게 사진을 찍는 행위는 그가 "자기회의의 방법론"[8]이라 부른 행위에 참여하는 것이다.

낙트웨이의 사진을 감싼 통제의 분위기가 견디기 힘든 무엇이 파악될 수 있고 어쩌면 제어되기까지 할 수 있음을 암시하는 반면, 페레스의 사진은 우리에게 전혀 다른 것을 보여준다. 겉보기에 닻을 잃고 표류하는 듯 보이는 그의 이미지를 통해 그가 진행형의 역사를 보며 느끼는 혼란에 함께 빠져드는 것이다. 페레스는 목격자지만 자신이 목격한 것을 항상 확신하지는 않는다. 그는 탐정처럼 주검이 묻힌 장소를 찾아내 누가, 어떻게 죽였는지를 알아내려 한다. 역사가처럼 정치적 격변 뒤에 있는 세력들을 이해하려 한다. 철학자처럼 폭력과 잔학함의 이유를 해독하고 싶어한다. 그럼에도 그는 역사를 기억하면 반복을 막을 수 있다는

일반적 통념을 거부한다. 페레스가 깊이 천착하는 것은 그가 "역사의 저주"라 부른 탈출하기 힘든 악몽이다. "기억한다면 우리는 저주받는다. 그 벌은 아버지의 이미지를 다시 체험하고 재연하는 것이다. 기억하지 않는다 해도 저주받는다. 그 벌은 아버지의 위선을 되풀이하는 것이다."[9]

포스트모던 회의주의로 사진의 가능성을 확장하다

페레스는 프랑스 뇌이에서 태어났다. 어머니는 미국인이었고, 아버지는 프랑스계 유대인으로 제2차 세계대전에 참전했다가 팔 하나를 잃었다. 전후 프랑스에서 자라난 많은 아이들처럼 페레스는 전쟁과 전쟁 중에 벌어진 도덕적 타협에 대해 배운 바가 거의 없었다. 그러나 그는 인상으로 남은 연속적인 이미지들을 떠올린다. "나는 아버지를 기억한다. 아버지의 절단된 팔과 고통스러워하던 모습, 모르핀 중독이 무엇인지 설명하던 목소리를…… 독일군의 점령과 강제수용소를."[10] 페레스는 트라우마로 가득한 미완의 파편적 역사를 갖고 산다는 것이 무슨 뜻인지를 알았고, 이런 앎―유럽의 특성이며, 미국의 특성이 아닌 것만은 분명한―은 그와 그의 작품에 평생 영향을 미쳤다. 아무도 그에게 전쟁의 진실을 제대로 알려주지 않았다는 깨달음 역시 중요했다. 한 인터뷰에서 그는 이렇게 말했다. "어른들은 금붕어가 죽지 않고 천국에 갔다고 말하는 것처럼 유대인은 휴가차 스위스에 갔다고 말했죠. 진짜 현실은 알려주지 않았습니다."[11] 1999년 그는 국제사진센터에서 열린 그룹전시에 참여했다. 8명의 아티스트가 인도주의 단체인 미국 유대인공동분배

위원회가 소장한 사진 기록을 이용해 작품을 창작하는 전시였다. 페레스는 "공포의 앨범"[12]을 만들었다. 각종 사진, 기록, 반유대주의 선전을 오려붙인 이 거대한 스크랩북에 그는 '내 아버지가 결코 말해주지 않은 몇 가지'라는 제목을 붙였다.[13]

페레스는 시간이 흐를수록 더욱 더 역사에 몰두했다. 그는 다른 국가의 전쟁과 위기를 갑작스러운 분출이 아니라 점진적으로 악화된 복잡한 정치적 과정의 결과로 사진에 담았다. 이렇게 2007년 그는 뮤제 피카소에서 '1937 게르니카 2007'이라는 이름의 전시를 공동 기획했다. 이 전시에는 피카소의 '게르니카' 습작과 스페인 내전 당시의 사진, 브레히트의 사진 시집 《전쟁교본》에서 발췌한 내용과[14] 페레스가 르완다와 보스니아에서 직접 찍은 사진이 전시되었다. 20세기의 실패와 20세기의 고뇌를 한데 엮은 전시였다. 페레스에게 현재는 해결하지 못한 과거이며, 그의 사진에서 우리는 해결하지 못한 채 억압해두기만 했던 이 과거가 어떻게 제자리를 찾아가는지를 보게 된다.

1930년대까지 거슬러 올라가는 협력과 회유, 무관심의 문제는 페레스 세계관의 핵심을 차지한다. 1990년대에 그는 르완다, 보스니아, 코소보 사태의 개입에 단호히 찬성하는 입장을 취했으며, 서구의 무책임함에 절망했다. 그는 이렇게 썼다. "자기가 과거에 뱉은 토사물 위를 떠도는 우리 유럽인은 개입을 피하기 위해 스스로의 책임을 직면하지 않으려 하고 있다. 우리는 시간 왜곡에 붙들려 있다…… '우릴 기억하니?' 하고 속삭이며 주위를 맴도는 스페인, 폴란드, 체코슬로바키아, 바르샤바 게토의 유령들과 함께."[15] 페레스의 작품에는 위로할 길 없는 깊은 비애가 스며 있다. 대개의 좌파 사진을 특징짓는 허세는 찾아볼 수 없다.

1971년 찍은 그의 첫 기획 사진은 프롤레타리아의 힘을 찬미하는 환희에 넘치는 사진이 아니라 프랑스 어느 탄광촌의 실패로 끝난 파업을 냉철히 관찰한 사진이었다. 페레스는 회상한다. "1960년대 말…… 모든 정치적 담론은 노동계급의 대승리를 말했다. 그래서 나는 노동계급의 대실패를 내 첫 기획 사진의 주제로 삼기로 했다."[16]

사회 참여적인 대다수 사진가와 달리 그리고 다양한 인도주의 및 인권 단체와 작업을 했음에도 페레스는 자신이 사진을 찍는 가장 큰 목적은 정치를 변화시키는 것이 아니라고 말한다. 그는 사진이 "현실과 내가 맺는 관계를…… 이해하게 해주는 도구이자 수단"이라고 주장했다. "내가 사진을 찍는 가장 큰 목적은 세상에서 일어나고 있는 일에 대해 개인으로서 내 입장을 결정하기 위해서다."[17] 그럼에도 페레스의 사진에 유아적 측면은 전혀 없으며, 그에게 사진이 단지 개인의 차원을 넘어서는 쓸모를 가지고 있음은 분명하다. 실제로 그는 인간의 내면만을 파고드는 사진계 추세의 변화를 "세계를 다루지 못하는 포스트모더니스트의 무능력"이라 부르며 맹렬히 비판했다. 그는 이어서 말한다. "이런 무능력은 세계를 정확하게 기술할 방법이 없으며 따라서 밖으로 나가 세계를 보는 것이 아무 소용없다는 [믿음에 근거한] 것이다. 세계를 보려하지 않는데 어떻게 세계를 바꿀 수 있겠는가."[18]

페레스는 이란과 발칸 지역, 르완다에서 찍은 사진으로 가장 큰 명성을 얻었다(하지만 그의 피사체는 선거운동에서 발레 무용수까지 다양하다). 아무리 그가 이의를 제기한다 해도 이 사진들은 매우 정치적인 사진이다. 분류가 딱히 쉽지 않은 사진들이기는 하지만 말이다. 하지만 그의 사진에는 항상 어떤 절박함이 보이는 듯하다. 이렇게 절박하게 전달

하고자 하는 것은 냉전 이후 세계의 나쁜 역사, 즉 분파주의와 광신, 잔학함의 역사다(그는 '네 형제를 미워하라'라는 제목의 연작을 구상한 적도 있다). 페레스는 열정적인 정치적 신념을 지닌 인물로 이 신념은 그가 기획의 주제를 선택하는 데 분명히 영향을 미쳤다. 그는 강렬하고 누구의 눈에나 뚜렷한 시각적 스타일을 갖고 있기도 하다. 그러나 그는 정치적으로나 미학적으로 이론가와는 정반대의 인물이며, 이 말은 곧 자신이 목격한 역사에 따라 사진 찍는 방식을 바꿔왔다는 의미다.

페레스가 폄하한 "세계를 다루지 못하는 포스트모더니스트의 무능력"은 많은 부분 이 책의 1장에서 다룬 비평가들의 입장을 떠올리게 한다. 이 비평가들은 사진에 현실을 참되게 묘사하는 능력이 없다고 공격하는 데 그치지 않고 묘사할 현실이 있다는 사실 자체를 부정했다. 이들은 사진술에 이미지와 무관하게 존재하는 세계를 기록할 역량이 있다는 생각을 비웃었다. 예를 들어 앨런 세큘러는 사진의 진실이라는 개념이 "부르주아의 설화 중에서도 가장 끈질긴 설화"[19]라고 조소한다. 이전 세대의 사진가와 작가가 순진한 관점으로 사진의 객관성을 믿었다면 — 예컨대 제임스 에이지는 카메라가 "오직 있는 그대로의 절대적 진실만을 기록한다"[20]고 묘사했다 — 포스트모던 비평가는 똑같이 과장된 관점으로 사진의 주관성에 집착한다. 1980년대 초반에 장 보드리야르Jean Baudrillard가 "진실, 지시물, 객관적 원인은 더 이상 존재하지 않는다"[21]라고 선언한 것은 반실재론적 입장의 단순화된 변형이지만, 제법 큰 영향력을 미쳤다.

포스트모던 비평가와 포스트구조주의자는 자신들이 발터 벤야민을

계승했다고 생각했으나, 벤야민의 변증법적 상상력은 이들의 이해 범위 밖에 있었다. 이들은 결코 벤야민이 보는 방식을 파악할 수 없었다. 이들은 사진이 객관적인 동시에 주관적이고, 발견되는 동시에 만들어지며, 죽은 동시에 살아있고, 감추는 동시에 드러내는 것임을 이해하지 못했다. 흔히 사진—소설, 시, 저널리즘, 회화처럼—을 창작하는 사람들이 상대적으로 특권을 가진 것은 사실이나, 그럼에도 사람들 사이의 관계에 대한 여러 개념과 덜 불공평한 세상에 대한 전망을 발전시킬지 모른다는 것 또한 알지 못했다.

그러나 페레스는 알았다. 페레스에게는 포스트모던 비평가들이 하지 못한 바로 그 일을 성취할 재능이 있었다. 사진의 진실이라는 개념이 '부르주아 설화 중에서도 가장 끈질긴 설화'였다면, 그는 사진의 객관성에 대한 비평을 여기 포함시켰다. 포스트모던의 회의주의를 수용했으나, 그것을 사진이라는 매체를 불신하기보다 사진의 가능성을 확장하는 데 사용했다. 페레스는 근대 사진가들의 전형적인 그리고 근대 사진가들이 소중히 여긴 소외의 감성을 받아들였으며 이것을 외부 세계에 대한 열정적 참여와 결합시켰다. 뛰어난 정신분석가처럼 그는 현실이 유동적이고, 서로 경합하며, 쉽게 규정할 수 없음을 잘 안다. 그러나 뛰어난 분석가는 다양한 관점들이 현실을 복잡하게 만든다 해도 일어난 일을 일어나지 않은 일로 만들 수는 없다는 것 또한 알고 있다. 페레스의 사진은 초기 사진가 및 비평가 일부가 지지했던 투명하고 실증주의적인 리얼리즘을 거부하지만 결코 다수의 포스트모던 비평가가 주장하는 도덕적, 정치적, 인식론적 상대주의로 방향을 틀지 않았다. 페레스는 보드리야르의 세계에 살지 않았다. 그는 카파처럼 우리 인간은 현실에 붙들

려 있음을 안다.

페레스의 관점에서 사진은 살아가고 변화를 겪는 민주적 과정이다. 사진은 "텍스트의 절반이 독자 안에 있는"[22] 열린 기록이다. 감상자는 사진이 암시하는 바를 파고들어 더 깊은 통찰을 부여함으로써 사진을 완성하도록 힘써야 한다. 사진은 "내 언어가 끝나고 너의 언어가 시작되는 순간"[23]이다. 페레스는 모든 이미지에 네 명의 저자가 있다고 말했다. 사진가, 카메라, 감상자, 마지막으로 현실이다. 그러나 그는 그중에서도 "가장 큰 목소리를 내며"[24], 실제로 가장 "맹렬히"[25] 말하는 저자는 현실이라고 주장한다.

이미지에 관한, 역사에 관한, 현실의 완강함과 현실을 이해하는 어려움에 관한 이 모든 개념적 작업은 정치적 기록이자 표현주의자의 기록이기도 한 페레스의 놀라운 첫 책 《텔렉스 이란: 혁명의 이름으로_Telex Iran: In the Name of Revolution_》에서 실현되었다.

이란: 기묘한 신세계의 등장과 혼란

1983년 최초로 출간된 《텔렉스 이란》은 내가 이제껏 본 어떤 포토저널리즘 책과도 다르다. 상식에 벗어날 만큼 큰 페이지에 인쇄된 사진들은 무질서하고 낯설다. 프레임 밖으로 쏟아져 나올 것 같은 각각의 사진은 너무 많은 사람들, 너무 많은 움직임, 너무 많은 모순으로 터질 듯하다. 이 느낌은 아마 우리가 폭력적인 정치적 사건을 목격할 때 실제로 느끼는 감정에 가장 가까울지 모른다. 바로 초조함과 불안함과 혼란스

러움이다. 페레스가 이란에서 찍은 사진은 앙리 카르티에 브레송이 좋은 포토저널리즘의 정수라 규정한 결정적 순간을 포착하는 대신 사진이라는 매체의 본질적으로 불완전한 본성을 인정한다.《텔렉스 이란》은 다음과 같은 흔치 않은 경고문으로 시작한다. "1979년 12월부터 1980년 1월까지 5주에 걸쳐 찍은 이 사진은 이란을 완벽하게 담은 영상이나 당시의 최종 기록을 보여주지 않는다."[26] 페레스에게 역사와 역사를 기록하는 사진은 대답 없는 질문의 연속과 같다.

　페레스가 이란에 체류하던 기간은 이란 혁명수비대 전투원들이 미 대사관을 점거한 기간과 겹친다. 그러나 페레스는 이 보기 드물게 극적인 사건보다 혁명이 폭발하고, 쪼개지고, 실체를 드러내는 과정에 더 관심을 가졌다. (리샤르트 카푸시친스키의 1982년 책《왕 중의 왕 Shah of Shahs》역시 같은 과정을 기록했으며,《텔렉스 이란》의 자매편으로 읽을 수 있다.) 페레스의 황량하면서도 혼잡한 사진은 날 서 있고, 불협화음을 내며, 기묘하게 잘려 있다. 버스나 상점의 창문이라는 프레임을 통해 찍힌 어떤 사진들은 이것이 정말 이미지며, 직접적이거나 '자연스러운' 삶의 전달이 아님을 상기시킨다. 낙트웨이의 더 차갑고 냉정한 태도와 달리, 페레스는 우리 눈앞의 모든 것이 그의 렌즈와 감수성을 한 차례 통과한 것임을 줄곧 상기시킨다. 페레스는 성난 시위대와 기쁨에 넘치는 장례식, 베일을 쓴 경계심 가득한 여자들, 약물 중독자, 걸인, 연기 자욱한 찻집, 번쩍이는 모스크, 으스스한 묘지 그리고 어디에나 있는 총기류를 보여준다. 이 이미지들은 혼란스러운 동시에 혼란을 주는 이미지이며, 붕괴 직전의 이미지다.

　페레스 역시 좌파 성향이기는 하지만《텔렉스 이란》은 카메라를 든

존 리드John Reed 의 책이 아니다. 혁명 정신이나 제3세계와의 연대와 같은 개념은 눈에 띄게 엷어졌다. 이 책의 이미지들이 유발하는 폐소공포는 우파와 특히 좌파의 정적들을 뒤쫓던 혁명수비대 사이에서 점증하던 편집증을 반영한다. 실제로 이 책에 실린 페레스의 사진에는 혁명을 기념하는 관습적 수사학이 부재하며, 그런 까닭에 "어떤 도덕적 입장도 취하지 않는 도덕적 포기를 함축하고 있다"[27]라고 비난받았다. 그러나 이는 이 이미지들을 심각하게 오독한 결과다. 이 책에는 죽음이 만연해 있다. 브레히트가 썼던 은유적 죽음이 아니라 진짜 죽음이다. 여기엔 총살대, 집단 처형, 보복 살인은 물론 자유와 진보와 여성해방 같은 전통적인 혁명 이상의 죽음까지 포함되어 있다. 이 모두는 물라에 의해 짓밟혀 사라졌다. 책에서 페레스의 피사체는 혁명과 자유 사이의 불화다.

순교자 숭배, 성직자 폭군과 근본주의 폭력배의 지배, 종교적 고통의 광란. 점차 세계 정치를 지배하게 된 이 모든 경향은 1979년 페레스의 눈에 처음으로 관찰되었다. 그가 찍은 이란의 이미지들은 시간이 지날수록 불행히도 더 심각하고, 무겁고, 정확한 진실이 되었다. 돌연변이적인 정치적 사건으로 여겨졌던 혁명, 즉 명백히 근대 이전의 정권을 복원하려 했던 세계 최초의 혁명이 전 세계 수많은 사람들의 지배적인 정치 이데올로기가 된 셈이다.

이 책 초반에 실린 테헤란의 한 유원지에서 찍은 사진은 이란 사람들이 봉착한 극심한 문화적 모순을 암시한다. 혁명은 이 모순을 종교적 정통성의 확실함을 통해 해결하고자 했다. 사진에는 벌써 검은 차도르를 두른 한 소녀가 보일락 말락 한 미소를 띠고 카메라를 쳐다보고 있다(우리가 보게 될 극소수의 미소 중 하나다). 소녀의 뒤로는 뿔에 갈퀴손에

꼬리까지 달린 거대하고 멋진 동화 속 괴물이 그려진 벽화가 보인다. 괴물은 보석을 주렁주렁 달았고, 짧은 치마 말고는 아무것도 걸치지 않았다. 가슴은 떡 벌어졌고 허벅지는 단단하다. 괴물은 한 손에 비키니 상의와 속이 비치는 긴 치마를 입은 작은 여자를 포로로 붙잡고 혀를 날름거리며 음탕한 쾌락을 표현한다. 프레임 왼쪽에서부터 한 남자의 손이 소녀를 떠나고 있으며, 오른쪽으로는 자동차 한 대가 프레임 안으로 불쑥 들어와 있다.

페레스의 관습을 깨는 종종 놀랍기까지 한 프레이밍은 사진을 보는 이들이 어디를 보아야 할지 그리고 정확히 사진이 무엇을 보여주고 있는지, 또는 최소한 가장 중요하게 보아야 할 것은 무엇인지 알기 힘들게 만든다. 페레스의 사진은 뉴스 사진과는 정반대다. 그의 사진은 일차원적이기보다 다층적으로 보이며, 시간과 집중을 요구한다. 한 사진에서 페레스는 타브리즈에서 있었던 시위를 파편들의 모자이크로 묘사한다. 전경에 두드러지게 나타난 두 시위자의 얼굴은 코 바로 아래에서 잘린 반면(이들에겐 입이 없다), 성직자의 거대한 초상화는 입 바로 위에서 잘렸다(그에겐 눈이 없다).[28] 이 사진은 옛 이란에서와 마찬가지로, 새 이란에서 사람들은 말할 수 없고 지도자는 볼 수 없음을 암시한다. 배경에는 느긋한 동시에 위협적으로 보이는 젊은 남자들이 높은 벽돌 담 꼭대기에 서서 현장을 살피고 있다. 저 멀리 총과 확성기를 든 이들의 동료가 보인다.

페레스의 사진에는 시각적 정보가 잔뜩 들어차 있다. 그렇지만 대개 가장 눈에 띄는 것은 프레임 가장자리에 거의 추신처럼 덧붙여진 정보다. 우리는 다시 바르트의 푼크툼을 떠올린다. 이런 사진 중 하나에서

우리는 거리에 있는 중년 남성의 거의 흐릿하기까지 한 클로즈업 사진을 보게 된다. 검은 중절모를 쓴 남자는 즐겁지 않은 얼굴로 아주 오래된 황소 석상 앞에 서 있다. 사진의 맨 오른쪽에는 창살이 있는 낡고 이상한 나무 장식장이 살짝 기우뚱하게 놓여 있다. 창살 사이로 전혀 예상치 못한 인물인 팔레스타인해방기구 의장 야세르 아라파트Yasser Arafat의 사진이 보인다. 그가 쓴 어두운 선글라스는 그를 혁명의 수상한 구경꾼처럼 보이게 한다.

여자들을 찍은 사진은 특히 다의적이다. 몇몇 사진은 혁명이 보호받는다고 여겨지는 여성의 영역과 폭력적인 남성의 영역을 교혼시켰음을 암시한다. 타브리즈의 정치 집회를 찍은 양면에 걸쳐 실린 한 사진은 한 무리의 젊은 여자들을 위에서부터 찍었다. 작게 보이는 이 여자들은 어째서인지 외로워 보인다. (멀리서 찍긴 했지만 이들 중 일부가 차도르 아래 미국식 운동화를 신은 것을 볼 수 있다.) 페레스와 너무 가까워 흐릿하게 나온 사진 전경에는 총을 든 한 남자의 건장한 팔과 손이 보인다. 남자는 여자들의 보호자일까 간수일까? 또 다른 사진에는 스무 명 정도의 젊은 여자들이 돌계단에 모여 앉아 있다. 음울한 검은 차도르를 두른 여자들은 마치 물개 떼처럼 보인다. 그런데 이게 무엇인가? 사진 전경에 밝은색 꽃무늬 차도르를 입은 여자가 있지 않은가? 검은색 물결의 한복판에서 꽃무늬 차도르는 거의 신성모독에 가까워 보인다. 페레스를 똑바로 바라보고 있는 여자의 끝이 처진 검은 눈 또한 마찬가지다.

때로는 절제되고 때로는 들끓는 듯 보여도 혁명의 비통함은 언제나 손에 잡힐 만큼 뚜렷하다. 우리는 이란의 샤shah(국왕)였던 팔레비 정권이 자국의 신민에게 영원히 지워지지 않는 야만의 흔적을 남기는 방식

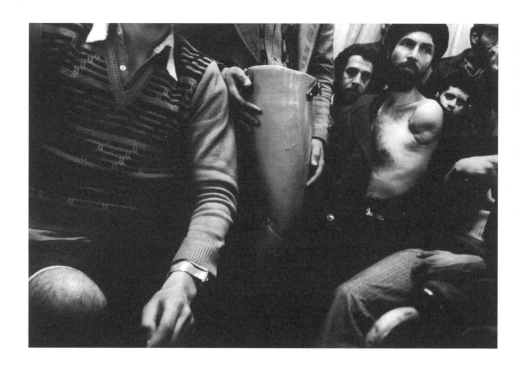

질 페레스, 샤의 고문 피해자들. 이란 테헤란, 1979. 질 페레스는 이란혁명 초창기를 사진에
담으며 혁명이 분열되고, 붕괴되고, 점차 근본주의적이 되어가는 과정을 기록했다. 페레스의
예민하고 복잡하게 뒤얽힌 사진은 그가 목격하고 있던 것들에 대해 느낀 혼란스러운 감정을
반영한다. 비록 지금은 널리 높은 평가를 받기는 하지만, 당시 이 사진들은 거의 관심을 받지
못했다. 이 남자들은 샤의 비밀경찰 사박에게 잡혀가 고문을 받은 이들로, 자신들이 입은 피
해를 증언하기 위해 모였다. Photo: Gilles Peress/Magnum.

들을 보게 된다. 일종의 광란의 콜라주로 보이는 한 어둡고 왜곡된 사진에는 매끄러운 의족을 움켜쥔 한 남자가 보인다. 남자의 옆에는 팔이 있어야 할 어깨에 흉측한 절단부위가 보이는 맨가슴의 터번을 쓴 남자가 있다. 이들은 모두 샤의 악명 높은 가학적 비밀경찰 사박Savak에 희생된 사람들이다. 이들이 겪은 신체 절단은 메무나의 경우처럼 말보다 더 많은 것을 웅변적으로 증언한다. 이들의 신체는 가장 맹렬한 고발장이다.

페레스는 장례식장과 묘지를 자주 찾았다. 이런 곳은 분명 혁명가를 위한 장소다. 타나토스thanatos 즉 죽음의 본능은 혁명의 동력이고, 모든 장례식은 감정적 카타르시스이자 종교의식이며 정치적 저항이자 복수의 산실이다. 이란의 지식인 골람 호세인 사에디Gholam-Hossein Sa'edi는 《텔렉스 이란》에 함께 실린 글에서 이렇게 썼다. "물라는 죽음과 순교―타인을 위한 죽음과 순교―를 선전한다. 이슬람 공화국에서 죽음은 모든 문제의 해결책이다."[29] 타브리즈에서 찍은 한 사진은 '순교자'의 장례식을 담고 있다. 수염 난 젊은 남자들과 아직 어려 수염이 나지 않은 소년들 무리가 주먹을 들어 올리고 성가를 부른다. 흰 터번을 쓴 물라가 마이크를 들고 식을 인도하고 있다. 어떤 조문객들은 춤을 춘다. 사진에 담긴 활기는 카파를 연상시킨다. 또다시 우리는 단지 장례식을 지켜보고 있는 것이 아니라 그 자리에 함께 있는 듯한 느낌을 갖게 된다.

카푸시친스키가 말한 "죽음의 수레바퀴"[30]는 페레스가 이란에 머무는 동안 쉬지 않고 돌아갔고, 특별한 혁명 정의의 기제가 작동되었다. 한 사진에서 페레스는 대량학살에 가담한 혐의로 재판을 받는 사박 요원 둘을 보여준다. 각각은 마치 거울상처럼 똑같은 자세로 머리를 숙인 채 콧대를 잡고 있다. 피로해서일까? 아니면 걱정 때문에? 괴로워서? 뒤에

서 이들을 쳐다보는 배심원이 있다. 바로 벽에 걸린 잘생긴 젊은이들의 얼굴사진으로, 고문으로 사망한 이 젊은이들은 두 사람을 준엄히 내려다본다. 재판은 에빈 교도소에서 열렸는데, 이곳은 샤 치하에 있었을 때와 마찬가지로 오늘날에도 공포와 증오의 대상이다.

《텔렉스 이란》은 양면에 걸쳐 실린 극적인 파노라마 사진으로 끝을 맺는다. 다시 한 번 타브리즈로 돌아가 아야톨라 호메이니를 지지하는 시위대를 찍은 사진이다. 우리는 수많은 얼굴과 추켜올린 주먹이 이루는 광대한 물결을 본다(물론 남자와 베일을 쓴 여자는 따로 분리되어 있다). 군데군데 호메이니의 사진이 보인다. 시위자들의 얼굴 하나하나는 아주 작게 보이나 이미지들이 누적된 효과는 놀랍도록 강력하다. 머리로는 더 나은 판단을 했지만 그럼에도, 이 혁명에 뒤이은 모든 탄압과 불의를 알고 있음에도, 나는 이 사진이 황홀하다고 느끼지 않을 수 없었으며, 그런 생각을 했다는 사실에 오싹해졌다.

보스니아: 살아남은 자의 슬픔

페레스는 11년 후 다음 책《보스니아여 안녕*Farewell to Bosnia*》을 출간했다. 이 책 역시 독특하다. 이 책은 폴란드 시인 아담 자가예프스키Adam Zagajewski가 썼듯이 보스니아 내전이 낳은 "어디로도 갈 곳 없는 난민"과 "훼손된 세계"[31]를 다룬다. 이 책의 핵심에는 미묘한 변증법이 있다. 산산조각나는 사회를 보여주며, 페레스는 대량학살 이전에 사람들을 결속시켰던 시민 공동체를 눈에 보이게, 아니면 적어도 상상 가능하게 만든

다. 우리는 전쟁으로 잃은 것이 흩어진 개인만이 아니라 이들이 거주했던 활기차고 응집력 있는 사회였음을 느끼게 된다.

이런 의미에서 《보스니아여 안녕》은 낙트웨이가 발칸 지역에서 했던 동시대 작업보다 카파의 《진행형의 죽음》에 훨씬 가깝다. 페레스의 사람들은 서로의 신체를 부여잡고, 서로의 상처를 어루만지고, 서로의 아이를 가르치며, 서로의 땅을 경작하고, 서로의 주검을 묻어주고, 서로의 운명을 공유한다.

페레스 책 제목에 있는 '안녕'은 많은 의미를 가진다. 이 안녕은 가족과 집과 나라와 목숨을 잃은 보스니아 무슬림과의 안녕이고, 민족적 순수성을 옹호하느라 조각조각 나뉜 다문화 국가와의 안녕이고, 인권에 대한 무수한 담론을 행동으로 옮기지 못한 서구 민주주의의 신뢰성에 대한 안녕이다. 페레스는 이 책의 결론에서 한탄한다. "우리는 또다시 나치 독일 당시 뮌헨협정을 맺었을 때와 똑같은 결론을 만난다. 우리는 아무것도 하지 않은 이들이…… 저기 악마 같은 야수가 날뛰고 있다. 역사의 축축한 늪에서 다시 기어나와 하늘과 땅을 뒤덮는 야수다. 우리 영혼은 피를 흘리고 있다. 나는 메스꺼움과 고독함, 두려움을 느낀다."[32]

이 사진들이 이토록 큰 영향력을 갖는 이유 중 일부는 이것들이 이미 끝났다고 여겨지는 역사가 아니라 지금의 사건, 그러니까 현재진행형의 사건을 기록했다는 데 있다. (비록 불공평한 협정이긴 했지만 내전을 종결시킨 데이턴 평화협정은 페레스의 책이 출간된 후인 1995년 조인되었다.) 이 사진들은 현재의 사진이다. 당시 이 사진을 봤던 사람들이라면 늦지 않게 학살을 멈출 수 있었다는 얘기다. 이 사실은 이미지들을 특별히 절박하게 만들며 이것을 보는 우리에게는 특별한 수치심을 남긴다.

페레스가 이란에서 했던 작업을 본 사람들이라면 보스니아 사진을 찍은 이가 누구인지 한눈에 알아볼 수 있으리라. 우리는 여기서도 때로 총격으로 산산조각나거나 금이 간 창문을 프레임 삼아 찍힌 사진을 보게 된다. 사진은 당황스러운 정보로 넘쳐나고, 부조화스러운 요소들이 병치되어 있으며, 구도는 중심을 벗어난다. 페레스는 낙트웨이보다 훨씬 더 깊이 새로운 스타일로 새로운 유형의 전쟁을 전달하는 방법을 탐구해온 듯하다. 이 전쟁은 바로 페레스가 말했듯이 절멸을 목표로 한 전쟁이다. 그러나 《보스니아여 안녕》은 어찌 보면 당연하게도 《텔렉스 이란》보다 훨씬 더 슬픔으로 가득한 책이다. 이란인들은 아무리 정신적 상흔을 입었더라도 자신들의 역사를 만드는 중이었지만, 보스니아인들은 자신들의 역사를 잃어가던 중이었기 때문이다.

《보스니아여 안녕》은 양면에 걸쳐 실린 지도를 가리키는 두 손을 찍은 사진으로 시작한다(유감스럽게 여기서도 사진 설명은 없다). 손은 이 책 내내 강조되며, 우리는 흔드는 손, 애원하는 손, 매달리는 손, 기도하는 손, 무언가를 나르는 손, 간청하는 손, 사람과 사람을 잇는 손을 보게 된다. 특히 말미로 갈수록 신체 절단을 다룬 음울한 사진들이 등장하지만, 책에서 페레스의 진짜 피사체는 전 세계로부터 버림받은 이들의 철저한 고립감이다. 이 말은 이 사진들의 피사체에 '그들'은 물론 '우리'—우리가 한 일과 하지 못한 일—까지 포함됨을 의미한다.

수를 놓은 흰 스카프를 두르고 농부의 복장을 한 젊은 여자가 한쪽 팔에 포대기로 싼 잠자는 아기를 안고 있는 사진이 있다. 여자의 뒤로는 초가집과 나무가 늘어선 시골길이 보인다. 매우 목가적인 풍경으로 얼핏 감상적이고 진부해 보이기까지 하지만, 여자의 반대편 손은 예외다.

가장 시선을 잡아끄는 이 손은 두려움의 표출인 듯 입과 코를 감싸고 있다. 마치 무언가 받아들이기에는 너무 버거운 것을 보거나 들은 것처럼 말이다. 그것이 무엇인지 알고 싶지만, 한편으로는 알고 싶지 않기도 하다.

게르다 타로가 발렌시아에서 찍은 사진과 비슷한 시체안치소를 찍은 사진 연작은 먼저 축축한 공포를, 그 다음 슬픔을 불러일으킨다. 처음 보게 되는 이미지는 차가운 최후로서의 죽음을 보여주는 완벽한 예시다. 우리는 더러운 흰 개수대와 전등, 거울, 번들거리는 흰 타일 벽에 튄 핏 방울 몇 개를 보게 된다. 흰 천으로 덮인 시신이 발만 노출되어 검은 침상에 눕혀져 있다. 이 사진이 만들어낸 얼음장 같은 정적은 바로 다음에 나오는 사진들로 깨진다. 한 성인 남자가 일렬로 정렬된 시신들을 마주하고 머리를 움켜쥔 채 흐느끼고 있다. 먼저 남자는 한 시신을 내려다본다. 그 다음 몸을 더 굽혀 외면한다. 그러나 보든 보지 않든 비탄에서 벗어날 길은 없다. 또 다른 연작은 시체 처리대 위에 놓인 시신들의 클로즈업 사진으로 되어 있다. 어떤 남자는 여전히 양복과 타이를 말끔히 차려입은 채 눈을 감았다. 더 험한 죽음을 맞은 것처럼 보이는 또 다른 남자는 우리를 향해 눈을 부릅뜨고 있다. 세 번째 사진에서는 얼굴만 덮이고 몸에는 거의 아무것도 걸치지 않은 시신—보호가 필요한 것은 생식기가 아니라 눈이다—과 꼬리표가 달린 맨발이 찍혀 있다. 네 번째 사진에서는 자신의 얼굴보다 더 상태가 좋은 신발을 신은 시신이 보인다.

그리고—손택에게는 미안하지만—전에 보았거나 보았다고 생각한다 해도 여전히 충격적인 폭력적 장면이 있다. 바로 페레스가 찍은 폭탄 파편에 맞은 어린아이들이다. 아이들은 얼떨떨한 상태로 피투성이가

되어 병원 침대에 누워 있다. 한 소년은 팔을 잃었고, 얼굴은 만신창이가 되었다(특히 입에 심각한 부상을 입었다). 시에라리온의 아이들과 마찬가지로 소년은 부서진 자신의 모습을 볼 것을 요구한다. 페레스는 양 팔을 잃은 아이를 우리 눈앞에서 감추려는 수고—그럴 까닭이 어디 있겠는가?—역시 하지 않는다. 한 남자의 다리가 있던 자리에는 피로 물든 절단면의 봉합 자국만이 남았다. 손이 없는 소년과 다리가 없는 남자, 자신의 허벅지가 있던 곳에 난 커다란 피투성이 구멍을 응시하는 여자. 페레스는 '이것이 전쟁'이라고 말하는 듯하다. 영광도 명예도 권력의 장대한 꿈도 없고 있는 것이라고는 익숙한 인간 신체의 현실뿐이다. 추하게 일그러진 고통 속의 현실이다.

페레스는 1996년부터 1997년까지 보스니아로 돌아가 의사 및 법의학 팀과 함께한 스레브레니차와 부코바르 공동묘지 발굴 작업을 사진에 담았다. 이들의 작업은 《무덤The Graves》이라는 작고 간결한 책으로 기록되었으며, 안에 수록된 사진에는 인권을위한의사회PHR의 전 대표 에릭 스토버Eric Stover의 사려 깊은 글이 함께 실렸다. 페레스의 사진은 우리를 또다시 살아남은 자의 비참한 슬픔으로 가까이 데려가는 한편, 법의학 팀의 꼼꼼한 발굴 과정을 기록으로 남긴다. 우리는 또 보스니아의 공동 묘지들을 보게 되는데, 이 무덤들에 욕지기가 나오는 이유는 단지 여기 묻힌 사람들이 살해당했다는 사실에 있는 게 아니라 이들의 신체가 훼손되고 버려져 모독당했다는 데 있다. 그러나 이 사진들에 한 인권 저널이 "놀랍고 숭고한 리얼리즘"[33]을 갖고 있다고 묘사한 페레스만의 특징이 포함되어 있기는 하지만 눈에 띄게 다른 점도 있다. 이 사진들이 실린 책처럼 페레스의 작업은 이전보다 훨씬 긴박하고, 직접적이며, 표현

주의적 성향이 덜 드러난다. 이 사진들에는《텔렉스 이란》의 무질서와 혼란이 없다. 마치 페레스가 테헤란에서 자신이 빠졌던 스타일적, 인식론적, 심지어 정치적 질문에 할애할 시간이 없다고, 또는 적다고 느낀 듯하다. 이제 다른 종류의 절박함이 그를 움직인다. 페레스 자신은 이 변화를 인정하고 1997년 이렇게 말했다. "나는 검시 전문 사진가에 훨씬 더 가깝게…… 작업했다. 작업은 사실에 기반을 두었다…… '잘 찍은 사진'이라는 것에 크게 신경을 쓰지 않게 되었다. 나는 역사의 증거를 모으고 있었다."[34]

그는 다시 발칸으로 돌아간다. 1999년 7월《뉴요커》에는 '추방과 귀환'이라는 제목으로 페레스와 필립 고레비치의 사진이 실렸다. 나토의 폭격으로 밀로셰비치가 항복한 이후 폐허가 된 고향으로 돌아가는 코소보 난민들의 집단 귀환을 기록한 사진이었다. 페레스가 한 세르비아 경찰서에서 찍은 사진은 특히 등골을 오싹하게 하는데, 우리는 여기서 고문에 사용된 시슬톱과 유흥에 사용된 트럼프 카드와 테킬라 병을 보게 된다. 그러나 가장 깊은 인상을 남긴 것은 세르세에서 찍은 더 평범한 사진이었다. 사진이 찍히기 전에 사진 속 남자가 겪었을 외롭고 끔찍한 순간을 곱씹어보지 않을 수 없었기 때문이다. 사진에서 페레스는 처형당해 풀들이 돋아난 땅 위에 눕혀져 있는 남자의 맨발을 보여준다. 남자의 바지는 그의 다리 위에 곱게 개켜져 있고 옆에는 끈으로 묶는 가죽 구두가 놓였다. 구두 안에는 남자가 처형당하기 전 잘 접어서 넣어놓은 양말이 있다. 두려움 한복판에서도 일상적인 분별을 보여주는 조심스럽고도 가슴 아프도록 겸허한 그 행위는 이 책에서 단연 가장 보기 힘든 장면이다.

르완다: 연민 없는 세계

페레스는 1994년 4월 르완다로 취재를 떠났다. 당시 그곳에서는 집단학살이 한창 진행 중이었다. 그는 7월까지 머물며 대개는 자신들이 저지른 범죄로부터 도망친 후투족이 탄자니아와 콩고(당시에는 자이르)에 대량 유입되는 과정을 기록했다. 그 결과를 담은 책이 《침묵*The Silence*》으로, 페레스는 이 책을 '죄' '연옥' '심판'의 3부로 나눴다. 사진들은 미학적으로 명백히 '페레스적'이다. 뒤죽박죽의 무질서한 이미지는 그의 특징이 틀림없다. 그럼에도 여러 가지 면에서 《침묵》은 페레스가 이전에 했던 작업과 같지 않다. 그곳에서 일어난 사건들이 그가 이전에 보았던 그 어떤 사건과도 같지 않았기 때문이다. 르완다에서 찍은 사진은 시종일관 잔혹하고 절망적이고 역겹다. 사진들은 손쉬운 감정적 동일시와 깔끔한 정치적 설명을 거부하며, 대개의 이전 작업들보다 페레스의 시각적 스타일이 덜 두드러진다.

이란과 보스니아에서 찍었던 전작들이 거대하고 거의 압도적이었던 데 비해 《침묵》은 간결하고 소박하다. 마치 페레스가 르완다인의 참상을 널리 알리기보다 책 표지 안쪽에 눌러두고 싶어했던 것 같다. 《텔렉스 이란》이 새롭고 기묘한 정치적 세계의 생성을, 《보스니아여 안녕》이 낯익은 정치적 세계의 죽음을 묘사했다면 《침묵》은 세계의 종말을 보여주는 듯하다. 이 책은 한계를 모르는 광적인 증오와 이 증오를 스스로에게 설명하지 못하는, 따라서 다스리지도 못하는 언어—인간을 다른 동물과 구별하는 중요한 특징인—의 무능에 관한 책이다. 이 책이 증언하는 또 다른 종류의 침묵이 있으니, 바로 희생자의 비명도 사형집

행인의 콧노래도 듣지 못하는 국제사회의 침묵이다.

사실상 사진 설명이 없는《침묵》에는 독자들이 페이지 너머의 더 자세한 이야기에 관심을 갖길 바라는 간절함이 담겨 있다. 더 읽을거리로는 고레비치의《너한테 알려주고 싶어, 내일 우리 가족이 살해당할 거라고We Wish to Inform You That Tomorrow We Will Be Killed with Our Families》와 장 하츠펠드Jean Hatzfeld의 섬뜩한 책《정글도 시즌Machete Season》이 있으며, 하츠펠드의 책은 특히 뉘우침 없는 학살자génocidaire 무리와 진행한 인터뷰를 담았다. 그렇지만 글로 된 설명이 없다 해도 페레스는 희생자의 사진이 아닌 한 살인자의 사진으로《침묵》을 시작하며 일찌감치 자신의 정치적 의도를 밝힌다. 이 살인자는 땅바닥에 쭈그리고 앉은 중년의 남자다. 줄무늬 셔츠에 검은 바지를 입었고 신발은 신지 않았다. 얼굴은 깊게 주름졌고 두 팔을 마주 낀 자세로 양쪽 손을 어깨에 올리고 있다. 남자는 깊은 공허와 비슷한 감정이 담긴 눈으로 아래를 내려다본다. 그리고 눈살을 찌푸린다. 이 책은 3분 뒤 같은 남자를 찍은 사진으로 끝을 맺는다. 남자는 이제 이글거리는 분노가 담긴 눈으로 페레스를 노려보고 있다. "내가 그를 쳐다보자 그도 나를 쳐다보았다."[35] 페레스는 말한다.

페레스는 살인자를 찍은 이 일련의 사진 및 이 사진들을 책 전체에 배치한 방식 때문에 비판을 받았다. 살인자의 사진은 연민을 불러일으키지 않는다. 연민을 의도하지도 않는다. 이 사진은 분명 사진가와 피사체 사이에 어떤 '나-너' 관계도 구현하지 않는다. 한 비평가는 이 사진을 "문제를 겪는 동시에 문제를 일으키는"[36] 사진이라고 평했다. "'타자적인 것'의 '다름'에 맞서기보다 그저 인정하고 마는" 역할을 하는 까닭이다. 또 다른 비평가는 이런 의견에 반대하며 "카메라의 시선은 스스

로 고발하고 판단할 도덕적 권리를 가지고 있다고 가정한다. 이런 살인자에게 공감하는 시선이 있을 수 없음은 말할 필요도 없다. 그러나 아직 기소된 상태로 유죄 선고를 받지 않은 사람으로서, 그는 그럼에도 권리를 갖고 있다"[37]라고 말했다.

이 사진을 둘러싼 비평들은 내가 페레스의 책에서 핵심이라 생각하는 부분을 놓치고 있다. 《침묵》은 희생자를 위해 연민하거나 분노하게 만드는 사진으로 시작하지 않고(그럴 시간은 충분히 따로 있을 터이다) 우리에게 더 도전적인 과제를 던지며 시작한다. 《예루살렘의 아이히만 *Eichmann in Jerusalem*》에서 한나 아렌트 역시 이해하고 있던 과제다. 우리는 정상적인 이해의 범주를 벗어난 범죄를 저지른 사람들을 어떻게 보아야 할까? 페레스는 우리가 범죄뿐만 아니라 범죄를 저지른 사람과 맞서기를 바랐고, 희생자뿐 아니라 가해자 역시 보기를 바랐다. 그는 앞으로 기록하게 될 잔학행위가 인간이 의식적으로 노력한 결과임을 상기시키고 있다. 살인자를 보여줌으로써, 페레스는 이 책의 진짜 저자를 보여주는 셈이다.

《침묵》은 일상의 물건을 찍은 몇 장의 사진으로 시작한다. 정글도, 칼, 농경민이 사용하는 평범한 도구들이다. 그러나 우리는 이 원시적이고 지극히 평범한 도구들이 매우 예외적인 목적으로 사용되어왔음을 알게 된다. 마치 농촌의 손때 묻은 물건들에서 아름다움을 발견했던 제임스 에이지와 워커 에번스 Walker Evans의 세계가 끔찍하게 돌변해버린 것처럼, 일상이 얼마나 쉽게 살육의 무대로 바뀌는지를 보게 되는 것이다.

책의 초반부에 나오는 사진들은 으스스하기는 하지만 이어지는 사진들에 비하면 고요하고 무해하다. '죄'라는 제목이 붙은 이 책의 1부는

살육의 잔치가 끝난 직후를 기록한다. 우리는 인간의 신체에 무슨 짓까지 저지를 수 있을까? 그의 사진은 그 가능성이 무궁무진함을 증명한다. 《침묵》은 마치 파멸의 유의어 사전처럼 인간 존재가 구타당하여, 난도질을 당하여, 칼로 베어져 죽음에 이르는 다양한 방식들을 알려준다. 페레스의 사진에는 부패하여 부풀어 오른 시신들의 무더기도 있다. 시신들의 손은 아직도 바닥을 할퀴고 있는 것만 같다. 교회와 학교는 시체안치소가 되었고 끝까지 지키지 못한 사람들의 시신으로 여전히 넘쳐난다. 간신히 살아남은 아이들은 어리둥절한 채로 갑작스럽게 나이를 먹어버렸다.

'죄'는 대학살의 규모를 암시하는 사진과(집단학살은 대규모로 일어난다. 한 민족 전체를 말살하기 때문이다) 개개인의 고통과 죽음을 보여주는 사진을(집단학살은 소규모로 일어난다. 희생자들은 하나씩 차례로 죽기 때문이다) 병치하는 수사학적 장치를 사용한다. 한 사진에서—이 책의 모든 이미지는 양면에 걸쳐 실렸다—페레스는 프레임까지 뻗어나간 얽히고설킨 시체의 산을 보여준다. 전경에서 우리는 신발 한 짝과 누구의 것인지 모를 발을 보게 된다. 그 옆에는 거의 벌거벗은 뼈만 남은 시신이 놓여 있다. 흉곽이 도드라져 보이며, 한쪽 손의 손가락은 안쪽으로 구부러졌다. 가슴 한복판에는 커다란 구멍이 뚫렸으며, 복부는 갈라진 듯 보인다. 아마 내장이 제거되었으리라 짐작된다. 그리고 결정적으로 치욕적인 장면이 있다. 한때는 흰색이었을 더럽고 얇은 팬티 한 장이 시신의 골반뼈 아래로 내려가 있는 것이다. 이 시신은 다른 많은 시신들에 둘러싸여 있다. 일부는 아직도 얼굴이 남았고, 일부는 부패해 두개골만 남았다. 어떤 시체의 손은 한때 얼굴이었던 부분을 덮고 있다. 마치

이 희생자가 자신이 살해당하는 현장을, 또는 마찬가지로 자신이 사랑한 사람들이 살해당하는 현장을 차마 볼 수 없었던 것처럼 말이다. 이미 죽어버린 지금까지 이 희생자는 자신의 모습을 가리려 애쓴다. 여기저기 잔해들이 눈에 들어오지만, 쓰레기가 된 것은 바로 시신들 자체다.

개개인을 찍은 사진은 어디를 볼지 선택할 여지가 없기에 집단을 찍은 사진보다 더 끔찍하다. 이 사진들은 잔인하지만 마땅히 이 비극으로부터 빠져나가려는 모든 시도를 무효로 만든다. 어떤 사진에서는 아직 옷을 입고 있는 한 여자가 도살당한 돼지 옆에 죽어 쓰러져 있다. 활짝 벌어진 팔과 다리는 여자가 강간당했음을 암시한다(집단학살에는 대규모의 성폭행이 동반된다.[38] 무수한 여자들과 소녀들이 죽임을 당하기 전에 집단 강간을 당했다). 여자의 눈썹은 찌푸려졌고 눈은 감겼다. 그러나 입은 열려 있어 아래쪽 치열과 밖으로 축 늘어진 혀를 볼 수 있다.

2부 '연옥'은 1994년 여름 국경을 넘어 난민수용소로 향하는 후투족 피난민의 여정을 기록한다. 당시는 르완다애국전선RPF의 개입으로 집단학살이 멈췄을 때였다. 한 사진은 누더기를 걸친 스무 명 정도의 사람들이 묵묵히 줄을 선 장면을 보여준다. 남자들은 헐렁한 겉옷과 바지를 입었고, 여자들 일부는 꽃무늬 치마와 숄을 둘렀다. 이들 전면의 짚이 깔린 땅바닥에 남자아이 하나가 누워 있다. 우리 쪽으로 모로 누운 아이는 무릎을 구부리고 한쪽 손을 앙상한 허벅지에 대고 있다. 소년은 자고 있거나, 아프거나, 어쩌면 죽었을지도 모르지만 확실한 것은 의지가지없이 혼자라는 사실이다. 뒤에 나오는 사진에는 난민수용소에 수용된 기껏해야 네 살가량의 작은 소녀가 보인다. 소녀는 으스스한 시멘트 벽 앞에 앉은 몇몇 아이들에 둘러싸여 있다. 소녀의 몸집은 매우 작지만 거

의 용감해 보일 만큼 무리에서 유일하게 당당해 보인다. 소녀가 걸친 유일한 '옷가지'라고는 얇은 오른쪽 팔에 부착된 흰색 인식표가 전부다. 인식표를 제외하고 소녀는 적나라하게, 연약한 몸을 보호해줄 어떤 것도 없이, 발가벗었다. 특히 소녀의 똑똑히 노출된 성기 바로 위에 툭 불거져 나온 배꼽에 시선이 간다. 소녀는 마치 기도하는 것처럼 손을 앞으로 모으고 있고, 뺨은 눈물 자국으로 얼룩졌다.

마지막 3부의 제목은 '심판'으로, 1994년 7월 100만 명의 후투족이 몸을 피한 자이르 고마의 거대하고 불결한 난민수용소를 묘사한다. 여기 수록된 사진에 등장하는 사람들 대부분은 아파 보인다. 휘청거리고, 몸을 구부리고, 서 있기조차 힘들어 보이는 것은 아마도 구토 때문일 것이다. 콜레라가 수용소를 휩쓸었다. 난민들의 얼굴은 엄숙하게, 딱딱하게 굳어 있으며 어린아이들조차 결코 웃지 않는다. 한 사진에서 어떤 남자가 누군가를 질질 끌고 가고 있다. 입을 살짝 벌리고 눈을 반쯤 감은 그는 거의 죽은 것처럼 보인다. 이들 옆에는 어린 소년이 몸집보다 훨씬 큰 코트를 입고 커다란 나무토막을 나르고 있다. 소년은 옆에 있는 반송장을 의식하지 않으려는 듯 아무 내색 없이 앞만을 바라본다. 다른 사진들은 다양한 연령대의 사람들이 고통을 호소하며 땅바닥을 뒹구는 모습을 담았다. 콜레라로 죽는다는 것은 끔찍한 일이다. '심판'은 불도저에 밀려 나치의 죽음의 수용소를 연상시키는 공동묘지에 파묻힌 시신 무더기를 담은 몇 장의 사진으로 끝난다.

페레스는 마지막 3부의 제목을 '심판'이라 붙이며 자신이 무고한 민간인이 관계된 인도주의적 위기를 기록하는 것이 아님을 분명히 밝힌다. 실상은 오히려 그 반대다. 3부의 제목은 후투족 난민들의 고통이 적

어도 어느 정도는 인과응보임을 강하게 암시한다. 그리고 난민수용소가 체포와 기소를 피해 도망친 대학살 가담자들로 가득했기에 이 암시는 사실로 드러난다. 더 나쁜 것은 수용소가 후투족이 희망하는 또 한 번의―완벽한―집단학살을 준비하기 위한 민병대의 갱생과 재무장에 이용되고 있었다는 점이다. 집단학살을 미연에 방지하지도 중단시키려 하지도 않았던 국제사회가 난민을 돕는 일엔 재빨리 나섰다. 고레비치는 말한다. "난민수용소를 찾아가는 일이 거의 괴롭기까지 했던 이유는 국제 인도주의 단체에서 나온 수백 명의 봉사자들이 식량 배급에 공공연히 동원되는 상황을 견디기 어려웠다는 데 있다. 배급을 받는 자들은 아마 인류에 반하는 범죄를 저지르고 도피한 범죄자 집단으로는 가장 큰 단일 집단이었을 것이다."[39] 르완다가 준 교훈 하나는 엄청난 범죄가 일어난 후 사람들을 먹이고 입히는 것이 사람들이 서로를 죽이는 일을 막는 것보다 분명 더 만족스러운 일이라는 점이다.

《침묵》은 한숨 돌릴 틈도 없이 부패한 신체들을 보여준다. 숨이 막히고 피가 엉기는 듯한 기분을 느끼게 하는 이 책은 멍한 기분을 느끼게 만드는 일종의 순수한 잔학함을 증언한다. 책에서 인간적 면모를 알아볼 수 있는 세계나, 단 한 번만이라도 상냥한 순간을 찾기는 어렵다. 《침묵》은 연민 없는 세계를 보여준다. 바라보기 힘들거나 어떻게 바라보아야 할지 알기 힘든 세계. 페레스는 이 책을 작업하는 "내내 금방이라도 토할 것만 같은 기분을 느꼈다"[40]라고 말한다.
　이런 책을 '좋아한다'는 게 무슨 뜻인지는 잘 모르겠으나, 이런 책을 싫어하는 사람이 있음은 분명하다. 한 비평가는 이 책이 "과하고 무

자비하며…… 너무 많은 것을 보여주려 한다"[41]라고 평했다. 그러나 얼마만큼 보여줘야 적당한 것일까? 또 다른 저술가는 페레스가 아프리카를 "정치권력이 발생하기 이전의 무정형의 혼돈"[42]이 가득한 장소로 가정하는 서구인의 편견에 빠졌다고 비난했다. 그러나 이란에서처럼 페레스가 전달하고자 하는 것은 바로 이 혼돈의 경험, 즉 희생자의 경험이다. 그리고 이것이 이 사진들이 불러일으키는 감각이다. 무정형의 혼돈, 내게는 이 말이 아주 적절해 보인다.

집단학살 기간 동안 또는 그 직후 르완다에 머물렀던 사람들은 대개 그 경험이 어떻게 자신들의 개념적 틀을 산산조각냈는지를 고백했다. 퍼걸 킨Fergal Keane은 아일랜드 출신의 이름난 해외 특파원으로, 참혹한 현장을 무수히 다녀본 인물이지만 "우리는 슬픔과 두려움, 불가해함에서 기인한 차마 말로 표현 못할 기분을 느꼈다. 르완다에서 우리는 죽음과 분쟁 속에서 겪은 이전의 모든 경험이 무의미해지는 장소에 발을 디뎠다…… 오늘날까지 그곳에서 정말로 무엇을 겪었는지 설명할 길이 없다"[43]라고 말했다. 페레스 역시 자신의 세계관이 붕괴되는 기분을 느꼈다고 고백한다. 1997년 그는 "젊은 시절 전체에는 루소에게 영향받은 관념이 깊이 스며들어 있었다…… 인간은 근본적으로 선하다는 관념이었다"[44]라고 말했다. 그러나 르완다에 다녀와서는 "인간은 50대 50이라는 생각, 즉 50퍼센트는 선하고 50퍼센트는 선하지 않다는 생각"을 갖게 되었다. 바뀐 생각은 또 있다. "음, 아마도 신 역시 50대 50이 아닐까 생각한다."[45]

그렇다면 페레스가 르완다에서 찍은 사진을 배치하는 데 사용한 종교적 프레임인 '죄' '연옥' '심판'과 같은 개념을 어떻게 이해해야 할까?

나는 페레스가 낙트웨이처럼 자신이 목격한 허무주의에 형태—몇몇 형태—를 부여하려 하고 있다고 생각한다. 그는 거의 믿기지 않는 이미지들의 폭주를 오래된, 알기 쉬운 그리고 도덕적 구원이 약속된 서사—몇몇 서사—안에 담으려고 애쓰고 있다. 물론 이 시도는 실패한다. 키갈리에 구원은 없었다. 루뱐카, 소비보르, 투올슬렝에 구원이 없었듯이 말이다. 게다가 세속적 계몽주의의 후예인 페레스가 대량학살을 설명하기 위해 유사종교적인 프레임에 의지했다는 점도 특히 당황스럽다.

그렇지만 바로 이런 이유로 마지막 3부의 제목은 반어적으로 읽혀야 한다. 콜레라로 죽는 것은 고통스러운 일이지만, 집단학살을 저지른 자들에게 적절한 처벌은 아니다. 아니 집단학살을 저지른 자들에게 적절한 처벌이란 있을 수 없다. 콜레라라는 전염병으로 죄를 지은 자들이 해를 입었지만, 아무 죄 없는 사람들 또한 해를 입었으며, 어느 경우도 자연의 행위지 인간의 행위는 아니었다. 세균이 원인인 콜레라는 희생자를 무작위로 선택했다. 콜레라는 심판하고, 처벌하고, 증오하기까지하는 인간의 능력이 발휘된 결과물이 아니다.

그럼에도 아마 여기에 페레스의 의도가 숨어 있으리라 짐작된다. 페레스는 결코 '심판'과 '정의'가 하나임을 암시하지 않으며, 앞으로도 그럴 일은 없어 보인다. 그리고 정의가 존재하지 않을 때 침묵이 찾아온다.

9·11 사진전: 재앙 속에 피어난 연대

"우리는 아주 빨리 진행되는 역사의 속도와 아주 천천히 진행되는

진보의 속도가 빚어내는 긴장 속에 있다."[46] 1999년 페레스는 이렇게 썼다. 2001년 9월 11일 아침, 역사는 가속되기 시작했고, 그때 이후로 속도는 줄어들지 않고 있다. 그러나 나는 이 불행한 사건을 계기로 페레스가 사진의 민주적 가능성을 믿는 자기만의 비전을 펼치게 되었다고 생각한다. 9·11은 페레스의 작품 활동에서 비록 간접적이고 예상치 못한 방식이기는 하지만, 결정적 전환점이었음이 드러났다. 또 9·11은 페레스가 이 세계에서 사진의 위치에 관해 던져온 질문에 미학적으로 대답할 길은 없음을 보여주었다. 대답은 민주적—즉 정치적—일 수밖에 없다.

9·11로부터 일주일이 지난 뒤 페레스와 그의 세 친구 큐레이터 앨리스 로즈 조지Alice Rose George, 사진학과 교수 찰스 트라우브Charles Traub, 작가 마이클 슐런Michael Shulan은 맨해튼 소호 인근의 어떤 상점 앞에서 사진 전시회를 열었다. 전시의 목적은 이제 일종의 약칭으로 '9·11'이라 부르는 일련의 경험을 담은 이미지들을 수집해 전시하는 것이었다. 이는 수많은 장소에서 수많은 사람들이 찍은 여전히 숨이 멎는 듯한 사진들, 비행기가 건물과 충돌하고 곧이어 화염에 휩싸이는 사진들로 테러 그 자체를 기록할 뿐 아니라, 테러를 둘러싼 모든 것을 기록함을 의미했다. 그날을 목격한 사람들의 반응, 겁에 질리고 두려워하고 비통해하는 모든 반응도 여기 포함된다. (테러가 일어나자 지켜보던 사람들은 머리를 감싸거나, 목을 움켜쥐거나, 손을 가슴 위에 놓았다. 두렵거나 믿기 힘든 상황에 사람들이 보이곤 하는 무의식적이고 보편적인 몸짓이었다.) 어디에나 있는, 점점 찾으리라는 희망과 멀어지는 '실종자' 전단과, 여기 실린 친근하기에 더욱 가슴 아픈 인상착의("골반 쪽의 심장 모양 타투"[47])를 기록한다는 의미이기도 하다. 이 전시는 기진맥진했지만 포기하지 않는

구조요원과 브루클린 다리를 건너 탈출하는 수십만 직장인의 행렬을 보여주었다. (페레스는 이 여정을 공중에서 놀랄 만큼 멋지게 담아낸 사진을 찍었다.) 전쟁의 현장이나 공상과학 영화에서만 볼 수 있는 엄청난 규모의 뒤틀린 잔해들을 보여주기도 한다. 슬픔을 표현하기 위해 자발적으로 생긴 추모비와 그 추모비 주변에 모인 낯선 사람들, 범인류애부터 자비 없는 전쟁까지 다양한 감정과 해결책을 쏟아내는 낙서들. 한 사진은 하얀 내의에 진한 검은색 스프레이로 '똑같이 갚아주리라'라는 문구를 새긴 젊은 여자를 보여준다. 또 다른 사진에서는 누군가 재로 덮인 자동차 뒷유리창에 '지옥에 오신 것을 환영합니다'라고 써놓았다.

9·11을 기록한다는 것은 또한 이 도시의 모습을 기록함을 의미한다. 이때 도시는 단순히 빌딩과 다리와 인도와 도로 표지판의 집합체가 아니라, 이 드라마에 등장하는 살아있고 호흡하는 고통에 민감한 배우다. 이 전시는 망연자실하고 상처받았지만, 그럼에도 평생 뉴욕 시민으로 살면서 단 한 번도 느껴보지 못한 일체감을 맛본 도시 거주민을 그린다. (무엇보다 뉴욕은 갑자기 제3세계의 어느 도시로 거듭났다. 사람들은 노상에 모여 라디오와 텔레비전에 눈과 귀를 기울였다.) 개인으로서 뉴욕 시민의 정체성이 뉴욕이라는 장소 자체와 이렇게 친밀하게, 이렇게 애정을 갖고 융합된 적은 없었다. 이 도시는—우리는—부상을 입었고, 두려워했고, 두려움을 몰랐고, 자부심을 가졌다. 도시라는 '정치체body politic'는 말 그대로 신체가 되었다.

페레스와 동료들은 자신들의 전시 제목을 '이곳이 뉴욕이다Here is New York'라고 지었다. 이 제목은 E. B. 화이트White의 1949년 에세이에 바치는 오마주였는데, 화이트는 여기서 돌연 닥친 핵전쟁의 시대에 뉴

욕이 손쉬운 표적이 될 수 있음에 새롭게 주목했다. 화이트는 "머리 위를 지나가는 제트기 소리에 섞여" "필멸의 노래"[48]가 들린다고 썼다. 전시 기획자들은 "누가 찍었든 가리지 않고" 사진을 공개 모집한다고 발표했다. 직업 사진가뿐 아니라 취미로 사진을 찍는 모든 사람—모든 시민—이 9·11과 그 이후의 낯설고 전례 없는 나날들에 이 도시가 겪은 위기를 증언하는 기록자가 되었다.

'이곳이 뉴욕이다'는 수년 동안 다큐멘터리 사진에 쏟아진 착취적이고 관음증적이고 소외를 불러일으킨다는 비평가들의 공염불을 반박했다. 마이클 슐런이 이 전시회를 엮어 만든 책에서 썼듯이 "사진은 9·11에 일어난 일을 표현하는 완벽한 매체였다. 사진의 본질 자체가 민주적이며, 무한히 복제 가능하기 때문이다…… 뉴욕 시민에게 9·11은 뉴스에나 나오는 이야기가 아니라 소화할 수 없는 악몽이었다. 우리 주위를 떠돌아다니는 모든 이미지를 이해하기 위해 우리는 매체로부터 그것을 되찾는 일이 반드시 필요하다고 생각했다."[49] 5000장이 넘는 사진이 쇄도했고, 이 사진들은 어떤 출처 표기도 없이 전시되었다(매그넘 스타 사진가가 찍은 사진도 무명의 사진과 함께 뒤섞였다). 사진은 우리 자신의 경험을 현실로 만들었고, 타인의 경험을 들여다보게 했다. 사진은 집단적 맥락 안에서 개별성을 이해하는 작업의 출발점이었다. 나는 9·11로부터 몇 주 후 '이곳이 뉴욕이다' 전에 갔던 날을 기억한다. 가장 기억에 남은 것은 개개의 사진들보다 그 장소의 느낌이었다. 활기 넘치는 동시에 상실감에 빠져 있기도 했던 전시의 분위기는 박물관이나 화랑에서 느꼈던 어떤 분위기와도 달랐다. 그곳에 있는 사람은 그저 구경꾼이 아니라 발견자였고, 발견 행위는 타인의 존재와 밀접하게 관련되

어―타인의 존재에 달려―있었다.

　9월 11일은 단지 이례적인 정치적 사건이 일어난 날만이 아니라 이례적인 시각적 사건이 일어난 날이기도 했다. 죽은 이들이 남긴 흔적은 거의 없었으니, 대부분 화재로 전소해버렸기 때문이다. 그라운드 제로는 거대한 공동묘지였지만 시신은 남지 않았다. (이런 점에서 9·11 테러리스트들은 나치가 열렬히 바랐지만 이루지 못한 목표, 즉 죽은 자의 거의 완전한 말살을 이루었다.) 이 사건에 시신 더미처럼 흔히 보게 되는 잔학한 사진이 없는 이유다. 피투성이거나 부상을 입은 사람들의 이미지도 상대적으로 적다. 전시와 동명의 책인《이곳이 뉴욕이다》에 실린 한 사진에는 갈가리 찢겨 인도에 널린 피투성이의 절단된 다리와 발이 보인다. 이 이미지가 충격적인 이유는 소름이 끼쳐서이기도 하지만 이런 이미지가 매우 드물다는 데 있다.

　이 말은 9·11과 관련된 엄청나게 많은 수의 사진이 붕괴하는 건물에서 탈출한 구경꾼과 구조대를 담은 사진임을 뜻한다. 그러나 큰 그리고 대단히 논란의 여지가 있는 예외가 있다. 불타오르는 건물에서 스스로 뛰어내려 사망한 이들의 사진이다. 이 사진들은 내 관점에서 이 사건의 가장 강력한 이미지다. 희생자들의 경험을 한층 더 피부에 와 닿게 하기 때문이다. 이런 사진은 9·11 이미지 중 가장 드물게 발표되고 드물게 보인다. 사실 사람들이 질색하는 까닭이다.

　얼마나 더 많은 사람들이 얼마나 더 많은 장소에서 이런 사진을 찍어 미발표로 갖고 있는지는 알 수 없다.《이곳이 뉴욕이다》에도 이런 사진 하나가 세로로 양면에 걸쳐 실렸다. 하늘을 배경으로 거무스름한 윤곽만 보이는 사람 넷이 공기를 가르며 추락하고 있다. 죽음의 곡예다.

《뉴욕타임스》역시 연합통신 사진기자 리처드 드루Richard Drew가 찍은 추락 사진을 9월 12일자 신문에 실었다(1면은 아니었으며, 이때가 마지막 이었다). 전 세계에 이런 사진 및 비슷한 사진이 실렸으나, 미국에서만은 비난을 받았다. 죽은 사람들을 모욕한다는 잘 이해할 수 없는 이유에서였다. 저널리스트 톰 주노드Tom Junod가 썼듯이 이 이미지들은 "곧바로 상징적인 동시에 허용할 수 없는"[50] 이미지가 되었다. 그럼에도 나는 《뉴욕타임스》에 실린 드루의 사진을 보고서야 건물 안에 갇힌 사람들이 산 채로 타 죽거나 스스로 몸을 던져 죽거나 둘 중 하나를 선택할 수밖에 없었음을 실감했다. 이 실감은 말 그대로 나를 쿵 치고 지나갔으며 공포감이 스멀스멀 올라왔다. 그제야 희생자들의 마지막 몇 분, 또는 마지막 몇 시간을 찬찬히 생각해보게 된 것이다. 진정한 공포가 충격으로 오히려 무감각했던 마음을 뚫고 들어오기 시작했다. 불타오르는 건물이 아니라 불타오르는 사람들을 상상함으로써 생긴 공포였다. 주노드가 한 말은 옳다. "가장 충격적인 날의 가장 충격적인 측면을 직시하려는 욕구는 어째서인지 관음증으로 여겨졌다. 마치 건물에서 뛰어내린 사람의 경험이 우리를 가장 공포스럽게 만드는 핵심이 아니라, 공포와 별로 관계없는, 잊는 것이 최선인 부차적인 일인 것만 같았다."[51] '터부'라는 단어가 남용되기는 하지만, 이 잘못 매도되고 드러내지 못하는 사진의 위상을 설명하는 단어로 이만 한 것이 없다.

9·11과 그 직후의 나날 동안 뉴욕은 내 평생 보았던 어느 때보다 인종적으로 통합되어 보였다. 인종 문제를 둘러싼 이 도시의 극적인 역사는 흔히 야만적이고, 때로 우스꽝스럽고, 가끔 희망을 주고, 종종 죄책감을 느끼게 하며, 확실히 위선적이었다. 그 속에서 자라나 항상 그것을

의식하고 있는 사람들에게 이러한 변화는 환영할 만한 일이었다. 통합은 마치 아트 슈피겔만Art Spiegelman이 그린《뉴요커》의 이단적 표지처럼 이루어졌는데, 이 표지에서는 하시디즘 유대교도 남자와 흑인 여자가 열정적으로 키스를 하고 있다. 다만 9·11 이후의 뉴욕에서는 사랑이 아닌 폭력이 낳은 통합이 일어났다는 점이 달랐다.《이곳이 뉴욕이다》에 수록된 몇몇 사진은 이 (일시적으로) 뒤바뀐 인종적 역학을 암시한다. 한 사진에는 젊은 흑인 남녀 한 쌍이 공원 벤치에 앉아 있다. 똑같이 거의 삭발한 머리에 똑같이 헐렁한 흰 상의를 입었다. 여자는 휴지를 들고 흐느끼고 있으며, 남자의 오른쪽 손은 여자를 보호하듯 머리를 감쌌다. 이들 옆에는 젊은 아시아계 여자가 흑인 여자 쪽으로 몸을 기울인 채 앉았고, 그 앞의 인도에 한 백인 남자가 무릎을 꿇고 있다. 백인 남자는 아시아계 여자에게 어떤 위안을 구하는 것처럼, 어떤 위안이 되길 갈망하는 것처럼, 그녀의 손을 꼭 잡았다.

9·11은 계급에 대한 인식 역시 적어도 잠깐이기는 하지만 바꿔놓았다. 소방관과 경찰은 새로운 영웅이었고,《이곳이 뉴욕이다》에 실린 많은 사진은 잔해 속에서 생존자를 찾으려고 애쓰는 이들의 매우 고되지만 거의 헛된 노력을 담고 있다. 게다가 이 사건은 더 미묘하지만 그럼에도 분명히 이 도시가 가진 상업성에 대한 태도를 바꾸게 했고, 새롭게 감사하는 마음을 갖게 했다.《이곳이 뉴욕이다》에서는 어디서나 눈에 띄는 광고판과 간판이 도시의 상점 앞, 광고판, 버스 정류장을 장식하고 있지만, 이런 모습은 워커 에번스까지 거슬러 올라가는 사진의 역사에서 그랬던 것처럼 반어적으로 보이지 않는다. 많은 포스트모던 작품들에서 그러하듯 소비자 문화를 향한 냉소적 비평으로 읽히지도 않는

다. 이 책에서는 오히려 반대로 셔터를 내린 모든 상점은 패배한 것처럼 보인다. 자본주의의 패배가 아니라 우리 자신의 패배다. 마침 페레스가 찍은 커피와 베이글을 파는 초라한 수레는 잠에서 깨우고 싶은 작고 사랑스러운 친구처럼 보인다. 아마도 과장으로 '고급 머핀'과 '고급 크루아상'을 판다고 광고하는 환하게 불을 밝힌 북적북적한 커피숍은 갑자기 보는 사람에게 기쁨을 준다. 이제 바가지로 악명 높은 상점들도 문을 닫고 으스스하게 버려진 웨스트 브로드웨이는 말로 다 표현할 수 없을 만큼 슬퍼 보인다. 9·11 이후 마르크스주의자들조차 이 도시의 거칠고 화려한 자본주의적 세계가 다시 살아나기를 갈망했다.

'이곳이 뉴욕이다'는 다양한 사진을 가리지 않고 모은 전시였고, 그 결과를 묶은 책도 무려 864쪽에 달한다. 이것이 이 전시의 힘이다. 이 전시는 팔을 활짝 벌려 최대한 많은 것을 받아들인다. 전시 기획자들은 오직 이런 전시를 통해 자기 자신과 서로를 들여다보기 시작할 수 있고, 우리의 경험을 확인하는 동시에 그것에 의문을 제기할 수 있음을 알았던 듯하다. 이 전시는 매우 놀라운 기록이다. 이미지 속의 담화이자 시민들이 주고받는 시각적 대화며, 슬픔으로 구축한 휘트먼식의 비전이다. 슐런은 이 전시 기획자들이 사진이 "스스로, 서로에게, 또 감상자에게 직접적으로 말을 걸 수 있기를"[52] 바랐다고 썼다. 이 전시 기획은 "지혜는…… 우리 모두의 집단적 비전 안에 있다"[53]라는 생각을 전제로 했다. 한 권의 책으로서, 특히 전시로서 '이곳이 뉴욕이다'는 민주주의적 이상이 아직 살아있다는 믿음이 옳음을 보여주었다. 심지어, 또는 아마 특히 파국적인 재앙 한복판에서도 이는 사실이었다. 이 전시는 침묵의 정반대에 놓여 있다.

보이지 않는 것을 어떻게 보이게 할 것인가

9·11 이후 페레스는 비록 이전만큼 전쟁에 집중하지는 않지만 이라크, 이스라엘, 아프가니스탄에서 사진을 찍어왔다. 그는 르완다로 돌아가며 이렇게 말한다. "나는 스타일의 모든 요소를 버리고 최대한 단순해지려고 노력했다."[54] 이라크에서 찍은 사진 중 2005년《뉴욕타임스 매거진》에 실린 사진은 사담 이후 전쟁의 양상을 시각적으로 요약해 보여준다. 페레스는 총알 자국이 난 벽에 비친 흐릿한 그림자로 수니파의 반란 및 이라크 특공대와 수니파의 전투를 묘사했다.

페레스는 또한 미국 내부로 관심을 돌려 2008년 여름과 가을 금융위기가 닥쳤을 때 그가 월스트리트의 '경야經夜'라 부른 현장을 기록했다. 그러나 오바마와 매케인이 맞붙었던 대선 기간에 경제적 불황에 빠진 공업 중심지로 떠났던 사진여행만큼 힘든 여행은 없었다. "탈공업화와 탈소비를 겪는 오하이오 주의 풍경을 찍는 일이 이라크에서 특수부대의 활약을 찍는 일보다 몇 배는 더 어려웠다." 페레스는 버락 오바마가 대통령에 당선되고 몇 주 후 이렇게 말했다. "미국의 현재 경제적 지형을 사진에 담는 일은 훨씬 더 큰 도전이다. 현실에 대한 우리의 해석을 변화시키는 언어를 어떻게 구축할 수 있을까? 아주 어려운 일이다."[55]

대선이 있기 몇 주 전 페레스는 차를 타고 오하이오 주 시골을 지나가며 주로 스틸 이미지로 구성된 일련의 비디오를 만들어 웹에 올렸다. 그중 하나인 '잠든 이성A Sleep of Reason'에서 페레스는 자신이 클리블랜드에 와 있음을 깨닫는다. 아니, "여기는 클리블랜드 같습니다. 사실은 어디인지 모르겠어요"라고 말한다. 그의 당혹감은 내게 그가 수십 년 전 혁

명기 이란에서 했던 여행을 상기시킨다. 다시 한 번 페레스는 낯선 땅에서 혼돈의 풍경 속을 헤매는 이방인이 된다. 그러나 클리블랜드에는 에너지도, 분노도, 단연코 혁명도 없다. 암울하고 으스스한 고독이 있을 뿐이다. 텅 빈 거리, 텅 빈 도로, 텅 빈 공장. 페레스는 친구에게 전화를 건다. "아무도, 아무도 없어. 여긴 꼭 핵폭탄이 떨어진 곳 같아."[56] (그는 또 아내에게 전화를 걸어 불평한다. "난 길을 잃었어. 이렇게 외딴 곳에서 말이야." 하지만 아내가 그를 그리 동정하는 것 같지는 않다.) 나중에 페레스는 사람의 흔적을 찾아 클리블랜드로 되돌아간다. 먼저 그는 수산식품 포장일을 하는 아프리카계 미국인 넷을 만난다. "감옥에 가는 것 말고는 뭐든 해요." 그중 한 명이 설명한다. 그 다음 페레스는 대리주차원으로 일하는 세 명의 수줍게 미소 짓는 젊은이를 만난다. 이들은 몸에 맞지 않는 검은 상의와 검은 보타이, 흰 셔츠 차림이다. 그중 둘은 바스라에서 온 이라크인이고 나머지 하나는 사라예보에서 온 세르비아인임을 알게 된다. 버려진 황량한 클리블랜드에 있을 때조차 역사는 우리 발목을 잡는다.

페레스에게 우리가 살고 있는, 특히 인터넷으로 정의되는 새로운 미디어 환경은 사진가와 감상자에게 모든 종류의 가능성을 열어 보인다. 앤디 그룬드버그가 앞서 논의한 바대로 새로운 테크놀로지가 "뒤틀린 파시즘"[57]을 생산할지 모른다는 두려움이 틀렸다는 말이 아니다. 다만 그것이 불가피한 결과도, 유일한 결과도 아니라는 말이다. 페레스는 자신이 "포스트 - 포스트모던"[58]이라 부르는 이 시대에 인터넷이 반권위주의의 잠재성을 지닌 도구가 되리라고 상상한다. 그는 말한다. "우리는 시각적 언어가 사진가와 관객 사이의 대화로 정의되는 시대로 들어서고 있다. 이것은 이미지가 민주적으로 게시됨은 물론 민주적으로 해석됨을

의미한다."[59] 감상자는 더 이상 고마워하는 수동적 학생이 아니며, 사진가는 더 이상 모든 것을 알고 모든 것을 볼 수 있어서 어떤 결정적인 순간을 살리고 죽일지 선택하는 선생이 아니다. 페레스는 "권위 있는 단일한 목소리, 위로부터 창조된 일의적인 이미지는 더 이상 존재하지 않는다"[60]라고 주장한다. 따라서 "이미지의 창조자를 니체식 반신반인으로 여기는 잘못된 관념"에 안녕을 고해야 한다. "지금의 현실을 형상화하려면 깊은 겸손과 겸허함이 필요하다."[61]

페레스를 아직도 키갈리나 클리블랜드에 있게 하는 것은 바로 이 형상화, 곧 탐구 작업이다. 카파처럼 그는 역사가 온갖 장소에서 온갖 방식으로 온갖 사람들에 의해 만들어짐을 안다. 비디오를 직접 찍어본 경험이 있지만, 페레스는 사진이 "여전히 현실에 대한 우리의 생각과 세계 속 우리의 자리를 재조직하는 공간"이라고 주장하며 이렇게 묻는다. "어떻게 현실의 외양을 해방시킬 수 있을까?"[62]

이 질문은 사진술의 탄생부터 오늘날까지 내내 되풀이되어 왔다. 이 질문은 벤야민과 브레히트까지 거슬러 올라가 몇 대의 사상가들의 머릿속을 맴돌며, 이들을 분노케 하는 한편 자극시켰다. 그럼에도 믿기 힘들 만큼 놀라운 이미지들을 낳은 한 세기가 지난 후 그리고 믿기 힘들 만큼 놀라운 폭력을 낳은 한 세기가 지난 후, 페레스는 어떤 답도 제시하지 않는다. 대신 그는 또 다른 더 근본적인 질문을 던진다. 다큐멘터리 사진가뿐 아니라 저널리스트, 영화제작자, 인권운동가에게까지 해당되는 질문인 이것은 사실 우리가 함께 공유하는, 상처 입은 세계의 모든 거주민들에게 던지는 질문이기도 하다. "어떻게 보이지 않는 것을 보이게 할 것인가?" 페레스의 질문이다.

감사의 말

내가 처음 사진에 관한 글을 쓰기 시작한 것은 약 10년쯤 전이다. 아마 내 담당 편집자들이 계속 글을 쓰라고 용기를 주지 않았다면 계속 하지 못했을 것이다. 특히 《디센트Dissent》의 마이클 왈저Michael Walzer와 마크 레빈슨Mark Levinson, 《보스턴 리뷰》의 조시 코언Josh Cohen과 데브 채스먼Deb Chasman, 이탈리아 콘스트라스토 출판사의 알레산드라 마우로Alessandra Mauro, 몹시 그리운 《로스앤젤레스 타임스 북 리뷰》의 스티브 와서먼Steve Wasserman에게 깊은 감사를 표한다. 저자라면 누구나 이런 편집자들과 일하기를 꿈꿀 것이다. 이 책의 각 장들 일부는 위 출판물들에 실린 짧은 에세이에서 출발했다.

시카고대학교 출판부의 담당 편집자 앨런 토머스Alan Thomas에게 많은 빚을 졌다. 그는 내가 이 책을 더 잘 쓰도록 독려하고 방법을 보여주었다. 사진 편집자 앤서니 버튼Anthony Burton은 뛰어난 안목과 무엇이든 찾아내는 능력의 소유자다. 케이트 프렌첼Kate Frentzel과 리바이 스탈Levi Stahl도 큰 도움이 되어주었다.

뉴욕대학교 전직 학생처장 조지 다운스George Downs에게 깊은 감사

를 보낸다. 그는 항상 내 작업을 지지해주었다. 휴머니티스 이니셔티브의 제인 틸러스Jane Tylus와 아샤 베르거Asya Berger에게도 감사한다. 이들이 없었으면 이 책은 나오지 못했을 것이다. 대학원생들에게도 감사하며, 특히 둘 다 어엿한 젊은 저널리스트인 헤일리 에버Hailey Eber와 프리다 클로츠Frieda Klotz에게 감사한다. 문화 보도와 비평 수업에 참여한 모든 똑똑하고 유쾌하고 재능 넘치는 학생들에게도 큰 감사를 전한다. 이들을 가르치는 건 큰 기쁨이었으며, 이들이 세계에 큰 애정을 품고 있음을 알고 미래에 희망을 갖게 되었다.

NYU 및 다른 곳에 있는 친구와 동료는 친절하게도 이 책을 읽고 항상 통찰력 있는 조언을 해주었다. (물론 이 책에 결함이 있다면 모두 내 책임이다.) 키쿠 아다토Kiku Adatto, 제이 번스타인Jay Bernstein, 크레이그 칼혼, 시몬 도탠Shimon Dotan, 데니스 림Dennis Lim, 제드 펄Jed Perl, 로렌스 웨슬러Lawrence Weschler에게 감사를 전한다. 좋은 친구인 만큼이나 통찰력 있는 편집자인 앤 마틴Ann Martin에게 특별히 감사한다.

국제사진센터의 큐레이터 크리스틴 루벤Kristin Lubben과 홍보담당자 데이비드 아펠David Appel은 항상 도움을 아끼지 않고 많은 질문에 빠른 답변을 주었으며, 찾기 힘든 자료들을 찾아주었다.

문법 실수는 죄악에 가깝다고 가르쳐주신 어머니 트루디에게 감사한다. 아버지 조던에게도 감사한다. 아버지는 항상 역사를 긴 시선으로 바라보라고 가르쳐주셨다.

마지막으로 이 책을 제이 번스타인—아마 그는 이유를 잘 알고 있으리라—과 고 엘런 윌리스에게 바친다. 엘런 윌리스는 사상가이자, 작가이자, 페미니스트이자, 진정한 친구였다.

옮긴이의 말

 거의 20년이 지난 지금까지 잊히지 않는 사진이 한 장 있다. 종로의 대형서점에서 제목도 모르는 책을 뒤적이다 우연히 보게 된 한 무슬림 여성의 사진 때문에 나는 며칠 밤 잠을 설쳤다. 기억 속에 묻어두었던 그 사진을 검색엔진에서 찾아본다. 몇 개의 키워드를 입력하니 그녀의 얼굴이 너무도 간단히 떠오른다. 그때 책에서 보았던 흑백 사진과는 다른 사진이었지만 한눈에 알아볼 수 있었다. 그녀의 이름은 자히다 파르빈. 파키스탄인으로 1998년 당시 셋째를 임신 중이었던 그녀는 아무런 이유 없이 아내의 부정을 의심한 남편이 저지른 폭력으로 눈과 코와 혀와 귀를 잃는다. 눈과 코가 자리 잡고 있어야 할 자리에 우묵한 음영만이 남아 마치 슬픈 그림자처럼 반쯤 명암에 잠겨 있던 그녀의 옆모습은 내게 말로 표현할 수 없는 충격을 주었다. 지금도 그녀를 이 지면에 어떻게 설명해야 할지 모르겠다. 20년 전의 나는 그녀의 이름이 무엇인지, 그녀가 이렇게 된 자세한 사정은 무엇인지 더 찾아보려 하지 않았다. 그 얼굴을 계속 들여다보는 것마저 죄를 짓는 것처럼 느껴져 재빨리 책을 덮어버리고 말았다. 이 덮어버리는 반응, "자신의 도덕적 무능"에 충

격을 받아 고통을 찍은 사진에서 황급히 고개를 돌리는 반응은 존 버거가 〈고통의 사진〉에서 경고한 반응이기도 하다. 자신의 "알량한 연민을 혐오하는 마음"은 곧 "자기 연민"으로 변질되며, 타인의 고통은 "뒷전으로 밀려나기" 시작한다.

이 책이 다루고 있는 것은 바로 이 인간의 신체에 새겨진 고통을 찍은 사진, 인간이 같은 인간에게 저질렀다고는 믿을 수 없는 잔학행위를 찍은 사진이다. 이런 사진에는 단순히 피와 살점이 튀는 폭력적인 사진뿐만 아니라 사형을 앞둔 캄보디아 투올슬렝 감옥의 수감자들을 찍은 사진이나 나치가 찍은 바르샤바 게토 주민들의 사진처럼 정적이고 어쩌면 평범해 보이기까지 하는 사진들도 포함된다. 사진술의 역사와 거의 궤적을 같이 하는 이런 사진들은 종종 관음증을 자극하는 포르노그래피라는 비난을 받아왔다. 수전 손택을 비롯한 많은 비평가들은 "잔학행위를 찍은 사진이 주는 충격은 반복해서 볼수록 퇴색"되며, 이런 사진들은 "우리의 양심을 일깨운 것 못지않게 둔감하게" 만들어버린다고 경고한다.

그러나 이 책의 저자 수지 린필드는 이런 사진을 외면하고 불신하기보다 이런 사진을 '본다'는 것이 정말로 무엇을 의미하는지 더 깊이 고민해야 한다고 말한다. 동족의 반군에게 오른팔이 잘린 세 살짜리 시에라리온 소녀 메무나의 사진을 '본다'는 것은 과연 무슨 의미인가? 죄책감에 매몰되거나 자기 연민에 허덕이지 않고 어떻게 이런 사진을 올바르게 바라볼 수 있는가? 린필드는 "메무나를 본다는 것은 메무나가 어떻게 지금의 모습이 되었는지를 본다는 의미"라고 말한다. 또 시에라

리온이 어떻게 "무신경한 전 세계가 지켜보는 가운데 발작과도 같이 잔학함의 수렁에" 빠지게 되었는지 그 과정을 그대로 들여다본다는 의미라고 말한다. 메무나가 휩쓸려든 전쟁이 선과 악을, 희생자와 가해자를, 뚜렷한 전쟁의 명분과 목적을 가를 수 있는 전쟁이 아니라 "사람, 재산, 사회 기반시설…… 자연 그 자체를 파괴한다는 규칙 말고는" 그 어떤 규칙도 없는 전혀 새로운 양상의 전쟁이며, 이 전쟁에 때로는 희생자이자 소년병으로 참가하는 아이들이 인간 윤리의 기본 문법 자체가 뒤죽박죽이 된 회색지대로 내몰린다는 사실을 아는 것이라고 말한다. 이를 통해 우리는 메무나에게 "정치적으로, 경제적으로, 윤리적으로 투자하기를" 멈추지 않을 수 있으며, 이것이 바로 "포토저널리스트의 보여주는 윤리"와 별개로 우리 감상자들이 지켜야 할 "보는 윤리"가 된다.

비평가로서 린필드가 탁월한 지점은 이렇듯 냉전 이후 변화하는 정치폭력의 지형 속에서 오직 사진만이 할 수 있는 역할을 정확히 짚어냈다는 데 있다. 뚜렷한 정치적 목적을 갖지 않은 쌍방이 오직 상대방을 말살할 목적으로 조직적 잔학행위를 벌이는 시에라리온, 소말리아, 콩고와 같은 곳에서 사진가는 저널리스트보다 더 유연하게 현실을 기록한다. 그런 의미에서 정치학을 전공한 질 페레스가 저널리스트나 정치학자가 되는 대신 카메라를 들게 되는 것은 매우 의미심장한 일이다. 로버트 카파를 낙관주의자로, 제임스 낙트웨이를 파국주의자로, 질 페레스를 회의주의자로 명명한 제3부에서 정치적 지형의 변화에 따라 사진가의 역할과 그 결과물이 바뀌어 가는 모습을 살펴보는 것도 이 책의 흥미로운 지점이다.

이 책을 번역하며 나는 다른 어떤 사진보다 20년 전에 보았던 무슬림 여성의 사진을 가장 먼저 떠올렸다. 제대로 싹을 틔워 자랄 만큼 물을 주고 가꾸지는 못했지만, 자히다 파르빈을 찍은 사진 한 장이 내 안의 윤리적 씨앗이 되어 지금까지 잠자고 있었다는 사실이 신기했다. 작업 도중 관련 사진들을 찾아보며 사진과 그 안에 담긴 이야기들의 무게가 버거울 때도 있었지만, 저자가 행간마다 단단히 붙들고 있는 사진 매체에 대한 애정과 이해와 신뢰에 의지해 마무리를 지을 수 있었다. 이 책에는 카파나 낙트웨이처럼 권위 있는 사진에이전시에 소속된 포토저널리스트의 사진뿐 아니라, 9·11 이후 뉴욕 시민들이 직접 찍은 사진이나 아우슈비츠 특수임무반 수감자들이 직접 찍은 네 장의 이미지처럼 비전문가가 찍은 사진들도 소개되어 있다. 이른바 희생자들이 자신의 이야기를 기록해 남기려는 주체적 욕망을 분출하는 순간은 카메라를 든 서구의 주체와 사진으로 기록된 타자라는 오랜 이분법을 해체하는 짜릿한 순간을 제공한다.

1부에서 저자는 매우 공을 들여 사진에 대한 기존의 비평들을 조목조목 반박한다. 그러면서 결국 저자는 우리에겐 오늘날의 급변한 환경에 걸맞은 새로운 비평이 필요하다고 말한다. 오늘날의 세계에서 사진의 위치는 점점 더 민주적으로, 즉 더 혼란스럽고 복잡하게 변해가고 있다. 누구나 카메라를 들고 아이팟, 위성방송, SNS, 인터넷을 통해 이미지를 생산하는 오늘날, 이 새로운 시각적 환경에 어떻게 대응해야 할 것인가? 린필드의 책은 이 정치적이고 윤리적인 물음에 자신의 생각을 정리해볼 수 있는 좋은 계기가 되어줄 것이다.

주

서문

1 James Agee and Walker Evans, *Let Us Now Praise Famous Men*(Boston: Houghton Mifflin, 1960), 11쪽. 에이지는 뒤이어 이렇게 말한다. "나는 이런 이유로 아무런 도구의 도움도 받지 않은 순수한 의식 다음으로 카메라가 우리 시대의 가장 중요한 매체라고 생각한다. 카메라를 오용하는 사람들에게 극도의 분노를 느끼는 이유이기도 하다."

1장

1 Charles Baudelaire, "The Salon of 1846", in *Baudelaire: Selected Writings on Art and Artists*, trans. P. E. Charvet(Middlesex: Penguin, 1972), 51.
2 Baudelaire, "The Salon of 1846", 50.
3 Robert Hughes, *The Shock of the New*(London: Thames and Hudson, 1980), 7.
4 Margaret Fuller, "A Short Essay on Critics", in *The Writings of Margaret Fuller*, ed. Mason Wade(New York: Viking, 1941), 227.
5 Fuller, "A Short Essay on Critics", 229.
6 James Agee, *Agee on Film*(New York: Perigee, 1983), 1:22–23.
7 Susie Linfield, "Interview with Arlene Croce", *Dance Ink* 7, no. 1(Spring 1996): 19. 여기서 크로스가 언급하는 공연은 이고르 스트라빈스키의 〈아곤Agon〉 초연으로 마리아 톨치프, 다이애너 애덤스, 자크 당부아즈가 주연을 맡았다.
8 Linfield, "Interview with Arlene Croce", 19.
9 Randall Jarrell, "The Age of Criticism"(1952) in *No Other Book: Selected Essays*, ed. Brad Leithauser(New York: Harper Collins, 1999), 294.
10 Alfred Kazin, "The Function of Criticism Today", in *Contemporaries*(Boston: Little, Brown and Company, 1962), 500.
11 Kazin, "The Function of Criticism Today", 494–95.

12 Susan Sontag, *On Photography*(New York: Anchor, 1990), 3, 4, 7, 11, 14, 14, 21.

13 Sontag, *On Photography*, 6, 7, 7, 7.

14 Sontag, *On Photography*, 14 – 15.

15 Sontag, *On Photography*, 24.

16 Sontag, *On Photography*, 13.

17 Roland Barthes, *Camera Lucida*, trans. Richard Howard(New York: Hill and Wang, 1981), 27.

18 Barthes, *Camera Lucida*, 92, 106, 106, 4, 90, 96, 90.

19 Barthes, *Camera Lucida*, 107.

20 Barthes, *Camera Lucida*, 118.

21 John Berger, in Berger and Jean Mohr, *Another Way of Telling*(New York: Vintage, 1995), 83.

22 Berger, *Another Way of Telling*, 105.

23 Berger, *Another Way of Telling*, 108.

24 John Berger, "Photographs of Agony", in *Selected Essays*, ed. Geoff Dyer(New York: Pantheon, 2001), 280. 맥컬린은 제임스 낙트웨이에게 큰 영향을 미쳤다. 더 자세한 내용은 8장을 참조하라.

25 Berger, "Photographs of Agony", 280 – 81.

26 Berger, "Uses of Photography", in Berger, *Selected Essays*, 288.

27 Roland Barthes, "Shock-Photos", in *The Eiffel Tower and Other Mythologies*, trans. Richard Howard(New York: Hill and Wang, 1979), 71.

28 Barthes, "Shock-Photos", 71.

29 Barthes, "Shock-Photos", 71.

30 Sontag, *On Photography*, 17.

31 Sontag, *On Photography*, 20 – 21. 손택은 《타인의 고통*Regarding the Pain of Others*》에서 이 생각을 재검토하고 부분적으로는 철회하였지만 '사회참여 사진'이라는 주제에 훨씬 더 큰 영향을 미친 것은 이 원래의 발언이었다.

32 Allan Sekula, "The Traffic in Photographs", in *Photography Against the Grain: Essays and Photo Works 1973 – 1983*(Halifax: Press of the Nova Scotia College of Art and Design, 1984), 101.

33 Douglas Crimp, "The Photographic Activity of Postmodernism", *October* 15(Winter 1980): 98.

34 Crimp, "The Photographic Activity of Postmodernism", 99.

35 Crimp, "The Photographic Activity of Postmodernism", 99.

36 Crimp, "The Photographic Activity of Postmodernism", 99.

37 Rosalind Krauss, "A Note on Photography and the Simulacral", in *The Critical Image: Essays on Contemporary Photography*, ed. Carol Squires(Seattle: Bay Press, 1990), 22.

38 Krauss, "A Note on Photography and the Simulacral", 22.

39 Krauss, "A Note on Photography and the Simulacral", 22. 크라우스는 특히 신디 셔 먼Cindy Sherman의 얘기를 하고 있다.

40 Krauss, "A Note on Photography and the Simulacral", 24.

41 Abigail Solomon-Godeau, "Who is Speaking Thus? Some Questions about Documentary Photography", in Solomon-Godeau, *Photography at the Dock*(Minneapolis: University of Minesota Press, 1991), 176.

42 Solomon-Godeau, "Who is Speaking Thus?", 176.

43 John Tagg, "The Currency of the Photograph", in *Thinking Photography*, ed. Victor Burgin(London: Palgrave, 1982), 122−23.

44 Tagg, "The Currency of the Photograph", 123.

45 Martha Rosler, "In Around and Afterthoughts(On Documentary Photography)", in *The Contest of Meaning: Critical Histories of Photography*, ed. Richard Bolton(Cambridge: MIT Press, 1992), 321.

46 Andy Grundberg, *Crisis of the Real: Writings on Photography since 1974*(New York: Aperture, 1999), 9.

47 Frederic Jameson, "Postmodernism and Consumer Society", in *The Anti-Aesthetic: Essays on Postmodern Culture*, ed. Hal Foster(Seattle: Bay Press, 1983), 115−16.

48 Richard Prince, *Why I Go to the Movies Alone*(New York: Tanam Press, 1983), 63.

49 John Szarkowski, *Looking at Photographs: 100 Pictures from the Collection of the Museum of Modern Art*(Milano: Idea Editions, 1980).

50 Rosler, "In, Around and Afterthoughts", 306.

51 Allan Sekula, "On the Invention of Photographic Meaning", in Burgin, *Thinking Photography*, 108.

52 Sekula, "On the Invention of Photographic Meaning", 108.

53 Carol Squires, "Class Struggle: The Invention of Paparazzi Photography and the Death of Diana, Princess of Wales", in *OverExposed: Essays on Contemporary Photography*(New York: New Press, 1999), 272.

54 Rosler, "In, Around and Afterthoughts", 306.

55 "In, Around and Afterthoughts", 307.

56 "In, Around and Afterthoughts", 319.

57 "In, Around and Afterthoughts", 325.

58 사진(영화)은 또한 일부 페미니스트 비평가들에게 "남성적 시선"을 구현한다는 비난을 받기도 했다. 예컨대 로라 멀비Laura Mulvey가 1975년에 쓴 다음과 같은 독창적인 글을 참조하라. "Visual Pleasure and Narrative Cinema" (collected in Mulvey, *Visual and Other Pleasures*[Bloomington: Indiana University Press, 1989]). 존 버거의 다음 글은 이런 시선을 객관적으로 분석하기보다 생생하게 그려 보일 수 있음을 입증한 멋진 반례다. "The Hals Mystery", in Berger, *Selected Essays*.

59 Mary McCarthy, "Introduction", in *Mary McCarthy's Theatre Chronicles 1937 - 1962*(New York: Noonday Press, 1963), xii-xiii.

60 Burgin, "Looking at Photographs", 147.

61 Burgin, "Looking at Photographs", 148.

62 Burgin, "Looking at Photographs", 148.

63 W. J. T. Mitchell, *Picture Theory: Essays on Verbal and Visual Representation*(Chicago: University of Chicago Press, 1995) 369.

64 W. J. T. Mitchell, *What Do Pictures Want? The Lives and Loves of Images*(Chicago: University of Chicago Press, 2005), 26.

65 Nicholas Mirzoeff, "Invisible Again: Rwanda and Representation after Genocide", *African Arts* 38, no. 3(Autumn 2005): 89.

66 Pauline Kael, "Trash, Art, and the Movies", in *Going Steady*(New York: Warner Books, 1979), 106 - 7.

67 Kael, "Trash, Art, and the Movies", 154. 손택은 예술이나 비평에 대한 이런 접근법에 전반적으로 동의했다. 어쨌든 손택이 유명하게 된 계기는 1960년대 초반《해석에 반대한다*Against Interpretation*》에서 "예술의 성애학"을 촉구하면서부터였다. 1979년 《롤링스톤》과의 인터뷰에서 손택은 다음과 같이 주장했다. "나는 사고와 감정 사이의 분리에 반대해 가장 오래 싸워왔다…… 정말로 반지성주의적 관점의 근거가 되는 것은 머리와 가슴, 사고와 감정, 상상과 판단을 나누는 사고방식이다…… 사고는 감정의 한 형태며, 감정은 사고의 한 형태다." 이 책에서 곧 살펴보게 될 이유로, 손택은 사진의 문제에서만 이런 통찰을 저버렸다.

68 Jarrell, "The Age of Criticism", 294. "사실에 대한 감각"이라는 표현은 T. S. 엘리엇에게서 왔다.

69 Kazin, "The Function of Criticism Today", 500.

70 Miriam Horn, "Image Makers", *U. S. News & World Report*, October 6, 1997, 60.

71 Ariella Azoulay, *The Civil Contract of Photography*, trans. Rela Mazali and Ruvik Danieli(New York: Zone Books, 2008), 519.

72 Charles Baudelaire, "The Salon of 1859", in Baudelaire, *Selected Writings*, 295.

73 Baudelaire, "The Salon of 1859", 295.

74 Baudelaire, "The Salon of 1859", 296.

75 Baudelaire, "The Salon of 1859", 296–97.

76 Baudelaire, "The Salon of 1859", 297.

77 Gustav Flaubert, *Bouvard and Pécuchet*, trans. Mark Polizzotti(Illinois State University: Dalkey Archive Press, 2005), 316.

78 George Bernard Shaw, "On the London Exhibitions"(1901), in *Photography in Print: Writings from 1816 to the Present*, ed. Vicki Goldberg(Albuquerque: University of New Mexico Press, 1981), 224.

79 Shaw, "On the London Exhibitions", 231.

80 쇼가 했다고 전해지는 이 인용문의 출처는 다음과 같다. Philip Jones Griffiths, in William Messer, "Presence of Mind: The Photographs of Philip Jones Griffiths", *Aperture*, no. 190(Spring 2008): 60.

81 Jane Walsh Carlyle, 다음 책에서 인용. Helmut Gernsheim and Alison Gernsheim, *The History of Photography: From the Camera Obscura to the Beginning of the Modern Era*(New York: McGraw-Hill, 1969), 239.

82 Dominique François Arago, "Report", in *Classic Essays on Photography*, ed. Alan Trachtenberg(New Haven: Leete's Island Books, 1980), 19.

83 Louis Daguerre, "Daguerreotype", in Trachtenberg, *Classic Essays on Photography*, 13.

84 Lady Elizabeth Eastlake, "Photography", in Trachtenberg, *Classic Essays on Photography*, 40.

85 Sontag, *On Photography*, 115.

86 Walter Benjamin, "Little History of Photography", in Benjamin, *Selected Writings*, vol. 2, *1927–1934*, ed. Michael W. Jennings, trans. Rodney Livingstone and others(Cambridge, MA: Belknap/Harvard), 519.

87 Benjamin, "Little History of Photography", 523.

88 Walter Benjamin, "The Work of Art in the Age of Mechanical Reproduction", in *Illuminations*, ed. Hannah Arendt, trans. Harry Zohn(New York: Schocken, 1969), 224.

89 Benjamin, "Little History of Photography", 518.

90 Benjamin, "Little History of Photography", 518.

91 Benjamin, "Little History of Photography", 510.

92 Benjamin, "Little History of Photography", 510.

93 Benjamin, "Mechanical Reproduction", 51.

94 Benjamin, "Little History of Photography", 526.

95 Benjamin, "The Author as Producer", in Burgin, *Thinking Photography*, 24.

96 Benjamin, "The Author as Producer", 25.

97 Benjamin, The Arcades Project, 다음에서 인용. David Levi Strauss, *Between the Eyes: Essays on Photography and Politics*(New York: Aperture, 2003), 170.

98 Siegfried Kracauer, "Photography", in *The Mass Ornament*, trans. Thomas Y. Levin(Cambridge, MA: Harvard University Press, 1995), 57.

99 Kracauer, "Photography", 52.

100 Kracauer, "Photography", 51.

101 *The Weimar Republic Sourcebook*, ed. Anton Kaes, Martin Jay, and Edward Dimendberg(Berkeley: University of California Press, 1994), 648.

102 Kracauer, "Photography", 58.

103 Kracauer, "Photography", 61-62.

104 Kracauer, "The Little Shopgirls Go to the Movies", in Kracauer, *Mass Ornament*, 300.

105 Kracauer, "Photography", 61. 크라카우어가 1960년에 발표한 책으로, 전후 뉴욕의 한결 부드러운 분위기에서 쓰인 《영화 이론*Theory of Film*》에서는 영화와 사진의 역할 에 대해 훨씬 친절한—훨씬 제한된—관점을 채택한다.

106 Douglas Kahn, *John Heartfield: Art and Mass Media*(New York: Tanam Press, 1985), 64.

107 Brecht in Benjamin, "Little History of Photography", 526. 그러나 브레히트의 말을 그대로 받아들이기는 어렵다. 1955년, 대중 매체에 실린 사진을 모은 책《전쟁교본 *Kriegsfibel*》이 처음 집필을 시작한 지 15년 만에 동독에서 발표되었기 때문이다.

108 Allan Sekula, "Dismantling Modernism, Reinventing Documentary(Notes on the Politics of Representation)", in Sekula, *Photography Against the Grain*, 57.

109 Martin Esslin, *Brecht: A Choice of Evils*(London: Methuen, 1984), 209.

110 Martin Esslin, *Brecht: The Man and His Work*(Garden City: Anchor Books, 1971), 257.

111 Bertolt Brecht, "Of Poor B. B.", in *Poems: 1913-1956*, ed. John Willett and Ralph Manheim(London: Methuen, 1979), 107.

112 Brecht, "To Those Born Later", in Brecht, *Poems: 1913-1956*, 320.

113 Kracauer, "Cult of Distraction", in Kracauer, *Mass Ornament*, 327.

114 Adolf Behne, in Grosz and Heartfield, *Grosz/Heartfield: The Artist as Social Critic*(Minneapolis: University of Minesota, 1980), 39.

115 Kahn, *John Heartfield*, 64.

116 Kracauer, "Cult of Distraction", in Kracauer, *Mass Ornament*, 325.

117 Max Kozloff, "Terror and Photography", *Parnassus: Poetry in Review* 26, no. 2(2002): 41.

118 Marcel Saba, ed., *Witness Iraq: A War Journal, February-April 2003*(New York: powerHouse Cultural Entertainment, 2003), 페이지 표시 없음.

119 이 사진이 2003년 3월 찍혔기에 시장을 폭격한 측은 미군이 거의 분명하다. 실수로 인한 오폭이었지만 그렇다고 용서가 되는 것은 아니다. 하지만 《워싱턴포스트》 기자 앤서니 샤디드는 이라크 측의 대공사격이 이 폭발의 원인이 되었을 가능성이 있다고 썼다. (Anthony Shadid, *Night Draws Near: Iraq's People in the Shadow of America's War*[New York: Henry Holt, 2005], 88.)

120 Thomas Keenan, "'Where are Human Rights······?' Reading a Communiqué from Iraq", in *Nongovernmental Politics*, ed. Michel Feher and others(New York: Zone Books, 2007), 65.

121 Kanan Makiya, *Cruelty and Silence: War, Tyranny, Uprising and the Arab World*(New York: W. W. Norton, 1993), 259.

122 "Iraq from Within: Photographs by Iraqi Citizens", *Daylight*(Summer 2004): 42.

123 Berger, *Another Way of Telling*, 87.

124 W. J. T. 미첼은 성상파괴—지금 내가 논의하는 의미로 따지자면 정말은 성상혐오—는 매우 "혹독하고" "야만적인" 경향을 띤다고 말한 바 있다. Mitchell, *What Do Pictures Want?* 21.

125 Mitchell, *What Do Pictures Want?* 9.

2장

1 Walter Benjamin, "On the Concept of History", in Benjamin, *Illuminations*, 256.

2 Samuel Moyn, "Spectacular Wrongs", *Nation*, October 13, 2008, 34.

3 "Declaration of the Rights of Man and Citizen, 1789", in Lynn Hunt, *Inventing Human Rights: A History*(New York: W. W. Norton, 2007), 221. 물론 '인권'이라는 단어가 정확히 무슨 뜻이냐를 놓고, 또 재산권이 인권으로 인정되어야 하느냐, 아니면

마르크스에 따라 인권의 걸림돌로 간주되어야 하느냐를 놓고 오랜 논쟁이 벌어진 역사가 있다.

4 John Berger, "Uses of Photography", in *About Looking*(New York: Vintage, 1991), 52.

5 Hunt, *Inventing Human Rights*, 26.

6 Hannah Arendt, *The Origins of Totalitarianism*(Cleveland: Meridian Books, 1962[1951]), 298.

7 Arendt, *The Origins of Totalitarianism*, 298.

8 Michael Ignatieff, *Human Rights as Politics and Idolatry*(Princeton: Princeton University Press, 2001), 65.

9 Ignatieff, *Human Rights as Politics and Idolatry*, 80.

10 Richard Rorty, "Human Rights, Rationality, and Sentimentality", in *On Human Rights: The Oxford Amnesty Lectures 1993*, ed. Stephen Shute and Susan Hurley(New York: Basic Books, 1993), 125.

11 Theodor W. Adorno, "Education after Auschwitz", in *Can One Live after Auschwitz?* ed. Rolf Tiedemann, trans. Rodney Livingstone and others(Stanford: Stanford University Press, 2003), 30.

12 Rorty, "Human Rights, Rationality, and Sentimentality", 125.

13 Hannah Arendt, *Origins of Totalitarianism*, 269.

14 Arendt, *Origins of Totalitarianism*, 267.

15 Arendt, *Origins of Totalitarianism*, 300.

16 이들 중 전쟁 속의 또 다른 전쟁인 내분이나 내전을 찍은 사진가는 없다. 예컨대 카파는 스페인 내전 기간 동안 인민전선파가 가톨릭교회를 향해 벌인 적색 테러와 좌파 내부의 내분을 다루지 않았고, 그리피스 역시 북베트남과 남베트남 사이에 벌어진 내전을 다루지 않았다.

17 Eduardo Galeano, "Salgado, 17 Times", in *An Uncertain Grace*, by Sebastião Salgado(New York: Aperture, 1990), 7.

18 Elaine Scarry, *The Body in Pain: The Making and Unmaking of the World*(New York: Oxford University Press, 1985), 121.

19 Scarry, *The Body in Pain*, 152.

20 Jean Améry, "Torture", in *At the Mind's Limits: Contemplations by a Survivor on Auschwitz and Its Realities*, trans. Sidney Rosenfeld and Stella P. Rosenfeld(New York: Schocken, 1986), 40.

21 Kanan Makiya, *Cruelty and Silence*, 22.

22 Arthur Kleinman and Joan Kleinman, "The Appeal of Experience: The Dismay of Images: Cultural Appropriations of Suffering in Our Times", in *Social Suffering*, ed. Arthur Kleinman, Veena Das, and Margaret Lock (Berkeley: University of California Press, 1997), 7.

23 Allan Sekula, "Dismantling Modernism, Reinventing Documentary (Notes on the Politics of Representation)", in Sekula, *Photography Against the Grain*, 62.

24 Fredric Jameson, *Signatures of the Visible* (London: Routledge, 1992), 1.

25 Susan Sontag, *Regarding the Pain of Others* (New York: Farrar, Straus and Giroux, 2003), 95.

26 Jorgen Lissner, "Merchants of Misery", *New Internationalist 100* (June 1981).

27 Carolyn J. Dean, *The Fragility of Empathy after the Holocaust* (Ithaca: Cornell University Press, 2004), 20, 38.

28 David Rieff, "Migrations", *Rolling Stone*, May 25, 2000, 44.

29 Flavia Costa, "Beautiful Misery", *Journal of Latin American Cultural Studies* 12, no. 2 (2003): 215.

30 Stanley Cohen, *States of Denial: Knowing about Atrocities and Suffering* (Cambridge, MA: Polity Press, 2001), 299.

31 Ingrid Sischy, "Good Intentions", *New Yorker*, September 9, 1991, 94, 91, 92, 93.

32 Sischy, "Good Intentions", 92, 95.

33 Sontag, *Regarding the Pain of Others*, 79.

34 Luc Sante and Jim Lewis, "The Book Club: Regarding the Pain of Others", *Slate*, February 25, 2003.

35 Sante and Lewis, "The Book Club".

36 Sante and Lewis, "The Book Club".

37 Adorno, "Commitment", in Adorno, *Can One Live after Auschwitz?* 252.

38 Barbie Zelizer, *Remembering to Forget: Holocaust Memory through the Camera's Eye* (Chicago: University of Chicago Press, 1998), 212.

39 Mark Reinhardt, Holly Edwards, Erina Duganne, eds., *Beautiful Suffering* (Chicago: University of Chicago Press, 2007), 65.

40 Jean-Jacques Rousseau, "On Political Economy", in Rousseau, *The Social Contract*, ed. Charles M. Sherover (New York: New American Library, 1974), 266, 267.

41 Mary Kaldor, "Gaza: The 'New War'", *opendemocracy.net*, February 18, 2009.

42 Rorty, *On Human Rights*, 133.

43 Martha Gellhorn, *The Face of War*(New York: Atlantic Monthly Press, 1988), 2.

44 Michael Ignatieff, "Is Nothing Sacred? The Ethics of Television", in *The Warrior's Honor: Ethnic War and the Modern Conscience*(New York: Henry Holt, 1997), 22.

45 Sharon Sliwinski, "The Childhood of Human Rights", *Journal of Visual Culture* 5, no. 3(2006): 334; also Adam Hochschild, *King Leopold's Ghost*(New York: Mariner, 1999), 112. 이 책에 소개된 몰라와 요카, 은살라의 사진은 슬리윈스키가 쓴 글에도 수록되어 있다.

46 Mark Twain, *King Leopold's Soliloquy*(New York: International Publishers, 1994), 73.

47 Twain, *King Leopold's Soliloquy*, 73.

48 Twain, *King Leopold's Soliloquy*, 73.

49 Twain, *King Leopold's Soliloquy*, 73 − 74.

50 Twain, *King Leopold's Soliloquy*, 75.

51 Twain, *King Leopold's Soliloquy*, 76.

52 Twain, *King Leopold's Soliloquy*, 76.

53 Rony Brauman, "From Philanthropy to Humanitarianism", *South Atlantic Quarterly* 103, no. 2/3(Spring/ Summer 2004): 407.

54 다음을 참조하라. James Allen and others, *Without Sanctuary: Lynching Photography in America*(Santa Fe: Twin Palms, 2000).

55 다음을 참조하라. Iraq Memory Foundation, http://www.iraqmemory.org/EN/.

56 다음을 참조하라. Sebastian Junger, "Terror Recorded", *Vanity Fair*, October 2000.

57 Ryszard Kapuściński, *The Shadow of the Sun*(New York: Vintage, 2002), 248.

58 다음을 참조하라. Justine McCarthy, "Fight for Justice", *Le Monde Diplomatique*, January 2009, 10.

59 예일대학교 캄보디아 집단학살 프로젝트에서 만든 다음 웹사이트에서 더 많은 사진을 찾을 수 있다. http://www.yale.edu/cgp/photographs.html.

60 David Chandler, "The Pathology of Terror in Pol Pot's Cambodia", in *The Killing Fields*, by Chris Riley and Douglas Niven(Santa Fe: Twin Palms, 1996), 104.

61 Chandler, in Riley and Niven, *The Killing Fields*, 104.

62 Theodor W. Adorno, *Negative Dialectics*, trans. E. B. Ashton(London: Routledge & Kegan Paul, 1973), 17 − 18.

63 Chandler, in Riley and Niven, *The Killing Fields*, 107 − 8.

64 Adorno, "Commitment", in Adorno, *Can One Live after Auschwitz?*, 253. 조르주 디디-위베르망은 자신의 책에서 아우슈비츠 수감자들이 찍은 사진 네 장에 관해 비

숫한 주장을 펼친다. "우리 인간이 서로 동료인 이상 희생자와 사형집행자의 경계
는 분명치 않고 이 둘은 서로 대체와 교환이 가능하다고 주장할 근거는…… 어디에
도 없다." (Georges Didi-Huberman, *Images in Spite of All*, trans. Shane B. Lillis[Chicago:
University of Chicago Press, 2008], 154.) 3장에서 디디-위베르망을 더 자세히 다룬
다.

65 그렇다고 법적 보상이 불가능하다는 뜻은 아니다. 2009년 봄, 투올슬렝 감옥의 책임
자였던 카잉 구엑 에아브Kaing Guek Eav가 마침내 심판대에 섰다.

66 Delia Falconer, *The Service of Clouds*(New York: Farrar, Straus and Giroux, 1997), 316.

67 Peter Howe, *Shooting Under Fire: The World of the War Photographer*(New York: Artisan,
2002), 186.

68 Ariella Azoulay, *The Civil Contract of Photography*, 122.

69 Andy Grundberg, "Point and Shoot", *American Scholar* 74, no. 1(Winter 2005): 109.

70 이러한 미디어 개방은 이미지와 감상자 사이에 더 참여적이고 덜 위계적인 관계를
만들어낼지 모른다. 사진이론가 프레드 리친은 다음과 같이 주장한다. "작가, 피사
체, 독자 사이의 권력관계는 진화할 것이다. 누구나 하나의 목소리에 기초한 선형적
내러티브를 가질 수 있다." 이 주제를 더 살펴보려면 다음을 참조하라. Fred Ritchin,
After Photography(New York: W. W. Norton, 2009), 특히 109쪽. 질 페레스는 9장에서
비슷한 관점을 제기한다.

71 *Washington Times*, "Iran's Twitter Revolution", June 16, 2009. 더 최근에 이 운동은
인터넷과 SNS에 지나치게 의존한다는 비판을 받았다. 다음을 참조하라. Robert
F. Worth, "Opposition in Iran Meets a Crossroads on Strategy", *New York Times*,
February 15, 2010, A4.

3장

1 Roland Barthes, *Camera Lucida*, 79.

2 Barthes, *Camera Lucida*, 92.

3 Barthes, *Camera Lucida*, 96.

4 Barthes, *Camera Lucida*, 96.

5 Barthes, *Camera Lucida*, 79.

6 이런 장르의 사진은 무수히 많다. 가장 잘 알려진 것 중 하나는 론 하비브가 보스니
아에서 찍은 사진으로, 이 사진에서는 세르비아 부대에게 처형당하기 직전의 한 남

자가 목숨을 구걸하고 있다. 돈 맥컬린이 콩고에서 찍은 비슷한 장르의 사진에 대해서는 8장을 참조하라.

7 Jean Améry, "In the Waiting Room of Death", in Améry, *Radical Humanism: Selected Essays*, ed. and trans. by Sidney Rosenfeld and Stella P. Rosenfeld(Bloomington: Indiana University Press, 1984), 21.

8 Janina Struk, *Photographing the Holocaust: Interpretations of the Evidence*(London: I. B. Tauris, 2004), 24.

9 Struk, *Photographing the Holocaust*, 23.

10 Joe J. Heydecker, *The Warsaw Ghetto: A Photographic Record 1941 - 1944*(London: I. B. Tauris, 1990), 23.

11 Ulrich Keller, ed., *The Warsaw Ghetto in Photographs*(New York: Dover Publications, Inc., 1984), x.

12 Georges Didi-Huberman, *Images in Spite of All*, 23 - 24.

13 Struk, *Photographing the Holocaust*, 2.

14 Struk, *Photographing the Holocaust*, 215.

15 Struk, *Photographing the Holocaust*, 215.

16 Struk, *Photographing the Holocaust*, 216.

17 Ulrich Baer, *Spectral Evidence: The Photography of Trauma*(Cambridge, MA: MIT Press, 2002), 138. 베어는 매우 통찰력 있는 시선으로 나치 사진을 읽으며, 실제로 그의 이런 사진 읽기는 코흐의 주장을 보기 좋게 논박한다.

18 Struk, *Photographing the Holocaust*, 56.

19 Raul Hilberg, *Sources of Holocaust Research: An Analysis*(Chicago: Ivan R. Dee, 2001), 16.

20 Heydecker, *The Warsaw Ghetto*, 8. 스트로프 보고서 자체는 역겹기는 하지만 매우 흥미롭게 읽힌다. 보고서는 게토를 파괴한 나치 부대의 "대범한 용기"를 칭송한다.

21 Baer, *Spectral Evidence*, 160, 162. 게네바인의 슬라이드 일부가 베어의 책에 수록되었다.

22 Primo Levi, *The Drowned and the Saved*, trans. Raymond Rosenthal(New York: Vintage, 1989), 38.

23 이 사진은 '사적인 사진'으로 분류되지는 않았으나, 여기 속한 것으로 보인다. 사진 설명에 따르면 이 아이들은 게토 '고위직'의 자녀였다.

24 Mendel Grossman, *With a Camera in the Ghetto*, afterword by Arieh Ben-Menahem(Tel Aviv: Ghetto Fighters' House and Hakibbutz Hameuchad Publishing House, 1970), 페이지 없음.

25 Günther Schwarberg, *In the Ghetto of Warsaw: Heinrich Jöst's Photographs*(Göttingen: Steidl, 2001), 페이지 없음.

26 Schwarberg, *In the Ghetto of Warsaw*, 41.

27 Schwarberg, *In the Ghetto of Warsaw*, 62.

28 Schwarberg, *In the Ghetto of Warsaw*, 122.

29 Schwarberg, *In the Ghetto of Warsaw*, 65.

30 Schwarberg, *In the Ghetto of Warsaw*, 72.

31 Schwarberg, *In the Ghetto of Warsaw*, 80.

32 Schwarberg, *In the Ghetto of Warsaw*, 109.

33 Schwarberg, *In the Ghetto of Warsaw*, 페이지 없음.

34 Baer, *Spectral Evidence*, 146.

35 Schwarberg, *In the Ghetto of Warsaw*, 25.

36 Schwarberg, *In the Ghetto of Warsaw*, 16.

37 Edmund Wilson, *To the Finland Station*(New York: Noonday Press, 1990), 352.

38 Heydecker, *The Warsaw Ghetto*, 9.

39 Heydecker, *The Warsaw Ghetto*, 9.

40 Heydecker, *The Warsaw Ghetto*, 10.

41 Heydecker, *The Warsaw Ghetto*, 11.

42 Heydecker, *The Warsaw Ghetto*, 26.

43 Heydecker, *The Warsaw Ghetto*, 23 – 24.

44 Heydecker, *The Warsaw Ghetto*, 18 – 19.

45 Heydecker, *The Warsaw Ghetto*, 13.

46 Theodor Adorno, "Commitment", in Adorno, *Can One Live after Auschwitz?* 252. 2장에서도 이 논의를 다룬다.

47 Bruno Chaouat, "In the Image of Auschwitz", *diacritics* 36, no. 1(Spring 2006): 86.

48 Chaouat, "In the Image of Auschwitz", 87.

49 Didi-Huberman, *Images in Spite of All*, 16 – 17.

50 Levi, *The Drowned and the Saved*, 50.

51 Levi, *The Drowned and the Saved*, 53.

52 Levi, *The Drowned and the Saved*, 54.

53 Didi-Huberman, *Images in Spite of All*, 3.

54 Didi-Huberman, *Images in Spite of All*, 31.

55 Didi-Huberman, *Images in Spite of All*, 55.

56 Didi-Huberman, *Images in Spite of All*, 55.

57 Didi-Huberman, *Images in Spite of All*, 72.

58 Marc Chevrie and Hervé Le Roux, "Site and Speech: An Interview with Claude Lanzmann about *Shoah*", in *Claude Lanzmann's Shoah: Key Essays*, ed. Stuart Liebman(New York: Oxford University Press, 2007), 39.

59 Didi-Huberman, *Images in Spite of All*, 93.

60 Chevrie and Le Roux, "Site and Speech", 40.

61 Claude Lanzmann, "Seminar with Claude Lanzmann, 11 April 1990", *Yale French Studies*, no. 79(1991): 99.

62 Jorge Semprun, *Literature or Life*, trans. Linda Coverdale(New York: Viking, 1997), 181.

63 Semprun, *Literature or Life*, 154, 153, 154.

64 Semprun, *Literature or Life*, 199.

65 Semprun, *Literature or Life*, 199 − 200.

66 Theodor W. Adorno, "Cultural Criticism and Society", in Adorno, *Prisms*, trans. Samuel Weber and Shierry Weber(London: Neville Spearman, 1967), 34.

67 Struk, *Photographing the Holocaust*, 215 − 16.

68 Inga Clendinnen, *Reading the Holocaust*(Cambridge: Cambridge University Press, 1999), 10.

69 Clendinnen, *Reading the Holocaust*, 10.

70 Clendinnen, *Reading the Holocaust*, 10.

71 Israel Gutman and Bella Gutterman, eds., *The Auschwitz Album: The Story of a Transport*(Jerusalem: Yad Vashem, 2002), 9.

72 Clendinnen, *Reading the Holocaust*, 3.

73 Geoffrey Hartman, in Alan Adelson and Robert Lapides, eds., *Lodz Ghetto: Inside a Community Under Siege*(New York: Viking, 1989), 512.

74 Semprun, *Literature or Life*, 163.

75 Hannah Arendt, *Eichmann in Jerusalem: A Report on the Banality of Evil*(New York: Penguin, 1994), 232.

76 Zbigniew Herbert, "Mr. Cogito on the Need for Precision", in *The Disappeared*, by Laurel Reuter(Milan: Edizioni Charta, 2006), 9. 고맙게도 로렌스 웨슬러Lawrence Weschler가 이 시를 알려주었다.

77 Susan Sontag, *Regarding the Pain of Others*, 123.

78 Sontag, *Regarding the Pain of Others*, 123.

79　Sontag, *Regarding the Pain of Others*, 124.

80　Sontag, *Regarding the Pain of Others*, 125–26.

81　Primo Levi, *Survival in Auschwitz*, trans. Stuart Woolf(New York: Touchstone, 1996), 11.

4장

1　Li Zhensheng, *Red-Color News Soldier*(New York: Phaidon, 2003), 19.

2　Li Zhensheng, *Red-Color News Soldier*, 204.

3　존엄성의 사회적 가치를 더 자세히 논의한 다음 책을 참조하라. Avishai Margalit, *The Decent Society*(Cambridge, MA: Harvard University Press, 1996).

4　Simon Leys, "After the Massacres", *New York Review of Books* 36, no. 15(October 12, 1989).

5　Jonathan D. Spence, "China's Great Terror", *New York Review of Books* 53, no. 14(September 21, 2006).

6　Steven I. Levine, "Mao and the Cultural Revolution in China: Commentaries on 'Mao's Last Revolution' and a Reply by the Authors", *Journal of Cold War Studies* 10, no. 2(Spring 2008): 105.

7　Lucian Pye, "Reassessing the Cultural Revolution", *China Quarterly*, no. 108(December 1986): 597.

8　Craig Calhoun and Jeffrey N. Wasserstrom, "The Cultural Revolution and the Democracy Movement of 1989: Complexity in Historical Connections", in *The Chinese Cultural Revolution Reconsidered: Beyond Purge and Holocaust*, ed. Kam-yee Law(New York: Palgrave, 2003), 251.

9　Yafeng Xia, "Mao and the Cultural Revolution in China: Commentaries on 'Mao's Last Revolution' and a Reply by the Authors", *Journal of Cold War Studies* 10, no. 2(Spring 2008): 109.

10　Li Zhensheng, *Red-Color News Soldier*, 74.

11　Li Zhensheng, *Red-Color News Soldier*, 74.

12　Li Zhensheng, *Red-Color News Soldier*, 74.

13　Li Zhensheng, *Red-Color News Soldier*, 110.

14　Li Zhensheng, *Red-Color News Soldier*, 99.

15　트로츠키의 전기작가 아이작 도이처Isaac Deutscher는 이렇게 말했다. "소포클레스,

에우리피데스, 아이스킬로스는…… 영구적 가치를 창조했으니 어떤 '문화혁명'도 이 가치를 뒤집을 수 없다…… 위대한 옛 사상가와 예술가의 작품을 감히 불사를 수 있는 자는 야만인이나 프티부르주아, 섣부른 과격파 급진주의자, 벼락출세한 관료밖에 없다. 마오주의자들이 저지른 짓은…… 도덕적 할복이나 다름없다." 도이처가 마오주의자들의 반지성주의를 어떻게 비판했는지 알고 싶다면 다음 소책자를 참조하라. *The Cultural Revolution in China*(Nottingham: Bertrand Russell Peace Foundation, 1969), 특히 17.

16 Li Zhensheng, *Red-Color News Soldier*, 227.

17 Anne F. Thurston, *Enemies of the People*(New York: Alfred A. Knopf, 1987), 297.

18 Lynn White, "Mao and the Cultural Revolution in China: Commentaries on 'Mao's Last Revolution' and a Reply by the Authors", *Journal of Cold War Studies* 10, no. 2(Spring 2008): 100.

19 Lucian Pye, *The Tragedy of the Cultural Revolution*(Urbana: University of Illinois, 1991), 7.

20 Barrington Moore Jr., *Moral Purity and Persecution in History*(Princeton: Princeton University Press, 2000), 131. 초창기 중국 공산당원 중에는 (마오는 아니었지만) 1920년대 파리에서 공부한 이들이 많았다. 가장 윗세대의 마오주의자들은 프랑스의 혁명 전통에 의식적으로 동조했다.

21 내가 갖고 있는 1990년판《인간의 조건》의 작가 설명에는 다음과 같은 부정확한 내용이 적혀 있다. "1923년부터 1927년 사이 말로는 중국에서 일어난 혁명운동에 참가했다."

22 Jean Lacouture, *André Malraux*, trans. Alan Sheridan(New York: Pantheon, 1975), 146.

23 André Malraux, *Man's Fate*(New York: Vintage, 1990), 18. 여느 마르크스주의 운동과 마찬가지로 중국 공산주의자들도 처음엔 혁명 주역으로 도시 프롤레타리아에 주목했다.

24 Malraux, *Man's Fate*, 65.

25 Malraux, *Man's Fate*, 297-98.

26 Malraux, *Man's Fate*, 98.

27 Malraux, *Man's Fate*, 98.

28 Malraux, *Man's Fate*, 279.

29 Malraux, *Man's Fate*, 281.

30 Malraux, *Man's Fate*, 71.

31 Walter Benjamin, "Little History of Photography", in Benjamin, *Selected Writings*, 2:510. 1장을 참조하라.

32 Li Zhensheng, *Red-Color News Soldier*, 139.

33 Li Zhensheng, *Red-Color News Soldier*, 140.

34 Yuan Gao, *Born Red: A Chronicle of the Cultural Revolution*(Stanford: Stanford University Press, 1987), 144.

35 André Malraux, *The Conquerors*, trans. Stephen Becker(New York: Holt, Rinehart and Winston, 1928), 155.

36 Martha Gellhorn, *The Face of War*, 70. 중국 공산당 정부는 마사 겔혼이 제안한 중국 재건 계획을 대부분 수용했다. 여기엔 안전한 식수와 하수 처리 시설, 정부 주도의 산아 제한 정책, 보편적 의료보장, 학교 건설 등이 포함되어 있었다.

37 Li Zhensheng, *Red-Color News Soldier*, 114.

38 Li Zhensheng, *Red-Color News Soldier*, 53.

39 Li Zhensheng, *Red-Color News Soldier*, 204.

40 Jack Birns, *Assignment Shanghai: Photographs on the Eve of Revolution*(Berkeley: University of California Press, 2003), ix.

41 Birns, *Assignment Shanghai*, x.

42 Birns, *Assignment Shanghai*, 109. 중국학자 시몽 레이스Simon Leys는 1972년 중국에 갔다가 "[광저우의 한 식당에서] 누더기를 걸친 노파가 탁자 밑에 떨어진 음식물 부스러기를 자루 안에 하나씩 조심스레 담는 광경을 보고 충격을 받았다"고 말한 바 있다. 문화대혁명 중반기 중국의 빈곤상에 대해서는 다음을 참조하라. Simon Leys, *Chinese Shadows*(New York: Viking, 1977), 특히 38. 벨기에 출신의 중국학자 시몽 레이스는 강경한 반마오주의자로, 문화대혁명을 지지했던 서구 좌파 지식인들을 혹독하게 비판했다.

43 Birns, *Assignment Shanghai*, 61.

44 Birns, *Assignment Shanghai*, xi.

45 Birns, *Assignment Shanghai*, 46.

5장

1 Sebastian Junger, "The Terror of Sierra Leone", *Vanity Fair*, no. 480(August 2000): 110.

2 Judith N. Shklar, *Ordinary Vices*(Cambridge, MA: Harvard University Press, 1984), 17.

3 Shklar, *Ordinary Vices*, 17.

4 예컨대 2008년《뉴욕타임스》에는 탈레반이 아프가니스탄 호스트 주의 학교 옆에서
 일어난 자살폭탄 테러가 자신들의 소행임을 당당히 밝혔다는 기사가 실렸다(Adam
 B. Ellick, "Bomb Kills 16 Afghans; 13 Are Children", *New York Times*, December 29, 2008,
 A8). 탈레반은 어린아이를 처형하기도 했다(Anand Gopal, "Many in Afghanistan
 Oppose Obama's Troop Buildup Plans", *Christian Science Monitor*, March 2, 2009). 다음
 기사도 참조할 만하다. Kristen L. Rouse, "The Children of Asadabad", *New York
 Times*, March 17, 2009, A27. 마크 산토라Marc Santora의 기사는 카르발라로 순례
 를 떠난 여성과 어린아이를 대상으로 여성 테러리스트가 벌인 자살폭탄 테러를 다
 루고 있다("Suicide Bomber Kills 35 in an Attack on Shiite Pilgrims in Iraq", *New York
 Times*, February 14, 2009, A6). 가슴 아픈 일이지만 관심 있는 독자라면 더 많은 실례
 들을 찾을 수 있으리라.

5 Berger, *Selected Essays*, 281.

6 Shklar, *Ordinary Vices*, 9.

7 Pascal Bruckner, *The Tears of the White Man: Compassion as Contempt*, trans. William R.
 Beer(New York: Free Press, 1986), 79 – 80.

8 Levi, *Survival in Auschwitz*, 99.

9 Hannah Arendt, *On Revolution*(New York: Penguin, 1990), 85.

10 Arendt, *On Revolution*, 85.

11 Arendt, *On Revolution*, 88.

12 처음 이 말을 한 사람은 국경없는의사회의 로니 브로망이다. David Rieff, *A Bed for
 the Night: Humanitarianism in Crisis*(New York: Simon & Schuster, 2002), 25.

13 Caroline Brothers, *War and Photography: A Cultural History*(London: Routledge, 1997),
 177.

14 Mary Kalder, "How to Free Hostages: War, Negotiation, or Law-Enforcement?"
 opendemocracy.net, August 29, 2007.

15 Bernard-Henri Lévy, *War, Evil, and the End of History*, trans. Charlotte Mandell
 (London: Duckworth, 2004), 69.

16 Eric Hobsbawm, "War and Peace", *Guardian*, February 23, 2002.

17 François Jean, *From Ethiopia to Chechnya: Reflections on Humanitarian Action, 1988 – 1999*,
 ed. Kevin P. Q. Phelan, trans. Richard Swanson(Doctors Without Borders, undated),
 50.

18 David Tuller, "Through a Lens Darkly", *San Francisco Chronicle*, April 20, 1997, 3.

19 Tuller, "Through a Lens Darkly".

20 John Keane, *Reflections on Violence* (London: Verso, 1996), 137.

21 Keane, *Reflections on Violence*, 156.

22 Keane, *Reflections on Violence*, 157.

23 Lévy, *War, Evil, and the End of History*, 6.

24 Lévy, *War, Evil, and the End of History*, 6.

25 Lévy, *War, Evil, and the End of History*, 6.

26 Lévy, *War, Evil, and the End of History*, 4.

27 Lévy, *War, Evil, and the End of History*, 6.

28 Lévy, *War, Evil, and the End of History*, 310.

29 Lévy, *War, Evil, and the End of History*, 311. 아렌트처럼 레비는 기억에서 잊힌 '블랙홀'에 주목한다.

30 소년병은 네팔, 스리랑카, 미얀마, 콜롬비아, 예멘, 필리핀에도 있으며, 이라크, 팔레스타인 영토, 파키스탄, 아프가니스탄, 레바논, 스리랑카에서는 자살폭탄 테러에 이용된다.

31 Lévy, *War, Evil, and the End of History*, 202.

32 Human Rights Watch, "Sierra Leone: Getting Away with Murder, Mutilation, Rape: New Testimony from Sierra Leone", *World Report* 11 (1999).

33 Ishmael Beah, *A Long Way Gone: Memoirs of a Boy Soldier* (New York: Farrar, Straus and Giroux, 2007), 133.

34 Beah, *A Long Way Gone*, 151.

35 Teun Voeten, *How de Body?* trans. Roz Vatter-Buck (New York: St. Martin's Press, 2002), 14.

36 Beah, *A Long Way Gone*, 130.

37 Beah, *A Long Way Gone*, 138.

38 Beah, *A Long Way Gone*, 135.

39 Beah, *A Long Way Gone*, 131.

40 Beah, *A Long Way Gone*, 145.

41 Levi, *The Drowned and the Saved*, 24.

42 Stuart Freedman, http://www.panos.co.uk/SFE00755ANG.

43 National Intelligence Council Project, "Case Study: Intervention in Sierra Leone", http://www.cissm.umd.edu/papaers/files/sera_leone.pdf.

6장

1 다음 전시회의 작가가 목격한 장면이다. "Inconvenient Evidence: Iraqi Prison Photographs from Abu Ghraib", International Center of Photography, New York City, September 17-November 28, 2004. 다음 역시 참조하라. Sarah Boxer, "Torture Incarnate, and Propped on a Pedestal", *New York Times*, June 13, 2004.

2 Phillip Carter, "The Road to Abu Ghraib", *Washington Monthly*, November 2004.

3 Daniel Henninger, "Wonder Land: Want a Different Abu Ghraib Story? Try This One", *Wall Street Journal*, May 14, 2004, A12.

4 Caryle Murphy, "Grappling with the Morals on Display at Abu Ghraib", *Washington Post*, May 29, 2004, B9.

5 Murphy, "Grappling with the Morals", *Washington Post*.

6 Rebecca Hagelin, "Down the Sewer to Abu Ghraib", *Los Angeles Times*, May 26, 2004, B11.

7 Hagelin, "Down the Sewer".

8 Frank Rich, "It Was the Porn that Made Them Do It", *New York Times*, May 30, 2004, sec. 2, 1.

9 Rich, "It Was the Porn that Made Them Do It".

10 Susan Sontag, "Regarding the Torture of Others", *New York TImes Magazine*, May 23, 2004, 27.

11 Sontag, "Regarding the Torture of Others", 28-29.

12 Sontag, "Regarding the Torture of Others", 28.

13 "Anyone acquainted with the U.S. way of life": Slavoj Žižek, "Between Two Deaths", *London Review of Books*, June 3, 2004.

14 Rouzbeh Pirouz, "Empire's Mockery", opendemocracy.net, October 11, 2004, http://www.opendemocracy.net/democracy-abu_ghraib/article_2151.jsp.

15 Olga Craig, "The New Tricoteuses", *Telegraph*, October 17, 2004.

16 Philip Gourevitch and Errol Morris, *Standard Operation Procedure*(New York: Penguin Press, 2008), 262.

17 Sontag, *On Photography*, 23.

18 Gourevitch, *Standard Operation Procedure*, 264.

19 Gourevitch, *Standard Operation Procedure*, 264.

20 Gourevitch, *Standard Operation Procedure*, 277.

21 Gourevitch, *Standard Operation Procedure*, 139.

22 Gourevitch, *Standard Operation Procedure*, 136.

23 Gourevitch, *Standard Operation Procedure*, 177.

24 Gourevitch, *Standard Operation Procedure*, 181.

25 Gourevitch, *Standard Operation Procedure*, 139.

26 Gourevitch, *Standard Operation Procedure*, 182.

27 Gourevitch, *Standard Operation Procedure*, 283.

28 Martha Gellhorn, "Das Deutsches Volk", in Gellhorn, *The Face of War*, 163.

29 Gourevitch, *Standard Operation Procedure*, 178.

30 Gourevitch, *Standard Operation Procedure*, 178.

31 Gourevitch, *Standard Operation Procedure*, 178.

32 Gourevitch, *Standard Operation Procedure*, 97–98.

33 Gourevitch, *Standard Operation Procedure*, 155.

34 Didi-Huberman, *Images in Spite of All: Four Photographs from Auschwitz*, 69.

35 Errol Morris, "Liar, Liar, Pants on Fire", *New York Times*, July 10, 2007.

36 Gourevitch, *Standard Operation Procedure*, 264.

37 Gourevitch, *Standard Operation Procedure*, 261. 고레비치가 단 주석에 따르면 이 구절은 셰익스피어의 희곡《오셀로》에서 따왔다.

38 Josef Koudelka, "Invasion 68: Prague, Interview with Melissa Harris", *Aperture*, no. 192(Fall 2008): 25.

39 Thomas L. Friedman, "Talking Turkey with Syria", *New York Times*, July 26, 2006, A17.

40 예컨대 다음을 참조하라. Michael Rubin, "Iran Against the Arabs", *Wall Street Journal*, July 19, 2006; Eric Calderwood, "The Violence Network", *boston.com*, January 18, 2009; Michael Wolff, "Al Jazeera's Edge", *New York*, April 21, 2003; Azadeh Moaveni, "How Images of Death Became Must-See TV", *Time*, April 29, 2002.

41 Wolff, "Al Jazeera's Edge".

42 Moaveni, "How Images of Death Became Must-See TV".

43 Steve Coll, "Letter from Pakistan: Time Bomb", *New Yorker*, January 28, 2008, 49.

44 Agence France-Presse, "Outrage as Iraq Hostage Beheading Shown at Japanese Rock Concert", December 28, 2004.

45 Coco McPherson, "War on the Web", *Rolling Stone*, November 2, 2006, 37–38.

46 James Harkin, "Shock and Gore", *Financial Times*, January 13, 2006.

47 Karby Leggett, "Kidnappings Spur Israeli Offensive inside Lebanon", *Wall Street Journal*, July 13, 2006, A1.

48 Harkin, "Shock and Gore".

49 Bruce Shapiro, "By All Means Look Away", *Salon*, June 13, 2002.

50 Walter Benjamin, "The Work of Art in the Age of Mechanical Reproduction", in Benjamin, *Illuminations*, 238.

51 Pauline Kael, "Trash, Art, and the Movies", in Kael, *Going Steady*, 201.

52 Danny Lyon, "Such Damnable Ghastliness': A Visit to the United States Holocaust Memorial Museum", *Aperture*, no. 164(Summer 2001): 37.

53 "The Face of Evil", *New Republic*, June 24, 2002, Vol. 226, Issue 24: 8.

54 *New Republic*, "The Face of Evil", 8.

55 *Boston Phoenix*, "Editorial: Freedom to Choose", June 6 – 13, 2002.

56 Becky Ohlsen, "Ethical Voyeurism", December 2007. 출판되지 않은 논문.

57 Charly Wilder, "The Masochistic Voyeur", December 2007. 출판되지 않은 논문.

58 Wilder, "The Masochistic Voyeur".

59 Wilder, "The Masochistic Voyeur".

60 Michael Kamber and Tim Arango, "4,000 U.S. Deaths, and a Handful of Images", *New York Times*, July 26, 2008.

61 Revolutionary Association of the Women of Afghanistan, http://www.rawa.org/gallery.html.

62 예컨대 다음을 참조하라. Bruce Hoffman, "Aftermath", *Atlantic Monthly*, January/February 2004, 41 – 43.

63 Bradley Burston, "Mideast Horrors: What We're Shown, and Why", *Haaretz*, May 13, 2004.

64 Burston, "Mideast Horrors".

65 2009년 1월 7일자를 참조하라.

66 Abdelwahab Meddeb, "The Pornography of Horror", signandsight.com, January 14, 2009; originally published in *Frankfurter Rundschau*, January 9, 2009, and *Le Monde*, January 12, 2009.

67 Wolff, "Al Jazeera's Edge".

68 Ron Rosenbaum, "Errol Morris Has a Very Blue Line: Curse Darkness", *New York Observer*, May 24, 2004, 1.

7장

1 당시 찍은 사진 한 장에서 전우들보다 머리 하나가 더 큰 오웰이 군복 비슷한 옷을 입고 POUM 레닌 부대와 함께 서 있는 모습을 볼 수 있다.

2 Richard Whelan, *This is War! Robert Capa at Work*(New York: International Center of Photography, 2007), 162.

3 Whelan, *This is War!* 43.

4 Robert Capa, *Heart of Spain: Robert Capa's Photographs of the Spanish Civil War*(New York: Aperture, 1999), 35.

5 Vincent Sheean, *Not Peace But a Sword*(New York: Doubleday, Doran & Company, 1939), 332.

6 최근 이 사진이 찍힌 상황을 둘러싸고 끝나지 않을 것만 같은 논쟁이 벌어져 왔다. 하지만 논쟁이 있었다고 해서 오늘날까지 사람들의 마음을 흔드는 이 사진의 영향력이 줄어들지는 않았다. 다양한 관점을 살펴보려면 다음 책을 참조하라. Philip Knightley, *The First Casualty*(New York: Harcourt Brace Jovanovich, 1975), 209-12; Richard Whelan, "Robert Capa's Falling Soldier: A Detective Story", *Aperture*, no. 166(Spring 2002): 48-55; and Larry Rohter, "New Doubts Raised over Famous War Photo", *New York Times*, August 18, 2009, C1.

7 Martha Gellhorn, "The Undefeated", in Capa, *Heart of Spain*, 165.

8 Alex Kershaw, *Blood and Champagne: The Life and Times of Robert Capa*(Cambridge, MA: Da Capo Press, 2004), 5.

9 Richard Whelan, *Robert Capa: A Biography*(New York: Alfred A. Knopf, 1985), 18.

10 Whelan, *Robert Capa: A Biography*, 30.

11 Kershaw, *Blood and Champagne*, 226. 다음 책도 참조하라. Russell Miller, *Magnum: Fifty Years at the Front Line of History*(New York: Grove Press, 1997), 83.

12 Bodo von Dewitz and Brooks Johnson, eds., *Shooting Stalin: The "Wonderful" Years of Photographer James Abbe*(Göttingen: Steidl, 2004), 8.

13 Whelan, *This Is War!* 28.

14 Brecht, "To Those Born Later", in Brecht, *Poems 1913-1956*, 320.

15 Whelan, *This Is War!* 40.

16 John Hersey, "The Man Who Invented Himself", 47: *The Magazine of the Year*(September 1947): 77.

17 Robert Capa, *Slightly Out of Focus*(New York: Modern Library, 1999), 179.

18 Robert Capa and David Seymour "Chim", *Front Populaire*, text by Georgette Elgey(Paris: Chêne/Magnum, 1976), 64 – 65.

19 Hersey, "The Man Who Invented Himself", 70.

20 Capa, *Slightly Out of Focus*, 19.

21 Capa, *Slightly Out of Focus*, 226.

22 Levi, *Survival in Auschwitz*, 150.

23 Irving Howe, "Writing and the Holocaust", in *Writing and the Holocaust*, ed. Berel Lang(New York: Holmes & Meier, 1988), 190.

24 Capa, *Slightly Out of Focus*, 103.

25 Robert Capa, *Death in the Making*(New York: Covici-Friede, 1938), 페이지 없음.

26 Capa, *Death in the Making*, 페이지 없음.

27 Capa, *Death in the Making*, 페이지 없음.

28 Capa, *Death in the Making*, 페이지 없음.

29 Capa, *Death in the Making*, 페이지 없음.

30 Pablo Neruda, *Tercera Residencia*(1935 – 1945)(Bogotá: Editorial La Oveja Negra, 1982), 46 – 47.

31 Ellen Willis, "Why I'm Not for Peace", *Radical Society* 29, no. 1(April 2002): 15.

32 Gellhorn, *The Face of War*, 13 – 14.

33 Whelan, *Robert Capa: A Biography*, 264.

34 Robert Capa, *Images of War*(New York: Grossman, 1964), 153.

35 Brothers, *War and Photography*, 2.

36 Capa, *Heart of Spain*, 32.

37 Whelan, *Robert Capa: A Biography*, 275.

38 카파의 동기를 추측해 보려면 다음 책을 참조하라. Whelan, *Robert Capa: The Definitive Collection*(New York: Phaidon, 2004), 12. Irwin Shaw, "Talking about Photography", *Vogue*, April 1982, 145.

39 Kershaw, *Blood and Champagne*, 202.

40 Shaw, "Talking about the Photography", 145.

41 Sontag, *On Photography*, 19.

42 Capa, *Slightly Out of Focus*, 122.

43 Capa, *Slightly Out of Focus*, 122.

44 George Orwell, "Review", in *An Age Like This: The Collected Essays, Journalism and Letters of George Orwell*, ed. Sonia Orwell and Ian Angus(Boston: David R. Godine,

2000), 1:288.

45 Whelan, *Heart of Spain*, 34.

46 Jürgen Habermas, Philip Brewster, and Carl Howard Buchner, "Consciousness-Raising or Redemptive Criticism: The Contemporaneity of Walter Benjamin", *New German Critique*, no. 17(Spring 1979): 35.

47 Brothers, *War and Photography*, 59.

48 Whelan, *Heart of Spain*, 57, 176.

49 Susan Sontag, "Fascinating Fascism", in *Under the Sign of Saturn*(New York: Picador, 2002), 91.

50 Octavio Paz, in Whelan, *Heart of Spain*, 13.

51 아마존닷컴amazon.com에 게시된 리뷰에서 인용했다.

8장

1 Douglas Cruickshank, "James Nachtwey's 'Inforno'", *Salon*, April 10, 2000.

2 크리스천 프레이Christian Frei 감독이 2001년 발표한 낙트웨이에 관한 다큐멘터리 영화 〈전쟁사진가*War Photographer*〉는 이런 인상을 뒷받침한다.

3 Richard B. Woodward, "To Hell and Back", *Village Voice*, June 6, 2000.

4 Henry Allen, "Seasons in Hell", *New Yorker*, June 12, 2000, 106.

5 Peder Jansson, "Photography's Dissidents: Documentarism vs. Visual Art? The Aesthetic Transformation of the Documentary Photograph", *Katalog*(Spring 2001): 43.

6 Pauline Kael, *For Keeps*(New York: Plume, 1996), 456.

7 Steve Appleford, "The Eyes of Perpetual War", *LA Weekly*, November 22, 2002, 37.

8 Elizabeth Farnsworth, "Interview with James Nachtwey", *NewsHour with Jim Lehrer*, PBS, May 16, 2000, http://www.pbs.org/newshour/gergen/jan-juneoo/nachtwey_5-16.html. 낙트웨이는 다음에서도 비슷한 언급을 했다. Anne Gerhart, "War's Unblinking Eyewitness", *Washington Post*, April 11, 2000. Alexander Linklater, "The Last Witness", *Herald*(Glasgow), January 29, 2000, 32.

9 Carl Fussman, "What I've Learned", *Esquire*, October 2005, 206.

10 Cruickshank, "James Nachtwey's 'Inferno'", *Salon*.

11 Sontag, *Regarding the Pain of Others*, 44.

12 David Friend, "The Black Slab(An Appreciation of James Nachtwey's Inferno)", *Digital Journalist*, no. 0007, http://www.digitaljournalist.org/issue0007/friend.htm.

13 Appleford, "The Eyes of Perpetual War".

14 Richard Lacayo, "Prints of Darkness", *Time*, April 3, 2000.

15 Allen, "Seasons in Hell", 106.

16 Allen, "Seasons in Hell", 106.

17 Woodward, "To Hell and Back".

18 Woodward, "To Hell and Back".

19 Woodward, "To Hell and Back".

20 Gerhart, "War's Unblinking Witness".

21 Sarah Boxer, "Photography Review: The Chillingly Fine Line Between Ecstasy and Grief", *New York Times*, June 9, 2000, 27.

22 Woodward, "To Hell and Back".

23 Jansson, "Photography's Dissidents", 43.

24 Jansson, "Photography's Dissidents", 44.

25 Sontag, *Regarding the Pain of Others*, 44-45.

26 J. M. Bernstein, "Dismembered and Re-membered Bodies". 출판되지 않은 논문.

27 J. M. Bernstein, "Dismembered and Re-membered Bodies".

28 Convert, "James Nachtwey: Bibliotheque Nationale", *Art Press*, no. 286(January 2003).

29 Convert, "James Nachtwey". 이런 비난은 이미 보았다시피 롤랑 바르트를 상기시킨다. 바르트는 폭력의 이미지가 우리에게서 도덕적 자유를 빼앗는다고 비난했다. 더 자세한 내용은 1장을 참조하라.

30 Convert, "James Nachtwey".

31 James Nachtwey, *Inferno*(New York: Phaidon, 1999), 페이지 없음.

32 Theodor W. Adorno, "Commitment", in Adorno, *Can One Live after Auschwitz?* 251.

33 David Rieff, "The Quality of Mercy", *Los Angeles Times Book Review*, March 19, 2000, 1.

34 Amy Goodman, "The Invisible War", *Truthdig*, January 23, 2008.

35 Woodward, "To Hell and Back".

36 Michael Ignatieff, *The Warrior's Honor: Ethnic War and the Modern Conscience*(New York: Henry Holt, 1997), 18.

37 Nachtwey, *Inferno*, 469.

38 Peter Aspden, "Perspectives: Focusing on the Lost People", *Financial Times*, January 29, 2003.

39 Cruickshank, "James Nachtwey's 'Inferno'". 40년 이상 매그넘 회원이었던 필립 존 스 그리피스도 다음과 같은 말로 비슷한 의견을 표한 바 있다. "감정에 좌우되는 사 진가는 피를 보면 기절하는 외과의사만큼이나 쓸모없는 존재다."(William Messer, "Presence of Mind: The Photographs of Philip Jones Griffiths", *Aperture*, no. 190[Spring 2008]: 64)

40 Kozloff, "Terror and Photography", 37.

41 Linklater, "The Last Witness".

42 Don McCullin, *Hearts of Darkness*(New York: Alfred A. Knopf, 1981), 63.

43 Don McCullin, *Unreasonable Behaviour: An Autobiography*(New York: Alfred A. Knopf, 1992), 218.

44 Capa, *Images of War*, 62.

45 Greg Marinovich and João Silva, *The Bang-Bang Club: Snapshots from a Hidden War*(New York: Basic Books, 2000), 38.

46 Marinovich and Silva, *The Bang-Bang Club*, 15.

47 Marinovich and Silva, *The Bang-Bang Club*, 16.

48 Marinovich and Silva, *The Bang-Bang Club*, 74.

49 Marinovich and Silva, *The Bang-Bang Club*, 44 – 45.

50 Marinovich and Silva, *The Bang-Bang Club*, 128 – 29.

51 Marinovich and Silva, *The Bang-Bang Club*, 224.

52 Gerhart, "War's Unblinking Witness".

53 James Nachtwey, "Day One", in VII, *War*(New York: de.Mo, 2003), 17.

54 2008년 독일 예술가 한스 페터 펠트만Hans Peter Feldmann이 국제사진센터에 전시한 '9·12 신문 1면 2001'이라는 제목의 설치 작품은 실제로 이것이 전 세계 대부분 지 역이 일반적으로 이해한 알카에다 공격의 목표였음을 분명히 보여준다.

55 Nachtwey, "Day One", 19.

56 Bruno Chalifour, "From Inferno to War: A Few Considerations on James Nachtwey, VII, and War Photography", *Afterimage* 32, no. 6(May 2004).

57 Nachtwey, *War*, 318 – 19.

58 John Stanmeyer, "Thought", in VII, *War*, 129.

59 사진의 일부는 사진 에세이의 형태로 《내셔널 지오그래픽》에 먼저 실렸다. 다음을 참조하라. "Military Medicine", http://ngm.nationalgeographic.com/2006/12/iraq-

medicine/nachtwey-photography.

60 Neil Shea and James Nachtwey, "Iraq War Medicine", *National Geographic*, December 2006, image 9.

61 Gareth Evans, "Confronting the Challenge of Terrorism: International Relations After 9·11", in *Rethink: Cause and Consequences of September 11*, ed. Giorgio Baravalle(Millbrook, NY: de.Mo, 2003), 85.

62 Michael Ignatieff, "The American Empire: The Burden", in Baravalle, *Rethink*, 389.

9장

1 Harry Kreisler, "Images, Reality, and the Curse of History: Conversation with Gilles Peress, Magnum Photographer", April 10, 1997, http://globetrotter.berkeley.edu/Peress/peress-cono.html.

2 Carole Kismaric, "Gilles Peress", *Bomb* 59(Spring 1997).

3 Morris Dickstein, *Double Agent: The Critic and Society*(New York: Oxford University Press, 1992), 4.

4 Dickstein, *Double Agent*, 4.

5 Kismaric, "Gilles Peress".

6 Kismaric, "Gilles Peress".

7 Rieff, "The Quality of Mercy", 2.

8 "Students Chat with Gilles Peress", March 18, 1998, http://globetrotter.berkeley.edu/Peress/peress-chat1.html.

9 *To the Rescue: Eight Artists in an Archive*(New York: American Jewish Joint Distribution Committee, 1999), 65.

10 *To the Rescue*, 64.

11 Tuller, "Through a Lens Darkly".

12 *To the Rescue*, 68.

13 비평가 엘리너 하트니는 이 작품에 대해《아트 인 아메리카》에 이렇게 썼다. "오직 질 페레스만이 역사가처럼 기록보관소를 활용했으며, 사건을 재현함으로써 사건을 형성한 근본적 힘을 조명하는 방식을 썼다. Eleanor Heartney, "Between Horror and Hope", *Art in America* 87, no.11(November 1999): 75.

14 《전쟁교본》에 대해서는 1장의 주석 107번을 참조하라.

15 *To the Rescue*, 65.

16 Kreisler, "Images, Reality, and the Curse of History".

17 Kreisler, "Images, Reality, and the Curse of History".

18 Kreisler, "Images, Reality, and the Curse of History".

19 Allan Sekula, "On the Invention of Photographic Meaning", in Sekula, *Photography Against the Grain*, 5.

20 James Agee and Walker Evans, *Let Us Now Praise Famous Men*(Boston: Houghton Mifflin, 1960), 234.

21 Jean Baudrillard, *Simulations*, trans. Paul Foss, Paul Patton, and Philip Beitchman (New York: Semiotexte(e), 1983), 6.

22 Kreisler, "Images, Reality, and the Curse of History".

23 Kreisler, "Images, Reality, and the Curse of History".

24 Kismaric, "Gilles Peress".

25 *To the Rescue*, 67.

26 Gilles Peress, *Telex Iran: In the Name of Revolution*, essay by Gholam-Hossein Sa'edi(Zurich:Scalo, 1997), 페이지 없음.

27 Grundberg, *Crisis of the Real*, 194.

28 이 초상화의 주인공은 모함마드 카젬 샤리아트마다리Mohammad Kazem Shariatmadari 로, 혁명 초창기의 주요 인물이었던 친민주주의적 종교 지도자였다. 샤리아트마다 리는 나중에 아야톨라 호메이니의 손에 체포되었고, 고문당해 살해되었다.

29 Gholam-Hossein Sa'edi in Peress, Telex Iran, 101.

30 Kapuściński, *Shah of Shahs*, 12.

31 Adam Zagajewski, "Try to Praise the Mutilated World", *New Yorker*, September 24, 2001.

32 Gilles Peress, *Farewell to Bosnia*, (Zurich:Scalo, 1994), 페이지 없음.

33 Richard Pierre Claude, "Book Review: The Graves: Srebrenica and Vukovar", *Human Rights Quarterly* 21, no. 2(1999): 540.

34 Gilles Peress, "I Don't Care That Much Anymore about 'Good Photographer'", *U.S. News and World Report*, October 6, 1997.

35 Peress, *The Silence*(New York:Scalo, 1995), 페이지 없음.

36 Mark Durden, "Eye-to-Eye", *Art History* 23, no. 1(March 2000): 129.

37 Mirzoeff, "Invisible Again", 88.

38 더 자세한 내용은 다음을 참조하라. Jonathan Torgovnik's photography book *Intended*

Consequences: Rwandan Children Born of Rape(New York: Aperture, 2009).

39 Philip Gourevitch, *We Wish to Inform You That Tomorrow We Will Be Killed with Our Families: Stories from Rwanda*(New York: Farrar, Straus and Giroux, 1998), 267.

40 Kreisler, "Images, Reality, and the Curse of History".

41 Durden, "Eye-to-Eye", 129.

42 Mirzoeff, "Invisible Again", 88.

43 Fergal Keane, "Spiritual Damage", *Guardian*, October 27, 1995.

44 Kreisler, "Images, Reality, and the Curse of History".

45 Kreisler, "Images, Reality, and the Curse of History".

46 *To the Rescue*, 66.

47 Eugene Richards and Janine Altongy, *Stepping through the Ashes*(New York: Aperture, 2002), 페이지 없음.

48 Alice Rose George, Gilles Peress, Michael Shulan, and Charles Traub, *Here Is New York*(Zurich:Scalo, 2002), 10.

49 George and others, *Here Is New York*, 8-9.

50 Tom Junod, "The Falling Man", *Esquire*, September 2003.

51 Junod, "The Falling Man".

52 George and others, *Here Is New York*, 9.

53 George and others, *Here Is New York*, 9.

54 2008년 11월 20일, 저자와 질 페레스의 대담.

55 2008년 11월 20일, 저자와 질 페레스의 대담.

56 "A Sleep of Reason", http://in-motion.magnumphotos.com/essay/sleep-of-reason.

57 Grundberg, "Point and Shoot", 109. 더 자세한 내용은 2장을 참조하라.

58 2008년 11월 20일, 저자와 질 페레스의 대담.

59 2008년 11월 20일, 저자와 질 페레스의 대담.

60 2008년 11월 20일, 저자와 질 페레스의 대담.

61 2008년 11월 20일, 저자와 질 페레스의 대담.

62 2008년 11월 20일, 저자와 질 페레스의 대담.

참고문헌

Abdul-Ahad, Ghaith, et al. *Unembedded: Four Independent Photojournalists on the War in Iraq.* White River Junction: Chelsea Green, 2005.

Abrahams, Fred, and Eric Stover. *A Village Destroyed, May 14, 1999: War Crimes in Kosovo.* Photographs by Gilles Peress. Berkeley: University of California Press, 2001.

Adatto, Kiku. *Picture Perfect: Life in the Age of the Photo Op.* Princeton: Princeton University Press, 2008.

Adelson, Alan, and Robert Lapides, eds. *Lodz Ghetto: Inside a Community Under Siege.* New York: Viking, 1989.

Adorno, Theodor W. *Can One Live after Auschwitz?* Edited by Rolf Tiedemann. Translated by Rodney Livingstone et al. Stanford: Stanford University Press, 2003.

————. "Cultural Criticism and Society." In Adorno, *Prisms*, 17 – 34. Translated by Samuel Weber and Shierry Weber. London: Neville Spearman, 1967.

————. *Negative Dialectics.* Translated by E. B. Ashton. London: Routledge & Kegan Paul, 1973.

Agee, James. *Agee on Film.* Vol. 1. New York: Perigee, 1983.

Agee, James, and Walker Evans. *Let Us Now Praise Famous Men.* Boston: Houghton Mifflin, 1960.

Allen, Henry. "Seasons in Hell." *New Yorker*, June 12, 2000, 106 – 8.

Allen, James, et al. *Without Sanctuary: Lynching Photography in America.* Santa Fe: Twin Palms, 2000.

Améry, Jean. *At the Mind's Limits: Contemplations by a Survivor on Auschwitz and Its Realities.* Translated by Sidney Rosenfeld and Stella P. Rosenfeld. New York: Schocken Books, 1986.

————. *Radical Humanism: Selected Essays.* Edited and translated by Sidney Rosenfeld and Stella P. Rosenfeld. Bloomington: Indiana University Press, 1984.

Apenszlak, Jacob, ed. *The Black Book of Polish Jewry: An Account of the Martyrdom of Polish Jewry under the Nazi Occupation.* New York: Roy Publishers, 1943.

Appleford, Steve. "The Eyes of Perpetual War." *LA Weekly*, November 20, 2002, 1.

Arad, Yitzhak, ed. *The Pictorial History of the Holocaust*. New York: Macmillan, 1990.

Arendt, Hannah. *Eichmann in Jerusalem: A Report on the Banality of Evil*. New York: Penguin, 1994.

――――. *On Revolution*. New York: Penguin, 1990.

――――. *The Origins of Totalitarianism*. Cleveland: Meridian Books, 1962.

Aspden, Peter. "Perspectives: Focusing on the Lost People. Lunch with the FT: Photographer James Nachtwey." *Financial Times*, January 29, 2000, 3.

Azoulay, Ariella. *The Civil Contract of Photography*. Translated by Rela Mazali and Ruvik Danieli. New York: Zone Books, 2008.

Baer, Ulrich. *Spectral Evidence: The Photography of Trauma*. Cambridge, MA: MIT Press, 2002.

Balsells, David, Jordi Berrio, and Josep Rigol. *La Guerra Civil Espanyola: Fotògrafs per la Història*. Barcelona: Museu Nacional d'Art de Catalunya, 2002.

Baravalle, Giorgio, ed. *Rethink: Cause and Consequences of September 11*. Millbrook, NY: de.Mo, 2003.

Barthes, Roland. *Camera Lucida*. Translated by Richard Howard. New York: Hill and Wang, 1981.

――――. *The Eiffel Tower and Other Mythologies*. Translated by Richard Howard. New York: Hill and Wang, 1979.

Baudelaire, Charles. *Baudelaire: Selected Writings on Art and Artists*. Translated by P. E. Charvet. Middlesex: Penguin, 1972.

Baudrillard, Jean. *Simulations*. Translated by Paul Foss, Paul Patton, and Philip Beitchman. New York: Semiotexte(e), 1983.

Beah, Ishmael. *A Long Way Gone: Memoirs of a Boy Soldier*. New York: Farrar, Straus and Giroux, 2007.

Benjamin, Walter. *Illuminations*. Edited by Hannah Arendt. Translated by Harry Zohn. New York: Schocken, 1969.

――――. *Selected Writings*. Vol. 2, 1927–1934. Edited by Michael W. Jennings, Howard Eiland, and Gary Smith. Translated by Rodney Livingstone et al. Cambridge, MA: Belknap/Harvard, 1999.

Berger, John. *About Looking*. New York: Vintage, 1991.

――――. *Selected Essays*. Edited by Geoff Dyer. New York: Pantheon, 2001.

Berger, John, and Jean Mohr. *Another Way of Telling*. New York: Vintage, 1995.

Bernstein, J. M. "Dismembered and Re-membered Bodies." Unpublished paper.

Birns, Jack. *Assignment Shanghai: Photographs on the Eve of Revolution*. Berkeley: University of California Press, 2003.

Bolton, Richard, ed. *The Contest of Meaning: Critical Histories of Photography*. Cambridge, MA: MIT Press, 1992.

Bondi, Inge. *Chim: The Photographs of David Seymour*. New York: Bullfi nch Press, 1996.

Boston Phoenix. "Freedom to Choose." June 6 – 13, 2002.

Boxer, Sarah. "Photography Review: The Chillingly Fine Line between Ecstasy and Grief." *New York Times*, June 9, 2000, E27.

———. "Torture Incarnate, and Propped on a Pedestal." *New York Times*, June 13, 2004, 14.

Brauman, Rony. "From Philanthropy to Humanitarianism." *South Atlantic Quarterly* 103, no. 2/3 (Spring/Summer 2004): 397 – 417.

Brecht, Bertolt. *Poems: 1913 – 1956*. Edited by John Willett and Ralph Manheim. London: Methuen, 1979.

———. *War Primer*. Translated and edited by John Willett. London: Libris, 1998.

Brothers, Caroline. *War and Photography: A Cultural History*. London: Routledge, 1997.

Bruckner, Pascal. *The Tears of the White Man: Compassion as Contempt*. Translated by William R. Beer. New York: Free Press, 1986.

Burgin, Victor, ed. *Thinking Photography*. London: Palgrave, 1982.

Burston, Bradley. "The Gaza War as Reality Television." *Haaretz*, January 26, 2009.

———. "Mideast Horrors: What We're Shown, and Why." *Haaretz*, May 13, 2004.

Calderwood, Eric. "The Violence Network." boston.com, January 18, 2009.

Capa, Cornell, ed. D*avid Seymour—"Chim."* New York: Grossman Publishers, 1974.

Capa, Robert. *Death in the Making*. Photographs by Robert Capa and Gerda Taro. New York: Covici- Friede, 1938.

———. *Heart of Spain: Robert Capa's Photographs of the Spanish Civil War*. New York: Aperture, 1999.

———. *Images of War*. New York: Grossman, 1964.

———. *Slightly Out of Focus*. New York: Modern Library, 1999.

Capa, Robert, and David Seymour "Chim." *Front Populaire*. Text by Georgette Elgey. Paris: Chêne/Magnum, 1976.

Capa, Robert, David Seymour "Chim," and Georges Soria. *Les Grandes Photos de la Guerre d'Espagne*. Paris: Editions Jannink, 1980.

Carter, Phillip. "The Road to Abu Ghraib." *Washington Monthly*, November 2004, 20.

Centelles, Agustí. *Centelles: Las Vidas de un Fotógrafo 1909 – 1985*. Barcelona: Lunwerg, 2006.

———. *Fotoperiodista*. Barcelona: Fundació Caix de Catalunya, 1988.

Chalifour, Bruno. "From Inferno to War: A Few Considerations on James Nachtwey, VII, and War Photography." *Afterimage* 32, no. 6 (May/June 2004): 4 – 5.

Chaouat, Bruno. "In the Image of Auschwitz." *diacritics* 36, no. 1 (Spring 2006): 86 – 96.

Claude, Richard Pierre. "Book Review: The Graves: Srebrenica and Vukovar." *Human Rights Quarterly* 21, no. 2 (1999): 538 – 40.

Clendinnen, Inga. *Reading the Holocaust*. Cambridge: Cambridge University Press, 1999.

Cohen, Stanley. *States of Denial: Knowing about Atrocities and Suffering*. Cambridge: Polity Press, 2001.

Coll, Steve. "Letter from Pakistan: Time Bomb." *New Yorker*, January 28, 2008, 45 – 57.

Convert, Pascal. "James Nachtwey: Bibliotheque Nationale." *Art Press*, no. 286 (January 2003): 83 – 84.

Costa, Flavia. "Beautiful Misery." *Journal of Latin American Cultural Studies* 12, no. 2 (2003): 215 – 27.

Cott, Jonathan. "The Rolling Stone Interview: Susan Sontag." *Rolling Stone*, October 4, 1979.

Craig, Olga. "The New Tricoteuses." *Telegraph* (London), October 17, 2004.

Crimp, Douglas. "The Photographic Activity of Postmodernism." *October* 15 (Winter 1980): 91 – 101.

Cruickshank, Douglas. "James Nachtwey's 'Inferno.'" *Salon.com*, April 10, 2000.

Daylight. "Iraq from Within: Photographs by Iraqi Citizens" (Summer 2004): 36 – 49.

Dean, Carolyn J. *The Fragility of Empathy after the Holocaust*. Ithaca: Cornell University Press, 2004.

Deutscher, Isaac. *The Cultural Revolution in China*. Nottingham: Bertrand Russell Peace Foundation, 1969.

Dickstein, Morris. *Double Agent: The Critic and Society*. New York: Oxford University Press, 1992.

Didi-Huberman, Georges. *Images in Spite of All: Four Photographs from Auschwitz*. Translated by Shane B. Lillis. Chicago: University of Chicago Press, 2008.

Durden, Mark. "Eye-to-Eye." *Art History* 23, no. 1 (March 2000): 124 – 29.

Esslin, Martin. *Brecht: A Choice of Evils*. London: Methuen, 1984.

———. *Brecht: The Man and His Work*. Garden City: Anchor Books, 1971.

Falconer, Delia. *The Service of Clouds*. New York: Farrar, Straus and Giroux, 1997.

Farnsworth, Elizabeth. "Interview with James Nachtwey." *NewsHour with Jim Lehrer*. PBS, May 16, 2000.

Foster, Hal, ed. *The Anti-Aesthetic: Essays on Postmodern Culture*. Seattle: Bay Press, 1983.

Friedman, Thomas L. "Talking Turkey with Syria." *New York Times*, July 26, 2006, A17.

Friend, David. "The Black Slab (An Appreciation of James Nachtwey's Inferno)." *Digital Journalist*, no. 0007.

Fuller, Margaret. *The Writings of Margaret Fuller*. Edited by Mason Wade. New York: Viking, 1941.

Fussman, Cal. "What I've Learned." *Esquire*, October 2005, 206.

Gao, Yuan. *Born Red: A Chronicle of the Cultural Revolution*. Stanford: Stanford University Press, 1987.

Gellhorn, Martha. *The Face of War*. New York: Atlantic Monthly Press, 1988.

George, Alice Rose, Gilles Peress, Michael Shulan, and Charles Traub. *Here Is New York: A Democracy of Photographs*. Zurich: Scalo, 2002.

Gerhart, Ann. "War's Unblinking Eyewitness." *Washington Post*, April 11, 2000, C1.

Gernsheim, Helmut, and Alison Gernsheim. *The History of Photography: From the Camera Obscura to the Beginning of the Modern Era*. New York: McGraw-Hill, 1969.

Goldberg, Vicki, ed. *Photography in Print: Writings from 1816 to the Present*. Albuquerque: University of New Mexico Press, 1981.

Goodman, Amy. "The Invisible War." *Truthdig*, January 23, 2008.

Gourevitch, Philip. *We Wish to Inform You That Tomorrow We Will Be Killed with Our Families: Stories from Rwanda*. New York: Farrar, Straus and Giroux, 1998.

Gourevitch, Philip, and Errol Morris. *Standard Operating Procedure*. New York: Penguin Press, 2008.

Griffiths, Philip Jones. *Vietnam Inc*. New York: Phaidon, 2001.

Grossman, Mendel. *With a Camera in the Ghetto*. Tel Aviv: Ghetto Fighters' House and Hakibbutz Hameuchad Publishing House, 1970.

Grosz, George, and John Heartfield. *Grosz/Heartfield: The Artist as Social Critic*. Minneapolis: University of Minnesota, 1980.

Grundberg, Andy. *Crisis of the Real: Writings on Photography since 1974*. New York: Aperture, 1999.

———. "Point and Shoot." *American Scholar* 74, no. 1 (Winter 2005): 105–9.

Gutman, Israel, and Bella Gutterman, eds. *The Auschwitz Album: The Story of a Transport*. Jerusalem: Yad Vashem, 2002.

Habermas, Jürgen, Philip Brewster, and Carl Howard Buchner. "Consciouness- Raising or Redemptive Criticism: The Contemporaneity of Walter Benjamin." *New German Critique*, no. 17 (Spring 1979): 30 – 59.

Hagelin, Rebecca. "Down the Sewer to Abu Ghraib." *Los Angeles Times*, May 26, 2004, B11.

Hamburg Institute for Social Research, ed. *The German Army and Genocide: Crimes against War Prisoners, Jews, and Other Civilians in the East, 1939 – 1944*. New York: New Press, 1999.

Harkin, James. "Shock and Gore." *Financial Times*, January 13, 2006, 22.

Hatzfeld, Jean. *Machete Season: The Killers in Rwanda Speak*. Translated by Linda Coverdale. New York: Farrar, Straus and Giroux, 2005.

Heartfi eld, John. *Photomontages of the Nazi Period*. New York: Universe Books, 1977.

Heartney, Eleanor. "Between Horror and Hope." *Art in America 87*, no. 11 (November 1999): 75 – 79.

Henninger, Daniel. "Wonder Land: Want a Diff erent Abu Ghraib Story? Try This One." *Wall Street Journal*, May 14, 2004, A12.

Hersey, John. "The Man Who Invented Himself." *47: The Magazine of the Year* (September 1947): 68 – 77.

Heydecker, Joe J. *The Warsaw Ghetto: A Photographic Record 1941 – 1944*. London: I. B. Tauris & Co. Ltd., 1990.

Hicks, Tyler, John F. Burns, and Ian Fisher. *Histories Are Mirrors: The Path of Conflict through Afghanistan and Iraq*. New York: Umbrage Editions, 2004.

Hilberg, Raul. *Sources of Holocaust Research: An Analysis*. Chicago: Ivan R. Dee, 2001.

Hobsbawm, Eric. "War and Peace." *Guardian*, February 23, 2002.

Hochschild, Adam. *King Leopold's Ghost*. New York: Mariner, 1999.

Horn, Miriam. "Image Makers." *U.S. News & World Report*, October 6, 1997, 60.

Howe, Irving. "Writing and the Holocaust." In *Writing and the Holocaust*, 175 – 99. Edited by Berel Lang. New York: Holmes & Meier, 1988.

Howe, Peter. *Shooting Under Fire: The World of the War Photographer*. New York: Artisan, 2002.

Hughes, Holly Stuart. "Lessons of Rwanda." *Photo District News* 24, no. 6 (June 2004): 42 – 45.

Hughes, Robert. *The Shock of the New*. London: Thames and Hudson, 1980.

Human Rights Watch. "Sierra Leone: Getting Away with Murder, Mutilation, Rape: New Testimony from Sierra Leone." *World Report* 11 (1999).

Hunt, Lynn. *Inventing Human Rights: A History*. New York: W. W. Norton, 2007.

Ignatieff , Michael. *Human Rights as Politics and Idolatry*. Princeton: Princeton University Press, 2001.

———. *The Warrior's Honor: Ethnic War and the Modern Conscience*. New York: Henry Holt, 1997.

"Inconvenient Evidence: Iraqi Prison Photographs from Abu Ghraib." Exhibition at the International Center of Photography, New York City, September 17 – November 28, 2004.

International Crisis Group. "Liberia and Sierra Leone: Rebuilding Failed States." *Africa Report*, December 8, 2004.

Israel, 50 Years: As Seen by Magnum Photographers. New York: Aperture, 1998.

"James Nachtwey: Testimony." Exhibition at the International Center of Photography, New York City, May 23 – July 23, 2000.

Jameson, Fredric. *Signatures of the Visible*. London: Routledge, 1992.

Jansson, Peder. "Photography's Dissidents: Documentarism vs. Visual Art? The Aesthetic Transformation of the Documentary Photograph." *Katalog* (Spring 2001): 42 – 26.

Jarrell, Randall. *No Other Book: Selected Essays*. Edited by Brad Leithauser. New York: HarperCollins, 1999.

Jean, François. *From Ethiopia to Chechnya: Reflections on Humanitarian Action, 1988 – 1999*. Edited by Kevin P. Q. Phelan. Translated by Richard Swanson. Doctors Without Borders, undated.

Junger, Sebastian. "The Terror of Sierra Leone." *Vanity Fair*, no. 480 (August 2000).

———. "Terror Recorded." *Vanity Fair*, no. 482 (October 2000).

Junod, Tom. "The Falling Man." *Esquire*, September 2003.

Kael, Pauline. *For Keeps*. New York: Plume, 1996.

———. *Going Steady*. New York: Warner Books, 1979.

Kaes, Anton, Martin Jay, and Edward Dimendberg, eds. *The Weimar Republic Sourcebook*. Berkeley: University of California Press, 1994.

Kahn, Douglas. *John Heartfield: Art and Mass Media*. New York: Tanam Press, 1985.

Kahn, Leora, ed. *Child Soldiers*. Brooklyn: powerHouse Books, 2008.

Kaldor, Mary. "Gaza: The 'New War.'" *opendemocracy.net*, February 18, 2009.

———. "How to Free Hostages: War, Negotiation, or Law-Enforcement?" *opendemocracy. net*, August 29, 2007.

Kamber, Michael, and Tim Arango. "4,000 U.S. Deaths, and a Handful of Images." *New York Times*, July 26, 2008, A1.

Kapuścińksi, Ryszard. *The Shadow of the Sun*. New York: Vintage, 2002.

———. *Shah of Shahs*. Translated by William R. Brand and Katarzyna Mroczkowska-Brand. New York: Vintage, 1992.

Kazin, Alfred. *Contemporaries*. Boston: Little, Brown and Company, 1962.

Keane, Fergal. "Spiritual Damage." *Guardian*, October 27, 1995.

Keane, John. *Reflections on Violence*. London: Verso, 1996.

Keenan, Thomas. "'Where Are Human Rights...?' Reading a Communiqué from Iraq." In *Nongovernmental Politics*, edited by Michel Feher et al. New York: Zone Books, 2007.

Keller, Ulrich, ed. *The Warsaw Ghetto in Photographs: 206 Views Made in 1941*. New York: Dover Publications, Inc., 1984.

Kershaw, Alex. *Blood and Champagne: The Life and Times of Robert Capa*. Cambridge, MA: Da Capo Press, 2002.

King, David. *Ordinary Citizens: The Victims of Stalin*. London: Francis Boutle Publishers, 2003.

Kismaric, Carole. "Gilles Peress." *Bomb* 59 (Spring 1997).

Kleinman, Arthur, and Joan Kleinman. "The Appeal of Experience; The Dismay of Images: Cultural Appropriations of Suffering in Our Times." In *Social Suffering*, edited by Arthur Kleinman, Veena Das, and Margaret Lock, 1-23. Berkeley: University of California Press, 1997.

Knightley, Phillip. *The First Casualty: From the Crimea to Vietnam: The War Correspondent as Hero, Propagandist, and Myth-Maker*. New York: Harcourt Brace Jovanovich, 1975.

Koudelka, Josef. *Invasion 68: Prague*. New York: Aperture, 2008.

———. "*Invasion 68: Prague*, Interview with Melissa Harris." *Aperture*, no. 192 (Fall 2008): 22-31.

Kozloff, Max. "Terror and Photography," *Parnassus: Poetry in Review* 26, no. 2 (2002).

Kracauer, Siegfried. *The Mass Ornament*. Translated by Thomas Y. Levin. Cambridge, MA: Harvard University Press, 1995.

———. *Theory of Film: The Redemption of Physical Reality*. Introduction by Miriam Bratu

Hansen. Princeton: Princeton University Press, 1997.

Kreisler, Harry. "Images, Reality, and the Curse of History: Conversation with Gilles Peress, Magnum Photographer." April 10, 1997. http://globetrotter.berkeley.edu/Peress/peress‑con0.html.

Lacayo, Richard. "Prints of Darkness." *Time*, April 3, 2000, 82.

Lacouture, Jean. *André Malraux*. Translated by Alan Sheridan. New York: Pantheon, 1975.

Lanzmann, Claude. "Seminar with Claude Lanzmann, 11 April 1990." *Yale French Studies*, no. 79 (1991): 82–99.

———. *Shoah: An Oral History of the Holocaust: The Complete Text of the Film*. New York: Pantheon, 1985.

Law, Kam-yee, ed. *The Chinese Cultural Revolution Reconsidered: Beyond Purge and Holocaust*. New York: Palgrave, 2003.

League of Fighters for Freedom and Democracy. *We Have Not Forgotten, 1939–1945*. Warsaw: Polonia Publishing House, 1961.

Leggett, Karby. "Image War Rages in Mideast." *Wall Street Journal*, August 3, 2006, A4.

———. "Kidnappings Spur Israeli Off ensive inside Lebanon." *Wall Street Journal*, July 13, 2006, 1.

Levi, Primo. *The Drowned and the Saved*. Translated by Raymond Rosenthal. New York: Vintage, 1989.

———. *Survival in Auschwitz*. Translated by Stuart Woolf. New York: Touchstone, 1996.

Levine, Steven I. "Mao and the Cultural Revolution in China: Commentaries on 'Mao's Last Revolution' and a Reply by the Authors." *Journal of Cold War Studies* 10, no. 2 (Spring 2008).

Lévy, Bernard-Henri. *War, Evil, and the End of History*. Translated by Charlotte Mandell. London: Duckworth, 2004.

Leys, Simon. "After the Massacres." *New York Review of Books* 36, no. 15 (October 12, 1989).

———. *Chinese Shadows*. New York: Viking, 1977.

Liebman, Stuart, ed. *Claude Lanzmann's 'Shoah': Key Essays*. New York: Oxford University Press, 2007.

Linfi eld, Susie. "Interview with Arlene Croce." *Dance Ink* 7, no. 1 (Spring 1996).

Linklater, Alexander. "The Last Witness." *Herald* (Glasgow), January 29, 2000, 32.

Liss, Andrea. *Trespassing Through Shadows: Memory, Photography and the Holocaust*. Minneapolis: University of Minnesota Press, 1998.

Lissner, Jorgen. "Merchants of Misery." *New Internationalist* 100 (June 1981).

Li Zhensheng. *Red-Color News Soldier.* New York: Phaidon, 2003.

Lyon, Danny. "'Such Damnable Ghastliness': A Visit to the United States Holocaust Memorial Museum." *Aperture*, no. 164 (Summer 2001): 34 – 43.

Makiya, Kanan. *Cruelty and Silence: War, Tyranny, Uprising, and the Arab World.* New York: W. W. Norton, 1993.

Malraux, André. *The Conquerors.* Translated by Stephen Becker. New York: Holt, Rinehart and Winston, 1928.

———. *Man's Fate.* New York: Vintage, 1990.

"Mao and the Cultural Revolution in China: Commentaries on Mao's Last Revolution and a Reply by the Authors." *Journal of Cold War Studies* 10, no. 2 (Spring 2008): 97 – 130.

Margalit, Avishai. *The Decent Society.* Cambridge, MA: Harvard University Press, 1996.

Marinovich, Greg, and João Silva. *The Bang-Bang Club: Snapshots from a Hidden War.* New York: Basic Books, 2000.

McCarthy, Justine. "Fight for Justice." *Le Monde Diplomatique*, January 2009, 10.

McCarthy, Mary. *Mary McCarthy's Theatre Chronicles, 1937 – 1962.* New York: Noonday Press, 1963.

McCullin, Don. *Hearts of Darkness.* New York: Alfred A. Knopf, 1981.

———. *Unreasonable Behaviour: An Autobiography.* New York: Alfred A. Knopf, 1992.

McPherson, Coco. "War on the Web." *Rolling Stone*, November 2, 2006, 37 – 38.

Meddeb, Abdelwahab. "The Pornography of Horror." *signandsight.com*, January 14, 2009. Originally in Frankfurter Rundschau, January 9, 2009, and *Le Monde*, January 12, 2009.

Messer, William. "Presence of Mind: The Photographs of Philip Jones Griffi ths." *Aperture*, no. 190 (Spring 2008): 56 – 67.

Miller, Russell. *Magnum: Fifty Years at the Front Line of History.* New York: Grove Press, 1997.

Mirzoeff , Nicholas. "Invisible Again: Rwanda and Representation after Genocide." *African Arts* 38, no. 3 (Autumn 2005): 36.

Mitchell, W. J. T. *Picture Theory: Essays on Verbal and Visual Representation.* Chicago: University of Chicago Press, 1995.

———. *What Do Pictures Want? The Lives and Loves of Images.* Chicago: University of Chicago Press, 2005.

Moaveni, Azadeh. "How Images of Death Became Must- See TV." *Time*, April 29, 2002.

Moore, Barrington, Jr. *Moral Purity and Persecution in History.* Princeton: Princeton

University Press, 2000.

Morning Edition (NPR). "Hamas Launches Television Network." September 7, 2008.

Morris, Errol. "Liar, Liar, Pants on Fire." *New York Times*, July 10, 2007. http://morris. blogs.nytimes.com/2007/07/10/pictures-are-supposed-to-be-worth-a-thousand-words/.

Moss, Michael, and Souad Mekhennet. "An Internet Jihad Aims at U.S. Viewers." *New York Times*, October 15, 2007.

Moyn, Samuel. "Spectacular Wrongs." *Nation*, October 13, 2008, 30–36.

Murphy, Caryle. "Grappling with the Morals on Display at Abu Ghraib." *Washington Post*, May 29, 2004, B9.

Nachtwey, James. *Civil Wars. Portfolio: Bibliothek der Fotografie No. 6*. Hamburg: Stern Gruner+Jahr, n.d.

———. "Ground Level: Photographs of James Nachtwey." Exhibition catalogue. Boston: Massachusetts College of Art, 1997.

———. *Inferno*. London: Phaidon, 1999.

Namuth, Hans, and Georg Reisner. *Spanisches Tagebuch 1936*. Berlin: Nishen, Verlag in Kreuzberg, 1986.

National Intelligence Council Project. "Case Study: Intervention in Sierra Leone." http://www.cissm.umd.edu/papers/fi les/sera_leone.pdf.

New Republic. "The Face of Evil." June 24, 2002, 8.

"9/12 Front Page 2001." Exhibition at the International Center of Photography, New York City, January 18 – May 4, 2008.

Ohlsen, Becky. "Ethical Voyeurism." Unpublished paper.

Orwell, George. "Review." In *An Age Like This: The Collected Essays, Journalism and Letters of George Orwell*, edited by Sonia Orwell and Ian Angus, 1:287–88. Boston: David R. Godine, 2000.

Paar, Martin, and Timothy Prus, eds. *Lódz Ghetto Album: Photographs by Henryk Ross*. London: Boot/Archive of Modern Conflict, 2004.

Packer, George. "Over Here: Iraq the Place vs. Iraq the Abstraction." *World Affairs* (Winter 2008).

Palmér, Torsten, and Hendrik Neubauer. *The Weimar Republic through the Lens of the Press*. Cologne: Könemann, 2000.

Panzer, Mary. "Picturing the Iraq War Veterans." *Aperture*, no. 191 (Summer 2008): 76–81.

Peress, Gilles. *Farewell to Bosnia*. Zurich: Scalo, 1994.

——. "I Don't Care That Much Anymore about 'Good Photography.'" *U.S. News and World Report*, October 6, 1997, 66.

——. "Iraq's Army of the Night." *New York Times*, May 1, 2001. http://www.nytimes. com/packages/html/magazine/20050501_COMM_AUDIOSS/index.html.

——. *The Silence*. New York: Scalo, 1995.

——. "A Sleep of Reason." http://inmotion.magnumphotos.com/essay/sleep-of-reason.

——. *Telex Iran: In the Name of Revolution*. Essay by Gholam- Hossein Sa'edi. Zurich: Scalo, 1997.

Peress, Gilles, and Philip Gourevitch. "Exile and Return," *New Yorker*, July 19, 1999.

Peress, Gilles, and Eric Stover. *The Graves: Srebrenica and Vukovar*. Zurich: Scalo, 1998.

Pirouz, Rouzbeh. "Empire's Mockery." *opendemocracy.net*, October 11, 2004.

Prades, Eduard Pons, and Agustí Centelles Ossó. *Años de meurte y de esperanza, Tomo 1*. Barcelona: Editorial Blume, 1979.

Prince, Richard. *Why I Go to the Movies Alone*. New York: Tanam Press, 1983.

Pye, Lucian. "Reassessing the Cultural Revolution." *China Quarterly*, no. 108 (December 1986): 597 - 612.

——. *The Tragedy of the Cultural Revolution*. Urbana: University of Illinois, 1991.

Quétel, Claude. *Robert Capa: L'Oeil du 6 Juin 1944*. Paris: Gallimard, 2004.

Reinhardt, Mark, Holly Edwards, and Erina Duganne, eds. *Beautiful Suffering: Photography and the Traffic in Pain*. Chicago: University of Chicago Press, 2007.

Rich, Frank. "It Was the Porn That Made Them Do It." *New York Times*, May 30, 2004, sec. 2, 1.

Richards, Eugene, and Janine Altongy. *Stepping through the Ashes*. New York: Aperture, 2002.

Rieff , David. *A Bed for the Night: Humanitarianism in Crisis*. New York: Simon & Schuster, 2002.

——. "Migrations." *Rolling Stone*, May 25, 2000, 44.

——. "The Quality of Mercy." *Los Angeles Times Book Review*, March 19, 2000, 1.

Riley, Chris, and Douglas Niven. *The Killing Fields*. Santa Fe: Twin Palms, 1996.

Ritchin, Fred. *After Photography*. New York: W. W. Norton, 2009.

Rohter, Larry. "New Doubts Raised over Famous War Photo." *New York Times*, August 18, 2009, C1.

Rorty, Richard. "Human Rights, Rationality, and Sentimentality." In *On Human Rights: The*

Oxford Amnesty Lectures 1993, edited by Stephen Shute and Susan Hurley. New York: Basic Books, 1993.

Rosenbaum, Ron. "Errol Morris Has a Very Blue Line: Curse Darkness." *New York Observer*, May 24, 2004, 1.

Rousseau, Jean-Jacques. *The Social Contract*. Edited by Charles M. Sherover. New York: New American Library, 1974.

Rubin, Michael. "Iran Against the Arabs." *Wall Street Journal*, July 19, 2006, A12.

Saba, Marcel, ed. *Witness Iraq: A War Journal, February – April 2003*. New York: powerHouse Cultural Entertainment, 2003.

Salgado, Sebastião. *Terra*. São Paulo: Companhia das Letras, 1997.

———. *An Uncertain Grace*. Essays by Eduardo Galeano and Fred Ritchin. New York: Aperture, 1990.

———. *Workers: An Archaeology of the Industrial Age*. New York: Aperture, 1993.

Sante, Luc, and Jim Lewis. "The Book Club: Regarding the Pain of Others." *Slate*, February 26, 2003. http://www.slate.com/id/2079000/.

Scarry, Elaine. *The Body in Pain: The Making and Unmaking of the World*. New York: Oxford University Press, 1985.

Scharf, Rafael F., ed. *In the Warsaw Ghetto: Summer 1941*. New York: Aperture, 1993.

Schoenhals, Michael, ed. *China's Cultural Revolution, 1966 – 1969: Not a Dinner Party*. New York: M. E. Sharpe, 1996.

Schwarberg, Günther. *In the Ghetto of Warsaw: Heinrich Jöst's Photographs*. Göttingen, Germany: Steidl, 2001.

Sekula, Allan. *Photography Against the Grain: Essays and Photo Works 1973 – 1983*. Halifax: Press of the Nova Scotia College of Art and Design, 1984.

Semprun, Jorge. *Literature or Life*. Translated by Linda Coverdale. New York: Viking, 1997.

Shane, Scott. "The Struggle for Iraq: The Internet." *New York Times*, June 9, 2006.

Shapiro, Bruce. "By All Means Look Away." *Salon*, June 13, 2002. http://dir.salon.com/story/news/feature/2002/06/13/pearl_video/print.html.

Shaw, Irwin. "Talking about Photography." *Vogue*, April 1982, 145 – 46.

Shaw, Irwin, and Robert Capa. *Report on Israel*. New York: Simon and Schuster, 1950.

Shea, Neil, and James Nachtwey. "Iraq War Medicine." *National Geographic*, December 2006.

Sheean, Vincent. *Not Peace But a Sword*. New York: Doubleday, Doran & Company, 1939.

Shklar, Judith N. *Ordinary Vices*. Cambridge, MA: Harvard University Press, 1984.

Sischy, Ingrid. "Good Intentions." *New Yorker*, September 9, 1991, 89–95.

Sliwinski, Sharon. "The Childhood of Human Rights: The Kodak on the Congo." *Journal of Visual Culture* 5, no. 3 (2006): 333–63.

Solé i Sabaté, Josep M., and Joan Villarroya. *Guerra I Propaganda: Fotografi es del Comissariat de Propaganda de la Generalitat de Catalunya (1936–1939)*. Barcelona: Viena Edicions, 2005.

Solomon, Jay, and Mariam Fam. "Air Battle: Lebanese News Network Al-Manar Draws Fire as Arm of Hezbollah." *Wall Street Journal*, July 28, 2006.

Solomon-Godeau, Abigail. *Photography at the Dock: Essays on Photographic History, Institutions, and Practices*. Minneapolis: University of Minnesota Press, 2003.

Sontag, Susan. *Against Interpretation and Other Essays*. New York: Farrar, Straus and Giroux, 1966.

———. *On Photography*. New York: Anchor Books/Doubleday, 1990.

———. *Regarding the Pain of Others*. New York: Farrar, Straus and Giroux, 2003.

———. "Regarding the Torture of Others." *New York Times Magazine*, May 23, 2004, 24–30.

———. *Under the Sign of Saturn*. New York: Picador, 1980.

Spence, Jonathan D. "China's Great Terror." *New York Review of Books*, September 21, 2006.

Squiers, Carol, ed. *The Critical Image: Essays on Contemporary Photography*. Seattle: Bay Press, 1990.

———, ed. *OverExposed: Essays on Contemporary Photography*. New York: New Press, 1999.

Stallabrass, Julian. "Sebastião Salgado and Fine Art Photojournalism." *New Left Review* 1, no. 223 (May–June 1997): 131–60.

Stanley, Sarah. "War in Iraq: The Coordinates of a Confl ict; An exhibition of photographs by VII; A second opinion." *Afterimage* (May/June 2004).

Stone, I. F. *This Is Israel*. Photographs by Robert Capa, Jerry Cooke, and Tim Gidal. New York: Boni and Gaer, 1948.

Strauss, David Levi. *Between the Eyes: Essays on Photographs and Politics*. New York: Aperture, 2003.

Stroop, Jürgen. *The Stroop Report: The Jewish Quarter Is No More!* Translated by Sybil Milton. New York: Pantheon, 1979.

Struk, Janina. *Photographing the Holocaust: Interpretations of the Evidence*. London: I. B. Tauris & Co. Ltd., 2004.

"Students Chat with Gilles Peress." March 18, 1998. http://globetrotter.berkeley.edu/
Peress/peress-chat1.html.

Suri, Jeremi. *Power and Protest: Global Revolution and the Rise of Détente*. Cambridge, MA:
Harvard University Press, 2003.

Szarkowski, John. *Looking at Photographs: 100 Pictures from the Collection of the Museum of
Modern Art*. Milano: Idea Editions, 1980.

Temple, Michael, James S. Williams, and Michael Witt, eds. *For Ever Godard*. London:
Black Dog Publishing, 2007.

Thurston, Anne F. *Enemies of the People*. New York: Alfred A. Knopf, 1987.

Torgovnik, Jonathan. *Intended Consequences: Rwandan Children Born of Rape*. New York:
Aperture, 2009.

To the Rescue: Eight Artists in an Archive. New York: American Jewish Joint Distribution
Committee, 1999.

Trachtenberg, Alan, ed. *Classic Essays on Photography*. New Haven: Leete's Island Books,
1980.

Tuller, David. "Through a Lens Darkly." *San Francisco Chronicle*, April 20, 1997, 3.

Twain, Mark. *King Leopold's Soliloquy*. New York: International Publishers, 1994.

VII. *Democratic Republic of the Congo: Forgotten War*. Millbrook, NY: de.Mo, 2005.

———. *War*. Millbrook, NY: de.Mo, 2003.

Voeten, Teun. *How de Body?* Translated by Roz Vatter-Buck. New York: St. Martin's Press,
2002.

Von Dewitz, Bodo, and Brooks Johnson, eds. *Shooting Stalin: The "Wonderful" Years of
Photographer James Abbe*. Köln: Museum Ludwig, 2004.

War in Spain: Barbarity and Civilisation: A Document. Barcelona, 1938.

Washington Times. "Iran's Twitter Revolution," June 16, 2009.

Watts, Michael, and Iain Boal. "Working-Class Heroes: E. P. Thompson and Sebastião
Salgado." *Transition*, no. 68 (1995): 90 – 115.

We Shall Not Forgive! The Horrors of the German Invasion in Documents and Photographs.
Moscow: Foreign Languages Publishing House (Iskra Revolutsii Printshop No. 7), 1942.

Whelan, Richard. *Robert Capa: A Biography*. New York: Knopf, 1985.

———. *Robert Capa: The Definitive Collection*. New York: Phaidon, 2004.

———. "Robert Capa's Falling Soldier: A Detective Story," *Aperture*, no. 166 (Spring 2002):
48 – 55.

————. *This Is War! Robert Capa at Work*. New York: International Center of Photography, 2007.

Wilder, Charly. "The Masochistic Voyeur." Unpublished paper.

Willis, Ellen. "Why I'm Not for Peace." *Radical Society* 29, no. 1 (April 2002): 13 – 20.

Wilson, Edmund. *To the Finland Station*. New York: Noonday Press, 1990.

Wolff , Michael. "Al Jazeera's Edge." *New York*, April 21, 2003.

Woodward, Richard B. "To Hell and Back." *Village Voice*, June 6, 2000.

The Yellow Spot: The Outlawing of Half a Million Human Beings. New York: Knight Publications, 1936.

Zelizer, Barbie. *Remembering to Forget: Holocaust Memory through the Camera's Eye*. Chicago: University of Chicago Press, 1998.

Žižek, Slavoj. "Between Two Deaths." *London Review of Books*, June 3, 2004.

찾아보기

옮긴이 · 나현영

경희대학교 영어영문학과를 졸업하고 출판업에 종사하다가 현재 번역가로 활동하고 있다. 옮긴 책으로《지그문트 바우만, 소비사회와 교육을 말하다》《아나키스트 인류학의 조각들》《편집증》《쿤/포퍼 전쟁》《사일런스: 존 케이지의 강연과 글》《집단 기억의 파괴》《퍼스널 베스트》《낭만주의의 뿌리》(공역)《월드체인징》(공역) 등이 있다.

무정한 빛
사진과 정치폭력

초판 1쇄 발행 2017년 11월 29일
개정판 1쇄 발행 2023년 2월 24일

지은이 수지 린필드
옮긴이 나현영
책임편집 이기홍
디자인 주수현

펴낸곳 바다출판사
주소 서울시 종로구 자하문로 287
전화 02-322-3885(편집), 02-322-3575(마케팅)
팩스 02-322-3858
이메일 badabooks@daum.net
홈페이지 www.badabooks.co.kr

ISBN 979-11-6689-139-7 93600

○ 본문 사진 중 일부는 저작권자 확인이 안 되어 허가를 받지 못했습니다.
 추후 확인이 되는 대로 해당 저작권자의 허가를 얻겠습니다.